中國古代藝術範疇論

李韜 著

從認識論、價值論
至藝術範疇的特性

由情感、審美、倫理
探討藝術品評的基本標準與價值

中國藝術認識論範疇是由情志、虛實、形神所構成
這種情志合一、虛實相生、形神一體的觀念,是中國藝術認識論的獨特之處

▎藝術的表現離不開「情」和「欲」
▎從「形」開始,進而達到對「神」的領會
▎中國古代藝術的核心價值是「明道」和「樂心」

目錄

第三章
中國古代藝術認識論範疇

　　本體論旨在揭示中國古代藝術最本質的特徵，而認識論則是對中國古代藝術認識功能的揭示。有什麼樣的本體論決定了有什麼樣的認識論。馬克思認為：「人的本質不是單個人所固有的抽象物，在其現實性上，它是一切社會關係的總和。」[001] 這既是對人本質的概括，也是認識不同社會形態中的人的一個途徑。因此，「人是一切社會關係的總和」，這既是本體論也是認識論，是本體論和認識論的統一。中國古代藝術本體論也可以作如是解：它是中國古代藝術最本質的特徵，也是認識中國古代藝術的重要途徑。

　　認識論是「哲學的一個組成部分，指研究人類認識的本質及其發展過程的哲學理論，亦稱知識論。其研究的主要內容包括認識的本質、結構，認識與客觀實在的關係，認識的前提和基礎，認識發生、發展的過程及其規律，認識的真理性標準等」，「馬克思主義哲學的認識論又稱辯證唯物主義認識論，是馬克思和恩格斯在總結、批判與繼承馬克思主義以前哲學史中各種認識論的基礎上建立起來的，以後又由列寧、毛澤東和其他馬克思主義者所發展。它消除了非馬克思主義哲學中認識論和本體論的對立，也結束了非馬克思主義哲學使認識論問題同社會存在、社會實踐的歷史發展相脫離的狀況。它從物質決定意識、意識是物質的反映這一唯物主義原理出發，把認識的發展同社會實踐的歷史發展結合起來，把認識過程的辯證法同客觀實在過程的辯證法統一起來，成為徹底唯物主義的能動的反映論」[002]。這是哲學上的認識論。質言之，認識論就是關於認識的理論。而關於認識，從人類脫離動物界那一刻就已經出現了。原始人逐步認識自然：他從對火的利用、土的特性的把握、石頭硬度的感受開始，到石器時代有意識的砍砸、磨製、鑽孔等技術的掌握，人類的認識不斷發展。原始

[001] 《馬克思恩格斯選集》第 1 卷，北京：人民出版社，1995：56.
[002] 夏甄陶，盧良梅，田崇勤．認識論 [A].《中國大百科全書·哲學卷》，北京：中國大百科全書出版社，2003.

人的神靈觀念、圖騰崇拜和巫術神話，是人類童年時代的思維和認識世界的方式。這個時代的認識主體（我）和認識客體（自然界和社會）還處於一種混沌的狀態，沒有截然分開。藝術和這種原始思維有著天然的連繫，這就是許多藝術家能保持一顆童心的原因。童心就是要保持一個免受「前見」遮蔽的本我之心。史前原始人的童心是蒙昧無知的童心，它和藝術家要保持的童心不是一個概念，但具有相似的表現形式。

其實，當認識活動發生的時候，也就是主體和客體分離的時候。自然界本無所謂主體和客體，主體和客體的產生是人類認識發展和實踐發展的結果。荀子就認為人和植物、動物一樣都是由「氣」所構成，不同的是人有「知」，而動物、植物沒有。「知」的產生就是主體和客體產生的前提，或者說它們是互為前提。達爾文的進化論認為，人是從動物進化而來的，人是自然進化的結果，它來自自然，終究也要歸於自然。但人不同於動物的是它可以把自身之外的世界物件化或客體化，而同時又把自我主體化。在人和自然的對立中，西方走在了前列，因此西方藝術理論認為藝術是「模仿」現實的。而傳統的中國雖然也有「天人相分」的思想，但顯然沒有「天人合一」的思想影響大，因此，中國古代藝術理論就偏重於人與自然相和諧的一面，用莊子的話說就是「象罔得玄珠」，而不是以「理念」、「邏輯」或「語言」的方式把握世界。西方的繪畫以焦點透視，旨在創造出逼真的藝術效果；音樂重視技巧的創新和娛人的效果；建築園林重視其雕塑感和立體感的效果以和自然界相區隔。中國的繪畫特別是山水畫散點透視、移步換景的目的是營造一個可遊、可居的心靈安頓之所；音樂則是重視自娛自樂和自得；建築園林重視自然天趣，重視融入自然與自然相和諧。中西方對藝術的認識觀念的差異源自文化觀念的不同，並沒有高低貴賤的價值區分，這樣對比的目的是為了使中國藝術的特徵更加顯豁。

　　中國很早就對認識問題進行了研究，春秋戰國時期的哲人已經對認識論有了自覺的體認。老子從自然無為的角度來看待「知」的問題，他說：「絕聖棄智，民利百倍；絕仁棄義，民復孝慈。」[003] 他認為放棄人為的知識，也就是「棄智」，才會對人民有利；只有放棄仁義，才會有「孝慈」。因此，他極力主張「絕學無憂」、「為腹不為目」、「黜聰明」，以此來避免「為學日益，為道日損」的局面。孔子對待知識的態度與老子不同，他不但不反對知識，而且終其一生都在孜孜不倦地追求知識和學問。這就不難理解他的「知之」、「好之」、「樂之」的區分及他的「學而不思則罔，思而不學則殆」[004] 學思結合的認識論。他提出了認識的層次問題：「生而知之者，上也；學而知之者，次也；困而學之，又其次也；困而不學，民斯為下矣。」[005]《老子》第三十八章寫道：「前識者，道之華，而愚之始。」[006] 第四十七章寫道：「不出戶，知天下；不窺牖，知天道。其出彌遠，其知彌少。是以聖人不行而知，不見而名，不為而成。」第十六章寫道：「致虛極，守靜篤。萬物並作，吾以觀復。」從這些章節的內容來看，老子對「道」的體認方法是比較獨特的，他認為「前識」是對「道」的遮蔽。韓非子在《解老》中認為：「先物行，先理動，謂之前識。前識者，無緣而妄意度者也。」「前識」是主體的「先見」，主體以「虛」、「靜」的心態才可以「觀」、「復」。老子認為人的心靈深處是透明的，是知識、欲望把它蒙蔽了，因此只有去知、去欲達到無知、無欲的境界，「以本明的智慧，虛靜的心境，去攬照外物」，才可能洞見「道」之本體。《荀子·解蔽》中提出「虛一而靜」[007] 的命題，這是對老子「滌除玄鑑」思想的繼承和發展。這

[003]　[春秋] 老聃《老子》，古逸叢書影唐寫本，上篇。
[004]　[宋] 陳祥道《論語全解》，清文淵閣四庫全書本，卷一。
[005]　[宋] 蔡節《論語集說》，清文淵閣四庫全書本，卷八。
[006]　陳鼓應 . 老子注譯及評介 [M]. 北京：中華書局，2003：212.
[007]　[清] 王先謙《荀子集解》，清光緒刻本，卷十五。

裡所謂的「虛」、「靜」並不是說要阻斷與外界事物的認識，正相反，強調「虛」、「靜」是為了更準確地認識事物，「潔其宮」的目的是為了「開其門」。《管子‧心術上》說：「因也者，捨己而以物為法者也。感而後應，非所設也；緣理而動，非所取也。」[008]「非所設」，即不受主觀的成見所支配。「非所取」，即不受主觀的欲念所支配；提倡以感性為基礎、以物理為先的原則，而不預先設定所謂的「理念」。這種「捨己而以物為法」的原則是「師法自然」的理論先聲，是中國古代藝術理論發展史中的重要篇章。

儒家的孔子和道家的老子開啟了對於知識和宇宙的兩種認識態度，在這兩種態度的影響下，中國古代藝術認識論也呈現出兩種不同的發展進路。孔子對知識的不懈追求和對現實的執著熱情，是基於他對「君子」和「聖人」理想人格的愛慕和對周代「禮樂」制度的崇拜。他在「禮崩樂壞」的情況下，企圖恢復周代完美的政治制度。老子也面臨著和孔子相似的社會狀況，但他做出了不同路徑的文化選擇：老子以社會發展否定者的姿態出現，主張社會倒退到「小國寡民」的社會狀態，主張自然無為、過有「道」的生活，心態上要「柔弱」、「虛靜」，這就給人一種消極悲觀的出世的錯覺。其實老子的哲學並不是消極避世，它是有著積極的進取精神的。陳鼓應說，老子宣導「生而不有」、「為而不恃」、「長而不宰」、「功成而不有」、「衣養萬物而不為主」、「為而不爭」、「利萬物而不爭」，其「無為」、「自然」隱含著深刻的「為」的思想，就是要遵循事物的內在本質的規律去「為」，按照事物本然的發展規律去「為」，也就是不妄為。老子哲學的重心在於政治和人生，而中國藝術的重心和主軸也是人生和政治問題，從這個意義上來看，老子的哲學和中國古代藝術所探討的核心內容是一致的。

中國古代藝術認識論不同於中國古代科學認識論，但與科學的認識論

[008] [春秋] 管仲《管子》，四部叢刊影刊宋本，卷第十三。

有連繫。藝術認識論是把藝術作為客體加以認識的理論，而科學的認識論是把自然和人作為客體加以認識的理論。前者主要涉及主體的情感、價值和精神與藝術品、藝術活動的關係問題；而後者則涉及對自然和人的科學認識和解釋。有的學者認為藝術是作為價值形態而存在，而不是作為認識形態而存在的。[009] 筆者同意這種觀點，藝術與現實、藝術與自然的關係更多的不是認識關係。用海德格爾的話說就是遮蔽與解蔽的關係，藝術可以使「存在」、「澄明」，使遮蔽的「存在」顯露出來。但完全否認藝術的認識價值顯然也不符合實際。中國古代藝術更多的是處理情感問題、審美問題和天人的倫理問題等。《大戴禮記》中記載：「孔子曰：『詩，可以言，可以怨。邇之事父，遠之事君，多識鳥獸草木之名也。』」[010] 這裡把詩歌的認識功能概括得比較全面，詩歌可以發表言論，可以表達諷諫，近可以侍奉父親，遠可以侍奉君王，還可以認識鳥獸草木的名稱。詩歌是如此，音樂的認識功能也很強。《禮記·樂記》中寫道：

> 凡音者，生人心者也。情動於中，故形於聲；聲成文，謂之音。是故治世之音，安以樂，其政和；亂世之音，怨以怒，其政乖；亡國之音，哀以思，其民困。聲音之道，與政通矣。宮為君，商為臣……鄭衛之音，亂世之音也，比於慢矣。桑間濮上之音，亡國之音也，其政散，其民流，誣上行私而不可止也。……君子之聽音，非聽其鏗鏘而已也，彼亦有聽合之也。[011]

這種透過音樂來認識世道人情幾乎成為中國古代社會的一種慣例，這中間雖然也有爭論，但整體而言，音樂的這種認識價值貫穿了中國封建社會的始終。嵇康的《聲無哀樂論》似乎想顛覆這種傳統，但並不成功；唐

[009] 參見黃海澄《藝術價值論》，北京：人民文學出版社，1993：1-3.

[010] [漢] 戴德《大戴禮記注》，清文淵閣四庫全書本，卷十一。

[011] 徐中玉. 本原·教化編 [C]. 北京：中國社會科學出版社，1997：474-475.

太宗也想否定音樂和現實的這種比附關係，他提出了「悲悅在於人心，非由樂也」[012] 的論點，來顯示唐代文化的開明、自信和強大。即便如此，李世民和嵇康都不可能否定音樂在感動人心方面的積極作用。李世民認為「禮樂之作，是聖人緣物設教」的結果，這裡的「物」即可以理解為社會現實，李世民時代是唐朝的鼎盛時期，他的生活經歷和社會現實使他重視政治和社會對音樂的決定作用，而相對忽略了禮樂對政治的反作用。他的音樂思想是從傳統的「音樂決定政治」走向了「政治決定音樂」的另一個極端。即便如此，他還是沒有超越「樂與政通」的傳統認識。

[012] 吳釗等 . 中國古代樂論選輯 [C]. 北京：人民音樂出版社，2011：156.

第一節　情與志：中國古代藝術表達的中心觀念

情與志是古代藝術表達的中心。這個判斷是在歷史中形成的，它既是藝術實踐的結晶，也是藝術理論概括的結果。情與志均是關涉人心靈的學問。上古時代，「情」與「青」同源，它關乎人心之自然方面。「志」與止、之和士三者關係密切，它關乎人心之社會方面。情與志的統一實質是人的自然屬性和社會屬性的統一。中國古代藝術的生命性特徵比較突出，而人生命的和諧境界就是情與志的和諧共振，這從傳統中醫學和心理學中也可以找到根據。[013]

「情」和「欲」在人類需求等級中雖然屬於較低的層次，但它們卻是人類最為重要的生存基礎。藝術的表現離不開「情」和「欲」，古今中外概莫能外。中國的古代文論、詩論、畫論無不體現出生命性的這一特徵。「詩言志」開其山，「詩緣情」繼其後。觀念總是追溯的結果，言志不可能離情，緣情也不可能無志。語言總是在線性的流動中展開，所謂的前後只是語言表達的困境，正如我們不可能同時說出「情」、「志」兩個字一樣，只能一前一後地表達。花開兩朵，只能各表一枝，情志也是如此。雖然「言志」說在《尚書》中首標，「緣情」說在《文賦》中首現，但實際上二者須臾不可分離。

一般認為情和志是儒家的倫理範疇，儒家賦予情和志以價值本體地位。儒家的道和禮時常限制和規定情志的內容，其文藝也必然凝視情志。原始儒家總是賦予情志以基礎性地位，並試圖在道、禮、文、藝中體現這種認識。道家去情、無情，殊不知道家的情是真情、至情和大情，道家的

[013] 可參考《白虎通·情性》和《黃帝內經》中關於情性產生的論述。

情最具有藝術性。儒家賦予藝術以莊嚴性和神聖性 [014]，道家賦藝術以超越性品格和審美性的質素 [015]。儒家和道家共同構築了中國古代的藝術最

[014] 《尚書·堯典》：「帝曰：夔！命汝典樂，教冑子。直而溫，寬而栗，剛而無虐，簡而無傲；詩言志，歌永言，聲依永，律和聲；八音克諧，無相奪倫，神人以和。夔曰：於！予擊石拊石，百獸率舞。」據饒宗頤研究，「詩言志指向神明昭告」，因此，可以推斷：樂、詩、歌、聲、律、音這些「藝術」的元素，不過是達到「神人以和」的宗教目的。《春秋經傳集解》：「自王以下各有父兄子弟以補察其政：史為書，瞽為詩，工誦箴諫，大夫規誨，士傳言，庶人謗，商旅於市，百工獻藝。故《夏書》：道人以木鐸徇於路，官師相規，工執藝事以諫。」杜預注：「道人，行人之官也。木鐸，木舌金鈴，徇於路求歌謠之言。」（《春秋經傳集解·襄公二第十五》，[清]姚培謙《春秋左傳杜注》，清乾隆十一年陸氏小郁林刻本，卷十五）這段記載可以視為詩、藝從宗教性的「神明昭告」向現實政治的轉化，以制度化的禮樂來保證現實政治的合理性和合法性。藝術的政治向度、倫理關懷、群體品格可以在這裡找到發生的根據。周代的樂官的「采詩」和「獻詩」制度，發展到春秋時代的「賦詩言志」，為詩、樂藝術的私人化空間開闢了道路，也為文、詩、樂藝術在魏晉時代的獨立奠定了基礎。史學家一般認為春秋戰國諸子百家的文化起源於夏商周的「王官文化」或「六藝」傳統，原始儒家主動承擔了這種文化傳統中的禮樂傳統，並有所發展；但文化的神聖性和莊嚴性始終沒有脫去其胎記：《周易》傳中「開物成務，冒天下之道」和「通神明之德，以類萬物之情」；《孟子》中的「至大至剛」和「浩然之氣」；《樂記》中的「大樂與天地同和，大禮與天地同節」；《文心雕龍·原道》中的「文之為德大矣，與天地並生者何哉？」曹丕《典論·論文》的「蓋文章，經國之大業，不朽之盛事」；張彥遠《歷代名畫記·敘畫之源流》的「夫畫者：成教化，助人倫，窮神變，測幽微，與六籍同功」……這些記載不能簡單斥之為玄虛之言和無端崖之辭抑或是論述的「帽子」，它們實質上是有著深遠的文化淵源和實踐上的品格。「藝術」的這種莊嚴性和神聖性實際是由政治和宗教性所決定。但真正的藝術自覺以後仍然保留了政治和宗教的一些特性，但已經不是以「儀式」或「制度」的形式來保證，而是以更加隱祕和轉化的形式留存於藝術活動的過程之中。

[015] 《老子》和《莊子》是道家經典文獻，其文化淵源也極為深遠。老子以本體的「道」發展了殷商時期的「天」的觀念，從而使中國哲學具備了形而上的思辨性。針對春秋中後期的亂局，老子提出了自己的一套理論：他泯滅知識、文化、利欲於人心，主張「自然」、「無為」、「貴柔」、「尚弱」的生活。孔子則把禮樂、教化、仁孝觀念構築於人心，規範人的行為和思想，起到了在春秋末期歷史文化的建構者的作用。老子以周代守藏史的身份著《道德經》，他的政治熱情和孔子一樣高，但末世的情懷也更為深切；面對周代的亂局和社會的發展，他試圖回歸「小國寡民」的理想家園。他洞察到了知識、教令、文化的另類面相，並試圖找到解決的辦法，「去知」（去除知識或拋棄智慧）、「愚民」（使人民回歸真樸的生活）、「不言」（不妄使教令）等辦法，來解決人的欲望的膨脹和現實政治的混亂。老子的「理想國」當然不可能實現，因為當時東周的中央政權已經降為二等的侯國，「王官文化」的解體已成定勢，「諸子文化」已經開始形成。老子以文化保守者和文化理想主義者的雙重姿態出現，其實質是對現實政治的超越。老子的這種文化精神對中國古代藝術精神和藝術發展有著深遠的影響：如果說中國古代藝術的現實性品格是孔子及其儒家所賦予的，那麼中國古代藝術的理想性、審美性品格更多是老子、莊子及其道家所賦予的。《莊子》和《老子》最大的不同是《莊子》對政治的關切減少了，審美的心胸增加了。況且《莊子》的審美境界不僅擴展了《老子》的精神，還涵涉了孔子的諸多品格。《莊子》一書多次引用孔子的言論，並對其言論多有申論；這就很容易使人聯想到道家在春秋末期到戰國中期的發展，儒宗孔子的作用不可輕視。質言之，《莊子》的審美突破不是單純的凌空蹈虛行為，它是有著深厚的文化基礎和異質文化精神的參與的。不理解這些就不可能真正理解中國古代藝術精神的超越性品格和審美性的質素。

為核心的內容：情與志。其關係可以概括為：情是道的本體，道是情的昇華；情是藝的本體，藝是情的顯發。

■一、情範疇的歷史性展開：「緣情」說的諸階段

陸機的《文賦》中寫道：「詩緣情而綺靡，賦體物而瀏亮。」李善注曰：「詩以言志，故曰緣情；賦以陳事，故曰體物。綺靡，精妙之言；瀏亮，清明之稱。」[016] 李善的注釋可謂簡括和精妙，但他並沒有把緣情和言志的關係說清楚。但我們不能責怪他，因為唐代的李善不可能看到上博簡（上海博物館藏戰國楚竹書）中的《詩論》，也不可能看到郭店簡（郭莊楚墓竹簡）中的《性自命出》等文獻，而恰是這些文獻給我們勾畫了情和志密不可分的關係。

（一）先秦藝術情論 —— 真與美的呼喚

先秦的情論是在人性論的框架下討論的。先秦的人性論所涉及的主要內容是心、性、情、志、欲等內容。喜、怒、哀、樂之情是人的自然情感，但真正用「情」字來概括這類情感則是經歷了漫長的過程。人類在相當長時期無「情」觀念，但有「情」之實，這個階段他們是處於言說情，但不以「情」字為指稱的時期。例如《左傳》雖然已經出現「情」字，且出現的頻次較高，據統計「情」十四見，但這些「情」大多不是以情感的意涵而出現。它真正談到了情感的時候，反倒就用「志」字來指稱，下麵這段話即可證明：

民有好、惡、喜、怒、哀、樂，生於六氣。是故審則宜類，以制六志。哀有哭泣，樂有歌舞，喜有施捨，怒有戰鬥。喜生於好，怒生於惡。

[016] [晉] 陸機 . 文賦 [A]. 中國古典美學舉要 [C]. 合肥：安徽教育出版社，2000：270、273.

是故審行信令，禍福賞罰，以制生死。生，好物也；死，惡物也。好物，樂也；惡物，哀也。哀樂不失，乃能協於天地之性，是以長久。[017]

　　這是《左傳‧昭公二十五年》中子產的一段話，該書在對「六志」的疏中寫道：「『六志』，《禮記》謂之『六情』。在己為情，情動為志。情、志一也。」[018] 從這可以看出從《左傳》到《禮記》「情」逐步名實相副的過程。國外的漢學家普遍認為中國先秦時代「情」和情感義無關，陳鼓應開始也持這個觀點，後來基本放棄了這個看法。他們有這樣的認識當然不是空穴來風，而是有他們的根據。「情」字在《辭源》中有六個義項，其中三個義項表示與客觀的真實有關：1. 真情。2. 情況、實情。3. 情態、姿態。另外三個義項則是「感情、情緒」、「愛情」和「趣味」。[019] 而對後者《辭源》中所舉例子除「感情、情緒」是戰國的例子外，另外兩個義項均為漢代或唐代的例子，可見先秦的「情」字儘管不是某些漢學家所言的與「感情」無關，但它較少指涉「感情」卻是歷史的事實。但真正改變「情」字較少指涉感情這一認識的是郭店楚簡的出土及其文字的校釋和研究。

　　「情」字在先秦文獻的通行本中出現的頻次還是比較少的，《老子》主張「除情去欲」，但並無「情」字出現，《尚書》一見，《詩經》一見，《論語》二見，《周易》十二見，《左傳》十四見，《莊子‧內篇》十八見，《莊子‧外篇》四十四見，郭店楚簡中「情」字凡二十七見，其中《性自命出》凡二十見，《語叢一》、《語叢二》、《緇衣》和《唐虞之道》四篇共七見。由於《性自命出》如此高頻率地出現「情」字，有些專家索性也稱之

[017]　[晉] 杜預《春秋經傳集解》，四部叢刊影宋本，昭公第二十五 .
[018]　張建均 . 中國古代文學心理學 [M]. 天津：天津古籍出版社，2017：56.
[019]　《辭源》，北京：商務印書館，2012：1237.

為《性情論》。《上海博物館藏戰國楚竹書（一）》的《性情論》和郭店簡《性自命出》內容基本相同。考古學家普遍認為郭店楚簡應該是戰國中期約西元前 300 年入土的文獻。郭店楚簡書寫的年代應該早於這個時間，它應該早於孟子，是連接「孔孟之間的驛站」[020]，老子和孔子雖然也述情，但沒有凝定為一個「情」的範疇，孟子和莊子則大談情性，且真誠地呼喚真情和美情！老子、孔子和孟子、莊子的思想發展線索並不明晰，到近年郭店楚簡和上博簡的整理出版，才可以約略勾畫出其發展的軌跡。

1. 《性自命出》中「情」的真與美

《性自命出》中「情」字凡二十見，其中和美相連寫的兩見。孔子言「仁」，他的「仁者愛人」是種「情」，但孔子很少把仁義對舉。孟子則不同，仁義相連或對舉的例子很多。他說：「唯仁者能好人，能惡人。」[021]這種對仁者的要求是很全面的，仁者不是要人做老好人，而是要愛恨分明。但是孔子的這種「好人」和「惡人」並沒有與「仁」和「義」相對，發展到孟子則仁義緊密相連，並把愛恨之情統一到仁義之中。《性自命出》中寫道：「唯惡不仁為近義」，「仁，內也；義，外也」，「仁生於人，義生於道」，「仁為可親也，義為可尊也」，「惡之而不可非者，達於義者也；非之而不可惡者，篤於仁者也」。龐樸對此解釋說：「孟子說仁是人心，義是人路。說惻隱之心是仁之端，羞惡之心是義之端；便是以義為外為惡思想的繼承和發展。」[022] 龐朴從仁義的角度看孔子、《性自命出》和孟子的關係，從而使《性自命出》成為連繫兩大文化巨擘的紐帶，他的這種觀點得到了學界的普遍認可。

[020] 龐樸 . 孔孟之間的驛站 [J]. 新華文摘，2000（02）：69.
[021] [三國] 何晏《論語》，四部叢刊影日本正平本，卷二。
[022] 龐樸 . 孔孟之間的驛站 [J]. 新華文摘，2000（02）：70.

　　戰國中期存在著一個尚「情」的思潮，而《性自命出》正是這個思潮的理論總結。其開篇即言：「凡人雖有性，心無定志。待物而後作，待悅而後行，待習而後定。喜怒哀悲之氣，性也。及其見於外，則物取之也。」郭沂對第二句的解讀是：「『待物而後作，待悅而後行，待習而後定』的主詞是『志』，作者把心志分為『作』『行』『定』三個階段，它們分別由『物』『悅』『習』引起。」[023] 此種解釋很恰切。李零認為：「『心』是人的精神活動。『志』是人的主觀意志。『心志』和『性情』的不同點是，『性情』是人內在固有的東西，而『心志』則受制於外物的刺激和主觀的感受，是由後天習慣培養、變化不定的東西。」[024]《性自命出》認為，「心志」要經過「待物」、「待樂」和「待習」才能成為具體的「志」，而具體的「志」表現為喜、怒、哀、樂的情感，這種情感之氣則是性，性表現出來即是情。因此，在傳統的「未發已發」的性情論也是適用於郭店楚簡的闡釋。從「心志」發生的三個階段來看，《性自命出》具有很強的自然人性論的傾向。

　　《性自命出》下篇寫道：「目之好色，耳之樂聲，臧舀之氣也，人不難為之死。」這裡「臧舀」即「郁陶」，王念孫《廣雅疏證》曰：「喜意未暢謂之郁陶。」故這裡的「臧舀之氣」也就是指「好」、「樂」之氣，即「好」、「樂」之性。[025] 整句話的意思是說為了美，為了愛美的本性可以去死！這裡對人的自然本性的張揚是其他先秦文獻所罕見的，這很容易使人想起古希臘為了爭奪海倫而發動的特洛伊十年戰爭，這場戰爭死傷無數，最後長老們見到海倫的美貌後，還是認為這很值得。戰國時期「有用三千

[023] 郭沂.《性自命出》校釋 [J]. 管子學刊，2014（04）：99.
[024] 李零. 郭店楚簡校讀記（增訂本），北京：中國人民大學出版社，2007：151-152.
[025] 郭沂.《性自命出》校釋（續）[J]. 管子學刊，2015（01）：104.

斤黃金購買美人的事」[026]，這均說明對美色或樂聲的追求是人之本性。
《性自命出》還言：「禮作於情，或興之也。……君子美其情，貴其義，善
其節，好其容，樂其道，悅其教，是以敬焉。」郭沂的注釋是：「『禮作於
情』，謂禮興起於情，即興起於喜怒哀悲，與上文『道始於情』所表達的
意思是一樣的，禮本來屬於道。趙建偉：此即《文子‧上仁》『禮因人情
而制』。」[027] 這裡的「禮作於情」和「道始於情」均把「情」作為「道」
和「禮」的原始起點，這也是時賢認為郭店楚簡主張自然心性學說的主要
根據。當然，《性自命出》還言「理其情而出入之，然後復以教」，「理其
情」即把握《樂》的實際情況，反復出入其中，以把握之、領會之。「美
其情」的「其」應該是「禮」，「情」則指「性情」（參考郭沂注釋）。不
管是「理」《樂》的情，還是「美」、「禮」的情，都是為了達到對禮樂
教化真義的把握，可以說「美」和「理」是手段，而其目的則是對「情」
的把握。郭店楚簡二十七和二十八中寫道：「凡古樂龍心，益樂龍指，皆
教人者也。賚武樂取，韶夏樂情。」此句的解釋者眾多，據上博簡，這裡
的「龍」應該是「隆」，意思是「尊盛、推重」之意。廖明春認為，「古
樂」指《韶》、《夏》之樂，「益樂」指《賚》、《武》之樂。[028]「指」則
通「志」[029]，因此這句話可以直譯為：古樂尊崇人心（「樂情」），益樂
遵從人志（「樂取」）。《賚》、《武》之樂表達志在於「取」天下，《韶》、
《夏》之樂表達的真情在於「讓」天下。先秦的「情」多指「情實」和「質

[026] 胡寄窗 . 中國經濟思想史（上）[M]. 上海：上海人民出版社，1978：194.
[027] 郭沂 .《性自命出》校釋 [J]. 管子學刊，2014（04）：105.
[028]《禮記‧經解》：「是以先王隆之也。」鄭玄注：「隆，謂尊盛之也。」載郭沂 .《性自命出》校釋
　　 [J]. 管子學刊，2014（04）：110.
[029]《呂氏春秋‧行論》：「故布衣行此指於國。」高誘注：「猶志。」載郭沂《性自命出》校釋 [J]. 管
　　 子學刊，2014（04）：110.

實」，《性自命出》也基本是這樣，但它比較複雜。[030] 它所指涉的物件不僅僅是情實、實情或質實的問題，它還廣泛涉及人的真情實感問題。

　　從郭店簡《性自命出》和上博簡《性情論》，我們看到戰國時代對真情的呼喚是如此的強烈，中國古代藝術中的真情傳統庶幾找到了理論上的源頭。藝術家對生活的了解程度越深，表現的情感越真，作品感動人心的力量就越大，正可謂「凡聲，其出於情也信，然後其入撥人之心也厚」[031]。為什麼古樂能得到如此的推崇，並非僅僅是統治者的政教禮樂使然，其精神實質是真情的顯發。鄭衛之音也是情，但它不是「中節」的情感，而是欲望的發洩，因而得不到人的普遍認可。《性自命出》頌揚真心、真情，對鄭衛之音的評價也是十分恰當的：「鄭衛之音，非其音而從之也。」這裡的「其」指《韶》、《夏》、《賚》、《武》這樣的古樂，「從」即「縱」[032]，意思是說鄭衛地方的音樂並不是表現真情的音樂，而是縱情的音樂。因此，《禮記·樂記》曰：「鄭衛之音，亂世之音」，「鄭音好濫淫志，宋音燕女溺志，衛音趨數煩志，齊音敖辟喬志，此四者皆淫於色而害於德，是以祭祀弗用也」[033]。郭店楚簡對鄭衛之音和古樂做了對比，指出其風格的不同，並沒有做出「淫」、「溺」、「煩」、「喬」的道德評價。

　　不僅如此，《性自命出》的下篇仍然有振聾發聵之言：「凡人情為可悅也。苟以其情，雖過不惡。不以其情，雖難不貴。苟有其情，雖未之為，斯人信之矣。未言而信，有美情者也。」[034] 郭沂把「人情為可悅」的「情」釋為「真心」和「真情」。「人情為可悅」是個光輝的命題，對人的

[030] 可參看丁四新. 論郭店楚簡「情」的內涵 [J]. 現代哲學，2003（04）：61. 李天紅.《性自命出》與傳世先秦文獻「情」字解詁 [J]. 中國哲學史，2001（03）：55.
[031] 郭沂.《性自命出》校釋 [J]. 管子學刊，2014（04）：107.
[032] 李學勤. 郭店簡與《樂記》[A]. 中國哲學的詮釋和發展——張岱年先生 90 壽慶紀念文集 [C]. 北京：北京大學出版社，1999：23.
[033] [漢] 鄭玄《禮記》，四部叢刊影宋本，卷十一。
[034] 郭沂.《性自命出》校釋 [J]. 管子學刊，2015（01）：106-107.

至性至情的讚美真是前無古人的。

儘管學者們普遍認為《性自命出》是儒家的文獻，但此處對真情和美情的論析卻和《莊子‧德充符》有著相似的思想傾向。

魯哀公問於仲尼曰：「衛有惡人焉，曰哀駘它。丈夫與之處者，思而不能去也。婦人見之，請於父母曰『與為人妻，寧為夫子妾』者，十數而未止也。未嘗有聞其唱者也，常和人而已矣。無君人之位以濟乎人之死，無聚祿以望人之腹。又以惡駭天下，和而不唱，知不出乎四域，且而雌雄合乎前。是必有異乎人者也。寡人召而觀之，果以惡駭天下。與寡人處，不至以月數，而寡人有意乎其為人也；不至乎期年，而寡人信之。國無宰，寡人傳國焉。悶然而後應，泛而若辭。寡人醜乎，卒授之國。無幾何也，去寡人而行，寡人恤焉若有亡也，若無與樂是國也。是何人者也？」[035]

這到底是種什麼樣的人，能有如此的人格魅力？莊子故意找了一個外貌極為醜陋的哀駘它作為他所提倡的精神之美的象徵。這正如雨果所塑造的《巴黎聖母院》中的敲鐘人凱西莫多一樣，一邊是精神的極度純美，一邊是外貌的極端醜陋。莊子把這種精神境界稱之為「德」，而「德」也寫作「悳」，從字形即可以看出是「直心曰德」[036]。《呂氏春秋》中「貴直」和「真諫」[037]相並列，可以說「直言」和「真諫」具有同等的道德價值。但莊子把這種道德境界審美化了，他認為，哀駘它之所以能「未言而信，無功而親」，是因為他是「才全」而「德不形」的人。所謂「才全」，莊子說「……靈府。使之和豫，通而不失於兌；使日夜無郤，而與

[035] 郭慶藩．莊子集釋（上）[M]．北京：中華書局，2007：206.
[036] [明]郝敬《論語詳解》，明九部經解本，卷十二。
[037] 曾棗莊．中國古代文體學史[M]．上海：上海人民出版社，2012：26.

物為春」[038]。所謂德者是「成和之修也。德不形者，物不離也」。為了全面理解莊子的「才全」思想，不妨把他的整段話引用如下：

> 死生存亡，窮達貧富，賢與不肖毀譽，饑渴寒暑，是事之變，命之行也；日夜相代乎前，而知不能規乎其始者也。故不足以滑和，不可入於靈府。使之和豫，通而不失於兌；使日夜無郤，而與物為春，是接而生時於心者也。是之謂才全。[039]

這段話表達了莊子重要的美學思想，他首先提出了「靈府」的概念、「使之和豫，通而不失於兌」的思想和「與物為春」的觀念。「靈府」基本沒有什麼爭論，「靈府」即心靈或精神，按郭慶藩撰、王孝魚點校的《注》：「靈府者，精神之宅也。」[040] 顯然王孝魚是依郭象《注》。「使之和豫，通而不失於兌」句的爭議比較大，但本文標點依王孝魚點校。陳鼓應沒有把中間逗開，而是「豫通」連讀。這二者皆可講通。這段文字的核心內容是言在「知」不能把握「物」的本質——「而知不能規乎其始者也」——的情況下，人如何才能保持對「物」的全面性把握。這裡莊子提出了一種美學的解決辦法，他在《人間世》中謂「才之美者也」[041]，《德充符》中言「才全」，其內涵具有承接關係。「才全」，就是才性之全。如果能保證才性之全，也就是得道了。「兌」字歷代的闡釋者均釋為「和悅」、「悅」、「愉悅」或者「怡悅」等。但曹礎基把「兌」釋為「道穴」，頗具新意，他引用《老子》「塞其兌，閉其門」與《淮南子·道應訓》「則塞民於兌」之兌，意謂道穴，是道家指心知外流的道穴，如耳、目、鼻、

[038]　[清] 郭慶藩 . 莊子集釋（上）[M]. 北京：中華書局，2007：212.
[039]　[清] 郭慶藩 . 莊子集釋（上）[M]. 北京：中華書局，2007：212.
[040]　[清] 郭慶藩 . 莊子集釋（上）[M]. 北京：中華書局，2007：213.
[041]　陳鼓應 . 莊子今注今譯（上冊）[M]. 北京：商務印書館，2007：152.

口等。[042]「兌」在此指的是人與外物接觸的感覺器官。筆者從曹說，但此處「使之和豫，通而不失於兌」和老子的「塞其兌，閉其門」不同，老子是持一種退守的哲學姿態，莊子則具備一種開放的審美的心靈。在「兌」字的使用上面，便可以顯現出二者的不同：老子塞兌閉門，莊子則「通而不失於兌」、「喜怒通四時，與物有宜而莫知其極」[043]「接物而生與時推移之心」[044]。前者「鑿戶牖以為室」、「不窺於牖，以知天道」，把自我感覺內收，以至於阻斷與外界的感覺連繫「五色令人目盲，五音令人耳聾」，這是老子塞兌閉門的結果；莊子則不同，老莊的終極目標儘管一致，但莊子的感覺器官（「兌」）不是被「塞」的，而是「通」的。老子把外界的感性認識和主體的認識阻斷，以保持內心的空虛和主體認識的絕對自我性。莊子則把感官打開，「接物而生與時推移」，「通而不失於兌」，與物一體、與時遷化。現實世界中「生死存亡、窮達富貴……」的無窮事象不能被「知」所把握，知道了這些，就需要超越知性，從而避免知性的內容滑入靈府，擾亂純和的心境。

　　「與物為春」的審美意境是莊子首先提出來的，他以此來象徵道德充實的人，不期然進入了美學的園地。他在《大宗師》中寫道：「淒然似秋，煖然似春，喜怒通四時，與物有宜而莫知其極。」這和「與物為春，是接而生時於心者也」有相似的精神境界。陳鼓應認為這種「與物為春」的審美意境對後世有很大的影響，他說，宋代郭熙的《林泉高致》「春山煙雲連綿，人欣欣；夏山佳木繁陰，人坦坦」與莊子所謂的「喜怒通四時」相通。[045] 其實唐代的符載在其著作《觀張員外畫松石序》中也表達了類似的精神境界：

[042] 曹礎基 . 莊子淺注（修訂重排本）[M]. 北京：中華書局，2007：66.
[043] [明] 朱得之《莊子通義》，明三子通義本，卷三內篇。
[044] 陳鼓應 . 莊子今注今譯（上冊）[M]. 北京：商務印書館，2007：188.
[045] 陳鼓應 .《莊子》內篇的心學（下）—— 開放的心靈與審美的心境 [J]. 哲學研究，2009（03）：53.

　　荊州從事監察禦史陸澧陳宴宇下，華軒沉沉，尊俎靜嘉。庭篁霽景，疏爽可愛。公天縱之姿，欻有所詣，暴請霜素，願 奇蹤。主人奮裾，嗚呼相和。是時座客聲聞士凡二十四人，在其左右，皆岑立注視而觀之。員外居中，箕坐鼓氣，神機始發。其駭人也，若流電激空，驚飆戾天。摧挫斡掣， 霍瞥列。毫飛墨噴，捽掌如裂，離合惝恍，忽生怪狀。及其終也，則松鱗皴，石巉岩，水湛湛，雲窈眇。投筆而起，為之四顧，若雷雨之澄霽，見萬物之情性。觀夫張公之藝非畫也，真道也。當其有事，已知遺去機巧，意冥玄化，而物在靈府，不在耳目。故得於心，應於手，孤姿絕狀，觸毫而出，氣交沖漠，與神為徒。若忖短長於隘度，算妍媸於陋目，凝觚舐墨，依違良久，乃繪物之贅疣也，寧置於齒牙間哉？[046]

　　這段文字講述了唐代詩人符載在陸澧家觀看張璪揮毫潑墨的場面，這是一個「驚心動魄」的表演過程，以此來證明中國的繪畫是表現繪畫。[047]其實這段話儘管似一場精彩的「戲劇」表演，但目的並不在於此。筆者認為這段記載可以和《莊子·田子方》中「解衣般礴」的故事相提並論。《田子方》中眾畫史畢恭畢敬地來到宋元君處，準備表演他們各自的精湛技藝，唯獨一個畫家「儃儃然不趨，受揖不立」，即他安然徐行，受揖而不就位，徑直又回到了自己的住處，雙腿交叉坐著「解衣般礴」，宋元君聽聞之後認為「可矣，是真畫者也」。中國繪畫的表現性是有目共睹的，但據此而言其繪畫是「表現繪畫」或「表現主義」，則有失偏頗。宋元君稱讚「解衣般礴」者為「真畫者」，那麼，摩拳擦掌準備表演的畫家就是

[046]　[唐] 符載. 觀張員外畫松石序 [A]. 俞劍華. 中國古代畫論類編 [C]. 北京：中國古典藝術出版社，1957：20.

[047]　楊光華. 表現繪畫起源於中國 [J]. 榮寶齋 古今藝術博覽，2000（02）：94. 盧輔聖. 中國文人畫史（上）[M]. 上海：上海書畫出版社，2012：46. 前者稱張璪為「表現繪畫」，後者稱之為「表現主義藝術」。

「假畫者」。因此，可以說中國藝術有很強的反「表演」的性質，隱遁和自娛之風在藝術界盛行。中國古代藝術的這種反「表演」性成為中國戲劇晚熟的原因之一。

張璪著有《繪境》一書，可惜現在佚失，幸運的是《歷代名畫記》記載了他的經典名言：「外師造化，中得心源。」[048] 再連繫符載觀看張璪繪畫時的真切感受：「投筆而起，為之四顧，若雷雨之澄霽，見萬物之情性。觀夫張公之藝非畫也，真道也。當其有事，已知遺去機巧，意冥玄化，而物在靈府，不在耳目。故得於心，應於手，孤姿絕狀，觸毫而出，氣交沖漠，與神為徒。」可見張璪的畫是表現「真心」、「真境」乃至「真道」的。而莊子的「與物為春」、「解衣般礴」、「通而不失於兌」的最終目的也是為了達到得道的美好境界，即純和之境。

《文心雕龍・物色》中寫道：「若夫珪璋琗其惠心，英華秀其清氣，物色相召，人誰獲安？是以獻歲發春，悅豫之情暢；滔滔孟夏，郁陶之心凝；……情以物遷，辭以情發。一葉且或迎意，蟲聲有足引心。」劉勰是受到莊子「與物為春」思想的影響，而產生「是以獻歲發春，怡豫之情暢」的感受。而《性自命出》中的「膩谷之氣，人不難為之死」和這裡的「郁陶之心凝」遙遙相對。傳統觀念認為老子、莊子都主張去情除欲，實際先秦的情況並非如此，原始的儒家和道家在「情」觀念上並沒有如此大的分歧。這一點也可以在郭店楚簡中找到根據，例如郭店楚簡《老子》（甲本）就沒有「絕仁棄義」之說，而是「絕智棄辯」[049]。以此推斷，至少在戰國中期儒、道兩家思想並非僅有尖銳對立的一面。

上博簡《孔子論詩》：「詩無離志，樂亡離情」，在他論述《關雎》時

[048] [唐] 張璪 . 文通論畫 [A]. 俞劍華 . 中國古代畫論類編（上）[C]. 北京：中國美術出版社，2005：19.
[049]《郭店楚墓竹簡》，北京：文物出版社，1998：111.

言：「以色喻於禮，情愛也」，論《燕燕》時言：「燕燕之情，以其篤也」，論《杕杜》：「《杕杜》則情，喜其至也」，[050] 孔子論述「情」從來都是建基於現實的深切關懷之中。他從來不談論玄虛的情感，正如他對「性」與「天道」避而不談一樣。他從人類最為基本的感情出發建立了他的「仁者，愛人」的思想。孟子不僅光大了孔子這一思想，而且發展出「仁義」學說和對仁政的現實激情。他的「惡不仁近義」和荀子的「性惡」說，實質是對人性欲望的合理性承認。[051] 他們的思想構成了中國藝術中現實關懷的核心和主軸，而道家的思想則構成了中國古代藝術的終極關懷的核心和主軸。老莊思想體系中的情論對中國傳統情範疇的形成起到了很重要的作用，甚至可以說沒有莊子的情論，中國傳統的情範疇就不完整。《莊子》內篇中「情」字凡十八見，僅次於《性自命出》中的二十見，《莊子》的情論所體現出的是「真」情和「美」情的統一。

2.《莊子》中「葆真」和「采真」的二重境界

莊子的情論是依附於其人性論上面的。莊子言性不離情，言情必及性。莊子所言之情是「真」情。所謂真者，「精誠之至也。不精不誠，不能動人。故強哭者雖悲不哀，強怒者雖嚴不威，強親者雖笑不和。真悲無聲而哀，真怒未發而威，真親謂笑而和。真在內者，神動於外，是所以貴真也」[052]。莊子的這一精神被《淮南子》所繼承，其《說山訓》中寫道：「畫西施之面，美而不可悅，規孟賁之目，大而不可畏，君形者亡焉！」[053] 這均是對「真」精神的一種強調。先秦人性論基本上是由孔孟和

[050]《上海博物館藏戰國楚竹書（一）》，北京：北京大學出版社，2009：12、39、57.
[051] 參考顏世安．肯定情欲：荀子人性觀在儒家思想史上的意義 [J]. 南京大學學報（哲學社會科學版），2015（01）：60.
[052] 陳鼓應．莊子今注今譯 [M]. 北京：商務印書館，2007：944.
[053] 北京大學哲學系美學教研室．中國美學史資料選編 [C]. 北京：商務印書館，1980：101.

老莊所奠定。孟子主張人性本善，莊子突出人性的真與美，他們共同將人性的真善美發展到高峰，相互輝映。[054] 因此可以說，莊子的性情論對藝術理論的自覺起著更為直接而重大的影響。莊子的這種真情是需要呵護和保守的，因此稱之為「葆真」。《田子方》中寫道：「其為人也真，人貌而天虛，緣而葆真，清而容物。」陳鼓應把它翻譯為：「順應於人而保守天真，清介不阿而能容人。」[055] 這裡所謂的「葆真」是指人的一種精神境界，和前面論述的「與物為春」、「通而不失於兌」的精神也是相通的。《田子方》中還記錄了一則孔子和老聃的對話，頗具美學意味：老子剛洗完頭髮，在屋裡等著晾乾。這時孔子在外面等了一會兒，見到老子說：「是我的眼花了嗎？剛才我看到您兀若枯木，超然物外而獨立而自存。」老子說：「吾游心於物之初。」孔子進一步追問：「『游心於物之初』是什麼一種情況？」老子說：「至陰肅肅，至陽赫赫；肅肅出乎天，赫赫發乎地；兩者交通成和而物生焉，或為之紀而莫見其形。……」孔子接著詢問：「游心於物之初是什麼樣的一種狀態？」老子說：「夫得是，至美至樂也，得至美而游乎至樂，謂之至人。」[056]「物之初」即是「至真」境地，天地萬物的本真狀態。「游」於「物之初」，即是對天地自然萬物的本真把握。莊子賦予這種「遊」的狀態以終極的美學含義：所謂儒家的仁義之情，只是「小知」，而事物的「大全」則需要「大知」去把握；至美至樂的境界就是「游於物之初」的境界，這需要大智慧才能達到。總之，這種對「真」的守護，是主體的道德之境與審美之境的融合。

　　《莊子·天下》中言：「獨與天地精神往來而不敖倪於萬物，不譴是

[054] 陳鼓應. 莊子論人性的真與美 [J]. 哲學研究，2010（12）：43.

[055] 陳鼓應. 莊子今注今譯 [M]. 北京：商務印書館，2007：613、615.

[056] 陳鼓應. 莊子今注今譯 [M]. 北京：商務印書館，2007：623.

非，以與世俗處。」[057] 這句話實質上是講形上的精神追求和形下的人間情懷的結合。古代優秀的藝術作品無不是這二者的巧妙結合，《詩經》、《楚辭》是如此，《二泉映月》、《春江花月夜》是如此，《紅樓夢》、《金瓶梅》也是如此。馮友蘭分人生的境界為四：一為自然境界，二為功利境界，三為道德境界，四為天地境界。而莊子把人生境界一分為二：「與世俗處」的人間關愛之境，相當於馮友蘭的功利和道德境界；「與天地精神往來」的超拔之境，相當於馮友蘭的天地境界。

繼《田子方》的「緣而葆真」說，莊子後學在《天運》中提出了「采真之遊」的審美境界。《天運》記載孔子向老聃問道的事，孔子是年五十一歲，但還沒有得道。他求道的過程是曲折艱辛的，他求之於「度數」（制度名數）五年而沒有得道，復又求之於「陰陽」（陰陽變化）十二年，也沒有得道，因此去沛地見老聃。老子說：「中無主而不止，外無正而不行。」也就是說內心要自悟自覺，否則道就不會駐留在心；外界事物要能證明它，否則道就不會流行。接著老子說：「古之至人，假道於仁，托宿於義，以遊逍遙之墟，食於苟簡之田，立於不貸之圃。逍遙，無為也；苟簡，易養也；不貸，無出也。古者謂是采真之遊。」[058] 這是《天運》對「采真之遊」的闡釋，古代的「至人」並不把仁義道德的各種規定作為終極的價值追求，而僅僅視之為實現其逍遙之遊的暫時的權宜之策。郭慶藩撰王孝魚點校《疏》：「古之真人，和光降跡，逗機而行博愛，應物而用人群，何異乎假借途路，寄託宿止，暫時游寓，蓋非真實。」[059] 所謂「采真之遊」就是內要具備「葆真」的空虛之心，外要假借仁義為途路，現實中過著「逍遙，無為；苟簡，易養；不貸，無出」的生活。這種生活實質

[057]　陳鼓應. 莊子今注今譯 [M]. 北京：商務印書館，2007：1016.
[058]　郭慶藩. 莊子集釋（中）[M]. 北京：中華書局，2007：519.
[059]　郭慶藩. 莊子集釋（中）[M]. 北京：中華書局，2007：519-520.

就是追求道、體悟道的過程，也就是隨物任化、逍遙自適的過程。如果說「緣而葆真」是對自我內心真實的守護，那麼「采真之遊」則是對自我真情實性的歷練，也就是把守護的真心外放遨遊於天地至美至樂的境界中。《大宗師》和《天道》均對師法「道」而得到的大美之境進行了高度的讚揚：「吾師乎！吾師乎！齏萬物而不為義，澤及萬世而不為仁，長於上古而不為壽，覆載天地刻雕眾形而不為巧。此所遊已。」[060]「覆載天地刻雕眾形而不為巧」的「刻雕眾形」是何等的大手筆！「此所遊已」的「遊」是承接上文「遊夫搖盪恣睢轉徙之塗」而來[061]，此句極言「我」遊蕩於由「道」所創造的大美之中。這裡「道」的美在於它恩澤萬世、調和萬物但又不以仁義自居，雕刻眾形之妙而又不留任何痕跡，這裡莊子完全把自然藝術化了。

他在《天道》中說：「夫明白於天地之德者，此之謂大本大宗，與天和者也；所以均調天下，與人和者也。與人和者，謂之人樂；與天和者，謂之天樂。莊子曰：『吾師乎！吾師乎！』齏萬物而不為義，澤及萬世而不為仁，長於上古而不為壽，覆載天地刻雕眾形而不為巧，此之為天樂。」[062]《天道》和《大宗師》均言「刻雕眾形而不為巧」的藝術精神，不同的是《天道》重視「和」的精神，《大宗師》重視「遊」的精神，它們共同構成中國古代藝術最為本質的內容。

先秦情論有著豐富的內容，但莊子的「葆真」和「采真」的精神最接近於自然和藝術之美。除了莊子的「至美」、「至樂」的道體之外，莊子還提出了他的「無情」、「任情」和「安情」三方面的情論。[063]

[060] 陳鼓應 . 莊子今注今譯 [M]. 北京：商務印書館，2007：237.
[061] 陳鼓應 . 莊子今注今譯 [M]. 北京：商務印書館，2007：239.
[062] 陳鼓應 . 莊子今注今譯 [M]. 北京：商務印書館，2007：397.
[063] 陳鼓應 . 莊子論情：無情、任情和安情 [J]. 哲學研究，2014（04）：50.

　　莊子的「無情」出現在《德充符》中：

　　天鬻者，天食也。既受食於天，又惡用人！有人之形，無人之情。有人之形，故群於人，無人之情，故是非不得於身。眇乎小哉，所以屬於人也！謷乎大哉，獨成其天！

　　惠子謂莊子曰：「人故無情乎？」莊子曰：「然。」惠子曰：「人而無情，何以謂之人？」莊子曰：「道與之貌，天與之形，惡得不謂之人？」惠子曰：「既謂之人，惡得無情？」莊子曰：「是非吾所謂情也。吾所謂無情者，言人之不以好惡內傷其身，常因自然而不益生也。」惠子曰：「不益生，何以有其身？」莊子曰：「道與之貌，天與之形，無以好惡內傷其身。今子外乎子之神，勞乎子之精，倚樹而吟，據槁梧而瞑，天選子之形，子以堅白鳴！」[064]

　　這裡莊子的「無情」論並不是要否定人的感情，而是要去除人的「是非」、「好惡」之情，也就是小我之情和成心、成見之情。在上引第一段中，莊子認為人的「智巧」、「膠執」、「德行」、「通商」是天所賜予（天養），因此不用人為去刻意經營，它們是「天鬻」、「天食」的結果。「有人之形，無人之情」是言聖人有一般人的外形，但沒有一般人的好惡是非等情性。這句話的深層意蘊是：天道是人之根源，人的形和人的情都要順乎天道，如果執著於人的狹隘的好惡是非之情，就會失去人的本真之情，以至於「眇乎小哉」！莊子在這裡並非要一概否定人的感情，而是要否定那些人為的、偏執的和違背自然的「情」。對於體現天、道的自然之情，他則稱頌為「謷乎大哉」！

　　莊子和惠子辯論的焦點是對「情」的不同理解，從此處可以看到莊子

[064] 郭慶藩 . 莊子集釋（上）[M]. 北京：中華書局，2007：217、220-222.

對人情欲的「幽暗意識」[065]和焦慮情結。莊子所說的「無情」就是「無以
好惡內傷其身」，它的所指是十分明確的。這裡「道與之貌，天與之形」
兩次出現，且把這句話作為「謂之人」的根據和「益生」的前提。莊子為
人的「情」找到了一個形而上的根據——「天」和「道」。人只要在形體
上順從於「天」，情感上拋棄個人的情欲、好惡、是非等，就可以內葆其
真而不致傷其身。人的行為要符合「道」，這樣人情就會被擢升到道情和
天情的境界。質言之，莊子就是要人去除俗情，之後才能真情顯露。這也
是他不斷強調「道與之貌，天與之形」的真義所在。因此，可以說莊子的
「無情」不是否定人的感情，而是在宣導真情。

　　此外，《莊子》還提出了「任其性命之情」和「安其性命之情」的兩種
情論。如果說《莊子》的真情說旨在為「性命之情」找到形而上的根據，
那麼「任情說」和「安情說」[066]則旨在把「情」落實到現實豐厚的人生
中。《駢拇》首提「任情」：「吾所謂臧，非仁義之謂也，臧於其德而已矣；
吾所謂臧者，非所謂仁義之謂也，任其性命之情而已矣。」[067]這裡的「任
情」是指那種恣情任性地衝破「仁義」藩籬的感性力量。當然「任其性命
之情」和「緣而葆真」、「采真之遊」均具備內在的一致性和連貫性，它們
都有著向生命本真的領域進發的強烈祈望。只是「葆真」更傾向於「安其
性命之情」，守護其真純的情性不受外界各種枷鎖的束縛和各種欲望的蒙

[065] 張灝認為：「儒家，基於道德理想主義的反照，常常對現實世界有很深的遺憾感與疏離感，認
　　　為這世界是不圓滿的，隨時都有憂患隱伏。就此而言，憂患意識與幽暗意識有相當的契合，因
　　　為幽暗意識對人世也有同樣的警覺。至於對憂患的根源的解釋，憂患意識與幽暗意識則有契合
　　　也有很重要的分歧。二者都相信人世的憂患與人內在的陰暗面是分不開的。但儒家相信人性的
　　　陰暗，透過個人的精神修養可以根除，而幽暗意識則認為人性中的陰暗面是無法根除，永遠潛
　　　伏的。不記得誰曾經說過這樣一句話：『歷史上人類的文明有進步，但人性卻沒有進步』這個
　　　洞見就是幽暗意識的一個極好的注腳。」見張灝《幽暗意識與民主傳統》，北京：新星出版社，
　　　2006：309.
[066] 參考陳鼓應 . 莊子論情：無情、任情和安情 [J]. 哲學研究，2014（04）：53.
[067] [戰國] 莊周《莊子》，四部叢刊影明世德堂刊本，第四。

蔽；「采真」更傾向於「任其性命之情」，是對真性情的主動進發和開掘。陳鼓應認為「任情說」有多層內涵：「一、衝破世俗的羅網；二、順任人性之自然；三、個體生命力量的激發；四、追求放達開豁的意境。」[068]他對後兩者進行了詳細的論述，並且舉《逍遙遊》中的鯤鵬的狀態及其轉化、《外物》中的「任公子釣大魚」和《天下》中對莊周的評論來對「任情」說進行申論。其實《逍遙遊》和《外物》共同構成了莊學情範疇發展的兩種進路。其中《外物》中這樣記載任公子的「浪漫」之舉：

任公子為大鉤巨緇，五十犗以為餌，蹲乎會稽，投竿東海，旦旦而釣，期年不得魚。已而大魚食之，牽巨鉤，錎沒而下，騖揚而奮鬐，白波若山，海水震盪，聲侔鬼神，憚赫千里。任公子得若魚，離而臘之，自制河以東，蒼梧已北，莫不厭若魚者。[069]

莊子及其後學所塑造的「鯤鵬」也好，「大魚」也好，它們所體現的人生境界和超邁之情是那些麻雀、小魚、小蝦所難以比擬的。任公子的「大鉤巨緇」、「五十犗以為餌」、「蹲乎會稽」、「投竿東海」極言任公子的「器」之大；「旦旦而釣，期年不得魚」極言其「積」之厚；「已而大魚食之……憚赫千里」則極言其「志」之宏；「自制河以東，蒼梧已北，莫不厭若魚者」突顯其「濟」人之眾。總之，《莊子》在這裡表達一種高遠的經世之志和人生態度，這和《逍遙遊》中所表達的豪邁之情互為表裡，共同構築了莊學中情範疇的多重維度和豐富內涵。

《在宥》中首先提到「安情」，作者在歷數了三代和三代以後統治者「治」天下所產生的弊端，從而發出了「匈匈焉終以賞罰為事，彼何暇安其

[068] 陳鼓應 . 莊子論情：無情、任情和安情 [J]. 哲學研究，2014（04）：54.
[069] 郭慶藩 . 莊子集釋 [M]. 北京：中華書局，1961：925.

性命之情哉」[070] 的感嘆。這是針對政治上極度混亂的戰國時代人民不得安其常性常情所發出的嗟嘆。老子和莊子所發出的「希言自然」、「無為而治」和「不言之教」的主張，若從內在的深層原因來看，也是著眼於人生命的安頓角度來立論的。當然，「安其性命之情」除了社會的、政治的維度外，還有一個藝術的、美學的維度。前者主要是使人民安樂適性地生活，不任意宰割、干預人們正常的自然的生產、生活秩序；後者則是如何使個人的生命和自然的生命達到審美上的「解蔽」，使孤單的個體和困苦的靈魂得到一定程度的和解，《齊物論》和《秋水》進行了這方面的探討。前者的「齊物」不是和稀泥，它是在充分尊重個性基礎上的「齊物」：「物固有其所然，物固有其所可。無物不然，無物不可。故為是舉莛與楹，厲與西施，恢恑憰怪，道通為一。」[071] 這裡的「然」即事物本然的存在，「可」即事物的價值性存在。「無物不然，無物不可」就是事物都有其存在的必然性和價值性，也就是「各美其美」。這些眾殊之美，或者這些存在巨大差異性的美可以彙集為一個大美，也就是「道通為一」的境界之美。《齊物論》還寫道：「奚旁日月，挾宇宙，為其吻合，置其滑涽，以隸相尊。眾人役役，聖人愚鈍，參萬歲而一成純。萬物盡然，而以是相蘊。」「以隸相尊」和「以是相蘊」是《齊物論》的精髓。關於「隸」，根據郭慶藩撰、王孝魚點校的《疏》：「『隸』，卑僕之類也，蓋賤稱也。『以隸相尊』，一於貴賤也。」關於「蘊」，《注》曰：「蘊，積也。積是於萬歲，則萬歲一是也；積然後於萬物，則萬物盡然也。故不知死生先後之所在，彼我勝負之所如也。」[072] 這就是說世界上的事物皆可相尊相蘊，萬物一體，是普遍連繫著的。這種思想發展到宋代，成為理學奠基人張載的「民胞物與」理論的來源。哲學家海德格爾認為：

[070] 韓忠 . 莊子讀解 [M]. 上海：上海書店，2018：97.

[071] [戰國] 莊周《莊子》，四部叢刊影明世德堂刊本，卷第一。

[072] 郭慶藩 . 莊子集釋（上）[M]. 北京：中華書局，2007：101、103.

在作品中發揮作用的是真理，而不是一種真實。刻畫農鞋的油畫，描寫羅馬噴泉的詩作，不光是顯示 —— 如果它們總是有所顯示的話 —— 這種個別存在者是什麼，而是使得無蔽本身在與存在者整體的關涉中發生出來。鞋具愈單朴、愈根本地在其本質中出現，噴泉愈不假修飾愈純粹地以其本質出現，則伴隨它們的所有存在者就愈直接有力地變得更具有存在者特性。於是，自行遮蔽者的存在便被澄亮了。如此這般形成的光亮，把它的閃耀嵌入作品之中。這種被嵌入作品之中的閃耀就是美。美是作為無蔽的真理的一種現身方式。[073]

海德格爾的這段話為人所熟知，但鮮見和莊子相連繫，他表達了對亞里斯多德以來真理觀的一種顛覆性的思考。傳統哲學認為所謂真理就是「知識和事實的符合一致」[074]，這種真理觀長期占據著哲學界和科學界的主流話語，也一直影響到現在。這種傳統的「符合說」的真理觀，把存在者本身的意義遺忘或者遮蔽了，因此古典傳統哲學不能對存在之所以存在的根源和結構進行追問和反思。基於此，海德格爾提出了真理的「去蔽說」和「澄明說」，他認為藝術具備著使世界「澄明」和「去蔽」的功能。莊子的《逍遙遊》旨在去除現實政治和世俗利欲對人精神的束縛，以此達到無功、無名、無己的境界，這就是天地境界。可以說，他的「無己」是「讓自己的精神從形骸中突破出來，而上升到自己與萬物相通的根源之地」[075]。這種對事物的把握方式，就不是僅靠「知」所能實現的，它更多是種感通的把握方式，也就是「通而不失於兌」。「鯤」、「鵬」的

[073]　[德] 馬丁·海德格爾. 存在的意義問題：遮蔽與澄明 [A]. 智慧簡史（略）[C]. 北京：中國言實出版社，2008：165.
[074]　[德] 馬丁·海德格爾. 存在的意義問題：遮蔽與澄明 [A]. 智慧簡史（略）[C]. 北京：中國言實出版社，2008：162.
[075]　徐復觀. 中國人性論史（先秦篇）[M]. 上海：上海三聯書店，2001：352.

轉化，「大知」和「小知」、「大年」和「小年」的對比是為了「去蔽」，使「至美」、「至樂」的「道」（海德格爾所謂的「真理」）呈現出來。《齊物論》體現了萬物平等和人物平等的觀念。人物平等觀中，他主要提出了「吾喪我」的境界，即打破自我中心和去除「成心」，這就超越了主體和客體的對立。該章還對學派的爭論辯難提出了「以明」的認識方法，進而又提出「十日並出，萬物皆照」的境界，這和海德格爾的「澄明」有相似之處。可見，《莊子》所啟示的認識世界的方式和審美的境界不期然與西方概念哲學向感性回歸的歷史潮流契合。海德格爾多次引用《老子》作為其論證問題的材料，說明了存在主義者對事物存在的認識從概念把握向感性、直觀性把握的深刻轉變。

3.《周易》經傳和原始儒家之情

　　《周易》本經是卜筮的書，相傳為伏羲、周文王所作。而研究《周易》本經的稱為《易傳》（指「十翼」），是哲學著作，相傳為孔子所作。歷代的研究者把這二者合稱為《周易》。對《周易》的研究所形成的學問則習慣稱之為易學。《周易》的思想複雜，思維方式獨特，它所達到的思想深度也是空前的。但是，它的典型思想是「陰陽對待、流行和時中」[076]。它所體現出的思維方式是抽象和形象的結合——文字和卦畫符號（圖像）的結合。這樣，《周易》所具有的思維深度、廣度和可以闡釋的空間就相當大。《周易》被列為群經之首和「三玄」（《老》、《莊》、《易》）之一，這是和它自身的這些特點密不可分的。

　　《周易》的「周」有兩義：一是言周代的《易》，以區別兩種古《易》：《連山》（神農一稱連山氏）和《歸藏》（黃帝一稱歸藏氏）；一是言「知

[076]　廖名春.《周易》經傳十五講 [M]. 北京：北京大學出版社，2004：2.

識周密，並具有普遍意義」[077]。而「易」根據鄭玄的《易贊》和《易論》云：「易一名而含三義：『易簡一也，變易二也，不易三也。』」[078]「易」的基本意義是「變化」。《漢書·藝文志》記載：「易道深矣，人更三聖，世曆三古。」「三聖」指伏羲、文王和孔子，「三古」分別對應這三個聖人所生活的時代：上古、中古和下古。[079] 如果剔除其祖先或聖人崇拜的因素，從《周易》的產生過程來看，先有卦畫，再至卦爻辭，最後到哲理，這種發展順序還是符合實際的。《周易》的思想是複雜的，它並不是單一的儒家或道家思想，甚至可能是構成它們思想的源頭。而歷代的統治者和學者均把它列為儒家經典，在其經典化的過程中，不同朝代不同人對之的詮釋構成了易學的發展史。這部易學發展史則在基本相似的解釋框架下進行，中國古代社會的所謂「超穩定結構」使《周易》本經和《易傳》所蘊含的「憂患意識」、「真情之流」和「美學精神」被無意中過濾掉了。它對中國古代藝術的巨大而深遠的影響，也始終缺乏本體性的關注。現就《周易》情範疇進行簡單的梳理，以見出它對中國古代藝術中心觀念的歷史貢獻。

《周易》中的「情」字凡十三見，分別如下：

〔1〕利貞者，性情也。六爻發揮，旁通情也。（《乾·文言》）〔2〕天地感而萬物化生，聖人感人心而天下和平。觀其所感，而天地萬物之情可見矣。（《咸·彖》）〔3〕觀其所恆，而天地萬物之情可見矣。（《恆·彖》）〔4〕大者，正也。正大而天地之情可見矣。（《大壯·彖》）〔5〕觀其所聚，而天地萬物之情可見矣。（《萃·彖》）〔6〕古者包犧氏之王天下

[077]　陳良運.《周易》與中國文學 [M]. 南昌：百花洲文藝出版社，1998：2.

[078]　錢鍾書. 管錐編 [M]（一），北京：生活·讀書·新知三聯書店，2007：3.

[079]　[漢] 班固《漢書》，清乾隆武英殿刻本，卷三十.

也，仰則觀象於天，俯則觀法於地，觀鳥獸之文，與地之宜，近取諸身，遠取諸物，於是始作八卦，以通神明之德，以類萬物之情。（《繫辭下》）〔7〕爻也者，效此者也。象也者，像此者也。爻象動乎內，吉凶見乎外，功業見乎變，聖人之情見乎辭。（《繫辭下》）〔8〕八卦以象告，爻象以情言。（《繫辭下》）〔9〕變動以利言，吉凶以情遷。（《繫辭下》）〔10〕是故愛惡相攻而吉凶生，遠近相取而悔吝生，情偽相感而利害生。（《繫辭下》）〔11〕凡《易》之情，近而不相得則凶。（《繫辭下》）〔12〕《易》與天地准，故能彌綸天地之道。仰以觀於天文，俯以察於地理，是故知幽明之故。原始反終，故知死生之說。精氣為物，遊魂為變，是故知鬼神之情狀。（《繫辭上》）〔13〕子曰：「書不盡言，言不盡意。」然則聖人之意，其不可見乎？子曰：「聖人立象以盡意，設卦以盡情偽，繫辭焉以盡其言。變而通之以盡利，鼓之舞之以盡神。」（《繫辭上》）

　　《易傳》中出現了這麼多的「情」字，而《易經》中卻沒有「情」字出現，這就說明《易經》的時代「情」字還不是常用的字，但《易傳》書寫的時代「情」字已經比較常見了。仔細考辨這十三處的「情」字，可以把它們分為三類：引文 [2]、[3]、[4]、[5]、[6] 中的「情」作「真實的情況」或「客觀真實」解；引文 [1]、[7] 中的「情」指人的複雜情況，可以作「性情」或「本質」解；[10]、[13] 中的「情偽」指人事的複雜情況，「情」可以解作與虛假相對的「真實」。[8]、[9]、[11]、[12] 中的「情」可以作「情況」或「情狀」解。總體來看，《周易》中的「情」主要涉及兩方面的意涵：一為事物的「客觀真實」或人事的「複雜情況」，重在強調客觀的真實不虛；一為形容主體人的真實情況或性情之真，偏重於心理的真實不欺。

　　上面的「情」是《周易》中有形的「情」，它們僅是《周易》情範疇

冰山的一角。而《周易》經傳中蘊藏著豐富的情感內容，它才是這部經典的精華所在，筆者簡要分析如下。

《周易》中的真情。《周易》應該是從卜筮發展而來，特別是從古《易》發展而成《周易》本經，但經過孔子創造性的闡釋使之成為哲學，它是一部「凝結著歷史經驗、道德、感悟、天人智慧和民族情感的一個形式系統」[080] 之書。因此可以說《周易》經傳中的情感是具有深沉的歷史積澱和博大的人文基礎的。但是，歷代的易學研究者對它的認識並不一致，漢代易學研究者研究的目的是為了卜筮，因此把它加上了「爻辰」、「卦氣」和「納甲」等內容，使之便於進行卜筮，漢儒一頭紮進讖緯五行中而陋於德義的研究。《漢書·藝文志》把《周易》分別列入《術數略》和《六藝略》，表明《漢書》的作者超越一般儒者的眼光：從重視其卜筮價值向德義價值的轉化。魏晉南北朝時期的王弼注《周易》，成為《周易》的經典注本，並深刻影響了易學的發展。他的「得意忘象，得象忘言」[081] 理論契合了易學的本質，抓住了「意」這個本體要素，捨棄了「言」和「象」的形式因素，這是從重視象數理論向重視德義理論轉化的標誌。宋代易學研究成果中程頤的《易傳》和朱熹的《周易本義》影響比較大。清代易學以戴震和惠棟為代表，呈現回歸漢代重視卜筮的趨勢。馬王堆漢墓帛書《易傳》的《要》篇寫道「幽贊而達乎數，明數而達乎德」[082]，這就表明對德義的探求可能是《易傳》的終極旨歸。

《周易》經傳和易學不管是重視卜筮還是偏重義理，這些後代的詮釋者心中都存在著一個「真」字，朱謙之稱之為「真情之流」[083]。正如上

[080] 李存山 . 對《周易》性質的認識 [J]. 江蘇社會科學，2001（02）：14.
[081] [宋] 宋祁《宋景文公筆記》，明刻本，卷中。
[082] 廖名春 . 帛書《要》釋文 [A].《帛書〈周易〉論集》[C]. 上海：上海古籍出版社，2008：389.
[083] 朱謙之 . 周易哲學 [M]. 上海：啟智書局，1934：5.

面引用的《繫辭下》所言:「八卦以象告,爻象以情言。變動以利言,吉凶以情遷。是故愛惡相攻而吉凶生,遠近相取而悔吝生,情偽相感而利害生。」這裡的「愛惡」就是指人的感情。《周易》中的真情主要指真實的情感和真實的狀況。先說真實的情感。韓康伯對「情偽相感而利害生」的注曰:「情以感物則得利,偽以感物則致害也。」[084]

　《周易》下經的首卦是咸卦,這一卦是談男女感應和男女接觸時感情發展的順序問題,它的卦辭是「咸,亨,利貞,取女吉」,筆者認為這個卦是對男女美好情愛的讚揚,因為這可以從卦辭中「利貞」和「取女吉」中顯現出來。其爻辭則把一對陌生男女從相見到相親的過程描寫得真實可信而又異常質樸:初六爻辭「咸其拇」。六二爻辭「咸其腓,凶;居,吉」。九三爻辭「咸其股,執其隨,往,吝」。九四爻辭「貞,吉,悔亡。憧憧往來,朋從爾思」。九五爻辭「咸其脢,無悔」。上六爻辭「咸其輔、頰、舌」。對此卦的解說歷來有很大爭議,王弼的《周易注疏》中的疏曰:「此卦明人倫之始,夫婦之義必須男女共相感應,方成夫婦。既相感應乃得亨通,若以邪道相通則凶害斯及,故利在貞正。既感通以正,即是婚媾之善。」[085] 王弼認為:「始在於感,未盡,感極惟欲思運動以求相應。」[086] 孔穎達的《周易正義》承襲了王弼的說法。根據這些注疏和闡釋,近代的易學研究者一般認為此卦的爻辭是來源於愛情場面的描述,還有一些人把它看成是房事詩。[087] 雙方的解讀均有一定道理,其實這是對真情的一種頌揚。「咸其拇」的「咸」一般釋為「感」,「拇」為「大拇指」。「腓」是小腿。「股」是股部,「隨」為「骽」的叚字[088]。「憧憧」,「《廣

[084] [三國] 王弼《周易》,四部叢刊影宋本,卷九。
[085] 黃壽祺,張善文譯注. 周易譯注 [M]. 上海:上海古籍出版社,2016:320.
[086] 韋志成. 周易大道 [M]. 南寧:廣西教育出版社,2015:177.
[087] 鄒然. 論《周易》卦爻辭的文學價值 [J]. 周易研究,1997(01):39.
[088] 俞樾《群經平議》第五冊,皇清經解續編本,卷一。

雅》：『沖』，動也。『徸』與『沖』同，《說文》：『憧』不定也，『憧』與
『沖』聲近同義……《召南·草蟲篇》：『憂心忡忡』《毛傳》云：『忡忡猶
衝衝也，皆憂勞之意也。』《廣雅》：『徸徸，行也。』」[089] 可見，「憧憧」
即往返不定的樣子。「脢」王弼謂「脢者心之上，口之下」[090]，項、頸；
王肅認為，「脢」是「脊背肉」[091]。「輔」，《說文》：「輔，頰車也」，「頰，
面旁也」。陳夢雷說：「咸卦，下艮上兌，取相感之義。兌，少女。艮，
少男也。男女相感之深，莫如少者。又艮體篤實，兌體和說，男以篤實下
交，女心說而上應，感之至也，故名為咸。」[092]

　　整個卦辭可以分為前後兩部分：前一部分描述少男情思萌動，去主
動觸動少女的身體，發出愛的信號，後一部分是對他行為的評判。「咸其
拇」：少男輕輕觸動少女的腳趾，這是接觸的開始，未置吉凶可言。「咸
其腓，凶；居，吉」：少男觸動少女的小腿，這是個冒險的動作，如果對
方假裝不知道，不加躲閃，這就是吉利的象徵。「咸其股，執其隨，往，
吝」：少男進一步觸動少女的股部，甚至去抓她的腿，如果進一步行動，
就會很可惜，少女就會很反感。「貞，吉，悔亡。憧憧往來，朋從爾思」：
少男少女交感相樂，和諧美好，她順從你的心意，這樣就會貞正，吉祥，
悔意全無。「咸其脢，無悔」：少男輕輕觸動她的脖頸，不會引起悔恨。「咸
其輔、頰、舌」：少男少女「輔」、「頰」和「舌」相互觸動，是男女相感
的高潮。這種對咸卦的解讀是不錯的，但這種解讀是否是對「艮為少男，
兌為少女」之說的過度投射所致？筆者認為，咸卦的少男少女戀愛說只是
該卦的表層意蘊，它的深層意涵則是對身體哲學的探尋。《咸卦》九四的

[089]　[漢] 揚雄《方言箋疏》卷十二，清光緒刻民國補刻本，第 313 頁。
[090]　[三國] 王弼 . 周易正文 [M]. 北京：中國致公出版社，2009：143.
[091]　[宋] 賈昌朝《群經音辨》，四部叢刊續編影宋鈔本，卷第二。
[092]　[清] 陳夢雷 . 周易淺述 [M]. 北京：中央編譯出版社，2012：121.

爻辭為「貞，吉，悔亡。憧憧往來，朋從爾思」，這是整個咸卦的核心和靈魂。這個爻辭和其他五個爻辭不同，它沒有出現人的器官名稱，而且可以看出「憧憧」和「思」都與人心有關。人的拇、腓、股等身體部位當然不會思慮，它們可以「體知」，但人的思慮的器官「心」，可以「憧憧往來，朋從爾思」。

《易》曰：「憧憧往來，朋從爾思。」子曰：「天下何思何慮？天下同歸而殊塗，一致而百慮，天下何思何慮？」日往則月來，月往則日來，日月相推而明生焉。寒往則暑來，暑往則寒來，寒暑相推而歲成焉。往者屈也，來者信也，屈信相感而利生焉。尺蠖之屈，以求信也；龍蛇之蟄，以存身也。精義入神，以致用也；利用安身，以崇德也。過此以往，未之或知也。窮神知化，德之盛也。[093]

這是對該爻辭的最為權威也是最為切近的解讀。如果把這段話置於咸卦整個系統中來理解，我們會發現孔子是用日月、寒暑、尺蠖、龍蛇的自然屬性來說明「窮神知化，德之盛也」的道理。孔子雖然沒有明說咸卦其他爻辭的確切含義，但可以據此推測其他爻辭也是在「窮神知化」，但是孔子所理解的「窮神知化」和巫、史不同。孔子對咸卦爻辭的解讀不同於巫的「贊」，也不同於史的「數」，他是要達儒者或君子的「德」。馬王堆帛書《易傳》的《要》篇保留了這一資訊。《要》篇寫道：「子曰：《易》，我後其祝卜矣，我觀其德義耳也。幽贊而達乎數，明數而達乎德……贊而不達乎數，則其為之巫；數而不達乎德，則其為之史。……吾求其德而已，吾與史巫同塗（途）而殊歸者也。」[094] 以此可以看出，「幽贊」的巫、「明數」的史和「德義」的儒是處於三種不同的發展階段和境

[093] 金景芳.《周易·繫辭傳》新編詳解 [M]. 瀋陽：遼海出版社，1998：115.
[094] 張政烺. 張政烺論易叢稿 [M]. 北京：中華書局，2011：242-243.

界之中。孔子處於最高的境界中，但他涵涉前兩個階段，因此說孔子和他們「同塗而殊歸」。咸卦其他五個爻辭所涉及的感覺器官是拇、腓、股、隨、脢、輔、頰、舌這八種。歷來解易的人都注重「咸其拇，咸其腓，咸其股……」的模式來理解爻辭，而從來沒有把它們理解為「用拇咸，用腓咸……」的模式來理解爻辭。如果從「體知」、「體悟」和身體哲學的角度來看，咸卦就是用身體來和他者對話，用整個身體去感知這個世界，體悟這個人所居留於其中的大化，這樣所得出的「情」、窮出的「神」、所知的「化」才是真正的屬人的情。對「憧憧往來，朋從爾思」的焦慮，孔子用兩個「天下何思何慮」來反問，以否定利用人為「思慮」來達到德義境界的可能性，主張以直接自然的體悟方式來感受天地之盛德。《周易》咸卦最終揭示了中國哲學的一個偉大傳統 —— 身體哲學傳統。身體的「親在性」、直接性、情感性和身體的社會性、認知性的複雜糾結在這卦辭中可見一斑。《詩經》中的《召南·野有死麕》：「舒而脫脫兮，無感我帨兮，無使尨也吠！」[095] 可以和咸卦相互發明，它們共同構成了那個時代情與志、身與心、道德和倫理的共鳴。「咸」不管理解為「感」或者「砍」，都不影響身體作為情和志的物質載體地位，《尚書》的「詩言志」、《文賦》的「詩緣情」以及中國古代藝術的尚情傳統，都可以從《周易》中找到它的理論淵源。

《周易》中的美情和憂患意識。除了《周易》中的「窮神知化」的真情，書中還存在著美情和憂患之情。《周易》乾卦的《象傳》中云：「大哉乾元，萬物資始，乃統天。雲行雨施，品物流形；大明終始，六位時成；時乘六龍以禦天。乾道變化，各正性命；保和太和，乃利貞。首出庶物，

[095]　[漢] 毛亨《毛詩·小雅》，四部叢刊影宋本，卷一。

萬國咸寧。」[096] 這是天地的大美，萬物生長變化的元始之美，天下群類
的宵定安吉之美！這種美不是人為之美，而是自然之美。這正如《莊子·
知北遊》中的「天地有大美而不言」，這種大美也就是覆載萬物的崇高之
美。孔子把這種自然界的美加以人文化和倫理化，從而成為倫理政治之
美。他在《文言》中寫道：「元者善之長也，亨者嘉之會也，利者義之和
也，貞者事之幹也。君子體仁足以長人，嘉會足以合禮，利物足以和義，
貞固足以幹事。君子行此四德者，故曰元亨利貞。」乾卦給孔子的啟示是：
元，善的開始；亨，美的會合；利，義的體現；貞，治事的根本。[097] 坤
卦《文言》中寫道：「君子黃中通理，正位居體。美在其中，而暢於四支，
發於事業，美之至也。」[098] 方東美說，孔子把宇宙人生看成是純美的大
和境界，所以對藝術的價值言之獨詳。[099] 要之，孔子認為「美在其中」，
暢於四肢，再顯發於事業之中，這就達到了完美的境界了。「美在其中」
也就是真情真性之美，「暢於四支」也就是人的形體之美，「發於事業」也
就是人的社會性之美，三者合一即人的自然性、社會性和精神性的完美
結合。顯然孔子是從美的根源之地 —— 人的性情之美出發，然後「暢之
於」、「發之於」人的自然形體和社會事業，從而得出完美的人生境界。這
裡的「美在其中」的命題，在馬王堆帛書《二三子》中稱為「其內大美，
其外必有大聲聞」[100]，《衷》中稱之為「內其華」。孔子在《尚書大傳》
中云：「《堯典》可以觀美」[101]，這和孔子在乾卦《文言》中的「美在其

[096] 陳鼓應，趙建偉 . 周易今注今譯 [M]. 北京：商務印書館，2005：6.
[097] 陳鼓應，趙建偉 . 周易今注今譯 [M]. 北京：商務印書館，2005：13、15.
[098] 陳鼓應，趙建偉 . 周易今注今譯 [M]. 北京：商務印書館，2005：44.
[099] 方東美 . 中國人生哲學 [M]. 北京：中華書局，2012：56.
[100] 廖明春 . 帛書《二三子》釋文 [A]. 朱伯昆 . 國際易學研究（第一輯）[C]. 北京：華夏書店，
　　　1995：12.
[101] [漢] 伏勝《尚書大傳》，四部叢刊影刊清刻左海文集本，卷五。

中」有關。《尚書・堯典》中寫道：（舜）「父頑，母嚚，象傲」[102]，《史記》亦有更加詳細的描述：「舜父瞽叟盲，而舜母死，瞽叟更娶妻而生象。象傲。瞽叟愛後妻、子，常欲殺舜，舜避逃。及有小過，則受罪。順（疑為舜，筆者注）事父及後母與弟，日與篤謹，匪有懈。」[103] 不僅如此，舜還能做到「欲殺，不可得，即求，嘗在側」[104]。這在堯看來，舜的孝行足以使他統攝天下。孔子所言的「《堯典》可以觀美」的內涵即在此。孔子的這種對仁孝的推崇和讚美，進而發展成一種倫理性的政治美學，成為中國古代藝術倫理之美的源頭活水。《周易》、《詩經》和《論語》等浸潤儒家思想甚深的經典文本中，人倫之美和真情之流相互激蕩，構成了原始儒家靈魂深處至美至真的情愫。

　　《周易》中的憂患意識。不管是《周易》中的陰陽觀念、象數理論還是《文言》中的倫理政治，也不管是卜筮的巫、象數的史還是德義的儒，它們或他們都有著深重的憂患意識。這種意識不僅表現在逆境中對順境的期盼，也表現在順境中對逆境的戒懼，因此可以說不管是順境還是逆境，憂患之情都不可須臾離開。先秦的這種憂患意識在《尚書》、《老子》、《論語》中也有表現，但不如《周易》集中而深刻。這種形而上的憂患意識是由人「欲」的無限性和人「知」的有限性的矛盾所導致的。孔子和屈原有這種意識，並把這種意識美學化了。孔子不管是「吾與點也」的情懷、「陳蔡絕糧」的困厄，還是「孔顏之樂」的境界，他均能超越一己之私的憂樂而進入一種天人相合的大美、大樂之中。屈原、杜甫、范仲淹更多操勞於現實政治的清明與否，他們把個人的遇或不遇融入天下蒼生和君王的

[102] [漢] 孔安國《尚書注疏》，清嘉慶二十年南昌府學重刊宋本十三經注疏本，附釋音尚書注疏卷第二。
[103] [漢] 司馬遷《史記》，清乾隆武英殿刻本，卷一。
[104] [漢] 司馬遷《史記》，清乾隆武英殿刻本，卷一。

二重模式之中。明清的繪畫、戲劇乃至音樂儘管形態各異、體裁風格多樣，但或隱或顯的憂患意識彌漫在這個大時代藝術家的心頭，諸如《紅樓夢》、《二泉映月》和一些隱逸的畫家的畫作，它們均以藝術的方式反映了時代的憂患和自我的悲情意識。

　　《乾卦》九三的爻辭為「君子終日乾乾，夕惕若，厲無咎」。「乾乾」，勤勉、不斷進取的樣子。「惕」，惕懼反省。整句爻辭就是：君子整日勤勉上進，夜晚常思己過；這樣雖然危險而無害。《文言》中說：「是故居上位而不驕，在下位而不憂。故乾乾因時而惕，雖危無咎矣。」[105] 這種惕懼反省的意識在《周易》中是比較常見的，在否卦、坎卦、蹇卦中有比較集中的體現。這種憂患意識經過易傳的闡發，成為一種居安思危、撥亂反正的治理國家和修養心性的原則，這種意識進而內化為一種民族精神，對藝術的發展有著深刻的影響。中國文學中悲天憫人的情懷、戲劇中的悲劇意識、音樂中的哀懼情感乃至山水畫中的隱逸情結，都與《周易》中的憂患意識的啟發有關。《繫辭下》中云：「作《易》者，其有憂患乎？」又言：「《易》之興，其當殷之末世，當文王興紂之事邪。是故其辭危。」[106] 孔子點出了《周易》的憂患意識產生的時代背景。其實在《老子》和《莊子》兩書中也具有這種意識，例如《老子》中的禍福轉化觀念、功成身退的思想，都是自身憂患意識的反映。而《老子》第三十九章更加直接地寫道：「其致之也，謂天無以清，將恐裂；地無以寧，將恐發；神無以靈，將恐歇；穀無以盈，將恐竭；萬物無以生，將恐滅；侯王無以正，將恐蹶。」[107] 這種戒懼憂患意識是非常強烈的。《莊子》在描述《咸池》之樂時，用了「懼」、「怠」、「惑」、「愚」四個詞，其中「懼」就是恐懼或戒懼的意識。

[105]　[三國] 王弼《周易》卷一，四部叢刊影印宋本，第 2 頁。

[106]　陳鼓應，趙建偉 . 周易今注今譯 [M]. 北京：商務印書館，2005：675、692.

[107]　張松如 . 老子校讀 [M]. 長春：吉林人民出版社，1981：230-231.

　　孔孟是典型的道德情感論者，而老莊是自然情感論者。孔子的情感境界是音樂性的，他主張「志於道，據於德，依於仁，游於藝」，而通往道、德、仁、藝的完善境地的途徑是「興於詩，立於禮，成於樂」。可見在孔子的精神世界中，人格的最終完善不是靠外在力量，而是依靠內在的心性修養和藝術審美的共同作用。「孔顏樂處」和「吾與點也」的精神，以及他所踐履的「不待勉強」的行事風格，使他在「道」和現實政治出現矛盾的時候也只能採取「乘桴浮於海」式的逍遙或隱遁。在這一點上，孔子和老子的精神是一致的，他們的「情」以柔見長。孔子的音樂境界就是一種「和」的境界，而「和」也是一種柔。柔和的精神近於西方美學範疇中的「優美」，但這種精神過濾掉了「惡不仁近義」的氣度。而孔子所言的「鄉願，德之賊」式的人物，是高度集權政治的必然產物，他們博取名譽，撈取實惠，曲意逢迎，表面「中庸」而「和諧」，其本質則是封建制度和體制的投機者。孟子糾正了孔子情感維度中柔性的一面，他從惻隱之心開始，發展出浩然之氣的人格特徵。孟子的道德之心是一種情感態度和精神力量。這種道德心是在極為困苦的環境中磨礪出來的，外界的壓力越大，迸發的力量越強，因此孟子才可能說出「生於憂患，死於安樂」、「富貴不能淫，威武不能屈，貧賤不能移」的豪言壯語。孟子的人格精神是「勞筋骨」、「苦心志」的剛性美，後世受孟子精神的啟發而形成的憤書傳統為中國藝術發展提供了精神動力。他們高揚主體的道德信仰，不與污濁殘酷的現實合作，司馬遷、阮籍、嵇康、徐渭、石濤、曹雪芹等藝術家是其傑出代表。相對於孔子和孟子，荀子更加注重「以道制欲」，反對「以欲忘道」，他從人性惡的這個前提出發，強調人的「禮別異，樂合同」的理性自覺。

　　要之，先秦時代的情論基本上可以分為兩部分，一部分是有情而無「情」的階段：原始社會特別是新石器時代、陶器時代，原始的祭祀、

神話、宗教和生產生活中已經萌發了人類豐富的情感內容，但並沒有用「情」字來概括這個範疇。另一部分是有「情」字出現的階段：《尚書》和《詩經》為代表，「情」為實情解釋。《管子》、《論語》、《左傳》、《國語》中的「情」，除了表示客觀的實情外，還具有真心和真誠的含義。《性自命出》、《禮記》、《荀子》、《莊子》中已出現表達情感意義的「情」字。[108]可以說，先秦的情論奠定了中國傳統藝術中重情傳統的基礎，也是中國古代情論第一次的燦爛花開。

（二）魏晉[109] 藝術情論 ── 人和自然的發現

中國古代的學術與政治有著密切的關係，不管是在爭鳴時期還是在沉潛時期，概莫能外。戰國時期的諸子百家看起來仿佛是獨立自由的學術流派，但他們都使自己的思想理論依附於政治。孔孟自不必說，老莊也不能例外。因此，他們關於「藝術」的言論也都有著政治的潛在背景，他們對情感的議論也多附麗於現實的政治。被學者確定為戰國中期文獻的《性自命出》對「真情」和「美情」的呼喚最為強烈和集中，但它是「東宮之師」[110] 的文章，因此他的「情」和《禮記》中的「情」的性質是一樣的，均為倫理政治化的情感。秦始皇把國家重新定於一尊，文字和政治的統一為學術統一奠定了基礎。漢代是大一統的帝國，意識形態上的「獨尊儒術」、學術上的「諸子出於王官」[111] 的觀念和《淮南子》作者劉安的被殺，這一系列事件導致戰國時期形成的多元話語空間的坍塌。

孔孟哲學是以情感為基礎的生命哲學，在儒家學說中情感是具有本

[108] 何善蒙．魏晉情論 [M]．北京：光明日報出版社，2007：17、18.
[109] 「魏晉」為一個具體的歷史時期，但筆者在此節則泛指魏晉南北朝整個歷史。
[110] 郭店楚墓中出土的一個杯子，被李學勤釋為「東宮之師」，但有的學者認為是「東宮之杯」。
[111] 劉歆和班固提出的一個觀點，筆者認為這是漢代學者為了現實政治而對歷史的一種重構。至於諸子是否出於王官，學術界還是有爭論的。例如胡適曾寫過《諸子不出於王官論》。

體意義的。在孔孟的思想體系中始終存在著道德和情感的雙重關注，所謂「所求在我者也」，「從心所欲不逾矩」[112] 者，就是欲在情感和道德之間尋求最大公約數或者自由度。孟子更是認為「仁義禮智，非由外鑠我也，我固有之也」[113]，把道德和情感的自由視為人內在的需要，這實質上就是講「規矩」和講「自由」的統一。孔子多次談到音樂精神，並對中國古代音樂有精深的研究，他反復告誡學生要將「志於道」和「游於藝」相結合。荀子《樂論》中亦言「樂合同，禮別異」，董仲舒的核心思想是「君權神授」和「天人感應」，至於原始儒家所提倡並尊重的情感和道德自由被「大一統」的思想所淹沒了。老莊的道家學說在《淮南子》中得到了部分的發展，但隨著劉安的被殺，黃老和道家思想也失去了自由發展的機會。這個時代「情」和「性」與陰陽觀念相對應，「情」為陰，「性」為陽。陰是喜怒哀樂等情緒的代表，是欲望的符號；陽是仁義禮智信的代表，是善的符號。《說文解字》中寫道：「情，人之陰氣有欲者。」「性，人之陽氣性善者也。」[114] 這種對情的闡釋顯然受到董仲舒對情性概念的闡釋的影響。西漢董仲舒的理論和漢儒的陰陽學說的結合最終把「情」的屬性規定為惡。東漢的《白虎通》是具有法典性質的文獻，它對當時社會的影響是巨大的，其有關性情範疇的論述具有很強的代表性：

情性者，何謂也？性者陽之施，情者陰之化也。人稟陰陽氣而生，故內懷五性六情。情者靜也，性者生也，此人所稟六氣以生者也。故《鈞命決》曰：「情生於陰欲，以時念也。性生於陽，以就理也。陽氣者仁，陰氣者貪，故情有利欲，性有仁也。」[115]

[112]　[南北朝] 皇侃《論語義疏》，清知不足齋叢書本，卷一。
[113]　[戰國] 孟軻《孟子》，四部叢刊影宋大字本，卷十一。
[114]　[漢] 許慎《說文解字》，清文淵閣四庫全書本，卷十下。
[115]　傅斯年 . 性命古訓辯證 [M]. 長春：吉林出版集團，2017：183.

　　漢末時人們已經改變了對情性的這種認識，突出表現在王充和荀悅的有關論述中。王充在《論衡·本性篇》中說：「玉生於石，有純有駁；情性生於陰陽，安能純善？」[116] 荀悅在《申鑑》中亦言：「人之於利，見而好之，能以仁義為節者是性割其情也。性少情多，性不能割其情，則情獨行為惡矣。曰：不然。是善惡有多少也，非情也。」荀悅引用劉向的話語「性不獨善，情不獨惡」[117]，是對性情與善惡關係的重新解釋，試圖突破性善情惡論的框架。王充在《論衡》中提出「性三品」的理論：「面色或白或黑，身形或長或短，至老極死不可變易，天性然也。子固以孟軻言人性善者中人以上者也，孫卿言人性惡者中人一下者也，揚雄言人性善惡混者中人也。若反經合道則可以為教，盡性之理則未也。」[118] 這種對人性情的解釋並不是在抽象地談論人性，而是具體地分析人性。儘管王充、劉向和荀悅的聲音相對於董仲舒和班固要微弱得多，但卻對魏晉情性理論的發展提供了理論鋪墊。

　　秦漢的亂世促成了英雄輩出，陳勝的「王侯將相甯有種乎」、劉邦的「安得猛士守四方」、項羽的「力拔山兮氣蓋世」無不彰顯著那個時代人的主體性力量和打破舊秩序、建設新世界的偉力。這種人的主體性和主體力量的極大伸張反映在藝術上就是宏大的氣魄和崇高的力量相結合，最終形成「包括宇宙，總覽萬物」[119] 的藝術精神。「潤色鴻業」的漢大賦、沉雄博大的漢畫像和健朗明快、生機盎然的漢樂舞百戲，體現了漢代的藝術主流風貌。

　　東漢末年隨著政治經濟形勢的改變，藝術也發生了相應的變化，及至

[116]　[漢] 王充《論衡》，四部叢刊影通津草堂本，卷第三。
[117]　[漢] 荀悅《申鑑》，四部叢刊影明嘉靖本，卷五。
[118]　[漢] 王充《論衡》，四部叢刊影通津草堂本，卷第三。
[119]　王平. 文學翻譯審美範疇研究 [M]. 成都：電子科技大學出版社，2016：98.

魏晉時代，這種變化終於促成了藝術的根本性的轉捩，藝術中的情論也開始興起。魏晉情範疇的獨特性是外部和內部共同作用的結果。從外部來說，魏晉是個天災人禍頻繁發生的時代，瘟疫和災荒直接威脅到人的生命安全。據鄧雲特統計，魏晉時期，史書記載凶災總共三百零四次，其災害的頻度遠超前代。史書上有記載的旱災六十次，水災五十六次，地震五十三次，雨雹三十五次，疫災十七次，蝗災十四次，歉饑十三次……[120] 這些災害威脅著人的生命，對人的情感造成了極大的影響。《三國志·魏書》中「大疫」、「死者大半」、「人相食」等記載觸目驚心。在死亡隨時威脅著人的自然生命的情態下，原來存在於士人心中的價值體系開始坍塌。既然人的前途命運如此晦暗叵測，享受當下就成為他們的不二選擇，秉燭夜遊、及時行樂就成為這個時代的風氣。除此之外，還有社會政治方面的原因。魏晉是個極端黑暗的時代，所謂的忠孝觀念和名教的原則在統治者看來都是可以玩弄於股掌之間的「宰割天下，以奉其私」[121] 的工具。禮教極大地鉗制了人的思想自由，宗白華稱之為極為「苦痛」的時代，但正是這樣的「苦痛」卻極大地促使了人的自我意識的覺醒。

1. 有情生命 —— 生與死的苦痛和煩惱

只有在生與死的糾結中，人的真情才可能充分綻放。魏晉時代是一個充滿殺戮和血光、戰亂和瘟疫、欺騙和狡詐的時代，但正是在這樣的背景下真情才顯得尤為可貴，人文自覺的曙光才冉冉升起。魏晉有著說不完的真情和煩惱，說不完的悖論和荒謬。曹操以「敗倫亂俗，訕謗惑眾，大逆不道」的罪名殺孔融，甚至株連其七歲的小女和九歲的小兒，司馬昭以「無益於今，有敗於俗，亂群惑眾」的罪名殺嵇康。宗白華認為，「這是

[120] 鄧雲特 . 中國救荒史 [M]. 上海：上海書局，1984：13.
[121] [三國] 嵇康《嵇中散集》，四部叢刊影明嘉靖本，卷十。

一班在文化衰墮時期替人類冒險爭取真實人生真實道德的殉道者」[122]。嵇康的死生動詮釋了莊子的「視死如歸」和奧古斯丁的「歡樂之祭」的精神：嵇中散臨刑東市，神氣不變，索琴彈之，奏《廣陵散》，曲終，曰：「袁孝尼嘗請學此散，吾靳固不與。《廣陵散》於今絕矣！」[123] 與嵇康和孔融「殉道」不同，李勢妹因美而免死，並得到公主的厚待。南康長公主欲殺李勢妹，率領數十人持刀去李的住處，但見她正在梳頭，「發委藉地，膚色玉曜，不為動容。徐曰：『國破家亡，無心至此，今日若能見殺，乃是本懷。』……主慚而退」[124]。這則故事可以和古希臘名妓弗裡妮的故事相提並論。弗裡妮被控犯有不敬神的罪行，但當法庭宣判的時候，律師解開她的上衣，露出她美麗的胸部，法官看到之後當庭宣布她無罪。古今中外對女人之美的迷戀竟然如此的相似，也只有在真性情的時代方能如此。同樣是面對死亡，莊子對其亡妻鼓盆而歌，表現了對死生的通達體認。魏晉的士人有過之而無不及，如馮友蘭所稱「真名士必有真情」[125]。王仲宣好驢鳴。既葬，文帝臨其喪，顧語同遊曰：「王好驢鳴，可各作一聲以送之。」赴客皆一作驢鳴。孫子荊以有才，少所推服，唯雅敬王武子。武子喪時，名士無不至者。子荊後來，臨屍慟哭，哭畢，向莊曰：「卿常好我作驢鳴，今我為卿作。」[126] 葬禮上的驢鳴，只有在那個時代才會響起，它是對真情至性的生命頌歌，也是對通脫、曠達個性的極大發揮和張揚。

對情的張揚是魏晉時代的主題，對此記錄最為集中的文獻當屬《世說新語》，而「情」字是其關鍵字。其中有「情之所鐘，正在我輩」的王

[122] 宗白華 . 宗白華全集（2）[M]. 合肥：合肥教育出版社，2008：281.
[123] [南朝宋] 劉義慶 . 世說新語 [M]. 西安：三秦出版社，2008：41.
[124] 沈海波譯注 . 世說新語 [M]. 北京：中華書局，2016：191.
[125] 馮友蘭 . 論風流 [A]. 三松堂學術論集 [C]. 北京：北京大學出版社，1984：609.
[126] [南朝宋] 劉義慶《世說新語》，四部叢刊影明袁氏嘉趣堂本，卷下之上。

戎（《傷逝第十七》），有「一往有情深」的桓子野（《任誕第二十三》），有「終當為情死」的王伯輿（《任誕第二十三》），有「吐血廢頓良久」的阮籍（《任誕第二十三》），有「人琴俱亡」的王子猷（《傷逝第十七》）……誠如宗白華所言，「晉人向外發現了自然，向內發現了自己的深情」[127]。當然晉人所發現的「自然」也是情意化的自然。

桓公北征經金城，見前為琅琊時種柳，皆已十圍，慨然曰：「木猶如此，人何以堪！」攀枝執條，泫然流淚。

簡文入華林園，顧謂左右曰：「會心處不必在遠，翳然林水，便自有濠、濮間想也，覺鳥獸禽魚自來親人。」

顧長康從會稽還，人問山川之美，顧云：「千岩競秀，萬壑爭流，草木蒙籠其上，若雲興霞蔚。」

王子敬云：「從山陰道上行，山川自相映發，使人應接不暇。若秋冬之際，尤難為懷。」[128]

這裡的景已經不是簡單的自然景物，而是高度人文化的為我之景。徐復觀說：「和當時對人的品藻一樣，要用一番美的意識的反省，以求在第一自然中發現第二自然。當時人所把握到的都是這種第二自然……而與人的生命融為一體，因而人與自然由相化而相忘，這便在第一自然中呈現出第二自然，而成為美的對象。」[129]這種「第二自然」就是人化的自然，但這種人化的自然不是認識的物件，而是體驗的物件，是自然與人的審美融合。這個時代山水詩和山水畫的興起，正是人的審美體驗發展的結果。人們對社會倫理的執著和觀照，非但沒有把人的獨立性和個性超拔出來，反

[127]　宗白華 . 宗白華全集（2）[M]. 合肥：合肥教育出版社，2008：273.
[128]　[南朝宋] 劉義慶 . 世說新語 [M]. 武漢：崇文書局，2007：26-27、35-36、42.
[129]　徐復觀 . 中國藝術精神 [M]. 桂林：廣西師範大學出版社，2007：173.

而使人陷入「塵網」難以自拔。魏晉人在對禮和法的反叛中建構起了另外一種「世外桃源」——山水詩和山水畫。山水意識的自覺，開啟了藝術發展的全新篇章，藝術範疇中的「氣韻」和「意境」等影響巨大的範疇，也在這個時期奠定了堅實的基礎，並最終在唐宋時代徹底完成。

魏晉山水的情意化和主體的山水化是相互結合在一起的。魏晉人物品藻也體現出了主體山水化的傾向。

人問丞相：周侯何如和嶠？答曰：「長輿嵯嶪。」明帝問謝鯤：「君自謂何如庾亮？」答曰：「端委廟堂，使百僚準則，臣不如亮；一丘一壑，自謂過之。」（一丘一壑：指隱居不仕，放情山水）

桓玄問劉太常曰：「我何如謝太傅？」劉答曰：「公高，太傅深。」又曰：「何如賢舅子敬？」答曰：「楂梨橘柚，各有其美。」

魏明帝使後弟毛曾與夏侯玄共坐，時人謂「蒹葭倚玉樹」。時人目夏侯太初「朗朗如日月之入懷」，李安國「頹唐如玉山之將崩」。嵇康身長七尺八寸，風姿特秀。見者嘆曰：「蕭蕭肅肅，爽朗清舉。」或云：「肅肅如松下風，高而徐引。」山公曰：「嵇叔夜之為人也，岩岩若孤松之獨立；其醉也，傀俄若玉山之將崩。」[130]

世目李元禮，謖謖如勁松下風。

有人嘆王公形茂者，云：「濯濯如春月柳。」

海西時，諸公每朝，朝堂猶暗。唯會稽王來，軒軒如朝霞舉。[131]

這裡的「嵯嶪」、「一丘一壑」、「楂梨橘柚」、「蒹葭」、「玉樹」、「玉山」、「日月」、「孤松」、「松下風」、「春月柳」、「朝霞」均為自然之物，但它們已經被高度人格化了，成為士人品格的象徵。這種主體山水化和山

[130] 朱碧蓮.《世說新語》詳解 [M]. 上海：上海古籍出版社，2013：337、338、367、402.

[131] 朱碧蓮.《世說新語》詳解 [M]. 上海：上海古籍出版社，2013：261、415、416.

水情意化恰恰成為兩種方向不同的運動，但它們共同構成了情與景的融合步伐。這種在「景中看到人」和在「人中看到景」的情境雖然早在《詩經》中就已經出現，但《詩經》中的情景結合類型化比較突出，《世說新語》中的這種結合開顯了一種嶄新的藝術進路和高度自覺的人文精神。這就是「寧作我」[132] 的精神在審美和藝術上的投射，也就是所謂的偉大的藝術自覺時代的到來。

2. 深情的哲學和藝術 —— 現實之情的凝定和開顯

人非草木，孰能無情？人人有情，但並非每個人都能在歷史的情感紀念冊中留下鴻爪。歷史有自己獨特的篩選機制和遊戲法則，能收載於歷史並凝定為情範疇的是哲學家和藝術家的事。西方語言本體論者認為，語言決定現實，而不是現實決定語言。黑格爾認為「美是理念的感性顯現」。「語言」或「理念」成為藝術或美的根源，在發生學上當然是顛倒了本和末的關係，但不能據此否定其積極意義：強調了觀念自身具有獨立性和影響現實的能力。魏晉哲學上對情範疇的概括，是對現實之情的凝定；而藝術範疇中的情則開顯出了情的具體性和光輝性。黑格爾「美」的定義中的「顯現」，即「現外形」和「放光輝」之意。[133] 可以說藝術使隱而不彰的「情」得以彰顯，使這個世界不至於沉淪於晦暗之中。魏晉政治上儘管黑暗，但是藝術卻綻放出了光輝。

開啟魏晉情論之先的人物是劉劭，他在《人物志》中系統論述了情範疇的地位、表現和情感發生的過程。他認為人的本質在於情性，「人物之本，出乎情性」；而「人情之質，有愛敬之誠」，「人道之極，莫過愛

[132] 朱碧蓮.《世說新語》詳解 [M]. 上海：上海古籍出版社，2013：345.
[133] 朱光潛. 西方美學史（下卷）[M]. 北京：商務印書館，2011：519.

敬」[134]。他論述了情感的六種類型及其產生的內在根源，這六種情感分別是喜、怨、惡、悅、姻、妒，這些不同的情感類型是由於不同的「欲」和「志」導致的。欲望得到伸張或滿足就喜、悅；欲望得不到滿足，志意不能實現或滿足就怨、惡；如果以己所長比人之短則會令人產生姻、妒的感情。這六種感情產生「其歸皆欲處上」[135]。這些論述在分析不同情產生原因的同時也承認了人的情欲的合理性和正當性。《人物志》的編纂是為了統治者選拔人才，但它系統地論述了人的自然情感，為魏晉人物品藻和魏晉情論做了思想上的準備。

王弼是玄學的楬櫫性人物，他開創了思辨的玄學體系。在情與性的關係上，王弼提出了「性其情」的觀點：「不性其情，焉能久行其正？此是情之正也。若心好流蕩失真，此是情之邪也。」[136] 這是漢代性情觀的主流意識，但情的正、邪取決於是否遵從自己的真性。在聖人和常人的異同上，他提出了聖人「同於人者五情也」和「應物而無累於物」的觀點。聖人和常人均有「五情」，而這「五情」是「應物」的結果，但聖人可以「無累於物」，而常人做不到這一點。可以說，王弼的「聖人」具有莊子的真人和孔子的君子的特點，因此他的「應物而無累於物」就具有了《莊子》的「通而不失於兌」和《中庸》的「率性之謂道」的雙重精神。情為用、性為體和情為末、性為本的思想是這個時代對性情關係的基本共識。但聖人可以「性其情」，使情接近或到達性的本體，這實際上就擢升了情的地位，使之可以達到本體的高度。「聖人有情」和「性其情」是王弼性情論的基本觀點，也是對魏晉情論的重要貢獻。

如果說王弼的情論是玄學的，那麼阮籍和嵇康的情論則帶有更多的藝

[134] ［三國］劉劭《人物志》，四部叢刊影明本，卷中。
[135] ［三國］劉劭《人物志》，四部叢刊影明本，卷中。
[136] ［南北朝］皇侃《論語義疏》，清知不足齋叢書本，卷九。

術情味。阮籍的「任情安性」和嵇康的「任情恣性」不同，阮籍認為性情不可分，他在《通易論》中寫道：

君子曰：《易》順天地，序萬物，方圓有正體，四時有常位，事業有所麗，鳥獸有所萃，故萬物莫不一也。陰陽性生，性故有剛柔；剛柔情生，情故有愛惡。愛惡生得失，得失生悔吝，悔吝著而吉凶見。八卦居方以正性，著龜圓通以索情。情性交而利害出，故立仁義以定性，取著龜以制情。仁義有偶而禍福分，是故聖人以建天下之位，定尊卑之制，序陰陽之適，別剛柔之節。[137]

他對「情性」和「陰陽」關係的論述承襲了漢儒的思想，並在其框架內闡釋。他從「萬物莫不一也」的角度對性情一體進行了論證。「陰陽」是性的因，「剛柔」是性的果；「剛柔」是情的因，「愛惡」是情的果。因此，「陰陽」、「性」、「剛柔」、「情」、「愛惡」、「得失」、「悔吝」、「吉凶」就成為一個統一的發展鏈條：前者為因，後者為果；中間的為前者發展的結果，為後者發展的原因，性情發展的邏輯關係是非常清楚的。基於此，他提出了「正性」、「索情」和「定性」、「制情」的性情觀。只有正性，才能索出真情；只有定性，才能規範情欲。同樣，「正性」和「索情」是「定性」和「制情」的前提，沒有前者性情之「正」，就沒有後者的性情之「定」。當然這種「定制」的或「建位」的工作還是由聖人而作。阮籍《通易論》中的觀點是相當傳統的，他並沒有超越儒家的性情觀，這些觀點構成了阮籍情論的基礎。阮籍在《達莊論》中說：

凡耳目之任，名分之施，處官不易司，舉奉其身，非以絕手足，裂肢體也。然後世之好異者不顧其本，各言我而已矣，何待旌彼。殘生害性，

[137] 陳伯君. 阮籍集校注 [M]. 北京：中華書局，1987：130.

還為仇敵，斷割肢體，不以為痛。目視色而不顧耳之所聞，耳所聽而不待心之所思，心奔欲而不適性之所安，故疾疹萌則生意盡，禍亂作則萬物殘矣。

至人者，恬於生而靜於死。生恬則情不惑，死靜則神不離，故能與陰陽化而不易，從天地變而不移。生究其壽，死循其宜，心氣平治，消息不虧。是以廣成子處崆峒之山以入無窮之門，軒轅登昆侖之阜而遺玄珠之根，此則潛身者易以為活，而離本者難以永存也。[138]

這段文字詮釋了《莊子·天下》中這樣的思想：「天下大亂，賢聖不明，道德不一，天下多得一察焉以自好。譬如耳、目、鼻、口皆有所明，不能相通。猶百家眾技也，皆有所長，時有所用。……判天地之美，析萬物之理，察古今之全，寡能備於天地之美，稱神明之容。」[139] 顯然，阮籍是站在情性統一的基點上反對「裂肢體」、「斷割肢體」和「萬物殘」，主張一種任其情但能安其性的中和論。「目」和「耳」代表人的感性體驗，「心」和「性」代表人的理性思考。「目視色而不顧耳之所聞，耳所聽而不待心之所思，心奔欲而不適性之所安」即莊子的「皆有所明，不能相通」之意。「心奔欲」即心在「物」的引誘下、「欲」的引領下表現出的具體行為。儒、道兩家都反對無節制的欲望宣洩，阮籍也是如此。「心奔欲」就會導致不安其性，疾病萌發而生意盡失，禍亂並作而萬物慘敗的後果。這裡恰似《性自命出》中所言「凡人雖有性，心無奠志。待物而後作，待悅而後行，待習而後奠。喜怒哀悲之氣，性也。及其見於外，則物取之也」[140]。「心奔欲」也就是心在外物的作用下形成「志」，志「待物而後

[138] 陳伯君. 阮籍集校注 [M]. 北京：中華書局，1987：142、144.
[139] 陳鼓應. 莊子今注今譯 [M]. 北京：中華書局，2007：984.
[140] 郭沂.《性自命出》校釋 [J]. 管子學刊，2014（04）：98.

作」，「待樂而後行」，「待習而後奠」。這裡的「奠」應該讀作「定」。上博本作「正」，「正志」即「正確的認識」[141]。其實「心奔欲」的過程就是情感「已發」的過程，如果這時情感不受「心思」的約束，那麼就不會「安其性」。阮籍認為情和性一定要統一，不能分裂，他在《達莊論》中說：「性者，五行之正性也。情者，遊魂之變欲也。」「五行」即金木水火土，金性為義，火性為禮，水性為知，土性為信。[142] 把「性」、「情」關係看作是「正」、「變」關係。

　　質言之，阮籍的《達莊論》和《通易論》在情範疇的開拓方面極為有限，他基本承襲了兩漢的性情觀，但是他強調情的自然本性和天地一體的觀念則超越了漢儒而直接溝通到了先秦自然性情觀。從這一點來說，他具備了「復興」的意味。真正體現阮籍「情」觀念的矛盾和深刻之處是他對禮法的批判，這種批判集中體現在《大人先生傳》中。《晉書·阮籍傳》中記載了他撰寫該文的緣由：「籍常於蘇門山遇孫登，與商略終古及棲身道氣之術，登皆不應，籍因長嘯而退。至半嶺，聞有聲若鸞鳳之音響乎岩穀，乃登之嘯也。遂歸著《大人先生傳》，其略曰……此亦籍之胸懷本趣也。」[143]《大人先生傳》可以說是阮籍的精神自傳，有對殘酷現實的無情批判，有對真情的深切呼喚，有對超越現實的高蹈精神的期盼。阮籍對禮法制度束縛人的本性有著清醒的認識，他認為「士君子」的「吉宅」是這樣的：

　　且汝獨不見夫虱之處於褌中，逃乎深縫，匿乎壞絮，自以為吉宅也。行不敢離縫際，動不敢出褌襠，自以為得繩墨也。饑則齧人，自以為無窮

[141] 郭沂.《性自命出》校釋 [J]. 管子學刊，2014（04）：99.

[142] 陳伯君. 阮籍集校注 [M]. 北京：中華書局，1987：140、141.

[143] 陳伯君. 阮籍集校注 [M]. 北京：中華書局，1987：161.

食也。然炎丘火流，焦邑滅都，群蝨死於禪中而不能出。汝君子之處區內，亦何異夫蝨之處禪中乎？悲夫！而乃自以為遠禍近福，堅無窮也。[144]

「士君子」的這種「遠禍近福」、「無窮堅固」的「吉宅」象徵著違背人性的禮法制度。「士君子」就是禪禰中的蝨子，他們逃進禪禰深縫中，藏匿於壞絮中齧人而自得。這可以說是對禮法「吃人」的最早表述，以此可見他對分裂人性的禮法制度的無情批判。他接著說道：

今汝尊賢以相高，競能以相尚，爭勢以相君，寵貴以相加，趨天下以趣之，此所以上下相殘也。竭天地萬物之至以奉聲色無窮之欲，此非所以養百姓也。於是懼民之知其然，故重賞以喜之，嚴刑以威之。財匱而賞不供，刑盡而罰不行，乃始有亡國戮君潰敗之禍。此非汝君子之為乎？汝君子之禮法，誠天下殘賊、亂危、死亡之術耳！……故不通於自然者不足以言道，暗於昭昭者不足與達明；子之謂也。[145]

在對禮法批判的同時，他熱切期盼人的自然之情的回歸。他洞悉「尊賢」、「競能」、「爭勢」、「寵貴」等導致人情、人性極度分裂，以至於「假廉以成貪，內險而外仁，罪至不悔過；幸遇則自矜」[146] 現象的出現。至此，我們看到阮籍對現實的禮法和過度放縱情欲持嚴屬的批判態度。他既有「飄飄於天地之外，與造化為友」的超邁情懷，又有著「致君堯舜上」的原始儒家的執著。這種矛盾心理在《晉書》也有著準確的描述：「籍本有濟世志，屬魏晉之際，天下多故，名士少有全者，籍由是不與世事，遂酣飲為常。文帝初欲為武帝求婚於籍，籍醉六十日，不得言而止。……其外坦蕩而內淳至，皆此類也。時率意獨駕，不由徑路，車跡所窮，輒慟

[144] 陳伯君 . 阮籍集校注 [M]. 北京：中華書局，1987：165-166.
[145] 陳伯君 . 阮籍集校注 [M]. 北京：中華書局，1987：170-171.
[146] 陳伯君 . 阮籍集校注 [M]. 北京：中華書局，1987：170.

哭而反。」[147] 他的這些不合禮法的行為詮釋了他任其情安其性的精神追求，當然這種追求在現實中是不能真正實現的，這就是他「慟哭而反」的原因。

　　嵇康的精神苦悶和阮籍相似，但又不完全相同。因為嵇康可以踐行自己的理論，為自己的理論去赴死。阮籍很大程度上是與現實相周旋，他怪誕任情的行為是以「至慎」[148] 為前提的，這也是他在「名士少有全者」的時代能獨保其身的原因。阮籍之情與禮法、現實的關係似翱翔於天空的風箏，不管它飛得多高，總與大地相連。嵇康的情則不同，它如斷線的風箏，在自我精神的搏鬥中，完全任憑自然的力量，聽從內心的呼喚，至於最終落入荒草還是自掛樹枝，他是不管的。但從他的《述志詩》、《幽憤詩》、《家誡》來看，清高孤傲、「剛腸疾惡，輕肆直言」[149] 的嵇康突然像變成一位諄諄教誨、甚至有點謹小慎微的父親形象。[150] 因此，魯迅說：「甚至於反對禮教 —— 但其實不過是態度。至於他們的本心，恐怕是相信禮教，當作寶貝。」[151] 「態度」的意思就是做做樣子讓人看。魯迅認為，司馬氏集團提倡禮教時嵇康就反對，因為他是曹氏的女婿，嚴格地說，他是司馬氏和曹氏集團政治鬥爭的犧牲品。阮籍以「醉」為手段把自我和現實隔離開來，以保持自我；嵇康以「狂」把現實推開，使自我和現實保持距離。不管是「醉」還是「狂」，都表明自我對現實的疏離。至於他們的「理論」能否與自我的感性世界自洽，或許只有在「狂」和「醉」中方能得到完滿的結合。阮籍酒醒之後還是要回到「至慎」的世界，嵇康菲薄

[147]　[唐] 房玄齡《晉書》，清乾隆武英殿刻本，卷四十九列傳第十九。
[148]　《世說新語》中記載：晉文王稱阮嗣宗至慎，每與之言，言皆玄遠，未嘗臧否人物。載 [南朝宋] 劉義慶《世說新語》，四部叢刊影明袁氏嘉趣堂本，卷上之上。
[149]　《與山巨源絕交書》。
[150]　可參考夏明釗 . 嵇康集譯注 [M]. 哈爾濱：黑龍江人民出版社，1987：312-313.
[151]　魯迅 . 魯迅全集卷三 [M]. 北京：人民文學出版社，1956：390.

湯武和周孔之後還是要回到《家誡》中的本真，這種行為和思想的分裂是
殘酷的現實對人性的異化和扭曲。劉伶病酒，他更是「放情肆志」，不拘
禮法，嘗乘鹿車攜酒帶鍤對隨行人說：「死便埋我！」這種超脫曠達的性
情在歷史中罕見，現代歌詞「如果有一天我悄然離去，請把我埋在那春天
裡」與此有相似的生命況味。

　　嵇康的情論總體來說分為三個角度：一是養生的角度論情，二是就公
私論情，三是就哀樂論情。[152] 以養生論情主要體現在其《養生論》和《答
難養生論》中。他認為欲望和嗜欲不同，前者是人的自然欲求，而後者是
人智力引導的結果。如果智力引導不當，就會出現「喜怒悖其正氣，思慮
銷其精神，哀樂殃其平粹」[153] 的結果，糾正的方法就是返歸到人的內心
中，以「和」和「恬」的心境去抵禦外在的嗜欲，只有這樣才能最終回到
自然的性情中。他在《釋私論》中提出了「觸情而行，則事無不吉」[154] 的
觀點。

　　夫稱君子者，心無措乎是非，而行不違乎道者也。何以言之？夫氣靜
神虛者，心不存於矜尚；體亮心達者，情不繫於所欲。矜尚不存乎心，故
能越名教而任自然；情不繫於所欲，故能審貴賤而通物情。物情順通，故
大道無違；越名任心，故是非無措也。是故言君子，則以無措為主，以
通物為美。言小人，則以匿情為非，以違道為闕。何者？匿情矜吝，小
人之至惡；虛心無措，君子之篤行也。是以大道言，及吾無身。吾又何
患，無以生為貴者，是賢於貴生也。由斯而言夫至人之用心，固不存有措
矣。……是故傲然忘賢，而賢與度〔吳鈔本為「慶」〕會；忽然任心，而心

[152] 何善蒙 . 魏晉情論 [M]. 北京：光明日報出版社，2007：104.
[153] [三國] 嵇康《嵇中散集》，四部叢刊影明嘉靖本，卷三。
[154] [三國] 嵇康《嵇中散集》，四部叢刊影明嘉靖本，卷六。

與善遇；償然無措，而事與是俱也。[155]

　　嵇康把情感賦予了價值意義，把「顯情」或「匿情」作為君子或小人的分界。最後他得出這樣的結論：「傲然忘賢，而賢與度會；忽然任心，而心與善遇；償然無措，而事與是俱也。」「傲然」、「忽然」和「償然」即不刻意而為，順任自然。這樣才能真正得到「賢」（美德）、「善」（美好）和「是」（真理）。先秦的莊子最具有這種精神，他在《田子方》中塑造了一個擯棄政治關注（「有一史後至者」）、擯棄技術關注（他沒有「舐筆和墨」）、擯棄衣服等外界束縛（「解衣般礴」）的畫史，這個畫史的行為不期然地營造出了一種安閒自適（「儃儃然」）的藝術創作氛圍，因此宋元君認為這個人是「真畫者」。嵇康在這裡雖然不是在談論藝術創作，但其精神和《莊子》中這則故事的精髓是一致的，啟發了魏晉藝術的自覺精神。

　　《聲無哀樂論》和《琴賦》是嵇康對藝術情感的集中論述，而《聲無哀樂論》則是目前研究的一個熱點。要準確全面地理解嵇康的這篇「難」、「答」體論文，應該把這篇論文放在他整個生命歷程中來理解。魏晉時代的禮教、樂教和詩教傳統與先秦兩漢的傳統相比已經發生了變化，嵇康這篇有關樂教的論文信息量很大，它必然要反映出這種轉捩。音樂與情感問題是其核心論題，這個論題的提出意義重大，嚴格地說這是中國古代音樂藝術自覺的前提。為何這樣說？因為先秦音樂並沒有獲得獨立的價值，它總是和禮教糅合在一起，詩、樂和舞蹈是三位一體的。春秋時期

[155]　[三國] 嵇康《嵇中散集》，四部叢刊影明嘉靖本，卷六。

的「歌詩必類」和「賦詩斷章」以及戰國時期的「著述引詩」[156] 為詩的獨
立發展開闢了道路。西漢劉向、劉歆編纂的《七略》分為七個部分：「有
輯略、有六藝略、有諸子略、有詩賦略、有兵書略、有術數略、有方技
略。」[157]「詩賦略」獨立於「六藝略」，分別著錄了屈原賦之屬、陸賈賦
之屬、孫卿賦之屬、雜賦、歌詩五類文學作品。詩文賦的獨立的自覺意識
大大增強，這就和先秦詩獨立於樂和舞的運動相向而行，加快了門類藝術
獨立的步伐。東漢中期的傅毅和魏晉之際的嵇康分別以一篇舞論和樂論預
示著藝術重視情感的時代的到來。

3. 藝術情論的全面綻放 —— 詩文、樂舞、繪畫、園林中的「情」範疇

　　魏曹丕舉「文以氣為主」的理論大纛，魏晉南北朝的藝術理論悉歸其
麾下。《文心雕龍》、《詩品》分別提出「為情而造文」和「緣情而綺靡」

[156]「歌詩必類」、「賦詩斷章」（「賦詩陳志」）、「著述引詩」均為《詩》學術語。「歌詩必類」出自
《左傳·襄公十六年》：（荀偃）曰：「歌詩必類！」齊高厚之詩不類。荀偃怒，且曰：「諸侯有異
志矣！」晉國大夫對會盟提出的一項要求：吟詩必須和舞蹈相配合，齊國大夫高厚的詩和舞不配，
因此引起荀偃的不滿，說了這番話。後來「歌詩必類」引申為吟詩必須和環境、身份、意圖相匹
配。「賦詩斷章」出自《左傳·襄公二十八年》：「癸臣之子，有寵，妻之。慶舍之士謂盧蒲癸曰：
『男女辨姓，子不辟宗，何也？』曰：『宗不余辟，餘焉辟之？賦詩斷章，餘取所求焉。惡識
宗？』」（陳成國點校.四書五經[M].長沙：岳麓書社，2002：1025）齊國攝政慶舍將女兒許配
給同姓的盧蒲癸，家臣問為何不遵守禮制，男女不辨姓？慶舍回答說：「賦詩斷章，餘所求焉。」
在這裡「賦詩斷章」和僭越禮制具有相同的性質，均取功利化的態度。可以說春秋時代的「賦詩
斷章」具有雙重的文化內涵：其一為它部分消解了詩的神性光輝和審美意蘊，使其從儀式中解
脫出來，服務於社會現實的需要；其二，「斷章取義」的賦詩畢竟使貴族的生活的直接目的性轉
化為含著的表達，體現了其詩意化的追求。質言之，「賦詩斷章」畢竟體現了春秋末期禮樂文化
的衰微及其詩、樂和舞三者的分化；「歌詩必類」則從反面說明了「歌詩不類」的廣泛存在和對
禮樂制度的僭越。「著述引詩」是對「言語引詩」的發展。《論語》開其端，戰國時期達到一個高
峰，《孟子》引詩33處，《荀子》84處（遲文浚.詩經百科辭典[下卷].瀋陽：遼寧人民出版社，
1998：1744-1745）。漢代《春秋繁露》、《列女傳》、《淮南子》、《說苑》、《新序》都大量「引詩」。
這種現象反映了《詩經》在逐步經典化。孟子提出了「引詩」的原則：「不以文害辭，不以辭害
志，以意逆志。」（[戰國]孟軻《孟子》，四部叢刊影宋大字本，卷九）孟子提出了全面地理解
詩歌的藝術，不要以「文」（文采）「辭」（個別辭句）來影響對詩人整體志意的理解；要以對詩
的整體感受來推求作者的用心。《詩》的這些理性化運用，反映了它從重視儀式、昭告等宗教性
內容向政治倫理和德義的轉化；《詩》的這種突破使得舞和樂也取得了相對的獨立性。東漢傅毅
的《舞賦》和魏晉嵇康的《聲無哀樂論》反映了先秦詩、樂、舞一體觀念的逐步解體。

[157] [漢]班固《漢書》，清乾隆武英殿刻本，卷三十。

著名論斷。嵇康《琴賦》和《聲無哀樂論》中的獨標「善惡」而罷黜「哀樂」。東晉王廙的「畫乃吾自畫，書乃吾自書」使「美大業」和「成教化」的畫學理論增加了個人性情的維度，這是「寧作我」的精神在畫學上的體現。顧愷之的藝術思想儘管以「以形寫神」、「遷想妙得」的傳神理論著稱，但他素有「三絕」（才絕、畫絕和癡絕）的美譽，這「三絕」歸於一即為情絕。宗炳的《畫山水序》提出了「山水以形媚道」和「暢神」的觀點，開啟了中國古代山水畫表達士大夫理想的先河。陶淵明的性情中也具有雙面性，一方面他有著濟世的強烈願望，一方面他又渴望著世外桃源。

　　魏晉人的自覺意識的增強最終實現了藝術的重大突破，這種突破和先秦《莊子》所實現的突破具有同樣重要的意義。齊梁之間劉勰的《文心雕龍》總結了前代的創作和理論成果，一躍而成為集大成之作，其中「情」字凡一百四十七見，並有集中的論述「情」的部分。據統計，魏晉之際主要作品中的「情」字，《人物志》凡四十六見，《王弼集》凡四十六見，《阮籍集》凡二十八見，《嵇康集》凡一百一十九見，郭象《莊子注》凡一百三十五見，《抱朴子》凡九十三見，[158] 而發展至《文心雕龍》多達一百四十七處使用「情」字。魏晉到齊梁間，「情」字的廣泛使用正昭示著情哲學和情藝術學的隆重登場，前者以郭象的《莊子注》為代表，後者以《文心雕龍》為代表。《文心雕龍》構築了一個以「情」為本的文論話語體系。[159] 這個體系總體來看是以總論和序言開啟端緒，以文體論和鑑賞論為其兩翼，以創作論為其中心。筆者根據四部叢刊影明嘉靖刊本的《文心雕龍》中「情」、「志」範疇在各部分的分布情況，作如下的統計：

[158] 何善蒙 . 魏晉情論 [M]. 北京：光明日報出版社，2007：187-192.
[159] 戚良德 .《文心雕龍》與中國文論話語體系 [J]. 文史哲，2004（03）：40.

總論		文體論		創作論		鑑賞論		序言	
原道	1/1 見	辯騷	3/3 見	神思	5/1 見	附會	2/1 見	序志	1/2 見
徵聖	6/1	明詩	6/6	體性	5/4	時序	3/1		
宗經	2/2	樂府	1/3	風骨	5/1	物色	9/2		
正緯	0/0	詮賦	7/2	通變	1/2	才略	6/6		
		頌讚	3/0	定勢	8/0	知音	5/1		
		祝盟	0/1	情采	16/4	程器	0/0		
		銘箴 0/1 誄碑 1/1 哀悼 4/2 雜文 3/3 諧讔 1/0 史傳 2/2 諸子 1/2 論說 2/1 詔策 0/0 檄移 0/0 封禪 0/0 章表 2/4 奏啟 1/2 議對 1/1 書記 5/5		鎔裁 6/0 聲律 0/0 章句 7/2 麗辭 0/1 比興 2/2 誇飾 0/0 事類 1/0 練字 0/0 隱秀 2/0 指瑕 5/0 養氣 4/6 總術 2/0					
總計 9/4		43/39		69/23		25/11		1/2	

　　此表清楚地呈現了《文心雕龍》各部分的「情」、「志」二字的運用情況：無「情」字出現的章節共有十一章，它們分別是：正緯、祝盟、銘箴、詔策、檄移、封禪、聲律、麗辭、誇飾、練字、程器。「情」字一見的有：

原道、樂府、誄碑、諧隱、諸子、奏啟、議對、通變、事類、序志凡十章。「情」字二見的有：宗經、史傳、論說、章表、比興、隱秀、總術、附會凡八章。「情」字九見的是物色一章，「情」字十六見的是情采一章。《文心雕龍》四部分中總論部分，徵聖「情」字出現頻次最多，凡六見；文體論部分出現最多的是詮賦，凡七見；創作論部分出現最多的是情采，凡十六見；鑑賞論部分物色章最多，凡九見。

　　總論中的《原道》、《宗經》和《徵聖》篇均有「情」字出現，《原道》：「至夫子繼聖，獨秀前哲；熔鈞《六經》，必金聲而玉振；雕琢情性，組織辭令；木鐸起而千里應，席珍流而萬世響；寫天地之輝光，曉生民之耳目矣。」《原道》開篇就言「自然之道」，劉勰說：「夫玄黃色雜，方圓體分，日月疊璧，以垂麗天之象；山川煥綺，以鋪理地之形。此蓋道之文也。……心生而言立，言立而文明，自然之道也。傍及萬品，動植皆文。……夫以無識之物，鬱然有彩；有心之器，其無文歟？」[160] 他認為，自然天地、日月、山川、雲霞、草木、林籟等自然事物均有其「文」，而為「天地之心」的人類是自然的精華和核心，也必然有其「文」，這就是「心生而言立，言立而文明」。鑑於此，劉勰主張文章必須符合自然之道和人文之道，這是劉勰《文心雕龍》的理論基礎。

　　劉勰在《序志》篇中提出「蓋文心之作也，本乎道」，這就把文和道連繫起來，對當時浮靡的文風來說是種反撥。他以此為基礎提出了「雕琢性情」的說法。《宗經》中的兩個「情」字：

　　義既極乎性情，辭亦匠於文理；故能開學養正，昭明有融。……故文能宗經，體有六義：一則情深而不詭，二則風清而不雜，三則事信而不誕，四則義直而不回，五則體約而不蕪，六則文麗而不淫。

[160]　[南北朝] 劉勰《文心雕龍》，四部叢刊影明嘉靖刊本，卷一。

「義既極乎性情，辭亦匠於文理」，「極」一作「埏」，「埏」是和泥做瓦，這裡比喻文章的教育作用；「匠」是技巧或掌握技巧的人，這裡指善於掌握文理。[161] 因此，這句話可以理解為：古代聖賢的典籍的義理具備陶冶性情的作用，文辭也體現了為文之理。《宗經》中的這句話把義理和文辭、性情與文理對舉，是對經典的高度讚美。接著，劉勰認為，如果文能宗經，文章就能具備以下特點：一、「情深而不詭」，也就是深情而不虛假，即能體現出真性情。二、「風清而不雜」，也就是文風純正而不蕪雜。三、「事信而不誕」，即所述事物真實而不虛誕。四、「義直而不回」，即意義正確而不歪曲。五、「體約而不蕪」，即風格簡練而不蕪雜。六、「文麗而不淫」，即文辭華麗而不過分。[162] 這裡把「情深而不詭」放在其他五種特點的前面，是對「深情」的高度重視。古代經典中的義理具備「極乎性情」特點，其文辭則有著「匠於文理」的特性，這都是事實。但劉勰把這些經典奉為「恆久之至道，不刊之鴻教」卻有明顯的局限性，因為沒有體現「文當以世變」的發展觀。《徵聖》中「情」六見，分別為：「陶鑄性情」、「聖人之情」、「情欲信」、「情信而辭巧」、「博文以該情」、「此博文以該情也」。這裡的「情」雖然指聖人之情，但聖人之情是通過文來表述出來的，因此這裡的「情」就和文連繫起來。劉勰在《徵聖》第一段就用四個「情」字表述下面的核心觀念：「志足而言文，情信而辭巧，乃含章之玉牒，秉文之金科矣。」[163] 思想和文采、情感和文辭要相得益彰，這就是寫作的法則。《文心雕龍》總論對情的高揚已經初露端倪，這是劉勰構築自己文論話語體系的起點，即「文原於道」，此處的「道」即為自然之道。而《徵聖》和《宗經》認為自然之道和記錄聖人言行的文辭和聖賢

[161] 陸侃如，牟世金 . 文心雕龍譯注 [M]. 濟南：齊魯書社，1981：23.
[162] 參考陸侃如，牟世金 . 文心雕龍譯注（上冊）[M]. 濟南：齊魯書社，1981：30.
[163] 陸侃如，牟世金 . 文心雕龍譯注（上冊）[M]. 濟南：齊魯書社，1981：13.

的著作是一致的，這實質上是把自然之道與人文之道並置齊觀。劉勰通過對文體的具體考察來說明創作和鑑賞的諸多問題，因此可以說，劉勰是在藝術領域堅持了實踐論。他在《明詩》中寫道：

詩者，持也，持人情性；三百之蔽，義歸無邪，持之為訓，有符焉爾。人稟七情，應物斯感，感物吟志，莫非自然。……民生而志，詠歌所含。興發皇世，風流二南。神理共契，政序相參。英華彌縟，萬代永耽。[164]

劉勰對詩本質的認識沿用了傳統儒家的觀點。《詩緯·含神霧》：「詩者，持也。然則詩有三訓：承也，志也，持也。作者承君政之善惡，述己志而作詩、為詩所以持人之行，使不失墜；故一名而三訓也。」[165] 楊明照評曰：「《儀禮》『詩附之。』又云：『詩懷之。』皆訓為『持』。此『詩者持也』本此。千古詩訓字，獨此得之。」紀曉嵐評曰：「此雖習見之語，其實詩之本源，莫逾於斯；後人紛紛高論，皆是枝葉工夫。」[166] 劉勰顯然是繼承了《詩緯·含神霧》的說法，並指出詩的本質是「持人情性」。這是繼「言志」和「緣情」說之後，對詩特性最為精審的表達。「人稟七情，應物斯感，感物吟志，莫非自然。……民生而志，詠歌所含。興發皇世，風流二南。神理共契，政序相參。」進一步指出詩人的情志是感物的結果，這是對當時矯揉造作言之無物的文風的一種批判。西晉的摯虞在《文章流別論》中說詩「以情志為本」，這就比陸機的「緣情」更為全面。劉勰發展了摯虞和陸機的理論，並最終把詩歌的本性定義為「持人情性」，其「情」當然並非現代意義上的審美情感，它既可以涵括「民生而志」的

[164]　周振甫. 文心雕龍注釋 [M]. 北京：人民文學出版社，1981：48、50.

[165]　童慶炳. 童慶炳談文心雕龍 [M]. 開封：河南大學出版社，2008：90.

[166]　周振甫. 文心雕龍注釋 [M]. 北京：人民文學出版社，1981：50.

自然情感，也可以涵括「神理共契，政序相參」的政教類情感。質言之，也就是情和志的高度統一。

　　《文心雕龍》的創作論是言「情」的最為集中的部分。劉勰在《序志》中把創作的核心問題概括為「割情析采」[167]；《神思》篇是創作論的總綱，它主要論述文章的運思問題：

　　故思理為妙，神與物遊。神居胸臆，而志氣統其關鍵；物沿耳目，而辭令管其樞機。樞機方通，則物無隱貌；關鍵將塞，則神有遁心。……夫神思方運，萬途竟（競）萌，規矩虛位，刻鏤無形。登山則情滿於山，觀海則意溢於海……是以意授於思，言授於意；密則無際，疏則千里。[168]

　　這裡涉及三個問題：情與物的關係、情與言的關係和言與物的關係。顯然「情」範疇處於物、情、言這三者中的核心地位，也就是「志氣統其關鍵」，這裡的「志」即情志。「神與物遊」的觀點是受先秦莊子思想啟發得出來的。它是藝術構思的前提，因為人只有真正體會到自然和社會之美，才能進行藝術創作。王微說：「望秋雲，神飛揚；臨春風，思浩蕩。雖有金石之樂、珪璋之琛，豈能仿佛之哉？」[169] 這就是「神與物遊」的審美態度。宗炳的「澄懷味像」、「臥以遊之」[170]，蘇軾的「神與萬物交，其智與百工通」[171]，黃宗羲的「情與物遊而不能相舍」[172] 等，均與「神與物遊」的精神相一致。不管是「雕琢性情」也好，「為情造文」也罷，最終都需要主體之情與客體之物相連。作為主體的人不是僅靠知識、智力、

[167]　楊明照.文心雕龍校注 [M].北京：中華書局，1959：318.

[168]　[南北朝] 劉勰《文心雕龍》，四部叢刊影明嘉靖刊本，卷六。

[169]　[南朝] 王微.敘畫 [A].俞劍華.中國畫論類編 [C].北京：人民美術出版社，1998：585.

[170]　[南朝] 宗炳.畫山水序 [A].俞劍華.中國畫論類編 [C].北京：人民美術出版社，1998：583、584.

[171]　[宋] 蘇軾《蘇文忠公全集》，明成化本，卷二十三。

[172]　[清] 黃宗羲.黃孚先詩序 [M].《南雷文案》（卷一）。

前見就能夠把握客體的真與美，還需要《莊子》所言的「與物宛轉」、「常寬於物，不削於人」的涵容心態。晉代郭象在注釋《莊子・天下》篇「豪傑相與笑之曰：『慎到之道非生人之行而至死人之理』」時寫道：「夫去知任性，然後神明洞照以為賢聖也。」[173] 郭象所說的「去知任性」和「神明洞照」實際是「神與物遊」的前因和後果。「去知任性」、「神與物遊」、「神明洞照」，然後才能達到「十日並出，萬物皆照」的大美境界。莊子所一再強調的「遊世」的觀念，「與物為春」、「通而不失於兌」認識論思想，直接啟發了「神與物遊」思想的出現，以至於有學者說「神與物遊」是中國傳統的審美之路（成復旺《神與物遊：中國傳統審美之路》），這是很有道理的。劉勰在《情采》中詳細論證了文章的「情」和「采」的辯證關係：「文附質也」、「質待文也」，這裡「文」即「采」，「質」即「情」。紀曉嵐評曰：「因情以賦采。齊梁文勝而質亡，故彥和痛陳其弊。」[174]「情」和「采」的關係可以延伸理解為內容和形式的關係。劉勰因此說藝術創作的道路有三：「一曰形文，五色是也；二曰聲文，五音是也；三曰情文，五性是也。五色雜而成黼黻，五音比而成《韶》、《夏》，五情發而為辭章，神理之數也。」[175] 黼黻是形和色的結合，《韶》、《夏》是聲與音的結合，辭章是情與性的結合，這些都是自然的道理。至於「情」在「文」中的地位，他有明確的觀點：「研味李老，則知文質附乎性情；……文采所以飾言，而辯麗本於情性。故情者，文之經，辭者，理之緯；經正而後緯成，理定而後辭暢，此立文之本源也。」[176]《情采》和《鎔裁》均把情理標為立文之根本，「經正而後緯成，理定而後辭暢」，也就是說情正而理

[173] [戰國] 莊周《莊子》，四部叢刊影明世德堂刊本，卷第十。
[174] 周振甫．文心雕龍注釋 [M]. 北京：人民文學出版社，1981：348.
[175] 周振甫．文心雕龍注釋 [M]. 北京：人民文學出版社，1981：346.
[176] 周振甫．文心雕龍注釋 [M]. 北京：人民文學出版社，1981：346、347.

方成，理定而辭方暢。劉勰把情理比喻為經緯交織不可分割的一個網路，「立文」之本在於情和理的交織狀態，「情正」和「理定」之後就可能形成主體之志。《文心雕龍》中「情」、「志」出現的概率相當高，但「情」、「志」連用僅在《附會》篇中出現一例，這就說明情和志還是有區別的，不能完全等同。王元化認為「情」、「志」為連繫緊密的一個整體，《情采》篇試圖用「情」來拓廣「志」的領域，用「志」來充實「情」的內容。[177]

「情」範疇貫穿在《文心雕龍》的整個理論體系之中，幾乎每一個章節都有所涉及，因此可以認為《文心雕龍》是「以情為本」的文章批評巨著。我國古代對「情」的高揚，郭店楚簡《性自命出》開其端，《文心雕龍》繼其後。「情采芬芳」（《頌讚》）之美遂成為中國古代藝術美的主流，這種美的境界啟發了中國古代藝術諸多範疇的發展和定型。因此可以說，《文心雕龍》的「情」範疇是魏晉南北朝時期藝術情論的總結和代表，具備著「包前孕後」的強大理論影響力。

樂舞中的盡情盡意。東漢的傅毅[178] 著有舞蹈專論《舞賦》。該文「意」凡五見，並且提出了「舞以盡意」的命題，這是對《易傳·繫辭上》中所言「書不盡言，言不盡意」命題的發展。它按詩、樂、舞的價值和表「意」能力進行了排序：「論其詩不如聽其聲，聽其聲不如察其形。」《舞賦》的「意」即「情意」。該文稱讚《激楚》、《結風》、《陽阿》之舞為「天下之至妙」，這三種舞蹈的風格均非溫柔敦厚的雅樂，而是表情能力非常強的俗樂。雅舞強調 「協神人」的宗教或政教功能，而俗舞則強調「娛密坐、接歡欣」的娛樂和審美性功能。舞蹈從天上降落到了人間，

[177] 王元化．文心雕龍講疏 [M]. 桂林：廣西師範大學出版社，2004：203.

[178] 傅毅（？- 約 90），字武仲，扶風茂陵人。東漢文學家。章帝時為蘭台令史、郎中，與班固、賈達同校內府藏書，文雅顯於朝廷。永元初大將軍竇憲征北匈奴，以毅為記室，遷司馬。有詩、賦、《七激》等作品。參見中國歷史人物辭典．哈爾濱：黑龍江人民出版社，1983：72.

這是人自我意識覺醒的一種表現。《舞賦》中「志」字凡四見：

　　從容得，志不劫。於是躡節鼓陳，舒意自廣，遊心無垠，遠思長想。其始興也，若俯若仰，若來若往，雍容惆悵，不可為象；其少進也，若翱若行，若颯若傾，兀動赴度，指顧應聲。羅衣從風，長袖交橫，絡繹飛散，颯遝合併。鶣鷅燕居，拉㩎鵠驚，綽約閑靡，機迅體輕。姿絕倫之妙態，懷愨素之潔情；修儀操以顯志兮，獨馳思乎杳冥。在山峨峨，在水湯湯。與志遷化，容不虛生。明詩表指，喟息激昂。氣若浮雲，志如秋霜。觀者增嘆，諸工莫當。[179]

　　曼妙的舞姿隨著情感的變化而變化，舞蹈動作的各種姿態深刻地表現了「不可為象」的「雍容惆悵」、「愨素之情」。完美的舞蹈藝術使舞者的情志表達和舞蹈動作融為一體，此所謂「兀動赴度，指顧應聲」、「與志遷化」、「明詩表指」是也。東漢中期的舞蹈已經達到了極為高超的藝術境界，它為魏晉南北朝舞蹈藝術的發展奠定了良好的基礎。魏晉南北朝時期的舞蹈藝術體現出過渡性和交融性的特徵。兩漢有「百戲」、「女樂」、禮節性舞蹈和即興舞蹈等種類，這些舞蹈注重刻畫舞蹈者的舞情舞意。隋唐時期舞蹈藝術極為繁榮和輝煌，舞蹈滲透到生活的各個層面，在表情達意方面也有著新的開掘。魏晉南北朝舞蹈成就主要體現在《清商樂》和《白紵舞》等舞蹈。代表性的舞蹈理論著作是阮籍的《樂論》和嵇康的《聲無哀樂論》，前者提出了以「自然」與「和」為本的音樂美學思想，後者提出了「歌以敘志，舞以宣情」[180]命題。下面具體分析二者對「情」的看法。

　　阮籍的《樂論》和嵇康的《聲無哀樂論》一為問答體，一為辯難體。

[179]　[東漢] 傅毅. 舞賦 [M]. 長北《中國古代藝術論著集注與研究》，天津：天津人民出版社，2008：79-80.

[180]　[三國] 嵇康《嵇中散集》，四部叢刊影明嘉靖本，卷五。

前者因為是對「帝」講《禮記》而作[181]，此觀點相對中庸平和；後者則鋒芒畢露，觀點新穎獨到，因而《聲無哀樂論》的影響力要高於《樂論》。但這兩篇論文又有諸多相似之處，例如《樂論》提倡「和樂」，反對悲哀之樂。《聲無哀樂論》也是以「和樂」為理想的音樂，更是把哀樂之情感性內容排除在音樂藝術之外。《聲無哀樂論》中「情」字凡五十見，《樂論》中「情」字凡三見[182]。《樂論》的觀點儘管有諸多轉述《禮記·樂記》的思想，但它不是簡單的重複，而是有著阮籍自己的認識和批判精神。《樂論》認為音樂是世界的本體、萬物的本性：「夫樂者，天地之體，萬物之性也。……故律呂協則陰陽和。」[183] 這是遠古時代宗教巫術影響下的一種藝術認識論，它直接繼承了董仲舒的「天人感應」和「陰陽五行」學說。《樂論》中寫道：「乾坤易簡，故雅樂不煩；道德平淡，故五聲無味。不煩則陰陽自通，無味則百物自樂，日遷善成化而不自知，風俗移易而同於是樂，此自然之道，樂之始也。」[184]「自然之道」是音樂或快樂的起源，這和《樂記》的「樂由中出」、人心「感於物而動」是一致的。《樂論》把「自然之道」視為「樂」的本體和起源。《樂記》中有多處論述了音樂和「自然之道」的關係，但它沒有進行如此精練的概括。《樂記》如是寫道：

　　大樂與天地同和，大禮與天地同節。（《樂記·樂論》）

　　春作夏長，仁也；秋斂冬藏，義也。仁近於樂，義近於禮。地氣上齊，天氣下降，陰陽相摩，天地相蕩，鼓之以雷霆，奮之以風雨，動之以四時，煖之以日月，而百化興焉，如此，則樂者，天地之和也。（《樂記·樂禮》）

[181]　參見陳伯君 . 阮籍集校注 [M]. 北京：中華書局，1987：77.
[182]　郭光校注 . 阮籍集校注 . 鄭州：中州古籍出版社，1991：55-60.
[183]　陳伯君 . 阮籍集校注 [M]. 北京：中華書局，1987：78.
[184]　陳伯君 . 阮籍集校注 [M]. 北京：中華書局，1987：81.

天地訢合，陰陽相得，煦嫗覆育萬物，然後草木茂，區萌達，羽翼奮，角觡生，蟄蟲昭蘇，羽者嫗伏，毛者孕鬻，胎生者不殰，而卵生者不殈：則樂之道歸焉耳！（《樂記·樂情》）

　　這些論述如果用阮籍《樂論》的話來概括就是「自然之道，樂之始也」。「自然」、「自通」、「自樂」均是言「自己如此」不待勉強或刻意，因此阮籍就極力提倡平和、平淡的音樂風格，他說：「故聖人立調適之音，建平和之聲，制便事之節，定順從之容，使天下之樂者，莫不儀焉。」「心氣和洽，則風俗齊一。」「歌詠詩曲，將以宣和平，著不逮也。」「導之以善，綏之以和，守之以衷，持之以久。」「先王之為樂，將以定萬物之情，一天下之意也。故使其聲平，其容和。」[185] 這是從不同方面對「平和」、「平淡」的強調。這種對「平淡」風格的追求源自玄學和人物品鑑。劉劭的《人物志》對人的「平淡」甚為稱賞，其言「質性平淡，思心玄微」，「凡人之品質中和最貴矣，中和之質必平淡無味」[186]。凡是「至樂」、「和樂」或者「大樂」，必是「平淡」的音樂，唯有「平淡」能蘊含萬殊之味。但「平淡」不是「大音希聲」般取消音樂，而是與蘇軾所言的「大凡為文，當使氣象崢嶸，五色絢爛，漸老漸熟，乃造平淡」[187] 中的「平淡」相似。與蘇軾所言的平淡不同，阮籍是從「自然之道」出發，提倡「中和」平淡的雅樂，反對表現感情激烈衝突的俗樂。其實，阮籍《樂論》中也存在著自身不可克服的矛盾：「自然之道」是否能容納劇烈的情感衝突？從《樂論》的整體內容來看，它不能容納這樣的情感。例如：「楚越之風好勇，故其俗輕死；鄭衛之風好淫，故其俗輕蕩。輕死，故有蹈火

[185]　[三國] 阮籍 . 樂論 [M]. 中國古代樂論選輯 . 北京：人民音樂出版社，2011：107-109.
[186]　[三國] 劉劭《人物志》，四部叢刊影明本，卷上。
[187]　[宋] 何溪汶《竹莊詩話》，清文淵閣四庫全書本，卷一。

赴水之歌；輕蕩，故有桑間濮上之典。各歌其所好，各詠其所為，歌之者流涕，聞之者嘆息，背而去之，無不慷慨。」[188] 這本是人的自然之性情，應該是符合「自然之道」的音樂。但阮籍認為這樣的音樂必然導致「棄父子之親，弛君臣之制，匱室家之禮，廢耕農之業，忘終身之樂，崇淫縱之俗」[189]，這實際上是否定了具有審美性的俗樂。他認為，「情意無哀，謂之樂」；「誠以悲為樂，則天下何樂之有？」[190] 這種觀點類似於「樂而不淫，哀而不傷」，這就使音樂的審美價值被道德倫理價值所遮蔽了，這是甚為可惜的。但他的音樂當隨「時變」的思想則顯得彌足珍貴。他說：「然禮與變俱，樂與時化。故五帝不同制，三王各異造，非其相反，應時變也。……通其變，使民不倦。」[191] 音樂隨時而變，隨地而異，這才是真正的辯證的觀點，可惜的是阮籍這一時期囿於傳統的音樂思想，不能很好地貫徹他的思想。到最後，他還是要倒退到先王制禮作樂的時代，以此達到「神人以和」的境界。陳德文認為此文是阮籍早期的作品，他的思想未能超越《樂記》，並且逐步與現實拉開距離，以致「放廢禮法，沉湎曲蘗」。[192] 阮籍的《樂論》和他的整體文化品格相異，是因為這篇論文是「奉命」而作，是他在體制內進行的一種制度化行為。阮籍前期頗有「濟世志」，這篇樂論就反映了他情感深處主動向世俗權利靠攏的意向，他在現實生活中又從不臧否人物，有著「至慎」的操守，這就使得《樂論》的思想核心顯得既保守又傳統。[193]

[188]　陳伯君 . 阮籍集校注 [M]. 北京：中華書局，1987：82.
[189]　陳伯君 . 阮籍集校注 [M]. 北京：中華書局，1987：82.
[190]　陳伯君 . 阮籍集校注 [M]. 北京：中華書局，1987：89、99.
[191]　陳伯君 . 阮籍集校注 [M]. 北京：中華書局，1987：93.
[192]　陳伯君 . 阮籍集校注 [M]. 北京：中華書局，1987：104.
[193]　《三國志·魏志·高貴鄉公髦記》：「甘露元年夏四月丙辰，帝幸太學，問諸儒……於是覆命講《禮記》。」疑此文乃阮籍為高貴鄉公散騎常侍時奉命講《禮記》或與諸儒辯論之作。陳伯君 . 阮籍集校注 [M]. 北京：中華書局，1987：77.

　　阮籍的《樂論》明顯受到《禮記·樂記》的正面影響，而嵇康的《聲無哀樂論》則對《禮記·樂記》反其意而用之。嵇康認為：「聲音自當以善惡為主，則無關於哀樂。哀樂自當以感情而後發，則無系於聲音。」[194] 他把人和音樂的關係區分為主體和客體的關係：主體的喜怒哀樂等感情屬於主體自身所有，而音樂本身不可能有這些感情。音樂具有道德或者審美價值（「善惡」），而沒有情感價值（「哀樂」）。如果這樣理解是對的，就意味著音樂的道德和審美價值與人的情感是對立的。這就溢出了中國音樂史的傳統 —— 音樂的道德、倫理性可以涵容人的情感、審美等諸特性。《聲無哀樂論》的這種矛盾如何理解？這就需要回歸到文本本身和嵇康的觀念體系中。

　　《三國志·王粲傳》說嵇康「文辭壯麗好言老莊，而尚奇任俠」[195]，嵇康的這種個性也不可避免地體現在他的音樂專論《聲無哀樂論》中。這篇論文應該是他「尚奇」的結果，其中充滿著玄學的主題。魏晉時期《周易》、《老子》和《莊子》被稱為「三玄」。嵇康是魏晉玄學和清談的代表性人物，他「好言老莊」，所以，理解「聲無哀樂」也應該秉持莊學的精神，而不可過於求「實」。

　　《聲無哀樂論》中的「情」範疇存在著三個向度：一為政治向度，二為玄學向度，三為藝術向度。

　　先談政治向度。嵇康的政治理想是「越名教而任自然」。嵇康是魏晉時期傑出的思想家、文學家和音樂家，他與何晏、王弼不同，甚至和阮籍也不一樣。何晏、王弼二人試圖在名教和自然之間找到契合點，為政治的合法性找到依據。王弼的觀點是聖人「有情」和「性其情」，唯有聖人可

[194] 戴明揚. 嵇康集校注 [M]. 北京：人民文學出版社，1962：200.
[195] [晉] 陳壽《三國志》，百衲本影宋紹熙刊本，卷二十一魏書二十一。

以做到有情而又能使情「近性」，這樣聖人就可以無累於物；何晏與之相反，認為「聖人無情」，聖人無情才能「無哀樂以應物」[196]。何晏死於政治權力的爭奪，其結局和嵇康相似。同為正始名士且善談莊老，但他卻沒有嵇康的名節。傅嘏說：「何平叔言遠而情近，好辯而無誠，所謂利口覆邦國之人也。」[197] 傅嘏對何晏的評價未必公允，但他所說的「言遠而情近」、「好辯而無誠」則揭示了何晏理論和實踐的脫節及其思想的內在矛盾性。嵇康的個性是「剛腸嫉惡，遇事便發」，這種觸情而行的性格使他成為現實政治的反對派。司馬氏想以禪讓之名獲得政權，他就「輕賤唐虞」；司馬氏集團試圖以武力奪取曹魏政權，他就「非湯武」；司馬氏鎮壓「淮南三叛」，他就寫《管蔡論》為「反叛」辯護。司馬氏以名教治理天下，他就「越名教而任自然」；司馬氏籠絡他參與到自己的政權中，他就寫《與山巨源絕交書》。《聲無哀樂論》就是在這樣的背景中產生的，嵇康試圖以自己的影響力來解構司馬氏集團政權的合法性。該論文以虛構的「秦客」和「東野主人」的「問」與「應」開其頭和結其尾，中間則以「難」和「答」的形式進行了六次辯論。秦客的發問基本上是遵循了《樂記》的內容，而「東野主人」則表達了嵇康的創見。如秦客的第一問：

　　治世之音安以樂，亡國之音哀以思。夫治亂在政，而音聲應之。故哀思之情，表於金石。安樂之象，形於管弦也。又仲尼聞《韶》，識虞舜之德；季劄聽弦，識眾國之風。斯已然之事，先賢所不疑也。[198]

　　「已然之事」即已經成為人們看作常識的事情，你為什麼還懷疑而提出「聲無哀樂」呢？「東野主人」認為「秦客」的發問是「濫於名實」，

[196]　[晉] 陳壽《三國志》，百衲本影宋紹熙刊本，卷二十八魏書二十八。
[197]　[晉] 陳壽《三國志》，百衲本影宋紹熙刊本，卷二十一魏書二十一。
[198]　[三國] 嵇康 . 聲無哀樂論 [M]. 中國古代樂論選輯 [C]. 北京：人民音樂出版社，2011：116.

也就是黑格爾所言的「熟知而非真知」。因為發問者是從音樂和政治的關係入手發問，「東野主人」也就說出了這樣一番話：

夫天地合德，萬物資生。寒暑代往，五行以成。章為五色，發為五音。音聲之作，其猶臭味在於天地之間。其善與不善，雖遭濁亂，其體自若，而無變也。……由此言之，則外內殊用，彼我異名。聲音自當以善惡為主，則無關於哀樂。哀樂自當以感情而後發，則無系於聲音。名實俱去，則盡然可見矣。且季子在魯，采詩觀禮，以別風雅。豈徒任聲以決臧否哉？又仲尼聞《韶》，嘆其一致，是以諮嗟，何必因聲以知虞舜之德，然後嘆美邪？[199]

「東野主人」認為「音聲之作」是自然的結果，如天地萬物的生成，寒來暑往的季節更替，自然生成的五行、五色和五音，這些都不會因為時代和政局的改變而改變。人的哀樂情感是「感情」而後發，並不是音樂本體所具有，音樂本身只有審美價值而無哀樂的情感價值。接著「東野主人」舉了兩個著名的例子來說明這個道理，一個是季劄在魯「采詩觀禮」的事，一個是「仲尼聞《韶》」的事。春秋時代吳國季劄欲採用周代的禮制，在魯國通過「采詩觀禮」的方式而不是通過「聲」來確定「風雅」。仲尼聽聞《韶》樂，是感嘆其《韶》樂的精神和虞舜的精神相一致，因此讚嘆它盡善盡美。「東野主人」認為孔子先有對虞舜理想人格的了解，然後欣賞他創制的《韶》樂，感覺音樂和作曲者是完美一致的，而不是通過音樂來了解作曲者的精神，這樣就否定了「仲尼聞《韶》」、「知虞舜之德」的觀點。在「秦客」第一「難」中寫道：「昔伯牙理琴，而鐘子知其所至（志）；隸人擊磬，而子產識其心哀；……心戚者則形為之動，情悲

[199]　[三國] 嵇康. 聲無哀樂論 [M]. 中國古代樂論選輯 [C]. 北京：人民音樂出版社，2011：116、117.

者則聲為之哀。此自然相應，不可得逃。唯神明者能精之耳。」「主人」答曰：「則仲尼之識微，季劄之善聽，固亦誣矣。此皆俗儒妄記，欲神其事而追為耳。」「主人」認為，從音樂中可以聽出人的哀樂都是「妄記」、「神其事」的結果，不足信。「秦客」接著說：「聲音自當有哀樂，但暗者不能識之。……不可守咫尺之度，而疑離婁之察；執中庸之聽，而猜鐘子之聰。皆謂古人為妄記也。」「主人」接著說：

> 且夫《咸池》、《六莖》，《大章》、《韶》、《夏》，此先王之至樂，所以動天地感鬼神者也。今必雲聲音莫不象其體，而傳其心；此必為至樂不可托之於聲史，必須聖人理其弦管，爾乃雅音得全也。舜命夔擊石拊石，八音克諧，神人以和。以此言之，至樂雖待聖人而作，不必聖人自執也。何者？音聲有自然之和，而無系於人情。克諧之音，成於金石；至和之聲，得於管弦也。[200]

東野主人這番話蘊含的理性精神是十分驚人的。他認為聖人作樂而不必親執並能達到「神人以和」的境界，可以讓聲史演奏已然能傳聖人之意。夔能得其全（「神人以和」），這就說明音聲有其獨立的性，不會因人而異。這種對聖人之樂所採取的分析態度是彌足珍貴的，是理性覺醒的表現。嵇康這種認識和精神是時代所賦予他的。他有「非湯武而薄周孔」[201]「輕賤唐虞而笑大禹」[202] 的勇氣並非他一時個性使然，而是時代轉換中的產物。這個時代和戰國時代政治環境相似，原有的文化系統（王官文化向諸子文化轉化）坍塌了，「禮崩樂壞」，從而喚起了莊子哲學中對真與美的期盼。魏晉時期的亂局使人心思變，漢代的禮法和神學系統已經成為

[200]　[三國] 嵇康 . 聲無哀樂論 [M]. 中國古代樂論選輯 [M]. 北京：人民音樂出版社，2011：119.
[201]　[三國] 嵇康《嵇中散集》，四部叢刊影明嘉靖本，卷二。
[202]　[三國] 嵇康《嵇中散集》，四部叢刊影明嘉靖本，卷三。

束縛人個性發展的桎梏，嵇康所言的「俗儒妄記」成為「欲神其事」的代表。藝術的神祕性以及與現實政治的神祕關係開始解魅，藝術成為可以和政治不同之「物」而存在。

下面簡要梳理該文的玄學和藝術向度。

先秦哲學在魏晉時期發展成為魏晉玄學。言意之辯成為當時玄學家的基本論題，而「玄學」和「藝術」是連繫比較緊密的兩個問題。南朝時期，儒學、玄學、史學和文學並稱為「四學」：

> 元嘉十五年，征次宗至京師，開館於雞籠山，聚徒教授，置生百餘人。會稽朱膺之、潁川庾蔚之並以儒學，監總諸生。時國子學未立，上留心藝術，使丹陽尹何尚之立玄學，太子率更令何承天立史學，司徒參軍謝元立文學，凡四學並建。[203]

但這並不是「玄學」在歷史中的首見，《晉書·陸雲傳》中記載：「（雲）至一家便寄宿，見一年少美風姿，共談《老子》，辭致深遠，向晚辭去。行十許裡，至故人家，云：此數十裡中無人居。雲意始悟，卻尋昨宿處，乃王弼塚。雲本無玄學，自此談老殊進。」[204] 這種帶有神異色彩的故事不足採信，但可以肯定的是南朝時期「玄學」一詞已經形成，但玄學的具體含義並不確定。從《世說新語》以及相關史書的記載來看，玄學家大多善談「名理」、「玄遠」、「虛勝」、「玄虛」等為特徵的學問。湯一介對「魏晉玄學」有這樣一段切中肯綮的概括：「魏晉玄學是指魏晉時期以老莊思想為骨架企圖調和儒道，會通『自然』與『名教』的一種特定的哲學思潮，它所討論的中心為『本末有無』問題，即用思辨的方法來討論有關天地萬物存在的根據的問題，也就是說表現為遠離『世務』和『事物』

[203]　[南北朝] 沈約《宋書》，清乾隆武英殿刻本，卷九十三列傳第五十三。
[204]　[唐] 房玄齡《晉書》，清乾隆武英殿刻本，卷五十四列傳第二十四。

形而上學本體論的問題。」[205] 魏晉時代以《老子》、《莊子》和《周易》為「三玄」，「玄學」就是老莊之學在魏晉時代的復興。王弼提出了「體用如一」、「本末不二」的哲學觀點，他的「有」、「無」並不絕對對立，「無」存在於「萬有」中。他在《老子注》中說：「守母以存其子，崇本以舉其末。」[206] 這和他的「體用如一」、「本末不二」相一致。但是王弼囿於《老子》思想，他體系中有「崇本息末」的思想傾向，這種內在的矛盾使他的思想發展呈現出兩種進路：一種發展為阮籍和嵇康的玄學思想，以虛無為本，強調本體的絕對地位，對「末」、「有」持否定態度；一種是向秀的玄學思想。向秀提出「儒道為一」的觀點，這是對王弼「體用如一」、「本末不二」思想的繼承與發展。

《聲無哀樂論》的核心觀點是「聲無哀樂」，這也是當時的玄學命題。當然該文還涉及了其他的玄學命題，諸如名實、有無、聖人、自然、名教、言意等當時玄學的熱門話題。魏晉時期音樂能否表現人的情感，這本身既是玄學命題，也是重要的藝術理論問題。阮籍在《樂論》中提出了「哀樂非樂」的觀點，原因是哀悲之氣與平和恬淡的「和樂」相衝突。嵇康提出「聲無哀樂」的觀點，其哲學基礎是以「無」為本體的思想。因此他極力提倡「和樂」和「克諧之音」。「和樂」即「天人相合」、「自然相應」的音樂，這種音樂的特徵是「音聲無常」和「和聲無象」，也就是說這樣的音樂不但不表現感情，也沒有具體的表現物件。「和樂」的本體是「無」，它沒有情感維度，也沒有具體的價值，但它卻有創生的能力，並可以涵容不同的情感和價值，這就是所謂的「哀心藏於內，遇和聲而後發；和聲無象，而哀心有主。夫以有主之哀心，因乎無象之和聲而後發，

[205] 湯一介 . 郭象與魏晉玄學（增訂本）[M]. 北京：北京大學出版社，2000：13.
[206] [春秋] 老聃《老子》，古逸叢書影唐寫本，下篇。

其所覺悟，惟哀而已」[207]。「和聲」本身雖然沒有情感內容，但不同的
情感內容卻可以通過「和聲」的媒介找到存在的根據。人的主觀的哀樂之
心是「因」和聲而後發的。

　　及宮商集化，聲音克諧。此人心至願，情欲之所鍾。古人知情不可
恣，欲不可極，〔故〕因其所用，每為之節。使哀不至傷，樂不至淫。

　　夫音聲和此〔通行本作「比」〕，人情所不能已者也。是以古人知情之
不可放，故抑其所遁；知欲之不可絕，故因其所自。為可奉之禮，制可導
之樂。[208]

　　「因其所用」的「其」是指「情欲」。嵇康認為人的情欲自然鍾愛「宮
商集化，聲音克諧」的音樂。這種和諧的音樂可以彙集不同的情感和欲
望，並能使其在正確的方向上運用，這就是「哀而不至傷，樂而不至
淫」。「因其所自」就是因循情欲的自然態勢，而加以疏導。美妙的音樂
當然可能使情欲不能自已，古人因此要制定可以奉行的禮儀及可以疏導人
心的音樂。「在嵇康看來，對情欲既不能放縱，又不能禁止，只能『因』
情欲的特性加以調節，顯示了正視情欲的思考，這是相異於縱欲主義和禁
欲主義的做法。『因』指因循情欲。具體地說，『因』具有兩個意義：一是
『因其所自』，認為情欲是人的自然的一部分，應該尊重它。二是『因其
所用』，應尊重情感的功用和運作。換言之，前者是反對禁欲的『因』，
後者是相反於禁欲的『因』。兩者的結合，規定了『因』在理論上和實踐
上的內容。」[209] 這樣嵇康所謂的「聲無哀樂」，就存在著不可克服的內在
矛盾：音樂的創作是因人之情欲而作，而音樂的作用是「音聲和此〔通行

[207]　[三國] 嵇康 . 聲無哀樂論 [M]. 中國古代樂論選輯 . 北京：人民音樂出版社，2011：116-117.
[208]　戴明揚 . 嵇康集校注 [M]. 北京：人民文學出版社，1962：197-198、223.
[209]　許建良 . 魏晉玄學倫理思想研究 [M]. 北京：人民出版社，2003：228-229.

本作『比』），人情所不能已者也」，也就是美妙的音樂可以激發出人的情欲。他還言：「鄭聲，音聲之至妙。妙音感人，猶美色惑志，耽槃荒酒，易以喪業。」這就是說音樂的開始是以情開始的，音樂的結束或效果也是以感人之情而結束的，唯有音樂的本體是無情的。他把音樂的本體看成是純粹的物理現象，這實質上把音樂的本質抽象為「材料」，離開音樂的社會性和人的情感性來孤立地談論音樂，當然不可能真正把握音樂的本質。

　　嵇康「聲無哀樂」的矛盾也體現在他的《琴賦》中。他在講述彈琴方法和表情方面的關係時，寫得非常詳細生動：

　　講到彈法：「飛纖指以馳騖」——快彈，「摟擽擽捋」——重彈，「輕行浮彈」——輕彈，「紛儳嘉以流漫」——彈得花簇，「間聲錯糅」——間弦彈，「雙美並赴，駢馳翼驅」——兩弦同彈等。

　　講到表情：「紛淋浪以流離」——輕快地，「奐淫衍而優渥」——豐滿地，「粲奕奕而高逝」——高超地，「馳岌岌以相逐」——奔放地，「翕韠燁而繁縟」——纖巧地，「怫愲煩冤」——抑止地，「紆餘婆娑」——舒展地，「安軌徐步」——從容地等。[210]

　　對照《聲無哀樂論》和《琴賦》就可以看出，音樂的過程同樣浸潤著情感的內容，這就說明嵇康的音樂實踐和音樂理論存在著某種「斷裂」，如何認識這種「斷裂」就成為理解其藝術「情」論的關鍵。《詩大序》中對情感的表現順序是這樣的：「詩者，志之所之也。在心為志，發言為詩。情動於中而行於言，言之不足，故嗟嘆之。嗟嘆之不足，故詠歌之。詠歌之不足，不知手之舞之，足之蹈之也。」[211]情感發生的過程是：「情動」—「發言」—「詠歌」—「舞蹈」。而嵇康的《琴賦序》寫道：

[210] 楊蔭瀏. 中國古代音樂史稿（上冊）[M]. 北京：人民音樂出版社，1980：184-185.
[211] [周] 卜商《詩序》，明津逮祕書本，卷上。

餘少好音聲，長而玩之，以為物有盛衰，而此無變；滋味有厭，而此不倦。可以導養神氣，宣和情志，處窮獨而不悶者，莫近於音聲也！是故復之而不足，則吟詠以肆志；吟詠之不足，則留言以廣意。[212]

這裡可以看出嵇康「觸情而行」的個性，這在對音樂的認識上也有所表現。「情」最終是要用理性的「言」來表現。阮籍性情放達，但他踐履「至慎」的人格操守，因此他「從不臧否人物」。嵇康則相反，他「剛腸嫉惡」、「觸情而行」，但他在《家誡》中也表現出對這種個性的覺醒，從而表現出「謹慎」的特徵。阮籍的「至慎」是別人對他的評價，而嵇康則是自我審視的結果。這樣，嵇康的《琴賦序》也完全符合他自己的情感邏輯。嵇康感情到來就「復之而不足」，也就是反復彈奏音樂，還不覺得滿足；接著就「吟詠以肆志」，也就是用歌唱來表達我的志意和感情；「吟詠之不足」，如果吟詠歌唱還不能完全滿足我的情志，那就「留言以廣意」，即用詩文來表達我的思想、志趣。因此，嵇康的情感外發的過程是「彈琴」—反復彈琴—歌唱—「留言」（相當於《詩序》中的「發言」），這和《詩大序》中的過程剛好相反。嵇康的這種「觸情而為」的個性不僅表現在生活中，更表現在其藝術活動之中。

以現代的眼光來看，魏晉人的生活和藝術是高度融合的，他們對生活的情感認知是藝術化的，對藝術的認識也是生活化的。據《世說新語》的《任誕》篇記載：王子猷居山陰，夜大雪；睡醒打開房門，飲酒，四顧皎然，左右徘徊，吟詠左思的《招隱詩》；忽然想起戴安道，即乘船而去，一夜方至，到其家門而返。人問緣由，王子猷說：「吾本乘興而行，興盡而返，何必見戴？」[213]《世說新語》中類似這樣的記載是很多的，我們幾

[212] 戴明揚 . 嵇康集校注 [M]. 北京：人民文學出版社，1962：83.
[213] [南朝宋] 劉義慶《世說新語》，四部叢刊影印明袁氏嘉趣堂本，卷下之上。

乎分不出哪裡是藝術，哪裡是生活。杜威在《藝術即經驗》中試圖恢復藝術和非藝術的連續性，彌合其斷裂。如果杜威對魏晉士人的生活有深入的了解，並對《世說新語》有研究的話，他一定會激賞其生活方式，贊同其思想，因為這正是杜威在《藝術即經驗》中所要表達的思想。

　　繪畫和園林中的「情」範疇。隨著魏晉人意識的全面覺醒，其藝術情論也從「文的自覺」逐步擴展到繪畫和園林的領域。《毛詩注疏》中寫道「情發於聲，聲成文謂之音」[214]，這是「情」範疇成為音聲（音樂）的基本內容的理論前提。而《尚書》中的「詩言志」和陸機的「詩緣情」把詩的核心內容確立為「情」。南朝宋的宗炳把繪畫的功能說成是「暢情」，王微的《敘畫》進而把繪畫的本質（「情」）概括為「神思」：「望秋雲，神飛揚；臨春風，思浩蕩。雖有金石之樂，圭璋之琛。豈能仿佛之哉。披圖按牒，效異《山海》，綠林揚風，白水激澗。呼呼，豈能運諸指掌，亦以明神降之。此畫之情也。」[215] 繪畫中的「情」範疇更多涉及「神」的問題。顯然王微對繪畫本質的概括中既有感性的「綠林揚風，白水激澗」的愉悅，又有「神飛揚，思浩蕩」超感性的快樂，這實質上是對繪畫情和志的隱性表達。魏晉人對自然山水的發現投射到藝術上就是山水詩和山水畫的出現，並逐步融入中國古代藝術史的主流之中。宗炳《畫山水序》中提出的一個很重要的命題是「澄懷味像」，張法認為這是強調對山水的欣賞：「山水以形媚道，而仁者樂。」並言這是審美重心已由宮廷而竹林而蘭亭之後，進入了更純粹的自然山水。[216] 對自然山水美的發現，使園林藝術在魏晉六朝也特別興盛起來。那麼，究竟什麼是中國園林呢？陳從周

[214]　[漢] 毛亨《毛詩注疏》，清嘉慶二十年南昌府學重刊宋本十三經注疏本，附釋音毛詩注疏卷第一。
[215]　[唐] 張彥遠《歷代名畫記》，明津逮祕書本，卷六。
[216]　張法 . 中國美學史 [M]. 成都：四川人民出版社，2006：101.

說「中國園林是由建築、山水、花木等組合而成的一個綜合藝術品」[217]，可見山水在園林中是處於一個核心的地位。魏晉六朝之前的中國人和自然山水的關係主要有以下幾種：神化關係、起興關係、比德關係、悟道關係、漢大賦式的鋪陳關係。[218] 魏晉六朝時人與自然的關係發生了根本的變化。孫綽在《太尉庚亮碑》中寫道：「公雅好所托，常在塵垢之外，雖柔心應世，蠖屈其跡，而方寸湛然，固以玄對山水。」[219] 這裡提到了「玄對山水」的命題，所謂的「玄」主要是指「玄學」，而這個時代的玄學指《老子》、《莊子》和《周易》。《老子》主要涉及「有」、「無」問題，它把「無」作為本體，「有」只是現象。《莊子》則涉及了「自然」、「無為」的核心思想，它要求主體人格的「虛靜」和「逍遙」。《周易》提出「立象以盡意」的命題，發展到王弼的玄學就是「象者意之筌也」，「立象以盡意，象可忘也；重畫以盡情，而畫可忘也」[220]。這實質上是儒家和道家的合流，名教和自然的調和。王弼用《老子》闡釋《論語》，郭象認為名教即是自然。

這樣的一種思想背景就導致了魏晉的山水不僅是儒家的仁智之樂，而且是道家品無、體虛的理想之所。「玄對山水」思想就融合了儒、道兩家的情感體驗，這種體驗投射到藝術理論上就是「媚道」和「暢情」的統一。郭象的玄學理論置「有」於本體的地位，進而認為「物」可以自生，這就區別於王弼的有生於無的認識論。「道」在「物」中，體悟「道」就需要在「物」中尋找，而山水是「物」之大者，因此，「玄對山水」順理成章就成為玄學家的文化選擇。徐復觀對魏晉六朝玄學和藝術精神的關係

[217] 陳從周 . 園林談叢 [M]. 上海：上海文化出版社，1980：1.
[218] 余開亮 . 六朝園林美學 [M]. 重慶：重慶出版社，2007：20.
[219] [南朝宋] 劉義慶《世說新語》，四部叢刊影印明袁氏嘉趣堂本，卷下之上。
[220] [清] 朱彝尊《經義考》，清文淵閣四庫全書本，卷六十三。

進行了比較細緻的研究，他認為，正始名士的玄學是思辨的玄學，不能啟發出藝術精神。竹林名士的玄學，是性情的玄學，他們流露出深摯的性情，在這種性情中都含有藝術的性格。至元康名士則演變成為生活情調的玄學。[221] 竹林和山水所構成的園林成為士人既可以玄思，又可以或彈琴、或長嘯、或書法、或吟詠的理想之地。玄學精神所營造的是哲學境界，但它啟發了藝術精神的自覺。魏晉南北朝時期除了玄學興盛之外，佛學也取得了很大的發展，慧遠的《廬山東林雜詩》中寫道：

崇岩吐清氣，幽岫棲神蹟。希聲奏群籟，響出山溜滴。有客獨冥遊，徑然忘所適。揮手撫雲門，靈關安足辟。流心叩玄扃，感至理弗隔。孰是騰九霄，不奮沖天翮。妙同趣自均，一悟超三益。[222]

「崇岩吐清氣，幽岫棲神蹟」既是自然山水對佛性的親近，也是慧遠以佛性的角度對自然的觀照，這就可以達到「流心叩玄扃，感至理弗隔」的境界。慧遠的悟道方式是般若學的，他認為佛性和山水是相合不分的。竺道生是從般若學向涅槃學轉捩的關鍵人物，他可以「在山水中頓悟佛理」。不管是玄學還是佛學，它們均把山水作為一種媒介或環境，以此來成就哲學沉思或宗教信仰，把山水園林作為人的理智或信仰的寄寓之所。但竹林名士不同，他們或隱居山林談玄說理，或柳樹下鍛鐵練志，[223] 或居廟堂之高侍奉君王，他們始終遵循著自我的情感需要，這也就是徐復觀所說的含有「藝術的性格」，因此山林或園林的美也就變成了其主人的情感之美。園林是一種綜合性藝術，這正如劉敦楨所說：（園林）是「山池、建築、園藝、雕刻、書法、繪畫等多種藝術的綜合體」[224]。這樣魏晉六

[221] 徐復觀. 中國藝術精神 [M]. 桂林：廣西師範大學出版社，2007：110-111.
[222] [清] 張玉穀《古詩賞析》，清乾隆姑蘇思義堂刻本，卷十四。
[223] 《晉書·嵇康傳》：「性絕巧而好鍛。宅中有一柳樹甚茂，乃激水圜之，每夏月，居其下以鍛。」
[224] 劉敦楨. 中國古代建築史 [M]. 北京：中國建築工業出版社，1984：343.

朝時期的「情對園林」就表現出真正的審美情感，區別於「玄對園林」的哲學情感和「佛對園林」的宗教情感。

魏晉六朝的園林中，較著名的有華林園、瓊圃園、靈芝園、石祠園、平樂苑、鹿子苑、桑梓苑、鳴鵠園、葡萄園等。簡文帝入華林園說：「會心處不在遠，翳然林水，自有濠濮間想，覺鳥獸禽魚自來親人。」齊謝朓《入朝曲》曰：「江南佳麗地，金陵帝王州。逶迤帶綠水，迢遞起朱樓。飛甍夾馳道，垂柳蔭禦溝。」[225] 極言皇家園林之雕梁畫棟、珍禽異獸、環境清幽。《文心雕龍·明詩》從建安七子詩歌中對「憐風月，狎池苑，述恩榮，敘酣宴」[226] 的描述感受到士子對園林的親近和熱愛，這種對園林的熱愛之情催生了私家園林的興盛。當時的園林可以分為以下幾個類型：按園林所處的地域，可分為城市園和山林園；按規模，可分為大園和小園；按人為干預的程度，可分為富貴園和自然園等。石崇的金穀園是典型的富貴園，但也處於山水、自然之中，也是山水自然園。從石崇的詩中可以看出金谷園「清泉茂林，眾果竹柏，藥草之屬，莫不畢備」，其中有「美而豔、善吹笛」的美人綠珠，有「宴華池、酌玉觴」的高朋，有「登高臨下」、「列坐水濱」的愜意和暢快。蕭統《文選》中寫道：「逍遙陂塘之上，吟詠菀柳之下，結春芳以崇佩，折若華以翳日。弋下高雲之鳥，餌出深淵之魚。蒲且贊善便嬛，稱妙何其樂哉。雖仲尼忘味於虞韶，楚人流遁於京台，無以過也。」[227] 這種對人的自然性情之美的讚揚，已經超越了功利和名教對人的束縛，使人重新成為自然的一部分：陂塘、柳下、春芳、若華、高雲之鳥、深淵之魚都成為與人交往的一部分。這種對自然之樂的深情已經超過對社會政治的關注。

[225] 陳植 . 造園學概論 [M]. 北京：中國建築工業出版社，2009：20.
[226] 范文瀾 .《文心雕龍》注（上）[M]. 北京：人民文學出版社，2014：66.
[227] [南北朝] 蕭統《文選》，胡刻本，卷四十二。

陶淵明的隱居之地是小園的代表，是開放性的「園林」，也是「田園」和「桃源」的結合，和平、恬淡、寧靜而美好。陶淵明《桃花源記》的思想和莊子的「小國寡民」政治願望頗為一致。莊子在《胠篋》中寫道：「民結繩而用之，甘其食，美其服，樂其俗，安其居，鄰國相望，雞狗之音相聞，民至老死而不相往來。」[228]《列子·湯問》中也有相似的描述：

國之中有山，山名壺領，狀若甔甀。頂有口，狀若員環，名曰滋穴。有水湧出，名曰神瀵，臭過蘭椒，味過醪醴。一源分為四埒，注於山下。經營一國，亡不悉遍。土氣和，亡劄厲。人性婉而從物，不競不爭。柔心而弱骨，不驕不忌；長幼儕居，不君不臣；男女雜遊，不媒不聘；緣水而居，不耕不稼。土氣溫適，不織不衣；百年而死，不夭不病。其民孳阜亡數，有喜樂，亡衰老哀苦。其俗好聲，相攜而迭謠，終日不輟音。饑倦則飲神瀵，力志和平。過則醉，經旬乃醒。沐浴神瀵，膚色脂澤，香氣經旬乃歇。[229]

莊子和列子的「理想國」是極為相似的，其共同的特點就是對時間的超越，一切都是永恆的；在空間上與現實世界隔離但不絕緣：莊子的「鄰國相望，而不往來」，列子「終北國」中的山「狀若員環，名曰滋穴。有水湧出，名曰神瀵」。這種對理想樂土的敘述模式影響了陶淵明，他在《桃花源記》中也有著同樣的描述：

晉太元中，武陵人……忽逢桃花林，夾岸數百步，中無雜樹，芳草鮮美，落英繽紛。漁人甚異之，復前行，欲窮其林。林盡水源，便得一山。山有小口，仿佛若有光。便捨船，從口入。初極狹，才通人。復行數十

[228]　陳鼓應. 莊子今注今譯 [M]. 北京：商務印書館，2007：308.
[229]　[戰國] 列禦寇《列子》，四部叢刊影北宋本，卷五。

步，豁然開朗。土地平曠，屋舍儼然，有良田、美池、桑竹之屬。阡陌交通，雞犬相聞。其中往來種作，男女衣著，悉如外人。黃髮垂髫，並怡然自樂。[230]

　　莊子、列子和陶淵明描述的「理想國」具有很強的神話色彩，在他們生活的時代當然不能實現。但是，他們描繪的「烏有之鄉」卻可以在現實的園林中得到部分的滿足，園林藝術成為士人逃避現實生活推崇老莊精神的理想的棲息地。劉勰的「情采芬芳」之美、陸機的「籠天地於形內，挫萬物於弊端」之情、顧愷之的「悟對通神」[231]之思、宗炳的「以形媚道」之志，均來自他們心靈的桃花源。因此可以說，魏晉的士人不管是在菩提樹下、修竹林邊還是居魏闕之中，如果沒有一顆詩意的棲居之心，藝術的自覺意識就不可能萌發。

（三）晚明藝術情論 —— 俗與奇的營構

　　晚明藝術情論和先秦、魏晉藝術情論不同，這種不同源自其所處的歷史語境和思想背景的差異。正如前論所述，先秦，特別是春秋戰國時代是軸心時代，藝術從依附於宗教性的「天」向哲學性的「道」轉化。聖人制禮作樂的制度解體，禮崩樂壞導致春秋戰國文化的轉型，由「王官文化」向「諸子文化」轉變，這就導致人的自我意識從天命、神靈的信仰世界向人文覺醒的方向轉變，表現出理性精神的覺醒，情和理的矛盾成為人的主要矛盾。秦漢大一統王朝解體後，歷史進入魏晉六朝時期，漢帝國占統治地位的思想是以董仲舒為代表的儒家思想，但道教思想並沒有滅絕，而是以潛在的隱蔽的方式影響著社會的發展。據統計，兩漢時期，黃老和道家

[230] 袁行霈 .《陶淵明集》箋注 . 北京：中華書局，2003：479.
[231]「悟對」即「晤對」，指人物形象不是孤零零的存在，而是與環境發生關係，會聚交流。

派別有五十多家，這就足以說明黃老道家思想在這一時期的流行情況。東漢末年的亂局使沉潛的道家思想復興，魏晉六朝時期以「三玄」為內容的玄學占據哲學的主要位置。東漢明帝時期傳入中土的佛教在南朝獲得了發展。佛教對雕塑、繪畫和音樂均有影響，但由於佛教和中國本土文化的融合需要時機和條件，從佛教徒劉勰和宗炳的藝術理論來看，佛教的影響顯然是有限的。魏晉時期的「情」範疇是在玄學的框架中，在「名教」和「自然」的規約下發展的，情即自然是這一時期情論的核心觀念。因此，情的本體性地位決定了它既是玄學的出發點，又是玄學的歸宿地。

　　隋唐和宋元均為大一統的王朝，唐宋是一個重要的文化轉型時期。所謂的「唐宋變革」[232] 是全方位的社會根本性變化，近代最早提出「唐宋變革」的是日本學者內藤湖南。「唐宋變革」本指兩個大的歷史階段分屬不同性質的時代：唐屬於中古，宋屬於近世。因此，「唐宋變革」是指從中古進入近世的巨大變革。內藤湖南在 1910 年一提出這個概念就得到學界的廣泛關注，後來美國學者包弼德在《斯文：唐宋思想的轉型》中闡述了這種變化。包弼德在方法論上的突破是他把文學作為思想史的材料來進行研究。他以「士」為研究中心，得出「士」的轉型是從唐代門閥士人到北宋的官僚士人再到南宋地方精英士人的變化的三段論。[233] 歷史總是在連續和變化中衍化，強調連續性的學者慣常提出所謂的「長時段」、「超

[232] 內藤湖南認為唐代為「中世的結束」在文學哲學和藝術方面主要體現在以下幾個方面——經學：注重家法師承，以注疏為主，但疏不破注。中唐以後出現懷疑精神。文學：原來流行四六文，古文運動後，由重形式改為自由表達。文學屬於貴族。藝術：盛行壁畫，金碧輝煌，是貴族用來裝飾宏偉建築的道具。其目的主要是敘事說明。音樂：服務於貴族的儀式性東西。宋元為「近世的開端」經學：疑古之風大盛，對經典重新解釋，不重訓詁，注重經義。文學：散文化，不避俗語，自由奔放。文學屬於庶民。藝術：流行屏風、卷軸、墨繪，是平民出身的官吏的日常娛樂和流寓時的寄情之物。其目的是表達作者之意志和感情。音樂：以平民趣味為依歸。見柳立言 . 何謂「唐宋變革」？[J]. 中華文史論叢（總第八十一輯），2006：133.

[233] 林岩，史偉 . 思想史視野中的唐宋轉型——與包弼德教授的對話 [J]. 華中學術（第六輯），武漢：華中師範大學出版社，2012：338.

穩定」等主張，而強調變化的則傾向提出「斷裂」、「變革」、「正反合」等理論來說明歷史前後的不同。而關於「唐宋變革」，陳寅恪也有自己獨到的認識，他說：「綜括言之，唐代之史可分為前後兩期，前期結束南北朝相承繼之舊局面，後期開啟趙宋以降之新局面，關於政治社會經濟者如此，關於學術文化者莫不如此。」[234] 唐宋均為政治、經濟、文化、藝術全面繁榮時期，它們繼往也開來，包前也孕後。明代雖然直接繼承了元代社會，但從「長時段」而言，它的文化是深受「唐宋變革」的影響，「唐宋變革」的能量在唐宋時代並沒有充分顯現出來，到晚明時這種能量得以全面釋放。

　　宏觀上講，晚明的社會轉型是整個中國歷史轉型的一部分；微觀上看，晚明社會也是極為複雜的一個時期：政治腐朽與經濟繁榮相共，專制統治和個性張揚同在，學術上的「尚虛」和「尚實」共舞，嵇文甫稱這個時代是「動盪」、「斑駁陸離」的「過渡時代」。他說：「照耀著這時代的，不是一輪赫然當空的太陽，而是許多道光彩紛披的明霞。你盡可以說它『雜』，卻決不能說它『庸』；盡可以說它『囂張』，卻決不可說它『死板』；盡可以說它是『亂世之音』，卻決不能說它是『衰世之音』。」[235] 這基本道出了晚明思想的基本特徵。晚明雖然短暫，但它的哲學思想異常活躍和豐富，它是宋明道學向清代樸學轉捩的時期，亦為中西文化接觸、融合的真正開端。其間王陽明的思想貫穿其中，並對整個晚明思想界產生巨大的影響，因此有論者認為晚明思想史幾乎就是「王學的解體史」[236]。

　　王陽明在武宗正德元年（1506）被貶謫龍場，歷經磨難而後「龍場悟

[234]　陳寅恪. 論韓愈 [M]. 見葛兆光. 思想史研究課堂講錄續編 [M]. 北京：生活・讀書・新知三聯書店，2012：22.
[235]　嵇文甫. 晚明思想史論 [M]. 開封：河南大學，2008：1.
[236]　嵇文甫. 晚明思想史論 [M]. 開封：河南大學，2008：13.

道」。他認為「聖人之道，吾性自足」，這就奠定了他向內而非向外尋求真理的思想基礎。後來他又提出「心外無理」、「知行合一」和「致良知」等思想，均與「龍場悟道」的心靈覺悟有著直接的關係。從王陽明身上我們也可以看出中古向近世轉化的痕跡，他的哲學詞彙中對「良知」的闡釋頗具近代意味：「良知是造化的精靈」、「天植靈根」等。從「聖人」到「良知」的變化打破了朱學的陳舊格套，與之相比更具備近代色彩。他的「知行合一」、「致良知」已經和朱學拉開了距離。

　　蓋良知只是一個天理自然明覺發見處，只是一個真誠惻怛，便是他本體。故致此良知之真誠惻怛以事親便是孝，致此良知之真誠惻怛以從兄便是弟，致此良知之真誠惻怛以事君便是忠。只是一個良知，一個真誠惻怛。

　　目無體，以萬物之色為體；耳無體，以萬物之聲為體；鼻無體，以萬物之臭為體；口無體，以萬物之味為體；心無體，以天地萬物感之是非為體。[237]

　　這段話表明他對「良知」和「心」、「物」關係的認識，這裡已經能夠看出其簡易通脫的精神在裡面。「良知」也無非是自然的孝悌、真誠的惻怛而已，而所謂的「心」也就是「天地萬物感之是非」，我們由此可以看到王陽明的「知行合一」思想具有很強的自然本體和生活本體的意味。他的「致良知」和「知行合一」所體現出的生動活潑和自由解放的精神氣質深刻地影響了晚明思想界的變革，因此嵇文甫稱他為道學界的馬丁·路德，他使道學發展成為一種具有自由和現實精神的新道學。後來王學一分為三：東郭緒山諸子謹守師門規矩，是王門的正統傳人；龍溪心齋使王學

[237]　[明] 王陽明 . 王陽明全集（上）[M]. 上海：上海古籍出版社，2012：74、95.

左轉，發展為狂禪派；雙江念庵使王學右傳，是王學修正派的前驅。[238]
泰州學派的王心齋在其《樂學歌》中這樣寫道：

人心本自樂，自將私欲縛。私欲一萌時，良知還自覺。一覺便消除，
人心依舊樂。樂是樂此學，學是學此樂。不樂不是學，不學不是樂。樂便
然後學，學便然後樂。樂是學，學是樂。嗚呼！天下之樂，何如此學。天
下之學，何如此樂。[239]

這種對「樂」的認識實際上是繼承了王陽明的「樂是心之本體」的
思想。王心齋的「樂」是「學」的一種境界，只要達到了「樂」的境界，
「學」也就成為「樂」。這種「樂」與「學」的精神要義是：「生機暢遂」、
「俐落灑脫」、「與物為春」、「通而不失於兌」的自然美的精神境界。泰
州學派發展至李卓吾，形成了以之為中心的「狂禪派」。其實李卓吾的狂
禪，也非空穴來風，他實是繼承了王學「狂」的基因。《傳習錄》中寫道：
「我今信得這良知真是真非，信手行去，更不著些覆藏。我今才做得個
『狂者』的胸次，使天下之人都說我『行不掩言』也罷。」[240] 可見「狂」
是王學固有之特色。至於「狂禪」，主要在以下兩種意義上使用：一是指
出唐宋以來的五家禪中出現了背離經教、呵佛罵祖的現象，後人稱之為狂
禪；二是指晚明思想界的一股潮流，它的特徵是突破程朱理學的規範，以
禪證儒或以儒入禪為其特徵。[241] 我們所說的狂禪派則指後一種，它直接
影響了晚明文人士子的情感世界，因而它對晚明的藝術影響也極為深刻。
在「狂禪派」尊重個性、人格張揚且極富浪漫精神的影響下，晚明藝術個
性鮮明，可以和戰國與魏晉的藝術相媲美。

[238] 嵇文甫 . 晚明思想史論 [M]. 開封：河南大學，2008：13、15.
[239] [明] 葉廷秀《詩譚》，明崇禎胡正言十竹齋刻本，卷七。
[240] [明] 周汝登《王門宗旨》，明萬曆刻本，卷一。
[241] 趙偉 . 晚明「狂禪」考 [J]. 南開學報，2004（03）：93.

　　王陽明對「情」範疇的認識也具有新的時代元素。從他對「良知」和感知本體的認識中可以看出，他所謂「『心即理』的『理』日益由外在的天理、規範、秩序變成內在的自然、情感甚至欲求了。這也就是朱熹所擔心的『專言知覺者……其弊或至於認欲為理者有之矣』。這樣，也就是走向或靠近了近代資產階級的自然人性論：人性就是人的自然情欲、需求、欲望」[242]。但王陽明的哲學悖論在於其本意絕對不是要打開人的情感或欲望的閘門，但他宣導的「致良知」和「知行合一」觀念卻無意中把程朱理學中的內在矛盾揭露出來，直接導致了晚明重情思潮的發展。

　　泰州學派的第三代傳人李贄是晚明重情論的代表，他提出了「童心」說。「童心」即「真心」、「本心」，「真心」、「本心」即「真情」。王陽明有「童情」說，他言「大抵童子之情，樂嬉遊而憚拘檢，如草木之始萌芽，舒暢之則條達，摧撓之則衰瘁」[243]。先秦的《老子》、《莊子》以「嬰兒」為「自然」，孔子見童子眸純淨單純而言《韶》音將作，孟子說「赤子」有本真專一之心，羅汝芳亦云：「道之為道，……則赤子下胎之初啞啼一聲是也。」[244] 這就把童心提高到了道的高度。李贄繼承先賢的「童心」即「自然」的思想同時，把「童心」和社會現實相連繫，和藝術情感相結合。他說：「天下之至文，未有不出於童心焉者也。苟童心常存，則道理不行，聞見不立，無時不文，無人不文，無一樣創制體格文字而非文者。」[245] 把「童心」和「聞見」、「道理」相對立，這就是把「童心」置於與程朱理學相對立的位置。他的「童心」說和當時的重情與個性解放的潮流相融合，是頗具時代特色的理論。李贄的藝術創作觀是「不憤不作」。

[242]　李澤厚. 中國古代思想史論 [M]. 北京：人民文學出版社，1986：248.
[243]　[明] 王守仁《陽明先生則言》，明嘉靖十六年薛侃刻本，下。
[244]　[明] 郭良翰《問奇類林》，明萬曆三十七年黃起士等刻增修本，卷二十一。
[245]　[明] 李贄《焚書》，明刻本，卷三。

他把感情作為藝術創作的根本動力，這種感情當然是處於一己之本心，反對代聖賢立言。李贄認為只有真情才能打動讀者，而真情的抒發則以積鬱良久、不得不吐為前提。他說：「其胸中有如許無狀可怪之事，其喉間有如許欲吐而不敢吐之物，其口頭又時時有許多欲語而莫可所以語之處，蓄極積久，勢不能遏。」[246] 藝術家只有經過這樣的情感蓄積和表達欲望的衝突，才可能「發狂大叫，流涕慟哭，不能自止」發而為文，這樣的文章才能體現作者的真性情，也才能入人之心。所以，李贄主張文章應該是性情的自然流露，反對字句的過分雕琢和形式的過度拘束。

李贄提出了「童心」即真情的藝術主張，這也影響了他對小說藝術的評點。李贄的小說評點影響了明末清初一批小說評論家，形成了一個影響深遠的小說評點派，其中以葉晝、余象斗、金聖歎、張竹坡和脂硯齋為代表。馮夢龍的「三言」（《喻世明言》、《醒世恆言》、《警世通言》）和凌濛初的「二拍」（《初刻拍案驚奇》、《二刻拍案驚奇》）是這個時期通俗小說的代表，其共同的思想旨趣是「倡真情」、「反禮教」和提倡「市民趣味」。馮夢龍也深受李贄的影響，他宣導情教，敘述情史，主張真情和俗情。公安派「三袁」針對詩歌藝術提出了「趣」、「性靈」和「童趣」的觀念追求。袁宏道在《敘陳正甫會心集》中寫道：

趣得之自然者深，得之學問者淺。當其為童子也，不知有趣，然無往而非趣也。面無端容，目無定睛，口喃喃而欲語，足跳躍而不定。人生之至樂真無逾於此時者。……山林之人無拘無縛得自在度日，故雖不求趣而趣近之。愚不肖之近趣也，以無品也。品愈卑故所求愈下，或為酒肉，或為聲伎，率心而行無所忌憚，自以為絕望於世，故舉世非笑之不顧也，此又一趣也。迨夫年漸長，官漸高，品漸大，有身如梏，有心如棘，毛孔骨

[246] [明] 李贄《焚書》，明刻本，卷三。

節俱為聞見知識所縛，入理愈深，然其去趣愈遠矣。[247]

　　這裡的「趣」是指真性情，也就是藝術創造或藝術品中所體現的超越現實利害的人的本真精神。他在《敘小修詩》中言：「獨抒性靈，不拘格套，非從自己胸臆流出不肯下筆。有時情與境會，頃刻千言如水東注，令人奪魂。其間有佳處，亦有疵處。佳處不必言，即疵處亦多本色，獨造語然，予則極喜其疵處。」[248] 這裡的「獨抒性靈，不拘格套」實質上就是「觸情而為」、不計較利害得失的審美心胸。除了「趣」，公安派還講「韻」、「理絕而韻始全」（《壽存齋張公七十序》）、「極其韻致，窮其變化」（《阮集之詩序》）。這裡的「趣」是與「韻」和「理」相對的一個概念，但它們都是「情」範疇在藝術上的具體運用。童趣和性靈的提倡是晚明重情思潮的一種反映，它使詩歌從重理的桎梏中解放出來，在美學史上具有重要的理論價值和實踐意義。

　　晚明戲劇中的主情思潮徐渭和李贄開其先聲，湯顯祖是其主將和典型代表，馮夢龍、凌濛初、孟稱舜殿其後。亞里斯多德的《詩學》認為悲劇是以情節或事件為中心的一種創造，這種悲劇論的哲學基礎是模仿論。而中國的戲劇雖然晚熟，但它不是對現實的模擬再現，而是以情感為中心的藝術表現，它的哲學基礎是「心明即是天理」[249]「百姓日用即道」[250] 的思想。明代中期思想界的一個重大變化是由程朱理學向陸王心學的轉變。陸王心學較程朱理學的一個重大變化是由外在抽象的天理向人內在的心理轉化，「良知」也好、「知行合一」也罷，已經完全擺脫了抽象的說教，帶有濃厚的活潑、平易、人情的意味。這種精神到李贄發展到了極端，他的不

[247]　[明] 袁宏道《袁中郎全集》，明崇禎刊本，卷一。
[248]　[明] 袁宏道《袁中郎全集》，明崇禎刊本，卷一。
[249]　[清] 黃宗羲《明儒學案》，清文淵閣四庫全書本，卷五十八。
[250]　[清] 黃宗羲《明儒學案》，清文淵閣四庫全書本，卷三十二。

受禮法拘束的個性導致了他生活的磨難。因此，泰州學派使晚明的思想界
增添了濃厚的人文色彩和思想解放的氣氛。李贄對人日常生活的欲望的肯
定具有反理學、反聖人和反復古的傾向。他在《焚書·答鄧石陽》中寫道：
「穿衣吃飯即是人倫物理，除卻穿衣吃飯，無倫物矣。世間種種，皆衣與飯
類耳。故舉衣與飯，而世間種種自然在其中；非衣飯之外，更有所謂種種
絕與百姓不相同者也。」[251] 這就體現出了程朱理學向陸王心學轉化的成果，
人情不再是從抽象天理中流溢出來的東西，而是活生生的現實的產物。李
贄對日用常情的重視和對「童心」的提倡，使他對歷史和藝術有了全新的
認識。他說：「詩何必古選，文何必先秦？降而為六朝，變而為近體，又變
而為傳奇，變而為院本，為雜劇，為《西廂曲》，為《水滸傳》，為今之舉
子業，皆古今至文，不可得而時事先後論也。」[252] 他肯定了小說和戲曲在
歷史中的價值，這實際就是對人們日用常情的肯定，對藝術能夠表現人的
真心、真情的肯定。徐渭詩書畫無所不精，自稱「書第一，詩二，文三，
畫四」、「識者許之」[253]。他雖然沒有提及自己的戲劇成就，但實際上他在
明初的戲曲成就是很大的。他對戲曲理論的貢獻體現在他的「本色」論：
「世事莫不有本色，有相色。本色猶俗言正身也。相色，替身也。替身者，
即書評中『婢作夫人終覺羞澀』之謂也。婢作夫人者，欲塗抹成主母而多
插帶，反掩其素之謂也。故余於此本中賤相色，貴本色，眾人嘖嘖者我煦
煦也。豈惟劇哉？凡作者莫不如此。」[254] 這裡的「本色」即「真我」，「相
色」即「婢作夫人」式的假扮。徐渭對藝術「本色」的提倡是晚明藝術重情
論的先聲，他在《書草玄堂稿後》中對「本色」有形象的描述：

[251]　[明] 李贄．李贄集 [M]．天津：天津古籍出版社，2016：31．
[252]　[明] 李贄《焚書》，明刻本，卷三。
[253]　[明] 焦竑《國朝獻徵錄》，明萬曆四十四年徐象橒曼山館刻本，卷一百一十六隱佚。
[254]　[明] 陳天定《古今小品》，清道光九年刻本，卷四。

　　始女子之來嫁於婿家也，朱之粉之，倩之顰之，步不敢越裾，語不敢見齒。不如是，則以為非女子之態也。迨數十年，長子孫而近嫗姥，於是黜朱粉，罷倩顰。橫步之所加，莫非問耕織於奴婢；橫口之所語，莫非呼雞豕於圈槽，甚至齲齒而笑，蓬首而搔。蓋回視向之所謂態者，真靦然以為妝綴取憐、嬌真飾偽之物。而娣姒者猶望其宛宛嬰嬰也，不亦可嘆也哉？渭之學為詩也，矜於昔而頹且放於今也，頗有類於是，其為娣姒哂也多矣。[255]

　　徐渭對「本色」的提倡，也就是對自然性情的提倡。王驥德深受徐渭的影響，他對戲曲如何能感人的技巧有著深入的研究。他在講「論戲劇」時說：「用宮調，須稱事之悲歡苦樂，如遊賞則用仙呂、雙調等類，哀怨則用商調、越調等類，以調合情，容易感動得人。」在「論賓白」時他認為：「句子長短平仄，須調停得好，令情意婉轉，音調鏗鏘，雖不是曲，卻要美聽。」[256] 可見他十分重視戲曲中的情感表達。

　　如果說李贄的「童心」說是真情和本心的結合，那麼湯顯祖的唯情論則是情和趣、奇和幻的結合。「情」是湯顯祖的美學中的核心範疇，在其著作中出現了一百多次。他在《牡丹亭》中寫道：「白日消磨腸斷句，世間只有情難訴。玉茗堂前朝復暮，紅燭迎人，俊得江山助。但是相思莫相負，牡丹亭上三生路。」[257] 因為「情難訴」，因此能表現真性情的藝術作品就顯得尤為可貴。湯顯祖的情哲學的總綱是「世總為情」和「因情成夢，因夢成戲」，這一思想構成了他幻奇戲曲創作的基石，至於湯顯祖的「無故」中使人和社會完善的藝術影響論，「士奇則心靈」（《序丘毛

[255]　[明]何偉然《十六名家小品》，明崇禎六年陸雲龍刻本，諸名家小品卷二。
[256]　汪流. 藝術特徵論 [C]. 北京：文化藝術出版社，1984：497、498.
[257]　[明]湯顯祖《牡丹亭》，明萬曆刻本，卷上。

伯稿》），「心靈則如意」[258]的奇士創作論，「因戲而生情」[259]的情感發生論，意趣神色的審美標準論等思想均為「世總為情」和「因情成夢，因夢成戲」這一觀念的產物。湯顯祖的「情」不僅是其藝術創作的理論前提，而且就是藝術創作的本身。他的「因情成夢，因夢成戲」、「因戲而生情」、「世總為情」構成了以「情」為起點和以戲曲藝術為仲介並最終以「情」為終點的圓環。湯顯祖對情的高揚重視達到了巔峰，可以與先秦和魏晉的藝術情論相媲美。他創造了一個「世總為情」的「有情之天下」，來對抗「有法之天下」，在真誠情感的驅使下，他的藝術創作體現出了浪漫奇幻的想像：人世和陰間可以溝通和跨越，「生者可以死，死可以生。生而不可與死，死而不可復生者，皆非情之至也」（《玉茗堂文之六·牡丹亭記題辭》）。湯顯祖已經超越了《文心雕龍》所言的「因情而造文」或「因文而造情」的「文」、「情」二元分立的局面。湯顯祖的生活遭際和狂狷的個性，使其倡「信心胸而破耳目」[260]、標「勿謂覺靈，是為真我」[261]的藝術精神。他的創作實踐和理論探索對晚明和清代的藝術影響很大，他對「真人」（「有情之人」）、「真趣」、「夢幻」、「春天」（「有情之天下」）的執著追求和形象描繪，時至今日仍能散發光彩、啟迪後學。

　　馮夢龍是晚明多產的藝術家，他繼承了沈璟和湯顯祖的曲學精神，儼然成為吳江派的代表人物。他兼有沈的保守和湯的狷狂，因此他的戲曲和小說就既具有「諷世」的內容，也具有強烈的對「真情」和「情教」的歌

[258]《序丘毛伯稿》云：心靈則能飛動，能飛動，則下上、天地、來去、古今可以屈伸長短，生滅如意，如意則可以無所不如。根據此句可以概括為「心靈則如意」。見 [明] 何偉然《十六名家小品》，明崇禎六年陸雲龍刻本，湯若士先生小品卷一。

[259]《宜黃縣戲神清源師廟記》載：「人生而有情。思歡怒愁，感於幽微流乎嘯歌……無情者可以使有情，無聲者可以使有聲。」見 [明] 湯顯祖《玉茗堂全集》，明天啟刻本，文集卷七。

[260] [明] 徐渭《徐文長文集》，明刻本，卷十七。

[261] [明] 徐渭《徐文長文集》，明刻本，卷一。

頌。他在《敍山歌》中云：「借男女之真情，發名教之偽藥。」[262] 馮夢龍之所以要搜集這些俚俗之歌曲，就是因為他發現這些歌曲能表現人民的「私情」，這些表達「私情」的、「桑間濮上」之音是「真情」之音。他的早期作品《情史類略》雖然內容駁雜，但也不乏對真情的歌頌，對世態、世情的描寫。這種對俗情、奇情甚至豔情的生動描寫是晚明市民階級壯大和資本主義經濟萌芽發展的結果，體現出了個性解放和封建禮教相互交織、影響的複雜狀態。他在《情史類略》序言中寫道：

> 天地若無情，不生一切物。一切物無情，不能環相生。生生而不滅，由情不滅故。四大皆幻設，惟情不虛假。有情疏者親，無情親者疏。無情與有情，相去不可量。我欲立情教，教誨諸眾生。子有情於父，臣有情於君。推之種種相，俱作如是觀。萬物如散錢，一情為線索。散錢就索穿，天涯成眷屬。若有賊害等，則自傷其情。如睹春花發，齊生歡喜意。盜賊必不作，奸宄必不起。佛亦何慈悲，聖亦何仁義。倒卻情種子，天地亦混沌。無奈我情多，無奈人情少。願得有情人，一齊來演法。[263]

這段《情偈》可以和先秦的《性自命出》、魏晉嵇康的《釋私論》中的「情」範疇相比，都表達出對「情」的高度重視，但彼此又各不相同：先秦《性自命出》把「情」作為「道」的始基（「道始於情」），戰國時期「天」的觀念逐步轉到了「道」的觀念，又由「道」的觀念向「情」的觀念轉化。顯然，這時的「情」觀念並非完全是指個人性情，它摻入了當時的道理、聞見、政教的思想。只有當「天」的觀念淡化或解體，「道」的觀念方始登場。獨立於人這一主體的「道」向人自身靠攏的途徑有二：一

[262]　[明] 馮夢龍 . 敍山歌 [M]. 劉瑞明注解《馮夢龍民歌集三種注解》，北京：中華書局，2005：317.

[263]　[明] 馮夢龍 . 情史類略 [M]，長沙：岳麓書社，1984：2-3.

是「知」，一是「情」。「知」即智慧、智力和知識的合稱，人類靠知識和理智來把握世界是「科學」的把握方式。《莊子》的很多寓言對知識的有限性和理智缺陷進行了深刻的反省，最後他認為「象罔得玄珠」。「象」為有，「罔」是無，「象罔」是有無、虛實的結合；「玄珠」（即「道」）似具體物「珠」，可以「得」，但又很抽象是「玄」，不可以實在地得。「象罔」也就是「無心」，或者曰「刳心」（《莊子・天地》），也就是去除是非、利欲、智巧的心，而用自然之心方可得道。「無心」也就是「無情」，莊子認為依靠感覺和知覺都不可能達到道的境界。莊子的「無情」實質是指去除仁義之情，但他並不是否定一切情感，他還有「任情」和「安情」的一面。可以說，莊子的「情」是美學之情。但是《莊子》把感性和「道」相通的途徑也阻斷了，這就使他的「道」和現實無法相通，這是他思想的局限。但《性自命出》中的「情」範疇彌補了莊子的這一缺陷，它言「道始於情」，這實質是把形而上的「道」拉向了人間，使道和人的具體之「情」相連繫。魏晉時期，王弼的「聖人有情」論把高高在上的聖人和普通人置於同一水平線上，認為他們都有情。但聖人雖然有情卻可以「無累於物」，這就把聖人和凡人又區別開來。嵇康《釋私論》宣導「越名教而任自然」，「情不繫於所欲，故能審貴賤而通物情」，把任自然、通物情看作是君子的品格，「顯情」和「匿情」則是君子和小人的分界，這實質上是把「情」進一步價值化和人間化了。明代情論經過王陽明的心學體系的過濾，迨至晚明其氣象和宋元時期已經截然不同。李贄的情論進一步邁向了人們的「日用常情」，其生機暢遂、自由解放和狂放灑脫之精神與宋代理學的凝固刻板形成了鮮明的對比。明代末年的馮夢龍把這種世俗之情和奇奇怪怪的情感發展到了極致，他編撰的《情史類略》思想駁雜，可以說是把真情和假情、純潔和淫穢、俗情和雅情、教化和審美、妖與人、禽與

獸熔於一爐，成為市民社會的「情」的百科全書。「情」不再是形而上的哲學概念，也不再是玄學家清談的話題或者理學家批判的對象，成為人們日常實實在在的生活主體。晚明的藝術情論範疇正如胡塞爾所言的「生活世界」，它把藝術情感、哲學理念、常情常理融合於人的日常生活之中，它從最為切近的生活本身出發，去發現生活中的情趣、煩惱、污濁、俗怪和驚奇。

　　先秦的「情」是滲透了理性精神的情。先秦的實踐理性精神為中國古代藝術範疇的建構提供了哲學上的深厚基礎。莊子的審美之心和形而上學建構使中國古代藝術範疇具備了超越性品質，孟子的道德之心和倫理學上的建構使中國古代藝術具備了關注現實和生活的品格。質言之，先秦情論並非針對「藝術」而言，但它卻奠定了藝術範疇的基本格局和藝術的基本精神。性情在先秦是一對須臾不可分離的哲學概念和倫理學概念。言性必言情，而言情也必涉及性。性情從哲學倫理學轉化為藝術學的一個概念，其中的關鍵點不在於是重情還是重性的問題，而在於性情是如何被認識，如何被表達的問題。孟子說：「理義之悅我心，猶芻豢之悅我口。」（《孟子‧告子章句上》）莊子說：「原天地之美而達萬物之理。」（《莊子‧知北遊》）孔子說：「在齊聞《韶》，三月不知肉味。」（《六府文藏‧四書類‧論語集解義疏》卷四）墨子寫道：「食必常飽，然後求美。」（《續四部叢刊‧子部‧周秦諸子‧墨子》卷十五）這些先秦哲學家的形而上之情從不離開具體的現實感受。不管是孟子的「理義」、莊子的「理」和孔子的「樂」都與「芻豢」、「天地之美」和「肉味」有著直接的關聯，都是試圖從現實之美（味美或自然美）提升到理或道之美的層次。

　　魏晉的「情」是自然情論。王弼以自然言情，認為聖人和常人一樣有情，但聖人「應物而無累於物」，即聖人的情和性是合一的。阮籍在《通

易論》中寫道：「陰陽性生，性故有剛柔；剛柔情生，情故有愛惡。……情性交而利害出，故立仁義以定性，取蓍龜以制情。」[264] 這是傳統性情觀在魏晉的延續。而他的《達莊論》則表達了情性觀的新發展：「天地生於自然，萬物生於天地。……自其異者視之，則肝膽楚越也。自其同者視之，則萬物一體也。人生天地之中，體自然之形。身者陰陽之精氣也。性者五行之正性也。情者遊魂之變欲也。」[265] 阮籍的玄學建基於「萬物一體」的自然觀念中，他的情性是其玄學理論中的一部分，情性皆統一於自然。嵇康認為性情「不須學而後能，不待借而後有」，是一種天生的稟賦。郭象、向秀等也是自然性情論者，「情即自然」成為這個時代情論的最大特點。

晚明的「情」是俗情和世情。這時的情論不同於春秋戰國時期理性精神下的情性，也不同於魏晉時期的玄學影響下的「自然」之情。明末的情論更多關注的是人在現實生活中的日用常情，並成為小說、戲曲和繪畫表現的主題。晚明的社會轉捩使人的價值觀念發生了變化，從而使審美情趣也發生了巨變。真情再次成為藝術表現的主題，個性成為其藝術表現的內容。

人生墜地，便為情使。聚沙作戲，拈葉止啼，情旉此也。迨終身涉境觸事，夷拂悲愉，發為詩文騷賦，璀璨偉麗，令人讀之，喜而解頤，憤而眥裂，哀而酸鼻，怳若與其人即席揮塵，嬉笑悼言於數千載之上者，無他，摹情彌真則動人彌易，傳世亦彌遠。[266]

這是徐渭戲劇理論對真情的描述，這種真和以往的美學家、藝術家的

[264] 徐芹庭 . 易經源流：中國經學史（上）[M]. 北京：中國書店出版社，2008：424.
[265] 湯用彤 . 魏晉玄學論稿 [M]. 上海：上海人民出版社，2015：123.
[266] 王忠閣 . 中國戲劇學思想史論 [M]. 鄭州：河南人民出版社，2007：391.

真不同。明代以前的藝術家也講究在藝術中表達真情和真性，但大都殘留著政教禮義的影子。以徐渭為代表的晚明藝術家則把這種「真」發展成了本色、性靈之真，這是歷史的進步，更是審美的進步。

研究中國古代藝術情論僅就先秦、魏晉和明末中的有關情的論述來概括中國古代藝術中的情範疇，難免有以偏概全之嫌，但因為這三個時期情範疇特別高揚，並且受到前代倫理道德的深刻塑造，積澱的前代文化藝術的基因較為豐厚，因此它們庶幾可以代表中國古代情範疇的主體面貌。中國古代藝術情論多標舉「真」和「自然」為第一要義，這從先秦到明清概莫能外。其次，藝術情論除彰顯真情和自然性情外，還主張本色和性靈之美，這是封建社會後期對禮教控制人心的反動。最後，中國古代藝術情論是道德心和審美心的雙重建構，在某個時期可能偏重於某個方面，但這兩顆心始終規約著中國藝術情論，中國古代藝術情論往往情志不分。

■二、志範疇的歷史溯源：「言志」說的考索

志範疇是中國古代藝術中的重要範疇，它的起源比情範疇要早。「志」字在侯馬盟書和中山玉壺中均已出現，分別寫作「」、「」，是「心」和「止」的合寫。古文字學家把它訓釋為「心之所止」。《說文解字》中「志」字寫作「」，楷書寫作「」，[267] 均是「心」和「之」的合成字，古文字學家普遍把它訓釋為「心之所之」。該字隨著歷史的發展，演變為「志」，即由「士」和「心」的合成，因此把「志」解釋為「志者士之心」。

聞一多在《歌與詩》中認為：「志和詩原來是一個字。志有三個意義：

[267]　胡家祥 . 志情理 —— 藝術的基元 [M]. 南昌：百花洲文藝出版社，2005：9.

一記憶，二記錄，三懷抱，這三個意義正代表詩的發展途徑上三個主要階
段。」[268]《尚書·舜典》中寫道：「帝曰：『夔！命汝典樂，教冑子。直而
溫，寬而栗，剛而無虐，簡而無傲。詩言志，歌永言。聲依永，律和聲。
八音克諧，無相奪倫，神人以和。』夔曰：『於！予擊石拊石，百獸率
舞。』」[269] 這是「言志」說的起源。儘管饒宗頤把「詩言志」放在祭祀和
禮教的體系中來理解，指出「詩言志」的指向是神明昭告。宗教和藝術從
來就是密不可分的，藝術依附於宗教而發展是中西藝術史發展的共同點。
但是，藝術和宗教畢竟不同。藝術關注此岸的現實世界，而宗教關注的是
終極的彼岸世界；藝術是審美的，宗教是信仰的。但它們也存在著巨大的
重合的領域，它們都關注人的感性生命，都思考靈魂的歸宿。故此，朱自
清認為「詩言志」是中國詩學的開山綱領，這是有道理的。

（一）志範疇的三層內涵 —— 尋找靈魂的故鄉

　　儘管情志合一是中國古代藝術情感論的主流，但情和志畢竟不同，因
此有必要對之進行梳理，以廓清志範疇的歷史面貌。上面已經簡單地提到
「志」字有「心之所之」和「士之心」這兩種解釋，下面看志範疇的第三
種解釋：

　　人何以知道？曰：心。心何以知？曰：虛壹而靜。心未嘗不藏也，然
而有所謂虛；心未嘗不滿（兩）也，然而有所謂一；心未嘗不動也，然而
有所謂靜。人生而有知，知而有志。志也者，藏也。然而有所謂虛，不以
已所藏害所將受謂之虛。心生而有知，知而有異，異也者同時兼知之，同
時兼知之，兩也。然而有所謂一，不以夫一害此一謂之壹。[270]

[268]　聞一多. 聞一多全集（1）[M]. 北京：生活·讀書·新知三聯書店，1982：185.
[269]　[漢] 孔安國《尚書》，四部叢刊影宋本，卷一。
[270]　[戰國] 荀況. 荀子 [M]. 上海：上海古籍出版社，1996：223.

　　荀子在這裡對「志」下了個定義：「志也者，藏也。」唐代的楊倞注曰：「在心為志。」清代莊述祖在《意為心之存發辨》中寫道：「彼固以志之所藏證心之所藏，非謂志為心之所藏也。《論語》曰：『吾十有五而志於學。』志即意也。」[271]《說文解字》把「意」字解釋為「志也。從心，察言而知意也。」[272] 可見「志也者，藏也」是一個十分模糊的表述，至《說文解字》把「意」解釋為「志」，但「志」的確切含義仍然晦暗不明。但從古文字的訓釋和聞一多對詩和志關係的考證可以看出「志」最初與「心」有關，而且從「之」、「止」、「藏」、「持」等動詞來看，「志」的原初含義是指對心靈的存有狀態或操勞方向的一種描述。《論語》中「志」出現十六次，多是名詞「志向」、「意志」的含義；作為動詞，其意為「立志於」或「有志於」。[273] 孔子在《論語·先進》中曰：「亦各言其志。」《孟子》中「志」出現有五十四次之多，它是儒家對志範疇的建構的代表。《周易》中「志」共出現約六十次。《老子》較少言「志」，但他主張「弱其志」、「虛則志弱」，認為「眾人有志……我獨廓然，無為無欲若遺失之也」[274]。《莊子》中的「志」出現三十八次，代表了道家對志範疇理解的最高水準。

　　魏晉時期嵇康在《家誡》的開篇對志進行了論述：「人無志，非人也。但君子用心，所欲准行，自當量其善者，必擬議而後動。若志之所之，則口與心誓，守死無二，恥躬不逮，期於必濟。……故以無心守之，安而體之，若自然也，乃是守志之盛者耳。」[275] 王夫之發展了這一思想，認為

[271]　[清] 莊述祖《珍藝宧文鈔》，清刻本，卷二。
[272]　[漢] 許慎《說文解字》，清文淵閣四庫全書本，卷十下。
[273]　楊伯峻 . 論語譯注 [M]. 北京：中華書局，1980：242.
[274]　[春秋] 老聃《老子》，古逸叢書本唐寫本，上篇。
[275]　夏明釗 . 嵇康集譯注 [M]. 哈爾濱：黑龍江人民出版社，1987：304.

「人之所以異於禽獸者，唯志而已矣」（《問錄·外篇》）[276]，從而把志心提高到了人之本體的地位。宋代的理學家陳淳在《北溪字義》中說：

> 志者，心之所之。之猶向也，謂心之正面全向那裡去。如志於道，是心全向於道；志於學，是心全向於學。一直去求討要，必得這個物事，便是志。若中間有作輟或退轉底意，便不得謂之志。……志是趨向，期必之意。心趨向那裡去，期料要恁地，決然必欲得之，便是志。人若不立志，只泛泛地同流合污，變做成甚人？須是立志，以聖賢自期，便能卓然挺出於流俗之中，不至隨波逐浪，為碌碌庸庸之輩。若甘心於自暴自棄，便是不能立志。[277]

陳淳明確提出「志者，心之所之」這個著名的命題，繼承了朱熹的思想，並對志範疇給予詳細的闡釋。因此志範疇在其形成的過程中就有著三種闡釋的方向：「心之所藏」、「心之所之」和「士之心也」，後來，聞一多把它總結為記憶、記錄和懷抱之義。先秦時代的哲學基本上是以心性之學為主幹，既是時代精神的反映，也是時代精神的精華。春秋戰國的政治變亂、經濟發展和人民生活的痛苦使人們開始思考人自身的心性問題。孔孟和《周易》中的志範疇就是這個痛苦、混亂的濁世中激發出來的乾健之抱負。美國漢學家倪德衛援引西方倫理學中的「意志無力」來評價孔孟之「志」：「孔子和孟子痛切地知道意志無力的可能性，因為在他們的學生和在他們設法鼓動的政治領袖中看見這種無力。」[278] 因此，孔子言三軍可以奪帥，而匹夫不可以奪志，孟子更加強調心性和志意對人的主導作用。孟子《盡心章句上》：「王子墊問曰：士何事？孟子曰：尚志。曰：何謂尚

[276] [明] 王夫之 . 舟山全書（12）[M]. 長沙：岳麓書社，1998：451.
[277] 胡家祥 . 志情理藝術的基元 [M]. 南昌：百花洲文藝出版社，2017：10.
[278] [美] 萬白安《導言》[A].[美] 倪德衛 . 儒家之道：中國哲學之探討 [C]. 周熾成譯，[美] 萬白安編，南京：江蘇人民出版社，2006：3-4.

志？曰：仁義而已矣。殺一無罪，非仁也；非其有而取之，非義也。居惡在？仁是也；路惡在？義是也。居仁由義，大人之事備矣。」[279]「志者，士之心」的觀點即來源於此。《公孫醜章句上》寫道：「夫志，氣之帥也，氣，體之充也。夫志，至焉；氣，次焉。故曰：持其志，無暴其氣。既曰：志至焉，氣次焉。又曰：持其志，無暴其氣者何也？曰：志一則動氣，氣一則動志也。」[280] 這即是「志氣」的來源，即人要有「心之所期」，並努力去踐行，其中關鍵就是要有志氣。時代有志氣就是不和世俗同流合污，不要被眼前的「利」——政治的或經濟的——所牽引而喪失道義。因此他在《滕文公下》中云：「居天下之廣居，立天下之正位，行天下之大道。得志，與民由之；不得志，獨行其道。富貴不能淫，貧賤不能移，威武不能屈。此之謂大丈夫。」這段壯語充滿了孟子至大至剛的浩然之氣。由孟子所奠基的心性之學對中國古代的人格塑造產生了巨大的影響，歷史上一系列光輝人格的形象大多受孟子的這種精神的濡染，他們為了正義、為了心中之道、為了正志可以拋棄富貴、利祿甚至生命而義無反顧。這種由孟子所奠定的道德之心，對中國古代藝術精神面貌的形成有著深遠而持久的影響。孟子志範疇的建構體現在藝術風格上就是剛性之美、風骨之美，體現在精神氣質上就是乾健的道德之美。

　　《莊子》對志範疇的論述則是從另外一個向度進行的。莊子繼承了老子，但又和老子不同。老子體會到了「志」的強烈的意志性、人為性，他說「強行者有志」（《老子三十三章》）、「強梁者不得其死」（《老子四十二章》），因此他主張虛志、弱志。《莊子》不是簡單地否定「志」，而是否定不符合人自然本性之志。《徐無鬼》中寫道：「徹志之勃，解心之謬，去德

[279] 天宜. 孟子淺釋 [M]. 濟南：齊魯書社，2013：392.
[280] [戰國] 孟軻《孟子》，四部叢刊影宋大字本，卷三。

之累，達道之塞。貴富顯嚴名利六者，勃志也。容動色理氣意六者，謬心也。」[281] 只有消解志意的錯亂，解除心靈的束縛，去除德性的負累，才能使通往大道的障礙去除。所謂的富貴、顯嚴、名利均為悖亂之志，「徹志之勃」就是要把人從物欲、名利、道德的負累中超拔出來，回到人自然的本性中來，回到人自我精神的獨立意志中來。《莊子·大宗師》中曰：「若然者，其心志，其容寂，其顙頯；淒然似秋，煖然似春，喜怒通四時，與物有宜而莫知其極。」這就是「真人」的生活狀態：心中不戀滯於一物，容貌平寂，額頭寬大；冷寂如秋，溫暖如春，喜怒和四時相通，隨物賦形而不知道他的終極所是。因此可以說莊子之志就是「莊周夢為蝴蝶，栩栩然蝴蝶也，自喻適志與」（《莊子·齊物論》），不為具體之物所系縛，甚至不戀生，不惡死，視死如歸。不為物所結，則「所在無不適志，則當生而系生者，必當死而戀死矣」（《莊子》郭象注）[282]。莊子在《庖丁解牛》中提出「躊躇滿志」，「滿志」即圓融自足、志得意滿。「滿志」也就是「得志」，即《繕性》中的「樂全之，謂得志」。《天地》中曰：「循於道之謂備，不以物挫志之謂完。」可見「滿志」、「得志」是人全面發展的一種能力，而非偏執一物、「物有結之」的能力。除此之外，莊子還在《人間世》中提出了「一志」的概念：「若一志，無聽之以耳而聽之以心；無聽之以心而聽之以氣。耳止於聽，心止於符。氣也者，虛而待物者也。唯道集虛。虛者，心齋也。」[283] 郭慶藩的《莊子集釋》對「一志」的注釋是「去異端而任獨者也乎」[284]，可見這裡的「一志」即獨志。這和上面所談的「勃志」相對，唯有「一志」才能去除耳、目、心的局限性，從而虛而待物，游心於物之初。

[281] 陳鼓應. 莊子今注今譯 [M]. 北京：商務印書館，2007：713.
[282] 蔡元培. 諸子集成 [M]. 長沙：岳麓書社，1996：338.
[283] [清] 郭慶藩《莊子集釋》，清光緒思賢講舍刻本，卷二中。
[284] [清] 郭慶藩《莊子集釋》，清光緒思賢講舍刻本，卷二中。

在情範疇中，莊子提倡「去情」、「任情」和「安情」。在志範疇中，莊子提倡「忘心」、「得志」和「一志」。如果說孔子和孟子是要人成為一個社會的人，老子和莊子則是要人成為一個自然的人。孟子之志在於尋找一個大寫的人字，其歸宿就是正義和道德。老子和莊子則相反，他們不斷地去除外界強加到人身上的社會屬性和名利欲望，去尋找靈魂安寧的自然之地。

《藝文類聚》中寫道：「《禮記》曰：志之所至，詩亦至焉，詩之所至，樂亦至焉。《毛詩序》曰：詩者，志之所之也，在心為志，發言為詩。《論語》曰：……蓋各言爾志。」[285]《禮記》中的「志」即「心之所至」，這個意義與侯馬盟書和中山玉壺中的「志」的寫法相吻合。孔子所言的「五至」重在突出「心」和「樂」的統一性，也就是說情志達到了，詩歌也就自然顯發出來，詩歌顯發出來情志，哀樂自然也就表現出來了。《毛詩序》則認為詩是情志所之，也就是說在心而未發為志，發而為言即為詩，詩是志的方向，也是志的成形狀態。志從心到口的過程，即醞釀成詩的過程。《論語》中的「各言爾志」中的「志」則是「心之所期」。在孔子看來，「志」沒有高低貴賤對錯之分，但有層次之別。孔子認為曾點之志最為契合己意，因此發出了「吾與點也」的嘆賞。

不管是儒家的立德、立功、立言的「三不朽」之志，還是道家的至靜、至專、至虛的「一志」，抑或是墨家的兼愛、行義的「天志」以及「志行」、「志勇」與「志功」[286] 的人格追求，他們的終極目的都是一致

[285] [唐] 歐陽詢《藝文類聚》，清文淵閣四庫全書本，卷二十六。

[286] [春秋戰國] 墨翟《墨子》，明正統道藏本，卷七．《天志上》：「天欲義而惡不義。」《天志中》：「義不從愚且賤者出，必自貴且知者出。」《法儀》：「天之欲人之相愛相利，而不欲人之相惡相賊也。以其兼而有之，兼而利之也。……故曰愛人利人者天必福之。」《墨子·經說上》：「志行，為也。」《墨子·魯問》：「吾願主君之合其志功而觀焉。」[清] 孫怡讓《墨子閒詁》，清光緒三十三年刻本，卷十．《墨子·經說上》：「勇，志之所敢也。」

的，都是為了在政治混亂、社會動盪中去尋找心靈的棲息之地。受墨家浸染而來的俠義精神，確實體現了人們為追求正義和自由而不惜犧牲生命的崇高志向，這種行俠仗義不計較個人榮辱得失的戰鬥精神，體現了對個人意志自由的追求。因此，可以說儒、墨、道家從各自不同的角度出發，為尋找人類心靈棲息的理想之地都做出了自己的努力。

（二）志範疇的三個階段 —— 藝術的一種形上追求

在先秦時代的藝術理論著作《考工記》中「志」字僅一見：「凡為弓，各因其君之躬志慮血氣。」這是說弓箭的製作與人的身體性情應密切配合。不同身體素質、不同性情的人要搭配不同類型的弓箭，否則就不能充分發揮弓箭應有的功能。這個理念是非常先進的，甚至比現在的人體工程學還要優越，因為它不僅強調物（「弓」）和人身體（「躬」）的配合問題，而且還強調物和人心理（「志慮」）的配合問題。這種追求物與人「和」的思想，是中國古代工藝美術的重要思想。「器以載道」為「志」，「器與人和」為「情」。《考工記》中雖然少「志」字，但處處可以看到器物製造體現出的禮儀功能和象徵意味，這就是要器物體現出道德和等級的象徵性價值。《梓人為筍虡》則把筍虡上面的動物造型的特徵與音樂的情感連繫起來，從而得出「怒」、「清陽」、「委」等情性反應，這是音樂的志意表達和情感營造的完美結合。《考工記》中的「志」雖然沒有形成一個具體穩定的範疇，但它的志意表達卻是十分強烈的。該書「欲」字多次出現，而「欲」的含義多是指志欲或意欲，而「欲」的主語是匠人或君子，而其賓語多是表示感覺或風格的詞彙。《考工記》不僅提出了「天有時，地有氣，材有美，工有巧」的自然審美觀，而且把這種理論融入了主體人的情志中，可以說是「志」壓倒「情」的典型代表。

《樂記》和《考工記》中的「志」情況相似，它們均把志意放在情感的上面，重點突出藝術的倫理和道德價值。與《考工記》不同，《樂記》中志範疇已經閃耀登場，全文「志」字凡十五見。它開篇即提出了音樂的發生學上的概念：「凡音之起，由人心生也。」可見「音」是「心」之所藏（荀子把「志」釋為「藏」[287]），「心」在外物的觸發下，「音」以「聲」的形式顯露出來，自然之「聲」按照一定的形式規律組織起來即為「音」，然後配以演奏的詩歌、舞蹈就成為「樂」。「凡音之起，由人心生」是一個根本性的命題，它是中國古代音樂理論的柱石。音是人心所生，因此音樂的感性形態就反映人的情緒變化。而人的情感、情志變化是社會的整體環境這個外物所引發的，因此音樂就應該反映社會政治和倫理道德。「故禮以道其志，樂以和其聲」，這裡的「聲」，劉向解釋為「性」，指性情。禮是為了道志，樂是為了和「聲」（「情」），至此，人心的情和志與現實的樂和禮凝結為一個緊密連繫的整體，在中國古代社會中發揮著持久而深遠的影響。

秦漢對志範疇的開掘深度有限，《呂氏春秋》和《春秋繁露》中對「志」的詮釋沒有超越先秦諸子的水準。《白虎通德論·考黜》中云：「玉以象德，金以配情。芬香條鬯，以通神靈。玉飾其本，君子之性。金飾其中，君子之道，君子有黃中通理之道美素德。金者，精和之至也；玉者，德美之至也……合天下之極美，以通其志也。」[288] 這裡的「美」指德性之美，「志」是情志之「志」。以金玉品格的高貴象徵君子的人格之美，這種比德思想在中國古代思想體系中有著重要的地位，漢代的讖緯神學是對

[287] [戰國] 荀況《荀子》，清抱經堂叢書本，卷十五：「志也者，藏也。然而有所謂虛，不以己所藏害所將受，謂之虛。……虛壹而靜謂之大清明。」這種「大清明」的境界對藝術思維有著非常大的影響。

[288] 孫詒讓 . 周禮正義 [M]. 上海：商務印書館，1934：418.

這種思想的集中表現和理論概括。藝術除了宣情達志的功能外，還可用來表達漢代人的道德和倫理觀念。魏晉六朝時期志範疇的研究相對先秦來說較為沉寂。嵇康在《家誡》中提出了「無志，非人」的著名觀點，後來王夫之發展了他的這個觀點，認為人和禽獸的區別即在志。藝術上對志範疇論述最多的是劉勰，他在《文心雕龍》中八十九次提到「志」。其言情之處，也基本上是在言志，可見「志」在其整個體系中是十分重要的範疇。《情采》篇是情志和文采的專論，論述藝術的內容和形式的關係，劉勰提出了文章「述志為本」的著名觀點，並且指出了「為文而造情」和「為情而造文」的區別：稱前者為「辭人賦頌」，「心非郁陶，苟馳誇飾，鬻聲釣世」；後者是「志思蓄憤，而吟詠情性，以諷其上」。也就是說，前者文辭華麗，而無實質內容，後者則是情志感發在前，發而為文。由此可以看到劉勰所提倡的是言文和情志一致的文風，反對「言與志反」的文章。這種主張是針對當時浮靡的文風而言的，因此是有現實意義的。但文風綺靡、文辭欲麗正是藝術自覺的表現。劉勰肯定文質兼美，反對有文而無情志的文章，這當然是正確的，但他沒有看到文章形式的獨立價值，這是他的局限性。

經過魏晉六朝的綺靡文風，迨至唐代志範疇重新受到重視。柳宗元提出了自己的「天爵論」：

柳子曰：仁義忠信，先儒名以為天爵，未之盡也。夫天之貴斯人也，則付剛健、純粹於其躬，倬為至靈。……剛健之氣，鐘於人也為志，得之者，運行而可大，悠久而不息，拳拳於得善，孜孜於嗜學，則志者其一端耳。純粹之氣，注於人也為明，得之者，爽達而先覺，鑑照而無隱，盹盹於獨見，淵淵於默識，則明者又其一端耳。明離為天之用，恆久為天之道，舉斯二者，人倫之要盡是焉。故善言天爵者，不必在道德忠信，明與

113

志而已矣。道德之於人猶陰陽之於天也；仁義忠信，猶春秋冬夏也。舉明離之用，運恆久之道，所以成四時而行陰陽也。宣無隱之明，著不息之志，所以備四美而富道德也。……故聖人曰：「敏以求之」，明之謂也；「為之不厭」，志之謂也。道德與五常，存乎人者也；克明而有恆，受於天者也。[289]

　　柳宗元以孟子的「天爵」和「人爵」觀念為基礎，提出了自己的「明」和「志」的思想。柳宗元的「明」相當於現在心理學中的「知」，而「志」相當於現在的「意」。他首先批判了孟子的天爵思想，稱之為「未之盡也」，即「天爵」為「仁義忠信」，「人爵」為「公卿大夫」。宋代魏仲舉注曰：「古之人修其天爵，而人爵從之；今之人修其天爵以要人爵，既得人爵而棄其天爵，公以為未盡也。」[290] 柳宗元看到了這種「天爵」和「人爵」不相符合的現象，因此他提出了一個較之僅僅用道德和善惡來言說人性更為根本的心理問題：「明」和「志」。顯然柳宗元把「明」和「志」放在一個人性中更為基礎性的位置上。他之前的子思、孟子和董仲舒沒有這種思想，他之後的二程、朱熹也沒有發展這種思想。他所謂的「宣無隱之明，著不息之志，所以備四美而富道德也」，就是把「明」和「志」放在比「天爵」更接近人本性的地位而加以觀照。唐代是文化藝術極為繁榮的時代，但思想史上屬開創性的大家較少。唐代藝術家的「志」往往隱藏在其「意」中，唐代意境論、意象論的成熟使志範疇隱而不彰。宋代理學發達，理學家以理或氣為本體，重視理趣、禪理和意理，並以此為理論基礎在藝術領域發展並豐富了「韻」這一審美範疇。張載、二程和朱熹是宋代著名的理學家，他們對「志」也頗多論及，其中張載和朱熹對志和意的關

[289] [唐] 柳宗元. 柳宗元集 [M]. 哈爾濱：黑龍江人民出版社，2005：23、24.
[290] [唐] 柳宗元《增廣百家補注唐柳先生文集》，宋刻本，卷三。

係論述較為詳細。張載言：「氣與志，天與人，有交勝之理。……氣一之動，志也。……志一之動，氣也。」[291] 認為「氣」和「志」可以相互作用，相互轉化，這是「天人合一」觀念的理學化闡釋。他還在《正蒙·中正》中云：「凡學官先事，士先志；謂有官者，先教之事，未官者使正其志焉。志者，教之大倫而言也。道以德者運於物，外使自化也，故諭人者先其意而遜其志，可也。蓋志意兩言，則志公而意私焉。」[292] 朱熹對張載的「志公而意私」有諸多發明，他認為「志是公然主張要做底事，意是私地潛行間發處。志如伐，意如侵」，「志公而意私，志剛而意柔，志陽而意陰」。[293] 他接著進一步闡釋道：「志便有立作意思，意便有潛竊意思。……意，多是說私意；志，便說『匹夫不可奪志』。」朱熹把「志」看成了公開表明的志向，而「意」則是一種內在的情感和需求。從朱熹的論述來看，他明顯有著褒揚「志」而貶低「意」的態度。朱熹是理學大家，但也是文學大家，他端起架子作理論文章時「以志禦意」，但他寫起詩歌或是欣賞起藝術來，則顯得通脫、活潑，尊重個人情感，把握並遵循藝術的內在規律。

王夫之則是志範疇的總結者，他對「志」和「意」的關係有這樣的論述：「庸人有意而無志，中人志立而意亂之，君子持其志以慎其意，聖人純乎志以成德而無意。」[294] 這是按「志」和「意」在人心性中的地位來劃分人的等級類型。那麼志到底是什麼呢？王夫之在《讀四書大全說》中寫道：

　　惟夫志……恆存恆持，使好善惡惡之理，隱然立不犯之壁壘，帥吾氣

[291]　[清] 黃宗羲《宋元學案》，清道光刻本，卷十七。
[292]　[清] 張能鱗《儒宗理要》，清順治刻本，張子卷三。
[293]　[宋] 黎靖德《朱子語類》，明成化九年陳煒刻本，卷第五。
[294]　[清] 王夫之《張子正蒙注》，清船山遺書本，卷六下。

以待物之方來，則不睹不聞之中，而修齊治平之理皆具足矣。此則身意之交，心之本體也。此則修誠之際，正之實功也。故曰「心者身之所主」，主乎視聽言動者也，則唯志而已矣。[295]

　　王夫之把「志」定義為心之本體，在他的理論體系中「志」和「道」處於同樣重要的地位。這樣「志」和「道」的關係就由孔子的「志於道」的外向努力，進而發展成為內在的心性指向。王夫之認為詩歌不是「志」，也不是「意」，詩歌的本體是意象。

　　綜上可見，志範疇在先秦時期基本上是以一種形上的心靈追問而出現在哲學家的視野中，不管是老子、莊子還是孔子、孟子，都是如此。這一階段可以稱之為「以志禦情」階段。秦漢時期志範疇是先秦時期的一種整合，自身並沒有很大的創造發展。魏晉六朝時期，對志範疇論述得也不多，哲學家沉浸在言意之辨中，較少涉及志。這一時期由於王弼、嵇康、阮籍對「情」的高揚，劉勰、陸機、宗炳、顧愷之等人關於情志的論述多了起來，因此這一階段可以稱之為「任情達志」階段。唐代柳宗元提出「明」和「志」範疇，宋代理學家提出了「理」和「氣」本體論思想。元明清重視情感在藝術和生活中的地位，但理學進一步發展到王陽明的「良知」說、王夫之的「現量」思想，均對藝術哲學的發展有著深遠的影響，這一時期可以稱之為「情志交融」階段。

（三）志範疇的回歸 —— 詩性哲學的尋覓

　　漢代的《舞賦》是我國最早的舞蹈藝術論著，在這篇有關舞蹈的短論中「志」字出現了四次，「意」字出現了五次，「情」出現了兩次，以此可見它對志意的強調。但志意如果離開了情感的土壤，也就開不出藝術審美

[295] 張西堂. 王船山學譜 [M]. 上海：商務印書館，1938：84-85.

之花，而只能變成道德和倫理的枯燥說教，這一點在王夫之的詩學理論中已有明確而充分的表述。《舞賦》開篇即言「舞以盡意」，雅樂《咸池》、《六英》「所以陳清廟、協神人也」，俗樂鄭衛之樂「所以娛密坐、接歡欣也」，這顯然是繼承了《詩大序》中「詩者，志之所之。在心為志，發言為詩。……不知手之舞之足之蹈之也」的思想。雅樂以陳志，俗樂以宣情。《舞賦》中曰：「形態和，神意協。從容得，志不劫。」這是雅樂對人精神影響的生動論述：（舞蹈的）形態和人的神意和諧相融，人的神情安閒自若，而心志又自適不迫。這和「嚴顏和而怡懌兮，幽情形而外揚。文人不能懷其藻兮，武毅不能隱其剛」[296] 類似，都是對俗樂感人力量的生動描述：它能使一本正經的統治者「怡懌」，使其隱祕的情感顯發出來；它能使有文采的人不隱瞞其辭藻的華美，也使武勇剛毅之人剛性自然顯發，這就是民間舞蹈的力量。接著《舞賦》的作者把民間俗樂中舞志和舞情結合的狀態進行了精彩的描述：

於是躡節鼓陳，舒意自廣，遊心無垠，遠思長想。其始興也，若俯若仰，若來若往。雍容惆悵，不可為象；其少進也，若翔若行，若竦若傾，兀動赴度，指、顧應聲。羅衣從風，長袖交橫，駱驛飛散，颯遝合併。鶣䖔燕居，拉㧱鵠驚，綽約閑靡，機迅體輕。姿絕倫之妙態，懷慤素之潔情；修儀操以顯志兮，獨馳思乎杳冥。在山峨峨，在水湯湯。與志遷化，容不虛生。明詩表指，喟息激昂。氣若浮雲，志如秋霜。觀者增嘆，諸工莫當。[297]

從《盤鼓舞》各種舞蹈動作姿態中可以看出，舞蹈動作所蘊含的情志是如此精妙。即便是所謂「娛密坐、接歡欣」的俗樂也並非完全是感情的

[296] [清] 嚴可均 . 全後漢文 [M]. 北京：商務印書館，1999：430.
[297] 長北 . 中國古代藝術論著集注與研究 [C]. 天津：天津人民出版社，2008：80.

自然發洩，它要熔鑄舞蹈者的「潔情」、「儀操」、「志意」，它也要表現出舞蹈者的「與志遷化，容不虛生。明詩表指，唱息激昂。氣若浮雲，志如秋霜」的高潔志向和情愫。這段關於舞蹈動作的描述，不僅有力地說明漢代舞蹈藝術家的高超技藝，而且從中可以看到藝術家並非單純追求技巧之美，而是把技巧融入了「遊心無垠，遠思長想」之境界中，舞蹈也就成為舞蹈家志意和詩情的表達。志範疇在藝術活動中成為一種指向性或方向性的導引，這種引導性力量不同於儒家志範疇的乾健的人生建構，也不同於道家的無為自然的人生解構，它融合二者並超越二者成為人自由意志的感性化呈現。舞蹈的實質就是人自我詩性哲學的尋覓與呈現，是人的自我感性力量的確證。

中國古代藝術理論特別重視藝術家在創作過程中的情志狀態的調節，以此來探究藝術創作的內部規律。晉代陸機在《文賦》的開篇中寫道：

餘每觀才士之所作，竊有以得其用心。夫放言遣辭，良多變矣，妍蚩好惡，可得而言。每自屬文，尤見其情。恆患意不稱物，文不逮意，蓋非知之難，能之難也。……佇中區以玄覽，頤情志於典墳。遵四時以嘆逝，瞻萬物而思紛；悲落葉於勁秋，喜柔條於芳春。心懍懍以懷霜，志眇眇而臨雲。詠世德之駿烈，誦先人之清芬。游文章之林府，嘉麗藻之彬彬。慨投篇而援筆，聊宣之乎斯文。[298]

陸機在這裡探討了物、情、意和文的關係問題，並結合自己的創作實踐提出了創作中的意與物、文與意的矛盾，即「意不稱物，文不逮意」的問題。為解決這個矛盾，他進行了如下的分析：

若夫應感之會，通塞之紀，來不可遏，去不可止，藏若景滅，行猶響

[298] ［晉］陸機 . 文賦譯注 [M]. 張懷瑾譯注，北京：北京出版社，1984：18-20.

起。方天機之駿利，夫何紛而不理。思風發於胸臆，言泉流於唇齒。紛葳蕤以馺遝，唯毫素之所擬。文徽徽以溢目，音泠泠而盈耳。及其六情底滯，志往神留，兀若苦木，豁若涸流。攬營魂以探賾，頓精爽於自求。理翳翳而愈伏，思軋軋其若抽。是以或竭情而多悔，或率意而寡尤。雖茲物之在我，非餘力之所勠。故時撫空懷而自惋，吾未識夫開塞之所由。[299]

這種分析雖然沒有能解決情、意與文的矛盾，但他揭示了思路暢達或閉塞之時「非餘力之所勠」的感悟。「若夫應感之會，通塞之紀……文徽徽以溢目，音泠泠而盈耳」即藝術家的高峰體驗狀態，這時藝術家及其志、情、意全然融化在了他的文思泉湧般的創作之中，實在分不出何者為物何者為我了，這就是靈感來臨時的創作狀態。若思路閉塞，則「理」、「思」、「情」、「意」均不能顯豁地表達出來，因此就「理翳翳而愈伏，思軋軋其若抽。是以或竭情而多悔，或率意而寡尤」。針對這種情況，劉勰在《文心雕龍·養氣》中提出了他的看法：

是以吐納文藝，務在節宣，清和其心，調暢其氣，煩而即舍，勿使壅滯；意得則舒懷以命筆，理伏則投筆以卷懷，逍遙以針勞，談笑以藥倦。常弄閑於才鋒，賈餘於文勇，使刃發如新，湊理無滯，雖非胎息之邁術，斯亦衛氣之一方也。[300]

陸機提出的「吾未識開塞之所由」的問題在這裡得到了部分的解決，即要求創作者「清和其心，調暢其氣」。唐代藝術重視意範疇的營構，在藝術理論上發展出了意象論和意境論，藝術家的雄心壯志和全部才情融匯到唐代詩歌、繪畫和音樂的創作之中。初唐四傑針對前代綺靡的文風，重新提出了「言志」的詩歌理論。柳宗元在《天爵論》中提出了「明」和

[299] [晉] 陸機 . 文賦譯注 [M]. 張懷瑾譯注，北京：北京出版社，1984：46.
[300] 周振甫 . 文心雕龍注釋 [M]. 北京：人民文學出版社，1981：456.

「志」範疇，並把此範疇置於較「仁義忠信」和「公卿大夫」更為根本性的地位。這種「明」的自我觀照能力和「志」的自我實現能力在唐代乃至整個中國古代藝術領域中可謂獨樹一幟，但他的理論決不可能超越其歷史的環境，成為所謂的理論「飛地」。李杜的詩歌、顏柳的書法、吳（道子）李（思訓）的繪畫、韓柳的散文、李（龜年）康（崑崙）的琵琶曲和唐代的健舞軟舞的興盛，哪一項成就的取得不是在「明」和「志」的範疇中實現的？柳宗元的志範疇不僅是對孟子思想的發展，更是對自己所處時代風氣的生動寫照。

　　宋代藝術中對主體之志的表達更為直接。如果唐代是以意取勝，把主體之志隱沒於意境和意象之中，那麼宋代是以理取勝。宋詞和宋畫重視韻味的表達和意趣的營構，從而把理和志發揮到藝術的韻範疇之中。宋代中後期以「理」論藝的多了起來，其中歐陽修、郭熙、米芾、黃庭堅、沈括、王安石和蘇軾的論著中均涉及了這個問題。蘇軾在《淨因院畫記》中提出了「常形」、「常理」的概念，所謂「常理」即事物發展的規律性，但這種規律不是理學家所言的與人欲相對的理，而是「合於天造，厭於人意」之理，是「達士之所寓」的理。他在《書朱象先畫後》寫道：「文以達吾心，畫以適吾意。」提倡以一種自娛的審美心態從事藝術，他稱讚朱象先「能文而不求舉，善畫而不求售」。蘇軾認為繪畫藝術必須「深寓其理」。宋代的學者孔武仲評價蘇軾的《枯木圖》曰：「窺觀盡得物外趣，移向紙上無毫差。」[301] 這是對蘇軾繪畫的高度讚揚。「無毫差」即蘇軾所言的不失「常形」，不失「物外趣」即得其「常理」。中國古代藝術家常喜歡畫枯木、醜石等拙怪之物，這種體裁的選擇是莊子思想影響的結果。但就藝術家而言，志並不是畫出物的外形，而是要表現出物的生機和活意，即

[301]　[清] 官修《題畫詩》，清文淵閣四庫全書本，卷七十四。

「發纖穠於簡古，寄至味於澹泊」、「外枯而中膏，似淡而實濃」[302]。而志範疇在藝術中的運用，蘇軾在《寶繪堂記》中以「留意」和「寓意」分別進行了說明。他說：「寓意於物，雖微物足以為樂，雖尤物不足以為病。留意於物，雖微物足以為病，雖尤物不足以為樂。」「寓意於物」就是以審美的心態來看待事物，而「留意於物」是以物欲的態度去看待事物。「留意於物」使「意」滯留於物而不能超拔出來，「寓意於物」則不戀滯於物本身，而只是暫時寄託在物中，借助物表達審美的旨趣。明清之際的王夫之對物與意的關係也有精闢的見解，但王夫之認為「詩」不同於「志」，也不同於「意」，「詩」的本體是意象。他在《明詩評選》卷八中對高啟《涼州詞》的評語中寫道：

> 詩之深遠廣大，與夫舍舊趨新也，俱不在意。唐人以意為古詩，宋人以意為律詩絕句，而詩遂亡。如以意，則直須贊《易》、陳《書》，無待詩也。「關關雎鳩，在河之洲。窈窕淑女，君子好逑」豈有入微翻新，人所不到之意哉？[303]

否定了「意」在詩歌藝術中的本體地位，他在《薑齋詩話》中則言「無論詩歌與長行文字，俱以意為主」[304]，這與「詩之深遠廣大……俱不在意」似乎矛盾，實際上並不矛盾。王夫之認為詩歌的本體是審美意象，而意象是「情」和「境」的內在統一，其情意和景物的關係如蘇軾所言的「寓意於物」，即以意為主，而不是以物或景為主。但是在強調詩歌本體的時候，直接的「意」又不等同於「詩」，只有「意」與「象」的完美結合才能成為詩歌的本體。

[302] [清] 余成教《石園詩話》，清刻本，卷一。
[303] [明] 王夫之. 明詩評選 [M]. 上海：上海古籍出版社，2011：324.
[304] [清] 王夫之《薑齋詩話》，四部叢刊影船山遺書本，卷二。

■ 三、情志合論：言志緣於情，緣情根於志的藝術論

　　情和志雖然可以分開來講，但實際上二者實在難以割捨開來。人之情若離開志，情就成為生物性的本能；人之志若離開情，志便成為概念的空殼。情志的完美結合方能成就一個完整而健全的生命。藝術也不例外，言情而少志則缺少風骨之美，言志而乏情則缺少綺靡之麗。理想的藝術作品是緣情不沉溺於情，反之則流；言志不凝固於志，反之則器。質言之，中國古代藝術理論主張藝術中的情志要均衡發展，要達到「中節」與「和合」的自然狀態。陸機《文賦》中說「詩緣情而綺靡，賦體物而瀏亮」，《文選》李善注曰：「詩以言志，故曰緣情；賦以陳事，故曰體物。綺靡，精妙之言；瀏亮，清明之稱為。」[305] 這就把情和志的關係概括得非常準確和清晰。其實不僅詩、賦藝術是如此，所有藝術離開人的情志都是難以想像的。

　　古代藝術作品要表達的中心是作者的情與志，這在詩歌中有著悠久的傳統。《論語·陽貨》中孔子對詩的功能進行了高度的概括：「詩可以興，可以觀，可以群，可以怨；邇之事父，遠之事君；多識於鳥獸草木之名。」[306]「興」即「感發志意」，就是鼓舞、感染和誘導情志。《毛詩序》中寫道：「故正得失，動天地，感鬼神，莫近於詩。」[307]「詩者，持也」，「持」即「內持其志，而外持風化從之」[308]，即言詩歌的作用是對內可以熔鑄主體的情志，對外可以教化規範社會風俗。這種解釋沒有超出孔子的詩歌功能論的範疇。《淮南子·說山訓》中寫道：「畫西施之面，美而不可說；規孟賁之目，大而不可畏。君形者亡焉。」[309] 這裡首次提出視覺作

[305]　[南北朝] 蕭統《文選》，胡刻本，卷十七。
[306]　[宋] 陳祥道《論語全解》，清文淵閣四庫全書本，卷九。
[307]　[周] 卜商《詩序》，明津逮祕書本，卷上。
[308]　[清] 劉熙載《藝概》，清同治刻本桐書屋六種本，卷二。
[309]　[漢] 劉安. 淮南子 .[M]. 上海：上海古籍出版社，2016：400.

品的形和神的問題，論述了「美而不可說」，即「漂亮但不能感悅人心」；「大而不可畏」，即「形式巨大但不能令人畏懼」的問題。這種矛盾實質就是視覺作品的志與情的矛盾，即作者的主觀之志和作品呈現之情的不和諧，究其原因即「君形者亡焉」，也就是形之神的喪失。

　　兩漢時期，藝術的形式美得到重視，這在一定程度上為魏晉時期的藝術自覺奠定了基礎，晉代陸機的《文賦》是這方面的理論代表。陸機不僅是位文章高手，而且其「才高辭贍，舉體華美」[310]，創作實踐推動了注重辭藻和雕鏤的文風。葛洪盛稱：「機文猶玄圃之積玉，無非夜光焉，五河之吐流，泉源如一焉。其弘麗妍瞻英銳飄逸，亦一代之絕乎？」[311] 劉勰對糾正晉宋以來的浮靡文風起到了重要作用，曹丕主張「詩賦欲麗」（《典論·論文》），陸機認為「詩緣情而綺靡」（《文賦》），而劉勰推崇「雅潤」、「清麗」[312] 的詩風。《文心雕龍·明詩》中則說：「詩者，持也。持人性情。三百之蔽，義歸無邪。持之為訓，有符焉爾。」陸侃如、牟世金《文心雕龍譯注》中直接把「持」解釋為「扶持」[313]；范文瀾的《文心雕龍注》中引用鄭玄《詩譜正義》的話說：「然則詩有三訓：承也，志也，持也。作者承君政之善惡，述己志而作詩，為詩所以持人之行，使不失墜，故一名而三訓也。」[314] 周振甫的《文心雕龍注釋》認為「持」即為「持人情性，使不偏邪」。詩的這「三訓」中的「承」也可以理解為承接人之本然之性情，「志」則是指人的志意和理想，「持」則指詩歌的政治教化作用。宋代張耒在《賀方回樂府序》中說：

[310]　[南朝梁] 鐘嶸 . 詩品·晉平原相陸機詩 [M]. 上海：上海古籍出版社，2020：56.

[311]　[唐] 房玄齡《晉書》，清乾隆武英殿刻本，卷五十四列傳第二十四。

[312]　周振甫 . 文心雕龍注釋 [M]. 北京：人民文學出版社，1981：50.

[313]　陸侃如，牟世金 . 文心雕龍譯注 [M]. 濟南：齊魯書社，1981：58.

[314]　范文瀾 . 文心雕龍注 [M]. 北京：人民文學出版社，1958：68-69.

文章之於人，有滿心而發，肆口而成，不待思慮而工，不待雕琢而麗者，皆天理之自然，而情性之道也。世之言雄暴虓武者，莫如劉季、項籍。此兩人者，豈有兒女之情哉？至其過故鄉而感慨，別美人而涕泣，情發於言，流為歌詞，含思淒婉，聞者動心焉。此兩人者，豈其費心而得之哉？直寄其意耳。[315]

　　他認為劉邦的《大風歌》和項羽的《垓下歌》均為情志合一的佳作。劉邦和項羽作為一代梟雄，有著遠大的志向和抱負，但劉邦志得意滿，路過家鄉自然無限感慨；項羽窮途末路，江山殘破、美人殉難，此情此境發而歌，皆為心聲，難以分出何者為「情」，何者為「志」。《樂記·樂象》中對藝術中的情志描述頗為詳細：「是故君子反情以和其志，比類以成其行。奸聲亂色，不留聰明；淫樂慝禮，不接心術；惰慢邪僻之氣，不設於身體：使耳目鼻口心知百體，皆由順正以行其義。然後發以聲音而文以琴瑟，動以干戚，飾以羽旄，從以簫管，奮至德之光，動四氣之和，以著萬物之理。」[316] 這裡的「情」是指人的本性，而「志」則是指人的情志，「君子反情以和其志」即品德高尚的人根據本性去調和其情志。「奸聲亂色」、「淫樂慝禮」、「惰慢」這些都是人欲望中的「邪氣」而非人本性中的「正義」。因此，要去除這些欲望中低劣的部分，就要使這些邪氣遠離人的感覺器官，使「正義」進入人的精神之中。如何使這種正氣進入人的情感世界中？音樂感動人心的作用不可小覷，它能夠「奮至德之光」、「著萬物之理」，可見先秦樂教對人情志影響之大，這也是君子能「反情以和其志」的原因之一。李贄在《李氏焚書·雜說》中寫道：

　　且夫世之真能文者，比其初，皆非有意於為文也。其胸中有如許無狀

[315] 胡經之.中國古典美學叢編（上）[C].北京：中華書局，1988：21.
[316] 樂記 [M].吉聯抗譯注，陰法魯校對，北京：人民音樂出版社，1987：27-28.

可怪之事，其喉間有如許欲吐而不敢吐之物，其口頭又時時有許多欲語而莫可所以告語之處，蓄極積久，勢不能遏。一旦見景生情，觸目興嘆，奪他人之酒杯，澆自己之壘塊；訴心中之不平，感數奇於千載。既已噴玉唾珠，昭回雲漢，為章於天矣，遂亦自負，發狂大叫，流涕慟哭，不能自止。甯使見者聞者切齒咬牙，欲殺欲割，而終不忍藏於名山，投之水火。[317]

李贄是泰州學派的宗師，他提倡「真心」和「童心說」，其批判的鋒芒直指程朱理學。他對道學家的批判可謂入木三分，說他們「口談道德而心存高官，志在巨富」（《焚書·又與焦弱候》）。李贄的這段文字可以和《樂記》中情志的論述相互發明。雖然《樂記》也言「樂者，樂也」的本體性訴求，但它畢竟是把禮樂作為一種制度來規範人的行為。而李贄完全拋棄了這種俗套，欲表達的志意存於心中，並不預先設定一個具體的觀念、教條或目的。這是一切藝術創作的共同規律。藝術創作的開始都是心中有所蓄積、鬱奮、積鬱，然後是欲吐而又不能吐、欲語而又莫可語，當這種「情」到達一定的臨界點，遇到適當的情景的觸動，就會如「噴玉唾珠……發狂大叫，流涕慟哭，不能自止」。但這種情的自然發洩不能算是藝術創作，也不可能在這種狀態下來完成偉大的藝術作品。真正的藝術創作需要情志並舉，情是其內在的感性力量，志則使這種感性力量向一個具體方向發展。所謂「志足情興」，如果心志力量不足，則情感力量也就不能充分地表現出來，書法藝術中的情志表達也是如此。孫過庭評價王羲之的書法藝術：「寫《樂毅》則情多怫鬱，書《畫贊》則意涉瑰奇，《黃庭經》則怡懌虛無，《太師箴》則縱橫爭折。暨乎蘭亭興集，思逸神超；私門誠

[317]　[明] 李贄. 焚書續焚書 [M]. 長沙：岳麓書社，1990：97.

誓，情拘志慘。所謂涉樂方笑，言哀已嘆。」[318] 可見書法藝術最能體現出藝術中情志範疇相融的特徵。

　　儘管情、志有區別，但情志的範疇實際是統一的。明代戲劇家湯顯祖在《董解元西廂題詞》中說：「《書》曰：『詩言志，歌永言，聲依永，律和聲。』志也者，情也。」[319] 他是以「情」釋「志」。其實在唐代孔穎達的《春秋左傳正義》中也有類似的話：「在己為情，情動為志。情、志一也。」[320]《文心雕龍》中的「情志」基本上可以理解為思想感情，《神思篇》中言「神用象通，情變所孕」，把「情」看作包孕在想像活動中的一種力量。《總術篇》中雲「按部整伍，以待情會」，是把情作為貫穿作品的線索而言的。《指瑕篇》中寫道：「情不待根，其固非難。」則是說藝術具有獨特的感性特徵，即使不依靠根底也能牢靠地感染人心。「情者，文之經」是對情感在文學藝術中地位的高度評價。「為情造文」和「為文造情」是「情」在文學藝術中處於本體地位的表現。最後劉勰在《情采篇》中說「述志為本」，《附會篇》中曰「必以情志為神明」。「文以明道」和「情者，文之經」，「為情造文」和「述志為本」以及「情志為神明」等論述表明劉勰是情志結合論者，他試圖以情來充實志的內容，以志來擴展情的領域。[321] 這就是情志並舉、志足情興的情志關係。《文心雕龍》對情志關係的論述基本代表了中國古代情志關係的核心內容。

■四、情與志交織下的審美時空：門類藝術中的情志範疇

　　《左傳·襄公二十五年》寫道：「仲尼曰：《志》有之，言以足志，文

[318]　[唐] 孫過庭 . 書譜 [M]. 載《歷代書法論文選》，上海：上海書畫出版社，1979：128.
[319]　[明] 湯顯祖 . 湯顯祖詩文集（下冊）[M]. 上海：上海古籍出版社，1982：1502.
[320]　王文生 . 中國文學思想體系（上）[M]. 上海：上海古籍出版社，2017：338.
[321]　王元化 . 文心雕龍講疏 [M]. 桂林：廣西師範大學出版社，2004：203-207.

以足言。不言，誰知其志？言之無文，行而不遠。」[322] 清代章學誠《文史通義·言公上》說：「古人之言，所以為公也，未嘗矜於文辭，而私據為己有也。志期於道，言以明志，文以足言。」[323] 而《詩序》中曰：「情動於中而形於言。言之不足，故嗟嘆之；嗟嘆之不足，故永歌之；永歌之不足，不知手之舞之，足之蹈之也。」[324] 這均是對情志在藝術創作中的基礎地位的描述：情動而言發，言發而成文，文成而志顯。而《詩經》中情的表達要更加直接，言不足則嗟嘆，嗟嘆不足則詠歌，詠歌不足則舞蹈。「言之無文，行而不遠」的「文」原始意義是「紋」，這就與造型藝術有關，而嗟嘆和詠歌則關涉音樂藝術，「手之舞之，足之蹈之」則是與舞蹈藝術有關。下面分別論述這三類藝術中的情志表達的獨特個性。

（一）達其性情，形其哀樂 —— 美術中的情志表達

美術中的情志表達以書法為代表。史書記載倉頡造字出現了「天雨粟，鬼夜哭」的靈異事件，王充、許慎、高誘對此神話有不同的解讀[325]。儘管他們的闡釋各有不同，但他們一致認為這是真實發生的事件。如果結合考古發現，文字最先應用的領域多在祭器、禮器和卜筮上面，也就是與天地鬼神密切相關。郭沫若研究表明，殷商時代的甲骨文中的文字具備不同的風格特徵，這顯然是專門訓練的結果。《尚書》記載：「殷先人有冊有

[322] 于民 . 中國美學史資料選編 [C]. 上海：復旦大學出版社，2008：4.

[323] [清] 王昶《湖海文傳》，清道光十七年經訓堂刻本，卷七十五。

[324] [周] 卜商《詩序》，明津逮祕書本，卷上。

[325] 王充說：「或時倉頡適作書，天適雨粟，鬼偶夜哭，而雨粟、鬼神哭自有所為，世見應書而至，則謂作書生亂敗之象。」載《論衡》，影上海涵芬樓藏明通津草堂刊本，卷第五。許慎說：「倉頡始視鳥跡之文造書有契，則詐偽萌生則去本趨末，棄耕作之業而務錐刀之利，天知其將餓，故為雨粟；鬼恐為書所效，故夜哭。」載 [漢] 劉安撰，許慎注《淮南子》，影上海涵芬樓藏影鈔北宋本，卷八。高誘說：「鬼恐為書所劾，故夜哭。」載 [漢] 劉安撰，高誘注，[清] 莊逵吉校《淮南子》，武進莊氏刊本，卷八。

典。」[326] 殷先人典冊是什麼樣態不得而知，只能靠想像，但它一定是以規範的書寫符號的存在為前提。我國古代書寫的歷史之悠久從這些神話傳說中可見一斑。神話和傳說雖不能作為信史來看待，但也並非全無根據。周代「書」為六藝之一，是貴族子弟從小開始訓練的必修課。許慎在《說文解字》中寫道：「書者，如也。」[327]「如」即「如其事也」[328]。可見在許慎的時代書寫的文字基本上還是模仿現實的事或物。

　　一般認為中國書法史上第一個大書法家是李斯。他規範文字，立碑刻石，頌揚功德，充分表現了秦帝國的宏大氣象。熊秉明認為李斯書文刻石「從書法發展史說，這是書法第一次離開了竹帛，離開了銅器，成為巍然獨立的巨制」，「泰刻石是紀念碑性質的文字，標誌秦帝國的統一天下和統治的絕對權威。字體方正嚴整，反映秦代法家精神的審美品位。芝罘刻石云：『烹滅強暴，振救黔首，周定四極，普施明法，經緯天下，永為儀則。大矣哉！』」[329]《泰山刻石》是否為李斯親筆所為尚無定論，但它所體現出的情志內容則為秦帝國所獨有。東漢趙壹《非草書》反映了草書在當時的流行，雖然他的書法觀念是落後的，但從反面襯托出了書法自覺的意識不可遏制。他說：「凡人各殊氣血，異筋骨。心有疏密，手有巧拙。書之好醜，在心與手，可強為哉？」[330] 他強調了書法的好醜之別根源於人的血氣心知和手的巧拙，這就為書法的天才論和性情論埋下了伏筆，即書法不可勉強而為，必須在心手雙暢的情況下才能表現出具體的人的血氣心知。當然趙壹的這一觀點，至唐代的孫過庭才得到了詳細周密的論證和說明。

　　蔡邕說：「書者，散也。欲書先散懷抱，任情恣性，然後書之。若迫

[326]　[漢] 孔安國《尚書》，四部叢刊影宋本，卷九。
[327]　[漢] 許慎《說文解字》，清文淵閣四庫全書本，卷十五上。
[328]　[五代] 徐鍇《說文解字系傳》，四部叢刊述古堂影宋鈔本，通釋卷二十九。
[329]　熊秉明 . 中國書法理論體系 [M]. 北京：人民美術出版社，2011：5、6.
[330]　[東漢] 趙壹 . 非草書 [M]. 載《歷代書法論文選》，上海：上海書畫出版社，1979：2.

於事，雖中山兔毫，不能佳也。」[331]可以說，「書者，散也」開書學之「解衣盤礡」的先河，隨後書法理論便沿著兩條路徑發展，一種是性情派，一種便是言志派。晉代王羲之的叔父王廙說：「余兄子羲之，幼而岐嶷，必將隆餘堂構。今始年十六，學藝之外，書畫過目便能，就予請書畫法，餘畫《孔子十弟子圖》以勵之。嗟爾，羲之可不勗哉！畫乃吾自畫，書乃吾自書。吾餘事雖不足法，而書畫固可法。欲汝學書則知積學可以致遠，學畫可以知師弟子行己之道。」[332]他的「畫乃吾自畫，書乃吾自書」的藝術觀念，比蔡邕前進了一大步。衛鑠《筆陣圖》中說「殊不師古，而緣情而棄道」[333]，表明魏晉時期書法已逐步走上自覺發展的道路，書法由「明道」到「棄道」、由「言志」到「緣情」、由「如也」到「散也」、由「必達乎道」到「表記心靈」[334]的歷史性轉換，雖然時有反復、迴旋或倒退，但總的歷史趨勢是逐步從工具性到主體性的轉化，逐步由外在於人的異己力量向人的心靈深處開掘。

　　魏晉是書法藝術的高峰，但並沒有產生可與之比肩的書法理論。理論和實踐的發展總是處於一種不完全同步的狀態。從魏晉南北朝到唐初的幾百年時間裡，書法理論多粗糙浮華之作，正如孫過庭所言：「至於諸家勢評，多涉浮華，莫不外狀其形，內迷其理。」直到孫過庭的《書譜》的出現，這一情況才得以改變。他寫道：

　　雖篆、隸、草、章，工用多變，濟成厥美，各有攸宜。篆尚婉而通，隸欲精而密，草貴流而暢，章務檢而便。然後凜之以風神，溫之以妍潤，

[331]　[東漢] 蔡邕 . 筆論 [M]. 載《歷代書法論文選》，上海：上海書畫出版社，1979：5.
[332]　[唐] 張彥遠《歷代名畫記》，明津逮祕書本，卷五。
[333]　《歷代書法論文選》，上海：上海書畫出版社，1979：21.
[334]　[東晉] 王羲之 . 題衛夫人《筆陣圖》後 [M]. 載《歷代書法論文選》，上海：上海書畫出版社，1979：35、37.

鼓之以枯勁，和之以閒雅。故可達其情性，形其哀樂。驗燥濕之殊節，千古依然；體老壯之異時，百齡俄頃。嗟乎，不入其門，詎窺其奧者也。[335]

　　孫過庭所提出的書法可以「達其情性，形其哀樂」的觀點是中國從漢代至唐代書法藝術中情志範疇的理論總結，具有重要的理論意義。唐代中期的張懷瓘繼承了孫過庭的情志理論，他認為書法能「含情萬里，摽拔志氣，黼藻情靈」[336]，「寄以聘縱橫之志，托以散鬱結之懷」[337]，可見書法表現情志幾乎是所有藝術家的共識。王羲之的《蘭亭集序》雋永飄逸的文字表達了他對生死的看法：「固知一死生為虛誕，齊彭殤為妄作。」關於《蘭亭集序》一文的主旨，錢鍾書有過一段論述：「蓋羲之薄老、莊道德之玄言，而崇張、許方術之祕法；其詆『一死生』『齊彭殤』為虛妄，乃出於修神仙、求長壽之妄念虛想，以真貪癡而譏偽清淨。識見不『高』正復在此。」[338] 書法藝術並不等於「志」，但它也離不開「志」。錢鍾書認為王羲之崇道術祕法而菲薄老莊道德玄言，因此他的識見不高。反過來識見高超的哲學家的文字，也不一定能成為藝術的精品，這一點可以拿王夫之對「詩」的認識來說明，他認為「志」好，並不一定「詩」好。道教和道家的精神旨趣不同，道教的求長生、修神仙、講方術和道家的自然、無為迥異其趣。但是王羲之的書法顯然是對道教教義的超越，它外形雋秀飄逸而內含矯健風骨。王羲之的書法藝術很好地詮釋了他對生命、時間、宇宙的理解，可以說他的書法形式甚至超越了文字本身的含義，而進入了純形式世界之中，去和他所處的那個時代的精神相連接。這就是為什麼歷代書家把王羲之的《蘭亭集序》作為天下第一行書的原因。唐代的大書法

[335]　[唐] 孫過庭. 書譜 [M].《歷代書法論文選》，上海：上海書畫出版社，1979：126.

[336]　[唐] 張懷瓘書斷序 [M].《歷代書法論文選》，上海：上海書畫出版社，1979：154.

[337]　[唐] 張彥遠《法書要錄》，清文淵閣四庫全書本，卷四。

[338]　錢鍾書. 管錐編（三）[M]. 北京：生活·讀書·新知三聯書店，2007：1769.

家顏真卿的《祭姪文稿》表達的悲憤之情和書法的形式極為完美地結合起來，宋代陳深評曰：「《祭姪文稿》縱筆浩放，一瀉千里，時出遒勁，雜以流麗，或若篆籀，或若鐫刻，其妙解處，殆出天造。豈非當公注思為文，而於字畫無意於工而反極工耶？」[339] 也有評論者認為此書「如熔金出冶，隨地流走」，這也就是蘇軾所說的「書法無意乃佳」。這裡的「書法無意」不是書法不表達志意，而是「不有意為書法」，顏真卿的《祭姪文稿》是蘇軾的「書法無意乃佳」的例證。顏真卿得知其從兄顏杲卿和小姪子顏季明為國捐軀時，悲憤至極，派遣顏杲卿的長子顏泉明去常山、洛陽尋找杲卿和季明的屍骸。結果僅找到了杲卿的一隻腳和季明的頭骨。悲憤之時，顏真卿決定給其姪子季明寫篇祭文。此時他已顧不上書法的工拙、美醜和頁面的乾淨整潔與否，文從心出，字隨手動，情與志、心與手、文與字、墨痕與眼淚、激憤和沉痛融合在一起成就了這篇文稿，此可謂「熔金出冶，隨地流走」。以真情而運墨，以悲憤和沉痛為基調發而為文，成就了這篇千古書法精品。

宋代的蘇、黃、米、蔡是書法四大家，其中以蘇軾為首是有道理的，他的《黃州寒食詩帖》也是情志表達完美結合的佳作，被元代鮮於樞稱為繼王羲之《蘭亭集序》、顏真卿《祭姪文稿》後的「天下第三行書」。如果說《蘭亭集序》的情感基調是惆悵，《祭姪文稿》的情感基調是悲憤，那麼《黃州寒食詩帖》的情感基調則是蒼涼。整首詩的內容是這樣的：

自我來黃州，已過三寒食。年年欲惜春，春去不容惜。今年又苦雨，兩月秋蕭瑟。臥聞海棠花，泥汙燕支雪。暗中偷負去，夜半真有力，何殊病少年，病起頭已白。

春江欲入戶，雨勢來不已。小屋如漁舟，濛濛水雲裡。空庖煮寒菜，

[339] [清] 孫岳頒《佩文齋書畫譜》，清文淵閣四庫全本，卷七十四歷代名人書跋五。

破灶燒濕葦。那知是寒食，但見烏銜紙。君門深九重，墳墓在萬里。也擬哭塗窮，死灰吹不起。[340]

　　詩人的蒼涼愁苦之情流瀉於詩文的字裡行間。它不同於《祭侄文稿》情感蓄積到將欲爆發，以至於急不擇路，橫塗豎抹任情而為；它也不同於《蘭亭集序》中對生命的有限性的清醒認識和渴望無限性之間的矛盾心情。蘇軾現實的困苦狀態和情緒的起伏變化使他在其作品一點一畫中得以呈現和表達。其不同筆鋒的運用，字的大小錯落、疏密變化和墨的枯淡濃稠無不和他創作時的心情相合。康有為也認為書法藝術是表達人的情志的，在他看來，「寫《黃庭》則神遊飄渺，書《告誓》則情志沉鬱，能移人情，乃為書之至極」[341]。康有為所言的「能移人情」即是藝術的移情作用，書法藝術如此，繪畫也不例外。

　　惲南田在《甌香館畫跋》中說：「筆墨本無情，不可使運筆墨者無情。作畫在攝情，不可使鑑畫者不生情。」[342] 這有嵇康的《聲無哀樂論》的意味，即認為筆墨乃繪畫的工具和材料，它無所謂有情無情，但使用筆墨者則是有情有義的人。繪畫的目的就是要通過線條色彩以及組合出的畫面形象傳達出畫家的情操、氣質、志意等內在的精神性的內容。至於繪畫如何能以形傳情，宗炳的《畫山水序》做了富有開創意義的探討，他說：「應目會心為理者類之成巧，則目亦同應，心亦俱會，應會感神，神超理得，雖複虛求幽岩，何以加焉。又神本亡端，棲形感類，理入影跡，誠能妙寫，亦誠盡矣。」[343] 這裡的關鍵字是「感」，應目會心表達於畫面，要能「感神」，把這種不可把捉之「神」棲息於形之中，從而使情理入影跡，這就完

[340]　[宋]蘇軾《蘇文忠公全集》，明成化本，卷十二。
[341]　[清]康有為《廣藝舟雙楫》，清光緒刻本，卷五。
[342]　[清]秦祖永《畫學心印》，清光緒朱墨套印本，卷五。
[343]　王伯敏，任道斌. 畫學集成六朝——元 [C]. 石家莊：河北美術出版社，2002：12-13.

成了把畫家之神、情傳達於畫面的任務。郭若虛在《圖畫見聞志》中探討了人品和畫品的問題，他認為：「高雅之情，一寄於畫。人品既已高矣，氣韻不得不高，氣韻既已高矣，生動不得不至。」[344]《左傳·昭公二十八年》：「夫有尤物，足以移人。」[345] 這裡的「尤物」指美貌的女子，「移人」即移人性情，即所謂「移情」。《文心雕龍·物色》中寫道：「山遝水匝，樹雜雲合。目既往還，心亦吐納。春日遲遲，秋風颯颯。情往似贈，興來如答。」這裡的「心亦吐納」、「情往似贈」即包括了西方美學中的「移情作用」。[346] 中國繪畫藝術中的移情作用與《周易》的「感通」意識相似，即「天垂象，見吉凶，聖人象之」。這種古老的感通意識和巫術意識的結合便發展出比興的藝術手法。關於人品和藝品的關係的探討與爭論始終伴隨著中國藝術史的發展，普遍認為人品高藝品自然高。當然對人品的評價也有一個歷史衍化的過程，在魏晉時期，人品多是指人的文化素養和品格，後來人品的內涵變成了對道德情操和政治品德的評價。中國歷史上不乏藝術素養很高而人品（道德情操）低下的人，如何評價這種現象呢？蘇珊·朗格在《情感與形式》中表達了這樣的思想：藝術中的情感不是藝術家的情感，它是藝術家認識到的情感。這一思想基本上可以解決人品和藝品錯位的問題，也可以理解為什麼要求藝術家做人須謹慎而行文需大膽。

　　繪畫藝術可以表達藝術家的情志，這在東西方的認識是相同的。繪畫形象要如同黑格爾所說的被化為千眼的阿顧斯「通過這千眼，內在的靈魂和心靈性在形象的每一點上都可以看得出」[347]。安格爾是法國 19 世紀古典主義畫派的首領，他在表達自己的繪畫觀念時說：「藝術的生命就是深刻的思維

[344]　[宋] 郭若虛《圖畫見聞志》，明津逮祕書本，卷一。

[345]　[晉] 杜預《左傳杜林合注》，清文淵閣四庫全書本，卷四十二。

[346]　錢鍾書. 管錐編（第三冊）[M]. 北京：中華書局，1979：65-66.

[347]　[德] 黑格爾. 美學（第一卷）[M]. 北京：商務印書館，1979：198.

和崇高的激情。必須賦予藝術以性格，以狂熱！熾熱不會毀滅藝術，毀滅它的倒是冷酷。」[348] 所以，離開情感和志意的繪畫就等於毀滅這門藝術。

（二）入人深、化人速、不可偽 —— 音樂中的情志範疇

　　西周末年到春秋末年是中國古代音樂的萌芽期，其特點是音樂為王權意識的物化形態，音樂以直接表現王權的統治為旨趣。春秋戰國的「百家爭鳴」使中國古代音樂美學的基本特徵得以呈現，「新聲」突出了人道精神，顯示出其情感性特徵。儒道墨家均有其音樂美學思想，但以儒家為主流。這一時期的音樂美學思想以成書於西漢時期的《樂記》為代表。兩漢的音樂以巨集通率真為主流風格，《舞賦》是這一時期的著名音樂論著。魏晉到隋唐開展了對音樂的本體問題的探討，儒、釋、道三家對音樂均有著不同程度的影響，這一時期最為著名的音樂美學論著是《聲無哀樂論》和杜佑的《通典·樂》。宋元明清的音樂思想變得「更為保守」、「更為陳腐」[349]，但宋元的歌樓戲臺的世俗情韻和士大夫的雅情逸趣同時得到展示。在這樣一種社會轉型和社會思潮的變革中，產生了要求抒發真性情、展現個性和對抗禮教的音樂美學思想。儒家音樂思想中的情、理矛盾在《溪山琴況》中有充分的體現，道家音樂思想中的心、物矛盾在李贄美學中有明顯的表現。

　　李贄的《琴賦》提出「琴者，心也」的命題，張琦《衡曲塵譚》高揚以情為本的音樂思想，徐上瀛的《溪山琴況》提出了以「和況」為首的「二十四況」，其中寫道：

　　稽古至聖心通造化，德協神人，理一身之性情，以理天下人之性情，於是制之為琴。其所首重者，和也。和之始，先以正調品弦、循徽葉聲，

[348] 轉引自胡家祥．志情理：藝術的基元 [M]．南昌：百花洲文藝出版社，2005：297.
[349] 蔡仲德．中國音樂美學史 [M]．北京：人民音樂出版社，2003：7.

辨之在指，審之在聽，此所謂以和感，以和應也。和也者，其眾音之竅會，而優柔平中之橐籥乎？

音從意轉，意先乎音，音隨乎意，將眾妙歸焉。故欲用其意，必先練其音；練其音，而後能洽其意。如右之撫也，弦欲重而不虐，輕而不鄙，疾而不促，緩而不弛；左之按弦也，若吟若猱，圓而無礙（吟猱欲恰好，而中無阻滯），以綽以注，定而可伸（言綽注甫定，而或再引伸）。紆回曲折，疏而實密，抑揚起伏，斷而複聯。此皆以音之精義而應乎意之深微也。其有得之弦外者，與山相映發，而巍巍影現；與水相涵濡，而洋洋徜恍。暑可變也，虛堂疑雪；寒可回也，草閣流春。其無盡藏，不可思議，則音與意合，莫知其然而然矣。

要之，神閒氣靜，藹然醉心，太和鼓暢，心手自知，未可一二而為言也。太音希聲，古道難復，不以性情中和相遇，而以為是技也，斯愈久而愈失其傳矣。[350]

這裡的「和」分三個層次：一是宇宙論層次，它是指和的境界。琴是由「心通造化，德協神人，理一身之性情，以理天下人之性情」的原因而創制的，因此琴聲就能體現出天人之和。二是本體論的層次，即音樂的和諧狀態，具體來說是指弦與指、指與音、音與意的和諧狀態。這其中弦和是指「往來動宕，恰如膠漆」的嫻熟技法；而音和意的和則是音律的「分數」精準和「度」（篇章節度）、「候」（樂句的節候、輕重、緩急的變化）、「肯」（樂句中的關鍵、關節）的和諧有序；音和意的和諧是音樂最高層次的和諧，它是指音樂形式與內容的統一。三是價值論的層次，它是指音樂達到「太和鼓暢」的層次，即道的境界，這是一個「神閒氣靜，藹然醉心」、「心手自知」而不可言傳的境界。

[350] 杜興梅，杜運通評注. 中國古代音樂文學精品評注 [M]. 北京：線裝書局，2011：333-334.

1. 音樂中的情、志範疇的發生和本性

　　音樂這個概念的產生是現代學科分類的結果，中國古代稱之為「樂」的不僅包括音樂，而且包括詩歌和舞蹈，是詩、樂（音樂）、舞的三位一體。中國古代廣義的「樂」甚至包括建築、裝飾、美食等，凡能使人感到快樂的東西皆可稱之為「樂」。《樂記》寫道：「比音而樂之，及干戚羽旄，謂之『樂』。」又說：「樂者，通倫理者也。」[351]這是指狹義的音樂。《墨子·非樂》中寫道：

　　是故子墨子之所以非樂者，非以大鐘、鳴鼓、琴、瑟、竽、笙之聲，以為不樂也；非以刻鏤、（原有「華」字，從畢沅校說刪）文章之色，以為不美也；非以芻豢、煎炙之味，以為不甘也；非以高臺、厚榭、邃野（王引之校說：「野」古與「宇」通）之居，以為不安也。[352]

　　「非樂」的「樂」即廣義的樂概念。現在的音樂概念主要還是以聲音為主要媒介和載體的一種藝術形式，而中國古代「樂」還可以涵括詩歌和舞蹈部分。中國古代音樂史中，「音樂」一詞的合寫較早見於《呂氏春秋》：「音樂之所由來者遠矣，生於度量本於太一。太一出兩儀，兩儀出陰陽。陰陽變化一上一下合而成章。」[353]這是對音樂起源的一種推測。劉勰《文心雕龍·明詩》中寫道：「民生而志，詠歌所含。」[354]沈約《宋書·謝靈運傳論》中亦言：「然則歌謠所興，宜自生民始也。」這些都是對音樂起源的推測。根據考古發現，中國最早的樂器是出土於浙江河姆渡和河南賈湖兩地[355]，均為骨笛，前者距今約七千年，後者距今約八千年。從賈

[351] 中央五七藝術大學音樂學院理論組.《樂記》批註 [M]. 北京：人民音樂出版社，1976：1、5.
[352] 吉聯抗譯注. 墨子·非樂 [M]. 北京：人民音樂出版社，1962：6.
[353] [戰國] 呂不韋《呂氏春秋》，四部叢刊影明刊本，第五卷仲夏紀第五。
[354] 周振甫. 文心雕龍注釋 [M]. 北京：人民文學出版社，1981：50.
[355] 劉士鉞. 中國浙江河姆渡骨笛 [Z].1986 年 11 月聯邦德國漢諾威音樂戲劇大學第三屆國際音樂考古會議論文.

湖的骨笛（可吹出七聲音階），到戰國時的曾侯乙編鐘，一直到明代朱載堉的十二平均律，中國的音樂文化始終處於世界的領先地位。中國音樂文化的悠久歷史不僅孕育出了大批的音樂家，而且也出現了反思音樂問題的《樂記》、《樂論》、《聲無哀樂論》等理論著作。

　　隨著原始社會的天命觀和尊神觀念的解體，先秦的禮樂文化擔當了重構社會秩序的任務。禮樂制度的強制性和其文化的自覺性的相互融合使奴隸社會度過了將近一千五百年的穩定時期，春秋後期禮樂文化開始解體，新興的階級催生了人的自覺意識，而人的自覺意識是對天命觀、神權觀和禮樂文化觀的否定。戰國時期人的理性精神進一步得到弘揚，在經過殘酷的戰爭和生死的考驗後，人才更加意識到了人的主體性。這也正如黑格爾所言：「因此兩個自我意識的關係就具有這樣的特點，即它們自己和彼此間都通過生死的鬥爭來證明它們的存在。」[356] 這種意識的鬥爭產生了兩種不同的結果，「其一是獨立的意識，它的本質是自為存在，另一為依賴的意識，它的本質是為對方而生活或為對方而存在。前者是主人，後者是奴隸。」[357] 黑格爾的合理之處在於他把這種階級意識的形成置於特定的歷史環境中來考察，並具備深刻的辯證性。但是他把這種意識的發展歸結為「主—奴」的「生死鬥爭」和「恐懼」意識的獨立運動的結果，則是片面和膚淺的。

　　黑格爾的《精神現象學》主旨不是探討奴隸制度的產生根源，而是探討人類的精神現象的發展歷程。他認為，奴隸和主人以物為仲介連接起來，奴隸以物為物件，他在被迫從事勞動的過程中確立了自己的獨立意識。而主人則在這個過程中依靠奴隸的勞動養活自己，他喪失了對物的直

[356]　[德] 黑格爾 . 精神現象學（上）[M]. 北京：商務印書館，2009：142.

[357]　[德] 黑格爾 . 精神現象學（上）[M]. 北京：商務印書館，2009：144.

接支配，從而成了奴隸的奴隸；奴隸則由於對物的直接改造而獲得獨立的自我意識，從而使奴隸從一物變為一人，最終成為主人的主人。[358] 人的自我意識的萌芽在中國早期歷史中已經產生。郭沫若在《中國古代社會研究》中寫道：「在奴隸制昌盛的時候，人是失掉了他的獨立的存在的，宇宙內的事情一切都是天帝作主，社會上的事情一切都是人王作主。『天子作民父母以為天下王』，所以一切的人是人王的兒子，是天帝的兒子的兒子。人完全是附屬物，完全是物品。」[359] 這種情況在秦穆公的時代出現了動搖：「《秦誓》在高調人的價值，《黃鳥》同時也在痛悼三良，所以人的發現我們可以知道正是新來時代的主要脈搏。」[360]

誠如黑格爾所言，人的自覺意識是在勞動的過程中逐步產生的，但這種意識首先在藝術中被集中地表現出來了。《尚書·堯典》中寫道：

帝曰：「夔！命女典樂，教冑子。直而溫，寬而栗，剛而無虐，簡而無傲。詩言志，歌詠言，聲依詠，律和聲。八音克諧，無相奪倫，神人以和。」夔曰：「於！予擊石拊石，百獸率舞。」[361]

這裡的「詩言志」被朱自清稱為中國詩學「開山的綱領」[362]，如果朱自清的說法正確，那麼，它也可以稱之為中國古代音樂理論的開山之論。成書時間大概和《尚書》同時或者稍後的《樂記》則集中代表了中國先秦

[358] [德] 黑格爾. 精神現象學（上）[M]. 北京：商務印書館，2009：145.

[359] 郭沫若. 中國古代社會研究 [M]. 北京：中國華僑出版社，2007：113.

[360] 郭沫若. 中國古代社會研究 [M]. 北京：中國華僑出版社，2007：116.《秦誓》：「昧昧我思之：如有一介臣，斷斷猗，無他技，其心休焉。其如有容。人之有技，若已有之；人之彥聖，其心好之，不啻若自其口出。是能容之，以保我子孫黎民。」郭沫若認為，「這個人比較是有點自由公正的精神了」。《黃鳥》：「交交黃鳥，止於棘。誰從秦穆公？子車奄息，惟此奄息，百夫之特！臨其穴，惴惴其慄。彼蒼者天，殲我良人。如可贖兮，人百其身。」秦穆公時代殉葬成為問題，這正是人的獨立性的發現。

[361] 孫星衍. 尚書今古文注疏 [M].《叢書集成初編》. 北京：商務印書館，1936：52.

[362] 朱自清. 詩言志辨·序 [M]. 北京：北京古籍出版社，1956：4.

時期音樂理論的研究成果。[363] 它是系統論述音樂本質、起源、作用和音樂美感等問題的專著。康熙敕撰的《律呂正義》中寫道：「（《樂記》）囊括古今言樂之道，精粗本末，靦縷無遺。」[364]《樂記》歷來被認為是中國古代音樂理論中最系統最有影響力的一部著作。

　　古人對音樂的本質進行了多角度多層面的探討，《樂記·樂本》中寫道：「凡音之起，由人心生也，人心之動，物使之然也。」這裡的「心」一般認為是「感情、理智和道德的器官」[365]。《樂言》中說：「夫民有血氣心知之性，而無哀樂喜怒之常，應感起物而動，然後心術形焉。」這裡的「血氣」即「感情」，此句旨在說明人具有天生的情感、理智以及喜、怒、哀、樂的表現。「形」即「表現」、「顯露」、「顯現」之意。《樂本》主要圍繞「感於物而動，故形於聲」這個論斷而展開對音樂本質的探討，《樂本》寫道：「物至知知，然後好惡形焉。」此前一「知」為名詞，為「智」義，後一「知」為動詞，訓為「識」，即認識事物。故王肅說：「事至，能以智知之，然後情之好惡見。」[366]《樂記》認為人心之性是靜的，它包蘊人情感的多種可能性，只有在外物的感發下，人心之性的可能性即喜怒哀樂等潛在的情感被激發出來、呈現出來。因此蔡仲德說：「《樂記》是認為，音樂和一般認識一樣，不是外物在人心中的反映，而是人的本性所固有的感情對外物的一種反應，是本性在音樂中的顯露，是天賦本性的一種外現，音樂的本源也不是外界生活，而是『天之性』，是人心。」[367] 這幾乎可以說是對音樂本質的一種共識，朱熹在《樂記動靜說》中亦寫道：

[363] 關於《樂記》的成書年代可以參考《〈樂記〉論辯》（人民音樂出版社，1983.）中的有關論文和《國際儒學研究》（第 11 輯）（國際文化出版公司，2001.）中的《從郭店〈性自命出〉看〈樂記〉的成書年代》等論文。

[364] 蔣孔陽. 先秦音樂美學思想論稿 [M]. 北京：人民文學出版社，1986：202.

[365] 中央五七藝術大學音樂學院理論組.《樂記》批註 [M]. 北京：人民音樂出版社，1976：1.

[366] [清] 翁方綱《禮記附記》，清稿本，卷五。

[367] 蔡仲德. 中國音樂美學史 [M]. 北京：人民音樂出版社，2003：336.

　　此言性情之妙，人之所生而有者也。蓋人受天地之中以生，其未感也，純粹至善，萬理具焉，所謂性也。然人有是性則即有是形，則即有是心，則不能無感於物。感於物而動，則性之欲者出焉，而善惡於是乎分矣。性之欲即所謂情也。[368]

　　朱熹揭示了《樂記》的「感於物而動」的真正內涵，即人內心的喜怒哀樂之情不是外物的反映，而是外物的誘發而致。春秋時期醫和說：「天有六氣，降生五味，發為五色，徵為五聲。」[369] 戰國時期的《呂氏春秋》提出「樂本太一」、「音產乎人心」[370]，這是比較早的談論音樂起源問題的記載。《樂記》不僅談論了音樂的起源問題，而且把情範疇作為闡釋音樂本質的基礎。外物至而心動，心動而情現，情現而樂生，這樣的一個對音樂產生過程的認識就比醫和的「天有六氣……徵為五聲」與《呂氏春秋》的「樂本太一」、「音產乎人心」要深刻得多。這樣就把音樂產生的根源從天上（「天有六氣」、「樂本太一」）拉到了人間（「感於物而動」），即從人的內心中去尋找音樂產生的起源。這種音樂的發生論與西方的模仿論有很大的不同。《詩學》中寫道：「史詩的編制，悲劇、喜劇、狄蘇朗勃斯的編寫以及絕大部分供阿洛斯和豎琴演奏的音樂，這一切總的說來都是摹仿。它們的差別有三點，即摹仿中採用不同的媒介，取用不同的物件，使用不同的、而不是相同的方式。」[371]《樂記》把「情性」置於音樂產生的中心環節，它上通「道」、「天理」，下聯現實之「物」，現實之「物」對人「情」具有誘發作用，從而導致「人化物」的境地，這就會出現「人化物也者，滅天理而窮人欲者也」（《樂本》）的悲劇。禮樂產生的內在

[368]　[宋] 朱熹《晦庵集》，四部叢刊影明嘉靖本，卷第六十七。
[369]　敏澤. 中國美學思想史（上）[M]. 長沙：湖南教育出版社，2004：93.
[370]　蔡仲德. 中國音樂美學史 [M]. 北京：人民音樂出版社，2003：229.
[371]　[古希臘] 亞里斯多德. 詩學 [M]. 陳中梅譯，北京：商務印書館，1999：27.

根源即是人心可以感物（此「物」可以是外在之物，誘發性之欲之物；也可以是「禮」、「樂」之物，恢復性之靜之物），且在其作用下可以恢復到人性之「靜」。而在亞里斯多德的《詩學》中的模仿說則看不到這樣的倫理建構。亞氏的模仿說扭轉了柏拉圖的藝術是對「理念」的模仿的唯心主義的論調，從而把藝術建立在現實的基礎之上，為藝術表現現實爭得了地位。這一被車爾尼雪夫斯基認為雄霸西方詩壇兩千年的亞氏的「模仿論」，卻不能很好地闡釋中國古代藝術的產生。中國藝術中的情志範疇中的「情」儘管在先秦的主要意涵是「情實」，但並沒有發展出西方式的藝術模仿說，而是發展出了感物說。王元化認為：「構成文化傳統的因素大概有以下四個方面：（一）不同文化類型在創造力上表現的特點。（二）它的心理素質。（三）它所特有的思維方式、抒情方式和行為方式。（四）價值系統中的根本概念。」[372] 因此，對中國古代情志範疇的理解就不能脫離其產生的文化語境，要兼顧這四個方面。

　　理解中國古代情志範疇就要把情志置於古代所特有的天人結構之中。獨立的情是沒有的，它總是依附於性而又外發為志，沒有性也就沒有情，沒有情也就沒有聲和樂，也無禮可言。因此，《性自命出》（簡 18—19）曰：「禮作於情，或興之也。」《性自命出》（簡 20—21）寫道：「君子美其情，貴［其義］，善其節，好其容，樂其道，悅其教，是以敬焉。」「情」和「義」、「節」、「容」、「道」、「教」並列，最後以「敬」總括前面的義項。這裡的「情」是「敦厚、誠樸」之意。《性自命出》（簡 28）：「凡古樂龍心，益樂龍指，皆教其人者也。《賚》、《武》樂取，《韶》、《夏》樂情。」丁四新認為：「《賚》、《武》之樂，以周革殷命，取得天下為樂；《韶》、《夏》之樂，以抒發人本真、自然的生命為樂。這個『情』，

[372]　王元化 . 思辨隨筆 [M]. 上海：上海文藝出版社，1994：2.

很顯然並不是情感之情。」[373] 孔子在齊國「聞《韶》，三月不知肉味」的故事，有學者把它理解為這是「美感高於快感」的例證，是「歷史的進步」，其實這也是一種誤解。不管是《韶》樂還是「肉味」，在先秦時代都不可能是現代意義上的審美情感。《唐虞之道》中說「順乎脂膚血氣之情」[374]，這裡的「情」乃性情之情，為情實、中正、真實之義。因此，孔子聞《韶》的樂情，也是順乎人倫之正，但絕對不能稱之為審美情感，也只能是春秋天命觀下的道德之真情，或者說是對先王禮樂的誠樸之情。

《樂記》中的「情」和先秦的「情」字的用法基本相同。情向內循求則為「誠」，向外生發則為「信」。禮自外作，樂本中出。但禮樂本乎情，而情本乎性，人之性和天之性相通。在這個互相決定的鏈條中情是具有樞紐地位的，它上面是天、命的範疇，下面是道[375]、禮、樂、情感（喜、怒、哀、樂、欲）等具體的範疇。樂本人心，而心源於性。先秦這種「情」所有的情實、真誠、質實之義根源於它與「性」的深刻關聯，清代阮元、朱駿聲等學者也持這種觀點。[376]

丁四新還認為，《性自命出》中，「欲是欲，好惡是好惡，情是情，根

[373] 丁四新．楚地簡帛文獻思想研究（二）[C]．武漢：湖北教育出版社，2005：152.

[374] 李零．郭店楚簡校讀記（增補本）[M]．北京：北京大學出版社，2002：95.

[375] 《性自命出》（簡 3-4）中寫道：「道始於情，情生於性。」

[376] 六府文藏·經部·小學類·說文通訓定聲 [DLJ0010237]·鼎部第十七中寫道：「情：人之陰氣，有欲者也，從心青聲。《禮記·禮運》：何謂人情？喜、怒、哀、懼、愛、惡、欲，七者弗學而能。《易·繫辭》：情偽相感，虞注：情陽也。《白虎通》：情性，情者陰之化也。《論衡》：初稟性接於物而然者也。《荀子·正名》：情者，性之質也。又《禮記·禮運》：人情者，聖正之田也。又《大學》：無情者，不得盡其辭。注，猶實也。《周禮·小宰六》曰：以敘聽其情。《秦策》：請詰事情。《聲訓·廣雅·釋詁四》：情，靜也。《淮南·繆稱》：不戴其情。注誠也。《古韻易乾葉》：正精情。《平楚辭·遠遊葉》：征零成情。《程呂覽·勿躬葉》：形正情性成。《韓非子·主道葉》：令命定情。《正名·形楊權葉》：形生盛，寧命情。《秦會稽刻石·銘葉》：清明情貞誠。《誠程精經令平傾銘轉音·易乾葉》：亨情。《周書·周祝葉》：方情。又《易乾葉》：精情天平。《荀子·樂論葉》：情經刑，正身聽。《成營文子下·德葉》：情營性正身人。《符言葉》：生成寧形身人鄰情真信。」朱駿聲、阮元等人編纂的《說文通訓定聲》中收錄的「情」字基本上可以代表先秦時期的普遍用法。

本不相混」[377]。後來儒家用自然之情來解釋人情，這是明顯把「情」的範圍擴大了。《上海博物館藏戰國楚竹書（一）》中《孔子詩論》（簡1）中寫道：「孔子曰：詩無隱志，樂無隱情，文無隱言。」這和《左傳·襄公二十五年》中的「言以足志，文以足言」的說法相似。《呂氏春秋·音初》中寫道：「凡音者，產乎人心者也。感於心則蕩乎音。音成於外而化乎內。是故聞其聲而知其風，察其風而知其志，觀其志而知其德。盛衰、賢不肖、君子小人皆形於樂，不可隱匿。故曰：樂之為觀也深矣。」[378]高誘注：蕩，動；內，化生內心。這和《樂記》的精神是一致的，即都認為音是根源在人心並感通於人心的。人心受音的動盪以促成外在的音樂的形成，形成於外的音樂又要化乎於內，成為人心靈的體現。

　　凡眚（性）為宝（主），勿（物）取之也。金石之又（有）聖（聲），〔□□□□□〕唯（雖）又（有）眚（性），心弗取不出。凡心又（有）志也，亡與不〔□□□□□〕蜀（獨）行，猷（猶）口之不可蜀（獨）言也。[379]

　　這段郭店楚簡文中的缺文趙建偉補作「金石之有聲，[弗考不鳴]；凡人雖有性，（心）弗取不出」，疑「性」字後的「心」為衍文；龐朴補作「金石之有聲，[捶弗擊不鳴：凡人]雖有性，心弗取不出」；李零補作「金石之有聲，[弗扣不鳴，人之]雖有性心，弗取不出」。廖名春說，上海簡簡3「金石之有聲」下有「也弗鉤不鳴」五字。[380]第一處空缺，連繫前後的文字「金石之有聲」和「雖有性心弗取不出」補充之，應該是李零的補充較為通暢。第二個空缺處李零補為「亡與不[可。人之不可]獨行」；

[377] 丁四新. 楚地簡帛文獻思想研究（二）[C]. 武漢：湖北教育出版社，2005：164.

[378] [戰國] 呂不韋. 呂氏春秋 [M]. 上海：上海古籍出版社，1989：49.

[379] 李天虹. 郭店竹簡《性自命出》研究 [M]. 武漢：湖北教育出版社，2003：139.

[380] 李天虹. 郭店竹簡《性自命出》研究 [M]. 武漢：湖北教育出版社，2003：140.

陳偉補為「亡與不［奠。性（或『志』）之不可］獨行」；郭沂補為「亡
與不［可。志之不可］獨行」；廖名春補為「亡與不［可，心之不可］獨
行。」[381] 這裡從整體來看是在談論人「性」的問題，第二個缺失的詞語應
該是「亡與不［可。人之不可］獨行」較為合理。此段文字雖然沒有涉及
「情」，但涉及「性」、「志」和「心」。這些範疇和「情」的關係都是極為
密切的。因為「凡性為主，物取之也」和《樂記》的「凡音之起，由人心
生也，人心之動，物使之然也」有同樣的語義結構，都認為心為性之門，
音由心生，而人心皆會在物的作用下使心動盪，從而產生音樂。

　　中國古代音樂家一般認為音樂是在外物的激蕩下從人的本性中產生
的，那麼這些音、樂、聲到底是本身具有情感性，還是這些音、樂、聲使
人潛在的「情」動盪或感發出來？質言之，音樂之情志是音樂所固有，還
是人性所潛藏？一般來說，音指樂音，相對噪音而言，是有一定音高、
和諧悅耳的聲音。但在古代音樂理論中的「音」一般指音樂，而不指樂
音。《樂記》中說「聲成文，謂之音」，「聲」即聲音。在古代音樂理論
中「聲」指「樂音」，但也有把「聲」理解為「音樂」的，例如《荀子·樂
論》中「雅頌之聲」的「聲」即作音樂解。

　　音樂之情是音樂所固有還是人性所潛藏這一問題，嵇康在《聲無哀樂
論》中首先提出了「聲無哀樂」這一觀點。他的核心思想是否定音樂具有
哀樂之情感。他認為，音樂是自然產生的聲音，它不包含哀樂之情；音樂
也不能使聽者產生哀樂的情感。[382] 他在論述這個問題時，虛構了「秦客」
和「東野主人」的辯論，前者代表了傳統儒家的音樂美學思想，後者「東
野主人」則代表了嵇康的觀點。「秦客」認為：「治世之音安以樂，亡國之

[381] 李天虹. 郭店竹簡《性自命出》研究 [M]. 武漢：湖北教育出版社，2003：141.

[382] 葉朗. 中國美學史大綱 [M]. 上海：上海人民出版社，1985：194.

音哀以思。夫治亂在政，而音聲應之。故哀思之情，表於金石。安樂之象，形於管弦也。」[383] 表達了「樂與政通」的思想。「東野主人」從音樂發生的角度對此辯難說：「夫天地合德，萬物資生。寒暑代往，五行以成。章為五色，發為五音。音聲之作，其猶臭味在於天地之間。其善與不善，雖遭濁亂，其體自若，而無變也。豈以愛憎易操，哀樂改度哉？」[384] 即從音樂產生的根源來看，音樂是由天地的元氣所孕育，它的自然本性不會因為人事或人情的不同而改變。

「東野主人」接著提出了自己的觀點：「和聲無象」、「音聲無常」、「音聲有自然之和」、「聲音以平和為體」、「躁靜者，聲之功」、「眾聲挹，故心役於眾理；五音會，故歡放而欲愜」。這說明了作者並沒有把音樂看成絕對的自然之物，他還是承認音樂具有審美愉悅、「平和」、「躁靜」等功能。「東野主人」認為：「聲音自當以善惡為主，則無關於哀樂；哀樂自當以情感而後發，則無系於聲音。」「聲之與心，殊塗異軌，不相經緯。」[385] 嵇康關於音樂的觀點在當時看來是很前衛的，他敢於否定傳統的習見舊說而提出全新的理論觀點，極大地豐富了中國古代音樂美學的寶庫。

音樂能否表現主體的情感？這在我國古代特別是唐代以前確實是一個問題，是一個屬於哲學和美學認識論的課題。東漢時期的桓譚《新論》有如下記載：

雍門周以琴見，孟嘗君曰：「先生鼓琴，亦能令文悲乎？」對曰：「臣之所能令悲者，先貴而後賤，昔富而今貧，擯壓窮巷，不交四鄰。不若身材高妙，懷質抱真，逢讒罹謗，怨結而不得信；不若交歡而結愛，無怨而

[383] 吳釗等．中國古代樂論選輯 [C]. 北京：人民音樂出版社，2011：116.
[384] 吳釗等．中國古代樂論選輯 [C]. 北京：人民音樂出版社，2011：116.
[385] 吳釗等．中國古代樂論選輯 [C]. 北京：人民音樂出版社，2011：116-125.

生離，遠赴絕國，無相見期；不若幼無父母，狀無妻兒，出以野澤為鄰，入用掘穴為家，困於朝夕，無所假貸。……臣一為之援琴而長太息，未有不悽惻而涕泣者也。」[386]

這裡雖然沒有明確提出「聲無哀樂」的命題，但已隱約涉及了這一問題。操琴者只能讓本身有悲慘經歷且淤積了不平之氣的人產生悲的情感，這也就如《性自命出》所說：「性為主，物取之。」琴聲的作用只是打開了或者取出了人心中已經積鬱的哀樂之情而已，它本身並無所謂哀樂。當然，這個思想直到嵇康這裡才被明確地提出來。李世民在《貞觀政要》中也在討論嵇康所提出的這個問題，唐太宗說：「夫音聲豈能感人，歡者聞之則悅，哀者聽之則悲，悲悅在於人心，非由樂也。」[387]魏征亦說道：「樂在人和，不由音調。」[388] 可見直到唐代，音樂是否可以感人，音樂是否具有情感仍然是人們關注和討論的問題。對這個問題的關注和探討既深化了對音樂本體的認識，也體現出音樂情感問題的複雜性。奧地利音樂理論家漢斯立克提出了「音樂沒有傳達思想信念的能力」、「表現特定的感情或激情完全不是音樂藝術的職能」[389] 等觀點。這些觀點和嵇康的理論倒是有幾分相似，宗白華也看出來這一點，因此他主張把《聲無哀樂論》和漢斯立克的《論音樂的美》做比較研究。[390]

蘇珊·朗格認為，藝術中的情感不是作者本人的情感，而是他認識到的情感在作品中的表達。[391] 杜威則從經驗的角度來重新彌合日常生活和

[386] [晉] 陳壽. 三國志 [M]. 西安：太白文藝出版社，2006：588.
[387] 李世民的言論和嵇康的不同，嵇康強調「聲無哀樂」，李世民卻明言「樂聲哀怨」，可參見蔡仲德. 中國音樂美學史 [M]. 北京：人民音樂出版社，2003：604.
[388] [唐] 吳兢《貞觀政要》卷七，中華書局《四部備要》本，中國古代樂論選輯 [C]. 北京：人民音樂出版社，2011：156.
[389] 汪流. 藝術特徵論 [C]. 北京：文化藝術出版社，1984：272.
[390] 宗白華. 宗白華全集 [M]. 合肥：安徽教育出版社，2008：438.
[391] 李韜. 跨文化視域下的藝術的「形式」和意味（略）[J]. 文藝評論，2014（01）：11-17.

藝術的斷裂，他認為藝術不是與日常生活截然不同的另一種經驗，因此他在《藝術即經驗》中尋找一種日常生活經驗和藝術經驗、藝術與非藝術、精英藝術與通俗藝術的連續性。[392] 這樣的一種認識，對探討中國古代藝術中的情感問題也是有借鑑價值的。那麼，中國古代音樂藝術所表現出的情感性和思想性是如何成為可能的？這裡就似乎遇到了康得式的困惑，音樂的本體並不在音樂的物理性中存在，而是存在於心和物的關係之中。關於音樂的本體問題康得沒有解決，杜威也沒有能真正解決。中國傳統哲學著作《易傳》的答案是「感通」，佛教是「覺悟」或「感悟」，而《文心雕龍》的解答是「神與物遊」則「樞機方通，則物無隱貌」[393]。康得的先驗主義哲學體系以他的十二大範疇作為基礎，構建了以基礎主義為信念的哲學大廈。[394] 黑格爾的《邏輯學》也以純粹概念範疇為基礎構建其邏輯體系，他們的美學思想也是如此，擅長在概念王國裡對物進行形而上的把握。而一旦遇到感性的具體事物，他們的分析就顯得捉襟見肘，因此西方的哲學美學的邏輯分析往往不適合中國藝術的諸多問題。但西方哲學邏輯分析的嚴謹性和概念運用的同一性是建構中國藝術理論時需要加以借鑑和學習的。

總體來看，中國古代音樂是表「情」的藝術，但這種情在不同的歷史階段具有不同的內涵，在不同的社會階層也有著具體的差異。中國古代

[392] [美] 杜威 . 藝術即經驗 [M]. 北京：商務印書館，2005：8-10.
[393]《文心雕龍·神思》：古人云：形在江海之上，心存魏闕之下。神思之謂也。文之思也，其神遠矣，故寂然凝慮，思接千載；悄焉動容，視通萬里；吟詠之間，吐納珠玉之聲；眉睫之前，卷舒風雲之色；其思理之致乎。故思理為妙，神與物遊。神居胸臆，而志氣統其關鍵；物沿耳目，而辭令管其樞機。引自文心雕龍注 . 范文瀾注，北京：人民文學出版社，1958：493.
[394] [德] 康得 . 純粹理性批判 [M]. 北京：人民出版社，2004：71-72. 康得的十二範疇為：量的範疇：單一性，多數性，全體性；質的範疇：實在性，否定性，限制性；關係範疇：依存性與自存性，原因性與從屬性，協同性；模態的範疇：可能性 —— 不可能性，存有 —— 非有，必然性 —— 偶然性.

音樂的這種「情」的差異性往往被中國文化的同一性所遮蔽，即中國古代音樂中的人「情」總是被人「性」所規定，中國古代的人「性」則始終和「天」、「命」的觀念密切相關。不管在任何歷史階段，也不管「情」被張揚到何等的本體地位，藝術中的「情」範疇總是受制於更高的「天」、「命」範疇。被西方哲學家所定義的「純粹」音樂在中國的古代音樂史中似乎並不存在。因此，中國古代音樂中的情範疇和志範疇就不可能須臾分離，它們總是一體兩面地黏合在一起。因此，音樂中的「志」的隱蔽或彰顯就成為其以情感人或者以理服人的界限。中國傳統哲學認為「情」即「血氣」，即「喜怒哀樂之氣」，同時又認為「性自命出，命自天降」，「性始於情」，這樣「情」不僅與「性」和「氣」具有文化上的連繫，而且「情」也成為與「性」、「命」同樣重要的範疇。

2. 音樂中情、志範疇的功能和特徵

　　中國古代音樂中的情志範疇與古代音樂的功能密切相關。因此，考察中國古代音樂的情志範疇之前有必要先梳理一下中國古代音樂的功能。[1] 按音樂表現物件來劃分，中國古代音樂有對天地自然現象的模仿、歌頌和理解（自然內容），有對社會現象的歌頌、訓誡、詛咒和規範（社會內容），有對個人遭遇、命運的歌唱、悲嘆、發洩和思考（人生內容）。[2] 按音樂的社會功能來分，中國古代音樂與禮、教連繫密切，禮樂相連，寓教於樂，可分為伐戰、冶遊、祭祀、宴飲和民俗中的音樂；按宗教門類，可分為道教、佛教和伊斯蘭教中的音樂；按民族劃分，可分為漢族音樂和少數民族音樂。[3] 按音樂的文化特性來劃分，可以分為儒家、道家和釋家音樂。[4] 按音樂所依附的藝術門類，可分為戲曲音樂、曲藝音樂和歌舞音樂等。[5] 按音樂的表現手段，可以分為聲樂和器樂等。

　　按照不同標準分類的音樂都有其所屬的門類的特有功能與特徵。從音樂的表現物件來認識其功能可以看到，音樂旨在表現天、地、神、人的和諧關係。對此典籍中多有記載，《呂氏春秋·仲夏紀·古樂篇》中曰：「帝堯立，乃命質為樂。質乃效山林溪穀之音以歌。」「黃帝令伶倫作為律。伶倫……聽鳳凰之鳴，以別十二律。」[395] 這裡均可以看出音樂對自然的模仿。《尚書·舜典》中寫道：「夔！命汝典樂，教胄子。……無相奪倫，神人以和。」孔安國的注釋為：「倫，理也。八音能諧理不錯奪則神人咸和。」[396] 這裡顯然是用音樂來協調天人關係，從而實現「百獸率舞」的和諧局面。《樂記·樂化》中記載：「樂者，天地之命，中和之紀，人情之所不能免也。」[397] 音樂體現了天地的意志，是和諧的綱紀，為人情所不可缺少的東西。《史記》中寫道：「天有日月星辰，地有山嶺河海，歲有萬物成熟，國有賢聖宮觀周域官僚，人有言語衣服體貌端修，咸謂之樂。」[398] 這也是廣義的天、地、人和社會意義上的樂。祝鳳喈在《制琴曲要略》中寫道：「凡如政事之興廢，人身之禍福，雷風之震颯，雲雨之施行，山水之巍峨洋溢，草木之幽芳榮謝，以及鳥獸昆蟲之飛鳴翔舞，一切情狀，皆可宣之於樂，以傳其神而會其意者焉。」[399] 這是對古代音樂功能的更加細化的區分。由此看來，所有的社會、人事、自然均可以成為音樂的表達內容。這真有點神祕主義的味道，但中國原初的人就是這樣認為的。《呂氏春秋·古樂》有這樣的記載：

　　昔者朱襄氏之治天下也，多風而陽氣蓄積，萬物散解，果實不成。故

[395]　[戰國] 呂不韋《呂氏春秋》，四部叢刊影明刊本，第五卷仲夏紀第五。
[396]　[漢] 孔安國《尚書》，四部叢刊宋本，卷一。
[397]　《樂記》批註 [M]. 北京：人民音樂出版社，1976：54.
[398]　[漢] 司馬遷《史記》，清乾隆武英殿刻本，卷二十四。
[399]　吳釗等 . 中國古代樂論選輯 [C]. 北京：人民音樂出版社，2011：463.

士達作為五弦瑟，以來陰氣，以定群生。

昔葛天氏之樂，三人操牛尾投足以歌八闋。一曰「載民」，二曰「玄鳥」，三曰「遂草木」，四曰「奮五穀」，五曰「敬天常」，六曰「建帝功」，七曰「依地德」，八曰「總禽獸之極」。

昔陶唐氏之始，陰多滯伏而湛積，水道壅塞，不行其原；民氣鬱閼而滯著，筋骨瑟縮不達，故作為舞以宣導之。[400]

本段文字既說明了氣範疇在藝術中的地位，也揭示了原始時代藝術的基本功能及其干預現實的實際過程。有學者認為這是巫術和藝術的結合，也有學者說這是氣功的起源。但筆者認為，這裡面主要體現的是先民對自然、社會和個人關係的認識，當然這和前面學者的觀點並不矛盾，只是觀察的角度發生了變化。對於「八闋」的內容歷來有不同的闡釋，其中以高亨和楊蔭瀏為代表，前者認為是「歌唱」勞動，後者認為是「歌頌」、「述說」和「祝願」社會生活的順利。

不管是發明「五弦瑟」以「來陰氣」，「歌八闋」以祝豐年，還是舞以宣導「筋骨瑟縮不達」之疾，這些所謂的「藝術」都有著具體實用的功能，表達了對美好生活的期盼和歌頌，也就是樂之情和樂之志的統一。《聲無哀樂論》中說：「和心足於內，和氣見於外。故歌以敘志，儛以宣情。」[401]認為歌舞的主要功能是敘志、宣情。但這並不是其最終的目的，歌舞的最終目的是為了達到天地之和，達到人心和身體的和諧狀態，這就是「和心」與「和氣」的統一。春秋戰國時期，禮樂的作用逐步得到統治階層的反思。尹文在《尹文子》中寫道：

仁義禮樂名法刑賞，凡此八者，五帝三王治世之術也。故仁以導之，

[400] 吳釗等.中國古代樂論選輯 [C].北京：人民音樂出版社，2011：38.
[401] [三國] 嵇康.嵇康集譯注 [M].夏明釗譯注，哈爾濱：黑龍江人民出版社，1987：109.

義以宜之，禮以行之，樂以和之，名以正之，法以齊之，刑以威之，賞以勸之。故仁者所以博施與物，亦所以生偏私；義者所以立節行，亦所以成華偽；禮者，所以行恭謹，亦所以生惰慢；樂者所以和情志，亦所以生淫放。[402]

尹文子對樂的功能的認識並沒有超越儒家的「禮別異，樂合同」的範疇，但他還是比較簡單地概括了「樂」的正反兩面的作用——「和情志」和「生淫放」。前者是雅樂的最重要功能，後者是俗樂的負面效果。以現在的眼光來看，雅和俗之樂各有其功能和特徵。雅樂重在追求情志的和諧和心性的莊嚴建構，俗樂主要表現情性的本色和心性的解放。《楚辭》中即已體現出了情志的雙重功能：「申誠信而罔違兮，情素潔於紐帛。」宋汪興祖補注曰：「申，重也。罔，無也。紐，結束也。《易》曰『束帛戔戔』，言已放棄，雖無有思之者，然猶重行誠信，無有違離，情志潔淨，有如束帛也。」「情慌忽以忘歸兮，神浮游以高厲。」注曰：「言已心愁，情志慌忽，思歸故鄉，則精神浮游高厲而遠行也。」[403]「情志高潔」是儒家所提倡的情志觀，而「情志慌忽」則偏重於道家的情志觀。前者強調「誠信罔違」的真誠精神，後者強調回歸到能「安其性命之情」的靈魂故鄉。中國古代音樂美學思想基本上也是在這兩個向度上展開。

（三）舞以攄情志 —— 舞蹈、戲曲中的情志

舞蹈被譽為「藝術之母」，原始人從本能情感的發洩到欲望的表達，都要通過動作來完成。動作是原始人的情緒、激情、情感和思想的直觀表達，它孕育了原始的舞蹈和文化。舞蹈和戲劇中的情志表達與美術和音樂

[402] 厲時熙注 . 尹文子簡注 [M]. 上海：上海人民出版社，1977：37.
[403] [漢] 王逸《楚辭》，四部叢刊影明翻宋本，卷十。

既有相似之處，又有自己獨特個性。如果說美術情志表達主要靠視覺資訊的傳遞，音樂情志表達主要靠聽覺的參與，那麼舞蹈和戲劇中的情志則綜合了前兩者的各自的特徵，成為更具綜合性的情志表達形式。古代人的情志主要體現在樂中，而「樂」是詩、音樂、舞的綜合。因此，樂中的情志表達必然體現於詩、音樂和舞蹈的創作與欣賞過程之中。

　　詩歌中的情志問題是一個古老的話題，也是一個歧義紛呈的話題。不同時代的詩歌具有不同的特點，在情志問題上也表現出不同的歷史風貌。從「饑者歌其食，勞者歌其事」的《詩經》到「感於哀樂，緣事而發」的樂府，中國古代詩歌沿著現實的道路而發展。屈原《離騷》的「欲超乎日月之上，與泰初以為鄰」[404] 的高蹈和幽憤開闢了中國古代詩歌的瑰麗想像和情志相互感發的詩歌發展道路。詩歌的節奏感、緣情言志的傳統深刻地影響了中國古代舞蹈和戲劇的發展。

1. 舞蹈中的情志表達

　　原始舞蹈 —— 高度的生命形式。

　　關於舞蹈的起源有不同的說法，最具影響力的一種就是勞動說。人類在勞動和相互交流的過程中會用身體動作作為傳情達意的手段，這其中即蘊含著舞蹈的一些元素。在古代文獻中關於舞蹈起源的記載也很豐富。例如，《山海經》中寫道：「帝俊有子八人，始為歌舞。」[405]《廣博物志》中說：「舜有子八人，始歌舞。」[406] 這些典籍中關於舞蹈起源的記載儘管不一致，但都表明舞蹈是社會生產活動發展到一定階段的產物。《尚書·益稷》中的「百獸率舞」、「鳳凰來儀」等場面也是對原始舞蹈的生動記錄。

[404] 李誠，熊良智 . 楚辭評論集覽 [C]. 武漢：湖北教育出版社，2003：182.
[405] [晉] 郭璞《山海經傳》，四部叢刊明成化本，海內經第十八。
[406] [明] 董斯張《廣博物志》，清文淵閣四庫全書本，廣博物志卷之三十三。

原始舞蹈儘管已經具備了某些審美的元素，但它大多不是以審美為目的。舞蹈在不同的歷史階段所要表達的情志內容是不同的，因此，考察其歷史發展及其衍變情況是理解其情志範疇的前提。

在生產力水準低下的原始時代，舞蹈被認為是有著具體的實用功能的活動。原始舞蹈可以分為生產勞動性的舞蹈、生殖崇拜性舞蹈、戰爭祭祀性舞蹈和圖騰崇拜性舞蹈等。例如《呂氏春秋·古樂》中記載的葛天氏之樂就屬於生產勞動性舞蹈。各地的考古發現了大量的岩畫舞蹈場面，其中雲南滄源岩畫五人舞和羽帔舞人、內蒙古陰山岩畫牽手舞蹈、廣西花山岩畫中的舞蹈、新疆庫魯克山雙人舞岩畫等都表現出了強烈的生活氣息和巫術意味。而陶器上的舞蹈紋飾也表現著另一番生活景象：青海大通縣和宗日出土的新石器時代的舞蹈紋陶盆，關於其內壁的舞蹈紋飾，王克芬說：「這種『連臂踏歌』的民間歌舞形式既有悠久的歷史，又十分普遍地在中外許多民族中傳承。圈圈舞蹈既有圍獵、圍篝火取暖等的生活基礎，又有便於交流感情、緊密團結的精神作用。」[407]原始時代的舞蹈除了與其生產生活密切相關外，還有著宗教、巫術、生殖崇拜、健身娛樂、戰爭等實際內容。原始時代的神話傳說、舞蹈文獻和考古圖像有助於我們更加系統地了解遠古時代的舞蹈狀況，可以發現此時的舞蹈多是為了對付自然災害，例如禽獸的侵襲、天地的災異、生殖的崇拜和表達人類由此而產生的「恐懼」的一種藝術形式。

這種「恐懼」和「孤獨」的心理狀態，迫使遠古時代的人產生了巫術和宗教。他們在面對困難時，便以巫術和宗教的方式進行思想，從而對這個世界進行一定程度的把握。巫術和宗教之所以與藝術關係密切是因為它們根源是一致的，又具有相似的超越性品質。原始舞蹈大多是集體舞蹈且

[407] 王克芬. 中國舞蹈發展史 [M]. 武漢：武漢大學出版社，2012：10.

節奏簡單、情節重複、氣氛熾烈。刻意營造這種強烈的舞蹈氛圍是為了達到天地神人的和諧統一，把人的恐懼和孤獨、理想和力量融入這個天地大化之中，人的主體性和自然萬物的客體性界限泯滅了，人在這個過程中感到了回歸母體的快樂、安適、寧靜和滿足，藝術的審美功能也從具體的實用功能中露出「恍惚」的端倪。聞一多曾經對澳洲的「科洛波利」舞有過生動的描繪和深入的研究，最後他得出這樣的結論：「科洛波利」可以代表各地域各時代任何性質的原始舞，其原因有四點：[1] 以綜合性的形態動員生命。[2] 以律動性的本質表現生命。[3] 以實用性的意義強調生命。[4] 以社會性的功能保障生命。[408]「科洛波利」能否代表所有的原始舞蹈，似乎還可以討論，但聞一多列舉的原始舞蹈的「目的」和功能則頗有代表性，因為他看到了原始舞蹈的生命性及其本質特徵。熊秉明在《美術隨筆》中寫道：「他們的舞蹈是一種『騰跳』，我們不說『舞蹈』……生命現象從節奏開始，脈搏、呼吸、咀嚼、步行、奔跑、性活動……都是節奏，最原始的藝術接榫在這上面。」[409] 聞一多和熊秉明談論的都是國外的原始舞蹈，但中國的原始舞蹈所體現出的生命精神與之有著相似之處，這也正如錢鍾書所言：「東海西海，心理攸同；南學北學，道術未裂。」[410]原始時代的舞蹈正是人和自然、人和人、人與自身未有完全分裂開來的一種形式，這些簡單而有節律的動作、擊打石塊和木頭的�2砂或空空之聲、狂歡時發出的嘔吼聲伴隨著篝火、樹林、流水、野獸和冷月。在這種原始的舞蹈中，他們借助著最為切近而直接的生存資料，達到超越之並企圖回歸之的恍惚之境。人類所有的生活經驗，諸如生產的、生殖的、宗教的、文化的統統消融在這集體的舞蹈之中，舞蹈的目的就是舞蹈本身，就是超

[408]　聞一多 . 聞一多全集 · 說舞 [M]. 上海：生活 · 讀書 · 新知三聯書店，1982：194.
[409]　熊秉明 . 熊秉明美術隨筆 [M]. 北京：人民文學出版社，2008：90.
[410]　錢鍾書 . 談藝錄（補訂本）[M]. 香港：中華書局香港分局，1986：611.

越這些物質的直接性進而達到物我兩忘的天人合一的境界。原始社會的藝術和人的生存之間具有直接性和連續性，這是與先民的思維特點相一致的。

　　原始人類由於受到自然的壓迫，試圖通過舞蹈的形式來張揚一種強烈的生命情調和原始的野性魅力。奴隸社會的舞蹈較之原始社會有了明顯的區別。如果說原始社會的舞蹈是在和自然鬥爭中發展起來的一種藝術，那麼奴隸社會的舞蹈則是人與社會鬥爭的體現，具體說就是奴隸和奴隸主關係的體現。《竹書紀年》中載：「帝啟元年癸亥，帝即位於夏邑……十年巡守舞《九韶》於大穆之野。」[411] 對此《山海經》亦有具體的記載：「大樂之野，夏後啟於此儛《九代》，乘兩龍，雲蓋三層。左手操翳，右手操環，佩玉璜。」[412] 墨子在《非樂》中寫道：「啟乃淫溢康樂，野於飲食，將將銘［銘］，莧磬以力，湛濁於酒，渝食於野，萬舞翼翼。」[413] 從這些文獻中可以看出奴隸社會舞蹈場面的盛大、繁華和神祕。《管子》中有如下記載：「昔者桀之時女樂三萬人，端噪晨樂，聞於三衢。」[414] 這裡「三萬人」未必是確指，應該是極言人數之多，可見場面的壯觀，表演的音樂響徹街衢，可見聲勢之大。從事音樂舞蹈人數的增多，且舞蹈人穿著華麗考究的衣飾，伊尹因此看到商機，他以「一純得利百鍾」，從而達到「來天下之財」的目的。這也從側面反映出當時音樂舞蹈專業化程度的提高。

　　奴隸社會的舞蹈 —— 秩序的象徵。

　　殷墟甲骨卜辭的記載說明，至少在殷商時代已經具有專職從事舞蹈的奴隸出現。巫舞是巫師行使法術的一個手段，巫師則是當時的知識階層，

[411] ［南北朝］沈約《竹書紀年注》，四部叢刊影明天一閣本，卷上。
[412] ［明］馮夢龍 . 山海經全鑑 [M]. 北京：中國紡織出版社，2016：200.
[413] ［春秋戰國］墨翟《墨子》，明正統道藏本，卷九。
[414] ［春秋］管仲《管子》，四部叢刊影宋本，卷第二十三。

高級的巫師甚至可以左右商王的行政決斷權。因此，商代的巫舞不僅具有祈雨等現實目的，而且具有通神、祭祀、禮儀等制度性內容。從事巫舞的有專業的巫師，也有從事農業生產的奴隸「眾」。這些都說明舞蹈在當時是溝通天地自然的一種方式，在社會生活中占有重要的地位。

《北唐書鈔‧禮儀部三》中記載：「我有嘉賓，鼓瑟吹笙。既見君子，並坐鼓瑟。既見君子，並坐鼓簧。自擊築，自禦塤。鼓淵淵醉言舞。坎坎鼓我，尊尊舞我。會於上池諸夷入舞。」這段記錄樂舞的文字是言周天子「當陽諸侯用命，以饗宴之禮親四方之賓客，明君臣之義」[415] 的事情。「諸夷入舞」的盛大場面不僅昭示著天子的權威和強大的號召力量，而且通過「舞」達到與諸夷同樂的效果，最終使諸夷和周王在「精神」上達到統一。《易傳》中記載：「子曰：『書不盡言，言不盡意。』然則聖人之意，其不可見乎？子曰：『聖人立象以盡意，設卦以盡情偽。繫辭焉以盡其言，變而通之以盡利，鼓之舞之以盡神。』」[416] 這裡的「舞之以盡神」的命題和《詩大序》中的「永歌之不足，不知手之舞之足之蹈之」[417] 的意思比較接近，即均把「舞蹈」作為表情達志的最佳手段和最高級的形式，這一點與西方明顯不同。康得的《判斷力批判》（1790）試圖建立藝術的自主性，他之前的認識論都試圖把藝術納入知識和道德的範疇，藝術也就成為「低級認識論」的代名詞。儘管維科和鮑姆加登分別在《新科學》與《美學》中都試圖尋求「詩性的邏輯」和「想像的邏輯」，似乎都沒有贏得「純粹理智的邏輯同樣的尊嚴」[418]。與西方的「低級認識論」相比，中國在奴隸社會對藝術功能的認識即已經超越了它，不僅不把藝術作為低級認

[415]　[唐] 虞世南《北堂書鈔》，清文淵閣四庫全書本，卷第八十二。
[416]　[周] 卜商《子夏易傳》，清通志堂經解本，卷七。
[417]　[周] 卜商《詩序》，明津逮祕書本，卷上。
[418]　[德] 恩斯特‧凱西爾 . 人論 [M]. 甘陽譯 . 上海：上海譯文出版社，2004：190.

識，而且把它置於對事物認識的最後階段，並且認為藝術是把握事物本質的最為可靠的途徑。《莊子》中的「象罔得玄珠」，《詩大序》的「言之不足，故嗟嘆……手之舞之足之蹈之」，《尚書》的「詩言志……八音克諧、無相奪倫、神人以和」，《論語》的「《詩》，可以興，可以觀，可以群，可以怨，邇之事父，遠之事君，多識鳥獸草木之名」等，均以藝術的形式來達到對「真」的把握。

奴隸社會持續了近一千五百年的時間，社會生產得到了長足的發展，樂舞藝術也得到了空前的繁榮，突出體現在禮樂制度的確立、樂舞專業化的形成和樂舞理論的出現等方面。柳詒徵在《中國文化史》中說：「古書之言樂者，殆莫詳於《周禮》。漢人以《周禮·大宗伯》之《大司樂》章，為樂人之專書。」[419] 周代的音樂舞蹈的記錄多集中在《周禮》中，並且對每種舞蹈的用途和功能都做出明確的分類和規定。

以樂舞教國子。舞《雲門》、《大卷》、《大咸》、《大磬》、《大夏》、《大濩》、《大武》；以六律、六同、五聲、八音、六舞大合樂，以致鬼神，示以和邦國，以諧萬民，以安賓客，以說遠人，以作動物。乃分樂而序之以祭以享以祀。

乃奏黃鐘，歌大呂，舞《雲門》，以祀天神；乃奏大蔟，歌應鐘，舞《咸池》，以祭地示；乃奏姑洗，歌南呂，舞《大磬》，以祀四望；乃奏蕤賓，歌函鐘，舞《大夏》，以祭山川；乃奏夷則，歌小呂，舞《大濩》，以享先妣；乃奏無射，歌夾鐘，舞《大武》，以享先祖。[420]

從《周禮》中的這段文字可以看出，除祭祀之外，舞蹈還有著明德、昭功、歌頌、見善等政治倫理的內容。例如，「《呂氏春秋·古樂篇》稱黃

[419] 柳詒徵. 中國文化史 [M]. 北京：中國大百科全書出版社，1988：173.
[420] [漢] 鄭玄《周禮疏》，清嘉慶二十年南昌府學重刊宋本十三經注疏本，卷第二十二。

帝命伶倫與榮將鑄十二鐘，以和五音，以施英韶，命之日《咸池》。帝舜令質修《九招》、《六列》、《六英》，以明帝德。禹命皋陶作為《夏龠》九成，以昭帝功。湯命伊尹作為《大護》，歌晨露，修《九招》、《六列》，以見其善」[421]。這些歌舞世代相傳，已經成為貫穿整個封建時代的政教歌舞。

如果把原始社會和奴隸社會的舞蹈的目的完全歸入功能性和政教性，似乎也過於絕對。從遠古時代遺留下的文獻來看，古人已經發展出了高度的形式美感，這種形式美感如果脫離開它的具體功能和政教性內容就成為純粹的藝術性。古人的這種形式美感萌芽在實用性的目的之中，但也為藝術的自覺準備了條件。賈湖旁邊的第一聲笛聲、高臺上曼妙的舞姿[422]、《性自命出》中的「美情」、《聲無哀樂論》中的「鄭聲，是音聲之至妙」無不說明即便是高度強調「禮」的作用的時代，「樂」仍然是人自然本性中至真的需要，它是任何社會形態都無法泯滅掉的，它也為儒家哲學增添了除道德、功業、教化之外審美的向度。

封建社會的舞蹈 ── 審美和教化的混融。

李澤厚稱中國的文化為「樂感文化」，若從先秦兩漢大量樂器的出土和中國戲劇中大團圓的結構模式來看，這個判斷是有道理的。這種樂感文化傳統不僅造成中國樂舞藝術的興盛，而且導致樂舞藝術理論的繁榮。東漢的《舞賦》是一篇較早的針對舞蹈表演的專論，它不僅塑造了「姿絕倫之妙態，懷愨素之潔情，修儀操以顯志兮，獨馳思乎杳冥。……與志遷化，容不虛生。明詩表指，唱息激昂。氣若浮雲，志如秋霜」[423] 的舞女形象，而且提出了許多有價值的理論觀點。

[421] 柳詒徵.中國文化史 [M].北京：中國大百科全書出版社，1988：174.
[422]《詩經》：「子之湯兮，宛丘之上兮，洵有情兮，而無望兮」。
[423] [南北朝] 蕭統《文選》，胡刻本，卷十七。

　　《舞賦》提出了「舞以盡意」的觀點，這和《易傳》中的「鼓之舞之以盡神」及《毛詩序》的「不知手之舞之，足之蹈之」有相似的地方，但也有著本質的不同。《舞賦》的「意」是對「寡人欲殤群臣，何以娛之？」的回答，因此他的「意」就具備了較多的娛樂元素，這和「經夫婦，成孝敬，厚人倫，美教化，移風俗」的《詩經》之意不同。而從《舞賦》的主要內容來看，舞者的美貌、曼妙的舞姿、舞者的神情儀態成為作者描繪的中心，這就無怪乎宗白華說：「中國古代舞女塑造了這一形象，由傅毅替我們傳達下來，它的高超美妙，比起希臘人塑造的女神像來，具有她們的高貴，卻比她們更活潑，更華美，更有遠神。」[424] 可見「舞以盡意」的命題已經具備了對舞蹈本體探討的自覺，因此具有重要的藝術學意義。

　　舞蹈是人的真實情感的表達，這是儒家舞蹈藝術觀的基礎。《樂記‧樂象》中寫道：「詩，言其志也；歌，詠其聲也；舞，動其容也。三者本於心，然後樂氣從之。是故情深而文明，氣盛而化神，和順積中而英華外發：唯樂不可以偽。」[425]「舞」可以「動其容」，然後「樂器從之」，這是表達「真情」的手段，也是「舞以盡意」的途徑。漢代舞蹈藝術的繁榮既是前代藝術發展的結果，也是國力強盛的標誌，不管是宮廷還是民間，遇到重大的節慶或者喪葬儀式都要有舞蹈元素的參與，即便是在宮廷之中，也常常演奏鄭衛之舞。《漢書》記載：「撞萬石之鐘，擊雷霆之鼓，作俳優，舞鄭女。」[426] 而《古樂苑‧漢郊祀歌》記載：「內有掖庭材人，外有上林樂府；皆以鄭聲施於朝廷。」[427] 這反映了漢代樂舞藝術在宮廷和民間交流的頻繁與統治者對民間歌舞的推崇。從現有的文字文獻和傳世文物也可以看到漢代舞蹈的

[424] 宗白華 . 宗白華全集 [M]. 合肥：安徽教育出版社，2008：437.
[425] 汪流 . 藝術特徵論 [C]. 北京：文化藝術出版社，1984：193.
[426] [漢] 班固《漢書》，清乾隆武英殿刻本，卷六十五。
[427] [漢] 班固《漢書》，清乾隆武英殿刻本，卷二十二。

繁盛。文字文獻方面主要是體現在《史記》、《漢書》和《後漢書》中，傳世的文物多是漢代畫像磚石、歌舞陶俑、墓室壁畫、銅舞俑和其他材質器物上的舞蹈紋飾。馬融是漢代大儒，史書記載他「才高博洽，為通儒，教養諸生，常有千數。……前授生徒，後列女樂」[428]。這樣的大學問家居然在歌聲舞影之中講學論道，足見樂舞藝術已經溢出了教化人倫的維度，向人的性情之真方向回歸。大學問家是如此，位高權重的皇帝也不例外，漢高祖劉邦平定黥布叛亂歸來，路過家鄉，宴會父老子弟：「高祖擊築，自為歌詩曰：『大風起兮雲飛揚，威加海內兮歸故鄉，安得猛士兮守四方！令兒皆和習之，高祖乃起舞慷慨傷懷，泣數行。」[429] 舞蹈的「動容」、「宣情」、「盡意」的功能得到淋漓盡致的表現。劉邦和戚夫人為改立如意為太子失敗後，他對戚夫人說：「為我楚舞，吾為若楚歌。」[430] 這種即興式的舞蹈不僅宣洩了舞者的情緒，而且起到了感染觀者的作用。

　　《禮記》中說：「上好是物，下必有甚者矣。」[431] 漢代民間歌舞異常興盛和統治者的喜好是分不開的。當然，民間的歌舞也為漢代宮廷舞蹈提供了取之不盡的資源。漢代中央政府設有專門管理俗樂的機構，采民間歌舞以備宮廷之用是其主要職能。漢代的舞蹈大致可分為「百戲」舞蹈、「四夷樂舞」、女樂歌舞、自娛舞蹈和宮廷舞蹈等幾個門類，其中「百戲」舞蹈是「百戲」（亦稱「角抵戲」）中的一個組成部分，舞蹈時常融在百戲之中。漢代百戲中的舞蹈可分為巾袖舞、道具舞、情節舞和舞像。[432]

　　魏晉南北朝時期的舞蹈藝術繼承了兩漢的舞蹈文化，向更加自覺的舞蹈藝術方向發展，在表情的深度和廣度方面均有不俗的開拓。魏晉南北朝

[428]　[漢]趙曄.二十五別史·東觀漢記[M].濟南：齊魯書社，2000：107.
[429]　[漢]司馬遷《史記》，清乾隆武英殿刻本，卷八。
[430]　[漢]司馬遷《史記》，清乾隆武英殿刻本，卷五十五。
[431]　[漢]鄭玄《禮記》，四部叢刊影宋本，卷十七。
[432]　袁禾.中國古代舞蹈史教程[M].上海：上海音樂出版社，2004：37.

是個動亂的時代，也是一個極富激情的藝術創造和哲學玄思的時代，宗白華即這樣描述：「漢末魏晉南北朝是中國政治上最混亂、社會上最苦痛的時代，然而卻是精神史上極自由、極解放，最富於智慧、最濃於熱情的一個時代。因此也就是最富有藝術精神的一個時代。」[433] 當時流行的舞蹈是清商樂舞，這是民間歌舞的總稱，其中著名的清商舞蹈有《白紵舞》、《杯盤舞》、《前溪舞》等，《白紵舞》和《前溪舞》直到唐代還可以看到，足見其流行的程度。晉代的《白紵舞歌詩》這樣寫道：

> 輕軀徐起何洋洋，高舉兩手白鵠翔。宛若龍轉乍低昂，凝停善睞容儀光。如推若引留且行，隨世而變誠無方。舞以盡神安可忘，晉世方昌樂未央。質如輕雲色如銀，愛之遺誰贈佳人。制以為袍餘作巾，袍以光軀巾拂塵。麗服在禦會嘉賓，醪醴盈樽美且淳。清歌徐舞降祇神，四座歡樂胡可陳。[434]

南朝宋劉鑠的《白紵舞辭》也有類似的描述：「仙仙徐動何盈盈，玉腕俱凝若雲行。佳人舉袖耀青娥，摻摻擢手映鮮羅。狀似明月泛雲河，體如輕風動流波。」[435] 把舞蹈者顧盼生輝的「動」之美描繪得淋漓盡致：舞女的動作是那樣的舒展自如，時而輕盈徐緩，時而矯健若游龍；高舉的雙手似白鵠飛翔，身段如游龍浮動，袍袖輕飄如雲朵飄蕩，雪白的手腕時隱時現。動作的輕盈優美、眼神的含笑流盼、肌膚的雪白隱現無不具有勾魂攝魄的魅力！這完全是對人身體、動作和風神的欣賞，人的自覺意識已經昭然顯現。舞蹈和文學、詩歌、繪畫一樣，同時表現出了藝術的自覺意識，成為魏晉時期思想解放潮流和美學精神的集中體現者。

與舞蹈的繁榮相比，舞蹈理論研究則相對滯後，但也不乏有關舞蹈

[433] 宗白華 . 美學散步 [M]. 上海：上海人民出版社，1981：177.
[434] [宋] 郭茂倩 . 樂府詩集（下）[C]. 上海：上海古籍出版社，2016：697.
[435] [宋] 郭茂倩 . 樂府詩集（下）[C]. 上海：上海古籍出版社，2016：698-699.

批評的詩文歌賦的出現。鍾嶸的《詩品》開篇即說：「氣之動物，物之感人，故搖盪性情，形諸舞詠。」[436] 這簡單的一句話把藝術本體之「氣」、藝術表達的中心「情」和舞蹈之形「象」結合起來了。曹丕的《典論·論文》中寫道：「文以氣為主，氣之清濁有體，不可力強而致。譬諸音樂，曲度雖均，節奏同檢，至於引氣不齊，巧拙有素，雖在父兄，不能以移子弟。」[437] 這裡的「氣」即才情、氣質，不同的人氣之「清」、「濁」不同，就決定了藝術風格的不同。曹丕拿「音樂」來說明這個道理，由於每個人的「氣」（才情、氣質）的差異，導致「引氣不齊，巧拙有素」，即便是「曲度」、「節奏」相同，也會彈奏出不同風格的作品來。曹丕是針對「文」而言「氣」的，但舞蹈藝術與「文」也有著相似之處。

　　魏晉南北朝時期的「氣」論是兩漢「氣」論的發展。漢代「氣」被看作天地萬物的本體，是一個哲學概念。到魏晉時期，氣論進一步藝術化和文學化，氣論開始在藝術領域廣泛使用。曹丕「文以氣為主」的思想是兩漢氣論的合理發展，是「氣」論在藝術領域發展的集大成。舞蹈是「動」的藝術，而「氣」的本質特性正如《繫辭》所言：「天地氤氳，萬物化醇，男女構精，萬物化生。」是動的過程。舞蹈以身體自身為媒介，以「占據不同的虛空，承受不同的壓力，構成不同的方位，形成不同的『氣』與『力』的對抗與衝突、統一與解決、感應與反映的各種『氣象』」[438] 為表情達意的手段。《樂記》的「感於物而動」和《詩品序》的「氣之動物……形諸舞詠」均把「動」作為人與世界連繫的起點，把「氣」看作人與世界交互貫通的物質和精神的混合體。舞蹈的情志內容恰恰就是「氣」在舞蹈動作過程中的具象化。舞蹈離開氣則不能表情，更無從言志。「氣之清濁

[436] 于民，孫通海. 中國古典美學舉要 [C]. 合肥：安徽教育出版社，2000：370.
[437] 于民，孫通海. 中國古典美學舉要 [C]. 合肥：安徽教育出版社，2000：239.
[438] 袁禾. 中國古代舞蹈史教程 [M]. 上海：上海音樂出版社，2004：83.

有體」（《典論‧論文》）則又說明不同的「氣」會形成不同的藝術風格，「清氣」和「濁氣」則分別對應著陽剛和陰柔的風格。「軟舞」是陰柔風格舞蹈的代表。魏晉時期是「軟舞」發展史上的發軔期，當時的《明君舞》、《拂舞》、《前溪舞》等舞蹈均表現出柔美的特徵，這種舞蹈適合了當時一部分文人士大夫崇尚陰柔為美的時代風尚。這個時代的「軟舞」也為唐代「軟舞」的發展做了充分的準備。「健舞」則是陽剛風格的舞蹈，中國古代「健舞」歷史悠久，「刑天舞干戚」開創其先河，周代的《大武》、《大濩》和漢代的「武舞」和馴獸的動作均有著「健舞」的剛健有力、古樸雄健的特點，漢代或唐代的「胡舞」和「健舞」也具有相似的美學特徵。

　　舞蹈藝術由「情」而動，由「氣」而賦「形」，又由「氣」而生「動」，此所謂「氣韻生動」，舞蹈的「情」與「氣」是一而二，二而一的。舞蹈不同於繪畫、音樂的地方在於「情」和「氣」均貫徹得更加徹底，在具有節奏、韻律的動作中，在具有生命之情和藝術之氣的灌注之下完成舞蹈的情志表達。舞蹈究竟表達的是誰的情與志？是什麼樣的情與志？中國傳統的儒家文化似乎沒有對這個問題進行過追問，他們理所當然地認為，舞蹈的情志即舞蹈表演者的情志。蘇珊‧朗格認為舞蹈者所要表達的情志和舞蹈者本人的情志不同，前者是他認識或理解了的情志。

　　唐宋時期的舞蹈較之前代具有更加繁榮和開放的局面，對舞蹈的理論研究既具有歷史的延續性也有著鮮明的時代性。歷來被學者宣稱的「唐宋轉型」或「唐宋變革」[439]是經濟、社會、思想和文化的全面性、結構性

[439]　日本學者內藤湖南在日本《歷史與地理》第 9 卷第 5 號上發表《概括的唐宋時代觀》一文認為，「唐和宋在文化性質上有顯著的差異：唐代是中世的結束，而宋代則是近世的開始，其間包含了唐末至五代一段過渡時期。……總而言之，中國中世和近代的大轉變出現在唐宋之際」。載劉文俊．日本學者研究中國史論著作（第 1 卷）．黃約瑟譯，中華書局，1992：11-18.

的社會變遷，藝術也發生著深刻的變化，日本學者內藤湖南發現，樂舞從服務貴族已變為日益迎合平民趣味。根據典籍中的記載，舞蹈藝術在唐代是異常輝煌的，部伎諸樂、剛柔諸舞、歌舞戲弄、宴飲和歲時風情舞蹈、宗教性舞蹈等，滿足著不同人群的需要，孕育著不同的欣賞趣味和美學精神。舞蹈藝術也和文學詩歌一樣注重「意」的表達和「意境」的營造。唐代的舞蹈思想的核心還是「樂與政通」，主要表現統治者的文治武功，具體說來有以下幾個命題比較著名：「舞以攄情志」、「悲悅在人心」、「暢其志」、「舞以象德」、「舞者樂之容」等。唐代平洌的《舞賦》中寫道：「樂者所以節宣其意，舞者所以激揚其氣。不樂無以調風俗，不舞無以攄情志。」[440]「舞以攄情志」即舞蹈藝術可以抒發人的積鬱的情志。「在心為志，發而為情」，因此舞蹈通過「激揚其氣」達到抒發情志的目的。《開元字舞賦》中亦曰：「歌者所以導志，舞者所以飾情。」[441] 這裡的「飾情」的「飾」應該理解為「整治」、「修整」之意。因此，「舞者所以飾情」也就意味著舞蹈是理解舞蹈者對「情」的條理化和理性化的過程，而不完全是舞蹈者個人情感的抒發。這就和蘇珊·朗格的藝術思想有相通的地方。

　　李世民的「悲悅在於人心，非由樂也」是具有時代意義的珍貴命題，但是也受到現代人的諸多誤解[442]，認為它和嵇康的「聲無哀樂」的觀點相

[440]　[宋] 李昉《文苑英華》，明刻本，卷七十九。

[441]　[宋] 李昉《文苑英華》，明刻本，卷七十九。

[442]　李澤厚，劉綱紀. 中國美學史（二卷上）. 北京：中國社會科學出版社，1984 年. 第 236 頁寫道：「李世民以及魏征明顯是主張嵇康所說過的聲無哀樂的。」敏澤. 中國美學思想史（上）. 長沙：湖南教育出版社，2004 年. 第 827 頁寫道：「『悲悅在於人心，非由樂也』的道理，完全是嵇康在《聲無哀樂論》中的觀點。」楊蔭瀏. 中國古代音樂史稿. 北京：人民音樂出版社，1980 年. 第 269 頁寫道：「（李世民）他並不承認音樂有一定的哀樂內容」。蔡仲德在《中國美學史》中認為，《貞觀政要·禮樂》中的記載「音聲豈能感人」和《舊唐書·音樂志一》「音聲能感人」相矛盾，但他認為《新唐書》、《舊唐書》和《資治通鑑》均大量使用《貞觀政要》中的史料，因此他認為應該以「音聲豈能感人」為準。

同。其實，李世民是主張聲有哀樂的，他明確提出了「樂聲哀怨」[443] 的觀點，但不能據此判斷李世民的「悲悅在於人心，非由樂也」的觀點和嵇康的「聲無哀樂」沒有關係。他們二人均強調人在欣賞音樂時主體的能動作用，從而否定音樂本身的情感價值。那麼音樂是如何使哀者哀、樂者樂的？這是一個複雜的心理機制問題，至今也沒有人能完全弄清楚。嵇康、李世民等認為，音樂或者舞蹈的哀樂之情是在樂的作用下，被「取」出來的人的情感，如果用一個比喻來說，就是樹葉不是被秋風掃落的，秋風僅僅是把本已欲墜落的黃葉帶走而已。中國古代人也常常把情與性的關係比喻為波與水的關係，認為情即為外力作用下的性，猶如水面的浪花和波紋，它來自於水並最終歸於水。李白、杜甫、白居易和元稹均有關於舞蹈的詩詞，他們各自詩歌的風格與舞蹈的情志表達有相通之處，諸如李白的飄逸灑脫、杜甫的沉鬱頓挫、白居易的進退有度 [444]、元稹的複雜矛盾，他們的這種個性風格是和其所處的時代環境相適應的。李世民、李白、杜甫處於封建社會的上升時期，其舞蹈所表現出的情志內容多是自信、慷慨、大度，及至歷史發展到白居易和元稹時，胡舞和雅樂才成為問題。[445]元稹的詩歌即表明，唐代舞蹈由兼收並蓄逐步向「發乎情，止乎禮儀」方向轉變。

[443] 于民，孫通海 . 中國古典美學舉要 [M]. 合肥：安徽教育出版社，2000：383.

[444] 蔡仲德說，白居易是「達則兼善天下，窮則獨善其身」的典型，也是一個「得意時主張禮樂治國，失意時以琴養生，以琴自娛」的典型。參見中國音樂美學史 . 北京：人民音樂出版社，2003：619.

[445] 元稹的《胡旋女》：天寶欲末胡欲亂，胡人獻女能胡旋。旋得明王不覺迷，妖胡奄到長生殿。胡旋之義世莫知，胡旋之容我能傳。蓬斷霜根羊角疾，竿戴朱盤火輪炫。驪珠迸珥逐飛星，虹暈輕巾掣流電。潛鯨暗噏笡波海，回風亂舞當空霰。萬過其誰辨終始，四座安能分背面？才人觀者相為言，承奉君恩在圓變。是非好惡隨君口，南北東西逐君眄。柔軟依身著佩帶，徘徊繞指同環釧。佞臣聞此心計回，熒惑君心君眼眩。君言似曲屈如鉤，君好直舒為箭。巧隨清影觸處行，妙學春鶯百般囀。傾天側地用君力，抑塞周遮恐君見。翠華南幸萬里橋，玄宗始悟坤維轉。寄言旋目與旋心，有國有家當共譴。

於平在《中外舞蹈思想概論》中認為，白居易、劉禹錫、元積的樂舞思想正是唐代由盛轉衰時社會精英階層的樂舞觀。這種樂舞觀的過渡性特徵比較明顯，說明這個時期封建社會的「順天道，防人欲」向宋代的「存天理，去人欲」的方向邁進。[446]宋代的理學是占統治地位的思想，「二程」和朱熹是其代表，前者以「禮儀以養其心」、「舞蹈以養其血氣」[447]為代表，後者以禮樂「合得天理自然」為目的。這對先秦兩漢的舞蹈思想來說，是一種倒退，因為舞蹈樂律在他們眼中不過是達到「理」或「氣」的手段而已，音樂舞蹈之情志內容更是被雅鄭、君臣等倫理化、秩序化的內容所取代，人的審美的情感進一步被意識形態的內容所擠壓，在極為有限的範圍內生存和發展。

朱熹說：「『人而不仁』，則其心已不是；其心既不是，便用之於禮樂，也則是虛文，決然是不能為。心既不正，雖有鐘鼓玉帛，亦何用！」[448]他認為外在的倫理規範應讓位於內在的道德自覺，並以人的道德自覺來統攝理論規範。朱熹的這種認識取自「二程」和張載的禮樂思想，並使二者更加系統化。張載的「氣」本體論思想把樂舞看作是自然之「氣」的結果。他說：

鄭衛之音，自古以為邪淫之樂。何也？蓋鄭衛之地濱大河沙地，土不厚；其間人自然氣輕浮，其地土苦，不費耕耨，物亦能生，故其人偷脫怠惰、馳慢頹靡。其人情如此，其聲音同之，故聞其樂，使人如此懈慢。其地平下，其間人自然意氣柔弱怠惰，其土足以生，古所謂息土之民不才者，此也。若四夷則皆據高山溪穀，故其氣剛勁，此四夷常勝中國者，此也。[449]

[446] 於平 . 中外舞蹈思想概論 [M]. 北京：人民音樂出版社，2002：83.
[447] [明] 丘濬《朱子學的》，明正德刻本，卷下。
[448] 楊繩其，周嫻君點校 . 朱子語類第 1 卷 [M]. 長沙：岳麓書社，1997：11.
[449] 胡鬱青 . 中國音樂美學簡論 [M]. 重慶：西南師範大學出版社，2006：176.

　　由此可以看出，張載的「氣」本體論思想具有樸素的唯物的色彩；而程顥則主張「天者理也」和「只心便是天，盡之便知性，知性便知天」[450]；程頤也認為，為學以「窮理」為主，「天下之物皆能窮，只是一理」[451]。「理」在程顥這裡即「在天為命，在人為性，論其所主為心」[452]。「二程」的理學思想反映到舞蹈藝術上就是「理義以養其心，禮樂（一作舞蹈）以養其血氣」的論題。這裡「心」即「性」，「血氣」即「情」，《樂記·樂言》中「夫民有血氣心知之性」的「血氣」意義一致，即「天賦本性所具有的感情」[453]。「舞蹈以養其血氣」就成為宋代理學家的藝術思想的核心內容。南宋陳模《東宮備覽》記載：「於是教之以樂，使之弦歌以養其耳目，舞蹈以養其血氣。」[454] 這種對於舞蹈的認識明顯受到朱熹思想的影響。其實「舞蹈」與「血氣」的關係問題是一個十分古老的話題。《呂氏春秋》記載：「民氣鬱閼而滯著，筋骨瑟縮不達，故作為舞以宣導之。」這裡主要是講陶唐氏通過樂舞來治癒「民氣鬱閼而滯著，筋骨瑟縮不達」的病症，「舞蹈以養其血氣」這個觀點的產生顯然是受其影響，但意義已發生了很大的變化。

　　朱熹的另一個值得重視的觀念是不必「居今而行古禮」，其理由是古今「情文不相稱」，他還認為「日用之間，莫非天理」[455]。朱子在評點孔子的《子路曾皙冉有公西華侍坐章》時頗為贊同曾點之「志」，說道：「曾點見得事事物物上皆是天理流行，良辰美景與幾個好朋友行樂，他看見日用之間莫非天理，在在處處莫非可樂。」[456] 朱子認為古代禮樂的繁文縟節

[450]　[宋]程顥《二程遺書》，清文淵閣四庫全書本，卷二上。
[451]　[宋]程顥《二程遺書》，清文淵閣四庫全書本，卷十五。
[452]　[宋]程顥《二程遺書》，清文淵閣四庫全書本，卷十八。
[453]　中央五七藝術大學音樂學院理論組 . 樂記批註 [M]. 北京：人民音樂出版社，1976：38.
[454]　[宋]陳模《東宮備覽》，清文淵閣四庫全書本，卷二。
[455]　[宋]黎靖德《朱子語類》，明成化九年陳煒刻本，卷第四十。
[456]　[宋]黎靖德《朱子語類》，明成化九年陳煒刻本，卷第四十。

已經不能適用時代的要求，因而他提倡曾點的從容灑落的志向，這是和他重視內心的修養以及「禮樂合一」的主張相一致的。明代王陽明則認為樂舞的作用是「所以順通其志意，調理其性情，潛消其鄙吝，默化其粗頑，日使之漸於禮義而不苦其難，入於中和而不知其故」[457]，這就道出了理學家對待樂舞的真正態度。

宋代是中國古代社會重要的轉型時期，朱熹重視「今情」和「日用」的思想，既是理學思想合理發展的結果，又是時代大勢所趨。文化的轉型使禮樂的情志內涵也隨之發生了深刻的變化，禮樂思想在以雅文化為主流的形態下逐步發展出俗文化的支流，所謂的「日用」、「常情」開始得到越來越多的藝術表達和呈現。宋代的東京城勾欄瓦肆林立，歌舞、戲曲、說唱沿街開場，上至皇宮貴族，下至黎民百姓，都能感受到市場經濟的活力和社會文化的繁榮。《東京夢華錄》和《清明上河圖》對 11 世紀的中國東京城有著細緻入微的記錄和描繪，可作為這種繁榮的歷史見證。但宋代宮廷舞蹈並不通俗，甚至有著雅化的傾向。唐代舞蹈雅俗共賞，宋代則重理趣，所以其舞蹈的文人意味增多。宋代的「隊舞」是其代表，它的雅化傾向使其成為中國宮廷舞蹈的代表，亦成為戲曲舞蹈的先聲，表達了博奧典雅的文人情趣，情與理融匯到舞蹈的詩詞念白中。

明清兩代的宮廷舞蹈沒有明顯的開拓，反而有所衰落。而民間舞蹈則有一定程度的發展，主要表現在戲曲舞蹈的繁榮上。在理論方面，朱載堉首創「舞學」，系統闡述了舞蹈的獨立地位和它在情感教化方面的功能。他在《論舞學不可廢》中說：「夫樂之在耳曰聲，在目曰容。聲應乎耳可以聽知，容藏於心難以貌睹，故聖人假干戚羽龠以表其容，蹈屬揖讓以見其意，聲容選和則大樂備矣。」他還寫道：「凡人動而有節者，莫若

[457]　[明] 王守仁《陽明先生則言》，明嘉靖十六年薛侃刻本，下。

舞，肆舞所以動陽氣而導萬物也。」朱載堉對古代雅舞失傳的原因進行了探討，他認為，「太常雅舞立定不移，微示手足之容而無進退周旋、離合變態，故使觀者不能興起感物，此後世失其傳耳」。朱載堉認為舞蹈的感人魅力是源自舞蹈動作的「變態」，他說：「樂舞之妙在於進退屈伸、離合變態，若非變態，則舞不神，不神而欲感動鬼神，難矣。」[458] 這些藝術見解產生在專制主義空前強化的時代氛圍中是頗為難得的。從他的「擬古舞譜」和「擬《靈星祠雅樂天下太平字舞綴兆圖》」[459] 中可以看出封建專制主義空前加強的歷史痕跡。歷史記載，在永樂元年九月，成祖詔學士王景等擬撰《樂章》：「凡舞用習於郊壇，武舞服左袖上書『除暴安民』四字。」[460] 這樣的舞蹈完全是為了配合統治者的政治目的，舞蹈者的審美情感完全被統治者的政治功利所淹沒。兩宋到明清舞蹈藝術中的情與理的衝突主要體現在戲劇舞蹈中「人情」和「天理」的矛盾，兩宋理學家講「理」，明清文學藝術家講「情」。舞蹈藝術在「情」和「理」的矛盾衝突中發展，整體來看宮廷的雅舞重「理」，俗舞、宴樂或民間舞蹈重「情」。宋代以後，宮廷舞蹈漸趨衰落而民間舞蹈卻興盛起來，這種此消彼長的變化深刻地反映了時代風氣的變化和文化的轉型。

2. 戲曲中的情志範疇

在宋代，舞蹈藝術的發展成就被戲曲藝術所吸收，最終舞蹈藝術的動作成為刻畫人物、表現故事情節的重要手段。中國古代的舞蹈、音樂和詩歌三位一體的狀態從先秦一直到魏晉都是如此，《樂記》中的「樂」即為詩、樂、舞的統一。嵇康的《聲無哀樂論》第一次系統地把「音樂」作為

[458]　[明] 朱載堉《樂律全書》，清文淵閣四庫全書本，卷十九律呂精義外篇九。
[459]　王克芬 . 中國舞蹈發展史 [M]. 武漢：武漢大學出版社，2012：333.
[460]　[明] 張萱《西園聞見錄》，民國哈佛燕京學社印本，卷五十一禮部十。

獨立的物件加以探討。東漢傅毅的《舞賦》重點談論舞蹈藝術的形象，舞蹈的本體地位得到了加強。明代朱載堉在《論舞學不可廢》中廓清了舞蹈和音樂的不同，具有一定的理論價值。古代「樂」不斷分化的同時戲曲藝術也在進行著新的整合。

中國的舞蹈和戲曲有著天然的連繫，古代的舞蹈僅僅是戲曲中的一個元素。戲曲和中國古代的「樂」有著相似的性質，作為一種綜合性藝術，它幾乎融合了以往所有藝術門類中的元素而成為中國獨特的藝術品類。《東海黃公》被戲曲學家認為是中國戲曲的開端，它講述了一個年輕時可以運用法術制服老虎的「黃公」，年老時由於體衰和飲酒等原因導致法術失靈，因此反被老虎所傷的故事。這種帶有諷刺和滑稽寓意的短劇，也被人認為是戲劇舞蹈。從《東海黃公》到唐代的參軍戲，中國的戲曲並沒有真正形成獨立的藝術品類，宋代的宮廷「隊舞」和民間的「講唱」也僅是戲劇的初級形式。及至元代，中國的戲曲才真正完善並逐步繁榮起來。

因為中國古代戲曲藝術存在狀態的特殊性，它和舞蹈、音樂一樣是不可重複性藝術。在沒有直接的資料來進行「活態」的研究的情況下，只能靠間接的文獻資料來對之進行考察。元明清三代是中國戲曲發展的主體朝代，元代戲曲的主要形態是雜劇，它在中國戲劇史上「具有一種永不磨滅的光芒」[461]。臧懋循認為元曲有「三難」，一為「情詞穩稱之難」，二為「關目緊湊之難」，三為「音律諧葉之難」。

曲有名家，有行家，名家者出入樂府，文彩爛然，在淹通閎博之士，皆優為之；行家者，隨所妝演，不無模擬曲盡，宛若身當其處，而幾忘其事之烏有。能使人快者掀髯，憤者扼腕，悲者掩泣，羨者色飛，是惟優孟

[461] 周貽白 . 中國戲劇史（中）[M]. 北京：中華書局，1953：233.

衣冠，然後可與於此，故稱曲上乘首日當行。[462]

　　這就是臧懋循所認為的當行本色。元曲的情志表達的基礎為「本色」，「本色」即真實自然地描寫事物，達到「情詞穩稱」，這樣才能「宛若身當其處」、「幾忘其事之烏有」。這其實是藝術真實性和虛構性之間的關係問題。把這「三難」克服了，就可以達到「快者掀髯……」的藝術效果，正如亞里斯多德的《詩學》所言：「可信的不可能之事比不可信的可能之事更為可取。」[463] 這裡也涉及藝術的虛構問題。總之，臧懋循認為元曲的作者最終要達到以情感人的目的，而戲曲的最終目的就是要動用一切可能的手段讓人心「動」，也即是把人內在的情感激發出來。

　　王廷相說：「言征實則寡餘味也，情直致而難動物也。故示以意象，使人思而咀之，感而契之，邈哉深矣。」[464] 因此，不管是「關目緊湊」也好，還是「音律諧葉」也罷，都是為了營造戲曲的獨特「意象」，這才是戲曲的核心命題。臧懋循說：「填詞者必須人習其方言，事肖其本色，境無旁溢，語無外假。」[465] 這既是「關目緊湊」的前提，更是營造戲曲「意象」的必要條件。觀賞者沉浸在戲曲所營構的「意象」中，就會不自覺地受到感染，至於中國古代戲劇藝術中的情感是如何呈現的以及它和其他藝術門類中的情感區別是什麼，這是戲劇藝術的一個重要的值得認真研究的課題。

　　最古老的戲劇論著《戲劇論》（亦有譯為《舞論》）出現在古老的東方文明發源地——印度，它和亞里斯多德的《詩論》一起對東西方的戲劇藝術實踐進行了最早的系統性總結和概括。《戲劇論》對戲劇的產生、

[462]　[明] 臧懋循 . 元曲選序 [A]. 歷代曲話彙編 [C]. 合肥：黃山出版社，2009：621.
[463]　[美] 塞爾登 Selden. 文學批評理論：從柏拉圖到現在 [M]. 北京：北京大學出版社，2000：47.
[464]　[明] 王廷相《王氏家藏集》，明嘉靖刻清順治十二年修補本，卷二十八。
[465]　汪流 . 藝術特徵論 [C]. 北京：文化藝術出版社，1984：495.

功能、性質、表演、欣賞等進行了全面的闡述。由於中國戲曲藝術成熟較晚，因此對之進行理論總結和概括也相對較晚。[466] 中國、印度和希臘文化對戲劇藝術均進行了深入的思考，但思考的方式不同。中國古代戲曲的理論多是應用性的評點，印度則多是沿著語法學和修辭學的思路發展，而古代希臘則是沿著哲學的路徑發展。印度的《舞論》「將戲劇表演分為形體、語言、裝飾和心理四類」[467]，由此可以看出它對戲劇情感和戲劇其他要素的關注和探討。《舞論》中的「味」範疇實質就是談論情感問題。[468] 而亞里斯多德的《論詩》對藝術的本質定為「模仿」，不同藝術的本質只是由模仿的方式不同決定的。他說：

　　舞蹈家則只用節奏，不用諧聲，因為借助形體的節奏，他們可以模仿出人的性格、情感和活動。……悲劇和喜劇，它們使用所有業已談過的那些手段，如節奏、旋律和韻律。差別就在於有些藝術同時使用所有這些手段，而有些藝術則交替使用這些手段的某一部分。我把使各種藝術相互區別開來的東西稱為摹仿的手段。[469]

　　東西方最早最系統的戲劇理論專著均把戲劇藝術的情感性定為戲劇的核心功能。那麼，戲劇表現的情感與其他藝術表現的情感有何不同呢？亞里斯多德認為戲劇藝術是對人一段「行動」的模仿[470]，而其他藝術則不是對「行動」的模仿，因此戲劇的情感就是在「行動」中的情感。

　　中國古代的戲曲理論則不做這樣的抽象概括和邏輯推理，明清的戲曲

[466] 徐子方. 中國戲曲晚熟之非經濟因素剖析 [A]. 藝術與中國古典文學 [M]. 北京：人民文學出版社，2009：100-112.

[467] 黃寶生. 印度古典詩學和西方現代文論 [J]. 外國文學評論，1991（01）：82.

[468] 金克木. 古代印度文藝理論選 [C]. 北京：人民文學出版社，1980：5-21.

[469] [古希臘] 亞里斯多德. 修辭術·亞歷山大修辭學·論詩 [M]. 顏一，催延強譯，北京：人民大學出版社，2003：308-309.

[470] 對亞里斯多德《詩學》中「行動」、「動作」和「扮演」三個詞的詞義辨析可以參考侯抗. 亞里斯多德《詩學》「行動」辨析 [J]. 戲劇，2014（05）：72-81.

理論家大多是具有創作經驗的戲劇家，他們更加喜歡運用形象化的比喻的方式對戲曲表演、創作和欣賞進行描述。因此，中國古代戲曲藝術，不管是創作實踐還是理論總結均體現出了中國獨有的特色。如果西方戲劇是不忘情，那麼中國古代戲曲則是深情。西方戲劇是在情節衝突中展現社會、性格和命運的力量，中國古代戲曲中的每一個動作、眼神、道具無不浸潤著濃厚的生命的情韻與程式。

第二節　形與神：中國古代藝術認識活動的二維結構

　　形與神這對範疇是中國古代藝術認識活動的基本範疇。對一部藝術作品的認識一般要從形開始，進而達到對神的領會。藝術創作從構思到完成的過程也是在形和神相互作用、相互轉化下的創造性活動。我們對形和神範疇的認識並非從藝術領域開始。它是中國人對自身形體和精神自覺的產物，然後才把這對範疇移植到藝術領域和藝術批評上來，形成了「以形寫神」、「形具神生」、「形神兼備」、「形缺神全」、「忘形得神」等觀念。若從具體的形神範疇來看，它是關於藝術的二元對立思維的產物；從藝術的本體性來看，它是中國古人對藝術根本性質的認識。中國古代的形神觀念與西方的形式和意味觀念有著相似的指涉關係，又有著巨大的文化差異。

一、藝術形神觀念解詁

　　中國古代藝術中的形神範疇是從哲學領域轉移過來的。先秦時代，人們從對自身的形體和精神的認識過程中發展出了形神範疇。哲學上的形神問題也叫身心問題。形、身即形體和身體，神、心即精神和神明，有時神也可以指精氣、靈魂和鬼神。形神的觀念在先秦時代稷下學派的學說中就已經表現出來了，宋鈃、尹文說：「定心在中，耳目聰明，四枝堅固，可以為精舍。精也者，氣之精者也。人之生也，天出其精，地出其形，合此以為人。和乃生，不和不生。」[471] 他們認為精氣是世界的本體，人本精

[471]　[春秋] 管仲《管子》，四部叢刊影宋本，卷第十六。

氣而生。《管子‧心術上》中寫道：「世人之所職者，精也。去欲則宣，宣則靜矣。靜則精，精則獨立矣。獨則明，明則神矣。神者，至貴也。」[472]這裡宋鈃和尹文認為形和神是合一的，不可分開。《管子‧心術下》中曰：「氣者，身之充也。」而《管子‧內業》又云：「思之思之，又重思之，思之而不通，鬼神將通之，非鬼神之力也，精氣之極也。」這種形（「身」）由氣構成，神（「思」）也由氣構成的觀點，對後代有深遠的影響，它實質上已具有形神統一論的質素。

　　《荀子》明確提出「形具而神生」[473]的命題，但荀子把「形」理解為天之所賜的「百骸九竅」，是「耳目鼻口形」並列的五官之一。「神」為「精魂」，「形具而神生」還隱含了「神」對「形」的依賴關係。《解蔽》中寫道：「心者，形之君也，而神明之主也。」[474]把「形」和「神」都歸於「心」的主宰，而《莊子》內篇中的「神」相對於人體之「形」具有更大的獨立性。「美」、「醜」的本質是「氣」，因此美醜之形只要能表現生命之「氣」，都可以達到最高的美 —— 道（精神之美）。總體來講，先秦的「形神」觀沒有脫離自然形神論的範疇。

　　先秦的形神思想經過兩漢的發展初步顯現出了系統化的特點。《黃帝內經》認為精神藏於五臟，王充也認為精神由五臟和血脈產生。《淮南子》則提出「君形」的概念，認為主宰「形」的是「神」，這個觀念對中國古代藝術的「傳神」論的影響是很大的，這在顧愷之的《論畫》和《文心雕龍‧神思》等著作中都有所體現。《淮南子》受《易傳》中的「在天成象，在地成形」觀念的影響，提出了「形」來源於地，「神」來源於天的觀點。王充則從神對形的依賴關係出發批評神不滅論。兩漢時期的形神觀念具有

[472]　[春秋] 管仲《管子》，四部叢刊影印宋本，卷第十三。
[473]　[戰國] 荀況《荀子》，清抱經堂叢書本，卷十一。
[474]　《辭源》「君」字條，北京：商務印書館，2012：533.

承前啟後的意義，它發展了先秦時期的宇宙論思想和「精氣」學說，為魏晉形神論的繁榮奠定了理論上的基礎。

魏晉是有神論和無神論爭辯最為激烈的時期，有神論者和無神論者都對形神的關係進行了細緻的論證。範縝從質用角度來論證形神的關係，在哲學上達到了一定的高度。而慧遠和蕭衍則對神的本體地位進行了充分論證，他們的觀點對充分認識中國古代藝術理論中的形神關係是有積極影響的。中國古代藝術中的形神範疇不像情志範疇那樣首先在詩歌領域產生，它對藝術的影響首先表現在繪畫領域，顧愷之的《論畫》、宗炳的《畫山水序》、王微的《敘畫》等著作中均涉及繪畫的形神問題，謝赫的《古畫品錄》提出的「六法」更是對「形」、「神」關係的集中概括，成為中國傳統書畫批評的圭臬。

隋朝到清代是哲學上形神關係的探討相對沉寂的階段 [475]，方以智和王夫之的形神觀在相對沉寂的氛圍中顯示出了其理論的勇氣和新的氣象。前者深入分析了「神蹟」、「道藝」[476] 的關係，後者提出了美學「意象」的「現量」[477] 解釋。

1. 形

關於「形」，《說文解字》中寫道：「形，象形也。」《說文解字六書疏證》卷十七中寫道：「應作形象也。……今人之用『形』字，以『靜』字為本義，『動』字為引申之義。《廣雅釋詁》：形，容也。」[478] 可見「形」的本義與「象」及「容」的關係比較密切。這是文字訓詁學上對「形」的

[475] 方立天. 中國古代哲學問題發展史（上冊）[M]. 北京：中華書局，1990：313.

[476] [清] 方以智著. 龐樸注釋. 東西均注釋 [M]. 北京：中華書局，2001：152、172.

[477] 「現量」，「現」者有「現在」義，有「現成」義，有「顯現真實」義。「現在」，不緣過去作影；「現成」，一觸即覺，不假思量計較；「顯現真實」，乃彼之體性本自如此，顯現無疑，不參虛妄。《相宗絡索·三量》轉引自葉郎. 中國美學史大綱 [M]. 上海：上海人民出版社，1985：462.

[478] 古文字詁林編纂委員會. 古文字詁林（第八冊）[M]. 上海：上海人民教育出版社，2003：57.

解釋。在文獻上「形」較早見於《周易‧繫辭上》：「在天成象，在地成形。」此處的「形」即為「形象、形體」之義。《禮記‧檀弓上》：「斂首足形。」注：「形，體。」疏：「斂於首足，形體不令露見。」[479] 從早期的典型字例來看，「形」字是「遠取諸物，近取諸身」的結果。「形」最初指具體的可見之「象」，後來發展出了具有特定意義的「體」、「容」和「器」的觀念。還是在《周易‧繫辭上》，「形」獲得了超越性的含義：「形而上者謂之道，形而下者謂之器。」又曰：「見乃謂之象，形乃謂之器。」孔穎達《正義》云：「道是無體之名，形是有質之稱。凡有從無而生，形由道而立，是先道而後形，是道在形之上，形在道之下，故自形外已上者謂之道也；自形內而下者謂之器也。形雖處道器兩畔之際，形在器不在道也。既有形質，可為器用，故雲形而下者謂之器也。」[480] 張岱年認為，「形乃謂之器」與「形而下者謂之器」意義相同。[481] 張岱年的這一觀點顯然是受到了孔穎達的影響。這兩句話意義是否相同姑且不論，《周易‧繫辭上》關於形上形下議論的目的不在於區分「道」和「器」的不同，它是對「形」的一種描述，也是對「形」之謂「形」的一種闡釋：在「形」成為「形」之前即有「道」存在，在「形」成為「形」之後即有「器」完成。因此，我們可以說，在「形」成為「形」之前即為「虛形」，可以用「道」、「照亮」它；在「形」成為「形」之後即為「實形」，可以用「器」彰顯它。

「形而上者謂之道，形而下者謂之器」，歷代的易學家和理學家對之有詳細的考辨，一致認為這句話主要論述了「道」與「器」的區別。宋代理學家張載以「氣」釋「道」與「器」；而程顥則認為「立天之道曰陰與陽，立地之道曰柔與剛，立人之道曰仁與義，又曰：一陰一陽之謂道。陰

[479]《辭源》「形」字條，北京：商務印書館，2012：1160.
[480] 轉引自張岱年. 中國古典哲學概念範疇要論 [M]. 北京：中國社會科學出版社，1989：70.
[481] 張岱年. 中國古典哲學概念範疇要論 [M]. 北京：中國社會科學出版社，1989：70.

陽亦形而下者也，而曰道者，惟此語截得上下最分明。」[482] 張岱年認為，所謂「惟此語截得上下最分明」、「意謂此語表示形而上、下的關係最明確，意謂形而上和形而下有嚴格的區別而又不相脫離」[483]。程頤則認為：「氣是形而下者，道是形而上者。」[484] 朱熹以「理」解「道」，以形而上者為理，形而下者為氣，理在氣先，此為程朱理學的基礎。程朱理學把形上形下的關係理解為「理」與「氣」的關係，而且把上下關係理解為先後關係，代表了宋人對這個哲學問題的理解深度。

　　王船山對《周易》的這句話有新的解釋。他從「謂之」和「之謂」[485] 的辨析中看到形而上、形而下的區別不是客觀世界所固有的劃分，而是主體對世界的一種認識。他從有無之辨和顯隱之辨這兩個角度觀察，發現形而上和形而下是顯隱之別而非有無之別。[486] 所以，陳贇認為王船山的哲學具備了從形而上學的框架中解脫出來的努力和後形而上學的開啟之功。藝術理論研究的重點不在於王船山的哲學是否有突破傳統的意義，而是要聚焦王船山對「形」的認識的深化。《周易》重「象」，但「象」從來就不是單純之物，它是主體和客體交融的產物；而「形」則掩蓋在道器、理氣和有無這些更加抽象的辯論之中，「形」本身的哲學地位則顯得晦暗不

[482] [宋] 程顥《二程遺書》，清文淵閣四庫全書本，卷十一。

[483] 張岱年 . 中國古典哲學概念範疇要論 [M]. 北京：中國社會科學出版社，1989：71.

[484] [宋] 程顥《二程遺書》，清文淵閣四庫全書本，卷十五。

[485] 王船山發現，「謂之」是在「於彼固然無分」的情況下「而可為之分」，但是，這種區分的實質是「我為之名而辨以著也」。也就是說，「謂之」句表達的不是物件性實體自身的「是其所是」，而是主體的一種規定。換言之，「謂之」不是一種描述，而是一種解釋，是一種把物件「看作……」的方式。維特根斯坦曾經對動詞「看」進行了分析，並闡明了「看作」的概念。我們不僅在「看」，而且「看作」；將某物「看作」什麼取決於怎樣理解它。因此，「看作」不是知覺的一部分，「思」參與了「看作」，並使看作成為可能。「之謂」云者，原其所以名也；「謂之」云者，加之名者也。故不同。轉引自陳贇 . 形而上與形而下：後形而上學的解讀 —— 王船山的道器之辨及其哲學意蘊 [J]. 復旦學報，2002（04）：95、96.

[486] 陳贇 . 形而上與形而下：後形而上學的解讀 —— 王船山的道器之辨及其哲學意蘊 [J]. 復旦學報，2002（04）：93.

明。王船山對「形」的貢獻是他試圖從以道為本體向以形為本體轉化，從「謂之」和「之謂」的區別中可以看出他的這種努力。形而上和形而下中的「形」如何才能「如其所是而顯之」，顯然不能靠「謂之道」或者「謂之器」這樣的主觀籌畫。如何對「形」有一個客觀的認識，在《管子·心術上》即有說明：「潔其宮，開其門。宮者，謂心也。心也者，智之舍也，故曰宮。潔之者，去好過也。門者，謂耳目也。耳目者，所以聞見也。」[487] 宮，即心；門，即耳目等認識的門戶。「潔其宮，開其門」即擯棄主觀的成見和欲望，打開耳目的認識門戶。《管子·心術上》的這一觀點發展為「虛一而靜」的認識論命題。王船山對語言學上「謂之」和「之謂」的分析，實質是借助《管子》的認識論來闡發他對儒學基本問題的理解。

　　在本體論上，王船山把「形」置於一個根本性的地位。他並沒有把形而上的「道」置於一個優先的地位，而是把形和形而下的「器」作為一個前提條件，這就表明了他在哲學上和美學上的唯物主義的立場。

　　形而上者，非無形之謂。既有形矣，有形而後有形而上。無形之上，亙古今，通萬變，窮天窮地，窮人窮物，皆所未有者也。……故聰明者耳目也，睿智者心思也，仁者人也，義者事也，中和者禮樂也，大公至正者刑賞也，利用者水火金木也，厚生者谷蓏絲麻也，正德者君臣父子也。如其舍此而求諸未有器之先，亙古今，通萬變，窮天窮地，窮人窮物，而不能為之名，而況得有其實乎？[488]

　　王船山通過對「形」的分析說明了「形」的重要，但奠定其在美學史上的地位的是他的「意象」學說。所謂「意象」是「情」與「景」的內在

[487]　[春秋] 管仲 . 管子譯注 [M]. 劉柯等譯注，哈爾濱：黑龍江人民出版社，2003：260.
[488]　谷繼明，王船山 .《周易外傳》箋疏 [M]. 上海：上海人民出版社，2016：229、230.

統一。他的情景統一論是其哲學上形神論在詩學上的體現。葉朗給予他很高的評價，說他和葉燮是中國美學史上的雙子星座。[489]

　　魏晉南北朝對「形」的認識是從人物品藻開始向繪畫等藝術領域擴展，對人體美的推崇到對人精神風度的欣賞推動了人物畫的美學自覺。山水園林在魏晉士人心目中不再成為簡單的道德比附和人活動的象徵，而是有著獨立價值和地位的存在。這就催生了山水詩和畫的出現，並逐步發展起來。在魏晉南北朝特殊的時代環境和思想思潮的影響下，人逐步從先秦的天命觀和禮樂秩序中掙脫出來，他們不僅發現「天道遠，人道邇」，而且發現了一個嶄新的審美時空。曹操的《短歌行》中對人生無常的慨嘆和及時行樂的嚮往，《世說新語》中對生命的覺醒和對自然風景的欣賞，突破了先秦時代比德的範圍，這些都是人性覺醒的標誌。顧愷之《魏晉勝流畫贊》中的「以形傳神」和《畫雲臺山記》中的「以形寫神」，宗炳《畫山水序》中的「以形寫形」、「以色貌色」，王微《敘畫》中的「本乎形者融靈」，謝赫《古畫品錄》中的「六法」、「事絕言象」、「該備形妙」、「賦彩制形」、「形制單省」、「略於形色」等論述，說明對「形」的重視已經超越前代。唐代的張彥遠在其《歷代名畫記》中寫道：「象物必在於形似，形似須全其骨氣。骨氣形似，皆本於立意而歸乎用筆。」這裡顯然把象物、形似、用筆、骨氣放在繪畫的基礎性的地位，並遵從立意的需要，從而達到立意的目的。宋代郭熙在其《林泉高致》中寫道：

　　山，大物也，其形欲聳拔，欲偃蹇，欲軒豁，欲箕踞，欲盤礴，欲渾厚，欲雄豪，欲精神，欲嚴重，欲顧盼，欲朝揖，欲上有蓋，欲下有乘，欲前有據，欲後有倚，欲上瞰而若臨觀，欲下游而若指麾。此山之大體也。

[489] 葉朗 . 中國美學史大綱 [M]. 上海：上海人民出版社，1985：452-453.

水，活物也，其形欲深靜，欲柔滑，欲汪洋，欲回環，欲肥膩，欲噴薄，欲激射，欲多泉，欲遠流，欲瀑布插天，欲濺撲入地，欲漁釣怡怡，欲草木欣欣，欲挾煙雲而秀媚，欲照溪谷而光輝。此水之活體也。[490]

這雖然是言山水之形，但可以看出他已經把山水之形情意化了。不僅如此，郭熙還把山水置於不同的季節中來觀照其情態：「春山煙雲連綿人欣欣，夏山嘉木繁蔭人坦坦……」因此，以形象表達人的志意和情趣便成為繪畫的最主要的目的。荊浩在《筆法記》中把謝赫《古畫品錄》中的「六法」發展為「六要」，「六法」重在從欣賞和批評的角度來談形和神（氣韻）的關係，而「六要」則重在從創作論的角度來談心與物、筆與心、筆與形、心與形的關係：

「畫者，畫也。度物象而取其真。物之華，取其華，物之實，取其實，不可執華為實。若不知術，苟似可也，圖真不可及也。」曰：「何以為似？何以為真？」叟曰：「似者得其形遺其氣，真者氣質俱盛。……圖畫之要，與子備言。氣者，心隨筆運，取象不惑。韻者，隱跡立形，備儀不俗。思者，刪撥大要，凝想形物。景者，制度時因，搜妙創真。筆者雖依法則，運傳變通，不質不形，如飛如動。墨者高低暈淡，品物淺深。文采自然，似非因筆。」

夫病者二：一曰無形，一曰有形。有形病者，花木不時，屋小人大，或樹高於山，橋不登於岸，可度形之類也。是如此之病，不可改圖。無形之病，氣韻俱泯，物象全乖，筆墨雖行，類同死物。[491]

荊浩把「形」分為「形似」和「圖真」兩個層次。形似是較低級的層次，即「得其形，遺其氣」。「圖真」則是要「氣質俱盛」。「六要」的主

[490] 俞劍華 . 中國古代畫論類編 [C]. 北京：人民美術出版社，1998：638.
[491] 俞劍華 . 中國古代畫論類編 [C]. 北京：人民美術出版社，1998：605-606.

要目的是「圖真」而不是「形似」。「形似」之病是有形病，就是「花木不時，屋小人大，或樹高於山，橋不登於岸」；「無形」之病則是「圖真」之病：「氣韻俱泯，物象全乖。筆墨雖行，類同死物。」五代時期的畫論對「真」的推崇已經到了一個極高的水準，唐代張璪的「外師造化，中得心源」把藝術歸結為「造化」和「心源」的結合，荊浩把這二者凝結在一個「真」字上面，這種「真」當然是「造化」之真和「心源」之真的結合。

　　北宋黃休複的《益州名畫錄》把繪畫分為四格，即逸、神、妙、能四個級別。最高的逸格對形的要求是「筆簡形具，得之自然」，而神格是「應物象形」、「創意立體，妙合化權」，妙格是「筆精墨妙，不知所然」、「曲盡玄微」，能格是「形象生動」。從「能」格到「逸」格，對繪畫之「意」的要求逐步提高，對「形」的關注則逐步減少，但並不是對「形」的要求減少了，而是對人造之「形」的要求更高了，是要「得之自然」，這反映出宋代繪畫尚「意」的特徵。《林泉高致·畫意》中有「詩是無形畫，畫是有形詩」這樣的句子，這與蘇軾對王維的「詩中有畫，畫中有詩」[492]的評價有同工之妙。從唐代到宋元明清，繪畫和詩文的逐步融合，使繪畫在表「意」方面有了新的突破。這種融合使繪畫向綜合性藝術發展的同時，對「形」的要求也發生了變化。宋代畫院繪畫和民間繪畫延續了前代對形似的要求，從「以形寫神」轉變到「以形寫意」。這一時期文人繪畫開始興起，「以詩入畫」成為時代的潮流。文人畫的一個重要特點是重視意象和意境的營造，相對輕視對形似的要求。歐陽修在《盤車圖詩》中有「古畫畫意不畫形」之言，他的「畫畫意」和「詩言志」具有相似的價值。文人畫的「畫意」追求是對繪畫本體之形的超越，是對《爾雅》

[492]　[宋] 蘇軾《東坡題跋》下卷《書摩詰藍田煙雨圖》評論唐代王維的作品中指出：「味摩詰之詩，詩中有畫；觀摩詰之畫，畫中有詩。」

「畫，形也」的超越。但單純的繪畫很難表達人確定的幽微之意，題畫詩的加入使繪畫的形和詩的意相互發明，可以更加充分地表達文人的情意。謝赫對「形」的重視有目共睹，他在評價畫家時儘管以氣韻或神意為旨歸，但終究離不開繪畫的形象。顧愷之也是如此，他在《魏晉勝流畫贊》中說：「上下、大小、濃薄有一毫小失，則神氣與之俱變矣。」[493] 這顯然是把「形」放在了決定「神」的層次上來論證問題的。蘇軾《書吳道子畫後》中曰：「道子畫人物如以燈取影，逆來順往，旁見側出，橫斜平直，各相乘除，得自然之數，不差毫末。出新意於法度之中，寄妙理於豪放之外，所謂遊刃餘地，運斤成風，蓋古今一人而已。」[494] 從這裡可以看出吳道子對形似的要求是「不差毫末」。

　　在繪畫向表意方向發展的同時，詩歌則向表形的方向發展。詩的形是詩的建築和音韻之美，詩的內容本體是意象和意境（王夫之語），這兩者都需要「形」的支撐。詩歌從四言到五言是其「形」的變化，正如《文心雕龍·明詩》中說：「四言正體，五言流調」，這就是言詩的外形的變化。沈約的「四聲八病」說也是對詩歌形式美感規律的探討，這也是對詩歌外在之形而言的。《文心雕龍·物色》中言「文貴形似」，宋代鄧椿的《畫繼》中雲「畫者，文之極也」，這是繪畫向文靠攏的表現，是與「文貴形似」相向而行的運動，這種運動終於在文人畫中得到了歷史性的匯合。唐代意境論的成熟是象和意結合的產物。唐代詩人司空曙的「雨中黃葉樹，燈下白頭人」是一幅畫，元曲中的「枯藤老樹昏鴉，小橋流水人家」的意境也是一幅畫。「初日淨金閨，先照床前暖。斜光入羅幕，稍稍親絲管。雲發不能梳，楊花更吹滿。」唐朝詩人王昌齡的這首《初日》詩被宗白華

[493]　[東晉] 顧愷之 . 魏晉勝流畫贊 [M]. 載張建軍 . 中國畫論史 [M]. 濟南：山東人民出版社，
　　　　2008：32.
[494]　[宋] 蘇軾《蘇文忠公全集》，明成化本，卷二十三。

稱為「豔麗的一幅油畫」[495]，誠哉斯言。詩和畫的意境確實有著極為相似的地方，但它們也有著本質的不同。繪畫以直射眼簾的視覺形象之美為基礎，來表現人的情志內容；詩歌則以抽象的語言符號之美，營構一個可以想像的空間，以此表達人的情感志趣。在中國藝術史上，對藝術之形的一個基本認識是不能拘泥於有限的形，而是要超越它，進而達到對神的把握。音樂上的「大音希聲」、「無聲之樂」，詩歌上的「不著文字，盡得風流」，繪畫上的「不似之似」、「離形得似」等，均表現出超越具體有限之形而達到更高的精神層次的蘄向。

2. 神

《說文解字》：「神，天神。引出萬物者也。」《大戴·曾子天圓》篇：「陽之精曰神。」《風俗通·怪神》篇：「神者申也。」《禮含文嘉》：神者信也。申信同義，申亦作伸。《周易·繫辭》引而伸之，即知申伸同意。即古今字也。許氏申下云：「神也。」以後世字解古文字也。馬敘倫、楊樹達均認為「申為電的初文」。楊樹達說：「蓋天象之可異者莫神於電，故在古文，申也，神也，實一字也。其加雨於申而為電，加示於申而為神，皆後起分別之事也。」《周易·繫辭》：「陰陽不測之謂神。」張日昇認為：「雷電使空氣產生氮化物，足以肥田，利於植物生長，故《說文》云：『神，天神引出萬物者也。』蓋亦有據，先民不知其故，以為雷電後植物茂盛，乃天神之力。故以申電為神。」[496]

從以上引文可以看出，「神」的本義即為「申」，而「申」是古代人們對天象「電」的形象化描繪。《說文解字》把「神」看作萬物之所以產生的引導性力量，這和「道」不同，「神」在這裡還沒有形而上的意味，它還

[495] 宗白華. 宗白華全集（3）[M]. 合肥：安徽教育出版社，2008：293.
[496]《古文字詁林》（一）[M]. 上海：上海教育出版社，1999：114、115.

是一種具體的東西。「神」可以「引」出萬物，不是「生」也不是「化」，它是作為一種具體的力量而存在。《說文解字》對「神」的這種解釋典型地體現出了中國傳統文化中的除「道生一，一生二，二生三，三生萬物」和「太一生水」的「化生」觀之外的另一個維度 —— 神「引導」萬物的觀念。

「神」可以使世界萬物之「形」得以顯現，萬物之「形」在「神」的作用下被照亮。《性自命出》中寫道：「凡性為主，物取之也。金石之有聲，〔弗扣不〕鳴。」（郭店楚簡《性自命出》，簡六）這裡「物取」即「誘導」之義。《性自命出》談的是人之性，而《說文解字》「引出萬物」的是「天之性」，即「神」。《說文解字》對「神」的解釋也並非許慎的原創，他難免受到前代「神」觀念的影響，例如：「神也者，妙萬物而為言也。」[497]「神者，引物而出。」[498]「神靈者，天地之所本而為萬物之始也。」[499]這些觀念均可能對許慎的闡釋產生影響。

先秦「神」的觀念是比較複雜的，只從文字學上去考察還不足以窺其全貌，因此回歸到先秦典籍中是十分必要的。《莊子‧知北遊》：「夫昭昭生於冥冥，有倫生於無形，精神生於道，形本生於精，而萬物以形相生。」[500] 這是老子對孔子所講的一段話，老子認為有形生於無形，精神生於道，形生於精氣，而世間萬物是以各自的類形互相產生的。這裡道是精神的本體，精神成為形的本體，而形是萬物產生和變化的物質基礎。顯然，這裡已顯現出以精神或道為本的思想。庚桑楚在《亢倉子‧全道篇》提出神全論：「天全則神全矣，神全之人不慮而通不謀而當，精照

[497]　[清] 俞樾《易學管窺》，清鈔本，卷十三。
[498]　[宋] 衛湜《禮記集說》，清通志堂經解本，卷五十四。
[499]　[清] 陳奐《詩毛氏傳疏》，清道光二十七年陳氏掃葉山莊刻本，卷二十三。
[500]　[清] 郭慶藩《莊子集釋》，清光緒思賢講舍刻本，卷七下。

無外，志凝宇宙，德若天地。」[501] 這種思想在《莊子》中也有表現，《莊子·達生》中曰：「夫形全精復，與天為一。」《莊子·德充符》通過對外形殘缺而心懷道德的人的描述說明「形殘神全」的思想，《周易》中有「鼓之舞之以盡神」的說法。這種「精復」、「神全」和「盡神」等說法中的「精」、「神」和藝術之中的「神」不同，但這些早期的論述對藝術中的「神」和「傳神」理論還是有著深刻的啟發意義的。

3. 合論

形和神是密不可分的一組範疇。離開形來談神，則神只能是孤魂野鬼而無所附麗；離開神來談形，則形類同僵死之物而缺乏靈氣。《淮南子·原道訓》說：「夫形者，生之舍也；氣者，生之充也；神者，生之制也。一失位則三者傷也。」司馬談在《論六家要指》中說：「凡人所生者，神也；所托者，形也；神大用則竭，形大勞則敝，形神離則死。」[502] 這裡均體現了道家的形神觀，即形為生命的物質載體，神為生命的根源和準則。

形神問題本來並不是一個對偶性的範疇，形和神是單獨發展的獨立範疇。中國古代神和人是最先成對出現的概念，而形是和精、心相對的概念。例如《晏子春秋》中寫道：「神民俱順而山川納祿，今君政反乎民而行悖乎神。」[503]《左傳·桓公六年》：「夫民，神之主也。」這裡神與人都是成對出現的概念。《管子·內業》中說：「天出其精，地出其形，合此以為人。和乃生，不和不生。」[504] 在此，「精」與「形」相對偶。《荀子·非相》中寫道：「相形不如論心，論心不如擇術。形不勝心，心不勝術。

[501] [周] 庚桑楚《亢倉子》明子匯本。
[502] [漢] 司馬遷《史記》，清乾隆武英殿刻本，卷一百三十。
[503] [春秋] 晏嬰《晏子春秋》，四部叢刊影印明活字本，內篇問上第三。
[504] [清] 馬驌《繹史》，清文淵閣四庫全書本，卷四十四之四。

術正而心順之，則形相雖惡而心術善，無害為君子也。」[505] 這裡的心已經比較接近神的概念。《荀子·天論》：「形具而神生，好惡、喜怒、哀樂藏焉，夫是之謂天情。耳目鼻口形，能各有接而不相能也，夫是之謂天官。」[506] 而《子夏易傳》中記載：「夫造化之大德也，幽深而無形，神連而明備，物得生成也。」[507] 這裡形神相並而出，但意義並不完全相同。《周易》中的形神範疇體現了一種樸素的唯物主義的形神觀，《周易·繫辭》中「《易》與天地准」即包含了豐富的現實內容。《易經》以天地為基礎，創制出了兩個符號：「—」和「--」，《象傳》開始以陰陽說解其卦象和卦辭。因此，《周易》之「象」（形）就是以這兩個符號及其變化組合而成的卦象和卦辭，而其「神」則是世間萬事萬物的變化規律。《繫辭》說：「書不盡言，言不盡意。」然則聖人之意，其不可見乎？子曰：「聖人立象以盡意，設卦以盡情偽，繫辭焉以盡其言，變而通之以盡利，鼓之舞之以盡神。」[508] 言、象、意問題是中國傳統哲學的重要論題，就形神關係來說，《周易》通過卦爻和卦辭這個「形」來盡天地之「神」。「見乃謂之象，形乃謂之器。制而用之謂之法，利用出入，民咸用之謂之神。」[509] 伏羲畫卦、周公繫辭、孔子作傳的目的就是要「盡意」、「盡情」、「盡利」和「盡神」。

　　《莊子》對形神關係的論述是以論道與形、心與物的關係為基礎。整體來看，莊子有重道而輕形、虛心以待物的傾向，但應該看到莊子的形神觀也有著辯證的質素在裡面。《莊子·知北遊》的主旨是在談道：「惽然若亡而存，油然不形而神，萬物蓄而不知」；「精神生於道，形本生於精，而

[505]　[戰國] 荀況《荀子》，清抱經堂叢書本，卷三。
[506]　[戰國] 荀況《荀子》，清抱經堂叢書本，卷十一。
[507]　[周] 卜商《子夏易傳》，清通志堂經解本，卷九。
[508]　[清] 李道平 . 周易集解纂疏 [M]. 北京：中華書局，1994：609-610.
[509]　[清] 李道平 . 周易集解纂疏 [M]. 北京：中華書局，1994：600.

萬物以形相生」;「不形之形,形之不形,是人之所同知也」;「道不可聞,聞而非也……知形形之不形乎!道不當名」[510]。莊子的「不形」並不是對形的否定,而是對形的超越。莊子論述道的超越現實的感官性時,使用了「無無」的概念,這是對「無有」的否定,就從根本上肯定了道的不可言說性和超越現象界的抽象性。按郭慶藩注:「形自形耳,形形者竟無物也。」成玄英疏:「夫能形色萬物者,固非形色也,乃曰形形不形也。」[511]「形形」的第一個「形」是動詞,意為「使成形」;第二個「形」是名詞之形。道是形的使動者,它可以使萬物成形,但它又沒有具體的形色。「精神生於道,形本生於精」,因此「精神」是「道」和「形」的仲介,這正是宗炳《畫山水序》中的「以形媚道」的理論先聲,山水之形在宗炳的理論中成了「暢神」與「媚道」的仲介。《養生主》中寫道:「臣以神遇而不以目視,官知止而神欲行。」[512] 又在《天地》中說:「德全者形全,形全者神全,神全者聖人之道也。」[513] 而《徐無鬼》中也寫道:「勞君之神與形。」[514] 從這些引文中可以看出莊子雖然沒有提出「形具而神生」的命題,但他的「形全者神全」的觀點已經比較接近荀子的命題了。因此,「形」與「神」相對偶的反復出現標誌著哲學上形神論已經誕生。

形神的關係問題主要表現在以下三個方面:形是如何表現神的,神又是如何賦形的,形為什麼能表神,《易傳》對此作了具有唯物主義色彩的回答,「《易》與天地准」[515],「觀物取象」,「觀象制器」;「象事知器,占事知來」[516]。而象事如何可以知器,占事如何知來?《周易》的運思

[510] [清] 郭慶藩 . 莊子集釋 [M]. 北京:中華書局,1961:735、741、746、757.
[511] [清] 郭慶藩 . 莊子集釋 [M]. 北京:中華書局,1961:758.
[512] [清] 郭慶藩 . 莊子集釋 [M]. 北京:中華書局,1961:119.
[513] [清] 郭慶藩 . 莊子集釋 [M]. 北京:中華書局,1961:436.
[514] [清] 郭慶藩 . 莊子集釋 [M]. 北京:中華書局,1961:825.
[515] 陳鼓應,趙建偉 . 周易今注今譯 [M]. 北京:商務印書館,2005:593.
[516] 陳鼓應,趙建偉 . 周易今注今譯 [M]. 北京:商務印書館,2005:694.

理路是以「感」、「通」的方式來把握「知」，也就是說在「形」和「神」之間通過「感」、「通」這個環節來確立形神的關係。《周易》的這種思維方式也影響到了玄學，《釋慧遠》中有這樣的一段話：

神也者，圖應無生，妙盡無名，感物而動，假數而行。感物而非物，故物化而不滅；假數而非數，故數盡而不窮。有情則可以物感，有識則可以數求。數有精粗，故其性各異，智有明暗，故其照不同。推此而論，則知化以情感，神以化傳；情為化之母，神為情之根；情有會物之道，神有冥移之功。……夫情數相感，其化無端，因緣密構，潛相傳寫。自非達觀，孰識其變？自非達觀，孰識其會？請為論者驗之以實。火之傳於薪，猶神之傳於形；火之傳異薪，猶神之傳異形。[517]

慧遠的這一段話闡述了人的形體會滅而神識不會消滅的道理。它表面看似乎受到了《周易》和《樂記》的影響，其實和它們有著本質的不同。《樂記》的「感於物而動」和這裡的「感物而動」差別是明顯的：前者是「物感心而動」，即心感於物而動；後者是「神感物而動」，因此可以說《樂記》中「感」的使動者是「物」，而慧遠的「感」的使動者是「神」。慧遠的思想是否對顧愷之的「以形寫神」和「傳神寫照」有影響呢？關於這一點還存在著很大的爭議。李澤厚、劉剛紀在《中國美學史》中認為顧愷之受到了慧遠的影響。從形神關係的發展歷史來看，顧愷之的「以形寫神」和「傳神寫照」的觀念可以追溯到《周易》的感應論。慧遠以「火」為喻來說明「神」的獨立性。明代的屠隆以「舟」和「鉛」為喻來說明形神的關係：

舟以載人，亦以覆人。人不得舟，則水行必溺，及岸則舟無所用。形

[517]　[清]嚴可均《全上古三代秦漢三國六朝文》，民國十九年影清光緒二十年黃岡王氏刻本，卷一百六十一。

以棲神，亦以凝神。神不得形，則靈光無托，神完則形無所用。

　　鉛與金熔，則鉛亦金矣。形與神熔，則形亦神矣。飛升之仙，肉身俱上。夫清虛之表，豈渣滓之形可居哉？形神俱妙，無復渣滓故也。[518]

　　這段話旨在說明形神的不可分離，無神則形不立，無形則神不凝。這種形和神的高度融合狀態被屠隆描述為「神完則形無所用」、「形神俱妙」。蘇軾的「可以寓意於物，不可留意於物」是就「意」與「物」的關係而言的，也可以說是就形與神的關係而言的。「寓意於物」即「形以棲神，亦以凝神」之意，是形和神、意和物的高度融合狀態，屠隆把這種狀態比喻為鉛與金熔在一起的狀態——「形與神熔，則形亦神矣」。視覺藝術的形是其與人接觸的起點，但形的呈現並不是藝術的最終目的，目的是要超越於形，從而達到神意的傳達，即「體物肖形，傳神寫意，妙入玄中，理超象外，鏡花水月，流霞回風，人得之解頤，鬼聞之欲泣也」[519]。明末清初的王夫之提出了「形憑神運」的觀點，其實質就是「形以載神」，這與「文以載道」有相通之處。王夫之認為「有形乃以載神」、「形發而神見」，因此「形非神不運，神非形不憑」，這可以說是漢代範疇「形質神用」論的發展。[520]

　　聽覺藝術的形神關係具有特殊性，它的「形」即是以聲音為媒介的物質載體，其目的是喚起接受者的形式美感和情感志意。而這種情感志意的表達要借助於其他的非音樂的手段來完成，例如文字、語言或圖像等。聽覺藝術，譬如音樂就是直接訴諸人的心靈，而心靈的表達要想獲得具體而確定的「形」，就必須使其外顯為動作、物象、色彩等形式。從這種意

[518]　[明]屠隆《形神》，見《鴻苞》卷十七。
[519]　[明]屠隆《論詩文》，見《鴻苞》卷十七。
[520]　張岱年.中國哲學大辭典[Z].上海：上海辭書出版社，2010：250.

義上來看，音樂就是「以神寫形」的代表，這就正如歐陽修所說：「無為道士三尺琴，中有萬古無窮音。音如石上瀉流水，瀉之不竭由源深。彈雖在指聲在意，聽不以耳而以心。心意既得形骸忘，不覺天地白日愁雲陰。」[521] 白居易的《琵琶行》把音樂的形和神的表達完全圖像化和動作化了：

　　大弦嘈嘈如急雨，小弦切切如私語。嘈嘈切切錯雜彈，大珠小珠落玉盤。間關鶯語花底滑，幽咽流泉冰下難。冰泉冷澀弦凝絕，凝絕不通聲暫歇。別有幽愁暗恨生，此時無聲勝有聲。銀瓶乍破水漿迸，鐵騎突出刀槍鳴。曲終收撥當心畫，四弦一聲如裂帛。東船西舫悄無言，唯見江心秋月白。[522]

　　這裡的「如急雨」、「如私語」、「大珠小珠落玉盤」、「間關鶯語花底滑」等拿人們熟悉的事物及其聲音比喻琵琶演奏音樂的美妙之處。利用通感是音樂藝術常見的表現手法。清代的徐大椿認為「唱曲之妙，全在頓挫。必一唱而形神畢出，隔垣聽之，其人之裝束形容，顏色氣象，及舉止瞻顧，宛然如見，方是曲之盡境」[523]，強調了「頓挫」對戲曲形象形神表現的重要作用。唱曲的「頓挫」當然是一種有形的表達技巧，這種技巧如果利用得當就能使唱曲形神畢出。音樂是以聲音為媒介的藝術形式，而聲音是有形的。徐大椿說：「凡物有氣必有形，惟聲無形。然聲亦必有氣以出之，故聲亦有聲之形。其形惟何？大、小、闊、狹、長、短、尖、鈍、粗、細、圓、扁、斜、正之類是也。」[524] 戲曲的魅力就是運用這些聲之

[521]　[宋] 歐陽修《歐陽文忠公集》，四部叢刊影元本，居士集卷第四。
[522]　盧盛江等 . 中國古典詩詞曲選粹唐詩卷 [C]. 合肥：黃山書社，2018：362.
[523]　[清] 徐大椿 . 樂府傳聲 [M]. 傅惜華編 . 古典戲曲聲樂論著叢編 [C]. 北京：人民音樂出版社，1957：221-222.
[524]　傅惜華編 . 古典戲曲聲樂論著叢編 [C]. 北京：人民音樂出版社，1957：208.

形的排列組合形成富有情韻的樂曲片段來感染觀眾。元代劉因說：「形，神之所寓也，形不通焉，而神亦與之異矣。……予謂惟是形則有是神，於是形而求是神則得之，不於是形而求是神，則不得也。」[525] 這種說法類似於《樂記》中的「故其哀心感者，其聲噍以殺；其樂心感者，其聲嘽以緩；其喜心感者，其聲發以散」[526]。這種把形和神一一對照的說法當然是一種機械論者，不利於塑造豐富多彩的藝術形象；但是，發現形和神的配合具有基本的和內在的規定性，這一點則是值得肯定的。

中國古代藝術領域中對形神關係的認識明顯受到《莊子》和《周易》的深刻影響，前者以精神為本體，重視精神對形體的解放作用；後者以「感通」為仲介，把天地間自在之物變為為我之物，藝術成為連接自然和社會的媒介，使人回歸到本屬於自己所有的世界之中，成為全面發展的人。中國古代藝術中的人就是在製作藝術品的過程中把自己的主觀情志和願望灌注到物件中去，在這個過程中不僅對自然材料有了認識，而且藝術的創造者——人也因此而覺醒了。人的覺醒是探討藝術之形神關係的前提。因為藝術材料是客觀之物，它不完全遵從人的主觀意志，在藝術創造過程中，人們學會了遵守自然規律，認識到自然之物都具有神性，值得遵守和崇拜。但藝術畢竟是創造之物，「知者創物，巧者述之」，這是對人類自身創造性的肯定。但人類的這種創造性還是要歸入自然力量中來，「巧若天工」、「得之自然」成為藝術追求的至高境界。這樣中國古代藝術形神論就由人本身的形神觀念發展到世間萬物有神，最後發展到藝術的形神觀念。

[525] 徐中玉 . 藝術辯證法編 [M]，北京：中國社會科學出版社，1993：204.
[526] [漢] 鄭玄《禮記》，四部叢刊影宋本，卷十一。

■ 二、藝術理論中的代表性形神觀念

　　中國古代藝術理論中的形神觀念的整體趨勢是重視精神的塑造，而相對輕視形貌的刻畫：形貌刻畫是手段，精神塑造是目的。與這種觀念相對的是重視藝術外在形體等細節的刻畫，相對輕視精神氣質的塑造。第三種藝術觀念是在形、神觀念中尋求一種平衡與和諧，既注重形的刻畫，又不輕視神的塑造。下面分別論述這三種情況。

1. 以精不以形，以神不以器 —— 重精神輕形器的形神觀

　　「重神輕形」是中國古代藝術形神觀中最具代表性的一種觀念。這種觀念認為藝術創作和欣賞的終極目的是為了達到對「神」的把握和認識。它的哲學基礎是有「神」論，「神」可以超越「形」而獨立存在。《周易·說卦》中說：「神也者，妙萬物而為言者也。」這個對「神」的解釋符合它的本義，即「神」就是對事物變化的奧妙而言的。《繫辭》中寫道：「陰陽不測之謂神。」「知幾其神乎！」、「神以知來，知以藏往。」「幾者動之微，吉之先見者也。」從這些對「神」範疇的闡釋中可以看出，《周易》中的「神」是對客觀事物規律性的認識，它和「妙」（規律之妙）、「幾」（端倪、先兆之幾）、「動」等概念密切相關。《周易》後來被陰陽家和算命術所利用，從而被庸俗化了，因此，對「神」的理解誤入了歧途。

　　以莊子為代表的哲學家主張以精神為主的形神觀，這顯然是受到了《周易》中的「神」範疇的影響。在《德充符》中記載了「德充於內，物應於外，外內玄合，信若符命而遺其形骸」的故事，講述了伯昏無人的弟子申徒嘉和鄭子產的一次辯論：子產為鄭國的執政者，他和申徒嘉「合堂同席而坐」，子產對申徒嘉說：「子見執政而不違，子齊執政乎？」申徒嘉

說：「今子與我游於形骸之內，而子索我於形骸之外，不亦過乎！」[527] 這個故事旨在說明莊子的形殘神全思想。他還講述了兀者王駘行不言之教，具有「守宗」、「保始」、「物視其所一」的本質觀念和整體觀念，王駘的「不言之教」和外形的殘缺更突顯其德性的光輝。他還講了衛靈公喜歡一個跂腳、佝背、缺唇，但德行高尚的人的故事。莊子通過人「形」之殘與人「神」之全的對比，突出了「德有所長，形有所忘」的思想。總之，莊子講述的王駘、叔山無趾、申徒嘉等故事旨在宣揚一種德性的力量。陳鼓應認為：「能體現宇宙人生的根源性與整體性的謂之『德』。有『德』的人，生命自然流露出一種精神力量吸引著人。」[528] 可見莊子的這個思想對中國古代藝術的影響是巨大的，它內化為中國古代藝術家的一種集體無意識：以德性之美為最高的美，以體現宇宙人生統一性和根源性為最高的真。莊子對「德性」的重視容易產生藝術形式上的無為思想和虛無主義的態度，但這個負面效果並不能歸之於莊子理論的本旨。

中國古代的藝術並非如現在專指審美的藝術，六藝之一的「禦」即為「禦馬之術」，屬於「藝」的範疇，這在本書前文均有詳細的論述。而「相馬術」也屬於古代「藝」的範疇。這種分類原則一直持續到清代末年還是如此。先秦時代的《列子·說符》記載了秦穆公與伯樂的一段對話，伯樂推薦九方皋為秦穆公求馬，最後找到了，穆公問：「何馬也？」對曰：「牝而黃。」結果是「牡而驪」。穆公很不高興，對伯樂說：「敗矣，子所求馬者，色物、牝牡尚弗能知，又何馬之能知也？」伯樂嘆息道：「一至於此乎！是乃其所以千萬臣而無數者也。若皋之所觀，天機也。得其精而忘其粗，在其內而忘其外；見其所見，不見其所不見；視其所視，而遺其所不

[527]　[清]郭慶藩．莊子集釋[M].北京：中華書局，1961：196-199.
[528]　陳鼓應．莊子今注今譯[M].北京：商務印書館，2007：169.

視。若皋之相馬，乃有貴乎馬者也。」[529]伯樂與秦穆公的這段對話從側面突顯了九方皋相馬的高超之處：忘形而得神。這和《莊子‧德充符》中「形殘神全」的故事頗多相似之處。而《田子方》中的「目擊道存」[530]、「解衣槃礴」則蘊含了藝術原創性的理論，這可以從言意或者形神兩個方面來闡釋。

　　莊子的重神輕形的觀念直接影響了藝術領域的創作和欣賞。漢代劉安在《淮南子‧說山訓》中說：「畫西施之面，美而不可悅；規孟賁之目，大而不可畏：君形者亡焉。」[531]這裡是說主宰形體的是精神和生氣。如果從藝術品的本體來看，形與神的矛盾實質是形如何達神、神如何賦形的問題。顯然《說山訓》中「孟賁」和「西施」的形已經有了——「大」和「美」，但缺乏神氣——「畏」和「悅」。不只是美術領域中存在的形神問題，在音樂領域中也同樣存在這個問題，《說林訓》記載：「使但吹竽，使工厭竅，雖中節而不可聽，無其君形者也。」[532]音樂中的「形」即聲音，聲音「中節」即合乎節拍和旋律，何以「中節而不可聽」？這是個很有趣的現象。「但」吹竽，「工」按孔，他們配合得非常好，可以做到合乎節奏，但是不能產生感動人心的力量。究其原因，主要是單純從技術上來說可以達到「中節」，但缺乏情感和精神層面的熔鑄，也就「無其君形者」了。荀子說：「心者，形之君也，而神明之主也。」[533]顯然，《淮南子》是受其啟發而發展出了「君形」

[529] 徐中玉．藝術辯證法 [C]. 北京：中國社會科學出版社，1993：232.

[530] 「目擊而道存矣，亦不可以容聲矣」[注] 目裁往，意已達，無所容其德音也。[疏]擊，動也。夫體悟之人。忘言得理，目裁運動而玄道存焉，無勞更事辭費，容其聲說也。郭慶藩．莊子集釋 [M]. 北京：中華書局，1961：706.

[531] [漢]劉安撰，高誘注，[清]莊逵吉校，《淮南子》卷十六，武進莊氏刊本。

[532] [漢]劉安撰，高誘注，[清]莊逵吉校，《淮南子》卷十七，武進莊氏刊本。影上海涵芬樓藏影鈔北宋本《淮南子》卷十七中為「使氏厭竅」與引用的「使工厭竅」不同。(「倡」原作「但」，「工」原作「氏」，此據俞樾校說)

[533] [戰國]荀況《荀子》，清抱經堂叢書本，卷十五。

的概念。《淮南子》中論述形神關係的還有如下幾個地方：

1. 以神為主者，形從而利；以形為制者，神從而害。（《原道訓第一》）
2. 神貴於形也。故神制則形從，形勝則神窮。（《詮言訓第十四》）
3. 故心者，形之主也；而神者，心之寶也。（《精神訓第七》）
4. 使俗人不得其君形者而效其容，必為人笑。（《覽冥訓第六》）

　　由此可見，《淮南子》的形神關係是以神為主導的形神觀，這顯然是受到道家特別是莊子思想的影響所致。但這並不能說它不重視形式技巧的訓練，《淮南子》在重視天才、天賦的同時，也強調後天的努力和形式技巧訓練的重要性。《修務訓》中寫道：「學不可已，明矣。今夫盲者目不能別晝夜、分黑白，然而搏琴撫弦，參彈複徽，攫援摽拂，手若蔑蒙，不失一弦。……何則？服習積貫之所致。……夫無規矩，雖奚仲不能以定方圓；無準繩，雖魯班不能以定曲直。……夫鼓舞者非柔縱，而木熙者非眇勁，淹浸漸靡使然也。」[534] 奚仲、魯班均為古代的能工巧匠，分別為造車和木匠的始祖，即便是這樣的神人也不能脫離「規矩」和「準繩」等基本的工具和標準而憑空創造。他們之所以被尊為祖師，就是因為他們創造了新的規矩和準繩，這就是藝術的辯證法，既遵從又超越既有的規矩和準繩，方能成為真正的藝術創造者。

　　這也同時說明《淮南子》的形神觀的複雜性，主體上來看是「以神為主，形從而利；以形為制，神從而害」的形神觀，但它並沒有否定技術和形式等形而下因素的作用，這就是辯證的以神為主的形神觀。這種觀念對中國古代藝術的自覺意識有著直接的催化作用，也成為東漢末年藝術開始走向覺醒的前奏。「君形」的哲學基礎雖然是氣論，但它對藝術的影響則

[534] 蔡仲德 . 中國音樂美學史 [M]. 北京：人民音樂出版社，2003：292.

是直接的。晉代陸機《演連珠》中有這樣一段話：「臣聞鑑之積也無厚，而照有重淵之深；目之察也有畔，而視周天壤之際。何則？應事以精不以形，造物以神不以器。是以萬邦凱樂，非悅鐘鼓之娛；天下歸仁，非感玉帛之惠。」[535] 陸機在這裡明確提出了「以精不以形」、「以神不以器」、唯「精」、「神」而不是「形」、「器」為本的觀點。鏡子雖薄卻可以照「重淵之深」，眼睛雖小卻可以視「天壤之際」，因此，「應事」、「造物」不應當以形器為本，而應當以精神為本。劉勰認為陸機的《演連珠》觀點新穎，文辭敏捷。他在《文心雕龍·雜文篇》中說：「惟士衡運思，理新文敏，而裁章制句，廣於舊篇。」[536] 這種評價頗為恰切。顧愷之的「以形寫神」、「傳神寫照」表達了對藝術之「神」的高度崇尚，這正如書法家王僧虔所說：「書之妙道，神彩為上，形質次之。」[537]

中唐書法理論家張懷瓘在《文字論》、《書議》中說：「深識書者，惟觀神彩，不見字形，若精意玄鑑，則物無遺照……從心者為上，從眼者為下。……且以風神骨氣者居上，妍美功用者居下。」張懷瓘在這裡不僅表達了自己的形神觀，而且還詳細區分了「文」、「字」、「書」的不同：

文字者總而為言，若分而為義，則文者祖父，字者子孫。察其物形，得其文理，故謂之曰文。母子相生，孳乳寖多，因名之為字。題於竹帛，則目之曰書。文也者，其道煥焉。日月星辰，天之文也；五岳四瀆，地之文也；城闕朝儀，人之文也。字之於書，理亦歸一。[538]

他認為書不同於字的地方是「惟觀神彩，不見字形」。可以說字是表

[535] 徐中玉. 藝術辯證法編 [C]，北京：中國社會科學出版社，1993：232.

[536] 陸侃如，牟世金. 文心雕龍注 [M]. 濟南：齊魯書社，1981：173-174.

[537] [清] 王錫侯《書法精言》，清刻本，卷二。

[538] [唐] 張懷瓘. 文字論、書議 [M]. 載《歷代書法論文選》，上海：上海書畫出版社，1979：146、208、209.

意的，而書除此之外，還可以超越字的具體的意義，進而體現出書寫者
的精神氣質和情志內容。謝赫《古畫品錄》對衛協的評價是「雖不賅備形
妙，頗得狀氣」，對張墨、荀勗評價道：「若拘以體物，則未見精粹；若
取之象外，方厭膏腴，可謂微妙也。」[539] 他認為這些畫家的作品儘管形
不夠完美，但只要能把神采表現出來，仍然是優秀的作品。而宋代韓純全
則直言：「巧密精思，必失其氣韻也。以氣韻求其畫，則形似自得於其間
矣。」[540]《宣和畫譜》中寫道：「以淡墨揮灑，整整斜斜，不專主形似，
而獨得於象外。」這種重視「氣韻」和「象外」的繪畫理論顯然不同於
「以形寫形」、「以色貌色」的寫實。

　　清代沈宗騫在《芥舟學畫編》卷三的「傳神總論」中寫道：

　　今有一人焉，前肥而後瘦，前白而後蒼，前無須髭而後多髯，乍見之
或不能相識，即而識之，必恍然曰：「此即某某也。」蓋形雖變而神不變
也。故形或小失，猶之可也；若神有少乖，則竟非其人矣。

　　可見，沈宗騫對「神」的重要性的認識，但他並沒有忽視「形」在塑
造「神」時的基礎性作用。他還言：「形得而神自來矣。……而神竟不來
者，必其用筆有未盡處也。」[541] 因此，可以說沈宗騫還是「以形寫神」論
的信奉者。綜上可知，中國古代藝術有著重視精神塑造的傳統，形體刻畫
的終極目的是為了傳達藝術家或自然的生氣和精神。

2. 形與神融，形神俱妙 —— 重形神相諧而兼備的形神觀

　　形神相融合是最為理想的一種藝術境界。形與神和諧相處，互相以對
方的存在為條件，相濟相融而又彼此保持著獨立，凡是成功的藝術作品無

[539]　俞劍華 . 中國古代畫論類編（上）[C]. 北京：人民美術出版社，2005：357.

[540]　[宋] 韓拙《山水純全集》，清函海本。

[541]　于安瀾 . 畫論叢刊（二）[M]. 張自然校訂，鄭州：河南大學出版社，2015：634-635.

不具有這種形神相濟相生的藝術特徵。《老子》在第十章中寫道：「載營魄抱一，能無離乎？」、「一謂身也。」高亨注釋為：「身包含魂和魄，即將精神和形體合為一體。」[542] 這是最早的關於形和神合一的論述。後來道教中「守一」的修煉方法發展了老子的這一理論。《莊子》中記錄了廣成子和黃帝的一段對話，廣成子回答了黃帝「治身何以長久」的問題，他說：「無視無聽，抱神以靜，形將自正。必靜必清，無勞女形，無搖女精，乃可以長生。目無所見，耳無所聞，心無所知，女神將守形，形乃長生。」[543] 嵇康曾在《養生論》中寫道：「是以君子知形恃神以立，神須形以存。……又呼吸吐納，服食養身，使形神相親，表裡俱濟也。」[544] 這裡「表」、「裡」與「形」、「神」相對，雖然是言人之生命的「形」、「神」，但對藝術的形神關係也有著重要的啟發意義。謝赫在評論陸探微時說：「窮理盡性，事絕言象。」張彥遠也贊同謝赫的觀點，並引用說：「畫有六法，自古作者，鮮能備之，唯陸探微及衛協備之矣。」[545] 這裡雖然沒有出現「形」、「神」二字，但其實質是在談論陸探微繪畫的「形神俱妙」的狀態。六法中的第一法「氣韻生動」即是對繪畫「神」的最高要求，而其他五法則偏重對「形」的要求。王夫之說：「兩間生物之妙，正以形神合一，得神於形，而形無非神者。」[546] 他把形神的界限模糊了，認為形即神，神即形。也即是說，「形」的每一元素都恰到好處地蘊含著、呈現著全「神」，而「神」的強度、狀態也使「形」完滿自足。質言之，王夫之的形神皆完滿自足的存在狀態，就是黑格爾所言的「古典藝術」內容和形式恰好相等的情況。

　　明代王履的《華山圖序》中寫道：「畫雖狀形主乎意，意不足謂之非

[542] 陳鼓應 . 老子註釋及評介 [M]. 北京：中華書局，1984：97.
[543] [清] 郭慶藩 . 莊子集釋 [M]. 北京：中華書局，1961：381.
[544] [三國] 嵇康《養生論》、《文選李善注》，《四庫備要》本，卷五十三。
[545] 俞劍華 . 中國古代畫論類編（上）[C]. 北京：人民美術出版社，2005：356.
[546] [清] 王夫之 . 唐詩評選（卷三），載《舟山遺書》。

形可也。雖然，意在形，舍形何所求意？故得其形者，意溢乎形，失其形者，形乎哉！畫物欲似物，豈可不失其面？古之人之名世，果得於暗中摸索耶？彼務於轉摹者，多以紙素之識是足，而不之外，故愈遠愈偽，形尚失之，況意？」[547] 王履在這裡已經觸及形和意的辯證關係，「舍形何所求意？」、「得其形者，意溢乎形」，他的「形」既指藝術作品的形，也指自然物之形；他的「意」既指主體的意趣和志意，也可兼顧客觀物象的神意。「意不足謂之非形可也」把形分為意足之形，即藝術之形和無意之形，即形似之形。[548] 意足之形即「意溢乎形」的狀態，也就是藝術化的形，不是簡單的形似，而是充滿了畫家的意趣之形。因此他的「形」和「意」的關係庶幾接近藝術範疇中的形和神的辯證關係。他在《華山圖序》中總結道：「吾師心，心師目，目師華山。」他發展了張璪的「外師造化，中得心源」的理論，清晰地概括了「造化」和「心源」的關係。造化即「形物」，心源即「神意」。在心物的關係上，宋代山水畫大師範寬認為：「與其師於人者，未若師之物；與其師之物者，未若師之於心。」[549]這種觀點表明了藝術家從重視前人的藝術傳統到重視自然之物和人內心個性表達的轉變。石濤在《畫譜·山川章》中說：「山川使予代山川而言也，山川脫胎於予也，予脫胎於山川也，搜盡奇峰打草稿也，山川與予神遇而跡化也。」[550] 這裡的「山川」和「予」也可理解為形與神的關係。藝術中的形脫胎於神，而神也脫胎於形。這實質上是成功的藝術形象中形神相融、形神俱妙的狀態。鄭板橋說：

江館清秋，晨起看竹，煙光、日影、露氣，皆浮動予疏枝密葉之間。

[547] 胡經之．中國古典美學叢編 [C]．北京：中華書局，1988：66．

[548] 于民，孫海通．中國古典美學舉要 [C]．合肥：安徽教育出版社，2000：642．

[549] 張安治．中國畫與畫論 [M]．上海：上海人民美術出版社，1986：262．

[550] [清] 石濤《畫譜》，清康熙刻本。

胸中勃勃，遂有畫意。其實胸中之竹，並不是眼中之竹也。因而磨墨展紙，落筆倏作變相，手中之竹又不是胸中之竹也。總之意在筆先者，定則也；趣在法外者，化機也。獨畫云乎哉？[551]

這段話是對「胸中之竹」、「眼中之竹」和「手中之竹」辯證關係的論述。「胸中之竹」約略等於觀念形態之竹，「眼中之竹」約略等於現實形態之竹，而「手中之竹」約略等於藝術形態之竹。這裡之所以用「約略」一詞，是因為它們並不完全是「觀念」、「現實」和「藝術」，因為竹的這三種形態是融合在一起的，並不能截然分開。觀念之竹如果沒有現實和審美的土壤就難以轉化為具體可感的藝術形象；同樣，藝術之竹如果沒有觀念和現實的基礎就不可能具有感動人心的力量。

李贄對藝術中的形和神的問題講得比較全面，他在《焚書·詩畫》中寫道：

東坡先生曰：「論畫以形似，見與兒童鄰。作詩必此詩，定知非詩人。」升庵曰：「此言畫貴神，詩貴韻也。然其言偏，未至是者。晁以道和之云：『畫寫物外形，要物形不改；詩傳畫外意，貴有畫中態。』其論始定。」卓吾子謂改形不成畫，得意非畫外，因複和之曰：「畫不徒寫形，正要形神在！詩不在畫外，正寫畫中態。」杜子美云：「花遠重重樹，雲輕處處山。」此詩中畫也，可以作畫本矣。[552]

他認為造型藝術中的形和神完美融合，方能成為完備的藝術作品，詩歌和繪畫也是如此。其實，整個中國古代藝術都是在形和神的共同發展中逐步走向成熟的，片面地強調一方面而突出另一方面都會使藝術偏離其正常軌道而誤入歧途。

[551]　[清] 鄭燮《板橋集》，清清暉書屋刻本，板橋題畫。
[552]　[明] 李贄. 焚書續焚書 [M]. 長沙：岳麓出版社，1990：215-216.

3. 以形寫形，以色貌色 —— 重形器輕精神的形神觀

　　「形」是中國哲學和藝術中的一個基本概念，物若無形便無從把捉。任何事物總要有其形方能為人所認識，藝術也是如此。藝術家創作藝術、接受者欣賞藝術和傳播藝術首先要從藝術的形開始。藝術不同於一般物品的地方是它不以形為最終旨歸，它總是要超越形而追求對「美」、「神」、「氣」、「道」的體驗和表達。具體的物品之形則不具有這種性質，比如「松樹」，在《營造法式》的「料例」中和《長物志》的「花木」中均為一種功能性的物質存在，而「松樹」一旦進入畫家的視野並被畫入圖畫中，它的意義就大不相同。趙佶的《聽琴圖》中畫有一棵松樹，顯然這棵松樹和前兩者最大的不同在於它不是以「材料」為最終目的，它超越材料本身的功用，進入一種「象徵」或「體驗」的境界之中，它至少傳達了畫家獨特的心理體驗或表徵了其志行高潔等倫理化的內容。《荀子·天論》提出了「形具而神生」的命題，「神生」的前提是「形具」。中國古代藝術儘管有著重視「神」的傳統，但「神」不可獨存，它必然要依附「形」而「生」。因此，重視藝術精神的同時也同樣存在著重視「形」的傳統。《考工記》雖然重視工藝之道，談了許多「成器之道」，但它大部分篇幅都在記錄具體的工藝步驟和細節，這種對「形」的詳細刻畫體現出重形的意識。《樂記》談論了很多有關音樂的道理，但它也不缺少音樂技法等內容。劉向《別錄》中記載了《樂記》後十二篇的篇名：《奏樂》、《樂器》、《樂作》、《意始》、《樂穆》、《說律》、《季劄》、《樂道》、《樂義》、《韶本》、《韶頌》、《竇公》。[553] 由此看來，《樂記》並非只在空談理論，它也重視對技法形式等問題的研究。

　　對藝術之「形」的認識，可以分為創作和接受兩個層面。《廣雅》云：

[553] 蔡仲德 . 中國音樂美學史 [M]. 北京：人民音樂出版社，2003：336.

「畫，類也。」《爾雅》云：「畫，形也。」《說文》云：「畫，畛也。象田畛畔所以畫也。」《釋名》云：「畫，掛也。以彩色掛物象也。」[554] 從張彥遠搜集到的對「畫」字的解釋來看，繪畫的本質功能是「存形」。晉代陸機在其《文賦》指出：「存形莫善於畫。」且《文賦》也提出了為文的基本矛盾是「恆患意不稱物，文不逮意」，而顧愷之在《論畫》中提出了「美麗之形，尺寸之制，陰陽之數，纖妙之跡，世所並貴。神儀在心而手稱其目者，玄賞則不待喻」[555] 的觀點。「神儀在心，手稱其目」的繪畫狀態和陸機的「意不稱物，文不逮意」的狀態不同，它是繪畫的基本矛盾解決的狀態，即心、目、手一氣相通，心手相應，手稱其目，只有這樣人物的容貌之神才能表達出來。顧愷之的「美麗之形，……世所並貴」顯然是在談人們對畫面的形態、尺寸比例、陰陽明暗、微妙的細節等「形」的重視。僅僅重視「形」還不夠，畫家進而應該重視「神」的刻畫，只有這樣的作品才可以得到妙賞。「世所並貴」透露出當時普遍以「形」為美的審美風尚，所以，顧愷之對「神」的重視是對這種風尚的修正。雕塑家戴逵認為「古制樸拙」、「不足動心」[556]；謝赫說：「古畫之略，至協（注：協即畫家衛協）始精。」[557] 張彥遠亦認為「上古（注：張彥遠認為『漢魏三國為上古』）質略」[558]。這些都說明魏晉南北朝時期是中國繪畫風格的重要轉折時期，此前的繪畫風格多以簡括為主，且多以類型化、概念化的「形似」為主要的藝術追求。例如，曹植《畫說》：「觀畫者，見三皇五帝，莫不仰戴；見三季異主，莫不悲惋；見篡臣賊嗣，莫不切齒……」[559]

[554] 于民，孫通海 . 中國古典美學舉要 [C]. 合肥：安徽教育出版社，2000：450.
[555] 俞劍華 . 中國古代畫論類編（上）[C]. 北京：人民美術出版社，2005：349.
[556] [唐] 張彥遠 .《歷代名畫記》，明津逮祕書本，卷五。
[557] 俞劍華 . 中國古代畫論類編（上）[C]. 北京：人民美術出版社，2005：357.
[558] [唐] 張彥遠《歷代名畫記》，明津逮祕書本，卷二。
[559] 于民，孫通海 . 中國古典美學舉要 [C]. 合肥：安徽教育出版社，2000：451.

這雖然是講繪畫對接受者的情感影響，但這種影響明顯是受制於作品的類型化和概念化的。從先秦兩漢美術史和藝術史來看，這一時期的藝術形象多是符號化和象徵性的，也就要求藝術之形不能過於複雜，否則符號象徵的作用就可能減弱。

但是，真正把「形」提到本體地位的並不在先秦兩漢，而是在魏晉時期，宗炳在《畫山水序》中首次提出了「以形寫形，以色貌色」的觀點。先秦對形的刻畫是為了明理，兩漢時期是為了見性。隨著人的自覺和藝術的自覺，魏晉時期「形」獲得了不同於先秦和兩漢的獨立地位。魏晉時的藝術創作一方面重視對形象的細緻刻畫，另一方面重視形向景的轉化以及形和情的融合。細緻刻畫事物的外形，容易產生「謹毛失貌」、徒露技巧而無生氣的後果，這是藝術的禁忌。張彥遠在論及顧陸張吳用筆時說：「夫用界筆直尺，界筆是死畫也；守其神，專其一，是真畫也。死畫滿壁，曷如圬墁？真畫一劃，見其生氣。」[560] 真畫以少勝多，而見生氣；死畫的筆劃雖繁但無生氣，不如「圬墁」。這裡體現出張氏對繪畫中「一」與「多」的辯證認識。他這樣描述藝術的風格變化：

上古之畫跡簡意澹而雅正，顧、陸之流是也；中古之畫細密精緻而臻麗，展、鄭之流是也；近代之畫煥爛而求備……唯觀吳道玄之跡，可謂六法俱全，萬象必盡，神人假手，窮極造化也。[561]

張彥遠把後漢到晚唐近五百年的繪畫風格歸納為從「簡澹」到「細密」，進而到「完備」[562] 的演變過程。他的這種歸納顯然是就繪畫的形式風格而言的，可見在唐代是通過考察藝術形式變化來總結藝術史的發展規律的。

[560] 俞劍華 . 中國古代畫論類編 [C]. 北京：人民美術出版社，2005：37.

[561] 倪志雲 . 中國畫論名篇通釋 [M]. 上海：上海人民美術出版社，2015：201.

[562] [美] 方聞 . 為什麼中國繪畫是歷史 [J]. 清華大學學報（哲學社會科學版），2005（04）：06.

　　劉勰在《文心雕龍‧物色》中說：「自近代以來，文貴形似，窺情風景之上，鑽貌草木之中。吟詠所發，志惟深遠；體悟為妙，功在密附。故巧言切狀，如印之印泥，不加雕削，而曲寫毫芥。故能瞻言而見貌，即字而知時也。」[563] 這可以說是文學領域中的「以形寫形，以色貌色」的論述，紀曉嵐對「鑽貌草木之中」句評論曰：「此刻畫之病，六朝多有。」黃侃對「曲寫毫芥」句評點道：「陳子昂謂齊梁間『彩麗競繁而寄興都絕』，正坐此也。」[564] 六朝這股綺靡之風雖然受到後人的批評和詬病，但正是在這樣的風氣下藝術才最終走向了自覺。這個時代，不管是人的形體之美、書法的形式之美、文賦的綺靡之美、繪畫的暢神之美，還是音樂的無關哀樂之美，它們無一例外地重視藝術形式本身的美。

　　魏晉之前，文或者形依附於「理」或「性」範疇，文或形總是為形而上的「理」和「性」作注腳和仲介。周代的禮崩樂壞和秦漢統一王朝的解體分別成就了春秋戰國和魏晉六朝的藝術的發展和繁榮。周代禮樂制度的式微直接導致了天道觀向人道觀的轉化，「天道遠，人道邇」的論斷即是這種轉化的例證。春秋戰國時代的哲學家和藝術家從天命觀中解脫出來，開始了對人類自身的思考。這時的人只是作為「理」、「性」的載體而存在。感性的、個體的、具有個性的人還處於萌芽狀態，漢王朝的瓦解為這個時期人的自我意識的覺醒創造了條件。在極其混亂和黑暗的時代裡，漢末魏晉的文人學士頭上高懸的天命天理和內心信奉的仁義道德在殘酷的戰爭和死亡面前轟然解體，他們再也找不到給心靈以庇護和安穩的天道，也找不到給現實生存以穩定和秩序的信念。在這種看不到希望的時代氛圍中，魏晉時代的知識階層要麼吃藥、飲酒，要麼放誕縱欲，以此來麻醉人

[563]　周振甫 . 文心雕龍注釋 [M]. 北京：人民文學出版社，1981：494.
[564]　周振甫 . 文心雕龍注釋 [M]. 北京：人民文學出版社，1981：495.

生。在這種絕望中，他們只有「享受」當下的實在，不假他物直接享受著人之為人的本質。首先表現為對人體的欣賞和陶醉，「看殺衛玠」即是這場思想解放潮流的產物。魏晉時期人物品藻的興盛直接導致了一股重視人物外形外貌的潮流。後世的書法和繪畫的評價體系中諸如筋、骨、肉等概念都與這個時期的人物品藻有著連繫。儘管遠在漢代的《淮南子》即提出了「君形者」的觀點，但這還不足以動搖「形似」、「存形」這樣的繪畫功能論。

　　顧愷之首先提出「以形寫神」、「遷想妙得」的觀念，成為扭轉時代風氣的先聲。那麼究竟什麼是「以形寫神」呢？那就是通過對形的細緻刻畫從而達到對精神氣質的把握。整體來看，這個時代藝術上對形的把握還處於較低級的階段，雖然人物畫的發展到了很高的水準，但山水畫才剛剛起步，形的問題是其面臨的主要問題。正如《歷代名畫記》中所言：「魏晉以降，名跡在人間者，皆見之矣。其畫山水，則群峰之勢，若鈿飾犀櫛，或水不容泛，或人大於山，率皆附以樹石，映帶其地，列植之狀，則若伸臂布指。」[565] 魏晉六朝時代人們對山水之形的把握還普遍處於很幼稚的階段。這時「以形媚道」和「以形寫神」還主要是玄學或佛學的命題，把它具體運用到山水畫創作實踐上來則是隨後的事情。山水畫的自覺意識大概在宋元時代覺醒了，這是繼魏晉「文」的覺醒之後又一個大的藝術品類 —— 山水畫 —— 的覺醒。

　　五代荊浩在《筆法記》中提出了「似」與「真」的區別。該文記錄了他在太行山中流連於千年古松之間，隨後畫了許多的松樹以期達到其所見的形態。畫過上千幅之後，終於達到栩栩如生的境界。隨後他在山路上遇到一老叟，並與之探討了「何以為似？何以為真？」兩個問題。叟說：

[565] 于安瀾 . 畫史叢書（一）[M]. 張自然校訂，鄭州：河南大學出版社，2015：26.

「似者得其形，遺其氣；真者氣質俱勝。」認為「似」就是「得其形」，而「真」就是形神兼備、氣質俱勝。顯然「似」是就形而言的，但「真」則蘊含了對形神二者的要求。姚最在《續畫品》中寫道：「含毫命素，動必依真」、「便捷有餘，真巧不足」、「二人無的師範，而意兼真俗」、「畫有六法，真仙為難」[566]，可見姚最重視「真」在繪畫中的體現，但他對「形」也極為關注：

　　夫調墨染翰，志存精謹；……輕重微異，則妍鄙革形；絲髮不從，則歡慘殊觀。

　　右寫貌人物，不俟對看。所須一覽，便工操筆。點刷研精，意在切似。目想毫髮，皆無遺失。……別體細微，多自赫始。遂使委巷逐末，皆類效顰。[567]

　　從姚最對「真」和「形」的關注到荊浩對「似」和「真」的理論總結，橫跨整個唐朝的歷史，山水之形終於獲得了形而上的「真」意味。缺少「真」意味的山水畫就是有「無形」之病的山水畫，而「有形」之病則是指缺少形似。姚最的「真巧」、「真俗」顯然是對繪畫的形而言的，荊浩則把「真」擢升到了精神的高度，成為形神兼備的代名詞。元代的劉因提出「形似之極」的論點：「意思與天者，必至於形似之極，而後可以心會焉。非形似之外，又有所謂意思與天者也。」[568]這裡的「意思與天者」即「神」，劉因強調神即在形之內，形似之外無所謂神的存在。「形似之極，而後可以心會」就是要求藝術表達一定要「圖真」、「逼真」，這樣，神似

[566]　[陳] 姚最 . 續畫品 [M]. 載于安瀾 . 畫品叢書（一）[M]. 鄭州：河南大學出版社，2015：27、30.

[567]　[陳] 姚最 . 續畫品 [M]. 載于安瀾 . 畫品叢書（一）[M]. 鄭州：河南大學出版社，2015：26、28.

[568]　龔文 . 中國文化精華（13）藝術卷 [M]. 北京：中國國際廣播出版社，1992：588.

自然可以憑藉形似而出現。鄒一桂亦言：「今以萬物為師，以生機為運，見一花一萼，諦視而熟察之，以得其所以然，則韻致丰采，自然生動，而造物在我矣。比如畫人，耳目口鼻鬚眉，一一俱肖，則神氣自出，未有形缺而神全者也。」[569] 這種重視形似而不刻意營構神似的創作主張在中國藝術史中也有很大的影響，他們注重技法、寫實和模擬自然，認為「形得而神自來」。

4. 不全之全、不似似之 —— 超越全、似的形神觀

　　整體來講，中國古代繪畫史上的形神關係是「以形寫神」和「遷想妙得」相結合，「外師造化」和「中得心源」相結合。古代藝術創作者在表現客體之形和主體之神中尋找最佳平衡點，使山水、花鳥、人物不離其似，但又能表現主體的精神氣質。寫形與寫神是有機統一的關係，通過形來表現神，通過神來使自然人化，成為為我的自然。這一點從郭熙、郭思的《林泉高致集》可以得到印證：「真山水之煙嵐，四時不同：春山澹冶而如笑，夏山蒼翠而如滴，秋山明淨而如妝，冬山慘澹而如睡。畫見其大意，而不為刻畫之跡，則煙嵐之景象正矣。」[570] 這裡的「睡」、「妝」、「滴」、「笑」皆為比喻，畫家賦予了山水以「神」，而這「神」是畫家「遷想妙得」、「中得心源」的結果。畫家對「神」的傳達是通過「形」來實現的，「形」為基礎，「神」從「形」出。

　　但是，藝術創作的具體情況也許要比理論分析複雜得多，「以形寫神」僅是藝術創作的一條路徑，其還有另外一條重要路徑是「以神寫形」。張彥遠說：「今之畫，縱得形似而氣韻不生；以氣韻求其畫，則形似在其間矣。」「古之畫，或遺其形似而尚其骨氣，以形似之外求其

[569]　[清] 鄒一桂《小山畫譜》，清粵雅堂叢書本，卷上。
[570]　[宋] 郭熙，郭思《林泉高致集》，明刻百川學海本。

畫。」[571] 顧愷之又把藝術家和景物的關係概括為「實對」和「悟對」[572]，前者為以形寫形地刻畫物象之實，為「傳移摹寫」的階段，後者是「悟對通神」，可以「神人假手，窮極造化也」[573]。既然顧愷之認為「實對」為「末事」，那麼「悟對」就應該是「本事」。「悟對」就不以「形」為本，不以「全」、「似」為追求的目標，而是以「神」為本，以「自然」為本。「悟對」就是超越「實對」和「空對」，直接面對心靈和精神，並為心靈和精神賦形。郭熙在《林泉高致集》中說：「山欲高，盡出之則不高，煙霞鎖其腰則高矣。水欲遠，盡出之則不遠，掩映斷其派則遠矣。」[574] 這裡雖然還可以說是在「以形寫神」的範疇，但它已經不是簡單地靠物本身的形來表現精神，而是以神來營構形。劉熙載《詩概》中曰：「山之精神寫不出，以煙霞寫之；春之精神寫不出，以草木寫之。」這也具備以神來營構形的意味。近代畫家石魯明確提出「以神寫形（型）」[575] 的觀點。其實，以神寫形也是古代藝術家對藝術規律的普遍認識，只是被顧愷之的「以形寫神」的強大影響力遮蔽了。顧愷之的「傳神寫影」顯然是把傳神放在寫形的前面，不是以形的完備來顯現其神，而是以神的需要寫形。這個意思在蘇軾的畫論中表現得更加明顯，他在《書李伯時山莊圖後》中說：「居士之在山也，不留於一物，故其神與萬物交，其智與百工通。雖然，有道有藝，有道而不藝，則物雖形於心，不形於手。吾嘗見居士作華嚴相，皆以意造，而與佛合。」[576] 這裡也有著「以神寫形」的意味。

　　司空圖《二十四詩品》中言「離形得似」，這也正如石濤《畫語錄》

[571] ［唐］張彥遠《歷代名畫記》，明津逮祕書本，卷一。
[572] 于安瀾 . 畫史叢書（一）[M]. 鄭州：河南大學出版社，2015：97.
[573] 于安瀾 . 畫史叢書（一）[M]. 鄭州：河南大學出版社，2015：25.
[574] ［宋］郭熙，郭思《林泉高致集》，明刻百川學海本。
[575] 劉星 . 傳統藝術精神的守護與超越 石魯「以神造型」繪畫思想研究 [M]. 西安：陝西人民美術出版社，2008：50.
[576] ［宋］蘇軾 . 蘇東坡全集 [M]. 北京：北京燕山出版社，2009：3232.

中的「不似之似似之」。「不似」即「離形」,「似之」即「神似」。詩歌領域中的形和神當然不同於繪畫領域的形和神。詩歌是以抽象的語言符號或文字符號為媒介,達到對詩歌意境或意象的把握。從某種意義上說,詩歌的形是通過神來把握的。清代方苞認為「神生於無形,成於有形,然後數形而成聲,故曰神使氣,氣就形。」[577] 這裡的「神」既不根源於形,但又離不開形,也就是「離形得似」。歸根結底神不能無形,但又不能執著於形。藝術家欲達到傳神的至高境界,就要「似花還似非花」、「古畫畫意不畫形」、「筆不周而意周」、「不似之似似之」。這些論斷都是創作規律的高度概括,對理解中國古代形神論有著重要的啟發意義。

　　石濤的「不似似之」是就形神的關係而言的,其中蘊含著深刻的辯證思想。他在一題畫詩中曰:「名山許游未許畫,畫必似之山必怪。變幻神奇懵懂間,不似似之當下拜。」[578] 在另一首題畫詩中亦寫道:「天地渾溶一氣,再分風雨四時。明暗高低遠近,不似之似似之。」[579]「不似似之」和「不似之似似之」的意思基本相同,都是言「似」和「不似」的辯證關係。「不似似之」的深層含義是「似」,但又不是簡單的形似或神似,它是道似或器似,可以說它是對簡單的形和神二元對立範疇的超越,是藝術創作的基本法則。石濤說:「東坡畫竹不作節,此達觀之解。」[580] 何謂「達觀之解」?就是蘇軾觀察到了竹的精神氣質,即把握到了事物的本質,而揚棄了枝節。竹子的精神力量和內蘊的氣質使藝術家捨棄了其外形之節的象,而得到了其內在的精神氣節,這就是查禮所說的「不象之象有神,不到之到有意」。[581] 蘇軾觀察到了竹的長勢之快、生命力之旺盛和精神之暢

[577] 王孺童. 王孺童集第 4 卷史記校讀 [M]. 北京:宗教文化出版社,2018:25.
[578] [清] 石濤. 苦瓜和尚畫語錄 [M]. 濟南:山東畫報出版社,2007:120.
[579] 姜澄清. 中國繪畫精神體系 [M]. 貴陽:貴州大學出版社,2013:213.
[580] [清] 石濤. 石濤畫語錄 [M]. 竇亞傑編注,杭州:西泠印社,2006:124.
[581] [清] 查禮《銅鼓書堂遺稿》,清乾隆查淳刻本,卷三十.

遂，即一筆而為之，不分枝節，這就很好地表現了竹的本體之形神。這是超越了有限的現象之形，得到了表現本質的形，即超越了竹子本身的物理特性，呈現出其高潔的精神境界。這就是石濤所言的「達觀之解」。

詩歌領域也有著似與不似的問題。顧亭林的《日知錄》中寫道：「詩文之所以代變，有不得不然者。一代之文，沿襲已久，不容人人皆道此語。今且千數百年矣，而猶取古人之陳言一一而模仿之，以是為詩可乎？故不似則失其所以為詩，似則失其所以為我。」[582] 這裡的「似」即繼承前人的詩歌傳統，「不似」即創造，創造新的詩歌形式。朱光潛說藝術家需要「一半是詩人，一半是匠人」[583]，前者要發揮想像，要有「妙悟」，後者運用「手腕」把這種「妙悟」表現出來。離開前者的妙悟固然稱不上藝術創作，離開後者的手腕也不能盡善盡美地表達藝術的情意和志趣，此乃亙古不變的真理。

■ 三、門類藝術中的形神範疇

中國古代各種藝術中的形神關係雖然相通，但並不完全相同。比如美術中的形神關係，如果是重再現性的美術作品，它重視物象的自然之美，這種美就會穿越時空，為今人所感知；如果是重表現性的美術作品，則作者隱祕的情感以及作品內在的精神之美，就需要回歸到當時的語境中去體察。音樂作品中的形就不同於美術作品，它需要借助欣賞者的通感能力使聲音轉變為可以感知的「形」，形神是同時出現的。

舞蹈、戲劇中的形神關係較為複雜，因為舞蹈既具備視覺藝術的雕塑性又具有音樂的流動性，是二者的融合統一。它的「形」就是舞蹈者有節

[582] [清] 顧炎武《日知錄》，清乾隆刻本，卷二十一。
[583] 朱光潛 . 談美 文藝心理學（新編增訂本）[M]. 北京：中華書局，2012：84.

律的身體動作，它的神則為舞蹈形象所體現出的志意和情感。戲劇中的形神關係和舞蹈相似，但又複雜得多，因為戲劇綜合了多種門類藝術的元素，是種綜合性很強的藝術。下面分別論述之。

1. 形以載神 ── 形神在藝術中的原始視域

形神問題既是基本的哲學問題，也是基本的藝術問題。古代人對形神的認識從最為普遍的自然現象和最為原始的工具製造中就已經開始了。正如在本節第一部分「形神觀念解詁」中所言，電是神的本字，即古代人看到雷電覺得它背後有種神祕的力量，這種力量支配著這種現象的發生，因此名之為「神」。後來，凡是人們不能解釋的神祕現象都用「神」來解釋，這就是「萬物有靈論」。進入階級社會後，人的自覺意識加強，形神問題由自然領域進入人的領域。《莊子》多處以「形」和「神」對舉來說明人本身的問題，這樣神就從純自然領域擴展到社會、宗教、政治等方面。「形」即事物外在的形式、形象，《繫辭上》：「見乃謂之象，形乃謂之器。」王船山在《思問錄》中說：「形者言其規模儀象也，非謂質也。」[584] 他把形質對舉，認為言形為外在的形式和形象，質則為內在的本質內容。

美術中的形神問題可分解為美術中形的問題和美術中神的問題。美術之形包括美術活動及其物化成果，美術之神則是美術活動及其物化成果所體現出的個人的、地域的、社會的、階級的、時代的精神現象。具體來講，美術包括繪畫、雕塑、工藝美術、建築藝術等幾個門類。無論東方還是西方，古代都沒有「美術」這個概念，「美術」一詞是近代人的創造，但都有「工藝」、「手藝」這些概念。在中國古籍中有「繪績之事」、「刻削之道」、「刻鏤之術」、「錦繡文采」等工藝術語，卻未見類似「美術」

[584] 李石岑 . 中國哲學十講 [M]. 北京：北京聯合出版公司，2014：309.

這樣的專門名詞。[585] 在原始社會，人已經可以創造美術作品，對「形」有了基本的認識，但這時的「形」還沒有內化為人的自覺的對美的追求，他們只是按照實用性的目的和功能要求創造簡單的工具。這時的工具之「形」，取決於工具的功能和人體對它的適用性。原始社會的後期，特別是新石器和陶器時代，人們對「形」、「色」的追求已經不僅僅為了具體的實用目的，而是增加了諸多審美元素。奴隸社會貧富分化加劇的同時，文明的程度也得到空前的提高，突出體現在奴隸主階級對美術產品的占有上面，如建築的高大靈動：「於我乎，夏屋渠渠。」（《詩經·國風·權輿》）；「如鳥斯革，如翬斯飛」（《詩經·小雅·斯干》）；「有覺其楹」（《詩經·小雅·斯干》孔穎達《正義》：「覺然高大者，其宮寢楹柱也。」）。如飲食器具的華麗精美：對其裝飾實際是對飲食環境改善的一個部分，飲食的重要性不僅體現在「民以食為天」上面，還體現在飲食具有治理國家和祭祀祖宗等象徵性意義。古代夏桀和商紂都以貪吃和好飲酒而臭名昭著，但也從另一個方面說明了當時飲食文化的高度發展。再如服飾圖案的象徵性和等級性：國王袞服上的「十二章」服飾紋樣，《尚書·益稷》中寫道：「帝曰：予欲觀古人之象，日月星辰山龍華蟲作會，宗彝藻火粉米黼黻絺繡，以五采彰施於五色，作服汝明。」「天子服日月而下，諸侯自龍袞而下之黼黻，士服藻火，大夫加粉米，上得兼下，下不得兼上。」[586] 可見奴隸主階級的服飾最主要的特點是要突顯其象徵性和等級性功能，而服飾的舒適、保暖、遮擋的實用功能則是其低級的需要。

先秦時代的青銅器、玉器、漆器等工藝美術品的裝飾藝術是其特定的歷史、思想和觀念的集中體現，它深刻地表徵著那個時代的文化和生活，

[585] 艾中信 . 美術 [M].《中國大百科全書》美術卷Ⅰ，北京：中國大百科全書出版社，2003：1.
[586] 黃能馥，陳娟娟 . 中國服飾史 [M]. 上海：上海人民出版社，2014：61.

它在本質上是服務於禮樂社會的。它昭示著那個時代的本質內容和精神力量。而這一時期的美術的形神問題雖然還沒有一個理論家明確提出來，但通過對先秦美術史的考索，可以發現形神問題已經廣泛存在於藝術創作之中。《考工記》對此前的工藝發展進行了系統性的總結：

> 國有六職，百工與居一焉。或坐而論道；或作而行之；或審曲面勢，以飭五材，以辨民器；或通四方之珍異以資之；或飭力以長地財；或治絲、麻以成之。坐而論道，謂之王公。作而行之，謂之士大夫。審曲面勢，以飭五材，以辨民器，謂之百工。通四方之珍異以資之，謂之商旅。飭力以長地財，謂之農夫。治絲麻以成之，謂之婦功。粵無鎛，燕無函，秦無廬，胡無弓、車。粵之無鎛，非無鎛也，夫人而能為鎛也。燕之無函也，非無函也，夫人而能為函也。秦之無廬也，非無廬也，夫人而能為廬也。胡之無弓車也，非無弓車也，夫人而能為弓車也。知者創物，巧者述之，守之世，謂之工。百工之事，皆聖人之作也。爍金以為刃，凝土以為器，作車以行陸，作舟以行水，此皆聖人之所作也。[587]

「知者創物，巧者述之」是被人廣泛引用的名言，意思是說智慧的人創造新的事物，而手巧的人則只能模仿它或依樣製作，這就把「創物」和「造物」進行了明確的劃分。前者是有智慧的人即聖人幹的事，後者則是一般工匠的事。「粵無鎛，燕無函……夫人而能為弓車也。」童書業認為這段話是「言丈夫人人皆能作是器，不須國工。所謂『無』，就是不設專業、專官的意思，某地方某種器具人人都能製造，就沒有設專業的必要了。」[588] 與此相似，王霖認為這是一種「特著不著」的現象，即某種社會或文化現象因比較普遍而成為公共的知識時，人們因為過於習見而忽略

[587] 長北. 中國古代藝術論著集注與研究 [M]. 天津：天津人民出版社，2008：12.
[588] 童書業. 西周春秋時代的手工業與商業 [J]. 文史哲，1958（01）：32.

對它的記錄。過一段時間這種「特著」於當時卻「不著」於文獻的歷史事實，就比較難以為人們所知了。[589]《考工記》的開篇即申述了人的職業分工、地域工藝的特點。它既透露出了中國古代對「知者」和「聖人」的重視，即對原創性人才的重視，也透露出了中國古代重道輕器的傾向。因此《考工記》的主旨不是單純探討先秦的工藝技術，而是通過工藝技術來傳達「器以載道」的思想。那麼它的「形」就是「器」，它的「神」就是「道」。進入封建社會後，這種思想逐步成為主流的文化思想，深刻影響了藝術的發展。

顯然，在先秦的哲學典籍中「形」與「神」的問題已經是一個被明確提出的基本問題，這從《周易》、《莊子》和《荀子》等諸子著作中可以看到。但在藝術領域，雖然形神也是基本的問題，在這個時期並沒有凝結為一對具體的範疇。根本的原因是「藝術」觀念沒有獨立，況且形神問題從自然領域發展到人對自身的關注，再發展到人對藝術中的「形」、「神」的關注，這中間需要多次轉換。孔子在講仁與禮的時候談到「繪事後素」的問題，莊子在談論一種虛心的人生境界的時候提到「解衣般礴」的畫者為「真畫者」，《考工記》在論述方位、節令與色彩的關係時提及「畫繢之事」，《韓非子·外儲說上》和《淮南子·泛論訓》[590] 均提出了鬼魅易畫而犬馬難圖的問題。張衡不僅善辭賦，而且善畫，《歷代名畫記》中記載「張衡作地形圖，至唐猶存」，他還善於畫獸類，據說有種「骸神」獸，見人畫它即潛入水中，因此張衡「拱手不動，潛以足趾畫獸」[591]。王充在

[589] 「特著不著」四字見《宣和畫譜》卷十三「裴寬」條。原文：「大抵唐人多能書畫，特著不著耳。」王霖. 款識題跋與宋元繪畫的圖式變革 [J]. 新美術，2008（02）：95.

[590] 《外儲說上》：「客有為齊王畫者。齊王問曰：『畫孰最難？』曰：『犬馬最難。』孰易者？曰：『鬼魅最易。』夫犬馬，人所知也，且暮罄於前，不可類之，故難。鬼魅，無形者，不罄於前，故易之也。」《泛論訓》：「盡夫圖工好畫鬼魅而憎圖狗馬何也？鬼魅不世出而狗馬可日見也。」

[591] 俞劍華. 中國古代畫論類編（上）[C]. 北京：人民美術出版社，2005：9.

《論衡・別通篇》中提到了人物畫「置之空壁」、「不見言行」，實在不如「竹帛之所載粲然」的「古賢之遺文」。王充看似否定繪畫，但卻開創了把兩種藝術形式放在一起對比的先例，拿「賢文」與「賢圖」對比，前者見「言行」，後者存「形容」。王充看到了圖畫和文章的不同，卻得出了片面的結論。晉代陸機就發展了王充的這個觀點，得出了合理的結論。他說：「宣物莫大於言，存形莫善於畫。」[592] 這相對於王充就有了進步。先秦至漢代《淮南子》出現以前，藝術中的形神問題沒有得到深入的探討和細緻的論證。漢代以前的畫論基本上圍繞著繪畫與現實的「真」、「似」、「類」展開，而繪畫的「神」則主要體現在繪畫的功能性方面 —— 鑑戒賢愚、治亂興衰、教化人倫等現實的內容，繪畫中的審美性還沒有被真正喚醒。

　　西漢《淮南子》「君形」論的提出，是對此前繪畫理論中形神關係的突破和超越。至東漢末年，藝術中的審美自覺問題才逐步呈現出來。《世說新語》中記載曹操讓崔琰裝扮成自己會見匈奴使者，自己則提刀而立在床邊，最後匈奴使者說捉刀者為真英雄。而《說苑》中說孔子見到兒童的眼神，就判定《韶》樂將起。[593] 這些故事未必真實，但從中可以看到人們對形神關係的獨特理解，即通過形體、外貌、動作、眼神等外在的形式洞悉人內在的精神。曹丕在《典論》中寫道：「文以氣為主，氣之清濁有體，不可強力而致。譬諸音樂，曲度雖均，節奏同檢，至於引氣不齊，巧拙有素，雖在父兄，不能以移子弟。」[594]「以氣為主」成為這個時代「文」的本質特徵，文即外在的形象。《淮南子・說林訓》中寫道：「巧冶不能鑄

[592] 俞劍華 . 中國古代畫論類編（上）[C]. 北京：人民美術出版社，2005：28.
[593] [清] 劉寶楠 . 論語正義 [M]. 清同治刻本，卷八。《說苑・修文篇》：孔子至齊郭門之外，遇一嬰兒挈一壺相與俱行，其視精，其心正，其行端。孔子謂禦曰：「趣趣之！趣趣之！韶樂方作。」
[594] [南北朝] 蕭統《文選》，胡刻本，卷五十二。

木，巧工不能斫金者，形性然也。白玉不琢，美珠不文，質有餘也。」[595]
這裡提出了「形性」的概念。「形性」在藝術發展史上有不同的表現方式：
「體如真人真馬、陣如實戰實境、規模磅礴、英氣猶存的秦兵馬俑；坦然
赴死、圖窮匕見、令人窒息的『荊軻刺秦王』；從頭到腳、金鱗玉片綴裹
於周身的金縷玉衣，其形性之意自不待說，就是那逶迤盤旋於群山叢嶺之
脊、延綿婉轉的萬里長城；那渾圓壯實、四蹄騰空的『馬踏飛燕』；那酣
暢淋漓、著意鋪排的漢賦，那飽滿凝重、厚實渾然的漢隸，也都以特有的
量度、力度和速度表現了躊躇滿志的新興地主階級的勃發、粗獷和活力。
他們不需要、也來不及去精雕細刻地裝扮自己，只樂意透過碩大的體積、
沉甸的重量、密集的構圖，以粗糙、古拙、單純的形態展現他們的性格偉
力；也正是透過這種『形性』美展示了他們對理的知識和對道的把握之新
的時代高度。」[596] 其實，「形性」在《淮南子》中並沒有「風格」或者美
學上的其他含義。陳竹和曾祖蔭借用了《淮南子》的「形性」這兩個詞的
固定組合，而賦予了它新的含義：先秦文理論、秦漢文性論、魏晉文氣論
中，文性論與形性論相對偶。秦漢的形性論在魏晉被形神論所取代，而形
神論主要是從人物品藻和人的自我美的發現過程中發展起來的。形神在魏
晉的藝術領域以文氣論發展為其先聲。「文氣論」的出現標誌著文的自覺
意識空前加強。曹丕把寫文章看作「經國之大業，不朽之盛事。年壽有時
而盡，榮樂止乎其身，二者必至之常期，未若文章之無窮」。強調文章的
重要性是超越時間和榮樂，含有漢代經學的意味，也遺留有漢代的憤書
和疾虛妄的痕跡。整體而言，曹丕的《典論·論文》的經學思維進一步減
弱，個人化的思想情感進一步加強。他認為「詩賦欲麗」，相對於漢代的

[595]　[漢] 劉安. 淮南鴻烈解 [M]. 四部叢刊影鈔北宋本，卷第十七。
[596]　陳竹，曾祖蔭. 中國古代藝術範疇體系 [M]. 武漢：華中師範大學出版社，2003：17-18.

「詩人之賦麗以則，辭人之賦麗以淫」[597]，更準確地概括了漢賦的特點，顯示出了詩賦以「美」為本的思想傾向。

　　繪畫中的形神關係和文學中的言意關係發展是同步的。整體而言，先秦和秦漢的繪畫以「知神奸」、「明戒鑑」為主題，唐代張彥遠還在談論「成教化、助人倫」，清代的顧炎武也認為：「古人圖畫，皆指事為之，使觀者可法可戒。上自三代之時，則周明堂之四門墉，有堯舜之容，桀紂之像……自實體難工，空摹易善，於是白描山水之畫興，而古人之意亡矣。」[598] 這種繪畫的教化功能論在中國古代甚為流行，一直貫穿於整個封建社會。東漢末年的人物品評中時常出現形、神這樣的語彙，及至東晉，顧愷之把形、神概念運用到繪畫領域，使這組概念成為一個藝術學領域中的常用範疇。

　　顧愷之的形神理論主要體現在他的《魏晉勝流畫贊》、《論畫》和《畫雲臺山記》這三篇文章中。他的核心觀念是「以形寫神」，即抓住人物富有特徵的細節來表現物件內在的神采，至於如何表現，他提出了「遷想妙得」[599] 的方法。何謂「遷想妙得」？張彥遠在《歷代名畫記》中論述顧陸張吳用筆時說：「顧愷之之跡，緊勁連綿，迴圈超忽，調格逸易，風趨電疾，意存筆先，畫盡意在，所以全神氣也。」[600] 這裡可以看出顧愷之「遷想妙得」的具體情況。雖然文中談的是繪畫的書法性用筆的問題，但可以看到顧氏「遷想妙得」的繪畫過程：開始時線條緊湊，力量感很強，連綿不絕；接著運筆循環往復、飄忽不定、不見端倪；然後調整飄逸連綿的筆

[597]　[漢] 班固《漢書》，清乾隆武英殿刻本，卷三十。

[598]　[清] 顧炎武《日知錄》，清乾隆刻本，卷二十一。

[599]　俞劍華注：「把作者的思想遷入物件之中，以深切體會物件的思想感情，然後將物件的思想感情加以運化，用藝術的形象表現出來，不但物件的形象正確，它的思想感情也能妙得其真，也就是氣韻生動，所以為畫中最難。」于民，孫通海 . 中國古典美學舉要 [M]. 合肥：安徽教育出版社，2000：300.

[600]　俞劍華 . 中國古代畫論類編（上）[C]. 北京：人民美術出版社 .2005：36.

觸，使線條似疾風閃電般運行，畫筆還沒有停止而畫意早已存焉；繪畫活動雖已結束，而畫意則暢流不絕。表面上看是在描述顧愷之的用筆過程，實質是在探討形神的結合問題。所謂的「遷想妙得」就是藝術想像和藝術體驗過程，在這個過程中主體的人和客體的藝術物件需要「緊勁連綿，迴圈超忽」的「交往」和「對話」，其間思維、想像和體驗如陸機《文賦》中所言「感應之會，通塞之紀……吾未識夫開塞之所由」[601]。所謂「妙得」即不知是何緣由的「得」，而「遷想」即浮想聯翩的「想」，俞劍華先生對「遷想妙得」的理解則拘泥於個別字詞的對應翻譯，顯得過於生硬。[602]

　　王僧虔在《筆意贊》中寫道：「書之妙道，神彩為上，形質次之，兼之者方可紹於古人。」[603] 表達了以神為主的形神觀，認為書法貴在有神采。孫過庭《書譜》中說：「加以趨變適時，行書為要；題勒方幅，真乃居先。草不兼真，殆於專謹；真不通草，殊非翰劄。真以點畫為形質，使轉為情性；草以點畫為情性，使轉為形質。」[604] 這裡的「情性」、「形質」和「點畫」、「使轉」相對應。楷書以點畫構成其形體，再加以使轉成為性情。草書則以使轉為其形質，點畫顯示其性情。朱熹曾經說：「一在其中，點點畫畫。」[605] 他的「點畫」和孫過庭的不同。朱熹強調「點畫」的感性寓以理性內容，而孫過庭則強調「點畫」的形式特徵。劉熙載在《藝概·書概》中言：「草書尤重筋節，若筆無轉換，一直溜下，則筋節亡矣。雖氣脈雅尚綿亙，然總須使前筆有結，後筆有起，明續暗斷，斯非浪

[601]　[晉] 陸機 . 文賦譯注 [M]. 張懷瑾譯注，北京：北京出版社 .1984：46.
[602]　可參考俞劍華對「遷想妙得」的闡釋。俞劍華等 . 顧愷之研究資料 [C]. 北京：人民美術出版社，1962：11.
[603]　[南朝齊] 王僧虔 . 筆意贊 [M].《歷代書法論文選》，上海：上海書畫出版社，1979：62.
[604]　于民，孫通海 . 中國古典美學舉要 [M]. 合肥：安徽教育出版社，2000：395.
[605]　[宋] 朱熹《晦庵集》，四部叢刊影明嘉靖本，卷第八十五。

作。」[606]「浪作」即隨便之作。草書並不是一直溜下，而是前筆有結束的筆意，後筆有開啟的筆意。這樣表面上相連，而筆意是斷開的，這就不是隨便的草書，而是有著嚴謹的起承轉合的作品。孫過庭《書譜》對草書和楷書進行了辯證的考察，認為草書以表神情為主，但需要楷書的筋節；楷書以點畫作為形體骨架，但它的「使傳」也要表現出性情。其實，不管是楷書還是草書，都具備表現性情的功能。

王夫之在論述形體和精神的時候提出了「形憑神運」的命題，這個命題的實質就是形以載神。他的「有形乃以載神」[607]和「形非神不運，神非形不憑」[608]的觀點既強調了形的基礎性作用，把它看作神的依憑，又沒有忽視神對形的支撐力量。因此可以說「形憑神運」論是對造型藝術領域形神關係的高度概括。明代高時明在《玉皇心印經》中對「神依形生」注釋道：「神者形之主，形者神之舍；神非形不生，形非神不立。形神俱妙則與道合真矣。」[609]由此可見，王夫之的唯物主義美學思想和道教典籍中的形神論有著驚人的相似和相通之處，這也是一個很值得研究的課題。

2. 以神寫形 —— 形神在藝術中的特殊形態

顧愷之首創「以形寫神」的繪畫理論，但他又強調「遷想妙得」，重視藝術中的想像和移情功能。張彥遠則強調「氣韻」和「骨氣」的優先地位：「以氣韻求其畫，則形似在其間矣」，「古之畫，或遺其形似而尚其骨氣，以形似之外求其畫」。中國音樂和詩歌、舞蹈的連繫更為密切，因此對其形神範疇的探討不可避免地要涉及詩歌、舞蹈的形神問題。由於音樂

[606]　[清] 劉熙載《藝概》，清同治刻古桐書屋六種本，卷五。
[607]　[清] 王夫之《張子正蒙注》，清船山遺書本，卷一下。
[608]　[清] 王夫之《周易外傳》卷二。
[609]　[明] 高時明《玉皇心印經》，轉引自光榮 . 中國氣功經典 明朝（下）[M]. 北京：人民體育出版社 .1990：199.

的形的特殊性，在沒有留聲技術的古代，我們只能靠二手材料對其進行考察。「音」在中國古代有兩個義項：一為「樂音」，是相對於噪音而言的，有一定音高、和諧悅耳的聲音；二為「音樂」。《樂記》：「聲成文，謂之音。」古代音樂理論中單用「音」字時，一般不指樂音，而指音樂。[610] 最早使用「音樂」這個合成詞的是《呂氏春秋·大樂》：「音樂之所由來者遠矣。」[611] 而古代音樂理論中「聲樂」則泛指音樂或音樂活動，如《荀子·樂論》：「夫聲樂之入人也深，其化人也速。」又常指規模比較盛大的、兼有歌唱和樂舞的音樂，如《墨子·公孟》：「又弦歌、鼓舞，習為聲樂，此足以喪天下。」《荀子·王霸》：「耳好聲而聲樂莫大焉。」[612] 《荀子·樂論》中寫道：「故人不能無樂；樂則必發於聲音，形於動靜。」[613] 《樂記》則說：「聲音之道，與政通矣。」[614] 中國古代音樂按功能劃分主要有政教性音樂、自娛性音樂和表演性音樂。政教性和宗教性的音樂在唐代以前處於主流地位，隨著世俗社會的發展、商品經濟的繁榮和異族文化的輸入，在宋元時期自娛和表演性的音樂藝術開始興盛起來。因此，探討音樂和人的情意關係的理論文獻就日益增多了。

歐陽修在贈李道士的詩中寫道：「無為道士三尺琴，中有萬古無窮音。音如石上瀉流水，瀉之不竭由源深。彈雖在指聲在意，聽不以耳而以心。心意既得形骸忘，不覺天地白日愁雲陰。」[615]「彈雖在指聲在意，聽不以耳而以心」就是說撫琴不是單純地彈奏樂音，而是要把心意彈出。這裡的「指」、「耳」、「形骸」都要服從「意」和「神」的驅遣，得意和心悟，

[610]《中國音樂詞典》，北京：人民音樂出版社，1985：464.
[611] [戰國] 呂不韋《呂氏春秋》，四部叢刊影明刊本，第五卷仲夏紀第五。
[612]《中國音樂詞典》，北京：人民音樂出版社，1985：350-351.
[613] [戰國] 荀況《荀子》，清抱經堂叢書本，卷十四。
[614] [漢] 鄭玄《禮記》，四部叢刊影宋本，卷十一。
[615] [宋] 歐陽修 . 歐陽修集 [M]. 北京：中國戲劇出版社，2002：25.

則形體可以忘掉了。這種形骸兩忘、物我合一的精神狀態就是得「道」的
境界，也就是審美的至境。無為道士彈琴的目的就是為了體道，他彈出
的琴音這個「形」包含著對「道」的體悟。也可以說「道」規定了音的性
質和形態，離開了道和神，音樂就成為無意義的材料。姜耕玉認為「石
上瀉流水」即是聽覺中的音形，是彈者所傳遞的樂曲的意態。聽眾正是從
這種意態中獲得「心意」，或者說把「以心」體驗到的音樂之神意幻化為
「形」。[616] 這種非視覺藝術的欣賞大多是要從其「神」中來想像其「形」。
從詩歌的意境論到戲曲的唱神論等都可以看到以神寫形或以神賦形論的
影子。

3. 形神在藝術中的綜合運用 —— 戲曲舞蹈中的形神範疇

舞蹈中的形和神關係不同於音樂、繪畫。從歷史的縱向發展來看，舞
蹈是最為古老的藝術形式，它以有韻律的形體動作為基礎，來表達難以言
傳的微妙情緒、心態和志意。作為表情達意的藝術形式，雕塑、舞蹈和戲
劇具有相似性，但也具有本質的不同。相同的地方是這三種藝術都以三維
的形態存在，舞蹈的每一頃刻就是一個人體雕塑，而戲劇過濾掉說白和扮
演的元素就是舞蹈。中國的卷軸畫由於從上到下或者從右到左的展開過程
使它具備了時間性和空間性，因此也有論者認為卷軸畫也具備雕塑的時空
特質。

舞蹈與卷軸畫、雕塑、戲劇有諸多相似相通之處，但它與音樂和詩
歌的關係更為緊密。《樂記》中記載「比音而樂之，及干戚羽旄，謂之
樂」[617]，就是說按照曲調用樂器把「音」演奏出來，配合上舞蹈，就成
為「樂」。這裡的「干戚羽旄」為舞蹈的代稱。幹為盾，戚為斧，都是古

[616] 薑耕玉. 藝術辯證法 —— 中國藝術智慧形式 [M]. 北京：高等教育出版社，2006：199.
[617] 樂記 [M]. 吉聯抗譯注，陰法魯校對，北京：人民音樂出版社，1987：1.

代武舞的道具；而羽為野雞毛，旄是旄牛的尾，均為文舞的道具。《周禮‧地官‧大司徒》:「以六樂防民情，而教之和者也。」[618]「六樂」成為古代雅樂的代表，是因為它有服務於宗法社會的政治目的。這裡的「六樂」即包括文舞和武舞。相傳黃帝時的《雲門》、帝堯時的《咸池》、帝舜時的《韶簫》、夏禹時的《大夏》為文舞，而商湯的《大濩》和周初的《大武》為武舞。文舞左手執籥（樂器），右手執翟（舞具）；武舞則左手執幹，右手執戚。《禮記‧樂象》:「詩，言其志也；歌，詠其聲也；舞，動其容也：三者本於心，然後樂器從之。」[619] 這裡把舞蹈的功能總結為「動其容」，至於如何動其容呢？《樂記》這樣寫道：

樂者，心之動也。聲者，樂之象也。文采節奏，聲之飾也。君子動其本，樂其象，然後治其飾。是故先鼓以警戒，三步以見方，再始以著往，複亂以飾歸，奮疾而不拔，極幽而不隱。獨樂其志，不厭其道；備舉其道，不私其欲。[620]

「樂」是內心的表現，聲音是「樂」的現象，即「形」。「文采節奏」中的「文采」即辭章、華飾，「節奏」指聲音的高低、頓挫、音韻等。聲音要表現出至深的生命之道，就需要對之加以組織和整理，使之成為「文采節奏」，然後對「文采節奏」加以組織就成為「樂」。「君子」制樂就是要從內心出發，依靠自己的志意和情感，用「樂」來表現其所要表現的形象。可以說，「君子動其本，樂其象」是中國禮樂文化的精髓所在，也是音樂舞蹈藝術中的「以神寫形」的理論根據。

蘇軾在《傳神記》中寫道:「凡人意思各有所在，或在眉目，或在鼻

[618]　[清] 李鐘倫《周禮纂訓》，清文淵閣四庫全書本，卷五。
[619]　樂記 [M]. 吉聯抗譯注，陰法魯校對，北京：人民音樂出版社，1987：29.
[620]　樂記 [M]. 吉聯抗譯注，陰法魯校對，北京：人民音樂出版社，1987：30.

口。虎頭雲頰上加三毛覺精采殊勝，此人意思蓋在須頰間也。優孟學孫叔敖抵掌談笑，至使人謂死者復生，此豈舉體皆似，亦得其意思所在而已。」[621] 蘇軾談的是繪畫的傳神問題，但中國戲劇藝術特別是戲曲的表演動作及其程式深受這一思想的啟發，湯顯祖在《宜黃縣戲神清源師廟記》中云：

汝知所以為清源祖師之道乎？一汝神，端而虛。擇良師妙侶，博解其詞，而通領其意。動則觀天地人鬼世器之變，靜則思之。絕父母骨肉之累，忘寢與食。少者守精魂以修容，長者食恬淡以修聲。……微妙之極，乃至有聞而無聲，目擊而道存。使舞蹈者不知情之所自來，賞嘆者不知神之所自止，若觀幻人者之欲殺偃師而奏《咸池》者之無怠也。若然者，乃可為清源祖師之弟子，進於道矣，[622]

這種「有聞而無聲，目擊而道存。使舞蹈者不知情之所自來，嘆賞者不知神之所自止」的只見精神而不見形體和表演的狀態就是戲曲表演和欣賞的化境。但形體表演又是確實存在的。其實戲曲的唱、念、做、打以及各種程式化的動作，都是對生活本身的高度抽象和概括。一條實際上並不存在的線，並不存在的船或馬，並不存在的門或窗，演員可以通過富有特徵和情意的動作把它們生動地表現出來，這是中國戲曲藝術的獨特魅力。舞蹈是以舞蹈者的身體為其「形」，以舞蹈所要表達的志意為其「神」。京劇藝術家錢寶森認為，戲曲舞蹈意象的表達有「形三、勁六、心意八、無形者十」的說法，即「形」、「勁」、「心意」分別所占的比例是三、六和八。這並不是說「形」不重要，而是強調戲曲舞蹈僅僅模仿外在之形還

[621] [宋] 蘇軾《蘇文忠公全集》，明成化本，卷十二。

[622] 俞為民，孫蓉蓉. 歷代曲話彙編 —— 新編中國古典戲曲論著集成（明代編）第一集 [C]. 合肥：黃山書社，2009：609-610.

不足以表達其意象。舞蹈意象的表現必須通過「有形」之象達到「無形」之意。「無形者十」是言「形」、「勁」、「心意」這三者化合為一，分不出哪裡是「形」哪裡是「意」，也就是唯見神彩不見形器，這是舞蹈藝術的至高境界。不管是以形寫神、以神寫形還是形神相互熔鑄，中國古代藝術總是把「心意」放在優先的位置加以考慮。繪畫和書法謂之「心印」，而舞蹈和戲曲藝術則是主意或宣情。藝術的「形」成為人心的對象和手段，而人的情意則是藝術的終極目的和最終歸宿。在藝術創作中，藝術家的「意先筆後」的情形也是比較常見的，沒有「意」在先，也就沒有「筆」在後。藝術欣賞者和創作者對審美物件的進入過程是不同的：欣賞者一般是由形入神，而創作者是由神塑形。其實，高明的欣賞者和創作者，他們的身份是可以互換的，欣賞者也是創作者，創作者也是欣賞者。貢布裡希在《藝術與錯覺》中認為藝術家是通過「製作和匹配」[623]的方法來再現其可視的圖像世界。這也就是說，藝術家開始作畫時，不是再現他看到的東西，而是再現其「圖式」觀念，隨後再調整藝術家的圖式觀念和現實的關係以適應物件。貢布裡希的「圖式」即藝術家的「意」，他的這一思想和中國的文人畫的寫意理論有暗合之處。《舞賦》中說：「舞以盡意。」即指舞蹈的動作、形體的使轉和力量的呈現均是為了宣情盡意，離開藝術家的「意」，舞蹈將是無靈魂的空殼。這些藝術創作中以神寫形的生動例證，也同時蘊含了虛實相生的辯證特性。

[623]　[英]E. H. 貢布裡希 . 藝術與錯覺：圖畫再現的心理學研究 [M]. 南寧：廣西美術出版社，
　　　2012：24.

第三節 虛與實：中國古代藝術活動的辯證特性

　　虛實問題既是認識論的基本問題，也是本體論問題。事物無不是由虛實兩個矛盾因素所組成，因此，虛實範疇也是中國古代藝術的基本範疇，在中國藝術創作和藝術鑑賞中有著廣泛的應用。可以說，形神、情志和辭韻等範疇都可以納入虛實範疇之中來考量。繪畫講究虛實的關係，尤其注重畫面空白的作用；書法講究「計白當黑」，把空白和書跡放在同等重要的位置；中國園林建築虛實掩映之間突顯自然天趣，展現巧奪天工的空間布置之美；戲曲藝術中以虛帶實、虛實相生是常用的表現手法。虛實這對範疇最能反映藝術發展的內在本性，最能表現中國古代藝術獨有的辯證特性。

一、藝術虛實觀的哲學淵源

　　中國古代藝術中的虛實觀主要是由道家、儒家和禪宗所建構。道家以虛無為本，強調「無」的本體地位，以出世為人生的價值追求。儒家以「有」為本，強調立德、立功、立言的「三不朽」，以入世為人生的價值追求。禪宗是佛教的一個派別，禪的終極目的和藝術的終極目的是一致的，都是為了人心的和諧，而和諧就是至美、自由。禪宗所謂的「離四句絕百非」中的「四句」是有、無、亦有亦無、非有非無，這四句是關於概念的把握。「百非」即多重否定。「離」、「絕」就是要遠離這些概念的黏滯，而直心見性。可見所謂的「禪」就是直接抓住生命中心而不是用邏輯思維去把握。禪悟是超邏輯的，但禪悟的過程則是有邏輯的，那就是：超越 ——

空無 —— 自由。[624] 下面論析這三家是如何論述虛實問題的。

1. 道家和儒家的虛實觀

　　中國古代藝術的虛實問題屬於基本的哲學問題。「虛」的哲學意義最初是由天的一種性質 —— 「空」衍化而來。老子和莊子則把它看成內心的一種狀態或境界，因此「虛」就具備了外界的空和無的性質，與具體之「實」相對，成為天道範疇的一個概念。與此同時，「虛」也逐步本體化為一種心理狀態，與《易經》中表達虛懷若谷、謙謙君子的「謙卦」相聯，是謂「謙虛」，這時虛也就成為人道的一個概念。《淮南子·天文訓》中提出了「虛廓生宇宙」的宇宙生成觀點，《俶真訓》也提出宇宙開始於「虛無寂寞」。這些論述和《原道訓》中「有生於無，實出於虛」的提法是一致的。可以說《淮南子》是魏晉玄學貴無尚虛思想的直接理論來源。

　　虛實問題也是藝術理論中的基本問題。虛實問題和形神問題相似，均為藝術認識論問題，且其最初發生的領域即具有藝術的性質。從史前時期的石製工具、建築、陶器、岩畫、壁畫等遺存來看，虛實問題已經是基本的「藝術」問題，只是還沒有形成虛實的概念。周代的《易經》中虛實思想已經初露端倪，但還沒有被概念化，其中陰爻（--）和陽爻（—）已經具備虛與實對比的基質。《易經·升卦第四十六》：「九三，升虛邑。象曰：『升虛邑，無所疑也。』」[625] 出現了「虛」字，這裡九三爻辭是言上升，如入無人之境。王弼在《周易注》說：「履得其位，以陽升陰，以斯而舉，莫之違距，故若升虛邑也。」「易之為書也，不可遠擬議而動，不可遠也。疏：正義曰：『不可遠者，言易書之體，皆仿法陰陽，擬議而

[624] 方立天. 禪宗概要 [M]. 北京：中華書局，2011：63.
[625] [周] 卜商《子夏易傳》，清通志堂經解本，卷五。

動，不可遠離陰陽物象而妄為也。』」[626] 孔穎達《周易正義》疏曰：「升虛邑者，九三履得其位，升於上六，上六體是陰柔，不距於己，若升空虛之邑也。」[627] 荀爽曰：「坤稱邑也。五虛無君，利二上居之。故曰『升虛邑』。」[628] 可見，所謂的「升虛邑」即言上升，開始是僅對卦象的一種解釋，後來變成對人事的一種象徵。「六虛」是言爻位，孔穎達疏曰：「言陰陽周遍流動在六位之虛。六位言虛者，位本無體，因爻始見，故稱虛也。」[629]

「不滿」本來指裝水的陶器存有虛空的部分，這種狀態在《易經》中即對應為「謙」卦，其卦序曰：「有大者不可以盈，故受之以謙。」[630] 後來，形容君子的風範為虛懷若谷、謙謙君子，這也是由自然界的一種物理的虛實狀態向人的道德和審美評價方向轉化的例證。朱謙之在《周易哲學》中認為：「本體不是別的，就是人人不學而能、不慮而知的一點『真情』，就是《周易》書中屢屢提起而從未引人注意的『情』字。我敢說這『情』字便是孔學的大頭腦處，所謂千古聖學不傳的祕密就是這個。」[631] 這個「情」主要是指「情實」之意。因此，可以說以孔子為代表的儒家學說是不尚空談的，他們執著於現實的「真情之流」，認為世界不僅是實在的、可知的，而且是有規律的。由《周易》和孔子所開創的虛實觀是由實入虛，由「有」見「無」的。孔子講「文質彬彬」，孟子主張「充實之謂美」。「文質」即為虛實的結合，「文」為外部的表現，「質」為內部的實質。孟子雖然主張「充實」之美，但又說「充實而有光輝之謂大，大而化

[626] 杜爾未 . 易經原義的發明文化源於宗教論 [M]. 臺北：臺灣學生書局，1983：03.
[627] [三國] 王弼 . 周易正文（上）[M]. 北京：九州出版社，2004：263.
[628] [清] 李道平 . 周易集解纂疏 [M]. 北京：中華書局，1994：416.
[629] 黃壽祺，張善文 . 周易譯注 [M]. 上海：上海古籍出版社，2016：729.
[630] [清] 李道平 . 周易集解纂疏 [M]. 北京：中華書局，1994：193.
[631] 朱謙之 . 周易哲學 [M]. 上海：啟智書局，1935：3-4.

之之謂聖，聖而不可知之謂神」[632]。可見「充實」並不是孟子的最高追求，他要往更高的「神」的境界擢升，而神的境界就是虛無的境界。這種境界「不可知之」，只能體會、欣賞、感悟，而不能「實」求。以孔孟為代表的儒家以現世的人格關懷為基礎，操勞著立功、立德、立言的實現。當這些不能實現的時候，他們才會退隱到山林或藝術之中去體會天人合一的偉大和「不可知之」的神境的虛空。因此，他們的虛實觀是由實入虛的。在人生哲學上，儒家主張「未知生，焉知死」[633]，他們把此生作為實有，對死則避而不談。孔子執著於人生的實有，主張對人進行研究，而對虛無和鬼神則採取了回避的態度。有論者認為孔子執著於實有，不談虛無，因為他是真正對虛無有了悟的人。相反，道家或玄學家時常談虛論無，則把虛無作為一種有來對待，這就不是純粹的虛無論者了。

老莊的虛實觀和孔孟的不同。《老子》開篇即寫道：「道可道，非常道；名可名，非常名。」把「道」和「名」相提並論，但他所說的「道」和「名」不同於孔子的禮樂之道和禮樂制度之名，這裡的道和名都是常在的「道」和常在的「名」，因而胡曲園在《論老子的「道」》中說：「老子在全書開章第一段裡提出來的問題，就是思維和存在的問題，也就是名與實的問題。」[634] 老子以「無」為本體，它的「實」即無，而其「名」則是命名之意，也就是如何給宇宙的本體「無」命名的問題。因此，某種程度上《老子》第一章是講虛的問題。

但是，「虛」與「實」又同時出現在《老子》第三章：「是以聖人之治，虛其心，實其腹，弱其志，強其骨。」[635] 把「虛」與「心」相聯，「實」

[632] [戰國] 孟軻《孟子》，四部叢刊影印宋大字本，卷十四。
[633] [南北朝] 皇侃《論語義疏》，清知不足齋叢書本，卷六。
[634] 哲學研究編輯部 . 老子哲學討論集 [C]. 北京：中華書局，1959：166.
[635] 陳鼓應 . 老子注釋及評介 [M]. 北京：中華書局，1984：71.

與「腹」對應，老子旨在說明要使百姓心靈純潔即沒有偽詐的心智和爭盜的欲念，就要虛其心、弱其志。聖人之治當然也不能忘記「實其腹」的物質需要和「強其骨」的健康需要。這裡可以看出老子的虛實觀是全面的，雖然他重視虛心弱志的心靈淨化，但也並不否定實腹強骨的現實訴求。老子和孔子不同，他的哲學以「無」為本，他說：「『道』沖，而用之或不盈。……似或存。吾不知誰之子，象帝之先。」[636] 這裡的「沖」即訓為「虛」，「存」即「實」或「實存」。老子不僅強調了道體是虛的，而且明確肯定「道」是「象帝之先」的，這就從理論上否定了當時流行的天命說。道在天帝存在之前已經存在了，因此天帝就不能成為萬事萬物的根源，這樣就確立了「道」是世界萬物的根源的思想。

《老子》第五章說：「虛而不屈，動而愈出。」這裡的「虛」即虛空之意，而「屈」是窮竭。其句意為：正是因為空虛，所以功能不會窮竭，風箱一推拉它的風就源源不斷地出來。「多言數窮，不如守中。」這裡的「數」通「速」，「中」通「沖」，陳鼓應認為「言」為「政令」，即「政令煩苛，加速敗亡」[637]。張松如認為「言」應為「聞」字，因此他把「多言數窮」理解為「愈多見聞就愈速困窮」[638]。陳氏和張氏理解的差異並不影響該句整體傾向的一致性：「虛無」、「清淨」、「無為」的行事態度是可以通達「道」的，而「恣意妄為」、「有為」、「多言」或「多聞」的行事風格不僅不能得「道」，反而要加速窮竭、滅亡。《老子》在第六章言「穀神不死」，即把「道」的空虛狀態比喻為「穀」，其功用比喻為「神」，來說明「道」可以孕育萬物、永不窮竭的特性。

《老子》從開篇即言「道」的「有」、「無」之別，至第十一章他把

[636] 陳鼓應 . 老子註釋及評介 [M]. 北京：中華書局，1984：75.
[637] 陳鼓應 . 老子註釋及評介 [M]. 北京：中華書局，1984：81.
[638] 張松如 . 老子校讀 [M]. 長春：吉林人民出版社，1981：33.

「有」、「無」具體化為「器」、「用」，從而完成了從概念的「有」、「無」到具體「有」、「無」的轉變。《老子》十一章寫道：「三十輻，共一轂，當其無，有車之用。埏埴以為器，當其無，有器之用。鑿戶牖以為室，當其無，有室之用。故有之以為利，無之以為用。」[639] 這裡的「有」、「無」基本上就是談具體之物的虛實問題，常人比較注重物的有形的一面，而輕視物的無形的一面，老子格外重視虛無在器物中的作用。老子的「有」、「無」更多地指向物件世界，那麼「虛」、「實」則更多地指向人自身的一種心理狀態，我們從「虛其心，實其腹」、「致虛極，守靜篤」等例子可以看出。就《老子》而言，並非所有的「虛」都是肯定性的，老子也反對「虛言」，他在《老子》第二十二章中寫道：「古之所謂『曲則全』者，豈虛言哉！」[640] 這裡的「虛」即虛妄、沒有內容、空之意，這和老子所主張的「希言」、「不言」不同。老子的「道」體是虛空的，而「道」的內容則是豐贍厚實、意味無窮、包蘊萬物的。例如《老子》第三十八章寫道：「是以大丈夫處其厚，不居其薄；處其實，不居其華。」[641] 這裡的「厚」、「實」是言得道之人的人格狀態敦厚、篤實，而「薄」、「華」則言得「禮」之人的人格症候：澆薄而虛華。因此，可以說老子主張捨棄虛華而取厚實的人生態度。

綜上可見，老子主張虛無、清靜、無為、自然的世界觀，但並不否定豐富多彩和豐贍厚實的現實生活。他主張「無為」（不妄為），目的是為了更好地「有為」（按照「道」的規律去「為」）；他主張清靜、滌除玄鑑，並不是為了躲避，而是為了「內心之光明」、「心靈深處明澈如

[639]　陳鼓應. 老子注釋及評介 [M]. 北京：中華書局，1984：102.
[640]　陳鼓應. 老子注釋及評介 [M]. 北京：中華書局，1984：154.
[641]　陳鼓應. 老子注釋及評介 [M]. 北京：中華書局，1984：212.

鏡」[642]，這樣才能照察萬物，洞見宇宙的本質。關於「無為」的「無」，據龐樸的考證有三種含義：一為絕對的無，從來沒有；二為「亡」，即先有而後無；三為無，則為「虛而不無，實而不有」[643]。劉笑敢則認為，老子的「無為」應該是「有而似無」[644]。從此可以看出，不管是老子的「道」還是老子的「無為」，都是虛與實、有和無的統一，而不是片面強調一個方面。

　　老子的虛實觀是辯證的，這一點往往被後來的人所忽略。莊子發展了老子的虛實觀的辯證特性，為虛實範疇直接進入藝術領域鋪平了道路。《莊子·天下》中提出了「以濡弱謙下為表，以空虛不毀萬物為實」[645] 的觀點。莊子的這種以虛弱謙下為表，以虛空成就萬物為實的思想，後來被「平淡」的藝術風格所借鑑，成為中國古代以崇尚樸實、平淡為美的文學藝術家所追求的境界。莊子的語言風格正如他在《天下篇》中所言：「芴漠無形，變化無常」，「謬悠之說，荒唐之言，無端崖之辭」，「其書雖瑰瑋連犿而無傷」，「弘大而辟，深閎而肆」[646]。這哪裡是虛弱謙下的風格，而是「籠天地於形內，挫萬物於筆端」的自信，是嬉笑怒罵皆成文章的孤傲抑或是自由瑰麗的想像力之張揚。平淡的藝術風格之「虛」，表面看是極為平淡的語言，其「實」則是絢爛之極的內容。莊子的哲學境界無疑為中國古代藝術的虛實範疇研究提供了有益的思想啟迪。莊子在《天地》

[642] 陳鼓應. 老子注釋及評介 [M]. 北京：中華書局，1984：98.
[643] 龐樸. 中國文化十一講 [M]. 北京：中華書局，2008：81-87.
[644] 劉笑敢認為，「無為」不是什麼都不做，強調無為實際上是「有而似無」的行為，但它畢竟不同於「有而似有」的行為。無為不同於有為之處就在於它畢竟是對人類的通常的社會行為的一種取消、限制或修正，而不是一般性的、籠統的鼓勵。這就是無為的絕對意含或抽象意含，這可以概括為「對通常社會行為的限制和取消」。 劉笑敢. 老子古今五種對勘與析評引論（上卷）[M]. 北京：中國社會科學出版社，2006：620.
[645] 陳鼓應. 莊子今注今譯 [M]. 北京：商務印書館，2007：1011.
[646] 陳鼓應. 莊子今注今譯 [M]. 北京：商務印書館，2007：1016.

篇中講宇宙的產生時也談到了虛實問題：「泰初有無，無有無名；一之所起，有一而未形。物得以生，謂之德；未形者有分，且然無間，謂之命；留動而生物，物成生理，謂之形；形體保神，各有儀則，謂之性。性修反德，德至同於初。同乃虛，虛乃大。合喙鳴；喙鳴合，與天地為合。其合緡緡，若愚若昏，是謂玄德，同乎大順。」[647] 他認為宇宙開始於「無」，萬物得「道」而生，這就是「德」。對「命」的解釋，徐復觀認為：「未形之『一』，分散於各物（德）；每一物分得如此，就是如此（且然），毫無出入（無間）；這就是命。然則莊子之所謂命，乃指人秉生之初，從『一』那裡所分得的限度。」[648] 誠哉斯言，命運就是不知然而然的一種力量，也就是「道」對人的一種規定和限定。「形體保神，各有儀則」謂之「性」。形是神的基礎，但形和神各自有著自己的規律。這就是《莊子》對「性命」的闡釋。在這個闡釋過程中，它提出了「同乃虛，虛乃大」的命題。這個命題是針對「性」而言的，人的性情要經過「性修反德」的過程才能同於太初。同於太初就能保持性情的虛豁，而性情虛豁就能包容廣大。《莊子》的這段文字是言虛無之道在整個宇宙和人的性命中的決定作用，它可以和郭店楚簡《語叢一》中的如下表述相對比：

　　凡物由無生。有天有命，有物有名。天生綸〔倫〕，人生卯。有命有度有名，而後有綸〔倫〕。有地有形有晝，而後有厚。有生有知，而後好惡生。有物有綸有線，而後有諺〔教〕生。有天有命，有地有形，有物有容，有家有名。有物有容，有晝有厚，有美有善。有仁有智，有義有禮，有聖有善。夫天生百物，人為貴。人之道也，或由中出，或由外內〔入〕。由中出者，仁、忠、信。……　仁生於人，義生於道。或生於內，

[647]　陳鼓應 . 莊子今注今譯 [M]. 北京：商務印書館，2007：363.
[648]　徐復觀 . 中國人性論史（先秦篇）[M]. 上海：上海三聯書店，2001：334.

或生於外。……生德，德生禮，禮生樂，由樂知形。知己而後知人，知人而後知禮，知禮而後知行。其知博，然後知命。知天所為，知人所為，然後知道，知道然後知命。禮因人之情而為之，善理而後樂生。禮生於群羊，樂生於亳，禮齊樂靈則戚，樂茶禮靈則訬。《易》所以會天道人道也，《詩》所以會古今之志者也，《春秋》所以會古今之事也。禮，交之行述也；樂，或生或教者也。……凡有血氣者，皆有喜有怒，有慎有莊，其體有容。有色有聲，有嗅有味，有氣有志。凡物有本有卯，有終有始。容色，目司也；聲，耳司也；嗅，鼻司也；味，口司也；氣，容司也；志，〔心之〕司。[649]

　　它們都把世界產生的起始設定為「無」的狀態，但二者又有本質的區別。《莊子》把「無」設為宇宙和人的本體，認為一切都是從虛無中產生。而《語叢一》的這段論述則是從「物」開始論述，它的邏輯起點是「有」，儘管它也承認物之有是從無而來，但它僅僅把「無」作為一種不可知力量的代名詞，對「無」，它是存而不論的。《莊子》則把「無」作為一個具體物件來看待，例如它言「無無」、「無有」等。《語叢一》中的「有天有命」和《性自命出》中的「命自天降」都是言「天」和「命」的先天存有，不是人力所能及。聖人君子在這個世界上能有所作為的最高境界就是「順天休命」，也就是按照規律辦事，去完成這個時代所賦予的美好使命。《中庸》把「順天休命」的過程簡單地概括為「天命之謂性，率性之謂道，修道之謂教」，其「率性」和「修道」表明了人在天命面前不是「無為」，而是要「有為」，但「有為」是有條件的。《窮達以時》中寫道：「有天有人，天人有分。察天人之分，而知所行矣。有其人，亡（無）其

[649]　劉華 . 自我的體證與詮釋：先秦儒家人性心理學思想研究 [M]. 濟南：山東教育出版社，2012：256-257.

世，雖賢弗行矣。苟有其世，何難之有哉？……遇不遇，天也。」[650] 即「有為」的前提條件是要「遇時」和「有世」。「遇時」就是要有機遇，要機緣存在才可以，「有世」就是要符合歷史發展的大趨勢，即要具備事物發展的社會歷史條件，龐樸說這裡的「天」即「社會力」。[651] 由此可見儒道兩家對虛實的不同理解：道家的「泰初有無……性修反德……同乎大順」是一個從「無」到「有」然後返回到「無」（「大順」、「自然」）的過程。而儒家則是從「無」開始至「天地」，至「百物」，至「人」，至文化，是一個不斷從自然向人自身發展的過程。強調人的生命本源之地是「自然」和「虛無」，因此整個人生的德行修養就是要回歸到這個本源。儒家在尊重人的自然屬性的前提下，關注於人如何在社會群體中得到合理自由的發展。因此儒家是執著於「有」（實），道家則執著於「無」（虛）；儒家是建構性的，道家則是解構性的。

　　莊子在《人間世》中提出了「虛室生白」的思想，「室」即「心」，「白」即「純白」。「夫視有若無，虛室者也。」「觀察萬有，悉皆空寂，故能虛其心室，乃照真源，而智惠明白，隨用而生。」[652] 只有虛其心才能照見萬物，才能領悟道的真諦。陸機的「收視反聽，耽思傍訊，精騖八極，心游萬仞」[653]，直接把莊子的這一思想運用到藝術的創作心理分析中來了。而他的「象罔得玄珠」的寓意則在於說明「道」不可以「實」求，只能「虛」得。「象罔」是有形和無形的結合，也即虛與實的結合。虛實結合方能得道，這種對道的辯證認識對中國古代藝術發展有著重要的影響。

[650]　荊門市博物館 . 郭店楚墓竹簡 [M]. 北京：文物出版社，1998：145.
[651]　龐樸 . 孔孟之間：郭店楚簡中的儒家心性說 [A]. 郭店楚簡研究 [C]. 瀋陽：遼寧教育出版社，1999：27.
[652]　[清] 郭慶藩 . 莊子集釋 [M]. 北京：中華書局，1961：151.
[653]　[晉] 陸機《陸士衡文集》，清嘉慶宛委別藏本，卷一賦一。

《考工記》中「梓人為筍虡」章也涉及藝術中的虛實問題。

梓人為筍、虡。天下之大獸五：脂者、膏者、裸者、羽者、鱗者。宗廟之事，脂者、膏者，以為牲，裸者、羽者、鱗者以為筍虡。外骨、內骨；卻行，仄行，連行，紆行；以脰鳴者、以注鳴者、以旁鳴者、以翼鳴者、以股鳴者、以胸鳴者，謂之小蟲之屬，以為雕琢。厚脣弇口，出目短耳，大胸耀後，大體短脰，若是者為之裸屬。恆有力而不能走，其聲大而宏。有力而不能走，則於任重宜；大聲而宏，則於鐘宜。若是者以為鐘虡，是故擊其所懸而由其虡鳴。銳喙決吻，數目顅脰，小體騫腹，若是者謂之羽屬。恆無力而輕，其聲清陽而遠聞。無力而輕，則於任輕宜；其聲清陽而遠聞，於磬宜。若是者以為磬虡，故擊其所懸而由其虡鳴。小首而長，搏身而鴻，若是者謂之鱗屬，以為筍。凡攫𣑸援噬之類，必深其爪，出其目，作其鱗之而。深其爪，出其目，作其鱗之而，則於視必撥爾而怒。苟撥爾而怒，則於任重宜，且其匪色必似鳴矣。爪不深，目不出，鱗之而不作，則必頹爾如委矣。苟頹爾如委，則加任焉，則必如將廢措，其匪色必似不鳴矣。[654]

這裡談論的核心問題是如何把視覺形象和聽覺形象連繫起來，或者說如何用造型藝術的形和器樂所發出的音相互結合，從而產生出一種虛實相生的音樂境界的問題。宗白華認為，「梓人為筍虡」章也啟發了虛實的觀念，他說：「鐘和磬的聲音本來已經可以引起美感，但是這位古代匠人在製作筍虡時卻不是簡單地做一個架子就算了，他要把整個器具作為一個統一的形象來進行藝術設計。在鼓下面放著虎豹等猛獸，使人聽到鼓聲，同時看見虎豹的形狀，兩方面在腦中虛構結合，就好像虎豹的吼叫一樣。這

[654] 長北 . 中國古代藝術論著集注與研究 [M]. 天津：天津人民出版社，2008：30-31.

236

樣一方面木雕的虎豹顯得更有生氣，而鼓聲也形象化了，格外有情味，整個藝術品的感動力量就增加了一倍。在這裡藝術家創造的形象是『實』，由形象產生的意象境界就是虛實的結合，一個藝術品，沒有欣賞者的想像力的活躍，是死的，沒有生命，一張畫可使你神游，神遊就是『虛』。」[655]製造懸掛鐘的架子以「恆有力而不能走」和「聲大而宏」的獸類為裝飾圖，這和鐘的笨重不易移動且其聲音宏大的特點相似。這樣，鐘架的外在裝飾就能很好地體現鐘的外形特點和鐘的聲音特質。不管是笨重的獸類形象，還是聲大而宏的鐘的形象，都是具體之「實」，而它們的共同目的則是象徵仁者敦厚純樸的人格，這則是其「虛」。磬架子的裝飾圖也是如此，它之所以選擇羽類，不僅考慮聲音形象的相似性，還為了更好地表現智者的靈韻和神氣，這當然是其「虛」。這樣，中國傳統的仁者和智者的形象就通過視覺和聽覺形象的整合藝術化地呈現出來了。

　　宗白華的深刻之處是看到了《考工記》的造物理論，具備了「統一」的設計觀念。其實，這種觀念也可以延伸為一種系統化的設計思想。莊子在《達生》篇中描寫了「梓慶削木為鐻」的故事，「鐻」是鐘的立架，相當於《考工記》中的「筍」。梓慶的「鐻成，見者驚猶鬼神」，魯侯問道：「子何術以為焉？」梓慶說：「臣將為鐻，未嘗敢以耗氣也，必齋以靜心。……然後入山林，觀天性；形軀至矣，然後成見鐻，然後加手焉；不然則已。則以天合天，器之所以疑神者，其是與！」[656]這裡莊子敘述了梓慶製作鐻的過程，開始需要「解衣般礡」的「心齋」，接著要「入山林，觀天性」，這實際上是尋找和理解材料的過程，最後找到「形軀至矣」的材料，也就是形態最適合做鐻筍的木材。一個完整的鐻筍宛然出現，只有

[655] 宗白華 . 宗白華全集（三）[M]. 合肥：安徽教育出版社，2008：454.
[656] [清] 郭慶藩 . 莊子集釋 [M]. 北京：中華書局，1961：658-659.

這時才可以著手施工，否則就停止。「以天合天」即「以我之自然，合其物之自然」，或者說是「以吾之天，遇木之天」[657]。此時，人物的對立渙然冰釋，不知何者為物，何者為人。這是一種最高的創作境界，但這種境界的出現並不神祕。它需要齋以靜心進入創作的狀態，需要入山林、觀天性，發揮想像以見成鐻，然後因材施工，發揮個人的創造性，到達「以天合天」的極致的狀態，最後器物就如「神人假手」，宛如天工。這是一個由實到虛，由虛到實的「創物」的過程，將「梓慶削木為鐻」和《考工記》中「梓人為筍虡」章連繫來看，它們恰好構成一個從藝術準備、藝術創造到藝術欣賞接受的完整過程。《考工記》的意義遠不止這些，它對中國古代藝術的影響深遠之處在於它所開創的象徵符號系統，這個象徵系統不僅影響了上層的宮廷藝術和廟堂文化，而且也深刻地影響到了下層的民間藝術和文化。

2. 禪宗的基本精神和虛實觀

禪宗思想體系主要包括本體論、心性論、道德論、體悟論、修持論和境界論等，最主要的是心性論、功夫論和境界論三大要素，分別闡明了禪修成佛的根據（基礎）、方法（仲介）和目的（境界）三個基本問題。[658]佛教傳入中國後就與中國本土文化進行了融合，融合過程中相互間難免出現抵牾、摩擦和排斥，但與此同時也在相互吸收對方的合理成分。禪宗思想就是佛教融合了中國儒道思想後而形成的宗派。慧能、懷讓、道一、懷海諸禪師把佛教信仰平民化和世俗化，「人人皆可成佛」的信念就把佛的神祕性祛魅了。「平常心是道」的教義使佛教的義理文化化了。禪宗認為佛法和世間並非是隔絕的，而是相通的。解脫之路應該在世間尋找，這樣

[657]　陳鼓應. 莊子今注今譯 [M]. 北京：商務印書館，2007：569.
[658]　方立天. 禪宗概要 [M]. 北京：中華書局，2011：83.

禪宗就使佛教的出家和在家、佛國和俗世、彼岸與此岸的矛盾消除了。禪宗主張「不立文字」，強調即心見性、直指人心、見性成佛、體悟本性，從而省去了複雜的儀式，這就為禪宗的普及和平民化提供了便利的條件。但也有人強調「不離文字」，其理念是「藉教悟宗」、「禪教一致」和「禪教一體」，這裡的「教」即佛經的教義。「藉教悟宗」強調不離文字，再到不立文字，偏重證悟。「禪教一致」主張不離文字和不立文字並行不悖，但側重於不離文字。「禪教一體」反對不立文字，主張不離文字而得禪的心印，文字即禪，強調經教的極端重要性。[659]

　　禪宗和儒家的結合使禪宗世俗化和入世的傾向更加明顯，但如何平衡佛教的神聖性和世俗化的關係就成為禪宗發展的根本問題。禪宗和藝術的結合可以有效地平衡神聖性和世俗化的矛盾問題。藝術範疇中的情志、形神和虛實問題都可以和禪發生密切的關係。唐宋佛禪的發展有力地促進了文化藝術的繁榮。東晉時代的僧肇吸收道家思想，他說：「不動真際，為諸法立處。非離真而立處，立處即真也。然而道遠乎哉？觸事而真，聖遠乎哉？體之即神。」[660] 這裡的「真際」即空，即虛。道就是「觸事而真」。因此道就是空虛。這種「萬物本空」和「觸事而真」的思想對隨後的禪宗的影響是深遠的。後來法融禪師提出「虛空為道本」[661]，立論的依據顯然是從佛教般若空宗的寂滅論轉入了道家的以虛空為本的哲學本體論上面了。慧能深諳傳統文化的精髓，並有著極高的悟性，因此他可以開宗立派成為禪宗的開創者。慧能說：「心量廣大，猶如虛空。……虛空能含日月星辰、山河大地、一切草木、惡人善人、惡法善法、天堂地獄，盡

[659]　方立天 . 禪宗概要 [M]. 北京：中華書局，2011：104-105、107.
[660]　[晉] 釋僧肇《肇論》，大正新修大藏經本。
[661]　[五代] 釋延壽《宗鏡錄》，大正新修大藏經本，卷七十七。

在空中。世人性空，亦復如是。」[662] 強調心之博大能容納天地萬物，心之虛空能融攝萬有。弘忍在確定繼承人時讓神秀和慧能各作一偈，神秀的是：「身是菩提樹，心如明鏡台；時時勤拂拭，莫使有塵埃。」而慧能的是：「菩提本無樹，明鏡亦無台；佛性常青（清）淨，何處有塵埃。」[663] 前者強調功夫論，而後者強調心性論。慧能從根本上否定了「塵埃」的存在，強調自心的本體地位，這在哲學上當然是屬於神祕主義，但是在藝術上就與道家的「解衣般礴」的精神相一致，即不執著於任何物象，可以很好地保持心靈的自由狀態。

　　從禪師們的禪悟方式可以看出他們的虛實觀念，譬如禪師認為「觸目即道」和「即事而真」，他們還利用語言、文字、形象、動作來明心見性。這裡的語言、文字、形象、動作是實，而所要展現出的心性則是虛。不管是從禪悟的目的還是禪悟的過程來看，都與藝術創作的目的和過程有著驚人的相似性，這就是中國古代禪宗文化對中國藝術有著深刻影響的內在原因。

■二、藝術活動中的虛實範疇

　　南朝宗炳的《畫山水序》開篇寫道：「聖人含道映物，賢者澄懷味像。至於山水，質有而趣靈，……夫聖人以神法道而賢者通，山水以形媚道而仁者樂，不亦幾乎？」[664] 這裡有幾層的虛實關係：山水的虛實可以概括為「質有」和「趣靈」。「質」即形質，「有」是存在；「趣」是指有目的奔往；引申為意向；[665]「靈」即「神靈」、「靈性」。從孔子所談論的仁智之樂

[662] 敦煌新本六祖壇經．上海：上海古籍出版社，1993：19-20.

[663]《敦煌本壇經》。

[664] 俞劍華．中國古代畫論類編（上）[C]．北京：人民美術出版社，1998：583.

[665] 張建軍．中國畫論史 [M]．濟南：山東人民出版社，2008：39.

來看，他已經體會到了山水具備這種「趣靈」的特性，否則何以有「仁者樂山，智者樂水」的觀念呢？山水的「質有而趣靈」是聖賢之遊的前提，而聖人的「以神法道」則又使山水具備了「媚道」性質。聖人的「含道映物」和「以神法道」即言聖人對道是直接把握的，他不需要中間物作為媒介即可「照亮」物性。聖人的「虛」是指他「含道」和「以神法道」的狀態，他的「實」即聖人可以直接把物的靈性照亮。而賢者則不具備這樣的直接性，他需要「澄懷味像」，也就是需要進行一番修煉，虛靜其心才能品味到物之本相。賢者的「虛」就是保持虛靜空靈的內心，而其「實」則是要把握現實之像。

一般人只能向「賢者」靠攏，其途徑就是進行「以形寫形，以色貌色」的寫實功夫的訓練，這樣的訓練雖然是「虛求幽岩」，但是卻可以達到「棲形感類，理入影跡，誠能妙寫，亦誠盡矣」的境地。這樣的人就是山水畫的高手，他通過對真實山水的描摹功夫來「虛求」道理，山水畫在此成為真實山水的替代物，成為人們尋理達道的仲介性手段。作為真實山水的「影跡」的山水畫，從一開始就具備著濃郁的中國特色——以「道」、「理」入畫。當然，這種理是和情相融合的，是情理協調之理，因此宗炳最後說：「暢情而已，神之所暢，孰有先焉！」

被譽為中國第一篇山水畫論的《畫山水序》把聖人、賢人和畫家並列而舉，且分述了這三類人把握道的不同情況。他把聖人和賢人虛寫，而把畫家實寫，其重點旨在說明山水畫可以通過對真實山水之形的描繪來達到對其神、理的把握。這不僅奠定了中國山水畫寫實的基調，而且也成為中國山水畫藝術傳神論的濫觴。也有論者認為，這篇山水畫論在處理「傳

形」和「傳神」之間的矛盾時，存在著既力圖同構又留有間隙的問題。[666]
其實，宗炳理論的重心並不在這裡，他所要申明的是山水畫可以代替真山
水成為人們悟道明理暢情的所在。這理這情是在能「妙寫」的前提下達到
的，也就是要先寫出山水的靈氣，情、理、道自然就在其中了。這與其說
是形神的矛盾，不如說是虛實的矛盾更為恰當。形神問題是僅就山水畫而
言的，而《畫山水序》則是對整個繪畫活動而立論，因此，把它看作探討
形神問題的論著是縮小了該文的內涵。

　　比宗炳稍晚的劉勰在他體大思精的著作《文心雕龍》中把藝術之虛
與實的範疇推到了一個新的高度，章學誠在《文史通義·詩話》中對《文
心雕龍》的評價是「籠罩群言」、「體大而慮周」。葉朗在《中國美學史大
綱》中認為，這部著作最值得注意的是它對意象、藝術想像和審美鑑賞方
面的分析，具體到範疇上來講就是對「意象」、「隱秀」、「風骨」、「神思」
和「知音」諸範疇的分析。這些範疇雖然不能都用虛實來涵括之，但其中
都蘊含有虛實的要素，特別是「隱秀」、「意象」和「虛靜」這幾個重要範
疇，下面分別簡要論述之。

1. 隱與秀 —— 藝術創作中的虛實觀

　　「隱秀」一詞最早出現在《文心雕龍》裡面，它本是講修辭學上的婉
曲和精警，隱即為婉曲，秀即為精警。劉勰在《隱秀》的開頭寫道：「夫
心術之動遠矣，文情之變深矣，源奧而派生，根盛而穎峻，是以文之英
蕤，有秀有隱。隱也者，文外之重旨也；秀也者，篇中之獨拔者也。」[667]
宋代的張戒在《歲寒堂詩話》中引了《文心雕龍·隱秀》的一句話：「情在

[666] 張建軍說：「延續著宗炳的這種理論趨向，後世的中國畫論中，在『傳形』與『傳神』之間也始
　　　終存在著一種理論上既力圖同構又始終留下間隙的情況。」張建軍. 中國畫論史 [M]. 濟南：山
　　　東人民出版社，2008：39.

[667] 周振甫. 文心雕龍注釋 [M]. 北京：人民文學出版社，1981：436、431.

詞外曰隱，狀溢目前曰秀。」[668] 劉永濟在《文心雕龍校釋》中說：

　　「隱秀」之義，張戒《歲寒堂詩話》所引二語最為明晰。「情在詞外曰
隱，狀溢目前曰秀」，與梅聖俞所謂「含不盡之意見於言外，狀難寫之景
如在目前」，語意相合。然言外之意，必由言得，目前之景，乃憑情顯；
言失其當，意浮漂而不定，情喪其用，則景虛設而無功。[669]

　　至於張戒所引的這句話是否為《文心雕龍》的原文歷來頗有爭議[670]，
但也可以把張戒的這句話看作對「隱秀」的一種理解。「文外之重旨」為
「隱」，這就是婉曲的表達文辭，而「篇中之獨拔」為「秀」，也就是精警
的表達文辭。從「情在詞外曰隱，狀溢目前曰秀」和劉勰自己對「隱」、
「秀」的定義來看，「隱」偏重於文的「虛」部分的表現，也就是文意的顯
發；而「秀」則偏重於文辭本身的突顯，即文辭本身的顯露。藝術創作中
的虛實不能機械地去劃分，這就如內容和形式不能截然分開一樣，虛實也
不能截然分開。虛實結合是藝術創造的不二法門，詩文的寫景含情是虛實
結合；繪畫的濃淡、繁疏、枯潤是虛實結合；雕塑中的有無、體面與陰影、
精神與材料是虛實結合；舞蹈的身體動作和表現的精神內涵是虛實的結
合，而動作和動作之間也要有虛實的結合；戲曲中情節的轉換、音樂的頓
挫、動作的象徵性等都摻入了虛實的元素。

　　清代布顏圖說：「蓋筆墨能繪有形，不能繪無形，能繪其實，不能繪
其虛。山水間煙光雲影，變幻無常，或隱或現，或虛或實，或有或無，
冥冥中有氣，窈窈中有神，茫無定像，雖有筆墨莫能施其巧。故古人殫
思竭慮，開無墨之墨，無筆之筆以取之。」[671] 這裡的「無墨之墨」即是

[668] 蔣述卓，洪柏昭等 . 宋代文藝理論集成 [C]. 北京：中國社會科學出版社，2000：728.
[669] 劉永濟 . 文心雕龍校釋 [M]. 北京：中華書局，1962：156.
[670] 陳良運 . 勘《文心雕龍·隱秀》之「隱」[J]. 復旦學報，1999（06）：121.
[671] 俞劍華 . 中國古代畫論類編（上）[C]. 北京：人民美術出版社，1998：197.

「氣」，「無筆之筆」是指「神」。如果說定像是由筆墨寫形得之，那麼，對不定之象，筆墨則無能為力。傳神寫氣則只能用寫意的筆法去追求，這就是「無墨之墨」和「無筆之筆」的真義。明代孔衍栻《畫訣》寫道：「樹石人皆能之。筆致飄渺，全在雲煙。乃聯貫樹石合為一處者，畫之精神在焉。山水樹石實筆也，雲煙虛筆也。以虛運實，實者亦虛，通幅皆有靈氣。」「畫」與「文」同，皆有虛實。畫之「精神」為虛，畫面的內容為「實」；而畫面的內容也要講求虛實結合，「山水樹石」為「秀」，而「雲煙」為「隱」。前者要「狀溢目前」，後者要「情在畫（『雲煙』）外」。只有當雲煙和山水樹木巧妙配合，虛實相生，才能成為一幅「通篇皆有靈氣」的優秀畫作。《世說新語・巧藝》說：「顧長康畫人，或數年不點睛。人問其故，顧曰：四體妍蚩本無關乎妙處，傳神寫照正在阿睹中。」這是言繪畫（人物畫）的形神問題，但也是在談論繪畫創作中的虛實問題。人物畫的形體描繪當然是其「實」（包括對「眼睛」的描繪），但這不是最終目的，它的目的是要表現人物的精神風貌。顧愷之認為「傳神寫照在阿睹中」，也就是說眼睛是傳神的焦點。《巧藝》篇還記載：「顧長康畫謝幼輿在岩石裡。人問其所以，顧曰：『謝云：一丘一壑，自謂過之。』此子宜置丘壑中。」[672]《世說新語》記載晉明帝問謝鯤道：「論者以君方庾亮，自謂何如？」謝鯤曰：「端委廟堂，使百僚準則，鯤不如亮；一丘一壑，自謂過之。」[673] 顧愷之把謝幼輿置於丘壑中是為了表達其精神，用周圍的環境來烘托其精神氣質。這裡的「一丘一壑」以及「頰上益三毛」的作用都一樣，均是為了把人物的精神「狀溢目前」。唐志契在《繪事微言・寫意》中說：「寫畫亦不必寫到，若筆筆到便俗。落筆之間若欲到而不敢

[672]　[南朝宋] 劉義慶《世說新語》，四部叢刊影明袁氏嘉趣堂本，卷下之上。
[673]　[南朝宋] 劉義慶《世說新語》，四部叢刊影明袁氏嘉趣堂本，卷下之下。

到便稚。唯習學純熟，遊戲三昧，一濃一淡，自有神行，神到寫不到乃佳。」[674]「筆筆到」，就是有實而無虛；「欲到而不敢到」，就是虛而不實。「神到寫不到」則是藝術家所追求的創作至境 —— 虛實相生的藝術效果。

　　中國古代的戲曲創作也十分注重虛和實的關係處理，王驥德在《曲律》中對此進行了系統的總結，他寫道：「古戲不論事實，亦不論理之有無可否，於古人事多損益緣飾為之，然尚存梗概；後稍就實，多本古史雜說略施丹堊，不欲脫空杜撰；邇始有捏造無影響之事以欺婦人、小兒者，然類皆優人及裡巷小人所為，大雅之士亦不屑也。」[675]他把戲曲題材的處理方式分為三種類型：一種是「古戲」，它是虛實結合；一種是「就實」而「不欲脫空杜撰」；一種是捏造之事。他認為前兩者是文人雅士所提倡的，後者為裡巷百姓所為。總體來看，他提倡虛實結合的「古戲」和「後稍就實」的創作宗旨，前者是一種積極的藝術創造，後者則是以模仿歷史的「實」為主，以想像為輔的一種創作思路。他對下層百姓創作的以虛為主的戲曲則有著階級的偏見。他認為：「元人作劇，曲中用事，每不拘時代先後。……畫家謂王摩詰以牡丹、芙蓉、蓮花同畫一景，畫《袁安高臥圖》有雪裡芭蕉，此不可易與人道也。」[676]指出了戲曲藝術寫意化的傾向，不以現實的真實為標準，而是以情真意切為圭臬。

　　其實，虛實問題僅是戲曲創作的一個方面，中國古代戲曲重在表演，程式化、虛擬性和假定性是其主要的特點。幾個簡單的道具配合演員動作就能表演出豐富的劇情，而且韻味無窮，這與西方古典戲劇講求模仿現實的真實性和重在戲劇衝突的營構是截然不同的，而這也正是中國古典戲曲的魅力所在。

[674]　[明]唐志契《繪事微言》，清文淵閣四庫全書本，卷下。
[675]　[明]王驥德《曲律》，明天啟五年毛以遂刻本，卷三。
[676]　[明]王驥德《曲律》，明天啟五年毛以遂刻本，卷三。

2. 意與境 —— 藝術作品的虛實範疇

　　意境是藝術作品的一種性質，離開這一點，意境論便不容易說清。藝術作品不同於一般物品的地方在於它的精神屬性。意境範疇的出現，使藝術作品的精神性特徵更加顯豁。可以說藝術作品的精神性是其本質特徵，而藝術作品的精神性主要體現在意境範疇中。

　　古風對意象和意境進行過詳細的分析，他認為意境就是「情景交融、意溢象外和人與自然審美統一的意象結構和美感形態」[677]。蘇保華把意境作為一種審美的範式來看待，他認為意境的審美特徵可以概括為三個方面：「有無互動、虛實相生的哲理性意蘊；『境生於象外』與『美在咸酸之外』呈現出的生氣；『真境』『情境』與『禪境』相互融合形成的總體審美特質。」[678]蒲震元則認為「意境不是虛無飄渺的東西，沒有藝術形象就沒有意境。而沒有情景交融的慘澹經營，就沒有具有生動藝術情趣和藝術氣氛的藝術形象。如果沒有超以象外的藝術效果，意境就是不深遠的；不顧及這一點，就不是完整的意境說。」「意境生於藝術形象，特殊的形象是產生意境的母體，沒有形象的意境一般說是不存在的。意境的形成是基於諸種藝術因素虛實相生的辯證法則之上的。意境的創造，表現為真境與神境的統一，誠如清代笪重光在《畫筌》中說：『空本難圖，實景清而空景現；神無可繪，真境逼而神境生。』意境的欣賞，表現為實的形象與虛的聯想的統一。」[679]宗白華是近代較早研究意境論的學者之一，較之王國維和朱光潛，他的意境論有著自己的特色。他在《中國藝術意境之誕生》中寫道：

[677] 古風 . 中國傳統文論話語存活論 [M]. 北京：社會科學文獻出版社，2013：266.

[678] 蘇保華 . 魏晉玄學與中國審美範式 [M]. 北京：社會科學文獻出版社，2013：445.

[679] 浦震元 . 中國藝術意境論 [M]. 北京：北京大學出版社，1999：14-15.

　　什麼是意境？人與世界接觸，因關係的層次不同，可有五種境界：
（1）為滿足生理的物質的需要，而有功利境界；（2）因人群共存互愛的關
係，而有倫理境界；（3）因人群組合互制的關係，而有政治境界；（4）因
窮研物理，追求智慧，而有學術境界；（5）因欲返本歸真，冥合天人，而
有宗教境界。功利境界主於利，倫理境界主於愛，政治境界主於權，學術
境界主於真，宗教境界主於神。但介乎後二者的中間，以宇宙人生的具體
為物件，賞玩它的色相、秩序、節奏、和諧，藉以窺見自我的最深心靈的
反映；化實景而為虛境，創形象以為象徵，使人類最高的心靈具體化、肉
身化，這就是「藝術境界」。藝術境界主於美。

　　他還引用方士庶《天慵庵隨筆》中的話來說明中國古代藝術的意境性
質：「山川草木，造化自然，此實境也。因心造境，以手運心，此虛境也。
虛而為實，是在筆墨有無間 —— 故古人筆墨具此山蒼樹秀，水活石潤，
於天地之外，別構一種靈奇。或率意揮灑，亦皆煉金成液，棄滓存精，曲
盡蹈虛輯影之妙。」[680] 宗白華把「藝術境界」看成「學術境界」和「宗教
境界」的中間狀態。藝術境界即意境，它是「實境」和「虛境」的結合，
但這二者不是機械地結合，而是有機地結合。虛實的結合是在「筆墨的有
無間」所創構的一種「靈奇」和「蹈虛輯影之妙」。宗白華說：「藝術意境
之表現於作品，就是要透過秩序的網幕，使鴻濛之理閃閃發光。這秩序的
網幕是由各個藝術家的意匠組織線、點、光、色、形體、聲音或文字成為
有機諧和的藝術形式，以表出意境。……音樂和建築的秩序結構，尤能直
接地啟示宇宙真體的內部和諧與節奏，所以一切藝術趨向音樂的狀態、建
築的意匠。」[681] 可以說，對藝術意境的有無來說，其虛實結合的特質宗

[680]　宗白華 . 宗白華全集（2）[M]. 合肥：安徽教育出版社，2008：357-358.
[681]　宗白華 . 宗白華全集（2）[M]. 合肥：安徽教育出版社，2008：366.

白華最解其中味，因此他解說得透徹明白。

童慶炳認為意境是「詩意空間」，向春則認為意境是「全息」的審美資訊綜合體，[682] 這是近年來對意境理論的新的探討和收穫。其實，意和境在唐代以前的藝術理論中並不是一個固定的搭配，意和境是各自發展的。就「意」來說，它首先出現在《文心雕龍·神思》的「窺意象而運斤」中。這裡的「意象」是內心的表像，指還未物化為藝術形象前的心象，也就是意中之象。《周易》中的「立象以盡意」，是象中之意。前者是由意來尋找象，後者是由象來達意。意象是象的一個子範疇，也是意的一個子範疇。意象、形象、興象、境象、物象和天象等都是「象」的子範疇。意味、意義、意蘊、意趣、意色等都是「意」的子範疇。意境說誕生在唐代，王昌齡的《詩格》中提出了「物境」、「情境」和「意境」的「三境」說。王昌齡的「意境」是審美客體的一種屬性，還不同於意境論中的意境。從意象和意境的來源來看，意境說偏重於道家和禪宗的思想，而意象說則偏重於儒家思想。意象是比較單一的象，而意境則是由多個象所構成。意象理論的源頭可以追溯到《周易》，意境論的理論源頭在《莊子》，它們在隨後的歷史流變過程中也有過交叉和互涵的情況。意象的使用範圍要大於意境，而意境的內涵則大於意象。儘管唐宋以來意象和意境都時常用在藝術批評領域，但都沒有清晰而明確的定義。意象在藝術創作和藝術鑑賞中都有著廣泛的運用，而意境則偏重在鑑賞藝術作品的形象體系。

從以上分析可以看到，儘管現當代藝術理論家對意境本質的認識有很大差異，但他們都有意或無意地承認意境是虛與實、有與無的統一，是藝術作品的一種屬性。這也許就是意境論的最本質內容。

[682] 古風 .2000 年以來意境研究的新進展 [J]. 復旦學報，2015（02）：104.

3. 虛與靜 —— 藝術鑑賞中的虛實論

　　明代張醜認為，賞和鑑不同，他說：「賞以定其高下，鑑以定其真偽。」[683]「定高下」一般指藝術的品級和其在藝術史中的地位，「定真偽」就是確定藝術作品是否為真跡。這種賞鑑和現代的鑑賞不同，現代的鑑賞主要是對藝術審美價值的評價和接受。如何才能進入一種清明澄澈的審美之境？先秦的理論家已經進行了不懈的探討，老子、莊子和管子都有這方面的論述，他們都主張要保持主體虛靜空明的心境，以此來排斥內心的成見。老子主張「滌除玄鑑」、「至虛極，守靜篤」。莊子要求「離形去知」、「心齋」、「坐忘」，就是要排解知識、前見對人的影響。《荀子》則提出「虛一而靜」這個命題，其中寫道：

　　心未嘗不臧也，然而有所謂虛；心未嘗不兩也，然而有所謂壹；心未嘗不動也，然而有所謂靜。人生而有知，知而有志，志也者，臧也；然而有所謂虛，不以所已臧害所將受謂之虛。心生而有知，知而有異，異也者，同時兼知之；同時兼知之，兩也，然而有所謂一，不以夫一害此一謂之壹。心，臥則夢，偷則自行，使之則謀。故心未嘗不動也，然而有所謂靜，不以夢劇亂知謂之靜。……虛壹而靜，謂之大清明。萬物莫形而不見，莫見而不論，莫論而失位。坐於室而見四海，處於今而論久遠，疏觀萬物而知其情，參稽治亂而通其度。[684]

　　荀子在此描繪出一個「大清明」的審美境界，其中又涉及了幾個相對的範疇：「動」和「靜」、「一」和「兩」、「虛」和「藏」，並且把動靜、虛藏、一兩都看成相互依存的關係，而不是像老子和莊子那樣「致虛極，守靜篤」、「離形去知」，把「虛」、「靜」絕對化，把形體和心知排除到認

[683] 俞劍華 . 中國古代畫論類編（下）[C]. 北京：人民美術出版社，2005：1251.
[684] [戰國] 荀子 . 荀子 [M]. 北京：團結出版社，2017：232.

識的範圍之外。他把「虛」定義為「不以所已臧害所將受，謂之虛」，就是說不以已有的認識或知識來妨礙接受新的認識或知識；「不以夫一害此一」就是說可以同時兼知多種事物，又能對此一事物深入研究而不受它物的影響。

《文心雕龍‧神思》中的「澡雪精神」是言藝術創作時的精神狀態，但對藝術欣賞也同樣適用，只有保持虛靜的心態，才能理解藝術作品中的審美內涵。《文心雕龍‧知音》中曰：「故圓照之象，務先博觀。閱喬岳以形培塿，酌滄波以喻畎澮。無私於輕重，不偏於憎愛，然後能平理若衡，照辭如鏡矣。」[685] 就是說藝術批評要先「博觀」，即廣泛地學習和觀察，才能對事物有全面的了解，即「操千曲而後曉聲，觀千劍而後識器」。這當然是藝術批評中的「實」，只有具備了這種全面的知識，對一部藝術作品才能做到「照辭如鏡」。藝術鑑賞要有廣博的知識，其目的是要「圓照」作品，但是鑑賞的時候又要虛其心，方能接受作品中新的創造。這就是藝術鑑賞中的虛實論。張醜認為鑑賞書畫作品應該尚其虛，而不應該尚其實：「書法以筋骨為神，不當但求形似；畫品以理趣為主，奚可徒尚氣色？」[686] 唐志契在《繪事微言‧論鑑藏》中寫道：「畫不可無骨氣，不可有骨氣；無骨氣便是粉本，純骨氣便是北宗。不可無顛氣，不可有顛氣；無顛氣便少縱橫自如之態，純是顛氣便少輕重濃淡之姿。不可無作家氣，不可有作家氣；無作家氣便嫩，純作家氣便俗。不可無英雄氣，不可有英雄氣；無英雄氣便似婦女描繡，純英雄氣便似酌店帳簿。」就是說藝術創作需要對「骨氣」、「顛氣」、「作家氣」和「英雄氣」進行適度把握，過和不及都為病。

[685] 嚴雲受. 中華藝術文化辭典 [Z]. 合肥：安徽文藝出版社，1995：168.

[686] 俞劍華. 中國古代畫論類編（下）[C]. 北京：人民美術出版社，2005：1254.

謝赫《古畫品錄》六法中的第一法「氣韻生動」也是對鑑賞家而言的，不是對創作者而言的。創作者如果時時想著「氣韻生動」，他便不能有效地將心中所思所想的東西賦形，繪畫活動也就難以順暢進行下去。但是，賞鑑活動和創作活動也不能截然分開，鑑賞是對作品的「消費」，也是對作品的「再創作」；創作活動是對作品的「生產」，也是對作品的初次「鑑賞」。這兩個活動的方向不同，它們的虛實關係就有所區別：鑑賞是由實（作品）到虛（審美）的過程，而創作則是由虛（審美）到實（作品）的過程。

■ 三、門類藝術中的虛實觀念

虛實問題是藝術的基本問題，古今中外的藝術理論均十分關注虛實問題的探討和研究。中國古代藝術的虛實問題有其獨特性，它尤其重視虛空在整個藝術表現中的作用，虛當然離不開實，但中國古代藝術中的「實」的地位顯然沒有「虛」重要。在這個意義上的虛實結合就構成了中國古代藝術的一個極為鮮明的特點。

1. 虛實相生，無畫處皆成妙境

實總是具體的、有限的，而虛則是抽象的、無限的。幾抹簡單的墨蹟構成的蘭花、蘭草是實，而能讓你從中感覺到空谷、清泉則是虛；如果你能嗅到幽香，甚至感覺到一種高潔人格，那就把這種「虛」徹底中國化，也徹底精神化了。顧愷之認為「手揮五弦易，目送歸鴻難」[687]，也就是說具體的東西容易畫，而要表現人的神則十分困難，「手揮五弦」為具體的動作，而「目送歸鴻」則是要表現出神情，因此要困難得多。清代畫家

[687] [南朝宋] 劉義慶 . 世說新語 [M]. 杭州：浙江古籍出版社，1999：300.

笪重光在《畫筌》中說：

> 山之厚處即深處，水之靜時即動時。林間陰影，無處營心，山外清光，何從著筆。空本難圖，實景清而空景現。神無可繪，真境逼而神境生。位置相戾，有畫處多屬贅疣；虛實相生，無畫處皆成妙境。[688]

王翬和惲格對此批評道：「凡理路不明，隨筆填湊，滿幅布置，處處皆病，至點出無畫處更進一層，尤當尋味而得之。人但知有畫處是畫，不知無畫處皆畫，畫之空處全域所關，即虛實相生法，人多不著眼空處，妙在通篇皆靈，故雲妙境也。」笪重光對繪畫的構圖中的虛實問題亦有高見：「無層次而有層次者佳，有層次而無層次者拙。」[689] 不管是顧愷之的「點目睛」、「畫歸鴻」，還是笪重光的「空本難圖」和「神無可繪」，都是極言繪畫中「虛」的重要性，但虛不能獨存，它要依靠實來呈現。

《老子》四十一章說「大象無形」、「大音希聲」，這裡的「大象」和「大音」不是一般的常象或常音，它是象的極致，也是音的極致，因此沒有具體的形象可以把握，也沒有具體的聲音可以聽到。老子的這一思想啟發了中國古代藝術中的虛實範疇，而《老子》第三十五章說「執大象，天下往」，可見儘管「大象無形」，卻是可以「執」的。從河上公、王弼和成玄英諸家的注疏來看，他們均把「象」和「道」相提並論，即認為「大象」即「大道」。如果把「象」理解為實有，那麼「道」則是虛無，而「大道」和「大象」在老子這裡成為一體，這也充分說明了有和無的統一，虛與實的匯融。王弼對「大象無形」注釋為：「有形則有分，有分者，不溫則涼，不炎則寒。故象而形者，非大象。」他進而認為：「道之所成

[688]　徐中玉 . 藝術辯證法編 [C]. 北京：中國社會科學出版社，1993：141.
[689]　俞劍華 . 中國古代畫論類編（下）[C]. 上海：人民美術出版社，2005：814.

也。在象則為大象，而大象無形。」[690] 他又說：「四象不形，則大象無以
暢。」[691] 可見「大象無形」是言道的形上性，但「四象」不是大象，它是
形而下的「形象」，「大象」必須借助具體的形象才能被人們掌握，這就是
「四象不形，則大象無以暢」的內涵。

　　道、大象、象和具像是一個從高到低的概念序列。中國古代藝術追求
的終極目的是要體現宇宙一體運化之「氣」或「道」。《尚書・堯典》中的
「詩言志」，《文心雕龍》中的「原道」，陸機《文賦》中的「詩緣情」，都
說明中國古代藝術家從開始即缺少對純粹的形式美的追求，他們更加注重
以具象事物為起點去營造一種情與境、心與物相互交融的虛實空間。

　　唐代王昌齡在其詩歌理論中提出了「物境」、「情境」和「意境」的
「三境」論，其中「物境」為：欲為山水詩，則張泉石雲峰之境，極麗絕
秀者，神之於心，處身於境，視境於心。瑩然掌中，然後用思，了然境
象，故得形似。「情境」為：娛樂愁怨，皆張於意而處於身，然後馳思，
深得其情。「意境」為：亦張之於意，而思之於心，則得其真矣。[692] 這裡
的每一境皆為虛實結合之境，即便是「物境」也要「神之於心」和「視境
於心」，然後「瑩然掌中，故得形似」。這裡雖稱「物境」，也可以說是一
種虛幻的心境和「泉石雲峰」之物的融合，它體現的是「物趣」。而「情
境」和「意境」，前者為「深得其情」，後者為「思之於心」，它們都體現
出了一種「意趣」。葉朗認為，這裡的「意境」和意境論的意境不同，它
是「境」的一種，它和其他兩境一樣都屬於審美客體，而意境論的意境則
是一種特定的審美意象，是「意」與「境」的契合。[693] 唐代林琨在其《象

[690]　[春秋] 老聃《老子》，古逸叢書影唐寫本，下篇。
[691]　陳劍 . 老子譯注 [M]. 上海：上海古籍出版社，2016：146.
[692]　[宋] 陳應行《吟窗雜錄》，明嘉靖二十七年崇文書堂刻本，卷四。
[693]　葉朗 . 中國美學史大綱 [M]. 上海：上海人民出版社，1985：267-268.

賦》中說：「物皆有象，象必可觀。」[694]而劉禹錫則說：「境生於象外。」南朝的謝赫即已經提出了「象外」之說，他在《古畫品錄》中寫道：「若拘以體物，則未見精粹；若取之象外，方厭膏腴，可謂微妙也。」[695]謝赫已經認識到了繪畫不能僅僅局限於具體的物象，因為這種可見的物象是有限的，不能體現宇宙的本體之道，因此必須由有限進入無限，由「實」（具體物象）進入「虛」（取之象外）的境界，這樣，繪畫才能體現出人和宇宙的本體之「氣」，也就是達到「氣韻生動」的境界。

　　「意境」概念產生於詩歌領域，詩與畫的關係在唐代變得緊密起來，「士人畫」或文人畫的出現使書法和繪畫終於合流，這樣就豐富了「意境」的內在結構，也使「意境」中的虛實層次更加豐富起來。荊浩在繪畫理論中提出「度物象取其真」的命題，把「真」和「似」進行了區別，認為「真」是對自然本體和生命之「氣」的表達，就是「氣質俱盛」，而「似」則是「得其形，遺其氣」。孫過庭在其《書譜》中提出了「同自然之妙有」的命題。書法中的「同自然之妙有」的「有」不同於「物皆有象，象必可觀」中的「物象」，它通於自然造化的本體之「道」或者「氣」，因此稱為「妙有」，「妙有」即是有和無的統一、虛與實的統一。

　　釋智果在《心成頌》中從書法字體的結構出發探討書法藝術的虛實問題：

　　峻拔一角：字方者抬右角，「國」、「用」、「周」字是。

　　潛虛半腹：畫稍粗於左，右亦須著，遠近均勻，遞相覆蓋，放令右虛。「用」、「見」、「岡」、「月」字是。

　　變換垂縮：謂兩豎畫一垂一縮，「並」字右縮左垂，「斤」字右垂左縮，

[694]　[宋] 李昉《文苑英華》，明刻本，卷二十。
[695]　[南朝齊] 謝赫《古畫品錄》，明津逮祕書本。

上下亦然。

繁則減除：王書「懸」字、虞書「兔」字，皆去下一點；張書「盛」字，改「血」從「皿」也。

覃精一字，功歸自得盈虛。向背、仰覆、垂縮、回互不失也。

統視連行，妙在相承起復。行行皆相映帶，聯屬而不背違也。[696]

　　具有「峻拔一角」特點的字如智永《真書千字文》中的「同」字和《龍藏寺碑》中的「因」字，其右上方折角圓潤而內有筋骨，即圓中帶方。「潛虛半腹」也叫「虛腹」、「半腹」、「潛腹」，是言在封閉的字體中留出足夠的空間使字體通氣而活潑起來，例如智永《真書千字文》中的「困」字和「嘯」字，即體現出了這個特點。「變換垂縮」是言有很多筆劃平行或相近的字，為了使字搖曳生姿，就不能按照它原來的樣子書寫，需要「變換」長短、「垂縮」姿態，使字產生動感。例如《龍藏寺碑》的「府」字，《真書千字文》中的「林」、「弊」等字。最後他總結出一個字的結體要表現出「盈虛」，也就是豐盈和虛空辯證搭配，就要虛實相生，在變化中求得和諧。而從整個書法作品來看，就是要體現出「相承起復」的韻律之美。這要求既要有通貫一體之氣，又要有起復變化的韻律。初唐歐陽詢在其《三十六法》中把虛實問題講得最為詳備，把它分為三十六個方面來講解，例如：「排疊」法中講究「疏密」、「闊狹」的合理布局，「避就」法中要求「疏密」、「險易」、「遠近」的「映帶得宜」，「穿插」法中要求「疏密」、「長短」、「大小」的「勻停」，「相讓」法中講究「左右」、「上下」中間與兩邊互不妨礙，「附麗」法中的大小相附，「小大成形」法中講究「形勢」等。[697]唐代書法藝術理論的成熟表現在兩個方面：一是繼

[696] 歷代書法論文選．上海：上海書畫出版社，1979：93-94.
[697] 歷代書法論文選．上海：上海書畫出版社，1979：99-103.

承了魏晉南北朝時期的書法傳統，一是開創了時代書法創作的新風尚。張旭和懷素的草書都是虛實、形神、情志結合的典範之作。張旭的《古詩四帖》有「懸崖墜石、急雨旋風之勢」，其書法運筆圓轉自如、靈動飄逸，滿紙雲煙繚繞、似流星乍起乍落，無絲毫拘攣、澀滯之處，但又筆筆中鋒、勁險明利；剛柔相濟、動靜相宜、疾徐相雜、收縱相成，加之布白上的疏密相間、黑白相較，形成了一種在流暢清明中見深邃雋永、豐富紛繁中寓和諧統一的意象整體。懷素的《自敘帖》是其代表作，筆走情隨，情志合一，虛實相生。抒情，則狂放不羈，溢於言表；收束，則戛然而止，餘味無窮。其筆意的濃淡、疏密、呼應、避讓、緩急都自然天成，隨著筆走龍蛇恰到好處地流露出其情性。而最能代表大唐氣象的書法家是顏真卿，他的代表作是《麻姑山仙壇記》、《大唐中興頌》、《勤禮碑》、《祭侄季明文稿》等。他的《勤禮碑》中的字是撇虛捺實、橫虛豎實的結體，整個字體端莊厚重中透出靈動和灑脫。晚唐柳公權的代表作是《玄祕塔碑》和《神策軍碑》。《玄祕塔碑》「字體方圓並用而富於變化；運筆橫輕豎重，起止清楚；橫畫短壯長瘦，粗細有異；豎畫頓挫有力，挺勁舒長；撇畫輕勁銳利，捺畫粗壯厚重，輕重得宜；筆立如筋牽骨挺，寓遒媚於勁健之中」[698]，其《神策軍碑》字體更加雄勁而法度謹嚴，虛實輕重布局均衡。

　　在唐代的繪畫領域中出現了與「描法」相對應的「墨法」。魏晉時代繪畫實踐使描法漸趨完善，他們抓住了「用筆」這個關鍵因素，對一個物象的捕捉就是用線條把它的輪廓勾勒出來，這就形成了一個虛實的空間，線條所組成的封閉空間是一個獨立的物象空間，和線條之外的空間形成對比。線條之外為虛，線條之內為實，虛實的結合就構成了一個繪畫的整體。這時諸如「高古遊絲描」、「鐵線描」和「蘭葉描」等描法漸趨成熟。

[698] 李希凡. 中華藝術通史簡編（第三卷）[M]. 北京：北京師範大學出版社，2013：252、257.

「皴法」的出現使人們對物象「肌理」的認識得到進一步發展，豐富了線
的表現力和立體感。隋唐時代創造的「墨法」，使人們對物象的把握能力
更加豐富起來，而墨的乾濕濃淡的不同運用可以形成諸如「暈染」、「潑
墨」和「破墨」等繪畫技巧。從域外傳來的凹凸法以及明暗法暈染等新技
術，豐富了中國古代繪畫中線描的表現力。隋代展子虔的《遊春圖》代表
了早期山水畫的基本風貌。唐代前期人物畫漸趨成熟，而山水畫尚處於幼
稚階段，至中期山水畫獲得了長足的發展，以李思訓父子的青綠山水畫派
為代表。李昭道的《明皇幸蜀圖》把人物故事安放在山水畫之中，這就不
同於作為人物畫陪襯的山水畫。山水和人物一主一次地位的變化，反映為
畫面的虛實轉換。前期的人物畫以人物為實，以山水為虛；後期的山水畫
則以人物為虛，以山水為實。唐代出現了花鳥畫，韓幹的《照夜白圖》是
一幅典型的虛實結合的作品。其畫面正中豎立一木椿，這個粗大的木椿上
系著一昂首嘶鳴的神駿。從整個畫面來看，木椿為實，而神駿為虛。但神
駿本身也有著虛實的層次：馬的口鼻、眼目、前胸、四蹄、鬃毛被著力渲
染和細緻描繪，這為實寫部分；而身體的其他部分則略微渲染，這為虛寫
部分。以虛襯實，以此突出神駿的動勢和神情。唐代的雕塑以昭陵六駿為
代表，滕固說：「太宗昭陵六駿的浮雕，無所顧忌地把沉毅奮勇的戰馬，
放在嚴律的形式裡做了奇橫絕倫的表現。」[699] 這種評價也適用於《照夜
白圖》。

　　虛實理論在唐代主要是以詩論的形式出現，諸如「境生於象外」（劉
禹錫）、「采奇於象外」（皎然）、「詩家之景，如藍田日暖，良玉生煙，
可望而不可置於眉睫之前」（戴叔倫）、「超以象外，得其環中」（司空圖）
等，這些觀點基本上都可以歸入詩歌的意境論範疇。宋代范晞文提出了

[699] 滕固 . 中國美術小史 · 唐宋繪畫史 [M]. 長春：吉林出版集團有限責任公司，2010：447.

「以實為虛，化景物為情思」[700] 的著名論斷，黃宗羲寫道：「以景為實，以意為虛。此可論常人之詩，而不可以論詩人之詩。詩人萃天地之清氣，以月露風雲花鳥為其性情，其景與意不可分也。」[701]「常人之詩」和「詩人之詩」的區別是前者把景和意截然分為對立的一實一虛，而後者認為景亦情，情亦景，情景雖為二，而實際上則內在統一於詩歌之中。明清是虛實理論總結期，繪畫領域中的大家幾乎都有關於虛實論的獨特見解。明代的唐志契說：「（山水畫）小幅臥看不得塞滿，大幅豎看不得落空。小幅宜用虛，愈虛愈妙。大幅則須實中帶虛，若亦如小幅之用虛，則神氣索然矣。」山水畫的尺幅大小不同，就有不同的布局原則。大幅適宜遠觀，因此要虛實結合，過虛則神氣全無；小幅適宜近看，填塞過滿，則無活潑、流動之美。因此大幅山水和小幅山水中的虛實關係不同。他在「丘壑藏露」中論述了畫面布局中藏與露的關係：

　　畫疊嶂層崖，其路徑村落寺宇，能分得隱見明白，不但遠近之理了然，且趣味無盡矣。更能藏處多於露處，而趣味愈無盡矣。蓋一層之上更有一層，層層之中複藏一層。善藏者未始不露，善露者未始不藏。藏得妙時，便使觀者不知山前山後，山左山右，有多少地步，許多林木，何嘗不顯？總不外躲閃處高下得宜，煙雲處斷續有則。若主於露而不藏，便是淺薄。即藏而不善，藏亦易盡矣。然愈露而愈大愈露愈小，畫家每能談之，及動筆時手與心忤，所未解也。此所以不可無圓之一字。[702]

　　片面追求藏而不露，作品則虛而不實；露而不藏，作品則為實而不虛。所以，藏與露要恰到好處，就是要「藏得妙」，要「藏處多於露

[700] 徐中玉．藝術辯證法編 [C]．北京：中國社會科學出版社，1993：150.
[701] 于民．中國美學史資料選編 [C]．上海：復旦大學出版社，2008：415.
[702] 俞劍華．中國古代畫論類編（下）[C]．北京：人民美術出版社，2005：739、745.

處」。「然愈露而愈大愈露愈小」,「愈露而愈大」是就畫面的「形」而言
的:畫面表露得越多,畫面的內容自然就越多,也就是畫面的形就越大。
「愈露愈小」是就「境界」而言的:從創作者的角度來看,表露得愈多,
欣賞者所獲得的審美空間就越小,藝術的境界自然就愈加逼仄。畫面是
以形寫神的,這個形表露出的內容要有所保留,不能筆筆都到、歷歷俱
足。他在「寫意」中曰:「寫畫亦不必寫到,若筆筆寫到便俗。落筆之間
若欲到而不敢到便稚。……神到寫不到乃佳。」(《繪事微言》)繪畫中
的「露」與「藏」、「秀」與「隱」和筆的「到」與「不到」等都是辯證的
關係:藏的妙就是為了露的美,隱得深就是為了秀得出,筆不到是為了神
的到。中國古代藝術重視「隱」、重視「藏」、重視「不到」,其目的是為
了「秀」、「露」和「到」。因為後者是前者的矛盾對立因素,失去了後者
也就消滅了前者。這就體現了虛實的辯證關係。清代繪畫實踐和理論對虛
實關係重視和營構達到了新的高度。笪重光在《畫筌》中提出的「虛實相
生」是山水畫虛實理論的總結,他在該書中還進一步寫道:

　　山實虛之以煙靄,山虛實之以亭台。山形欲轉,逆其勢而後旋。樹影
欲高,低其餘而自聳。山面陡面斜,莫為兩翼。樹叢高叢矮,……山外有
山,雖斷而不斷;樹外有樹,似連而非連。

　　惲南田在《南田論畫》中說:「古人用筆極塞實處,愈見虛靈。今人
布置一角,已見繁縟。虛處實則通體皆靈,愈多而愈不厭玩。此可想昔人
慘澹經營之妙。」[703] 這裡惲南田提出了「塞實」和「虛靈」的統一問題,
古人的塞實但不繁縟,愈塞實則愈見虛靈。這是繪畫的一種至高境界,近
代畫家潘天壽的《小龍湫下一角》庶幾可以達到這一境界。

[703] 徐中玉 . 藝術辯證法編 [C]. 北京:中國社會科學出版社,1993:141-142.

大滌子的《石濤畫語錄》把「一畫」作為其審美觀的基礎，他的一畫論實際上包含著藝術本體的虛實論，並通過一畫論對虛實問題做了哲學概括：

太古無法，太樸不散，太樸一散而法立矣。法於何立？立於一畫。一畫者，眾有之本，萬象之根；見用於神，藏用於人，而世人不之知，所以一畫之法，乃自我立。立一畫之法者，蓋以無法生有法，以有法貫眾法也。夫畫者，從於心者也。山川人物之秀錯，鳥獸草木之性情，池榭樓臺之矩度，未能深入其理，曲盡之態，終未得一畫之洪規也。行遠登高，悉起膚寸。此一畫收盡鴻蒙之外，即億萬萬筆墨，未有不始於此而終於此，惟聽人之握取之耳。人能以一畫具體而微，意明筆透。腕不虛則畫非是，畫非是則腕不靈。動之以旋，潤之以轉，居之以曠。出如截，入如揭。能圓能方，能直能曲，能上能下。左右均齊，凸凹突兀，斷截橫斜，如水之就深，如火之炎上，自然而不容毫髮強也。用無不神而法無不貫也，理無不入而態無不盡也。信手一揮，山川、人物、鳥獸、草木、池榭、樓臺，取形用勢，寫生揣意，運情摹景，顯露隱含，人不見其畫之成，畫不違其心之用。蓋自太樸散而一畫之法立矣。一畫之法立而萬物著矣。我故曰：「吾道一以貫之。」[704]

通觀石濤的畫論，他的「一畫」既可以指具體的一筆劃，也可以指抽象的一畫，即道或理。前者為實在的筆劃之一畫，後者是虛構或建構起來的筆劃之道或筆劃之理。石濤受道家思想的影響，他的一畫理論和老子的道論頗有相通之處，他把一畫作為繪畫的本源，賦予一畫本體性的地位，這是對以線條為基礎的中國畫的高度概括。「一畫」對「萬象」來說是基

[704] 于民，孫通海. 中國古典美學舉要 [C]. 合肥：安徽教育出版社，2000：920.

本的構成要素，為「萬象之根」，因此可以說「萬象」為虛，一畫則為實；但山川、鳥獸、池榭、樓臺等客觀之物如要表現出其本來之情態，則需得一畫之理，此一畫則為虛。得此一畫之法，則萬物著。因此，石濤的「一畫」是虛實高度融合的產物，萬象可以歸之於一畫，而一畫也可以使萬象成形。

　　質言之，藝術中的虛實是相對的，沒有絕對的虛和絕對的實，在此處為虛，在彼處則可能為實。人物和山水的虛實關係可以互換，山和水的關係也可以互換。此一藝術家的水為實，而彼一藝術家的水則為虛；此一藝術家以山為實，而彼一藝術家則可能以山為虛。即便是同一幅作品，觀賞者所處的位置不同就可能產生不同的虛實效果。這就是繪畫藝術的魅力之所在。

2. 似有還無，此時無聲勝有聲

　　音樂是訴諸人的聽覺的藝術，其中的虛實問題不同於繪畫。聽覺的本質是聲音在震動時通過空氣把震動的資訊傳遞到耳膜，然後進入大腦，從而形成對音樂的感知。中國古代對聽覺已有樸素的認識，他們認為人是「聽之以氣」的。《老子》和《莊子》分別從「道」的本性出發，提出了「大音希聲」和「無聲之中，獨聞和焉」的命題。而《禮記》中的《孔子閒居》和《仲尼燕居》從禮樂的本質出發，提出了「無聲之樂」的思想，道家和儒家雖然都有關於音樂之「無」的論述，但他們的思想旨趣卻大不相同。雖然儒道兩家在哲學的終極歸宿上是相通的，儒家甚至吸收了道家的許多觀點，如「吾與點也」的灑脫自在和不待勉強、順任自然等思想，但在具體的政治主張和實現路徑上有著針鋒相對的矛盾。《老子》對儒家的核心範疇「仁」、「禮」、「樂」均表現出徹底的否定姿態：「大道廢，有

仁義。」「夫禮者，忠信之薄而亂之首也。」[705]「道德不廢，安取仁義；性情不離，安用禮樂。」[706] 鑑於此，有必要對「大音希聲」和「無聲之樂」進行對比分析，以突顯其各自不同的內涵。

「大音希聲」是《老子》第四十一章提出的一個觀點，陳鼓應闡釋為：「最大的樂聲反而聽來無音響。」[707] 張松如翻譯為：「最大的音樂聽來無聲。」[708] 河上公對「聽之不聞名曰希」的注釋是：「無聲曰希。」[709] 王弼曰：「聽之不聞曰希。……有聲則有分，有分則不宮而商矣。分則不能統眾，故有聲者非大音也。」[710]《老子》第十四章中寫道：「聽之不聞，名曰『希』……是謂道紀。」[711] 可見「大音希聲」是就道的規律性而言的 —— 聽之不聞而又蘊含無限。《老子》第四十一章這樣寫道：

> 上士聞道，勤而行之；中士聞道，若存若亡；下士聞道，大笑之。不笑不足以為道。故建言有之：明道若昧，進道若退，夷道若纇，上德若谷，廣德若不足，建德若偷，質真若渝，大白若辱，大方無隅，大器晚成，大音希聲，大象無形，「道」隱無名。夫唯「道」，善貸且成。[712]

這段話是說不同的人對「道」有著不同的理解和態度，老子引用前人的話來證明「道」不可以從具體的感性之物中發現。「象」、「音」、「器」、「方」、「白」、「真」、「德」、「道」（道路）均為具體的事物，這些事物一旦在前面加上表程度的「大」等限定詞，就變為抽象之物，就成為抽象之「道」的體現。「大音希聲」即體現了「『道』隱無名，善貸且成」的道

[705] [春秋] 老聃《老子》，古逸叢書影唐寫本，下篇。
[706] [戰國] 莊周. 莊子 [M]. 長沙：岳麓書社，2016：46.
[707] 陳鼓應. 老子注譯及評介 [M]. 北京：中華書局，2003：230.
[708] 張松如. 老子校讀 [M]. 長春：吉林人民出版社，1981：245.
[709]《老子河上公注》，四部叢刊影宋本，上。
[710] [漢] 河上公，[唐] 杜光庭譯. 道德經集釋（上）[M]. 北京：中國書店出版社，2015：246.
[711] 陳鼓應. 老子注譯及評介 [M]. 北京：中華書局，2003：114.
[712] 陳鼓應. 老子注譯及評介 [M]. 北京：中華書局，2003：237-238.

理。「道」的這種含藏的性質是一般人難以理解的，因此下士譏笑它，中士懷疑它，上士勤勉地實行它。從此章可見，老子的「無為」也不是什麼都不做，而是要在遵從「道」的前提下去「為」。

　　《老子》提及音樂的地方還有三處，分別是：第二章的「音聲相合」，第十二章的「五音令人耳聾」，第三十五章的「樂與餌，過客止」。「音聲相合」表明事物間的相反相成的關係，以反襯「道」的絕對性和永恆性；而其他兩處關於音樂的論述則是為了說明無為無欲的生活才能成就有道的人生。以此來看，老子所提及的音樂並非是對具體音樂規律的探討，對他的「大音希聲」不能給予過度的闡釋。《老子》的哲學的涵括力和模糊性使得「大音希聲」在隨後的時代不斷被誤讀，有些誤讀是積極的和富有啟發性的，但有一些誤讀則是《老子》的思想根本不能相容的。錢鍾書對「大音希聲」有過這樣的一種解讀：

　　則陸機《連珠》「繁會之音，生於絕弦」，白居易《琵琶行》「此時無聲勝有聲」，其庶幾乎。聽樂時每有聽於無聲之境。樂中音聲之作興止，交織輔佐，相宣互襯，馬融《長笛賦》已摹寫之：「微風纖妙，若存若亡；……奄忽滅沒，誜然復揚。」寂之於音，或為先聲，或為遺響，當聲之無，有聲之用。是以有絕響或闃響之靜，亦有蘊響或醞響之靜。靜故曰「希聲」，雖「希聲」而蘊響醞響，是謂「大音」。樂止響息之時太久，則靜之與聲若長別遠暌，疏闊遺忘，不復相關交接。《琵琶行》「此時」二字最宜著眼，上文亦曰「聲暫歇」，正謂聲與聲之間隔必暫而非永，方能蓄孕「大音」也。[713]

　　他對「大音希聲」的理解並不符合《老子》的原義。《老子》否定人為

[713] 錢鍾書.管錐編（二）[M].北京：生活·讀書·新知三聯書店，2013：695.

之樂，提倡一種天樂，或曰合道的音樂，或曰理想的音樂。而《琵琶行》
和《長笛賦》都是具體的、人為的音樂，是有聲的音樂。「大音希聲」儘
管是對具體的、人為的、有聲的音樂的否定，但它「蘊而未出」的思想中
有這樣的一層含義：「『大音』不止於就字面的意義來講是一種理想的音
樂，它還意味著，作為音樂藝術的本原，在相對於音樂藝術的外部的世界
裡存在著一種非以樂音形態出現的音樂之美。『大音』概念就是對於這樣
一種音樂之美的肯定。」[714] 葉傳汗用「非以樂音形態出現的音樂之美」來
闡釋「大音希聲」是切中肯綮的。而錢鍾書的「樂止響息之時太久，則靜
之與聲若長別遠暌，疏闊遺忘，不復相關交接。《琵琶行》『此時』二字
最宜著眼，上文亦曰『聲暫歇』，正謂聲與聲之間隔必暫而非永，方能蓄
孕『大音』也」雖然解釋得具體而詳審，但離「大音希聲」的內涵較遠。
但是錢氏的解釋也是有價值的，他啟示了音樂藝術中的有無、虛實的辯證
特性。白居易的「此時無聲勝有聲」和書法藝術中的「計白當黑」有著異
曲同工之妙，與繪畫藝術中講求「留白」、「無畫處皆成妙境」的提法是相
通的。

　　《老子》的「大音希聲」雖然是對有聲之樂、人為之樂的否定，但它
卻啟發了後人對音樂藝術中的有無、虛實問題的思考與探討。《莊子》不
同於《老子》，它有對具體音樂作品的討論，其目的卻和《老子》相同，
都是為了突顯「道」的特性，但比《老子》要深入、仔細且更具音樂精
神。《莊子·天運》篇中描寫的「咸池之樂」即可證明。北門成和黃帝論
樂，開篇即言聽黃帝彈奏「咸池之樂」後的心理變化：「吾始聞之懼，複
聞之怠，卒聞之而惑；蕩蕩默默，乃不自得。……樂也者，始於懼，懼故

[714] 葉傳汗 .「大音希聲」的音樂美學蘊涵——儒道兩家早期音樂思想的比較 [J]. 音樂研究，1985
（02）：83.

崇；吾又次之以怠，怠故遁；卒之於惑，惑故愚；愚故道，道可載而與之俱也。」[715] 這裡的「懼」、「怠」、「惑」、「愚」的心理變化，卻是莊子所欣賞的音樂，這種音樂形態顯然和孔子所提倡的音樂大異其趣。《尚書·堯典》中「聲依永，律和聲。八音克諧，無相奪倫，神人以和」[716] 的音樂顯然不同於「咸池之樂」。這種音樂也和《論語》中記載的「子語魯大師樂，曰：『樂其可知也：始作，翕如也；從之，純如也，皦如也，繹如也，以成』」[717] 的音樂形態不同。宗白華對儒道兩家音樂的不同有這樣一段闡釋：「儘管《書經》裡這段話不像是堯舜時代的東西，《莊子》裡這篇『咸池之樂』也不能上推到黃帝，兩者都是戰國時代的思想，但從這兩派對立的音樂思想 —— 古典主義的和浪漫主義的 —— 可以見到那時音樂思想的豐富多彩，造詣精微，今天還有鑽研的價值。」[718] 他把孔子和莊子音樂思想的不同歸結為「古典主義的和浪漫主義的」的區別，孔子和莊子的音樂思想的不同是顯而易見的，但能否用「古典主義」和「浪漫主義」來指稱這種區別則值得商榷。[719] 宗白華進而分析了同為道家的老子和莊

[715] [清] 郭慶藩 . 莊子集釋·天運 [M]. 北京：中華書局，1961：501-502、510.

[716] 馬將偉 . 尚書譯注 [M]. 北京：商務印書館，2015：243.

[717] [宋] 陳祥道《論語全解》，清文淵閣四庫全書本，卷二。

[718] 宗白華 . 宗白華全集（3）[M]. 合肥：安徽教育出版社，2008：439.

[719] 歐洲音樂中的「古典主義」和「浪漫主義」是專有名詞。古典主義指歐洲 18 世紀末葉到 19 世紀初期的音樂思潮和創作傾向，古典主義音樂的最大特點是情感和理智的高度平衡，它是「啟蒙運動」的產物，歐洲封建社會逐步解體的過程中產生了強調藝術的內容對形式的決定作用，反對封建文藝中的只注重形式的形式主義思潮。浪漫主義音樂，是產生和發展於 19 世紀初葉至中葉的歐洲音樂文化進程中的一種特定的音樂思潮和創作傾向。19 世紀末葉，隨著社會歷史條件的更變和新的文化藝術傾向的相繼出現，浪漫主義音樂潮流逐漸呈現出衰頹的趨勢。但作為一種音樂創作風格，它的影響卻一直延續到 19 世紀末。它的最大特點是狂飆性，它打破了古典主義的嚴謹、節制、規範，打破了古典主義強調的情與理的平衡，特別重視個人感情的抒發和表現。它是資產階級革命的產物，音樂家的地位從封建的低賤中解放出來，他們渴望新的生活，但現實的黑暗卻使得他們失望、憤懣和壓抑。音樂風格就由嚴謹轉向自由、典雅變為奔放、動力取代靜力、收攏趨於開放。參考費鄧洪 . 音樂中的古典主義和浪漫主義 [M]. 中國音樂家協會廣西分會、廣西人民出版社編《壯鄉歌聲 山寨夜曲》，南寧：廣西人民出版社，1983：69. 亦參考於潤洋 . 浪漫主義音樂 —— 為《音樂百科全書》詞條釋文而作 [J]. 音樂研究，2004（01）：88.

子對音樂的不同態度和境界，他認為老子對音樂不感興趣，老子主張「致虛極，守靜篤，萬物並作，吾以觀復」，在「狹小的空間裡」、「歸根」、「覆命」，在一個轂、陶器、室內的小空間裡「不出戶，知天下」。老子進而認為「五色令人目盲，五音令人耳聾」。老子的哲學完全是以一個「退守者」的姿態出現的，因此對世界萬物多持否定的態度。莊子則不同，他是以一個時代「開創者」的姿態出現的哲學家，其汪洋恣肆的文字背後展現出的是一個性情曠達、不拘小節的大智者游於廣闊無垠的天地之間的境界。「帝張咸池之樂於洞庭之野」正是莊子的哲學境界和音樂境界的體現。

莊子和老子音樂境界的不同是有著深刻的歷史原因的，老子生活在春秋末期，奴隸制度正在走向毀滅，但依然存在。他幻想通過「無為而治」來挽救將傾之大廈，因此老子哲學中仍然殘存著干預現實的激情。莊子則不同，他生活在戰國中晚期，奴隸制度已經崩潰，封建制度漸趨形成，他對舊制度已經不存幻想，以更加超越的心態面對現實的政治，超越世俗、道德和功利就成為莊子哲學的基本精神。這種時代語境和政治氛圍的差異使得老子和莊子的哲學語言和境界均存在較大的距離，因此莊子較老子更具藝術精神。

《禮記·孔子閒居》中 「無聲之樂」共七見，《禮記·仲尼燕居》篇也表達了類似的見解，由此可知「無聲之樂」是《禮記》中的一個重要概念。「無聲之樂」和「大音希聲」這二者有哪些異同，現簡要分析之。

孔子閒居，子夏侍。子夏曰：「敢問《詩》雲『凱弟君子，民之父母』，何如斯可謂民之父母矣？」孔子曰：「失民之父母乎？必達於禮樂之原，以致五至而行三無，以橫於天下，四方有敗必先知之，此之謂民之父母矣。」子夏曰：「民之父母既得而聞之矣，敢問何謂五至？」孔子曰：「志之所至詩亦至焉，詩之所至禮亦至焉，禮之所至樂亦至焉，樂之所至哀亦

至焉，哀樂相生。是故正明目而視之，不可得而見也；傾耳而聽之，不可得而聞也；志氣塞乎天地。此之謂五至。」子夏曰：「五至既得而聞之矣，敢問何謂三無？」孔子曰：「無聲之樂，無體之禮，無服之喪，此之謂三無。」子夏曰：「三無既得略而聞之矣，敢問何詩近之？」孔子曰：「『夙夜其命宥密』，無聲之樂也；『威儀逮逮，不可選也』，無體之禮也；『凡民有喪，匍匐救之』，無服之喪也。」子夏曰：「言則大矣，美矣，盛矣！言盡於此而已乎？」孔子曰：「何為其然也？君子之服之也，猶有五起焉。」子夏曰：「何如？」孔子曰：「無聲之樂氣志不違，無體之禮威儀遲遲，無服之喪內恕孔悲；無聲之樂氣志既得，無體之禮威儀翼翼，無服之喪施及四國；無聲之樂氣志既從，無體之禮上下和同，無服之喪以畜萬邦；無聲之樂日聞四方，無體之禮日就月將，無服之喪純德孔明；無聲之樂氣志既起，無體之禮拖及四海，無服之喪施於孫子。」[720]

　　孔子的這段話主要闡述了「禮樂之原」與「三無」、「五至」、「五起」的關係。「三無」即無聲之樂、無體之禮、無服之喪。按照鄭玄的注釋：「原，猶本也。」[721]那麼「禮樂之原」就是「禮樂之本」，即禮樂的根本。孔子認為禮樂的根本就是「無聲」的樂、「無體」的禮和「無服」的喪，這實際上是《論語·陽貨》「禮云禮云，玉帛云乎哉！樂云樂云，鐘鼓云乎哉」[722]的申論。根據這段文字我們可以推斷，所謂的「無聲之樂」直譯即「沒有聲音的音樂」，儘管這種樂沒有聲音（樂之形式），但它有樂之用。這正如《樂記》中所說的「禮別異，樂和同」，「無聲之樂」雖然沒有樂的形式，但有著「樂」的實質和內容，有「樂」的「和同」之用。孔子回答

[720]　[漢] 鄭玄《禮記疏》，清嘉慶二十年南昌府學重刊宋本十三經注疏本，附釋音禮記注釋卷五十一．

[721]　[漢] 鄭玄《禮記》，四部叢刊影宋本，卷十五。

[722]　[三國] 何晏《論語》，四部叢刊影日本正平本，卷九。

完「三無」之後，對於子夏「何詩近之」的疑問，孔子指出「夙夜其命宥密」[723]接近「無聲之樂」。

孔子用《詩經》上的詩句對「無聲之樂」做出描述之後，又進一步提出了「五起」，這「五起」的實質是對「三無」的具體規定。這「無聲之樂」還要具備「五起」，「起」即「開始」、「發端」（鄭玄注：起，猶行也）。就「無聲之樂」而言，要求「氣志不違」、「氣志既得」、「氣志既從」、「日聞四方」和「氣志既起」。君子之志即為「無聲之樂」，這種「君子」之志可以順乎民心，得到民眾的支持和回應，從而使「無聲之樂」影響四方。「無聲之樂」的特性是：「正明目而視之，不可得而見也；傾耳而聽之，不可得而聞也。」「視而不見」、「聽而不聞」和老子的「大象無形，大音希聲」是不同的，它是對「君子之志」而言的，其主語是「三無」；後者是對「道」而言的，「大象」和「大音」即是「道」。《老子》第三十五章中寫道：「道之出言，淡兮其無味，視之不足見，聽之不足聞，用之不足既。」和《孔子閒居》中的「正明目而視之，不可得而見也」有相近和相通之處，因此有人據此認為「大音希聲」和「無聲之樂」是相同的。其實「大音希聲」是言「道」的，突出「道」的自足無為的特性，否定人為的有聲之樂。而《孔子閒居》提出的「無聲之樂」目的是肯定有實際內容（體現君子之志）的「人為之樂」（哀樂），否定無實際內容的（不能體現君子之志）的「人為之樂」（禮樂），因此二者是根本不同的。《禮記·仲尼燕居》言：「言而履之，禮也；行而樂之，樂也。君子力此二者，以南面而立，夫是以天下太平也，諸侯朝，萬物服體，而百官莫敢不承事

[723]《周頌·昊天有成命》之詩，「其命」毛詩作「基命」即承受天命之意；「宥密」朱熹說是「深密」意。整句詩的意思是：「從早到晚都承擔著深祕的天命，這近似無聲之樂。」載自王雲五．禮記今注今譯[M]. 北京：新世界出版社，2011：451.

矣。」[724] 這裡的「言而履之，禮也，行而樂之，樂也」即是對「無體之
禮，無聲之樂」的詮釋，它們之間可以互相發明。

　　「大音希聲」和「無聲之樂」的內涵不同，但它們對中國古代音樂思
想的發展都有著不同程度的影響。「大音希聲」雖然志在否定甚至取消人
為的音樂，但它卻開啟了一種「宛自天開」的音樂思想。「無聲之樂」開
啟了重內容而輕形式的音樂美學思想。前者是道家的音樂主張，後者則為
儒家的音樂命題，它們均為各自（道家和儒家）思想的核心部分。

　　如果把「大音希聲」和「無聲之樂」置於虛實、有無範疇中來分析，
則可以更加清晰地看出它們在中國古代藝術史上的影響。「大音」是至虛
之道，「希聲」則是對人為之「聲」的取消。沒有聲，如何知音？這似乎
是個矛盾，但在中國古代藝術中卻不是一個解決不了的問題。「不著一
字，盡得風流」，「大匠運斤，斧鑿無痕」，「雖有人作，宛自天開」，這些
藝術境界的開闢當然要有《莊子》「由技進道」的精神，但老子的「大音
希聲」卻從哲學上啟發了這種藝術境界的產生。

　　「無聲之樂」對藝術的影響和《樂記》中的「德成而上，藝成而下」
相似，即相對於藝術的外在形式，更為重視藝術的精神內容。「無聲之
樂」的「樂」和《墨子·非樂》中的「樂」有著相似的內涵，都不是對現
實音樂的否定。墨子否定統治者的奢靡之樂，但並不否定「樂」本身，
「無聲之樂」則是對體現君子之志的「樂」（廣義的「樂」）肯定和讚揚，
對人為之樂則持中立的態度。

　　「大音希聲」和「無聲之樂」都是拿現象界的可感之物來表達抽象的
理念。如果音、聲、樂是可感的「實」，那麼它們所要表達的理念就是
「道」。從音樂的本體意義上說，不管是「大音希聲」還是「無聲之樂」，

[724]　[漢] 鄭玄《禮記》，四部叢刊影宋本，卷十五。

均是對音樂藝術的否定。而隨後出現的「聲無哀樂」則是對音樂本體的肯定。嵇康《聲無哀樂論》的出現標誌著音樂藝術的獨立，「樂」開始逐步獨立於道家的終極觀念「道」和儒家的核心觀念「禮」。嵇康說：「音聲有自然之和，而無系於人情。克諧之音，成於金石；至和之聲，得於管弦也。」[725] 這和《性自命出》中的「金石之有聲，弗扣不鳴」並不矛盾，都強調音聲是客觀的存在。《聲無哀樂論》明確把心、聲分開討論，認為「心之於聲，明為二物」[726]，這雖然還不能稱為主客分立，但他已經意識到了「心」、「聲」的分別，這種心和聲的二分使音樂的主體性得到體現，也為分析音樂的客體提供了方便。但連繫嵇康的《琴賦》的創作目的 —— 規範禮樂之情，提倡琴德，可以看出，嵇康的音樂美學思想並沒有超出當時倫理教化的範疇。

3. 當其無，有室之用

葛榮晉說：「老子思想被當代建築大師賴特譽為『最好的建築理論』，是當之無愧的。」[727] 誠哉斯言。賴特非常推崇老子的名言：「當其無，有室之用。」儘管不能確定賴特等人的「有機建築」理論是否受《老子》哲學的影響，但可以肯定的是他們的理念是相通的。老子的「有無相資」、「崇尚自然」等思想對中國傳統的園林、庭院建築均有著較大的影響。《老子》十一章中寫道：「三十輻共一轂，當其無，有車之用。埏埴以為器，當其無，有器之用。鑿戶牖以為室，當其無，有室之用。故有之以為利，無之以為用。」[728] 這雖然是談論「有」和「無」的問題，但實際上也是在

[725] [三國] 嵇康 . 聲無哀樂 [M]. 吳釗等 . 中國古代樂論選輯 [C]. 北京：人民音樂出版社，2011：119.

[726] [三國] 嵇康 . 聲無哀樂 [M]. 吳釗等 . 中國古代樂論選輯 [C]. 北京：人民音樂出版社，2011：121.

[727] 葛榮晉 . 道家文化與現代文明 [C]. 北京：中國人民大學出版社，1996：7.

[728] 陳鼓應 . 老子注釋及評介 [M]. 北京：中華書局，1984：102.

談虛實的問題。「轂」中間留有虛空的部分，車輪才能轉動，車才有實際的用途。陶器有中間虛空的部分，才有陶器的用途。有門窗四壁中空的部分，才有了房屋的用途。老子特別強調虛空的本體地位，實有「利」的實現並不在「有」自身，而要依賴其虛空的部分，因此他總結道：「有」能給人便利，「無」則發揮了它的作用。

園林藝術是空間藝術，而空間本是抽象的，沒有邊界和形狀。空間本是「虛無」的，但建築或園林的「實有」賦予空間以形狀。建築和園林中的虛與實有著不同的方面和層次。就單體建築來說，建築的材料、結構、形象是其「實」，而由建築材料所組成的居住或活動空間則是其「虛」。古羅馬建築師維特魯威在《建築十書》中提出了建築的三條基本原則——適用、堅固、美觀，這三條基本原則對中國古代建築也同樣適用。相對來說，「適用」和「堅固」是建築的實用價值，而「美觀」則是其審美價值，前者較「實」而後者較「虛」。就建築藝術來說，建築的不同構件如梁、柱、頂、牆是其「實」，而建築門、窗、室、廊、廳所構成的空間是「虛」，而這些虛實元素組成的建築所啟發的美學意蘊則是另外一層的虛實結合。總體來講，建築藝術的虛實關係可以分為兩個層面，其一是建築實體自身的虛實構成，其二是建築藝術和外部世界關係。中國古代建築藝術與世界建築有共同的特點，也有著自身獨有的特徵。

戰國時期的墨子在其著作中寫道：「宮高足以辟潤濕，旁足以圉風寒，上足以待霜雪雨露，宮牆之高足以別男女之禮。」這是我國古代對建築的「適用」性所做的總結。我國古代的建築除了適用性的特點外，還特別講究等級，例如《禮記·禮器》中記載：「天子之堂九尺，諸侯七尺，大夫五尺，士三尺。」[729]《考工記》中也有類似的記載：

[729]　[漢] 鄭玄《禮記》，四部叢刊影宋本，卷七。

匠人營國。方九裡，旁三門。國中九經九維，經塗九軌。左祖右社，面朝後市，市朝一夫。……內有九室，九嬪居之；外有九室，九卿朝焉。九分其國，以為九分，九卿治之。王宮門阿之制五雉，宮隅之制七雉，城隅之制九雉。[730]

「重城」制是在周代開始確立起來的，後來中國古代的都城基本遵循了這一建築原則。空間的大小、城牆的高低、梁柱的顏色、吻獸的數量等裝飾元素均與使用者的地位相連繫，具有高度的象徵性和豐富的精神內涵。宋代的李誡在《營造法式》中引用《春秋谷梁傳》中的話說：「禮，楹天子丹，諸侯黝堊，大夫蒼，士黈。」[731] 就是說房屋的柱子天子用紅色，諸侯用黝堊色，大夫用蒼色，士則只能用黃色。這是對當時不同地位者使用顏色的明確規定。

中國古代城市按照先「城」後「市」，先政治後經濟的順序布置。古都西安、洛陽、北京、開封和南京的城市均呈現出中軸線、網格狀、重城的建築特徵。這種古代都城的布局當然不是出於最優的經濟利益和生活適用性原則的考慮，而是中國古代政治統治理念在城市建築上的體現。中國古代的「君子」不但提倡有形的「禮」、「樂」，而且提倡「無聲之樂」和「無體之禮」[732]。他們把「禮」、「樂」融入其生活，使生活禮樂化，使禮樂生活化，而古代都城的建築布局也是統治者大「禮樂」文化的一部分。古代百姓的生活不僅有晨鐘暮鼓的時間規劃和限定，而且有諸如坊市等空間性的分割。宮城、皇城、外城的等級劃分不僅能使人們在空間上習慣貴、賤、尊、卑的人為劃分，而且能使人們在文化上自然地接受「天人合

[730] 長北 . 中國古代藝術論著集注與研究 [M]. 天津：天津人民出版社，2008：33.

[731] [宋] 李誡《營造法式》，清文淵閣四庫全書本，卷一。

[732] [漢] 鄭玄《禮記·孔子閒居》，四部叢刊影宋本，卷十五。

一」、「君權神授」等觀念。

　　梁思成在談到建築的藝術性時說，建築雖然也引起人們的感情反應，但它主要表達一定的氣氛，或是莊嚴雄偉，或是明朗輕快，或是神祕恐怖，這也是建築和其他藝術不同之點。[733] 不僅如此，中國古代建築的藝術性既和政治觀念關係緊密，也和特有的文化觀念結合密切。這突出體現在宮廷和祭祀建築上面，北京天壇即是這方面的典型例證。天壇顧名思義就是祭祀「天」的地方，它的主體建築及其附屬建築具有高度的象徵性和精神性內涵。在古代，它是天子和天溝通交流的神聖場所，如今這種功能漸漸淡去，但它作為文化和歷史的象徵則越來越突顯其可貴的精神價值。

　　楊辛在《天壇審美》中指出，天壇的外部特徵是「高」、「圓」和「清」。「高」是言天壇的外部環境營造了一種上升的氣場，使天壇顯得格外的崇高。「由於主體建築四圍牆體低矮，空間開闊，因此，祈年殿和圜丘的整個外輪廓直接和天空連接，祭壇仿佛高入雲霄。人站在祭壇也好像升上青天。」楊辛認為：「圓不僅是指外形，而且是一種哲學境界，是一種宇宙觀，也是一種審美觀。」這種形圓和神圓的結合，使得天壇建築體現出了圓融的審美境界。「清」則為天的一種象徵。天壇的主色調為青色，這是上天的顏色。古人在禮制上有「蒼璧禮天」之說，這也是天壇建築周圍大面積種植柏樹、松樹和建植草坪的原因。「以上高、圓、清三點體現了天壇的崇高、祥和、清朗的獨特意境。這種獨特的意境，也就是天壇的神韻所在。在中國美學史上『神韻』和『意境』都是屬於藝術美的範疇，指的是一種藝術的境界、美的境界。」[734] 楊辛對天壇的這種美學分析對藝術學也有著很大的啟發意義。藝術的價值高低是以審美價值為核心

[733] 汪流等 . 藝術特徵論 [C]. 北京：文化藝術出版社，1984：136-137.
[734] 楊辛 . 天壇審美 [A]. 中國紫禁城學術論文集（第一輯）[C]. 北京：紫禁城出版社，1997：287.

標準的，但藝術價值不只包括審美價值，它還包括宗教、社會、政治、文化等層面的價值。當這些價值隨著歷史和文化的變遷逐步淡化的時候，它的審美性就更加突顯出來。天壇正式進入《世界遺產名錄》時，世界遺產委員會對它的評價如下：「天壇建於西元 15 世紀上半葉，坐落在皇家園林當中，四周古松環抱，是保存完好的壇廟建築群，無論在整體布局還是單一建築上，都反映出天地之間的關係，而這一關係在中國古代宇宙觀中占據著核心位置。同時，這些建築還體現出帝王將相在這一關係中所起的獨特作用。」[735] 對天壇的這種評價雖然沒有錯誤，但顯然不全面，因為它沒有把天壇的藝術價值抉發出來。

明清的江南園林特別講究空靈之美，就需要通過營造一種虛實掩映的空間景象來達到這個目的。「宛若畫意」是這一時期園林所追求的意境。計成在其《園冶》自序中敘述了他為吳又於設計園林的思路：「予觀其基形最高，而窮其源最深，喬木參天，虯枝拂地。予曰：『此制不第宜掇石而高，且宜搜土而下，令喬木參差山腰，蟠根嵌石，宛若畫意；依水而上，構亭台錯落池面，篆壑飛廊，想出意外。』落成，公喜曰：『從進而出，計步僅四百，自得謂江南之勝，惟吾獨收矣。』」[736] 計成因地制宜，掇石理水，使喬木層次分明，根系盤根錯節於石間，極像一幅圖畫。計成在這有限的空間中「掇石」，把人的視覺引向天空，「搜土」，使水面變得寬闊幽深，這樣一上一下使園林的空間變得更加開闊，山的中間有喬木參差，這就使開闊的空間變得虛實掩映，生機無窮。這雖然都是實境，但實境可以導向無限的虛境。山的高可以通天，這是由有限之山通無限之天，這是由實到虛的過程。園林不可缺水，水使園林靈動滋潤，又能增添山的

[735] 王貴祥 . 北京天壇 [M]. 北京：清華大學出版社，2009：6.
[736] [明] 計成 . 園冶注釋 [M]. 陳植注釋，楊伯超校訂，陳從周校閱，北京：中國建築工業出版社，2006：42.

秀媚之氣。沿山坡而構建的亭台廊廡疏落地映入水面，加上回環的洞壑和跨水的長廊，這種境界之美是超乎想像的。總之，明清的私家園林雖然空間狹小，卻可以營構出虛實結合的一方天地。其實明清士人園林和文人畫一樣，是他們在政治和經濟的現實壓力之下營構的一處心靈棲息之地。

4. 戲曲、舞蹈中的虛實問題

　　對戲曲中虛實問題的探討主要從題材、形式和表演三個方面進行。關於題材的虛實問題，李漁在《閒情偶記》中已有論述：「傳奇所用之事，或古、或今，有虛、有實，隨人拈取。古者，書籍所載，古人現成之事也；今者，耳目傳聞，當時僅見之事也；實者就事敷陳，不假造作，有根有據之謂也；虛者，空中樓閣，隨意構成，無影無形之謂也。」他就此而提出戲劇創作要「虛則虛到底」和「實則實到底」的創作主張。他說：「凡閱傳奇而必考其事從何來，人居何地者，皆說夢之癡人，可以不答者也。……則非特事蹟可以幻生，並其人之姓名，亦可以憑空捏造，是謂虛則虛到底也。」這是說戲劇情節可以是現實中沒有的或根本不可能發生的事，即完全憑藉劇作家的想像而完成。他接著說：「要知古人填古事易，今人填古事難。古人填古事，猶之今人填今事，非其不慮人考，無可考也；傳至於今，則其人其事，觀者爛熟於胸中，期之不得，罔之不能，所以必求可據，是謂實則實到底也。」[737] 題材如果「虛不似虛，實不成實」，則為詞家之忌。可見李漁的虛實觀有其合理的因素，但也有其片面性。戲劇取材於現實也好，取材於歷史也罷，都不可能是對現實或歷史的原來樣子的照抄照寫，它必然要加入劇作家個人的情感、理解和前見。因此，被他所譏諷的「虛不似虛，實不成實」倒是可以借鑑的取材方法。李

[737] 徐中玉. 藝術辯證法編 [C]. 北京：中國社會科學出版社，1993：140.

漁並非不懂這個道理，他在評價「絲」、「竹」和「肉」時說：「即不如離，近不如遠，和盤托出，不若使人想像於無窮耳。」[738] 其實他的這種對音樂的認識也適合戲曲題材的處理。齊白石認為不似則欺世，太似則媚俗，繪畫如此，戲曲也如是。

清代姚華則對戲曲題材的虛實問題有著更加全面的認識：「考雜劇傳奇所標題目，或命曰記，或命曰傳，其次曰譜，其次曰圖，史職自居，何關附會。雖征之古人，或張冠而李戴，而按之世態，則形贈而影答，跡若誣於稗官，實則信於正史，良由好惡，非一人之私，等事述作，為百世之業，故能寫德模音，雕文鏤質，如將泥以複印，譬以鏡而照心。」[739] 他認為戲曲具有史的性質，這當然是就戲曲的精神而言的。戲曲藝術表面上看是「形贈而影答，跡若誣於稗官」，而其實則是「信於正史……非一人之私」。姚華認為戲曲藝術可以反映人世之真，以「形」、「影」之虛來「寫德模音」、「雕文鏤質」、「以鏡而照心」。這就把戲曲的政教作用提高到了本體的地位，而對其「形」、「影」之美則有所忽視。戲曲藝術把合情合理放在比真實發生更為重要的地位，把情感之真放在比史實之真更高的地位。所謂「事或可疑，情原近是」（《曲海一勺》），這是處理戲曲題材虛實問題的基本原則。

體現戲曲之美的關鍵不在題材，而在形式和表演。戲曲的美兼具了舞蹈藝術和說唱藝術的優點，並使這二者有機地融合在一個具有戲劇情節衝突和有意味的情景氛圍之中。袁枚說「萬古不壞，其唯虛空」[740]，以「虛空」為本是禪宗的思想，認為有形之物終究有生滅輪回，虛空則是永恆的。明代戲劇家王驥德在論述戲劇的創作之道時，也表達了這種「貴虛」

[738]　[清] 李漁《尺牘初征》，清順治十七年刻本，卷十。
[739]　徐中玉 . 藝術辯證法編 [C]. 北京：中國社會科學出版社，1993：147.
[740]　徐中玉 . 藝術辯證法編 [C]. 北京：中國社會科學出版社，1993：156.

的思想：「戲劇之道，出之貴實，而用之貴虛。《明珠》、《浣紗》、《紅拂》、《玉合》，以實而用實者也；《還魂》「二夢」，以虛而用實者也。以實而用實也易，以虛而用實也難。」[741]「出之貴實」就是要求戲曲藝術開始創作時要忠於生活的真實，像《明珠》等傳奇戲曲就是「出之貴實」，而以「實而用實」的作品，這當然不是上乘之作。而像《還魂》和「二夢」則是「以虛而用實」之作，這些戲曲寓情於戲，將情感的真實放在首位，把作者的情志意趣融入作品中，才是真正好的作品。

　　舞蹈和戲曲的關係也十分緊密，明代戲劇家程羽文說：「曲者，歌之變，樂聲也；戲者，舞之變，樂容也。」[742] 這就點明了中國古典戲曲的歌舞本質。唐代的張存則認為：「樂之容，舞為則，導於情，崇於德。」[743] 這裡的「則」即準則，也就是說「樂」的視覺形象是由舞蹈所決定的。在詩歌、音樂和舞蹈統稱為「樂」的時代，詩言其志，音樂入人心，舞蹈申其意。詩歌是以語言的抽象符號形式來表達人的情志，音樂則以有組織的樂音來感發人的內心，舞蹈是以人整個的身體的運動為媒介來表達詩歌、音樂不足以表達或不能充分表達的情感志意，即舞蹈可以表達情意的最為幽微、玄妙的深層內蘊。宋代陳暘的《樂書》中記載：

　　干戚，舞之器也；俯仰詘伸，舞之容也；綴兆，舞之位也；節奏，聲之飾也。言雅頌，則風舉矣；言干戚，則羽禽舉矣；言俯仰詘伸，則疾舒舉矣；言綴兆，則遠短舉矣；言節奏，則文采舉矣。耳之所聽，志意得廣而有容；手之所執，體之所習，容貌得莊而有敬。[744]

[741] 俞為民，孫蓉蓉 . 歷代曲話彙編：新編中國古典戲曲論著集成 [C]. 合肥：黃山書社，2005：114.

[742] 王廷信 . 尋訪戲劇之源：中國戲劇發生研究 [M]. 太原：山西教育出版社，2011：175.

[743] [唐] 張存則 . 舞中成八卦賦 [C]. 載古代樂舞論著選編，北京：中國舞蹈工作者協會，1963：71.

[744] [宋] 陳暘《樂書》，清文淵閣四庫全書本，卷一百七十一樂圖論。

　　舞蹈中的「干戚」、「俯仰詘伸」、「綴兆」、「節奏」等是舞蹈的實的部分，舞蹈的「志意」、「莊敬」等是其虛的部分，也是舞蹈的目的。荀子《樂論》對舞蹈進行了精彩的概括：「曷以知舞之意？曰：目不自見，耳不自聞也。然而治俯仰、詘信、進退、遲速，莫不廉制，盡筋骨之力以要鐘鼓俯會之節，而靡有悖逆者，眾積意諄諄乎！」荀子不僅重視「舞」的「管乎人心」、「窮本極變」和「著誠去偽」[745] 的教化目的，而且他還十分重視舞蹈的節律、力量、境界等藝術的本體內容。因此可以說荀子的舞蹈理論是目的論和本體論相統一的代表。荀子的《樂論》和《禮記·樂記》中的舞蹈思想被傅毅的《舞賦》、阮籍的《樂論》、平列的《舞賦》和陳暘的《樂書》所繼承，從而形成了舞蹈的「飾喜」、「達歡」、「宣情」、「攄志」、「盡意」的功能論。舞蹈如何以身體的運動和力量來彰明舞者抽象之「意」，遂成為古代舞蹈藝術理論研究的核心內容，因此，可以說「身」與「道」的矛盾是中國古代藝術的基本矛盾。

　　綜上可知，中國古代藝術認識論中的情志、形神和虛實範疇不僅貫穿中國古代藝術發展的整個歷史，而且廣泛存在於藝術家的創作和藝術接受的整個藝術活動中。中國古代的藝術以人身之「動」和人心之「靜」的辯證結合，來表明其人本的特性。情志、形神和虛實範疇根植於人的身心關係這個最基本的問題。形而上的「道」、形而下的「器」和形而中的「心」[746] 均離不開人的「形」，「形」成為其依託和基礎。先秦時代「形」即是「身」，《大學》中的「正心」、「誠意」的關鍵是「修身」。哲學上的身心問題移植到藝術上就是形神問題，藝術史中的「形似」和「神似」圍繞藝術的「象」範疇而展開，而「象」所擁有的本體地位是源自其有和

[745]　[清] 王先謙《荀子集解》，清光緒刻本，卷十四。
[746]　徐復觀. 中國思想史論集 [M]. 上海：上海書店出版社，2004：212.

無、想像和實在的統一。

　　情和志也是中國古代藝術認識論的基本範疇，藝術表現人的情感、再現社會現實、啟迪人生和感發人的志意。這與黑格爾所言的「理念的感性顯現」不同，它是以人的最為真實的情感為基礎，以表現人情之美為目的，呈現出《文心雕龍·頌讚》所言的「情采芬芳」之美。這裡沒有「理念」的影子，情和志的內容均為生活本身所賦予。中國古代社會沒有獨立於生活世界的「理念」王國，因此情與志、形和神、虛與實範疇的往往可以相互轉化、甚至邊界模糊的情況也時常出現。藝術創作的虛靜之心，藝術作品的空白、虛靈和停頓，藝術認識和接受中的「虛一而靜」，均是為了使人「虛其欲，神將入舍」（管子語），為了使人進入一種「大清明」的「解蔽」狀態。這時的藝術已經不是一種認識的物件，而是一種超越於實在之物，進而昭示一種靈明的精神境界。

第四章
中國古代藝術價值論範疇

　　關於價值的哲學思考，中外皆有悠久的歷史，但「價值論」或者「價值學」概念的提出是 20 世紀的事情，它們是在 1902 年、1903 年分別由法國拉皮埃和德國尼古拉・哈特曼所採用。德國的弗賴堡學派，奧地利的邁農與埃倫費爾斯（1859—1932），美國的杜威、厄本（1873—1952）、培里、路易斯以及人格主義者和新湯瑪斯主義者都致力於價值論的建立和研究。他們認為價值是「任何有益的事物」，並將人文科學稱為「價值科學」。德國的哲學家 F. 布倫坦諾在其著作《我們的正確和錯誤知識的起源》（1889）一書中認為，人的心理活動表像、判斷和情緒中，唯有情緒能準確把握價值。受到布倫坦諾的影響，邁農與埃倫費爾斯分別寫出了《價值理論的心理學 —— 倫理學探討》（1894）和《價值論體系》（1898）兩部重要的價值論著作，為價值學的創立奠定了基礎。邁農是價值主觀論的宣導者，他認為價值存在於感性生活和情緒中，存在於評價中。他說：「凡是一個東西使我們喜歡，而且達到使我們喜歡的程度，它就是有價值的。」這種觀點遭到埃倫費爾斯的反對。埃倫費爾斯認為，按照這種觀點，只有存在的事物才是有價值的。但事實並非如此，如完美的正義、道德的善等都是抽象的東西；埃倫費爾斯認為人們欲求或企求的東西都是有價值的，相對於邁農的價值主觀論，埃倫費爾斯是價值的欲求或意志論提倡者。[747]

　　W.M. 烏爾班《評價：其性質和法則》（1909）是第一篇探討關於價值問題的英文論文。美國的價值論主要在實用主義哲學的範圍內發展，杜威說：「我們不能把任何享受的東西都當作價值，以避免超驗絕對主義的缺點，而必須用作為智慧行動後果的享受來界說價值。如果沒有思想夾入其間，享受就不是價值而只是有問題的善；只有當這種享受以一種改變了

[747]　王克千 . 現代西方價值哲學述要 [J]. 遼寧大學學報（哲學社會科學版），1989（01）：34-35.

的形式從智慧行動中重新產生的時候，它們才變成價值。」[748] 這種以人的「智慧行動後果的享受」為價值的觀點，與詹姆士的有用即真理的實用主義觀點有相通之處。美國的新實用主義者 R.B. 培里的價值論哲學專著有《價值通論》和《價值的領域》，他的實用主義哲學著作有《現代哲學的傾向》和《新實在論》，這兩種哲學著作均體現出了他的價值論思想。他認為，價值與欲望相關，是「欲望的依附性」[749] 和「函項」，「如果滿足一種興趣是好的，滿足兩種興趣就更好一些；而滿足一切興趣就是最好的」[750]。英國的哲學家羅素、卡爾·波普爾和法國的薩特均對價值問題進行了研究。這些歐美的哲學家對價值的性質、分類、標準、主客觀性以及價值同事物、存在、實在的關係進行了不同角度和深度的探討。這些價值論哲學家對價值的思考，拓展了人們對人文學科的認識，加深了人們對人與物關係的思考，但他們大多同時忽視了社會實踐對價值的影響，從而使價值論哲學陷入主觀主義和經驗主義泥潭。馬克思主義哲學及其商品價值論思想為建構科學的價值論提供了有益的借鑑和可靠的依據。

中國古代哲學很少直接探討價值論，也較少直接探討世界的本質、認識的來源以及認識的結構和方法之類問題。中國哲學往往把此類問題轉變為社會倫理問題，即往往把哲學問題倫理化，注重倫理道德的價值。張東蓀的《價值哲學》（1933）是我國最早的關於價值論的研究成果。他在該書的序言中說，古代哲學注重於本體論研究，到了近代，「認識論（知識論）便繼之而興」；「到了最近，價值論又幾乎好像要取認識論的地位而代之。現代哲學研究的趨向大體是集中於價值論的研究，尤其是以價值論來

[748]　[美] 杜威. 確定性的尋求 [M]. 上海：上海人民出版社，1966：195.
[749]　[美] 培里. 現代哲學的傾向 [M]. 北京：商務印書館，1962：323.
[750]　[美] 培里. 新實在論 [M]. 北京：商務印書館，1980：146、326.

吸收倫理學」。[751] 在藝術價值論方面，黃海澄的《藝術價值論》（1993）和楊曾憲的《審美價值系統》（1998）是在審美藝術領域中的價值研究的早期成果。黃海澄在《藝術價值論》中寫道：「把文學藝術僅僅作為認識世界的一種特殊形式的觀點站不住腳，把文學藝術置於哲學認識論的基礎之上，可以說是找錯了家門，安錯了基座。要擺脫這種困境，我認為必須轉向辯證唯物主義的價值論，因為在我看來，藝術從根本上來說不屬於認知—真理系統，而屬於價值—感情系統。」[752] 藝術的核心價值是審美，而審美價值是研究人類的感性學科，因此，「藝術理論應主要建立在價值論的哲學基礎之上」[753]。楊曾憲審美價值系統的研究構建，受到蘇聯學者庫茲明的《馬克思理論和方法論中的系統性原則》和馬克思的《資本論》的影響，特別是庫茲明對馬克思商品價值的分析和「系統質」概念的提出，使楊曾憲聯想到超越物固有屬性的「美」和商品的「價值」的相同性。[754] 在這種相同性啟發下，他把審美價值系統分為：前文化審美價值系統、文化審美價值系統、社會審美價值系統、人類共同審美價值系統等五個部分。雖然他主要研究的是審美問題，但對藝術問題也多有涉獵，對藝術價值也採用了系統性的分析方法，是頗有見地的。

中國古代藝術價值不可能由自身直接顯現出來，它必須通過接受者的「閱讀」才能完成，因此，可以說價值是一種關係的體現。這正如美學家杜夫海納所言：「審美物件的存在就是透過觀眾去顯現的。任何物件既要動作又要概念。藝術作品則不然，它只是激起知覺。這是否說沒有『現象的存在』呢？是否說博物館的最後一位參觀者走出之後大門一關，畫就

[751] 張東蓀 . 價值哲學 [M]. 上海：上海世界書局，1934：3-4.
[752] 黃海澄 . 藝術價值論 [M]. 北京：人民文學出版社，1993：24.
[753] 黃海澄 . 藝術價值論 [M]. 北京：人民文學出版社，1993：37.
[754] 楊曾憲 . 審美價值系統 [M]. 北京：人民文學出版社，1998：3-4.

不再存在了呢？不是。它的存在在開始沒有被感知。這對任何物件都是如此。我們只能說：那時它不作為審美對象而存在，只作為東西而存在。如果人們願意的話，也可以說它作為作品，就是說作為可能的審美對象而存在。」[755] 王陽明亦言：「你未看此花時，此花與汝心同歸於寂。你來看此花時，則此花顏色一時明白起來。便知此花不在你的心外。」[756] 一般人認為王陽明的思想和英國哲學家貝克萊的主觀唯心主義相似，但從這句話來看，他的觀點和海德格爾的「去蔽說」也很相近。「去蔽說」的核心是認為藝術可以使事物隱蔽的本性澄明，使隱而不彰的世界本體澄亮。這是存在主義者所認為的藝術的價值所在。孔子曰：「詩，可以興，可以觀，可以群，可以怨。邇之事父，遠之事君，多識於鳥獸草木之名。」[757] 這是儒家的藝術價值論，它更加注重藝術與現實的關係，以及藝術與人生、社會、倫理、道德的關係。即便是相同的藝術物件，因為接受者的不同的「前見」，也會導致不同的價值呈現，因此魯迅在評價《紅樓夢》時說：「經學家看見《易》，道學家看見淫，才子看見纏綿，革命家看見排滿，流言家看見宮闈祕事。」[758] 這真可謂「美不自美，因人而彰」，可見藝術的價值也具有很大的主觀性和相對性。

　　清代鄒一桂在他的《小山畫譜》中談到「西洋繪畫」時說：「西洋人善勾股法，故其繪畫於陰陽遠近，不差錙黍。所畫人物、屋樹，皆有日影。其所用顏色與筆，與中華絕異。布影由闊而狹，以三角量之。畫宮室於牆壁，令人幾欲走進。學者能參用一二，亦其醒法。但筆法全無，雖工亦匠，故不入畫品。」[759] 認為西方的油畫「筆法全無，雖工亦匠，故不

[755] [法] 杜夫海納 . 美學與哲學 [M]. 孫非譯，北京：中國社會科學出版社，1985：55.
[756] [明] 王守仁 . 王陽明全集 [M]. 上海：上海古籍出版社，2012：94.
[757] [宋] 陳祥道《論語全解》，清文淵閣四庫全書本，卷九。
[758] 魯迅 . 魯迅全集（第 8 卷）[M]. 北京：人民出版社，1981：145.
[759] 沈子丞 . 歷代論畫名著彙編 [C]. 北京：文物出版社，1984：466.

入畫品」，顯然是站在中國傳統文人畫的立場，來看西方的油畫而得出的結論。西方人如何看待中國的文人畫呢？也同樣存在著這種因立場不同而得出不同評價的情況。

哲學家黑格爾說：「審美帶著令人解放的性質，它讓物件保持它的自由與無限，不把它作為有利於有限需要和意圖的工具而起占有欲而加以利用。所有美的物件既不顯得受我們人的壓抑和逼迫，又不顯得受其他外在事物的侵襲和征服。」[760] 因此可以說，審美和藝術是最具價值感和「合目的性」的事物。審美的這種「令人解放的性質」在中國古代藝術中是透過「由技進乎道」的過程來實現的，莊子的精神庶幾接近了人的解放的狀態。

中西方的價值觀的差異是從各自的文化本體中生發出來的。《聖經》中亞當和夏娃在伊甸園裡偷吃了禁果 —— 知識之樹上的果實，結果被逐出了伊甸園，從而失去了享受生命之樹上的果實的權利。《聖經》的這則故事隱喻西方選擇了知識之路徑，因此必然要遭受失去生命樂趣的報復。《老子》第十九章寫道：「大道廢，有仁義。智慧出，有大偽。」《莊子》也言「象罔得玄珠」。知識的積累、智慧的產生總是以犧牲人的感性存在為前提。《山海經》中的「七竅開」、「混沌死」也同樣隱喻了中國文化重視生命本體價值的性質。西方則是「浮士德」精神，對知識的追求超過了對生命本身感性的滿足，因而造成了浮士德的悲劇。

德國 18 世紀的音樂家喬·弗·亨德爾說：「如果我的音樂只能使人愉快，那我感到很遺憾，我的目的是使人高尚起來。」[761] 在康得離世前九天，醫生去看望他，這時他已是風燭殘年，而且身體極度虛弱，眼睛幾乎

[760]　[德] 黑格爾 . 美學第 1 卷 [M]. 朱光潛譯，北京：商務印書館，1979：147.
[761]　宗白華 . 康得美學原理評述 [M]. 載康得《判斷力批判》（上卷），北京：商務印書館，1964：220.

失明，但他口中喃喃自語道：「人道之情現在還沒有離我而去呢。」後來在場的人才明白過來，他是要客人先入座，然後他才坐下，這使在場的人感動得「潸然淚下」。潘諾夫斯基在其著作《視覺藝術的含義》的導言中引用了康得這句話，並對這句話作了這樣的闡釋：「人對自我承認和自我強加於自身的那些原則的自豪感和悲劇意識，與他對疾病、衰老和『必死的命運』這個字眼所包含的全部含義的徹底屈服形成了鮮明的對照。」[762] 古今中外哲學家或藝術家在看待藝術的價值的時候雖然各有偏重，但均承認藝術是人類感性和理性相互平衡的產物，而中國古代藝術價值體系的核心則是明道和樂心，中國古代藝術品評的基本標準是雅俗，中國古代藝術穩定的價值結構是善美與品格。下面分別論述這些內容。

[762] [美] 潘諾夫斯基（Panofsky）. 視覺藝術的含義 [M]. 傅志強譯，瀋陽：遼寧人民出版社，1987：1-2.

第一節 明道與樂心：中國古代藝術的核心價值

　　中國古代藝術的核心價值是明道和樂心。明道即把宇宙的本體之道德發明出來；樂心即使內心快樂，使情感悅適，使人生找到存在感和價值感。從先秦的整體來看，儒家主張道德，但不放棄審美，而是提倡秩序化、禮樂化和道德化的審美；道家也宣導道德，但鄙棄現實世界「人為」的道德，提倡「自然」之道，主張「無為」、「自然」和「形而上」的美。前者以孔子和孟子為代表，後者以老子和莊子為代表。後代的哲學家和藝術家雖然對孔孟和老莊的思想均有所發展，但無不以他們的思想為圭臬。漢代從異域引入佛教，佛學也隨之匯入中國文化傳統之中。佛學和儒學、道學這三種學說成為「後軸心時代」中國文化的代表，深刻地影響了中國古代藝術的發展。

　　「明道」這個概念在先秦時期的《子夏易傳》和《老子》中就已經出現。《子夏易傳·上經泰傳第二》中寫道：「立功明道，皆上之有也。夫何咎哉！」[763]這段話是對《周易》「九四：隨有獲，貞凶。有孚在道。以明，何咎？象日：隨有獲，其義凶也。有孚在道，明功也」的注釋。這個卦辭的意思是：「押送俘虜在路上，明於約束，有什麼兇險呢？」、「明道」是指明察道理的意思。《子夏易傳·下經夬傳第五》亦寫道：「若主明道，通矣。得其賢人，王亦賴其治也，並受其福。」這段話是對《周易》「九三」卦辭「井渫不食，為我心惻。可用汲，王明，並受其福。象日：井渫不

[763] [周] 卜商《子夏易傳》，清通志堂經解本，卷二。

食，行惻也。求王明，受福也」[764] 的注釋。這裡的「明道」是言君主或主子能體恤民情，能把井水淘洗乾淨。《老子・同異第四十一》中言：「建言有之，明道若昧，進道若退，夷道若纇。」王弼注曰：「明道之人若暗昧無所見。」[765]「明道若昧」是說光明的道路好似暗昧，「明道」和「進道」、「夷道」相類同。因此，「明道」的理論來源是《周易》和《老子》，它是從政教和哲學領域中發展起來的。

「樂心」的提出者是荀子，他在《樂論》中言：「君子以鐘鼓道志，以琴瑟樂心。」[766] 君子以鐘鼓表達志向，以琴瑟愉悅心靈。但君子之樂是樂得其道，小人之樂則是樂得其欲。《呂氏春秋》中亦云：「耳之情欲聲，心不樂，五音在前弗聽；目之情欲色，心弗樂，五色在前弗視；鼻之情欲芬香，心弗樂，芬香在前弗嗅；口之情欲滋味，心弗樂，五味在前弗食。欲之者，耳目鼻口也；樂之弗樂者，心也。心必和平然後樂。心必樂，然後耳目鼻口有以欲之。故樂之務在於和心，和心在於行適。」[767] 這裡強調了「適音」的重要性，「適音」即「和音」。「行適」在於「和心」，而樂可以起到合同的作用，這就是「樂合同，禮別異」。喜愛音樂、色彩、美味和芬芳是人的本性，但心靈的本性是喜愛「和」，人只有在平和心態之下，心才會快樂，快樂了才能欣賞音樂、觀賞美色、品嘗美味。

「明道」和「樂心」均是在政教領域中衍生出來的概念，前者志在建功立業，後者關乎怡養性情。儒家的孔孟和道家的老莊分別發展了其中的道德心和審美心，使這「兩顆心」成為中國古代藝術發展的兩條核心線索，一直綿延至今。

[764]　[周] 卜商《子夏易傳》，清通志堂經解本，卷五。
[765]　《老子河上公注》，四部叢刊影宋本，下。
[766]　[戰國] 荀況《荀子》，清抱經堂叢書本，卷十四。
[767]　[戰國] 呂不韋《呂氏春秋》，四部叢刊影明刊本，第五卷仲夏紀第五。

▇ 一、明道與樂心的基本內涵

1. 明道

　　《周易》和《老子》中的「明道」基本上是哲學上的概念。真正把「明道」說引入藝術領域的是劉勰，他在《文心雕龍》的開篇即提出了文章一定要「原道」、「宗經」和「徵聖」的思想，他奉儒家的「道」、「經」和「聖」為圭臬，並在《原道》中明確提出了「聖人因文而明道」的理論命題。儘管劉勰的明道說志在宣揚儒家的倫理道德，但「明道」較之後來的「載道」說更具有美學價值。因為「文以載道」把「文」和「道」視為二分的關係，「文」是「道」的工具，沒有獨立的價值；劉勰的「明道」說則把「文」的本體視為「道」，「道」的感性表現即是「文」。這樣來說，劉勰是文道合一論者，他既重視文的明道功能，又重視情感、志意在文中的價值。所以，文章之美就是大道之美，文章的價值不同於倫理的善和政治的術，就是藝術的境界之美。

　　「明道」、「貫道」和「載道」的具體含義各不相同。《周易》中的「立功明道」，把「道」置於行為的操勞之中，聖人的「作」就是「道」。春秋戰國「大道廢」，這時需要「修道」，「修道之謂教」，孔孟的「述」就是「道」，他們的道和行為沒有分裂。魏晉時期劉勰的「因文而明道」，才真正把「文」橫亙在「聖」和「道」之間。「聖」和「道」開始分裂，也為「文」的獨立開闢了道路。劉勰的「文」是自然之文，「道」是自然之道。他把「文」從「立功」、「修道」、「教化」、「述作」的行為中獨立出來，後又把它置於自然的「神理」之中，因此，他所謂「文」的獨立並不徹底，因為「文」總是要關乎神理、道德和政治教化的。

　　唐宋時期的「明道」說仍然盛行，但「道」的含義發生了變化。隋末

大儒王通《中說》寫道：「學者博誦云乎哉！必也貫乎道；文者苟作云乎哉！必也濟其義。」學者博誦是為了「貫道」，文者為文是為了「濟義」。這種觀點基本代表了隋末唐初的「為文」的目的和意義——「文以貫道」。唐初的柳冕在《謝杜相功論房杜二相書》中言：「文章之道不根教化，則是一技耳。……至若荀、孟、賈生，明先王之道，盡天人之際，意不在文，而文自隨之，此真君子之文也。」[768] 王通和柳冕均認為散行或詩歌的主要功能是明道，而對辭賦等藝術性比較強的文體的認識則較為膚淺。王、柳以道德之心遮蔽了他們的審美之心，以功利的眼光看待文學，因而對諸如謝朓、沈約、謝靈運、鮑照、屈原、宋玉等文學大家的價值一概否定，這相對於劉勰的文學觀是一種退步。

韓愈和柳宗元是「古文運動」的代表人物，他們也主張文以「明道」或「貫道」，但立足點稍有不同：韓是從恢復道統的角度提倡文以明道，柳則是從現實政治改革的角度主張文以明道。韓愈認為，君子「得位」則思「死其官」，「不得位」則要「修其辭以明其道」[769]。朱熹評價韓愈：「第一義是去學文字，第二義方去窮究道理。」這裡即可以看出他對韓愈所提倡的文道關係的理解，即先修其辭恢復儒家的道統，反對佛老異說。柳宗元則從現實政治的角度出發，提出了「意欲施之事實，以輔時及物為道」[770]，因此他的「文以明道」有更多的出自現實政治改革的考量和思考。在隨後的宋元明清時代，文和道的關係基本在「明道」和「載道」之間徘徊。宋代的「載道」說，把文和道的關係絕對化為工具和目的的關係，以致發展到「作文害道」的程度。文和道猶如語言和思維的關係，語言有時不能充分表達思維，有時甚至妨礙思維的順利表達，「害道」則有

[768]　[清] 徐乾學《古文淵鑑》，清文淵閣四庫全書本，卷三十四。
[769]　[唐] 韓愈《昌黎先生文集》，宋蜀本，卷第十四。
[770]　[唐] 柳宗元《河東先生集》，宋刻本，卷三十一。

幾分合理的因素，這和「作文即害道」有幾分相似。朱熹是深諳作文之道的，所以他才了悟「文」的局限性。但思維終究還是要用「語言」來表達，這時的「語言」就不是說出或寫出的功能性語言，而是藝術的「語言」。

各個門類藝術都有各自處理情感和思維問題的獨特方式：「文」以抽象的語言符號為媒介來彰明道理；「詩」以詩性的語言來表情達志；「舞」以身體為媒介，借助有節律的動作來宣情達意；「畫」以線條和色彩的有意味的組合來傳神寫意；「樂」以聲音為媒介，借助旋律、和聲、曲調、節奏等元素來訴諸人心，表達難以言表的情緒、理想和天人相合的自然秩序等。正因為「文」的局限性，所以才有《毛詩序》的「情動於中而形於言，言之不足故嗟嘆之；嗟嘆之不足故詠歌之；詠歌之不足，不知手之舞之足之蹈之也」[771]。可見各個門類藝術都有自己的優長之處，也有自己不能超越的局限性。舞蹈、詩歌、戲曲、小說、建築、園林等藝術的出現，是人類在與自然和自身交往過程中對真、善、美認識的片段或階段性成果。因此，劉熙載在《藝概》中說「藝者，道之形也」。當然「明道」並不局限於韓愈、柳宗元所宣導的「古文運動」的範圍，唐代末年的李商隱亦提倡「行道不系今古，直揮筆為文，不愛攘取經史，諱忌時世」[772]，「直揮筆為文」，有明顯的「率性」的意味，雖然沒有超越儒家的範圍，但可以看出其與亦步亦趨援引儒家經典言論的衛道者相比已大異其趣。

2. 樂心

「樂心」是先秦時期首先在藝術倫理領域提出的一個概念。中國古代心性之學發達，各家各派都有關於心的言論。儒家主張「正心」，道家主

[771]　[南北朝] 蕭統《文選》，胡刻本，卷四十五。

[772]　[唐] 李商隱《李義山文集箋注》，清文淵閣四庫全書本，卷十。

張「清心」、「虛心」，佛家講「明心」。如果佛家把明心見性、道家的清心寡慾和儒家的正心誠意這三家學說置於中國文化傳統中來考察，就會發現它們的一個共同點是對「和」精神境界的追求，即「和心」是其共同的思想旨趣，這與《呂氏春秋》所言的「心必和平然後樂」是相通的。

中國人的憂患意識可以在《周易》中找到源頭，中國人總是把希望寄託在現世。孔子也很少談論性和天道，甚至也不談人死後的世界，他執著於現世的問題，「未知生焉知死」是他的邏輯。孔子沒有對宗教性彼岸世界的探討，但他並不缺乏形而上的超越思想的思索。孔顏樂處、陳蔡玄歌和「吾與點也」的價值認同，都表明孔子的「樂」是非宗教的極樂，是深植於大地之中而又試圖超拔出來的體道之樂，這種「樂」的觀念對後世產生了廣泛而深刻的影響。

李澤厚認為「樂」在中國哲學中具有本體意義，它是「天人合一」的成果和表現。[773] 至於中國古代人為什麼把「樂」置於如此高的地位，則語焉不詳。他認為，西方是罪感文化，中國是樂感文化；前者以靈魂皈依上帝為宗旨，後者以身心皈依宇宙大化為至樂。張載言「為天地立心」，《詩緯》曰「詩者天地之心」，《禮記》雲「禮者，天地之序也；樂者，天地之和也」，孔子言「興於詩，立於禮，成於樂」[774]，《樂記》寫道「大樂與天地同和」，《孟子》則稱「君子上下與天地同流」。中國傳統儒家文化的精髓——「禮」、「樂」和儒家人格的理想「君子」都本於天地大化的秩序之中，而人類的所有文化就是要體現這種天人合一的和諧狀態。

宗白華在《美學散步》中對中國傳統的日常生活如何進入形而上的審美境界進行了生動的描繪：「人生裡面的禮樂負荷著形而上的光輝，使現

[773] 李澤厚 . 中國古代思想史論 [M]. 北京：生活 · 讀書 · 新知三聯書店，2008：329.
[774] [宋] 王與之《周禮訂義》，清文淵閣四庫全書本，卷三十八。

實的人生啟示著深一層的意義和美。禮樂使生活上最實用的、最物質的衣食住行及日用品，昇華進端莊流利的藝術領域。三代的各種玉器，是從石器時代的石斧石磬等，昇華到圭璧等的禮器樂器。三代的銅器，也是從銅器時代的烹調器及飲器等，昇華到國家的至寶。而它們藝術上形體之美，式樣之美，花紋之美，色澤之美，銘文之美，集合了畫家書家雕塑家的設計與模型，由冶鑄家的技巧，而終於在圓滿的器形上，表出民族的宇宙意識（天地境界）、生命情調，以至政治的權威、社會的親和力。在中國古代文化裡，從最底層的物質器皿，穿過禮樂生活，直達天地境界，是一片混然無間，靈肉不二的大和諧，大節奏。」[775] 這就是所謂的與「天地同和」的「大樂」。中國古代「樂」的範疇極為廣泛，不僅詩、音樂、舞蹈包括在「樂」中，而且建築、美食、器皿等凡是能使人快樂的東西，皆可稱之為「樂」。這也許就是李澤厚稱中國文化是「樂感文化」的原因吧。新儒家方東美曾說：「不論在創造活動或欣賞活動，若是要直透美的藝術精神，都必須先與生命的普遍流行浩然同流，據以展露相同的創造機趣，凡是中國古代的藝術作品，不論它們是任何形式，都是充分地表現這種盎然生意。」[776] 誠哉斯言，中國古代人的審美活動總是和活潑潑的生命本身相統一，中國古代的藝術總是以表現這種活潑的精神為旨趣。

　　儒家把「樂心」與「道德」合而為一，把人格的完善和人性的解放置於藝術（「興於詩，立於禮，成於樂」；「志於道……游於藝」）之中。只有把道、德置於樂心的前提之下，這樣的道、德才能長久堅持下去；把樂心的藝術置於道、德的理性之下，這樣的藝術才可能是深刻的藝術。孔子不僅是禮樂文化的宣導者和建構者，而且對樂文化有著獨到的見解。孔子

[775] 宗白華 . 美學與藝術 [M]. 上海：華東師範大學出版社，2013：47.
[776] 方東美 . 方東美文集 [M]. 武漢：武漢大學出版社，2013：432.

認為：「知之者不如好之者，好之者不如樂之者。」[777]「知之」是一種理性之「知」，缺少感性的融入；「好之」就是有情感的融入，而「樂之」則是情感和生命完全融入的快樂享受。這是一個感情逐步深入理性內部，並最終取得平衡的過程。《論語》曰：「學而時習之，不亦說乎。有朋自遠方來，不亦樂乎。」這是說從「知之」到「好知」的過程要不斷地學習和實踐，把知識融入情感和行為之中。他在《論語‧雍也》中說「智者樂水，仁者樂山」，這就是後世所稱的仁智之樂的源頭。何以「智者樂水」？水的輕盈流動、隨物賦形和謙虛不器確如智慧之人的心靈狀態。何以「仁者樂山」？山的厚重不移、高峻堅定和承載不怨不正是仁者的品德嗎？這兩種品德孔子兼而有之，因而他的靈魂能深入山水性靈的內部而發明之。中國古代的文人山水畫多染漑這種文化思想和蘊含倫理道德的內容。孔子「以樂證道」[778]就是要以音樂的情感性為出發點，以審美的態度來證成天地之大道，即「天人合一」的大道。

　　孔子聽韶樂三月不知肉味，孟子「理義之悅我心，猶芻豢之悅我口」[779]，他們均把道德理義的內容和心中之「樂」連繫起來，並把它置於感官享受之上，這就是心靈之樂的高級境界。「樂無隱情」、「唯樂不可以為偽」都表明樂表達人情感的直接性和真實性，這也是孔子重視樂教的真義所在。原始儒家禮樂建構的目的並不在禮樂本身，而是為了人格的完善和道、德的完成，因此他們又提出「無聲之樂」、「德成而上，藝成而下」、「吾不試，故藝」等觀點。

　　總體來看，道家提倡自然無為的音樂，特別是大樂和至樂。《老子》

[777]　[南北朝] 皇侃《論語義疏》，清知不足齋叢書本，卷三。
[778]　雷永強 . 古樂悠悠，家園依依：論孔子以樂證道的樂教思想 [J]. 山西師大學報（社會科學版），2009（01）：78.
[779]　[宋] 蔡模《孟子集疏》，清文淵閣四庫全書本，卷第十一。

倡言「大音希聲」，《莊子》也言「至樂無樂」、「無為誠樂」（《莊子‧至樂》）。道家最大的快樂是得道，因此他們往往在日常生活中來體味得道的快樂。「庖丁解牛」的技術可以進乎道，從中可以達到音樂的審美境界，也就是得道的境界。「佝僂者承蜩」中的「用志不分，乃凝於神」（《莊子‧達生》）也是一種得道的精神狀態，主體由於熟練地掌握了技術，從而超越了技術本身而成為得道的一種象徵。技術如果外在於人，則成為人的一種異化力量而存在，而一旦技術和人結合為一體，技術則成為一種為我的力量，這種力量就是人快樂的根源。從《莊子》一書所引用的音樂材料來看，莊子也並非完全否定人為之樂，他反對儒家的禮樂，但又對《咸池》非常欣賞，在《莊子》中多次提到它。莊子主張「安時而處順，哀樂不能入」（《莊子‧養生主》），《莊子‧馬蹄》中寫道：「性情不離，安用禮樂！五色不亂，孰為文采！五聲不亂，孰應六律！」而《莊子‧胠篋》中說：「擢亂六律，鑠絕竽瑟，塞師曠之耳，而天下之人含其聰矣。」[780] 這就是反對人為的聰明智巧，提倡內涵其「聰」、「明」而不外露。《莊子‧繕性》則提出了「中純實而反乎情，樂也」[781] 的命題，莊子的後學繼承了莊子的思想傳統，提出了回歸人本性之真純的境界，這就是道家的「樂」。道家的這些音樂觀念影響了《呂氏春秋》、《淮南子》和《管子》中的音樂美學思想，例如《管子》中「節怒莫若樂，節樂莫若禮，守禮莫若敬，守敬莫若靜，外敬而內靜，必反其性」[782] 的思想明顯是受到了道家「靜」、「虛」觀念的影響。

　　樂心和明道並非是完全對立的兩個範疇，它們二者又是相通的。儒家的樂心是建基在「天地之和」基礎上的一種內在情感，從樂中透顯出一種

[780] 陳鼓應. 莊子今注今譯 [M]. 北京：商務印書館，2007：306.
[781] 陳鼓應. 莊子今注今譯 [M]. 北京：商務印書館，2007：466.
[782] [春秋] 管仲《管子》，四部叢刊影印宋本，卷第十三。

和諧的秩序建構；道家的樂心則是通過「去情」、「安情」和「任情」的行為，把自我情感建立在「自然」、「無為」的理念之上，從至樂的究極之地發現真我。儒家的樂心融貫了其道德理義的觀念，最終目的是為了發明其本心中的道義和力量，只是他們以審美的、藝術的方式去激發這種力量。道家的樂心是為了讓人回歸到人之初心，回到快樂的本源之地。

■二、明道把世界照亮，樂心把自我澄明

中國古人並不缺乏對世界終極問題的思考，這種本體論意識還是十分強烈的。諸如「天不生仲尼，萬古如長夜」，「為天地立心，為生人立命，為往聖繼絕學，為萬世開太平」，「判天地之美，析萬物之理」，都體現了這種對人類終極問題思考的意識。「明道」就是要使世界從混沌的狀態變為為我的狀態，從自然的狀態變為文化的狀態；「樂心」則是要使理性的道，返回我的內心，成為我的情感和趣味。

1. 文以明道、畫者聖也、樂幾於道

不管是「明道」、「貫道」還是「載道」，「文」的價值總是和道相連繫。劉勰倡言「明道」說，重視文和道的統一性，認為文中有道，道中有文，文道合一。後來發展到宋代，蘇軾提出了「有道有藝」，藝術和道雖然還是手段和目的的關係，但手段本身蘊含道的元素，手段完美自然道寓其中。貫道說和明道說基本相似，都是主張文和道的一體關係。周敦頤明確提出「文所以載道」的主張，把文和道的關係比喻為車和其所載之物的關係。文和道的二分關係發展到二程時的「作文害道」，這是合乎邏輯的發展結果。文的工具性和手段性發展到了極端就是藝術為政治服務，這當然是片面的。文的獨立性和價值被政治性所取代，這不符合藝術的發展規

律。朱熹提出了「文道合一」、「文本於道」和「意境渾融」的理論，這一貢獻對後世理解和處理文道關係具有深遠的影響和意義。

朱熹的文道理論沒有超越他的理學家的視域，他仍然是道本文末論者。「文」在魏晉時期主要指文章，在《文心雕龍》中「文」的範圍除文章外還指文學、詩文、辭賦等文體。唐代「文」的概念，特別是「文以貫道」、「文以明道」的「文」則多指散行。韓愈提倡古文運動，提倡「以文為詩」。趙翼《甌北詩話》卷五中曰：「以文為詩，自昌黎始，至東坡益大放厥詞，別開生面，成一代大觀。」[783] 吳喬《圍爐詩話》卷五亦寫道：「子瞻詩美不勝言……又多以文為詩。」[784] 可見從唐代到宋代，文的內涵已經不局限在古文、駢文和散行，已經可以把詩詞涵括在內了。元明清「文」的概念所涵括的範圍進一步擴大，不僅包括詩文，還包括小說、戲曲劇本等文體，和現代的文學的概念相接近。「文以明道」或「文以載道」何以成為可能？為什麼建築、園林、繪畫等別的藝術門類不能明道或載道？這與詩、文的自身特性和表現方式有關。中國古代在文字和語言的產生方面有著很多神話傳說，其中最為著名的是倉頡造字的神話。文字的產生晚於語言的產生，文字產生時，出現了「天雨粟，鬼夜哭」的景象，這就說明文字有種神祕力量，有了文字，「造化不能藏其祕」。文字是語言符號，在所有的藝術門類中唯有「文」是以抽象的文字符號為媒介的藝術，「詩」則是以口頭語言為媒介，它類似音樂。黑格爾認為詩所用的材料是語言，它較少受到物質媒介的限制，因此詩人「能深入精神意蘊的深處，把隱藏在那裡的東西搜尋出來，帶到意識的光輝裡」[785]。黑格爾的這個思想也可以用來解釋中國古代詩何以能「緣情」而「言志」。

[783] 陳伯海.歷代唐詩論評選 [C].保定：河北大學出版社，2003：970.

[784] [清] 吳喬《圍爐詩話》，清借月山房匯鈔本，卷五。

[785] [德] 黑格爾.美學（第三卷）（下冊）[M].北京：商務印書館，2009：52.

「文」是「知者」的創造，巧者也就是複述聖人所創造的東西而已。三代時期掌握文字的人有兩種：一是巫師，一是史官，有的時候巫師兼具史官。他們在祭祀、占卜和禮儀活動中要使用文字，「詩言志」的理論實際就是在這個過程中產生的。「詩言志」是指向神明禱告的，也就是說「詩」是在占卜或祭祀過程中被使用的。「文」應該是在《尚書》中記載的「惟殷先人，有典有冊」時已經出現了。這裡的「典」、「冊」即是系統的文本。典冊所承載的應該是治理國家的政治性、綱領性檔，或者是歷史的經驗教訓，這可以從《尚書》的內容中得出合理的推測。春秋戰國史官文化向諸子文化轉變，「文」的概念也發生了變化，但「文」仍然被貴族階層所壟斷。孔子興辦私學，文化教育開始向下層轉移，但「文」的神聖性和明道的功能性仍然是其主要特徵。

「畫者，聖也」是唐代朱景玄在《唐朝名畫錄》的序言中引用古人的一句話。他接著寫道：「蓋以窮天地之不至，顯日月之不照。揮纖毫之筆，則萬類由心；展方寸之能，而千里在掌。至於移神定質，輕墨落素，有象因之以立，無形因之以生。其麗也，西子不能掩其妍；其正也，嫫母不能易其醜。」[786] 他把繪畫的「窮形寫照」的功能描述得非常到位：繪畫可以達到「天地之不至」，可以顯示「日月之不照」。「形以載神」和「形憑神運」是明代興起的一個觀念，它是「以形寫神」觀念的發展，是先秦身心、形神觀念影響的結果。魏晉時期人物品藻的風尚、禪宗思想的影響使形神觀念廣泛運用於藝術領域，顧愷之、謝赫、宗炳等把它轉化為一個藝術範疇運用於繪畫理論中。「樂幾於道」則是隋朝音樂家何妥的一個觀點，元代的史學家郝經也言「禮本乎德，樂幾於道」，其實這種思想在《樂記》中已經有了萌芽。遠古時代的舞者一方面通過身體動作來愉悅自

[786] 于安瀾 . 畫品叢書（一）[M]. 鄭州：河南大學出版社，2015：88.

我，另一方面依靠舞蹈和音樂的力量來與上天對話，試圖達到溝通天地的精神境界，這時的「道」就是天道。奴隸社會和封建社會的「道」則被統治階級賦予了倫理道德的內涵，但「道」始終葆有神祕性和形上性的原始基因。

文的明道功能，形的傳神或載神功能和樂的接近道的趨勢，表明人類的文化形態都有著從實在的物質形態向精神躍升的趨勢，都有著從有限的具體之物向抽象的無限之物靠攏的渴望，都有著從晦暗的物的「沉睡」狀態向光明的「醒悟」狀態轉化的可能。質言之，人的靈明使萬物皆照。藝術的文采、形色和魅力使藝術擁有如莊子所言的「十日並出，萬物皆照」的功能，從而能達到「大清明」的境界。至此我們可以說，「文以明道」已經超越了具體的藝術門類，超越了具體的倫理道德，成為藝術的一個原型理論。這個理論使迷失自我的現代人重新認識自我，使掩蓋在科技和經濟之網中的人們重現發現自我。因此，「文以明道」論不僅具有存在的價值，而且還具有重要的現實意義。

2. 樂者樂也、以文為娛、以畫為樂

《樂記》最早提出了「樂者樂也」（《樂記‧樂情》）的觀點，它與「樂者，德之華也」（《樂記‧樂象》）相表裡，相支撐。「樂」就是要使人快樂的，這是「樂」的本質。而「德」是人性的根本，「樂」是人性的花朵。「樂者，所以象德也」（《樂記‧樂施》），君子知樂，故「知樂則幾於禮」（《樂記‧樂本》），知禮樂也就是幾於得道。這是儒家禮樂觀的演變邏輯。「樂以象德」和「樂幾於道」就成為儒家樂教的根本宗旨。儒家樂教以三代先王之樂為雅樂，以民間音樂為俗樂。春秋戰國巨大的社會轉型導致「禮崩樂壞」，鄭衛之音的俗樂隨之興起，上自王侯下至百姓都喜愛鄭

衛之音，而聽雅樂則「唯恐臥，聽鄭衛之音，則不知倦」（《樂記·魏文侯》）。這是一個思想解放的時代，人們對「樂者樂也」的情感本性被釋放出來。魏晉時代也是思想轉型的時代，嵇康的《聲無哀樂論》否定了音樂的表情本質，這就斬斷了樂「象德」、「幾道」的途徑，為「樂者樂也」賦予了新的時代內涵。隋唐時代重新強調禮樂的教化功能，但唐代的國力強盛，藝術繁榮，統治者實行了開明的內外政策。唐太宗曾說：「夫音聲豈能感人，歡者聞之則悅，哀者聽之則悲，悲悅在於人心，非由樂也。將亡之政，其人心苦，然苦心相感，故聞而則悲耳，何樂聲哀怨能使悅者悲乎？」[787]這實質上是否定了「興亡由樂」的傳統觀點，顯示出李唐王朝自信和開明的時代氛圍。唐代是一個音樂文化繁榮的時代，宮廷裡面雅樂和俗樂、大麴和法曲、胡樂和正聲交響合鳴，民間的歌謠和曲子種類繁多。唐代酒宴著辭多是具有遊戲性和娛樂性的流行音樂，它超越了雅俗、華夷、階級和身份等觀念的限制，在宮廷教坊和民間的小巷都很流行。這真是一個「樂者樂也」的時代。宋元明清時期，音樂文化也伴隨著市民經濟的繁榮而進一步發展，表演藝術空前繁榮，藝術的自娛娛人的功能進一步突顯出來。王國維在評價元劇作者時說：

蓋元劇之作者，其人均非有名位學問也；其作劇也，非有藏之名山，傳之其人之意也。彼以意興之所至為之，以自娛娛人。關目之拙劣，所不問也；思想之鄙陋，所不諱也；人物之矛盾，所不顧也。彼但摹寫胸中之感想，與時代之情狀，而真摯之理，與秀傑之氣，時流露於其間。故謂元曲為中國最自然之文學，無不可也。若其文字之自然，則又為其必然之結果，抑其次也。[788]

[787] 吳釗等 . 中國古代樂論選輯 [C]. 北京：人民音樂出版社，2011：156.
[788] 王國維 . 宋元戲曲史 [M]. 上海：上海古籍出版社，1998：100.

　　王國維認為元劇有「自娛娛人」的功能，元劇的作者不顧人物矛盾但抒胸中感想和時代情狀，從中流露出了「秀傑之氣」和「真摯之理」。

　　文的觀念發展到明清時代已經發生了很大變化，儒家的「載道」、「明道」觀和「溫柔敦厚」風格受到了衝擊。這種衝擊主要來自兩股力量的合力：一是在明代中後期資本主義經濟發展過程中日益突顯的社會矛盾，一是重視情感本體和個性心靈張揚的哲學思潮。這兩方面的因素有力地促進了藝術在近代的轉型。從先秦的詩教到元代的文的自娛娛人功能的突顯，這是文學功能論的一個巨大躍變，當然它更是對文以載道觀念的解構。藝術「寓教於樂」的觀念歷史悠久，從先秦到晚明，從樂教、詩教、禮教到文教，無不以藝術情感之名行道德教化之實。真正提出「讀書著文以自娛」的是明代前期的被稱為「正學先生」的方孝孺，他在《默山精舍記》中寫道：「士不士有命，非我所敢知。我家壽昌有默山最勝，吾祖宋校書君楚才嘗歸老於此，某思結屋其旁讀書著文以自娛，第未果歸耳。屋成，名之為默山精舍，子必為我記之。」[789]「文以自娛」的觀念相對於魏晉、唐宋的「文以明道」、「文以載道」、「有道有藝」、「文道合一」等觀念來說確實是一個巨大的歷史跨越，它把文的價值、功用建立在人的情感需要和審美愉悅的基礎之上，而不是為了刻板的教條和所謂的道德禮儀。明代錢谷也言「著詩文以自娛」，晚明的茅坤在《柳州文鈔十》中亦寫道：「情思所向，輒著文以自娛。」晚明的鄭元勳也以「文以自娛」相標榜，他甚至以「媚幽閣文娛」命名自己的小品文。明代末期自娛文風興起，李贄在其書中曰：「大凡我書，皆謂求以快樂自己，非為人也。」[790]明代宣導「文以自娛」觀念的還有夏言的《夏桂洲文集》（明崇禎十一年吳一璘

[789] [明] 方孝孺《遜志齋集》，四部叢刊影明本，卷十七。
[790] [明] 李贄《焚書》，明刻本，卷二。

刻本，卷十六）、徐象梅《兩浙名賢錄》（明天啟刻本，卷四十四）、尹襄的《巽峰集》（清光緒七年永錫堂刻本，卷十一）、張鳴鳳的《桂勝》（清鈔本，卷一）等等。清代文以自娛的風氣仍然濃厚，張永銓的《閑存堂集》（清康熙刻增修本，文集卷一序）、佚名《平山冷燕》（清順治刊本，第二回）、汪森的《粵西詩文載》（清文淵閣四庫全書本，卷三十）中都有表現。這種文以自娛的風尚出現在明初而興盛於晚明並不奇怪，它是社會轉型的產物，此時文和藝術的價值重新得到評估。魏晉和唐代是門閥士族社會，「文」的範圍僅限於上層的貴族，藝術中的精英文化也為門閥士族所壟斷，這時「文」的自娛空間比較狹小。唐末五代門閥士族的勢力被削弱，宋代科舉制度的完善進一步瓦解了門閥士族的勢力，社會實現了偉大的轉型，這就是學術界所公認的「唐宋轉型」或「唐宋變革」。宋代城市經濟的繁榮進一步促進了雅俗文化的交融發展，元代使市民文化、士人傳統相互融合，藝術領域中的自娛娛人的風氣更加興盛。明清文化是宋元文化的繼續，王陽明的心學帶來了新的時代氣息，打破了道學的陳舊格套，充滿了自由解放的精神，[791] 表現出了不同於程朱理學的新氣象。

　　泰州學派的李贄是晚明思想界的明星，也是狂禪派的核心人物。他倡言「名教累之」（《孔明為後主寫申韓管子六韜》），不「以孔子之是非為是非」[792]，大罵儒家為「兩頭馬」[793]，提出男女平等的思想，甚至稱讚盜賊林道乾為「有膽有識」之輩。這些驚世駭俗的言論猶如驚雷，一掃思想界的陳陳相因之氣。在文學藝術方面，李贄提出「童心說」，稱「天下之至文未有不出於童心」[794]，湯顯祖提出「情至說」，袁宏道提出「性靈

[791] 嵇文甫 . 晚明思想史論 [M]. 開封：河南大學出版社，2008：7.
[792] [明] 李贄《李溫陵集》，明刻本，卷十四。
[793] [明] 李贄《焚書》，明刻本，卷五。
[794] [明] 李贄《焚書》，明刻本，卷三。

說」。總之，他們提倡「因情造文」，不以儒家的倫理道德為準的，確實掀起一股個性解放的潮流。金聖歎在《讀第五才子書法》中寫道：「《史記》是以文運事，《水滸》是因文生事。以文運事，是先有事生成如此如此，卻要算計出一篇文字來，雖是史公高才，也畢竟是吃苦事；因文生事卻不然，只是順著筆性去，削高補低都由我。」「順著筆性去」就是以我為中心，這種「我之為我，自有我在」的姿態體現出對自我性情的張揚和自娛娛人觀念的認可。

　　對繪畫功能的認識是從開始的「知神奸，明鑑戒」、「暢神」，最後發展到「自娛」、「寫心」。以畫為樂的觀念在宗炳和王微的畫論中已經出現，宗炳的「澄懷味象」具有審美的觀照山水的性質，他的「臥遊」和「暢神」已經具備以畫為樂的質素。姚最評價蕭賁時說：「學不為人，自娛而已。」[795]張彥遠在《歷代名畫記》中曰：「圖畫者，所以鑑戒賢愚，怡悅情性……放情林壑，與琴酒而俱適，縱煙霞而獨往。」[796]可見張彥遠已經把山水畫的功能定義為「怡悅情性」、「放情林壑」了。宋代藝術以「意」、「韻」為核心範疇，畫家或「弄筆自適」（李成），或「坐窮丘壑」（郭熙），或「畫以適意」（蘇軾），山水畫是他尋求心靈安慰的理想之境，也是他們「不平則鳴」的心理宣洩之地。蘇軾的《枯木圖》被米芾稱之為「寫胸中盤鬱」，繪畫的宣洩功能得以體現。自娛和宣洩本身就是一而二、二而一的問題。元代的倪雲林「寫胸中逸氣」，明代的董其昌說：「非以畫為寄，以畫為樂者也。寄樂於畫，自黃公望始開此門庭耳。」[797]明確提出了「以畫為樂」的觀念，這是強調繪畫的審美娛樂功能，不「以畫為寄」，就是否定繪畫的鑑戒賢愚和倫理教化功能。

[795]　[南北朝]姚最《續畫品》，明津逮祕書本。
[796]　[唐]張彥遠《歷代名畫記》，明津逮祕書本，卷六。
[797]　[明]董其昌《畫禪室隨筆》，清文淵閣四庫全書本，卷二。

　　「心印」是佛家用語，指禪師所證悟的境界，但它能貼切地表現繪畫和心靈的關係，如明代王世貞就在《藝苑卮言》中寫道：「沈周……獨於董北苑、僧巨然、李營丘，尤得心印。稍以己意發之，遇得意處，恐諸公未必便過也。」[798] 他認為沈啟南的繪畫不僅得到了宋元名家的真精神，又能超越他們，在畫作中融入己意，這就是他繪畫的高妙之處。郭若虛《圖畫見聞志》云：

　　凡畫必周氣韻，方號世珍。不爾，雖竭巧思，止同眾工之事，雖曰畫而非畫。故楊氏不能授其師，輪扁不能傳其子，系乎得自天機，出於靈府也。且如世之相押字之術，謂之心印，本自心源，想成形跡，跡與心合，是之謂印。矧乎書畫發之於情思，契之於絹楮，則非印而何？押字且存諸貴賤禍福，書畫豈逃乎氣韻高卑？夫畫猶書也，楊子曰：「言，心聲也；書，心畫也。聲畫形，君子小人見矣。」[799]

　　把繪畫看作心靈的表現，從這個意義上說，它和音樂一樣，都是心靈的藝術而「不可為偽」。繪畫和音樂撫慰人的心靈，把人的品位、志趣和對這個世界幽微的感受表現出來，從而也澄明自我。

[798]　[明] 沈周 . 沈周集 [M]. 上海：上海古籍出版社，2013：809.

[799]　于安瀾 . 畫史叢書 [M]. 鄭州：河南大學出版社，2015：202.

第二節　雅與俗：中國古代藝術品評的基本標準

雅俗之別是中國藝術古老而永恆的話題，不僅貫穿於中國古代藝術史的始終，而且也貫穿在中國古代藝術理論諸範疇的衍化和發展過程中。因此，可以說雅俗範疇是涉及本體論、認識論、價值論的重要概念。雅俗範疇產生於中國傳統文化這個「超穩定系統」[800] 中。這系統的功能就是要保持政治、文化的穩定性和連續性，防止劇烈的社會變革導致文化的斷裂。中國古代社會擁有典型的大陸文明的文化狀貌，農業社會的自然經濟和小農意識造成雅俗問題和古今問題、夷夏問題、禮樂問題、道欲問題相交聯。雅俗問題根源於人之本性中既喜新厭舊，又懷舊恐新的矛盾心態。所以，雅俗問題也可以看作時間層面的古今問題，空間層面的夷夏問題，社會層面的禮樂問題，人性層面的道欲問題在藝術中的集中體現。

雅俗儘管也貫穿於中國古代藝術的本體論、認識論的層面，但最終還是要反映在藝術作品中，是藝術接受者對藝術的一種價值認定和評判，更多涉及價值論的層面。因此，這裡特別把它置於價值論中討論。

一、雅俗觀念考辨

雅俗的觀念和形神、虛實範疇一樣，最初的意義和後起的含義或者沒

[800] 這個概念是金觀濤、劉青峰在《中國歷史上封建社會的結構：一個超穩定系統》一文中提出的，該文把中國封建社會的超穩定系統歸之於三個結構：政治結構、經濟結構、意識形態結構。並且認為，中國封建社會的穩定與動盪取決於這三個方面的變化，中國封建社會的整體的穩定性是由於中國封建社會的政治結構和意識形態結構的高度一致決定的。載《貴陽師範學院學報》（社會科學版），1980 年第 01 期和第 02 期。

有直接的連繫，它們不是一開始就形成了對偶關係，也並不是一開始就運用在藝術領域。在藝術領域，雅與俗相互依存，是對立統一的關係。

　　雅的原始詞義是指一種鳥，《說文解字》：「雅，楚鳥也，一名鷽，一名卑居。」[801] 至於是指什麼樣的鳥則有不同的說法，但根據早期文字來看是這樣的：𧮫 𢓜 𤲠 𩾗 雅。這裡前兩個是《古文字四聲韻》中的雅字，第三個是《漢簡》中的雅字，第四個是《漢印文字征》中的，第五個是《睡虎地秦簡文字編》中的。「雅」雖然是個形聲字，但從這些字形很難判斷雅字所代表的鳥的真實樣子。《說文解字六書疏證》卷七中引用朱駿聲的說法：「開口曰雅，閉口曰烏。」馬敘倫引用《小爾雅》：「純黑，反哺，謂之慈烏；小而腹下白，不反哺育者，謂之雅烏；白頸而群飛者謂之燕烏；大而白脰者，謂之蒼烏。是雅為烏之一種，故謂之楚烏。張中孚謂即今江東麥下種時成群而來啄麥子者是也。」[802] 從這些古文字學家對《說文解字》和《小爾雅》記載的闡釋可以看出，雅是指南方或東南方的一種鳥。而雅言的雅則與此種鳥似乎並沒直接的關聯，它應該是另有所起。

1. 雅言和方言、俗語 —— 意識形態建構和審美性的遷轉

　　夏商周時期的雅俗觀念發展到春秋戰國已有很大的改變。周天子和京畿地區所操的語言是雅言，就成為官方的語言，而四方諸侯所操語言就是方言。統治者為了國家的統一和政權鞏固的需要而推行雅言。《尚書·畢命》云：「惟周公左右先王，綏定厥家，毖殷頑民，遷於洛邑，密邇王室，式化厥訓，既歷三紀，世變風移。」[803] 用周的「先進」文化去感化殷的「頑民」，從而達到世風的改變，這實質就是使殷民雅化的過程。《禮記·王制》寫道：

[801]《古文字詁林》（第 4 冊），上海：上海教育出版社，2001：85.
[802]《古文字詁林》（第 4 冊），上海：上海教育出版社，2001：85.
[803]［漢］孔安國《尚書》，四部叢刊影宋本，卷十二。

凡居民材，必因天地寒暖燥濕。廣穀大川異制，民生其間者異俗，剛柔、輕重、遲速異齊，五味異和，器械異制，衣服異宜。修其教，不易其俗；齊其政，不易其宜。中國戎夷五方之民，皆有性也，不可推移。……五方之民，言語不通，嗜欲不同。達其志，通其欲。……凡居民，量地以制邑，度地以居民。地、邑、民居必參相得也。無曠土，無遊民，食節事時，民咸安其居，樂事勸功，尊君親上，然後興學。司徒修六禮以節民性，明七教以興民德，齊八政以防淫，一道德以同俗，養耆老以致孝，恤孤獨以逮不足，上賢以崇德，簡不肖以絀惡。[804]

周代的統治者看到了各個諸侯國之間存在著「異俗」、「異齊」、「異和」、「異制」等情況，就採取了「修六禮」、「明七教」、「齊八政」、「一道德」等措施來消除八方殊俗、音聲各異帶來的混亂和不安，這種「修」、「明」、「齊」、「一」的過程也就是使各地的風俗雅化的過程。風俗習慣並非一朝一夕所能改變，語言習慣更是如此，它具有很大的穩定性和自身的延續性。周代的統治者一方面動用國家的政教力量推行其政策，使道德歸一；另一方面也要考慮各地的差異，使其人能「達其志，通其欲」。這實質上是以雅化俗和援俗入雅的雙向建構過程。「天子聽政，使公卿至於列士獻詩，瞽獻典，史獻書，師箴，瞍賦，矇誦，百工諫，庶人傳語，近臣盡規，親戚補察，瞽、史教誨，耆、艾修之，而後王斟酌焉，是以事行而不悖。」[805] 可見西周的統治者已經體會到了俗文化對其統治的重要性，因此才「王斟酌焉，是以事行而不悖」。

語言分為口頭語和書面語，口頭語有雅言和方言、俗語的區別，書面語則均為官方的語言，即為雅正之語。《尚書·多士》中言：「惟殷先人，

[804] 周殿富. 禮記新編六十篇 [C]. 北京：北京時代華文書局，2016：45-46.
[805] [戰國] 左丘明. 國語 [M]. 上海：上海古籍出版社，2015：7.

有典有冊。」[806] 這裡的典冊即指古代的典籍。官方的典籍當然為雅正之言。因為西周時代「學必出於王官」[807]，這樣王官貴族就壟斷了學術、文化和學校的教育，他們的語言理所當然成為代表權威話語的雅言。東周時代，特別是春秋戰國之交，王室衰微，王綱解紐，官失學守，政教分離，造成了「王官之學」向諸子之學的轉移。雖然諸子和王官有著千絲萬縷的連繫，但子學時代的到來無疑是對王官文化壟斷的一次解構。商周時代的「方士」和春秋戰國時代的諸子均為中國早期的知識份子的重要組成部分。孔子開辦私學，有弟子三千，其中著名的有七十二個。孔子主動以周代的雅言為標準語去教授弟子，顯示出其對周王室統治秩序合法性的維護。孔子極力提倡《詩》、《書》、《禮》、《樂》這些王官之學，他認為「不學詩，無以言」。孔子「述而不作」也顯示出他對王官之學的崇拜，並非是出於自謙。孔子為何「述而不作」，這個問題在章學誠的《校讎通義·原道》中可以找到答案：

[806] 楊端志. 訓詁學（上編）[M]. 殷煥先校訂，臺北：五南圖書出版股份有限公司，1997：11.
[807] 班固在《漢書·藝文志》中引用劉歆《七略》中的一段話：「儒家者流，蓋出於司徒之官……道家者流，蓋出於史官……陰陽家者流，蓋出於義和之官……法家者流，蓋出於理官……名家者流，蓋出於禮官……墨家者流，蓋出於清廟之守……縱橫家者流，蓋出於行人之官。」章學誠：《文史通義·內篇·經解上》（葉瑛校注，北京：中華書局，1985：93-94.）中寫道：「至於官師既分，處士橫議，諸子紛紛著書立說，而文字始有私家之言，不盡出於典章政教也。儒家者流，乃尊六藝而奉以為經，則又不獨對傳為名也。」可見章學誠基本同意劉歆和班固的觀點。明確提出這個觀點的是章炳麟，他在《諸子學略說》說：「諸子之學多出於王官」，他的根據即是班固引用劉歆的這段話。胡適明確反對章炳麟的觀點，他寫了《諸子不出於王官論》，其中寫道：「諸子自老聃、孔丘至於韓非，皆憂世之亂而思有以拯濟之，故其學皆應時而生，與王官無涉。」（載《胡適學術文集·中國哲學史卷》，北京：中華書局，1991：591-596.） 馮友蘭也對此問題說：「諸子不出於王官」論不能成立，而且補充認為，諸子不一定出於王官，也許出於大夫之家，還把自己的觀點明確為儒家出於相禮樂之士（文士），墨家出於武士，陰陽家出於巫祝方士，名家出於訟師，法家出於法術之士，道家出於隱士等。（載馮友蘭：《原儒墨》，《三松堂全集》第十一卷，第343-344頁）對於此問題胡適和劉歆的觀點均有片面的地方，諸子之學不可能與王官無涉，也不可能如劉歆所言的成為一一對應的關係。現在學術界普遍認可的一種觀點即為：諸子之學雖然不會都直接出自王官之學，但與王官之學又有著密切的關係。此注釋參考了王鴻生. 中國的王官文化與儒學的起源[J]. 文史哲，2008（05）：49-55. 王齊洲. 雅俗觀念的演進與文學形態的發展[J]. 中國社會科學，2005（03）：151-164. 中的觀點。

　　理大物博，不可殫也，聖人為之立官分守，而文字亦從而紀焉。有官斯有法，故法具於官；有法斯有書，故官守其書；有書斯有學，故師傳其學；有學斯有業，故弟子習其業。官守學業皆出於一，而天下以同文為治，故私門無著述文字。私門無著述文字，則官守之分職，即群書之部次，不復別有著錄之法也。[808]

　　孔子屬於無位之聖人，因此他恪守西周王官文化傳統，不僅不私自著述，遵循「官守其書」的傳統，而且還主動以雅言宣傳西周的王官文化。當然，這種「述而不作」不是簡單地重複六藝的典籍文字，而是利用對談或講話的形式來進行開創性的闡釋活動。劉台拱《論語駢枝》寫道：「夫子生長於魯，不能不魯語，惟誦《詩》、讀《書》、執禮，三者必正言其音，所以重先王之訓典，謹末學之流失。」[809] 劉寶楠也言：「夫子凡讀《易》及《詩》、《書》，執禮，皆用雅言，然後辭義明達，故鄭以為義全也。後世人作詩用官韻，又居官臨民，必說官話，即雅言矣。」[810] 孔子是主動推廣普通話（雅言）的先驅，他為何如此執著地利用雅言來宣傳六藝的內容？這要從孔子所處的時代環境講起。孔子處在「禮崩樂壞」、「處士橫議」和「官失其學」的時代，也就是眾聲喧嘩的時代。他試圖利用語言外在形式的統一來表達他的仁者情懷和對周代禮制的遵從。使用雅言反映出了孔子內心的渴望和對周代統治合法性的認同。孔子的這種心態始終影響著儒家的士人文化人格和志趣理想。孔子「少賤」、「吾不試，故藝」，使得他對有位的聖人秉持一種仰視的心態，始終不能超脫對現實的執著。居廟堂則憂其民，居江湖則思其君，就不可能有莊子般的逍遙。老子沒有

[808] 羅炳良譯注. 文史通義（上）[M]. 北京：中華書局，2012：418-419.
[809] [清] 劉台拱《論語駢枝》，清劉端臨先生遺書本。
[810] [清] 劉寶楠《論語正義》，清同治刻本，卷八。

孔子那般對現實政治的執著，恰恰是因為老子距離權力的中心更加接近，使他看清了周代禮樂制度運行的具體過程和王官文化的分化、衰落的真實面貌，這一切使他不再以理想的態度對待現實政治，能以平視的眼光看待權力。這可以看作孔子提倡雅言的潛在心理背景和行為的內在動因。

但「雅」字還可以通「夏」字，後來指中夏地區的語言。《荀子·榮辱篇》：「越人安越，楚人安楚，君子安雅。」《儒效篇》云：「居楚而楚，居越而越，居夏而夏，是非天性也，積靡使然也。然則雅夏古字通。」[811] 據此可以知道，「雅言」和「方言」不同。周祖謨認為：「雅言是區域間的共同語，通行的地區廣，有如說是廣大地區的標準語。方言則不然，只流行在某一地區而已。因此『雅言』可以跟『方言』對稱。」從《榮辱篇》和《儒效篇》的內容看，「雅言」與「方言」相比並沒有明顯的等級和高下之分。「雅言」的另外一個義項是和「俗言」相對稱，前者常指文雅的書面語，後者則為口頭的俚俗語。[812]《論語·述而》亦曰：「子所雅言，詩、書、執禮，皆雅言也。」即謂當時誦讀詩書執行典禮均用「雅言」，也就是合乎規範的語言。這裡雅俗已經成為一種對偶性的範疇了。《論語》中的雅言含有標準、規範的含義，即雅正之義。《荀子》中的雅言與方言相對，已經隱含了中心和邊緣的關係，雅是京畿之地的通用語言，而方言則是只流行於一個地方的語言。

孔子在教學或公共事務中運用雅言是有諸多文獻可以佐證的，而在生活中是否也用雅言交流則未可知。但從「越人安越，楚人安楚，君子安雅」來看，各地不同的人群所操語言是不同的，即便是同一地區，不同的人由於受教育的程度和身份等級的不同，所使用的語言也不會完全相同，

[811] [戰國] 荀況《荀子》，清抱經堂叢書本，卷二。
[812] 中國大百科全書總編輯委員會. 中國大百科全書·語言文字 [M]. 北京：中國大百科全書出版社，2002：438.

這種現象在社會語言學上叫「雙言現象」[813]，由雙言現象構築起的語言模型也稱為「雙言制」。「雙言制」在功能上分為高變體和低變體，前者指規範的語言形式，後者則指方言。從孔子的生活經歷來看，他生活在一個沒落的貴族家庭，多從事「小人儒」的角色，具備著操練兩種話語形態的家庭環境和職業環境。他應該能熟練地使用魯國的方言和河洛的雅言。[814]根據語言的「雙言現象」，可以推測雅言即高變體的語言，它在正式場合運用較多，主要流行於京畿地區，是貴族的官方語言形態。而各個方國或諸侯封地的語言即方言，是低變體的語言，它主要流行在民間和四方諸侯國中，相對於雅言的方言是日常交談時運用的語言。

雅言和方言是相對的，它們在不同的歷史時期可以相互轉化，但總體而言，雅言處於高位，方言處於低位元。周代標舉夏言為雅言，因為周代在歷史繼承性方面以夏為正統，有以這種語言選擇來與故殷相抗衡的意味。被譽為「辭書之祖」的《爾雅》，它不僅以書名來標舉語言的雅正傳統，而且以「以通語釋方言」的原則來貫徹這種傳統。這種以通行語和標準語解釋各地方言的著作，對當時的文化交流、意識形態建構和文化共同體的形成有著不可低估的作用。周代的這種語言觀也深刻地影響了中國古代藝術觀念的形成。

雅言除了意識形態和文化方面的意義之外，還有著重要的審美意義。

[813]「雙言現象」是查理斯·弗格森引入社會語言學的一個概念。他認為雙言現象是一種比較穩定的語言狀況，其中除了語言的主要方言（這可能包括一種標準方言或數種地區標準方言）之外，還有一種非常不同的、高度規範的（其語法往往更為複雜的）上層變體。這種變體是早期或另一語言集團的大量而受人稱頌的書面文獻的載體。掌握這種變體主要通過正規教育，其使用範圍主要限於書面語和正式談話場合；在日常談話中，該語言集團內的任何人都不使用這種變體。轉引自 [英]R.A. 赫德森 . 社會語言學 [M]. 北京：中國社會科學出版社，1990：70.

[814] 至於雅言究竟是什麼樣的一種語言變體，學界還沒有統一而準確的說法。王力認為「雅言」即「夏言」。朱自清亦如此認為，並且他還認為雅言即當時的京話或官話。何九盈認為夏言就是河洛方言，它的基礎應該包括與戎狄相對的整個夏族地區。引自張軍 . 先秦雅言的形成及其認同性影響 [J]. 殷都學刊，2014（02）：95.

雅言和方言相對，文言和白話相對，但也有以「文言」為雅言的論者，
《易傳‧十翼》中有《文言》篇，孔穎達疏：「文謂文飾。以乾坤德大，故
特文飾以為文言。」[815] 這裡的「文言」即表示有一定藝術性內涵的語言，
因此文言也就是雅言了。這裡的雅言和京畿之地所操的語言有所不同，它
主要是指向其審美性特徵。

　　詩歌是語言的藝術，雅俗範疇是品評詩歌的基本標準。但何詩為雅，
何詩為俗，並沒有一個永恆不變的標準。一般論者認為，以詩歌為代表的
中國文學的發展是一個由俗到雅的過程，由雅發展到極端就會走向衰落。
也有論者認為，這種認識並不符合中國文學發展的真實情況。王齊洲說：
「從局部而言，中國文學史上確實存在著某些文體由俗而雅最後走向衰落
的現象；從整體而言，中國文學的發展並不呈現由俗到雅再到衰落的趨
向，而是不斷地由雅趨俗，即從貴族走向精英，從精英走向大眾，文學主
流文體越來越通俗化，文學消費主體越來越大眾化，這是中國文學發展的
基本趨向。」[816] 這種見解是比較全面的，把握住了文學雅俗發展的內在
規律，是值得重視的一個學術觀點。如果把這種觀點移植到藝術的雅俗範
疇上來看，也是同樣適用的。但就具體的藝術門類來說，雅俗觀念的變化
也確實反映著文體的興衰遷轉的規律。

　　劉勰在《文心雕龍‧定勢》中提出了「雅俗異勢」和「執正馭奇」[817]
的觀點。雅俗體現為不同的「勢」，而這種「勢」則是由「體」決定的，
可見文章的雅俗品位是由其「體勢」決定。「執正馭奇」則是言「正」和
「奇」的辯證統一。劉勰認為，不管是雅俗還是正奇，都要順其自然，
合乎文體內容的要求，這樣的雅俗觀已經觸及藝術本體性的層面。嚴羽

[815]　[宋] 魏了翁《周易要義》，清文淵閣四庫全書本，卷一上。
[816]　王齊洲. 雅俗觀念的演進與文學形態的發展 [J]. 中國社會科學，2005（03）：151.
[817]　陸侃如，牟世金. 文心雕龍注（下冊）[M]. 濟南：齊魯書社，1981：132、138.

在《滄浪詩話》中寫道:「學詩先除五俗:一曰俗體,二曰俗意,三曰俗句,四曰俗字,五曰俗韻。」[818] 就是說作詩要力避語言俗、體裁俗和意境或立意俗。欲明體裁的雅俗,就要運用歷史的眼光觀照整個藝術發展史。一個時代有一個時代的文學,藝術形式和體裁也會隨時代而變化。摯虞《文章流別論》中寫道:「古詩率以四言為體。……夫詩雖以情志為本而以成聲為節。然則雅音之韻,四言為善,其餘雖備曲折之體,而非音之正也。」[819]《文心雕龍‧明詩》中也說:「四言正體……五言流調。」[820] 鐘嶸的《詩品序》則相對改變了對五言詩的偏見,他認為「五言居文詞之要」[821],這就為五言詩歌在後代的發展作了理論上的引導。唐代五言詩成為詩歌的主流,徹底肅清了對五言詩的偏見。這裡是言體裁的雅俗問題。語言的雅俗主要看詩歌的語言能否體現文化的價值以及能否恰當運用於古代典籍,這也正如王國維在《古雅在美術上之位置》中所言:

藝術中古雅之部分不必盡俟天才,而亦得以人力致之。苟其人格誠高,學問誠博,則雖無藝術上之天才者,其製作亦不失為古雅。而其觀藝術也,雖不能喻其優美及巨集壯之部分,猶能喻其古雅之部分。若夫優美及宏壯,則非天才殆不能捕攫之而表出之。今古第三流以下之藝術家,大抵能雅而不能壯美者,職是故也。以繪畫論,則有若國朝之王翬,彼固無藝術上之天才,但以用力甚深之故,故攀古則優,而自運則劣,則豈不以其舍其所長之古雅,而欲以優美宏壯與人爭勝也哉!以文學論,則除前所述匡、劉諸人外,若宋之山谷,明之青丘、曆下,國朝之新城等,其去文學上之天才蓋遠,徒以有文學上之修養,故其所作遂帶一種典雅之性質。

[818]　[宋] 嚴羽《滄浪集》滄浪嚴先生吟卷,明正德刻本,卷之一。
[819]　[唐] 歐陽詢《藝文類聚》,清文淵閣四庫全書本,卷五十七雜文部三。
[820]　[南北朝] 劉勰《文心雕龍》,四部叢刊影明嘉靖刊本,卷二。
[821]　[南北朝] 鐘嶸《詩品》,明夷門廣牘本,詩品上。

而後之無藝術上之天才者，亦以其典雅故，遂與第一流之文學家等類而觀之。然其製作之負於天分者十之二三，而負於人力者十之七八，則固不難分析而得之也。[822]

王國維強調學問知識對文學修養的重要性，他把關於人的「人格誠高，學問誠博」的評價與藝術風格的「古雅」連繫起來。中國古代藝術作品等級的區分與藝術創作者的人格和學問的關係是十分密切的，一般認為人格高尚、學問淵博的作者，其作品自然高於人格修養低俗、文化水準淺陋的作者的作品。受這種觀念的影響，評價中國古代藝術乃至當代藝術都要從德和藝統一的方面來評價，要求德藝雙馨。中國古代的士階層（知識階層）長期掌握著話語權，中國古代藝術的評價體系很大程度上是士階層意志的體現。所謂的雅俗並非純粹風格的辨析，它往往關係著士人傳統和匠人傳統在具體社會中力量的消長。藝術雅化必然要求主體的學問或知識極為豐富，這樣的結果是使藝術的文化性得到發展，但是也可能使藝術失去質樸單純的風格。藝術雅化的極端就是刻意追求這種知識性、文化性，必然造成用典過度以及古奧、浮華等風格的出現，從而走向雅的對立面。如果說語言和詩的雅俗觀是同一個問題在不同領域的顯現的話，那麼音樂中的雅俗則是另外一個領域的問題，它和語言中的雅俗觀一樣古老，但比語言中的雅俗問題更加複雜。

2. 雅樂和鄭聲、俗樂 —— 廟堂與民間音樂的交響

西周並無「雅樂」這個概念。《周禮‧春官‧笙師》：「笙師，掌教歗竽、笙、塤、籥、簫、篪、篴、管、舂牘、應、雅，以教祴樂。」鄭玄的注中引用了鄭司農的話：「雅，狀如漆筒而弇口，大二圍，長五尺六寸，

[822] 徐中玉. 中國古代文藝理論專題資料叢刊（第四冊）[C]. 北京：中國社會科學出版社，2013：280-281.

以羊韋鞔之，有兩紐，疏畫。」[823] 這裡的雅是指一種樂器。最早以雅來代指雅樂則是在東周的《詩經》中：「以雅以南，以籥不僭。」箋云：「雅，萬舞也。萬也、南也、籥也，三舞不僭，言進退之旅也。周樂尚《武》，故謂《萬舞》為雅。雅，正也。」[824] 音樂的雅俗和詩歌中的雅俗連繫緊密，因為在古代，樂、歌和舞是不可分割的一個活動過程。所以，談論音樂的雅俗不可能不涉及詩歌和舞蹈。雅樂的內涵比較複雜，俗樂則相對容易界定。《中國音樂詞典》中對「俗樂」的闡釋是這樣的：「古代各種民間音樂的泛稱。」[825] 所謂「泛稱」就不是嚴格而準確的定義，只是一種大致範圍的劃定。「俗樂」源於與「先王之樂」相對的「世俗之樂」。《孟子・梁惠王》中云：「寡人非能好先王之樂也，直好世俗之樂耳。」[826] 這裡的「世俗之樂」是指燕樂，即俗樂是在宮廷宴享時所用的音樂。燕樂在先秦首見於《周禮・春官》：「磬師：掌教擊磬……教縵樂燕樂之鐘磬。」[827] 先秦的燕樂和東漢以後的食舉樂相似。食舉樂是宮廷宴樂的一種，又稱享宴食舉或殿中御食飯舉樂，是宮廷宴享時使用的一種鼓吹樂。先秦以後的燕樂一般指宮廷所用的俗樂的總稱。

　　禮樂和雅樂不完全相同，準確地說前者包含後者。禮樂、雅樂和俗樂的分類和定位是一個動態的過程，在一個具體的時間段來看可能是穩定的，但如果把時間拉長，跨越不同的朝代，雅俗的定位及評價就會呈現出流動性的特點。整體而言，雅樂有三重含義：雅樂樂種、雅樂風格和禮樂制度中用雅樂代替樂制。不管是雅言或是雅樂，本指西周的一地之語言和音樂，並不具有普遍性。西周建立後，雅言和雅樂隨之成為當時音樂和語

[823]　楊天宇．周禮譯注 [M]．上海：上海古籍出版社，2016：458.
[824]　張治樵．訓詁三論 [M]．成都：巴蜀書社，2017：91.
[825]　中國音樂詞典．北京：人民音樂出版社，1985：378.
[826]　[戰國] 孟軻《孟子》，四部叢刊宋大字本，卷二。
[827]　[漢] 鄭玄《周禮》，四部叢刊明翻宋岳氏本，卷六第 120 頁。

言的標準。這也正如錢穆在《中國文化與中國文學》中所言：「雅本為西
周時代西方之土音，因西周人統一了當時的中國，於是雅言與雅音遂獲得
其普遍性，於是文學之特富於普遍性者亦稱為雅。而俗則否，俗即指其限
於地域性而言。」[828] 雅樂取得正統地位以後，廣泛應用於宮廷的祭祀和
朝會儀禮等正式活動中，而在這些活動中所用的音樂就被稱為雅樂。儒
家一般認為雅樂的最高典範是「六代之樂」，簡稱「六樂」。「六樂」指黃
帝至周武王各代所制的音樂。「六樂」的記載首見於《周禮·地官·大司
徒》：「以六樂防萬民之情，而教之和。」[829] 可見，「六樂」是為鞏固宗法
社會的政治目的服務的。「六樂」分為「文舞」和「武舞」。「文舞」有黃
帝的《雲門》、帝堯的《咸池》、帝舜的《韶簫》和夏禹的《夏籥》；「武
舞」有商湯的《大濩》和周初的《大武》。文舞一般是左手執籥，右手執
翟；武舞一般是左手執幹，右手執戚。根據周代的禮樂制度，雅樂主要用
於以下活動中：郊社、宗廟、宮廷儀禮、射鄉和軍事大典。每個朝代的雅
樂有著相似的風格，但也有不同之處。一般為了顯示現政權的合法性，他
們均反對歌頌前朝的音樂，而是越過前朝追溯更為久遠的傳統，以此來
繼承舊樂，鞏固現政權。秦代改《大武》為《五行》，漢代改《韶簫》為
《文始》。中國古代歷史中的朝代更替往往造成「禮崩樂壞」的局面，新朝
代的建立者所代表的文化由原來的俗文化逐步上升為國家的意志後就脫俗
入雅了。漢代初年的《大風歌》和《巴渝舞》進入雅樂的範圍就是典型的
例證。《舊唐書·音樂志》中記載：「陳、梁舊樂，雜用吳、楚之音；周、
齊舊樂，多涉胡戎之伎。」[830]《隋書·音樂志》中記載了祖珽上書論樂的
內容：

[828] 錢穆 . 中國文學講演集 [M]. 成都：巴蜀書社，1987：21.
[829] [漢] 鄭玄《周禮》，四部叢刊明翻宋岳氏本，卷三。
[830] [唐] 杜佑《通典》，清武英殿刻本，卷一百四十三樂三。

上書曰：「魏氏來自雲、朔，肇有諸華，樂操土風，未移其俗。至道武帝皇始元年，破慕容寶於中山，獲晉樂器，不知採用，皆委棄之。天興初，吏部郎鄧彥海，奏上廟樂，創制宮懸，而鐘管不備。樂章既闕，雜以《簸邏回歌》。初用八佾，作《皇始》之舞。至太武帝平河西，得沮渠蒙遜之伎，賓嘉大禮，皆雜用焉。此聲所興，蓋苻堅之末，呂光出乎西域，得胡戎之樂，因又改變，雜以秦聲，所謂《秦漢樂》也。至永熙中，錄尚書長孫承業，共臣先人太堂卿瑩等，斟酌繕修，戎華兼采，至於鐘律，煥然大備。自古相襲，損益可知，今之創制，請以為准。」琎因采魏安豐、王延明及信都芳等所著《樂說》而定正聲。始具宮懸之器，仍雜西涼之曲，樂名《廣成》，而舞不立號，所謂「洛陽舊樂」者也。[831]

從《隋書》的這段記載中可以看出朝代更替造成藝術的新與舊、夷與夏、雅與俗的互融兼涉的情況。隋初的曹妙達教習雅樂，使民間俗樂進入雅樂中，迎神的《元基曲》和獻奠登歌的《傾杯曲》即是如此。唐代初年新創了《慶善樂》和《破陣樂》，以之為文舞和武舞的代表，後來改為《治康》和《凱安》二舞，其原因《舊唐書·音樂志》有如下記載：

貞觀初，舞更隋文舞曰《治康》，武舞曰《凱安》，郊廟朝會同用之。舞者各六十四人。文舞，左籥右翟，著委貌冠，黑素，絳領，廣袖，白綺，革帶，烏皮履。武舞，左幹右戚，服平冕，余同文舞。朝會，則武弁，平巾幘，廣袖，金甲，豹文褲，烏皮靴，執干戚，餘同郊廟。凡初獻作文舞，亞獻、終獻作武舞，太廟降神以文舞。及高宗崩，改《治康》舞曰《化康》，以避諱也。《舊書·樂志》曰：《凱安》舞，貞觀中造，凡有六變：一變象龍興參野，二變象克靖關中，三變象東夏賓服，四變象

[831]　[唐] 魏征．今狐德棻．隋書 [M]．北京：中華書局：1973：313-314.

江淮寧謐，五變象獫狁讋服，六變復位以崇，象兵還振旅，亦如周之《大武》。六成樂止，按貞觀禮。享郊廟日，文舞奏《豫和》、《順和》、《永和》等樂。麟德二年十月，文舞改用《功成慶善樂》，武舞改用《神功破陣樂》。並改器服，後以《慶善樂》不可降神，《破陣樂》不入雅樂，復用《治康》、《凱安》如故。[832]

　　《舊唐書·音樂志》云：「《破陣樂》，太宗所造也。太宗為秦王之時，征伐四方，人間歌謠《秦王破陣樂》之曲。及即位，使呂才協音律，李百藥、虞世南、褚亮、魏征等制歌辭。」[833] 這裡的「人間歌謠」即「民間歌謠」，為避李世民的「民」之名諱而改「民間歌謠」為「人間歌謠」。可見這種呂才協音律和李百藥等制歌辭的過程實際就是使民間的《秦王破陣樂》雅化的過程。貞觀七年唐太宗製《破陣舞圖》，更名為《七德》之舞。《七德》是歌頌唐太宗李世民以武功定天下的英勇戰績的。《舊唐書·音樂志》中亦曰：（此曲）「雷大鼓，雜以龜茲之樂，聲振百里，動盪山谷。」[834] 這裡既體現出武舞的特徵，也體現出音樂文化「西樂東漸」[835] 的特點。唐太宗視察慶善宮而作的幾首詩被呂才「批之管弦」即為《慶善樂》，亦稱《功成慶善樂》，配以舞蹈即為《九功舞》，以歌頌李世民的文

[832] [宋] 郭茂倩. 樂府詩集 [C]. 上海：上海古籍出版社，2016：57.
[833] [五代] 劉昫《舊唐書》，清乾隆武英殿刻本，卷二十九志第九。
[834] [五代] 劉昫《舊唐書》，清乾隆武英殿刻本，卷二十九志第九。
[835] 「到隋代整理胡樂，開皇（581-600）七部伎，大業（605-616）九部伎，相繼組成。到唐太宗李世民時成立了十部樂，達到了封建時代的高峰。當時所創制的《秦王破陣樂》，也曾馳名印度。這部大麴遠傳於印度戒日王朝的宮廷，見於玄奘《大唐西域記》的記載。向東傳入日本，日本至今保存著舞圖舞曲，為所傳中國雅樂的一種。」引自常任俠. 漢唐間西域音樂藝術的東漸 [J]. 音樂研究，1980（02）：15.

德。後來因「慶善樂不可降神，破陣樂不如雅樂」[836]之故，重新使用《治康》和《凱安》作為大雅之樂。但是，《破陣樂》和《慶善樂》並沒有因此而消失，在宮廷和民間依然十分流行。

從雅樂的來源和其隨後的發展流變情況來看，唐代的《破陣樂》和《慶善樂》均體現了藝術發展的一般規律，即從俗變雅，又從雅入俗的發展歷程。但從共時性的橫向角度來看，在唐代，不管是雅樂還是俗樂，都可以堂而皇之地在宮廷演奏，構成一首雅俗共賞的交響曲。

不管是雅言還是雅樂，都屬於官方的意識形態的範疇，是上層的貴族為了統治和秩序的需要而建立的一套象徵性系統。當然，這套系統建立在俗語和俗樂的基礎上。「語」在先秦是一個文類的名稱[837]，這種文類相對於六藝（貴族或君子的技能）或六經（反映貴族的思想）來說，是用來反映一般的思想和觀念的。根據俞志慧在《語：一種古老的文類 —— 以言類之語為例》中的考釋，可以知道這種「語」體文在周秦漢時代是廣泛存在的一個文類，在各家各派的文獻中均可以找到存在的證據，這種文類的主要內容正如三國時期韋昭在《國語韋氏解》中所言，是為了「明德」。

[836]《舊唐書·音樂志》記載：立部伎內《破陣樂》五十二遍，修入雅樂，只有兩遍，名曰《七德》。立部伎內《慶善樂》七遍，修入雅樂，只有一遍，名曰《九功》。錄自 [唐] 杜佑《通典》卷一百四十七樂七，清武英殿刻本。《新唐書·禮樂志》記載：一曰《豫和》以降天神。冬至祀圓丘，上辛祈谷，孟夏雩，季秋享明堂，朝日，夕月，巡狩告於圓丘，燔柴告至，封祀太山，類於上帝，皆以圜鐘為宮，三奏；黃鐘為角，太簇為徵，姑洗為羽，各一奏，文舞六成。五郊迎氣，黃帝以黃鐘為宮，赤帝以函鐘為徵，白帝乙太簇為商，黑帝以南呂為羽，青帝以姑洗為角，皆文舞六成。錄自 [宋] 歐陽修《新唐書》卷二十一禮樂志第十一，清乾隆武英殿刻本。新、舊唐書的這兩段記載可以說明《慶善樂》和《破陣樂》「不入雅樂」的原因。

[837]（申）叔時日：「教之春秋，而為之聳 [獎也] 善而抑 [貶也] 惡焉，以戒勸其心；教之世，而為之昭明德而廢幽昏焉，以休 [嘉也] 懼其動；教之詩，而為之導廣顯德，以耀明其志；教之禮，使知上下之則；教之樂，以疏 [滌也] 其穢而鎮 [重也] 其浮；教之令，使訪 [議也] 物官；教之語 [治國之善語]，使明其德，而知先王之務用明德於民也；教之故志 [所記前世成敗之書]，使知廢興者而戒懼焉；教之訓典，使知族類，行比義焉。」載 [三國] 韋昭《國語韋氏解》卷十七，士禮居叢書景宋本。這裡對「語」的解釋是韋昭用「治國」二字對「善語」進行限定，是他對《國語》一書理解的過度投射所致。引自俞志慧. 語：一種古老的文類 —— 以言類之語為例 [J]. 文史哲，2007（01）：6.

而先秦廣泛存在的「勸善」、「嘉言善語」、「成敗得失」、「箴言」、「諺語」
等構成了春秋戰國思想家的「知識背景」和「思想平臺」。如果從另一角
度來觀照這一文類，則可以說它是俗文化活動的舞臺，凝聚了當時普遍的
知識、信仰和渴望。莊子在《天運》中所虛構的《咸池》之樂，演奏開始
於驚懼，繼之以怠惰，曲終於「惑」、「愚」，體現出了與孔子所提倡的雅
樂截然不同的風貌。莊子在這裡所言的音樂特徵比較接近俗樂。

　　與雅樂、雅言相對的俗語、俗樂是莊子所提倡的。莊子雅的時候可
以「大鵬展翅」、「肌膚如冰雪，綽約若處子；不食五穀，吸風飲露」；俗
的時候可以「庖丁解牛」、「道在屎溺中」，可以「懼」、「怠」、「惑」、
「愚」，可見莊子的雅是大雅，俗是大俗。質言之，他是齊雅俗的。莊子
和屈原開創了這種非中和的、怪怪奇奇的、浪漫的藝術風格。這種風格發
展到漢代以後，它又和《史記》中的憤書思想相結合，對後代有著較大的
影響。明代中後期出現的尚奇、主情的思潮可以說與莊、騷有著深刻的淵
源關係。

3. 雅俗觀念的遞嬗和涵容 —— 先秦至魏晉時期的考察

　　雅俗觀念一如其他評價標準，既非從來就有，也非一成不變，它是具
體化歷史語境的產物，因此，它有著相對的穩定性，但也有著絕對的運動
性。而對雅俗有自覺意識的人多是古代的知識階層，《詩經》中的風雅頌
同聚一書即體現出了這種意向。《詩經》的作者大多不可考，但可以肯定
的是《詩經》一定是經過了知識階層的編輯和修改。至於這部經典是經過
誰彙編成書的，學界還沒有統一的認識，但大多數人採信司馬遷的說法。
《史記·孔子世家》記載：

　　古者詩三千餘篇，及至孔子，去其重，取可施於禮儀，上采契後稷，

中述殷周之盛，至幽厲之缺，始於衽席，故曰《關雎》之亂以為《風》始，《鹿鳴》為《小雅》始，《文王》為《大雅》始，《清廟》為《頌》始。《三百五篇》孔子皆弦歌之，以求合《韶》、《武》、《雅》、《頌》之音。禮樂自此可得而述，以備王道，成六藝。[838]

　　孔子是否為《詩經》最初的編輯者，學界普遍持質疑的態度。[839] 根據岡村繁的考證，孔子不是《詩經》的最初編輯者，但是他卻是儒教經典《詩經》定本的採編者。《論語·子罕》記載：子曰：「吾自衛反魯，然後樂正，雅頌各得其所。」[840] 有學者推測，孔子對正宗周室親藩的衛國所傳的周室歌曲進行了仔細調查，並且與魯國的歌曲進行了比照，從而使「雅頌各得其所」[841]，這種推測是有道理的。中國的朝代更替和歷史治亂對藝術的審美評價及價值判斷有著深刻的影響。一般來講，由治到亂的時代，藝術通常會以由雅入俗的趨勢發展，由亂到治的時代則相反。春秋戰國是亂世，官失其守，諸子爭鳴，處士橫議，群雄爭霸，周代的雅文化受到來自各方面的衝擊。孔子的「吾不試，故藝」顯示了他對權力的仰視態度和自己徒有才藝的無奈心情。孔子提倡雅言、雅語和雅樂，反對鄭衛之音，是因為當時的方言俗語和俗樂的興盛幾乎已經瓦解了官方的語言和藝術，即便是好古的魏文侯欣賞起鄭衛之音也不知疲倦，孔子就此問子夏：「敢問古樂之如彼何也？新樂之如此何也？」

　　子夏對曰：「今夫古樂：進旅退旅，和正以廣；弦匏笙簧，會守拊鼓。始奏以文，復亂以武，治亂以相，訊疾以雅。君子於是語，於是道古，修

[838] [漢] 司馬遷. 史記 [M]. 北京：中華書局，2014：2345.
[839] 孔子只「正樂」，調整《詩經》篇章的次序，太史公在《孔子世家》中因而說孔子曾把三千餘篇的古詩刪為三百餘篇，是不可信的。見楊伯峻. 論語譯注 [M]. 北京：中華書局，1980：92.
[840] 楊伯峻. 論語譯注 [M]. 北京：中華書局，1980：92.
[841] [日] 岡村繁. 周漢文學史考：《詩經》溯源 [M]. 上海：上海古籍出版社，2002：46.

身及家，平均天下。此古樂之發也。

「今夫新樂：進俯退俯，奸聲以濫，溺而不止；及優侏儒，獶雜子女，不知父子，樂終，不可以語，不可以道古。此新樂之發也。」[842]

子夏的回答是對雅樂和俗樂的社會功能及風格的描述：前者是有所合的音樂，就是說雅樂要表達意義，是「德音」；而新樂則是感官的愉悅，它不表達意義，是「溺音」。「德音」是樂，而「溺音」是沒有樂的資格的。這就是當時人們的普遍觀念，也是孔子和他的學生所認可的音樂觀念。朱熹在《詩集傳序》中寫道：「吾聞之，凡《詩》所謂『風』者，多出於裡鄉歌謠之作，所謂『男女相與詠歌，各言其情』者也。」[843] 可見「風」就是各諸侯國的民間歌曲，但是孔子對《詩三百》的「一言以蔽之，曰思無邪」的評價卻表現出了雅俗融合的趨勢。可見孔子已經把「風」和「雅」、「頌」同等看待，認為它們具有同樣的價值。隨後《詩三百》在經學化過程中，其雅與俗就更加不是問題了。

孟子在《梁惠王》中提出了「今之樂猶古之樂也」和「與民同樂」的音樂思想，這相對於孔子來說已經是一個巨大的歷史進步。不僅如此，孟子還在《盡心上》中提出了「仁言不如仁聲之入人深也」[844] 的著名論斷。後來荀子的《樂論》直接繼承了這一思想，並認為「夫聲樂之入人也深，其化人也速」[845]。孟子認為音樂感染人具有超越階級和身份的共通性，他在《告子》中寫道：「至於聲，天下期於師曠。是天下之耳相似也。……耳之於聲也有同聽焉。目之於色有同美焉。」[846] 這就為音樂的雅俗共賞和

[842] 樂記 [M]. 吉聯抗譯注，陰法魯校對，北京：人民音樂出版社，1987：42-43.
[843] ［清］張能鱗《儒宗理要》，清順治刻本，朱子卷十一經史類。
[844] ［戰國］孟軻《孟子》，四部叢刊影宋大字本，卷十三。
[845] ［清］王先謙《荀子集解》，清光緒刻本，卷十四。
[846] ［戰國］孟軻《孟子》，四部叢刊影宋大字本，卷十一。

俗樂的發展奠定了理論上的基礎。他在《告子下》說：「昔者，王豹處於淇，而河西善謳。綿駒處於高唐，而齊右善歌。」這是說衛國的歌手王豹影響到淇水以西的人都善歌，而齊國的歌手綿駒在高唐，也影響了齊國西邊的人善於歌唱。孟子對鄭衛之音表現出欣賞的態度，這就比孔子的「惡鄭聲」和《樂記》的「鄭音好濫淫志、宋音燕女溺志、衛音趨數煩志」[847]的認識要客觀公正。當然，孟子對音樂雅俗的認識和評價並沒有超越他的政治倫理思想，他對「樂」的本質解釋為「樂之實，樂斯二者」，「斯二者」即仁義。他的這些音樂思想都是從屬於他的「仁政」學說和「民為貴，社稷次之，君為輕」(《告子》)的思想體系的。而與孟子屬於同時代的莊子，其音樂美學思想則與儒家有所不同，孟子以仁義為樂之「實」，莊子則發展了老子的「樂與餌，過客止」(河上公注曰「餌美也」)和「大音希聲」的思想。前者當然是有聲有味的音樂，是俗樂的代表，它相對於「道」而言則是暫時的；而後者的「大音」即是「道」，它是能體現「道」的音樂，因此是永恆的。《莊子》的音樂觀是對道家音樂美學思想的極大擴展，莊子認為「樂」本於「道」，源於心[848]，又取自於「物」[849]。過去學者們多注意《莊子》的「自然」、「無為」思想，卻忽視了《莊子》中積極、主動、進取的思想斬向。其實《莊子·天運》就表現出了這樣的音樂美學思想：

　　四時迭起，萬物循生；一盛一衰，文武倫經；一清一濁，陰陽調和，流光其聲；蟄蟲始作，吾驚之以雷霆；其卒無尾，其始無首；一死一生，

[847] 樂記 [M]. 吉聯抗譯注，陰法魯校對，北京：人民音樂出版社，1987：44.
[848] 《天運》：奏之以人，而征之以天。吾又奏之以陰陽之和，燭之以日月之明。《繕性》：中純實而反乎情，樂也。
[849] 《天地》：「金石不得，無以鳴。故金石有聲，不考不鳴。」這裡顯現出和《性自命出》「金石之有聲，[弗扣不鳴，人之] 雖有性心，弗取不出」相同的思想旨趣。

一債一起；所常無窮，而一不可待。汝故懼也。

　　吾又奏之以陰陽之和，燭之以日月之明；其聲能短能長，能柔能剛，變化齊一，不主故常；在谷滿谷，在阬滿阬；塗郤守神，以物為量。其聲揮綽，其名高明。是故鬼神守其幽，日月星辰行其紀。吾止之於有窮，流之於無止。子欲慮之而不能知也，望之而不能見也，逐之而不能及也；儻然立於四虛之道，倚於槁梧而吟。心窮乎所欲知，目知窮乎所欲見，力屈乎所欲逐，吾既不及已夫！形充空虛，乃至委蛇。汝委蛇，故怠。

　　吾又奏之以無怠之聲，調之以自然之命，故若混逐叢生，林樂而無形；布揮而不曳，幽昏而無聲。動於無方居於窈冥；或謂之死，或謂之生；或謂之實，或謂之榮；行流散徙，不主常聲。世疑之，稽於聖人。聖也者，達於情而遂於命也。天機不張而五官皆備，無言而心說，此之謂天樂。故有炎氏為之頌曰：「聽之不聞其聲，視之不見其形，充滿天地，苞裹六極。」汝欲聽之而無接焉，而故惑也。[850]

　　《莊子》中的這段內容表現出對《咸池》的欣賞和接受，體現了作者極高的審美悟性和對不同於儒家「溫柔敦厚」的音樂之美的高度讚揚。這裡所言的「懼」、「怠」與「惑」的接受效果，顯然是《莊子》美學所獨有，最後到達「愚」的音樂境界。據林希逸的解釋，「愚」就是「意識俱亡，大用不行之時」[851]。作者所編創的這個《咸池》的故事，旨在說明如何通過音樂直抵人心的力量，從而達到「道」的境界。《莊子》認為「道」存在於所有物中，甚至從屎溺之中也可以得道。《莊子》所言的《咸池》是俗樂而非雅樂，其原因是「懼」、「怠」、「惑」、「愚」的心理感受從雅樂中絕對不可能得到。《呂氏春秋》記載：「（亂世之樂）為木革之聲

[850] 陳鼓應 . 莊子今注今譯 [M]. 北京：商務印書館，2007：426-427.
[851] 陳鼓應 . 莊子今注今譯 [M]. 北京：商務印書館，2007：431.

則若雷，為金石之聲則若霆，為絲竹歌舞之聲則如噪。以此駭心氣，動耳目，搖盪生則可矣，以此為樂則不樂。」[852] 這裡「若雷」、「若霆」、「如噪」、「駭心」和《咸池》之樂頗為相似。嵇康的《聲無哀樂論》中所提及的「猛靜之音」和具有「人情噪靜專散」的音樂，顯然也不是雅樂，它有俗樂的藝術特徵。這些都可以和《莊子》所敘述的《咸池》之樂相互發明。

魏晉時期是一個「文」的自覺時期，這時的雅俗觀念表現在文學中比較明顯。《文心雕龍·定勢》雲「情交而雅俗異勢」，「若雅鄭而共篇，則總一之勢離」，這就明確指出雅俗是不同的風格，雅俗不能共處於一篇文章之中。《文心雕龍·明詩》中即點出了「四言」和「五言」的不同：「四言正體，則雅潤為本；五言流調，則清麗居宗。」而摯虞的《文章流別論》中則寫道：「古詩率以四言為體。……五言者，於俳諧倡樂多用之。……雅音之韻，四言為正。其餘雖備曲折之體，而非音之正也。」[853] 這裡顯然有抬高「四言」而貶抑「五言」的意思，也就是以「四言」為雅，以「五言」為俗。鐘嶸則說：「五言居文詞之要，是眾作之有滋味者也，故雲會於流俗。豈不以指事造形窮情寫物，最為詳切者耶。……是詩之至也。」[854] 鐘嶸對「五言」詩歌的認識就比摯虞大大前進了一步。由此可以看出，雅俗不僅是詩文評價的最通用的標準、文人趣味的集中體現，也已經被普遍用於人物品藻和詩文書畫的鑑賞中，並從雅言與方言、俗語的原始視域到雅樂和鄭聲、俗樂的價值視域，發展成為對各個門類藝術進行審美判斷時最常用的價值尺度。

[852] [漢] 高誘注. 呂氏春秋 [M]. 上海：上海古籍出版社，2014：95.
[853] [明] 梅鼎祚《西晉文紀》，清文淵閣四庫全書本，卷十三。
[854] [南北朝] 鐘嶸《詩品》，明夷門廣牘本，上。

■ 二、雅俗觀的具體展開和雅俗之辨

中國古代藝術中的雅俗論大致可以分為以下三種基本類型：一是「以雅為正」論，這是中國古代藝術觀念的主流。以俗入雅、以俗為雅、化俗為雅、雅中見俗、俗中見雅等，都是此觀念影響下的藝術發展的雅俗論。二是「雅俗並舉」論，這是藝術史存在的基本事實。雅俗共賞和不俗不雅是此派理論的共同思想旨趣。三是「以俗為美」論，「重俗」和「本色」是這一理論的主要觀點。

1.「以雅為正」的雅俗觀

「以雅為正」的雅俗觀，就藝術的主體來說，雅的藝術是正統的、官方的，知識或文化階層的藝術是雅的藝術，而大眾的、平民百姓的、民間鄉里的藝術是俗的藝術；就藝術的風格來說，雅的藝術一般是清雅、高雅、典雅、和雅的藝術，而俗的藝術則是豔麗躁動、品格低下、粗鄙野蠻或淺陋無文等風格的藝術。當然，在具體的藝術歷史語境中雅和俗是相對的，雅可以演變成俗，俗也可以演變為雅。但在官方的意識形態和中國古代士人的集體無意識中，雅風格是一種建構性的力量，人們無意識中總是要向意識的上端靠近，向雅的文化和藝術方向靠攏。俗則是一種被解放的物件，它往往要被雅風格所評判和所同化。從中國古代藝術實踐上看，一個新興的藝術門類總是從民間開始，稚拙、粗陋和單純、質樸同在，經過藝術家的不斷完善和正統藝術的影響而逐步被官方意識形態浸染，然後進入雅藝術的系列，從而完成由俗變雅的歷程。

「雅」的本義指一種「鳥」，也有學者認為它是關中流行的聲調。在先秦的典籍中，「雅」的主要語義是「正」。《詩經》中有大雅和小雅之分。揚雄在《揚子雲集・吾子》寫道：「或雅或鄭，何也？曰：中正則雅，多

哇則鄭。」[855] 把雅與正連在一起，指出了高雅音樂與低劣音樂的不同。認為雅為正，鄭為邪。陳暘《樂書》中也引用它來說明「惡鄭聲之亂雅樂也」[856]。宋代王灼《碧雞漫志》中云：「或問雅鄭所分，曰中正則雅，多哇則鄭，至論也。何謂中正？凡陰陽之氣有中有正，故音樂有正聲有中聲。」[857] 這是從「氣」的角度對雅鄭音樂的一個劃分。明清時代「中正則雅」論廣泛用於詩詞的評價上面。

　　「以雅為正」的雅俗觀，具體表現為「化（以）俗為雅」、「尚雅貶（卑）俗」、「揚雅抑俗」、「重雅輕俗」等提法。總體來看「以雅為正」的理論，可以分為把「俗」轉化為「雅」或以「雅」壓制「俗」兩個方面。前者是順導的方式，後者是壓堵的方式。從整個時代和文化氛圍來看，春秋戰國是一個由雅向俗轉化的關鍵時期，官方統治的文化藝術向下流動的過程，但藝術的相對獨立性使得這種轉化充滿了複雜性和反復性。孔子是「化俗為雅」的先師，孔子認為「《詩》三百，一言以蔽之，思無邪」，這裡的「無邪」即正或誠的意思。他對鄭聲則「惡紫之奪朱，惡鄭聲之亂雅樂」。根據何晏的注釋：「孔安國曰：『朱，正色。紫，間色之好者。惡其邪好而奪正色。』」[858] 可以看出孔子並不是「惡」鄭聲本身，而是「惡」其亂雅樂，他不能接受的是鄭聲壓倒雅樂或雅鄭不分。但他並不排斥鄭衛的詩歌，表現出雅俗可以共處的思想傾向。《莊子·天地》中則寫道：「大聲不入於裡耳，《折楊》、《皇荂》則嗑然而笑。是故高言不止於眾人之心，至言不出，俗言勝也。」[859] 道出了藝術欣賞中「曲高和寡」、「曲低和眾」的事實。但《莊子》目的不在於陳述一個事實，而是要說明「大

[855]　[漢] 揚雄《揚子雲集》，清文淵閣四庫全書本，卷一。
[856]　[宋] 陳暘《樂書》，清文淵閣四庫全書本，卷九十論語訓義。
[857]　[宋] 王灼《碧雞漫志》，清知不足齋叢書本，卷第二。
[858]　[三國] 何晏《論語》，四部叢刊影日本正平本，卷九。
[859]　[戰國] 莊周《莊子》，四部叢刊影明世德堂刊本，卷第五。

聲」、「高言」、「至言」和《折楊》、《皇荂》（「古之俗中小曲」見成玄英《疏》）、「俗言」的隔絕和不可溝通的情況。莊子是亂世中的清醒者，他清楚地看到了雅俗的不可通融性，但他多以淺近的寓言來說明深奧的道理，從而達到「化俗為雅」的目的。《莊子·天下》云：

> 以謬悠之說，荒唐之言，無端崖之辭，時恣縱而不儻，不以觭見之也。以天下為沉濁，不可與莊語，以卮言為曼衍；以重言為真，以寓言為廣。獨與天地精神往來而不傲倪於萬物。不譴是非，以與世俗處。其書雖瑰瑋，而連犿無傷也。其辭雖參差，而諔詭可觀。

這段話可以看作是對莊子的語言風格的精闢概括。他之所以對渾濁的世道「推其波，助其瀾」，是因為這個混亂的世界「不可與莊語」。「莊語」按成玄英《疏》為「猶大言」，王先謙《集解》為「猶正論」[860]。《莊子》中的「逍遙」充滿著無奈和瘋癲，那是一種悲情的逍遙，他也是被時代所逼而發出了這「謬悠之說」、「荒唐之言」和「無端崖之辭」。他的「莊語」只能以「卮言」、「重言」、「寓言」的形式表現出來，只能以「連犿」[「宛轉貌」（李頤《注》）]、「參差」[「或虛或實」（成玄英《疏》）]、「諔詭」[「奇異」（李頤說）]的風格表現嚴肅的內容。屈原的高潔人格和極富奇幻想象的詩篇也表現出了和莊子一致的思想傾向，他也多引用神話傳說等民間材料來表達其偉大志向和崇高人格。漢代王充在《論衡·自紀》中表達了對雅俗問題的看法：

> 口則務在明言，筆則務在露文。高士之文雅，言無不可曉，指無不可睹。觀讀之者，曉然若盲之開目，聆然若聾之通耳。……夫文由語也，或淺露分別，或深迂優雅，孰為辯者？故口言以明志；言恐滅遺，故著之文

[860] 陳鼓應. 莊子今注今譯 [M]. 北京：商務印書館，2007：1016-1017.

字：文字與言同趨，何為猶當隱閉指意？……夫口論以分明為公，筆辯以蔽露為通，吏文以昭察為良：深覆典雅，指意難睹，唯賦頌耳。

　　經傳之文，聖賢之語，古今言殊，四方談異也。當言事時非務難知，使指閉隱也。後人不曉，世相離遠，此名曰語異，不名曰材鴻。淺文讀之難曉，名曰不巧，不名曰知明。[861]

　　他提倡淺顯、易懂和不矯揉造作的文風，即「口則務在明言，筆則務在露文」，這實質上是種口語化的書寫風格。但是，這種口語化的書寫並不是容易做到的，「淺文讀之難曉，名曰不巧」，要做到明白曉暢比「深覆典雅」或「深迂優雅」更加困難。「淺文」如果不美的話，也難以達到曉暢的目的。整體來看，王充反對虛偽的典雅和優雅，主張「言無不可曉，指無不可睹。觀讀之者，曉然若盲之開目，聆然若聾之通耳」的「雅」。這實質上就是以「俗」的途徑通達「雅」的目的。他的這種雅俗論是具有積極意義的。應劭在《風俗通義・序》中曰：「俗者，含血之類，像之而生，故言語歌謳，異聲鼓舞，動作殊形……聖人作而均齊之，咸歸於正。」[862]他研究如何化習俗和民俗為雅正的問題，認為聖人才有「化俗為雅」的能力。

　　劉勰和鐘嶸基本上也是「以雅為正」的藝術觀，劉勰在《文心雕龍》的《原道》、《宗經》、《徵聖》中即多次表達這種「以雅為正」的思想，但他對俗文也並非一概排斥，甚至還要肯定其價值。他首先在《徵聖》中提出「聖文之雅麗」的命題，即言聖人的文章是動人的文采和充實的內容的結合，如果人們能夠徵聖立言，也就接近成功了。劉勰系統地闡述了雅俗的問題，他在《正緯》中說（緯書）「無益經典而有助文章」，對緯書

[861] 羅根澤 . 中國文學批評史 [M]. 上海：上海人民出版社，2015：117.

[862] 孫景琛 . 中國樂舞史料大典・雜錄編 [G]. 上海：上海音樂出版社，2015：137.

的態度是「芟夷詭譎，糅其雕蔚」。可見劉勰對非經典的緯書也是採取了比較開明的態度，認為對奇幻鬼怪的虛假東西要刪掉，對有利於文學辭采的則要吸收進來。這就是以雅為正，但並不排除神仙鬼怪等民俗中有利於文學的部分。他在《定勢》中言「情交則雅俗異勢」，認為是情趣的交錯狀態決定了文章的雅正或庸俗的體式。對不同的文體，他提出了「章表奏議，則準的乎典雅；賦頌歌詩，則羽儀乎清麗」的風格要求，提倡為文要「執正以馭奇」，反對「逐奇而失正」。[863] 他在《通變》中認為「商周麗而雅」，並且提出了「斟酌乎質文之間，而櫽括乎雅俗之際，可與言通變矣」[864]。可見文體的因革變化，要辨明樸素和文采、麗雅和庸俗的不同，還要考究其「異勢」的不同。除此之外，劉勰在《文心雕龍》中還提出了很多關於雅的美學範疇，諸如典雅、文雅、麗雅、風雅、博雅、雅鄭、雅俗等，表明劉勰已經把「雅」作為文體的風格標準，「俗」則是他要轉化的風格類型。

持「以俗為雅」或「化俗為雅」觀點的學者還有唐代的史學家劉知幾，宋代的藝術家蘇軾、梅堯臣、黃庭堅，明代的藝術理論家李開先和清代的戲曲家李漁等人。「以俗為雅」和「化俗為雅」雖然不同，但他們都承認雅和俗可以融通，且俗可以向上流動成為雅。蘇軾在以俗為雅和化俗為雅方面有著傑出的才能，他說：「詩須要有為而作，用事當以故為新，以俗為雅。」[865]《竹坡詩話》中寫道：「東坡雲街談市話皆可入詩，但要人熔化耳。」[866] 這裡的「街談市話」即是俗，蘇軾「熔化」之而入詩，便是以俗化雅。清代葉燮說：「蘇詩包羅萬象，鄙諺小說，無不可用，譬之

[863] 周振甫. 文心雕龍注釋 [M]. 北京：人民文學出版社，1981：339-340.

[864] [南北朝] 劉勰《文心雕龍》，四部叢刊影明嘉靖刊本，卷六。

[865] [清] 蔡鈞《詩法指南》，清乾隆刻本，卷六。

[866] [宋] 周紫芝《竹坡詩話》，明津逮祕書本。

銅鐵鉛錫，一經其陶鑄，皆成精金，庸夫俗子，安能窺其涘。」[867] 可見蘇軾的化俗為雅的功夫是得到詩論家的充分肯定的。宋代商品經濟和城市經濟的繁榮進一步促進了市民階層和文人階層的發展壯大，傳統的坊市制度被打破，市民可以通宵達旦地玩樂吃喝，這就促進了民間藝術和市民文化的發展。蘇軾是儒釋道兼通的人物，生活經歷也極為豐富，他的以俗化雅的藝術觀是時代環境和個人稟賦的完美結合。明清戲曲和小說都是俗藝術，但戲曲評論家和小說評點家普遍主張以俗寫雅、化俗為雅。李贄認為《水滸傳》、《西廂曲》是出於「童心」的「天下之至文」[868]，把俗文學提到了一個很高的地位。明代的戲曲發展到清代以後，開始雕琢字句，講究音韻，日益脫離它原初的民間文化環境而趨於雅致。李漁在《閒情偶寄》中說：「若填詞家宜用之書，則無論經、傳、子、史以及詩賦、古文無一不當熟讀，即道家佛氏九流百工之書，下至孩童所習千字文、百家姓無一不在所用之中；至於形之筆端落於紙上，則宜洗濯殆盡。亦偶有所用著成語之處，點出舊事之時，妙在信手拈出無心巧合竟似古人。」強調讀書的重要性在於行文時能「無心巧合竟似古人」，這樣才能「意深詞淺，全無一毫書生氣」[869]。「意深」要有文化內涵和思想深度，而「詞淺」就是要詞意通俗淺顯，不能有書生氣。這是對戲曲藝術領域中關於雅俗問題的一個頗有深度的認識。

2.「雅俗並舉」的雅俗觀

　　先秦時代的孟子是開「雅俗並舉」先河之人，他和孔子不同，他對世俗藝術或大眾藝術似乎有更多的熱情。他對古今藝術、世俗藝術和先

[867]　[清] 葉燮《原詩》，清康熙葉氏二棄草堂刻本，卷三。
[868]　[明] 李贄《焚書》，明刻本，卷三。
[869]　[清] 李漁《閒情偶寄》，清康熙刻本，卷一詞曲部。

王藝術的基本認識態度是：「今之樂猶古之樂」和「世俗之樂猶先王之
樂」。他提倡「與民同樂」，也就是藝術要雅俗共賞。這些都表明時代風
尚與孔子所處時代已經大不相同。孟子的雅俗論是以「仁政」思想為前提
的，但是，他把「世俗」藝術提高到「先王」藝術的地位，把「古」藝術
與「今」藝術置於同一視域下來考察，都說明孟子的雅俗觀和孔子的迥異
其趣。

　　如果說西周早期的雅俗觀均是政治性的、以音聲為主要表徵的政教合
一，以宗法倫理和等級觀念為表徵的倫理秩序的建構，那麼春秋戰國及其
以後的雅俗觀念則體現出了政教分離、學在四夷，知識階層逐步占據話語
權力中心的情形。「雅俗並舉」的情況比較複雜，它多表現為「以雅為正」
和「以俗為美」兩種力量的競爭和妥協。魏晉六朝是「雅俗並舉」時期，
以《文心雕龍》的「聖文之雅麗」為代表的雅正藝術觀和以《古畫品錄》
的形神兼備為代表的繪畫理論，占據了「文」和「畫」這兩大批評領域。
《世說新語》則體現了士人階層的審美情趣，充分地表現出了文人雅士的
超邁情懷和世俗情感。《古畫品錄》對畫家姚曇度的品評是：「魃魁神鬼，
皆能絕妙同流，奇正咸宜；雅鄭兼善，莫不峻拔，出人意表，天挺生知，
非學所及。」這裡所言的「奇正咸宜」、「雅鄭兼善」顯然是對畫家很高的
評價。謝赫對毛惠遠的品評是：「力遒韻雅，超邁絕倫，其揮毫必也極妙。
至於定質塊然，未盡其善，神鬼及馬，泥滯於體，頗有拙也。」[870] 這裡
「雅」和「拙」並舉，顯示出畫家的筆力和構形能力的矛盾，因此把他放
在顧愷之之下。

　　謝赫對顧愷之的評價歷來飽受之後藝術家的詬病，是因為謝赫的藝
術理想和顧愷之有著內在的矛盾。姚最在《續畫品》中說謝赫「別體細

[870]　[南北朝] 謝赫《古畫品錄》，明津逮祕書本。

微」的畫風「使委巷逐末，皆類效顰」，可見其對當時世俗畫風的影響。謝赫的畫作被姚最評價為「筆路纖弱，不副壯雅之懷」，他所畫的題材多是「麗服靚裝，隨時變改，直眉曲鬢，與世事新」[871]，這顯然是受到「宮體」風格的影響，與顧愷之所宣導的「以形寫神」和「遷想妙得」的繪畫思想大異其趣。姚最對顧愷之則極為讚賞：「至如長康之美，擅高往策，矯然獨步，終始無雙。有若神明，非庸識之所能效；如負日月，豈末學之所能窺？」[872] 李嗣真在《續畫品錄》中把顧愷之列在「中品上」，置於戴逵之前和曹不興之後，這比謝赫把顧愷之置於姚曇度和毛惠遠之間提高了不少。在謝赫的眼裡，顧愷之有「聲過其實」之嫌；但在姚最的眼裡，顧愷之則「有若神明」、「終始無雙」。張彥遠在《歷代名畫記》中說：「顧愷之之跡，緊勁連綿，迴圈超忽，調格逸易，風趨電疾，意存筆先，畫盡意在，所以全神氣也。」並且在書中詳細總結了前代人對顧愷之的評價，最後得出「謝氏黜顧，未為定鑑」的結論。[873] 對顧愷之評價的變化生動地體現出了時代風尚和個人志趣在歷史中的變化。顧愷之重視對「神」的營構和「情」的傳達，謝赫則重視「形」的新變和「細微」的描繪。如果從「宮體」藝術的角度來看，謝赫為雅，顧愷之為俗，謝赫對顧愷之的「聲過其實」的評價就容易理解。迨至唐代末年，由於審美意識的變遷，人們重新認識到深受玄學影響的魏晉南朝藝術的價值，因此張彥遠稱讚顧愷之「傳寫形勢，莫不妙絕」（《歷代名畫記》，卷五）。

唐代後期的朱景玄在其《唐朝名畫錄》中說：「『畫者，聖也。』……其麗也，西子不能掩其妍；其正也，嫫母不能易其醜。」[874] 這裡的「畫

[871]　[南北朝] 姚最《續畫品》，明津逮祕書本。
[872]　于安瀾 . 畫品叢書（一）[M]. 鄭州：河南大學出版社，2015：25.
[873]　[唐] 張彥遠《歷代名畫記》，明津逮祕書本，卷五。
[874]　于安瀾 . 畫品叢書（一）[M]. 鄭州：河南大學出版社，2015：88.

者，聖也」類似張彥遠的「比雅頌之述作，美大業之馨香」（《歷代名畫記》）之義。鄭午昌認為此段文字「系唐人援古證今之談」[875]，確實如此。朱景玄把繪畫提高到「聖」的地位，認為繪畫是「其麗」、「其正」，也就是說繪畫是雅正之事，但它有「麗」的一面，這與劉勰在《文心雕龍》中所說的「聖文之雅麗」（《徵聖》）意思相同。朱景玄的「萬類由心」和「千里在掌」雖然是在說繪畫創作中的「心」和「手」的關係，但也可以看出繪畫藝術經過盛唐的發展，其開闊的心胸和浪漫的思想完全超越了雅俗、正邪的羈絆，向人的心靈深處進發。

　　藝術發展的一條重要路徑是由雅到俗，由貴族走向精英，由精英普及至大眾。宋元和明清時期正好處於這樣一個大的時代轉換時期，因此雅俗並陳、雅俗相通、雅俗互涵和雅俗並舉就成為這個時代藝術的顯著特徵。宋代的大學者、大文學家蘇軾是一個大雅大俗之人，他的藝術充滿了雅俗並舉的氣質。如果說蘇軾的藝術是以雅為主，雅而兼俗，那麼宋代的詞人柳永則是另外一種類型，他的詩詞則是以俗為主，被人稱為「柳七風味」。但這並不意味著柳永的詞沒有雅意而一味俚俗。《侯鯖錄》卷七引用蘇軾評語寫道：「世言柳耆卿曲俗，非也。如《八聲甘州》之『霜風淒緊，關河冷落，殘照當樓』，此於詩句不減唐人高處。」[876] 錢思公說：「平生惟好讀書，坐則讀經書，臥則讀小說，上廁則閱小辭。」[877] 小辭就是小詞，可見小詞在宋代的地位是不能和經史相比的。但為什麼宋代的士大夫要坐讀經書、臥看小說、上廁閱小詞呢？蘇軾評價柳永的《八聲甘州》也頗具深意，因為柳永是當時公認的「淺近卑俗」（《碧雞漫志》卷三）的詞人。據說柳永遊東都作新樂府「骩骳從俗」，天下人傳誦，後傳入禁中，

[875] 鄭午昌．鄭午昌中國畫學全史 [M]．長春：吉林人民出版社，2013：111．
[876] [宋] 趙令時《侯鯖錄》，清知不足齋叢書本，卷第七。
[877] [明] 孫能傳《剡溪漫筆》，明萬曆四十一年孫能正刻本，卷四。

仁宗很喜歡他的詞:「每對必使侍從歌之再三。」[878] 可見柳永詞的欣賞群
體之廣:上自皇帝,下至舞女歌妓。所謂的文人雅士不可能一直讀聖賢之
書,也不可能一直作俗豔之詞,這正如豪澤爾所說:「對高雅藝術的充分
理解是嚴峻的智力和道德考驗,它要求人們無條件地折服、作出最大的努
力和具有犧牲的誠意,要求人們領受生活的悲痛,這不僅是對被審視者的
一次考試,而且也是對審視者自身的一次考試。」[879] 人生來就有趨利避
害、趨易避難、趨甘避苦和追求輕鬆快樂的天性,同時也有實現自我和追
求崇高、追求高雅和鄙棄低俗的形上追求,這也是造成藝術中的「雅俗並
舉」現象的根源。

3.「以俗為美」的雅俗觀

中國古代藝術中的「尚雅貶俗」、「化俗為雅」、「尚雅隆雅」、「以俗
為雅」和「重雅輕俗」是雅俗觀的主流。真正的本於俗而又安於俗的藝術
則比較少。明代徐上瀛說:「自古音淪沒,即有繼空穀之響,未免鄄人寡
和,則且苦思求售,去故謀新,遂以弦上作琵琶聲,此以雅音而翻為俗調
也。惟真雅者不然。修其清淨貞正,而藉琴以明心見性;遇不遇,聽之
也。而在我足以自況,斯真大雅之歸也。然琴中雅俗之辨爭在纖微。喜工
柔媚則俗,落指重濁則俗,性好炎鬧則俗,指拘局促則俗,取音粗厲則
俗,入弦倉卒則俗,指法不式則俗,氣質浮躁則俗,種種俗態,未易枚
舉。但能體認得靜、遠、澹、逸四字,有正始風,斯俗情悉去,臻於大
雅也。」[880] 這是在探討如何使藝術「臻於大雅」,但是,藝術如果一味求
雅,則勢必造成曲高和寡的冷落局面。因此,這裡所言的「以雅音翻為俗

[878] [宋] 陳師道《後山詩話》,明津逮祕書本。

[879] [匈] 阿諾德·豪澤爾. 藝術社會學 [M]. 居延安譯編,北京:學林出版社,1987:208-209.

[880] [明] 徐上瀛. 溪山琴況 [M]. 中國古代樂論選輯. 北京:人民音樂出版社,2011:309.

調」則是一個極有價值的命題，「雅音」則基本保證了音樂的藝術性質素，而「俗調」則可以使人們容易接受。其實，實用性藝術品和工藝美術品的最大特點就是其具體的實用性，例如一棟建築如果只有高雅美感，而不利於居住和生活，那它就不是合格的建築。因此，建築藝術的俗用是其根本，而其美觀則要從俗用中體現出來，這就是俗中求雅的典型。

「以俗為美」和「以俗為雅」不同，雅俗是一對矛盾，離開俗就沒有雅的存在，離開雅也就無所謂俗；俗美還是雅美，這屬於價值判斷。小說和戲曲在明清時代都為俗文體，但它們可以成為「至文」，時至今日，仍被視為文學的正宗，這就是由俗到雅、由雅到俗的辯證運動。宋代表現民俗風情的繪畫當然是俗藝術，張擇端的《清明上河圖》就是一個以俗為美的典型，體現了都市風俗畫「俗中求雅」、「以俗為美」的圖學特質。起源於宋代的「說話」，本是「俗」文體，但吳自牧在《夢粱錄·小說講經史》中認為其「字真不俗」，「字真」就是可以真實表現現實，「不俗」就是不庸俗，顯現出俗藝術的美。清代的戲曲理論家焦循重視「花部」，他在《花部農譚序》中說亂彈「乃獨好之」。王國維在《宋元戲曲史·元劇之文章》中稱讚《竇娥冤》和《任風子》「語語明白如畫，而言外有無窮之意」[881]，這就是王國維所言的有「境界」。明代的文人已經認識到元雜劇的價值，評論家對之激賞的已經很多，這都是以俗為美的例證。

「以俗為美」的極端就是「愈俗愈美」、「愈俗愈雅」。是否能做到這一點就要看藝術家是否有化腐朽為神奇的本領，「才人之文，出筆便雅，即使題甚俗，而能愈俗愈雅。庸人之文，落筆便俗；即使題極雅，而偏愈雅愈俗」[882]。齊白石的繪畫所用題材都極為「俗」，但是他可以把俗的題

[881] 王國維．宋元戲曲史 [M]．北京：東方出版社，2012：99.
[882] 黃霖，韓同文．中國歷代小說論著選（上冊）[C]．南昌：江西人民出版社，2000：401.

材變得雅致和極富趣味，他的《他日相呼》、《燈檯三鼠圖》等畫作，就是這方面的代表。「老鼠」和「小雞」本是鄉里民俗中極為常見的動物，老鼠甚至令人討厭，但齊白石能把這樣的題材入畫，並能創造出饒有趣味的「意境」來，這就體現出其「才人」的神奇本領。宋元明清時代商品經濟和市民社會的發展使得俗藝術逐步進入社會的各個階層。明代的袁宏道提出了「寧今寧俗」的藝術主張，以他為代表的文人藝術家利用俗語、宣導俗意和俗體，這是明代中晚期的「師心尚俗」藝術潮流的反映。諸如李贄、「三袁」、徐渭、梅鼎祚、屠隆等，或評點戲曲，或創作戲曲，顯現出對俗藝術的極大熱情，從而掀起了一股強大的「以俗為美」的潮流。

　　概而言之，中國古代的雅俗之辨主要是在這樣兩個維度中展開的：一個是在具體的藝術門類中的雅俗之辨，如書法繪畫、戲曲、小說等，強調藝術形式的創造，關注並探討藝術形式與情感體驗和審美感受之間的關係。另一個維度是以音聲為代表的政教雅俗觀，強調倫理秩序的建構，注重研究藝術和人內心情感的關係。中國古代的士人階層則游離於這兩者之間，以審美和政教的相互融合為標準來評價藝術。藝術中的雅本是文采高的標誌，它與陋、俗相對，但是一味求雅就可能走向它的反面，成為重複、單調甚至爛俗、庸俗的東西。藝術中的俗本指簡單、粗陋，但是它具有天然的質樸、新鮮和活力，如果能加以提高和雅化，就能成為藝術中的寶貴財富而大放光彩。

第三節　善美與品格：中國古代藝術的穩定價值結構

善美是一個常用的美學詞彙，但鮮有人真正對它進行深入而全面的學理探討。何謂真善美？何謂善美？《漢語大詞典》和《中文大辭典》的解釋分別是：

謂真實美好。毛澤東《在中國共產黨全國宣傳工作會議上的講話》：「人們歷來不是講真善美嗎？真善美的反面是假惡醜。沒有假惡醜就沒有真善美。」續範亭《真善美的解釋》：「真是真實，美是美感，善是理性之美。」

真美善（Truth, Goodness and Beauty —— 按英文順序應為真善美），哲學上之一種主張。以為真、美、善三者有密切之相互關係。實現真、美、善為人生之至高目的。在文藝上亦有人主張真、美、善為創作之根本法則者。[883]

權威的辭書對真善美的闡釋也很簡略，可見對之研究還沒有深入學理層面。《辭源》中對「善」的主要解釋是「美好；親善，友好；喜好；愛惜；大，多；擅長，善於；改善；揩拭；熟悉」[884] 這九個義項。《辭源》對「美」的解釋是：「甘美，美好，善，讚美。」[885]「善」在《辭源》中的第一個義項即是「美好」，而「美」的第二個義項即是「善」。可見古籍中「善」、「美」可以互釋，故《說文解字》中說「善美同意」。中國古代

[883]《漢語大詞典》「真善美」詞條。漢語大詞典出版社 1993 年版，12 卷本，第 2 卷。《中文大辭典》「真美善」詞條。臺灣中國文化學院出版部 1968 年版，第 23 冊。
[884] 辭源（上）．北京：中華書局，2012：579-580.
[885] 辭源（下）．北京：中華書局，2012：2721.

典籍中還沒有發現「真善美」聯在一起使用的例子,可見我們所熟悉的真善美這個片語是近代才出現的。因為「善」、「美」字義的相近,因此古代典籍中有不少地方出現了善美這個詞。例如漢代高誘注的《呂氏春秋》中寫道:「《大濩》、《晨露》、《九招》、《六列》皆樂名。善,美。」[886]《楚辭》中寫道:「先威後文,善美明只。」[887]《六臣注文選》說:「望天子幸於泰山,以修封禪之禮,紀聖號以為萬代之善美也……況善也,榮美也。」[888] 把天子的封禪之禮稱之為「善美」。當然典籍中多有稱君子才能和品德為「善美」的。

「至善盡美」是中國古代藝術的理想,善美與其他藝術評價範疇一樣,也是評價藝術價值高低的主要標準。藝術的品格源於藝術家的品格,藝術家的文化素養和道德品質決定了藝術品格的高低,而藝術的技巧所能獲得的深度和廣度取決於藝術家道德和品格的修煉程度。

■一、藝術中的善美

《尚書·堯典》中寫道:「詩言志,歌永言,聲依永,律和聲。八音克諧,無相奪倫,神人以和。」一般認為,這裡的「八音克諧」為「美」,「無相奪倫」為「善」,「神人以和」為「真」。這是祭祀舞蹈中所生發出的美、善和真的觀念,也可能是中國最早的關於美、善、真的記載。中國古代善、美這對範疇本是統一的,其意義也十分近似。「善」的本義是指善良或美好。例如《左傳·成公十四年》:「《春秋》之稱:微而顯,志而晦,婉而成章,盡而不汙,懲惡而勸善。非聖人誰能修之?」[889]《樂記·樂

[886] [戰國] 呂不韋. 元刊呂氏春秋校訂 [M]. 南京:鳳凰出版社,2016:72.
[887] [清] 姚鼐纂集. 古文辭類纂 [G]. 上海:上海古籍出版社,2016:796.
[888] [南北朝] 蕭統《六臣注文選》,四部叢刊影印宋本,卷第四十八。
[889] [晉] 杜預《春秋釋例》,清武英殿聚珍版叢書本,卷二。

施》：「樂也者，聖人之所樂也，而可以善民心，其感人深，其移風易俗，故先王著其教焉。」唐代張彥遠的《歷代名畫記》中也說：「夫畫者……見善足以戒惡，見惡足以思賢。」[890] 上述典籍中的這三處「善」均可釋為「善良」，指藝術的倫理教化功能。《老子·二章》中寫道：「天下皆知美之為美，斯惡已；皆知善之為善，斯不善已。」這裡「善」、「美」兩個概念同時出現在一個句子中，「美」與「醜」相對立，「善」與「不善」相對峙。老子所謂的「善」也是指倫理道德之善，其「善」和「美」雖在同一個語境中，彼此之間卻沒有意義上的關聯，只是說明「美」和「醜」是同時產生的，「善」和「不善」是同時存在的。真正把美和善放在一起比較的是孔子，他在《論語·八佾》中說：「子謂《韶》：『盡美矣，又盡善也。』謂《武》，『盡美矣，未盡善也。』」[891] 孔子透過《韶》和《武》的對比來彰明「美」和「善」的區別，《韶》的美是因為它的內容和形式的完美結合，孔子認為《韶》是虞舜時的音樂，虞舜是靠仁和孝而得天下的，因此，他對《韶》非常激賞，據《論語》記載：「子在齊聞《韶》，三月不知肉味，曰：『不圖為樂之至於斯也。』」[892] 他在《八佾》中還說：「人而不仁，如禮何？人而不仁，如樂何？」可見他所說的「美」指音樂的外在形式，而他所說的「善」則是音樂的內容。《武》樂是反映周武王運用武力得天下的，儘管形式很美，但是內容則不盡善，由於不是靠「仁」取得天下，因此說它「未盡善也」。孔子所提倡的「美」和「善」的統一，也就是形式和內容的完美統一，他的這一思想深刻地影響了中國古代藝術的發展。

　　與孔子所主張的「善美」相對應，道家所主張的藝術觀念可以概括為

[890]　[唐] 張彥遠《歷代名畫記》，明津逮祕書本，卷一。
[891]　楊伯峻. 論語譯注 [M]. 北京：中華書局，1980：33.
[892]　楊伯峻. 論語譯注 [M]. 北京：中華書局，1980：70.

「真美」，也就是道美。老子的「天下皆知美之為美，斯惡已；皆知善之為善，斯不善已」中的「善」、「美」到底是什麼呢？他在《老子·七十九章》說：「天道無親，常與善人。」認為天道就是「真」，它沒有偏私，它和善人同居一處。《老子·二十一章》中說：「道之為物……其中有象……其中有物。……其中有精；其精甚真，其中有信。」[893] 意思是說內在於萬物的「道」，表現在事物中就是「德」。「道」雖然似乎是無形，但是恍惚中確「有物」、「有象」、「有精」、「有信」。這樣一來就把「道」的形上性落實到了具體事物的層面。老子所言的「道」、「可以為天地母」（《老子·二十五章》），是域中四大之一。因為人取法地，地取法天，天取法道，而道則純任自然，這就說明老子的「道」既是天地的開始，也是萬物的本源。它的無聲無形（「寂兮寥兮」）性使它成為所有有聲、有色、有形的本源和根據。況且「天地有大美而不言，四時有明法而不議」，「道」是超越時空的，它是「象帝之先」。「道」不僅是美的根源，而且也是美的本體，「道」的美就是事物本身的自然之美。《莊子》美學中「自然」和「本真」的觀念是十分突出的。《莊子·天道》中說：「極物之真，能守其本，故外天地，遺萬物，而神未嘗有所困也。通乎道，合乎德，退仁義，賓禮樂，至人之心有所定矣。」[894] 這裡表現出和孔子截然相反的美的觀念，退去仁義，擯棄禮樂，回歸到人的本真的存在，這樣人就能達到靜定的狀態。「靜而聖，動而王，無為也而尊，素樸而天下莫能與之爭美。」（《莊子·天道》）「素樸」就是真美，因此天下沒有人能和它爭美。《莊子·大宗師》記載了「嗟來桑戶乎而已反其真」，在此他提出了人死返其真的著名論題。他把人的死看成生存的另一種狀態，是「天人合一」的至美之

[893] 陳鼓應. 老子注釋及評介 [M]. 北京：中華書局，2003：148.
[894] 陳鼓應. 莊子今注今譯 [M]. 北京：商務印書館，2007：412.

境。莊子對「真人」也頗多論述，他在《大宗師》中說「天與人不相勝也，是之謂真人」，「不以心損道，不以人助天，是之謂真人」，「且有真人而後有真知，何謂真人？古之真人，不逆寡，不雄成，不謨事……是知之能登假於道者也若此」。[895] 莊子所讚揚的「真人」的生存狀態實際就是「天人合一」的境界。「天與人不相勝」就是天人不相對立，人與天混融合一的本體存在狀態，這樣的人就是「真人」，其安情、任性的情性態度和無為、自然的精神化境構成了中國古代藝術審美的最核心的觀念範疇。

　　湯一介認為：「儒學的中心理念如『天人合一』『知行合一』和『情景合一』在現代都沒有失去意義，理應有進一步發展的可能性。……『天人合一』『知行合一』『情景合一』是中國傳統哲學關於真、善、美的三個基本命題，它也是儒家所要追求的理想境界。」[896] 他具體指出，「天人合一」的觀念是以人為中心來理解人和整個宇宙的關係。《中庸》說：「誠者，天之道也；誠之者，人之道也。」因此，人生活在天地之中應該「自強不息」，以實現「天道」為己任。「知行合一」包括思想意念和實際行動的關係，也包括道德意識和道德實踐的關係，它要求人在道德修養上通過實踐實現為現實的道德性，這就是善。《大學》講的「三綱領八條目」，不僅是一個認識問題，更是一個道德實踐問題。「情景合一」的藝術才能吸收「天地造化之功」，使詩文成為「至文」，使繪畫成為「神品」，使音樂成為「天籟」。[897] 中國的儒道兩家均把「天人合一」作為人在宇宙中生存的基本態度，以此為基礎衍生出的人類的文化形態，諸如宗教、藝術和哲學才是符合道德的。道家的「真人」和儒家的「聖人」在「天人合一」這一宇宙論中達到了統一。道家的「真」和儒家的「誠」都是至善，儘管

[895]　[戰國] 莊周《莊子》，四部叢刊影印明世德堂刊本，卷第三。
[896]　胡仲平 . 湯一介先生學術思想述略 [J]. 北京大學學報（哲學社會科學版）2014（06）：151-152.
[897]　胡仲平 . 湯一介先生學術思想述略 [J]. 北京大學學報（哲學社會科學版）2014（06）：151-152.

它們的「至善」的具體內涵不同，但在中國古代藝術理論中它們是交融在一起的。這或許就是評價藝術要「盡善盡美」，評價藝術家要「德藝雙馨」，評價藝術效果要「寓教於樂」的原因。《詩品》中寫道：「氣之動物，物之感人，故搖盪性情，形諸舞詠。照燭三才，輝麗萬有，靈祇待之以致饗，幽微借之以昭告；動天地，感鬼神，莫近於詩。」[898]「照燭三才⋯⋯幽微借之以昭告」即言詩可以讓世界顯現其真實的面目，「動天地，感鬼神」，就是說「詩」是真情的顯現，也可以說是真善的結合。《孫過庭書譜箋證》中說：「豈知情動形言，取會風騷之意；陽舒陰慘，本乎天地之心。」[899] 這實際上強調了書法是人本真性情的流露，詩歌的抒情性和書法形態的完美結合，使詩歌成為「天地之心」。《詩含神霧》：「詩者，天地之心，君德之祖，百福之宗，萬物之戶也。」[900] 這正如苟小泉所言，這是「詩」在「道德」形態中的本體論規定。也就是說，在中國哲學本體論的「道德」形態中，「詩」是指主體以感應、感通、交受、融通的方式使「常道」本體伴隨於「可道」世界或經驗世界之中的一種存在。[901] 中國古代的文學、繪畫、戲曲甚至建築、園林藝術發展歷史均表明，它們都是以音樂性和詩歌性的終極價值為準的，並以此來彰顯其本體性的存在。

■二、藝術中的品格

王國維在《文學小言》中說：「故無高尚偉大之人格，而有高尚偉大之文學者，殆未之有也。」「天才者⋯⋯而又須濟之以學問，帥之以德性，

[898]　[南北朝] 鐘嶸《詩品》，明夷門廣牘本，上。
[899]　[唐] 孫過庭《書譜》，明刻百川學海本。
[900]　[唐] 歐陽詢《藝文類聚》，清文淵閣四庫全書本，卷五十六雜文部二。
[901]　苟小泉 . 中國傳統哲學本體論形態研究 [M]. 北京：北京師範大學出版社，2013：119.

始能產生真正之大文學。」[902] 中國古代藝術品價值的高低一般取決於兩方面：藝術家的主體品格和藝術品的格調。這兩方面是互為表裡的關係：藝術家的文化素養、性情格調、人格風韻和精神境界會注入藝術品中，成為藝術品精神氣質的一個組成部分；另一方面，藝術品通過藝術語言的傳達體現出欣賞主體和創作主體相一致的價值認知和精神特徵。當然，這種組合並非機械地相互一致，也會時常出現藝術品的精神特徵有違甚至背離創作初衷的情況。優秀的藝術作品的價值往往是多方面的，它的意蘊也會隨著時代的變化和欣賞主體的不同呈現出歷史化的傾向。因此，對藝術家和藝術品的精神境界的相一致性應該做動態的理解，而不可做簡單化和庸俗化的比附。

如果說《樂記》集中體現了先秦「重德輕藝」的藝術觀念，那麼東漢末年徐幹[903] 的《中論》則開啟了「德藝雙馨」觀念的偉大歷程。他在《中論》中說：「先王立教官，掌教國子，教以六德，曰智、仁、聖、義、中、和；教以六行，曰孝、友、睦、姻、任、恤；教以六藝，曰禮、樂、射、御、書、數。三教備而人道畢矣。學猶飾也，器不飾則無以為美觀，人不學則無以有懿德；有懿德故可以經人倫，為美觀故可以供神明。」[904] 方立天認為，這裡的「六德」，即六種道德標準；「六行」，即六種道德行為；「六藝」，即六種專業知識、技能。徐幹認為，一個人具備「六德」、「六行」和「六藝」，為人道的大全。這種以道德和知識兼備為人生根本的觀念，成為中華民族精神的重要內容。[905] 中國古代藝術理論中所謂的品格大多是以「道德」和「知識」為基礎的，體現了「德藝雙馨」的藝術理想與追求。

[902] 王國維 . 文學小言 [A]. 引自《王國維文學美學論著集》，太原：北岳文藝出版社，1987：24.
[903] [三國] 曹丕《與吳質書》：「而偉長（徐幹的字）獨懷文抱質，恬淡寡欲，有箕山之志，可謂彬彬君子矣。」
[904] [漢] 徐幹《中論》，四部叢刊影印明嘉靖本，卷上治學第一。
[905] 方立天 . 尋覓性靈：從文化到禪宗 [M]. 北京：北京師範大學出版社，2007：36.

1. 人的文化品格與藝術的價值

中國古代藝術輝煌燦爛，但由於重道輕藝的思想影響，致使許多藝術作品的作者無從查考。而純粹的藝術理論著作則更為稀少，像《考工記》和《樂記》這樣的經書雖然影響力巨大，但畢竟局限在知識階層範圍內，對於廣大的工匠來說，他們多是靠著口耳相傳的傳統來延續其習得的「手藝」。孔子的「志於道，據於德，依於仁，游於藝」本是君子或賢能之士的人格的完美體現。在儒家文化的意識形態化過程中，「道」、「德」被上「位」的人所獨占，而「藝」事則主要由位卑的人所從事。《論語·子罕》記載了這樣一段對話：「太宰問於子貢曰：『夫子聖者與？何其多能也？』子貢曰：『固天縱之將聖，又多能也。』子聞之，曰：『太宰知我乎！吾少也賤，故多能鄙事。君子多乎哉？不多也。』牢曰：『子雲，吾不試，故藝。』」[906] 從這段話中可以看出孔子時代的多才多藝被認為是「賤」[907]「鄙」[908] 的事情，真正的君子是不屑做這些事情的。但人在「少且卑」時多學點才藝或技能也不算壞事。從「吾不試，故藝」來看，對藝術的態度與黃帝、堯、舜、禹（據說他們都是有一技之長的首領）時期相比，已經有了很大的不同。

封建社會仍然延續了先秦時代重「道」的傳統，藝術在師傅帶徒弟的模式下綿延發展。藝人戶籍制度、門當戶對的婚姻觀念和家族式的傳承模式使得中國古代藝術的傳播呈現出了封閉性的特徵。中國封建社會的農耕文明和由血緣、地緣和親緣所組成的鄉土社會，使藝術品和其製作者的關

[906] 楊伯峻．論語譯注 [M]. 北京：中華書局，1980：88-89.

[907] 《論語·裡仁》：「貧與賤，是人之所惡也。」邢昺疏：「無位曰賤。」《廣雅》：「賤，卑也。」《辭源》「賤」的義項有「卑下，卑微」之義。因此，這裡的「賤」是沒有地位或地位低微的含義。

[908] 「鄙」，指邊邑或郊外。《春秋》莊十九年：「陳人伐我西鄙。」注：「鄙，邊邑。」《國語·齊》：「昔者聖王之治天下也，參其國而伍其鄙。」注：「國，郊以內也。……鄙，郊以外也。」因此，「鄙人」即「邊鄙之人」，「鄙事」即「卑賤之事」。見辭源．北京：商務印書館，2012：3404-3405.

係格外緊密。人品和藝品的這種緊密關係是中國鄉土社會文化傳播中人身依附關係的一種體現。藝品和人品的關係問題也是中國古代藝術價值論範疇的重要問題。《樂記·樂情》即言：

> 樂者，非謂黃鐘大呂弦歌幹揚也，樂之末節也，故童者舞之；鋪筵席，陳樽俎，列籩豆，以升降為禮者，禮之末節也，故有司掌之。樂師辨乎詩，故北面而弦；宗祝辨乎宗廟之禮，故後尸；商祝辨乎喪禮，故後主人。是故德成而上，藝成而下；行成而先，事成而後。是故先王有上有下，有先有後，然後可以有制於天下也。[909]

這段引文的中心思想類似於《論語·陽貨》中「樂云樂云，鐘鼓云乎哉」的感嘆。作者還提出了「德成而上，藝成而下」的命題，這可以看作對藝術的價值定位。中國古代藝術始終把「德」放在一個高於「藝」的價值地位之上，但「德」和「藝」如何結合在一起構成完美的藝術人生？這種結合的難度正如藝術認識論範疇中的「形」與「神」的結合一樣，主體對客體感情的注入和高超的表現技巧缺一不可。但「德」如何灌注到藝術創造活動中，「藝」又如何體現主體的「德」？中國古代的藝術理論家和藝術家均進行了不懈的追求和探討，他們共同的旨趣是：「藝」並不是目的，他們通過「藝」來窮究「天理」和「道」。人、自然和物是一氣相通的，這就是「形」、「神」結合與「德」、「藝」結合的宇宙論基礎。

陸機說：「遵四時以嘆逝，瞻萬物而思紛。」[910]鐘嶸寫道：「氣之動物，物之感人，搖盪性情，形諸歌詠。」[911]劉勰也言：「寫氣圖貌，既隨物以宛轉；屬采附聲，亦與心而徘徊。」又如劉勰的「神與物游」，劉熙

[909] 中央五七藝術大學音樂學院理論組 .《樂記》批註 [M]. 北京：人民音樂出版社，1976：35.

[910] [晉] 陸機《陸士衡文集》，清嘉慶宛委別藏本，卷一賦一。

[911] 王元化 . 王元化集（第四集）文心雕龍講疏 [M]. 武漢：湖北教育出版社，2007：85.

載的「我亦具物之情也……物亦具我之情也」[912]，宗炳的「應會感神，神超理得」，蘇軾的「居士之在山也，不留於一物，故其神與萬物交，其智與百工通。雖然有道有藝，有道而不藝，則物雖形於心、不形於手」[913]等，這些關於心與物、藝與道的論述，說明古代藝術家並不把「物」看成西方哲學中的客觀實在，而是認為「物」與「我」相通，這就避免了主體和客體的過度分裂。但這種認識論往往把「是什麼」的問題置換為「怎麼樣」的問題，如形神、德藝的本體論問題往往被「形如何能表現神」、「藝如何能體現德」之類的方法論問題所取代。

清代張庚在《浦山論畫》中引用了揚子雲的話說：「書心畫也，心畫形而人之邪正分焉。」接著他以元代畫家為例，證明了他的「畫與書一源，亦心畫也」的觀點：

大癡為人坦蕩而灑落，故其畫平淡而沖濡，在諸家最醇。梅華道人孤高而清介，故其畫危聳而英俊。倪雲林則一味絕俗，故其畫蕭遠峭逸，刊盡雕華。若王叔明未免貪榮附熱，故其畫近於躁。趙文敏大節不惜，故書畫皆嫵媚而帶俗氣。[914]

張庚認為黃公望的「為人」、吳鎮的「個性」、倪雲林的「品行」、王叔明的「世俗」、趙文敏的「大節」均體現於他們各自的繪畫風格中。劉熙載在《藝概·書概》中談到書法與人的關係時說道：「書，如也，如其學，如其志，如其才，總之曰，如其人而已。」[915]可見直到清代，人們仍習慣以作者的性情品格來評價其藝術作品。

其實，早在戰國時代，人們已經把藝術家的品性行為和其精神化成

[912]　[清]劉熙載《藝概》，清同治刻古桐書屋六種本，卷二。
[913]　俞劍華.中國古代畫論類編（上）[C].北京：人民美術出版社，1998：629.
[914]　俞劍華.中國古代畫論類編（上）[C].北京：人民美術出版社，1998：225-226.
[915]　[清]劉熙載《藝概》，清同治刻古桐書屋六種本，卷六。

果 —— 詩書 —— 連繫起來了。《孟子·萬章下》即言：「頌其詩，讀其書，不知其人可乎？」朱熹對這段話的注釋是：「論其當世行事之跡也，言既觀其言則不可以不知其為人之實；是以又考其行也。」[916] 可見，在中國傳統文化中知人論世既要聽其言，還要觀其行。藝術之跡也可以說是人「言」的一部分，在儒學一統天下的情況下，「頌其詩，讀其書」，還要「知其人」，否則就不能真正理解其言；對古代的藝人或者藝術家而言，更是要求「藝跡」和人格的統一。宋代是理學的天下，理學的人生理想是「與理為一」，理學的特點就是要闡明知識與生活之間的關係。[917] 藝或藝術在宋代以前基本上是「鄙」或「賤」者從事的工作，即便是在宋代，藝人的地位也是十分低下的。在《圖畫見聞志》、《宣和畫譜》和《畫史》中均有記載的宋代大畫家易元吉在畫壇廣受推崇，被讚譽為「心傳目擊之妙，一寫於毫端間」、「故寫動植之狀，無出其右者」[918]，米芾稱他為「徐熙後一人而已」[919]。潭州知州劉元瑜因欣賞其繪畫才能而將他補為州學助教（從九品），卻因擅自補升畫工為州學助教之事而受到歐陽修等人的彈劾，受到了降職的處分，易元吉的仕途也隨即終止。史料沒有記載這位元以「長沙助教」為榮的畫師後來的去處，但畫師在這個時代被歧視的命運可見一斑。[920]

宋代以人品來評價其藝品的風氣已經比較流行，歐陽修在《世人作肥字說》中寫道：

古之人皆能書，獨其人之賢者傳遂遠。然後世不推此，但務於書，不

[916] [宋]朱熹《四書章句集注》，宋刻本，孟子卷第十。
[917] 張岱年. 中國哲學大綱 [M]. 南京：江蘇教育出版社，2005：350.
[918] 陳高華. 宋遼金畫家史料 [C]. 北京：文物出版社，1984：300.
[919] 陳高華. 宋遼金畫家史料 [C]. 北京：文物出版社，1984：307.
[920] 陳高華. 宋遼金畫家史料 [C]. 北京：文物出版社，1984：302.

知前日工書但隨與紙墨泯棄者不可勝數也。使顏公書雖不佳，後世見者必寶也。楊凝式以直言諫其父，其節見於艱危。李建中清慎溫雅，愛其書者，兼取其為人也。豈有其實然後存之久耶？非自古賢聖必能書也，唯賢者能（存）爾。其餘泯泯，不復見爾。[921]

歐陽修的這段話得到了梅堯臣的贊同，他寫道：「顏書苟不佳，世豈不寶收。設如楊凝式，言且直節修。……非賢必能此，惟賢乃為尤，其餘皆泯泯，死去同馬牛。」[922] 歐、梅二人均認為書傳於世的根本原因在於書者之賢德，並非因書寫者的高超的藝術技巧。

宋代郭若虛在其《圖畫見聞志》中寫道：「嘗試論之：竊觀自古奇跡，多是軒冕才賢，岩穴上士，依仁游藝，探賾鉤深，高雅之情，一寄於畫。人品既已高矣，氣韻不得不高；氣韻既已高矣，生動不得不至。所謂神之又神，而能精焉。凡畫必周氣韻，方號世珍。不爾，雖竭巧思，止同眾工之事，雖曰畫而非畫。」[923] 郭若虛在這裡首次提出並論述了「人品」和「氣韻」的關係問題。這裡的人品主要是指文化修養，與後代將政治、生活等因素納入在內的人品標準是不同的。[924]

2. 人的道德品格與藝術的價值

王國維說，偉大的文學必然濟之以學問，帥之以德性。雖然這是針對文學而言的，其實藝術也是如此，藝術家的學問品性即其文化品格，其德性即其道德品格。中國古代藝術品價值的高低往往是這兩者的綜合考量。

[921] 徐中玉. 中國古代文藝理論專題資料叢刊（第四冊）[C]. 北京：中國社會科學出版社，2013：307.
[922] 徐中玉. 中國古代文藝理論專題資料叢刊（第四冊）[C]. 北京：中國社會科學出版社，2013：307.
[923] [宋] 郭若虛《圖畫見聞志》，明津逮祕書本，卷一。
[924] 王伯敏，任道斌. 畫學集成（六朝——元）[C]. 石家莊：河北美術出版社，2002：7.

漢代揚雄在《法言・問神》中寫道：「言，心聲也；書，心畫也。聲畫形，君子小人見矣。」這就是說「言」和「書」不可以為偽，它們是心靈的直接表達，人的道德高尚與卑下均可以通過「言」和「書」直接表現出來。《文心雕龍・程器》專門探討作家的道德和文的關係，劉勰引用了曹丕的一句話說：「古今文人，類不護細行。」[925] 即曹丕認為古今文人不注意細節，「細行」可以理解為道德上的小瑕疵。人的道德和言文之間是否有必然連繫？《周易》中寫道：「將叛者，其辭慚，中心疑者其辭枝。吉人之辭寡，躁人之辭多，誣善之人其辭遊，失其守者其辭屈。」[926] 這裡已經涉及人物性情和心理與言辭的關係。《禮記・樂記》中則把人心的喜怒哀樂和聲音的情態結合起來，認為「樂以和其聲」，以致可以實現「同民心」（《樂記・樂本》）的政教目的。

　　孔子在《論語・憲問》中說：「有德者必有言，有言者不必有德。仁者必有勇，勇者不必有仁。」[927] 這表達了孔子對於言論與道德、勇敢與仁厚之間關係的認識。「有言者不必有德」成為後世「文人無行」的一個依據。孔子重德與仁，但是文人中確實存在著有言無德、德言分離的現實情況。有德者有言，但有言者，不一定就有德，這一思想反映出了德和言的分化。春秋以前的時代，「道德」和「言語」的壟斷者是貴族的統治階級。春秋戰國由「學在官府」到「天子失官，學在四夷」，文化壟斷被新興的階層打破，貴族的道德和語言的壟斷地位被瓦解。孔子竭力提倡雅言、雅語，則從反面顯示出那個時代雅言、雅語的地位已經岌岌可危。這種道德和文化與統治階級的分離造成了新的社會階層 —— 士人階層的出現。士人可以說是既依附又游離於統治階層，士人的這種特點使他們既可以站在

[925]　[南北朝] 劉勰《文心雕龍》，四部叢刊影明嘉靖刊本，卷十。
[926]　顧寶田 . 先秦哲學要籍選釋 [M]. 長春：吉林大學出版社，1988：362.
[927]　楊伯峻 . 論語譯注 [M]. 北京：中華書局，1980：146.

第三者的立場對統治階級的道德進行批評，又可以成為庶民的代言人，反映他們的意願和呼聲。

　　藝術的道德性和文化性本來是統一的，但孔子時代「德」、「言」的不一致，即「有言者不必有德」已經是比較常見的現象。兩漢時期獨尊儒術以後，儒家思想成為官方的意識形態，「孝」和「義」成為人們普遍遵從的道德規範，因此藝術上反映忠孝節義的內容占據著主流的位置。東漢後期徐幹的《中論》提出了德藝雙美的主張，三國魏劉劭為統治階級選拔人才而撰寫的《人物志》將才和德並舉，對人物的評鑑具備審美的質素，從而影響到了魏晉時期的人物品評，為這一時期人文的覺醒起到了一定的促進作用。劉勰在《文心雕龍‧宗經》中說：「夫文以行立，行以文傳，四教所先，符采相濟，勵德樹聲，莫不師聖，而建言修辭，鮮克宗經。」他認為人的德行決定文章的好壞，而德行又是通過文辭才得以表現和流傳。因此，他提倡以孔子為標杆，以創作主體的品德彰顯藝術的審美價值，此之謂「和順積於中，英華髮於外」。創作主體如果懷抱高遠，其作品自然格調不俗。劉勰也正是通過「人」來探究「文」，他在《徵聖》中說：「志足而言文，情信而辭巧」，「聖文之雅麗，固銜華而佩實者也」，這是因為聖人本身就是雅正和充實的。魏晉六朝時期的一般文人被認為多「不護細行」，這是劉勰以儒家思想為宗旨的表現，《程器》中濃重的「聘績」和「器用」思想是孔子遺留給魏晉六朝儒者的一項極為重要的思想遺產，認為藝術不僅有教化和審美的功能，還是藝術家主體人格的象徵，藝術家借此可以謀取「聘績」、「器用」，甚至獲得「治生」的功能和價值。

　　這樣，藝術的品格就不可避免地融入了「位元」的內容，在上位的人，其作品就自然具有高的價值，這種觀念在《文心雕龍‧程器》中有明顯的表現。在隨後的時代中，藝術價值高低的評定往往受到兩方面因素的

影響，一是藝術家的社會地位和人格修養，這個因素自然影響到作品的社會價值；二是藝術家的形式把握能力和藝術塑造的能力，它直接影響到藝術作品的審美價值。孟子曰：「有天爵者，有人爵者。仁義忠信，樂善不倦，此天爵也；公卿大夫，此人爵也。古之人修其天爵，而人爵從之。今之人修其天爵以要人爵，既得人爵而棄其天爵，則惑之甚者也，終亦必亡而已矣。」（《孟子·告子》）他把公卿大夫看作「人爵」，把仁義忠信奉為值得尊崇的「天爵」。追求「天爵」，就是一個不斷努力修煉以形成完美人格的過程。所以，對天爵或人爵的追求，是人格的自然流露，體現為藝術品格的高下、雅俗、正變，這就是德國美學家費夏所說的「最高的藝術，是以最高的人格為物件的東西」[928]。藝術終究是要表現出藝術主體的人格和道德素養的。中國古代藝術史中不乏人格低劣而其藝術的形式創造相對優秀的作品，如何理解這種主體人格和作品形式美相背離的現象？從終極的視角來看，這部分作品仍然是藝術家人格的表現。蘇格拉底認為「人皆求善」，藝術作品旨在歌頌醜惡是極為罕見的，即便有這樣的作品，它也要以善的面目來掩蓋自己的醜惡。藝品和人品的統一是中國古代藝術史的主流，但是也不乏善美不合一的情況，著名的例子是《韶》樂和《武》樂的區別，孔子認為前者是至善盡美的作品，後者雖盡美卻不盡善。秦檜的書法堪稱精品，但後來因藝術觀念受到政治的強有力影響，就很少受到人們稱讚了。藝人的「不護細行」可能造成其道德人格上的「污點」，但也可能增加其藝術作品的人文精神及魅力，甚至成為其藝術作品流行於民間原因。

　　不管是孔子的「試」或「不試」，還是劉勰的「聘績」或「器用」，

[928]　[俄] 列夫·托爾斯泰 . 藝術論 [M]. 豐陳寶譯，北京：人民文學出版社，1958：27. 把此句翻譯為：「觀念的最高形式是個性，因此最崇高的藝術是以最崇高的個性為主題的藝術。」

嵇康的「謹慎」或「放浪」，其內心深處都存在著深刻的「政治」情結或「政治」無意識。中國古代隱逸之風盛行正是這種意識的反映。他們從事藝術的目的往往是等待時機，待時而動。其藝術往往是以逸品為最高品格，以遠離政治為高格。但不管是遠離「其位」，還是緊跟「其位」，「位」始終是古代藝術家心中濃得化不開的情結，得其位則可以「仰天大笑出門去」，失其位則要「感時花濺淚」。有誰知道那種「坐看雲起」的閒雅恬淡中蘊含了多少「安得猛志」的現實追求與苦悶？總之，封建社會的長期統治使最需要獨立意識和自由精神的藝術家也不可避免地落入政治無意識這一深淵，而這時的所謂藝術家的道德品格和精神旨趣蘊含了多少現實糾結和無奈掙扎，有誰能解其中味呢？

第五章
中國古代藝術範疇的特性

　　藝術觀念的歷史不僅表現在各個歷史時期藝術風格的變化，更直接表現在藝術觀念和範疇的歷史衍化上面。中國古代藝術範疇具有衍化性的特徵，即藝術範疇由政治性到審美性的遷轉。本書所論及的範疇早期均有濃郁的政治性意味，但隨著藝術本身的發展以及政治與百姓關係的緩和 [929]， 這些話語逐步進入藝術領域成為藝術理論的主要範疇。藝術範疇的衍化性不僅體現在從非藝術領域遷轉到藝術領域的改變，而且還體現在藝術範疇在藝術領域中的歷史衍化。藝術範疇的發展呈現出複雜的歷史面貌，但具體到每個藝術範疇則表現為元生、次生和衍生三種藝術範疇的衍化形態。藝術範疇的政治性源於它們多是從政治性話語或文本中發展而來的，況且藝術的創作實踐也表明藝術從最初的巫術和寓言性的特質發展到審美的屬性，不可能僅僅是「一己悲歡」或「杯水風波」，它必然是要合於「時」或「事」而作。「文以載道」、「樂幾於道」、「詩言志」和「畫者聖也」等無不有著強烈的政治意味。

　　藝術不同於哲學、技術和科學的地方是它以審美性為基本要求。中國古代藝術對真善美的追求有其獨特性，它的「真」不是科學意義上而是情感意義上的真實。它的善美合一，把倫理性的「善」和藝術性的「美」融合在一起，從而形成了以情感的「真」為基礎，以倫理的「善」為核心，以藝術的「美」為旨趣的價值體系。中國古代藝術範疇本身也具有很強的

[929] 原始社會人依附於神，要聽命於天，神人關係成為基本的社會關係，原始社會的神話成為基本的藝術形式和話語形態；奴隸社會奴隸依附於奴隸主，主奴關係成為主要的社會關係，詩歌、音樂、舞蹈、青銅器乃至建築都成為社會等級劃分的制度要求和身份標示的符號象徵物；封建社會隨著生產工具的改進和生產力的提高，社會分工更加細化、社會階層的分化也日益明顯，從而形成了匠人、士人和權貴的藝術，也就形成了以匠人藝術為代表的民俗藝術傳統，以士人、文人的藝術為代表的文人藝術傳統和以貴族藝術為代表的宮廷藝術傳統。藝術的地位在封建社會和奴隸社會的不同之處是奴隸社會藝術完全依附於宗教和政治，沒有自己的獨立地位，封建社會自然經濟和商品經濟的發展使藝術呈現出游離於宮廷藝術傳統之外的匠人藝術和文人藝術，從而突破了奴隸社會藝術單一的存在樣貌，從而使百姓和藝術的關係也更加緊密起來。

藝術美感，具有很強的審美性質。其藝術範疇體系不是主要表現在概念的邏輯推理的合理性和完整性上，而是主要表現在範疇概念的歷史衍化性和概念運用的自明性上。

第一節　中國古代藝術範疇的衍化性

一、元生型藝術範疇

　　藝術範疇的衍化性表現在兩個方面，一是範疇從非藝術領域向藝術領域的遷轉，二是藝術領域中範疇自身的衍化。元生型藝術範疇是範疇之母，它可以衍化出其他範疇，也可以和其他範疇相結合次生出新的範疇。元生型範疇的主要特點是有很高的純潔性和極強的創生力。道、氣、性、情、象、和、意、妙、韻、境、趣、味、形、文、美、理、志、善、幻、感、雅等範疇是元生型的藝術範疇。這些範疇都是由單字所組成，且都有較強的組詞能力。中國古代藝術的本體範疇「道」在各個時代具有不同的內涵：上古時期是作為自然的原始天道，殷商西周時代的神道天道，西周及春秋戰國的自然天道，進而發展到儒道異向的人道天道，最後發展到形而上之「道」的建立。[930] 孔子提出了「志於道，據於德，依於仁，游於藝」的主張，幾乎歷代的藝術家均把孔子的這句話奉為圭臬，「道」、「德」成為評論藝術家和藝術作品的首要標準。隨後藝術史中的「繪事後素」、「以形媚道」、「依仁游藝」、「文以載道」、「以藝載道」等觀念均以儒家的「道」為終極旨趣。儒家的「道」是屬人的、倫理的和建構的，道家的「道」是屬物的、自然的和解構的。道家創始人老子認為「五色令人目盲，五音令人耳聾」，莊子主張「滅文章，散五采」，最後要「忘言」、「忘象」。這裡似乎是道家把藝術當作對「道」認識的障礙，而不是途徑。

[930] 陳竹，曾祖蔭 . 中國古代藝術範疇體系 [M]. 武漢：華中師範大學出版社，2003：3.

其實並非如此，老莊認為這些所謂的「采」、「色」、「文」、「言」和「象」都應該是樸實無華、質樸自然的，否則這些都會成為認識「道」的障礙。老子所言的「失道而後德，失德而後仁，失仁而後義，失義而後禮」，從道、德、仁、義到最後的禮法制度是人類精神的一部退化史。這和孔子的「志於道，據於德，依於仁，游於藝」的順序是一致的，但話語的敘述方式不同，老子是否定性的而孔子則是肯定性的。「德成而上，藝成而下」、「德藝雙馨」、「以藝載道」等成為中國古代藝術思想的核心內容。

　　莊子發展了老子的「道」論並把它徹底美學化了，他的「通而不失於兌」、「象罔得玄珠」、「與物為春」、「解衣般礴」等思想把感性和理性、道和象、技術和藝術很好地統一起來。莊子的「情」範疇中的「安情」、「任情」和「去情」使「情」的表達廣度和深度得到了擴展和深化。《性自命出》中對「情」的高揚和莊子中的「情」遙相呼應共同構成了先秦情範疇的完整內容。漢代經過《淮南子》和《白虎通》影響，情範疇加入了陰陽學說和官方意識形態的內容。《史記》中情的內容則要複雜得多，它繼承了道家的情的內涵，也摻入了雜家的許多內容。東漢末年和魏晉時期情範疇加入了玄學的內容，情與性連繫更加緊密，情的個人化傾向開始加強，《人物志》和《世說新語》是這方面的代表著作。象範疇從老子開始已經進入藝術領域，老子善於以詩築象，《道德經》即是這方面的典範之作。莊子把老子單一的「象」發展成一種藝術的境界。《易傳》中的「象」是卦象，但它提出的「觀物取象」和「立象盡意」的命題使「象」成為連繫客觀世界和主觀世界的扭結，也為意象和意境範疇的出現奠定了基礎。

　　《管子》四篇重視「氣」範疇的本體地位，認為「道」即「氣」，「氣」是世界的根源和本體。受管子精氣說的影響，孟子和莊子分別提出了「養氣」和「通天一氣」的觀念。「養氣」是中國古代藝術修養論的重要源頭，

它的「配義與道」的「養氣」方法和達到「至大至剛」的「浩然之氣」境界均在藝術範疇史上產生了重要影響。莊子的「通天一氣」觀念是他的「美」、「醜」相對性和統一性的哲學基礎。漢代的王充和《淮南子》均受到《管子》和《莊子》的影響，提出了元氣自然論。魏晉南北朝時期氣範疇全面進入藝術領域：繪畫中的「氣韻生動」、文學中的「文以氣為主」、「寫氣圖貌」、「形包氣」、音樂中的「觀氣采色」、書法中的「書之氣，心達乎道，同混元之理」[931] 等表述均說明氣這個元生型範疇已經衍化為藝術的本體性範疇。

■二、次生型藝術範疇

次生型範疇是由元生型範疇衍化而來。一般來說，次生型範疇的藝術性指向更加明確。例如，意這個元生型範疇可以和象、境、氣、味、筆等觀念結合生成意象、意境、意氣、意味、意筆等具體藝術範疇。氣這個元生範疇可以和韻、味、格、力、骨、文範疇結合而成為氣韻、氣味、氣格、氣力、氣骨、文氣等範疇。象範疇可以和氣、意、大、形、興等結合形成氣象、意象、大象、形象、興象等具體的範疇，象還可以生出象外、象內的說法。由於像是可見而不可執，因此《易傳》說「見乃謂之象」，「在天成象，在地成形」。器、形、象、道範疇依次從具體到抽象，從具體事物擢升為抽象的觀念。次生範疇通常是由元生範疇引入相近、相對、相反或相關的範疇所次生而成的，例如神範疇和形範疇是相對的兩個範疇，最終生成形神範疇；象範疇引入意、興形成意象、興象範疇；虛範疇引入實的觀念形成虛實範疇等。骨範疇引入氣範疇形成骨氣範疇，引入秀

[931] 喬志強. 中國古代書法理論解讀 [M]. 上海：上海人民美術出版社，2012：13.

的觀念形成秀骨範疇。雅範疇和俗範疇結合而成雅俗範疇，當然雅還可以和表示程度的大、高、清形容詞次生出大雅、高雅、清雅等具體的雅範疇。

從次生範疇的外觀形式來看，次生範疇可呈現出對偶性、陳述性和偏正性（或強調性）的結構形式。陰陽、文質、奇正、形神、虛實、情理（志）、有無、繁簡、顯隱、真偽、濃淡、動靜、巧拙、大小、曲直等是對偶性範疇。對偶性範疇多是由兩個相對或相反的概念所組成，體現了中國古代藝術的智慧形式和辯證性特質。陳述性範疇有明道、載道、貫道、體道、養氣、養神、感物、感興、憤書、凝慮、立身、積學、體味、含蓄、神思、知音等。它們多是針對藝術創造和藝術鑑賞而言的範疇，通常是由動詞加一個名詞或者狀語加一個動詞所組成。偏正性範疇有文道、文氣、文脈、藝道、書道等。

從歷史上來看，先秦是元生型範疇的誕生時期，哲學上或政治上的諸多範疇概念均產生於這個時期。漢末魏晉是文學、人物畫逐步自覺的時期，形神、「六法」、審美等觀念從政治性、宗教性的領域向藝術領域遷轉，從而次生出了「以形寫神」、「傳神寫照」、「遷想妙得」、「骨法用筆」等藝術創作觀念和「氣韻生動」、形似、神似等藝術品評觀念。唐宋時期「文」從「自覺」走向「燦爛」，繪畫中的人物畫和山水畫更加自覺和成熟。可以說，中國古代藝術觀念始終以「成教化，助人倫，窮神變，測幽微」（《歷代名畫記》）的真善合一的藝術功能為鵠地，但這裡的「真」既指「物之華，取其華，物之實，取其實」的現實之「真景」，又指「創造」或「凝想」（《筆法記》）的真思。《筆法記》中對「真」的高揚，發展了歷史上對「善」的追求，使「氣質俱勝」的「真」達到了「美」的境界，從而也使真和美達到了高度的契合。善美合一是中國的歷史傳統，

但從孔子開始即對善和美進行了區分，他評論《韶》樂「盡善盡美」，評價《武》樂「盡美矣，未盡善也」。如果僅僅從形式的角度來看，《韶》樂和《武》樂都是「盡美」的樂舞，但《武》樂是武王時期的音樂，武王是通過征伐得天下的，因此他的音樂不能體現出「盡善」的道德內容，《韶》樂是虞舜時期的音樂，虞舜以文而化成天下，因而他們的音樂也就是「盡善」的音樂。《尚書》中「樂」所能達到的「八音克諧，無相奪倫，神人以和」的效果也是真善美合一的境界，只是這裡是從音樂的和諧、舞蹈的秩序和天人或神人的關係中顯示出形式的美、道德的善和科學的真來。這種真善美合一的狀態，是孔孟等先賢們的「理想國」，也是老莊等哲學家的「桃花源」。

■三、衍生型藝術範疇

　　元生型和次生型藝術範疇之間不僅具有符號上的連繫，而且有著精神上的賡續。衍生型藝術範疇則指那些在符號外形上沒有多少連繫，但其精神血脈卻有著高度的一致性的藝術範疇。情、道、意、神、韻諸範疇之間就具有這種衍生關係，這些範疇在同一時期可能所指不同，但在不同的時期，則會有著精神的高度契合。先秦時期的「情」多是指「真」，《性自命出》裡「道始於情」中的「情」即是言「真實情況」，這裡既強調了「道」和「情」起源的一致性，又契合了「存在先於本質」的存在主義命題。情範疇是中國古代藝術的中心觀念，離開情就沒有藝術。但藝術中的情範疇，不同於一般的喜怒哀樂的情感，藝術中的「情」要加入「志」的內容和「理」的規定性，這樣的情才是藝術化和理性化的情感。如果說「情」是形而下的具體的精神內容，那麼「道」則是形而上的抽象的精神概念。春秋戰國時期對「天道」和「人道」進行了區分，《左傳》中寫道：「天道

遠，人道邇。」這裡的「人道」即人情，「天道」即物理。魏晉南北朝時期，人們對人道更加關注，人情也得到了解放，王弼宣導「聖人有情」，宗炳在《畫山水序》中說「聖人含道映物，賢者澄懷味象」，繪畫的倫理目標當然是成為「聖」、「賢」，他認為這個目標的實現需要從「遊山水」的「映物」活動轉換到「畫山水」的「味象」活動中。藝術的「暢神」功能在這種轉換中得到確證，後來王微認為山水畫的本質是對人情感的抒發。這樣，藝術不僅要有暢神、融靈的理性價值，而且要有深厚的情感價值。

　　先秦的「道」和「理」發展到唐宋時期就成為「意」和「氣」範疇，在藝術領域就鑄成了「意境」和「意韻」這兩個美學範疇。意境範疇的成熟與詩歌藝術的繁榮有密切的關係。山水畫發展到宋元時期，達到了新的高度，這時詩與畫藝術的融合使意韻範疇的出現具有了堅實的實踐基礎。先秦的理性精神、漢代的經學思維經過魏晉玄學洗禮，藝術中的觀念內涵逐步被情感和韻味所超越，評價藝術水準的高低不是由單純的「意」、「道」和「理」所決定的，而是由主體之「意」和客體之「境」的混融程度所決定的。蘇軾說：「君子可以寓意於物，而不可以留意於物。寓意於物，雖微物足以樂，雖尤物不足以為病。留意於物，雖微物足以為病，雖尤物不足以樂。」[932] 這裡蘇軾強調了一種「自然」、「不刻意」的藝術風格。朱熹提出了「意境渾融」和「文道合一」的理論，可見他已經超越了「文」和「道」的二元對立，試圖在藝術和道之間建立其本體性的連繫。當然文、道、情、意等範疇在這裡的地位並不是對等的，他重視道意和文情的統一，否定缺乏道意的文情，就是對作品中所體現出的意與境或意與韻的結合在主體上的要求。

[932]　[宋] 蘇軾《寶繪堂記》，《蘇東坡集》卷六。

　　明末清初藝術的巨變也引起了觀念範疇的變化，由過去重視意與境、韻的結合到重視情與境、韻的融合的轉變。藝術中的情的地位得到了空前重視，由先前的以道、氣和象範疇為本體向以情範疇為本體轉化。這種轉化可以在詩歌、小說、繪畫、音樂和園林等藝術中找到大量的佐證。至此，中國傳統藝術範疇中的情範疇有了一個螺旋形的躍升過程：儘管先秦的情是道的基礎，但當時均以道為本體，情則隱居道、氣和象的背後，成為這些範疇產生的人文環境和根源。《性自命出》把這種情況系統地講了出來。藝術中的青銅器和壁畫以宣揚統治者治道和倫理觀念為主，情則隱而不彰。春秋戰國之際，情感也逐步在禮儀性的藝術中顯露出來。魏晉南北朝時期「情」又一次被當時的哲學和藝術家所討論，《聲無哀樂論》則否定了音樂的表現哀樂情感的作用，實質是肯定了音樂藝術的理性價值。

　　明代後期隨著文藝思潮的興起，情的地位又一次被思想家和藝術家所重視，情範疇的本體價值最終在藝術史中得以確立。晚明藝術高揚情感的重要價值，試圖重建情範疇的本體地位。人的世俗情感和審美情感都得到了空前的重視，藝術、哲學和社會領域均存在以情範疇為核心的話語建構。這一時期的情不同於春秋戰國時期的真情，不同於魏晉時期的人情，也不同於美情，晚明時代重視俗情和怪情。文人雅士用「俗」和「怪」之情來抵禦傳統理學的影響，從而促進了晚明重情藝術思潮的形成。中國古代藝術的元生範疇、次生範疇和衍生範疇是針對其在時間維度中展開的方式而言的一種分類方法，通過此種視角可以比較清楚地看到中國古代藝術範疇是如何從其他領域遷轉、衍化到藝術領域的。

第二節　中國古代藝術範疇的政治性

　　李振宏先生說：「中國歷史的要害在政治，政治的核心是權力，權力的屬性是專制，專制主義的幽靈彌漫於幾千年文明史的一切領域。」[933]科學、哲學、宗教和藝術都屬於精神文化的組成部分。但是由於藝術處於精神文化的頂端，離經濟基礎比較遠，因此受到經濟的制約相對較弱。但中國的藝術離政治較近，從而受到較大影響。《樂記》中所言的「禮樂刑政，其極一也」，即強調了「樂」在整個統治秩序中的重要地位。曹丕在《典論·論文》中認為「文章者經國之大業，不朽之盛事」，他直接把「文章」與國家的治理和人生的意義連繫起來。張彥遠在《歷代名畫記·敘畫》中提出「夫畫者，成教化，助人倫，窮神變，測幽微，與六籍同功」的繪畫功能論。王國維亦說：「披我國之哲學史，凡哲學家無不欲兼為政治家者……豈獨哲學家而已？詩人亦然。」[934]可見中國古代藝術的政治功能決定了很多藝術範疇帶有較強的政治性。政治的專制性和藝術的自由性在中國傳統社會能如此巧妙地結合到一起，不能不說是種奇跡。留存在藝術史中的藝術家多數具有官職或者具有政治上的抱負，他們入朝為官，出朝為藝。藝術成為他們閒暇時的消遣和娛樂，亦可以成為其政治上得意或失意時的抒情工具。

[933]　李振宏. 朱紹侯九十華誕紀念文集 [C]. 鄭州：河南大學出版社，2015：20.

[934]　北京大學哲學系美學教研室. 中國美學史資料選編·論哲學家與美術家之天職 [G]. 北京：中華書局，1980：442.

■ 一、藝術範疇的政治性根源

　　中國的藝術史多由文人或藝術家來撰寫，並經過權力機構及其話語體系的篩選而留存下來。文人藝術家的個人意志和生存環境決定了其內在觀念的性質。以《歷代名畫記》的作者張彥遠[935]為例，他出身名門望族，有很好的條件繼承前代的文化成果。他認為「自古善畫者，莫非衣冠貴冑、逸人高士」，而非「閭閻鄙賤之所能為」，這就是說藝術創作主體身份必然是高貴的。

　　事物的性質通常是由功能決定的。《歷代名畫記》開篇即言繪畫是具有「成教化，助人倫，窮神變，測幽微，與六籍同功，四時並運，發於天然，非繇述作」的功能。這裡的「成教化，助人倫」即言繪畫的政教價值，「窮神變，測幽微」即言繪畫對歷史真實的探求。這些都可以和典籍具有同樣的價值，但繪畫藝術的獨特性在哪裡呢？張彥遠說「四時並運，發於天然，非繇述作」，繪畫藝術具有超越時間、理性的天然價值。這也是歷代統治者重視藝術的內在原因。中國古代藝術範疇的政治性根源於中國古代藝術的功能。藝術是訴諸人的情感的，因此其情感性是其本質屬性之一。古代藝術又是技術的代名詞，技術是社會發展的直接推動力量。統治者通過「制禮作樂」的制度文化建設，使國家的合法性由過去的「武」統天下，發展到「文」治天下，因此一個王朝的開創者均非常重視禮樂的統治功能。藝術以情感為核心的合同功能是區別於以國家法律制度為基礎的暴力機關的強制性功能，因此統治者常常採取用文化藝術的力量來維護其統治。中國古代的「樂教」和「詩教」傳統歷史影響深遠。相反，一個

[935] 張彥遠（815-？），唐傑出書畫理論家、畫家、書法家。字愛賓。河東人。大中初年由左輔闕為尚書祠部員外郎。咸通三年（862）任舒州刺史。乾符初官至大理寺卿。其高祖、曾祖、祖父先後做過宰相，對畫藝都有研究。中國歷史人物辭典 [M]. 哈爾濱：黑龍江人民出版社，1983：235.

時代的政治上的上升或衰落也可以最先從藝術中反映出來。古代采詩或采風的官員通過民間歌謠藝術觀測到為政者的得失和國家的治亂情況。中國古代藝術以情感為核心可以分化出以合同為目的的廟堂藝術傳統、以宣洩情感反映底層需要為目的的民間（匠人）藝術傳統、以溝通廟堂和民間藝術為目的或游離於二者之間的士人藝術傳統。這三個藝術傳統形成的本質是政治，是國家政治力量利用藝術進行「統治」的結果。

　　從藝術的起源和功能來看，藝術即人的「生存性境域」。原始社會的巫師掌握著「通天」的技術，這些技術往往具有藝術的萌芽。卜辭、巫舞、神像與原始的文學、音樂、舞蹈、美術等藝術形式有密切的關係。聲音之道與政通，音樂藝術是最為古老的藝術之一，也許賈湖的骨笛更多蘊含了祭祀和禮儀的內涵，而非個人情感的抒發。戰國曾侯乙墓編鐘精美的設計、純正的音質很好地體現了國家的意志。《詩經》中的《風》、《雅》、《頌》三部分均有很強的政治傾向性。孔子主張「不學詩，無以言」，強調《詩經》在人生活中的重要作用，但《詩經》主要篇章大多涉及政治和倫理的內容，或者感嘆自己的懷才不遇，或者控訴戰爭的殘酷，或者悲嘆社會的不公等。《性自命出》中高揚「情」的價值，《詩經》中也突出描寫「情」的地位，但它們的「情」範疇均缺少純審美意義上的情感，而更多是政治倫理意義上的情感。

　　中國的文人士大夫多「有志於道」，少以「藝」炫耀於人。藝術和文章要合為時事而作，不以私情幽怨的描寫為目的和能事。藝術要承擔起家國情懷和民族大義，這樣的藝術在中國藝術歷史上才有存在的充分理由。被魯迅稱為文的自覺和人的自覺的魏晉時期，藝術也並沒有脫離被視為工具的命運。《文心雕龍》在其文體論部分講了騷、詩、樂府、賦、頌讚、祝盟、銘箴、誄碑、哀悼、雜文、諧隱、史傳、諸子、論說、詔策、檄

移、封禪、章表、奏啟、議對、書記等文體,具備審美功能的僅有騷、詩、樂府和賦這四種文體,其餘的文體大多是實用文體,其政治實用性色彩比較濃厚。中國的繪畫起源於原始社會的巫術活動,而各地的原始岩畫藝術和不同文化時期的彩陶藝術是中國繪畫藝術的萌芽形態。商王的祭祀、戰爭和日常的活動離不開巫師的卜筮活動,而卜筮的卦辭也許就是後來文學的起源。文學有很強的敘事功能,但存形的功能就差一些,秦漢時期人物故事畫發展起來,這和史書中的紀傳體例相對應。漢代的人物畫內容多是宣揚忠孝節義,其功能多是勸諫人們盡忠盡孝。東漢末年劉劭的《人物志》雖然為魏晉時期人物品評開闢了道路,但其著書的目的則是為了統治者選拔人才。

中國古代藝術範疇的政治性根源在於中國古代的專制性政體對人精神的吸引和改造,這種吸引和改造幾乎支配了社會生活的所有領域。藝術家身份往往被政治家或官員的身份所掩蓋。藝術應該是什麼已經不太重要,重要的是藝術應該是這樣:藝術可以增加對社會、人生乃至自然的理解,可以使人更加完善和全面;但它永遠沒有政治和權力來得便捷和實惠。古代不乏政治家兼藝術家的人,也不乏捨棄官位而追求藝術的高人逸士,但更多的是渴望金榜題名的人。藝術成為他們表達悲喜的一種工具和宣洩情感的媒介。藝術的本體論、認識論和價值論範疇都被政治觀念的大磁場所吸引、融合和改造,最終使中國古代藝術範疇的政治性成為其本質特性之一。

■ 二、藝術範疇的政治性矛盾

藝術在本質上是和政治相矛盾的,前者強調情感性和想像性,後者的關鍵在權力,而權力的本性是強制和服從。這樣,歷代的文人士大夫在強

調傳統和繼承傳統的時候，不自覺地建構起一種藝術政治化和政治藝術化話語體系。中國的藝術史多是以朝代的更替為敘述的基本模式，這裡面顯然存在著這樣的矛盾：藝術的發展與朝代的更替並非完全一致，強行的扭合必然帶來藝術風格與時代觀念的矛盾。但另一方面，藝術風格又與時代政治保持著密切的關係，藝術想要超越現實的政治幾乎不可能。凡是偉大的藝術家和有作為的統治者都能夠相互燭照，以此來預測政治變革和藝術的變遷。唐太宗、朱耷和曹雪芹可以作為這方面的代表人物。

　　從中國藝術的起源來看，藝術的各個門類都是從生產、宗教、巫術或者祭祀活動中逐漸發展起來的，隨著社會的分工和人的審美意識的增強，藝術逐漸從這些領域脫離出來。但從整體來看，中國古代的藝術至今仍然遺存了遠古時代的某些痕跡。孔子不被帝王所用，但有機會學到很多才藝和本領，他說「吾不試，故藝」。古代社會，人們雖然都嚮往政治，但並非每一個有才能的人都能被帝王賞識。在立功、立德和立言這三不朽中，一些無法建立功名的藝術家選擇立言來建立自己的自信。司馬遷、蒲松齡等文學家均是如此。道是中國古代藝術的核心範疇，但不同的人對之理解不一，當權者把它理解為真理和權威的象徵；藝術家則把它理解為藝術追求的終極價值目標。當然，不同的歷史階段人們對範疇的認識也不相同，例如德這個範疇在魏晉時期就和前代有很大的區別，它更加注重知識學養、個人風度等在德範疇中的地位。

　　原始社會人們進行的藝術活動多摻雜在巫術、祭祀和生產活動中，藝和道不可分，也就是藝即道、道即藝階段。三代藝與道開始分化，但藝術和政治的矛盾開始在禮儀中融匯、衝突和分化。周代的青銅藝術和饕餮紋飾表徵了政治和藝術的融匯一致。春秋戰國之際藝術和政治開始分化，孔子的「不學詩，無以言」的教誨，「八佾舞於庭，是可忍孰不可忍」的憤

怒和「觚哉觚哉，觚不觚」的悲嘆即體現出藝術與政治的分化和衝突。漫長的秦代至清代社會，藝術以一種相對柔性的力量調和著政治的堅硬與殘酷。儒釋道三元一體的文化格局逐步形成，家國一體的政治格局基本定型，孝和順成為人最大的美德。人的情感本性被壓縮在藝術這個狹小領域中，人的狷介、奇怪、放誕、任性等品質在主張中庸和順的政治教化下顯得尤其炫目。朝代的更替並沒有深刻改變社會，人們治理社會依然主要靠宗法和世俗政權的力量。中國古代君主專制政體類似於威權主義宗教，這正如弗羅姆所說「宗教主要的德行是順從，其十惡不赦的大罪就是不順從。所以神被認為是萬能和全知的，而人則是無力和無足輕重的。人只有完全屈服，從神那裡獲得恩寵和幫助，才能感到力量。服從強大的權威是人逃避孤獨和局限感覺的一個途徑。在屈服的行為中，他喪失了作為個體的獨立和完整，卻感到一種令人畏懼的力量的護佑，也可以說他成為其中的一部分」[936]。魯迅把中國社會形容為「想作奴隸而不得的時代和暫時坐穩奴隸的時代」，這是對專制政體吃人本質的深刻洞見。

西方政治的合法性靠「正義」這個範疇去建構，而中國政治的正當性則是靠「美德」和「傳統」來建立。藝術中的文以載道、德藝雙馨、情志合一、虛實相生、形以載神、善美合一等觀念皆染溉了濃重的社會倫理建構和藝術家的政治關切。因此無論從藝術的觀念起源、發展還是對藝術的橫向對比來看，中國古代藝術範疇的政治性均有著自己鮮明的特徵。

[936] [美] 埃·弗羅姆. 精神分析與宗教 [M]. 賈輝軍譯，北京：中國對外翻譯出版公司，1995：26-27.

第三節　中國古代藝術範疇的人本性

這裡的「人本」不是哲學存在論中以人為「本根」的意思，而是從價值論的角度看，以人為中心的意思。中國古代藝術的人本性主要體現在藝術創造中的才性、藝術傳承中的師資傳授觀念和藝術批評中的身心觀念中。

一、藝術創造中的才性觀

藝術創造的主體是人，它的服務對象也是人。中國古代藝術的出發點和歸宿都是人，而藝術範疇則有著明顯的人本性。《中庸》中說：「道不遠人。」《易經》中的「形而上者謂之道，形而下者謂之器」，「形」即指人的身體，這裡以人的身體為中心作為道器的分別。《易經》「近取諸身，遠取諸物」的獲取知識的方式都說明中國古代人以自己為中心來觀察、探索、發現世界。這個世界是屬人的、直接的、親和的，藝術家們仰觀俯察、神與物遊。而藝術的價值不在於對客觀世界認識的深度，而在於自我捲入的程度。「古人有歌詠以養其性情，聲音以養其耳，舞蹈以養其血脈」[937] 的說法，這是以藝術來涵養身體和性情的例證。

中國繪畫中的人物、山水、花鳥構成一個活潑的生命世界。人物畫發展成熟得最早，且宗教、政治題材的比較多，但山水和花鳥則更能表現藝術家的才情和旨趣。氣韻和境界等中國傳統藝術範疇就是伴隨著詩歌和

[937]　徐中玉．中國古代文藝理論專題資料叢刊（第四冊）[G]．北京：中國社會科學出版社，2013：444．

山水、花鳥畫的發展而逐步成熟的。而中國古代藝術本體論中的「氣」範疇，就直接來源於人的生命之氣。藝品和人格的高度契合，是中國古代藝術的一大特色，藝術家人格的修煉最終會影響乃至投射到其創作的藝術作品中。

藝術家的性情才氣是天生的，但藝術素養和風格的形成仍然需要刻苦的訓練。文氣是藝術中的精神性要素，但文氣並不能遺傳，即便是父兄也是如此。曹丕《典論·論文》中說：「文以氣為主，氣之清濁有體，不可力強而致。譬諸音樂，曲度雖均，節奏同檢，至於引氣不齊，巧拙有素，雖在父兄，不能以移子弟。」另一方面，同一個人的性情才氣也會隨著時間的推移而發生變化，有的藝術家年輕時候「氣象崢嶸，無色絢爛，漸老漸熟，乃造平淡」[938]。藝術家才性的獨異性決定了其藝術也是獨特的，不僅別人不能重複自己，自己亦不能。成復旺認為中國傳統的審美之路是「神與物遊」，具體來講審美的過程是由形入神、緣心感物、以人合天、從觀到悟的過程。

才性即人的材質和本性，程頤認為「性出於天，才出於氣」，三國時期才性是重要清談話題，主要指才能與性格的關係。中國古代藝術創作一方面強調才性的重要，認為藝術創造是天才的事業。顏之推《顏氏家訓·文章》中說：「學問有利鈍，文章有巧拙。鈍學累功，不妨精熟；拙文研思，終歸蚩鄙。但成學士，自足為人；必乏天才，勿強操筆。」張彥遠《法書要錄》中也言「少功用，有天材」。另一方面強調才性與藝術風格的一致和才性的自然屬性。周密《浩然齋雅談》中說：「才高者語新，氣和者韻勝，此天分也。」這裡強調了藝術的天生性，即張彥遠所說的「發乎天

[938] 徐中玉. 中國古代文藝理論專題資料叢刊（第四冊）[G]. 北京：中國社會科學出版社，2013：450.

然」。中國古代的藝術強調人與自然相合，反對居高臨下的燭照和分析，這也是中國藝術區別於西方藝術的特點之一。

藝術家的才性和詩詞境界的關係緊密，與書法、繪畫、音樂、舞蹈的風格也十分密切。《周易》坤卦《文言》中寫道：「君子黃中通理，正位居體。美在其中，而暢於四支，發於事業，美之至也。」藝術家的才性即其內美，這種「其內大美，其外必有大聲聞」，這是藝術與人的心靈、外在的形貌高度統一的寫照。這種以人的心靈和形體為中心的藝術創造在音樂和舞蹈中表現更為明顯。中國戲曲是以演員為中心的演劇體系，這就有別於西方戲劇以劇本為中心的演劇體系。「戲隨人走，景隨人遷」是中國戲曲的一個特點。總之，中國傳統藝術的才性觀是以藝術家的精神、形體和其表現高度一致性為前提的。

■ 二、藝術傳承中的師資傳授模式

中國藝術非常重視傳承，其基本模式就是師傅帶徒弟，進行藝術實踐活動。這樣師徒相傳的方式是全方位的，徒弟的生活、品行、起居、日課與師傅的生活高度重合。師傅的行為方式、風格特徵、品德修行、創作方法等都會深刻地影響到徒弟的各個方面。張彥遠在《歷代名畫記》中說：「若不知師資傳授，則未可議乎畫。」可見，師資傳授對一個畫家及其繪畫作品的重要性。

曹丕在《典論·論文》中的「雖在父兄，不能以移子弟」即言文章的風格、氣韻和境界「不可強力而致」，甚至「父兄不能以移子弟」，也就是說藝術不是僅靠勤奮和力量就能取得，也不是靠生物性的遺傳而得到的。那麼藝術的傳承是靠什麼來維繫呢？中國傳統藝術是靠社會性的「習得」而得到，也就是靠師徒這一社會關係來維繫其技法和精神的代際傳

遞。師徒的關係不同於父子和君臣，但他們又具有同構的關係。師者，傳道、授業、解惑；徒者，接受、跟隨、傳承。當然這些都是以人為中心的藝術活動和社會活動。

中國古代書院、科舉、行會和戶籍制度的目的是為了籠絡士人和教化民眾，使其人成為某種職業的人、行業的人和某種符號的人。這樣社會就按照某種倫理建構起來，使每一個人都可以在某種框架下「從心所欲」地發展，又能「不逾矩」。如果說藝術的本性是超越技術，超越有限以達到無限的審美境界，也就是主體的人能在技術的發展中「從心所欲」，「不累於物」，也就是對「矩」的自覺遵守，從而「不逾矩」。這裡的目的是「不逾矩」，手段是「從心所欲」。孔子的「從心所欲」和宋代理學家的「圓熟」境界具有相似性，都是以技術的高度成熟為標誌。中國傳統社會對「天地君親師」的信仰，以「天」為最高，以「師」為墊底。中國繪畫中「師造化」，也就是師法「天地」。「外師造化」得到的是藝術的「形」，「中得心源」得到的是藝術的「神」，形神的結合即是完整的藝術生成形態。中國傳統對「君親師」的信仰，一是基於尊君和崇聖思想的目的，二是基於以血緣親情為基礎的宗法社會倫理建構目的。

這樣對師傅的模仿就不僅是出於技術的目的，更重要的是出於文化、秩序和人格的傳承。處於師徒關係中的人，在教與學、德與藝、身與心的矛盾衝突中，來促成自身的道德修養和技藝完善。中國古代藝術以生命為中心、以身體為媒介、以表現人生為志趣。中國傳統的繪畫、書法和戲曲等藝術非常講究師資傳承，當然除了技法層面的傳承，最為重要的是生命精神和創造精神的傳承。藝術技法和風格的演變往往以藝人為中心，藝人的遷徙和生滅往往決定著藝術風格和流派的遷轉衍化。這一切也是中國古代藝術傳播中以人為本的具體體現。

■三、藝術批評中的身體符號

中國古代藝術批評家喜歡用身體的組織結構來表徵藝術上的問題。例如《世說新語‧巧藝》說：「顧長康畫人，或數年不點睛。人問其故。顧曰：四體妍蚩本無關乎妙處，傳神寫照正在阿睹中。」他用「阿睹」代表人的精神，「四體」即人物的形體，這裡是講藝術的形神問題。唐代符載的《觀張員外畫松石序》中說：「觀夫張公之藝，非畫也，真道也。當其有事，已知遺去機巧，意冥玄化，而物在靈府，不在耳目。故得於心，應於手，孤姿絕狀，觸毫而出，氣交沖漠，與神為徒。若忖短長於隘度，算妍蚩於陋目，凝觚舐墨，依違良久，乃繪物之贅疣也，寧置於齒牙間哉！」這裡是講藝術創作中的神遇或靈感狀態，繪畫已經到了道的境界，這時「物」與「我」交融，但身體中的耳、目、心、手僅僅是達到這種「神會」的手段，而不是目的。

《正蒙‧大心》中寫道：「體物、體身，道之本也；身而體道，其為人也大矣。能以身體道，則能體物也不疑。」這裡的「體」即體驗之義。西方哲學主要處理思與在的矛盾，而中國傳統哲學主要處理身與道的矛盾。這裡提出了一個著名的哲學命題就是「以身體道」。中國古代藝術則主張用人的自然身體去體驗這個生機盎然的世界，從而達到以人合天的目的。鄭燮有才、識、膽、力的詩歌創作論，蘇軾有神、氣、骨、血、肉的書法鑑賞論，後來清代的翁方剛則直接在《竹雲題跋‧卷三‧歐陽率更醴泉銘》中說：「筋、骨、血、肉、精、氣、脈七者全具，而後可為人；書亦猶是。」他們都不約而同地把人體的組織結構或者人體功能作為評價藝術的核心要素。

第四節　中國古代藝術範疇的體系性

　　中國古代藝術理論範疇是由本體論、認識論和價值論構成的一個體系。這個體系不是一個顯性的體系，而是一個隱性的體系。道、氣、象居於這個體系的核心位置，它們規定著認識論的方向和價值論的結構。

　　認識論中的情與志、虛與實、形與神處於這個範疇體系的中間；情與志既是道的基礎，也是道的終極目的，這就是《性自命出》的「道始於情」和《中庸》的「率性之謂道」的含義。中國古代藝術家的情感世界中往往是儒道兼涉，道德心和審美心糾結在一起，不管是儒家的善美和道家的真美，他們的終極旨趣還是要落實到社會倫理的善和現實人格的美。中國古代藝術中的志範疇使情的深度得到了擴展，而情範疇使志的感性特徵得到了涵容。情志的合一狀態使藝術成為「道之形」（「藝者，道之形」，劉熙載語）的過程中有了感性和理性的相互支撐。形神範疇是理解中國古代藝術的基本維度，它們是由人的身心問題發展起來的一對範疇，中國傳統倫理學中的「修身」是一個基本的道德實踐問題，它向內可以「正心」、「誠意」，向外可以「齊家」、「治國」、「平天下」。藝術的形神範疇具有同樣的性質，「詩言志」的目的是向「神明昭告」，畫寫形的目的是為了傳神，為文的目的是為了明道。即便是工藝美術的製作和建築園林藝術的營構，都有一個形上性的目的。因此，藝術中的形是神的基礎，對形的把握能力是傳神的關鍵，但又不能執著於形，過分執著於形則俗。形可以涵養神，也可以局限神，這就是形神的矛盾。為了解決這個矛盾，文人藝術走上「形憑神運」（王夫之語）的道路，重視神對形的決定作用。

藝術之神的終極旨趣是對道的體認。《周易》之道就是天地人一體運化的「情」、「感」之流，體現在藝術上，就是通過感性的形式，彰明天地人的自然秩序和人倫物理。《莊子》之道則主張「去情」、「安情」和「任情」，反對人為的仁義禮樂秩序，主張自然的真情和「純素」之情。這對藝術的情志表達和形神關係的處理有著深刻的影響。虛實範疇是認識論中涵括力最大的一個範疇，意境論、形神論都可歸在它的麾下。中國古代藝術中，虛實相生是其主流觀念，道儒兩家各有偏重，儒家重視藝術的倫理教化功能，道家重視藝術境界的提高和對現實的超越。儒家偏重於實有，道家偏重於虛無；前者以倫理道德之心來觀照世界，後者以審美超越之心來體認萬物。因此，可以說中國古代藝術理論範疇中最普遍、最根本的範疇就是道、氣和象。藝術通過情志的宣揚、形神的融合、虛實的涵化以達到象、氣和道的境界。

　　古代藝術的價值論範疇主要凝聚在明道和樂心、雅和俗、善美和品格這三組範疇之中。明道是求真，樂心是求善；明道和樂心就是要憑藉藝術的表情達志功能，以管窺藝術的本體之道、氣和象範疇。雅俗問題不僅僅是藝術風格問題，它也是藝術本體價值的一個判斷依據，以「音聲為表徵的政教雅俗觀」（王齊洲語）發展到以藝術之象為表徵的審美雅俗觀，它反映的是「權力」中心的轉移 —— 由王官到諸子、由門閥士族到科舉精英、由政治壟斷到市民社會風尚的雅俗時代變遷。因此，雅俗問題從音樂、繪畫以至文學等多方面反映精英文化與大眾文化、士人傳統與匠人傳統、政治力量與經濟力量之間的較量、衍化和涵容。善美是藝術恆久的價值追求，至善盡美不僅是儒家的藝術理想和追求，也是道家所追求的精神境界。藝術的品格是以藝術家的品格為準的，人品高則藝品高，人雅則藝雅，這是中國古代藝術價值論的特色。中國古代藝術理論範疇體系是以

人的生命為中心建立起來的。在儒家看來，人的生命需要「修身」、「正心」、「誠意」進而「順天休命」，現實化為「立功」、「立德」和「立言」。藝術的使命就是以人為中心去建構一個倫理化和人性化的審美世界，使外在的「三不朽」和內在的「順天休命」統一起來。道家以本真的生命為中心，解構外在的禮樂仁義，從而達到自然無為、純素真樸的生命至境。道家提倡去俗情，任情安性，反映在藝術中就是推崇高雅的藝術，注重「虛無」和「自然」的本體地位，推崇藝術本真之美的價值，以反映宇宙萬物的本真之道為終極旨趣。因此可以說，以道、氣、象諸範疇為基礎的中國古代藝術本體論可以涵括儒道兩家的藝術精神本質，儒道通過以生命為中心的倫理建構，使藝術的情志、形神、虛實、雅俗、善美、品格、明道、樂心等範疇最終統一於道、氣和象的三維結構之中。《文心雕龍》是藝術自覺的產物，《原道》中說，「蓋《文心》之作也，本乎道，師乎聖，體乎經」，「道沿聖以垂文，聖因文而明道」。文「本乎道」是說「文」的本源是「道」，道「沿聖以垂文」是言「道」的表現要依靠「文」；「因文明道」，則是說為文的終極目的是「明道」。《原道》把「文」的起源、發展和終極目的歸之於「道」，認為文的本體即道。清代劉熙載明確提出「藝者，道之形也」的著名論題，這就把道的本體地位擴展到了藝術的各個門類中了。

　　因為「範疇」是最一般、最基本的概念，所以，中國古代藝術理論範疇就是中國古代藝術理論中最一般、最基本的概念，這種最一般、最基本的概念不同於西方的哲學範疇。張岱年認為，中國古代哲學範疇可分為「定名範疇」和「虛位範疇」，前者為「確定內涵的範疇」，後者為「各家通用而可以加上不同規定的範疇」。以此看來，中國古代藝術理論中本體論和價值論範疇多是「虛位範疇」，而認識論範疇多是「定名範疇」。整

體來看，中國古代藝術範疇中「虛位範疇」要多於「定名範疇」。這是因為古代人很少就具體範疇作明確的概念限定，其藝術理論、藝術史和藝術批評多是評點式、品評式和語錄體，這就和西方藝術理論面貌迥異。

　　相對於西方哲學範疇，中國古代的藝術範疇具有「整體性」、「模糊性」和「複雜性」的特點。中國古代「天人合一」、「知行合一」、「情景合一」的觀念使真善美的範疇處於一個渾淪合一、不加分析的整體性之中。中國古代藝術本體論中的「道」範疇包含天、地、人之道，混融理、事、情之道。藝術的創作和鑑賞都有自己的獨特規律，但它們又是相通的，可以統稱為藝術之道。藝術的本體論範疇、認識論範疇和價值論範疇也是一種整體的合一關係：藝術的本體論是對藝術的一種根本性質的認識，而藝術的認識論範疇也可以上升為藝術的本體論範疇；藝術價值論範疇則是在本體論和認識論的基礎上對藝術根本價值的認識，它與藝術本體論和認識論的關係也是密不可分的。「模糊性」是指中國古代藝術範疇很少有概念清晰的界定，它是人們對藝術的感性認識和理性分析概括相融合的產物，本體論中的「氣」範疇、認識論中的「情」範疇、價值論中的「善美」範疇都具有這種概念邊界模糊的特點。「氣」範疇的模糊性是因為它起源於沒有固定形狀的物質之氣，隨後各家各派對「氣」的理解也不盡相同，使它的義界變得模糊不清。「情」範疇在先秦時「實情」義和「情感」義並存，往往是兩種含義兼而有之。中國古代藝術理論範疇的「複雜性」體現為範疇衍化歷史的複雜性、範疇體系的複雜性和範疇種類的複雜性。先秦時，藝術中的道範疇從「天」、「性」、「氣」、「象」中離析出來，但它又和這些範疇存在著親緣關係；魏晉時，道觀念被「玄」、「有」、「無」觀念所取代；唐代文意論中的「意」實際就是「道」；宋代的「韻」範疇與「理」範疇和道範疇更加接近。就中國古代藝術理論整體來說，不同時

期、不同派別、不同的思想家和藝術理論家有著不同的範疇體系，從中歸納概括具有貫通性和綜合性的範疇體系是本書的一個目標。本體論、認識論和價值論本是西方的哲學概念，但借用它可以有效地把複雜繁多的中國古代藝術理論範疇進行化繁為簡的劃分，以這樣的一個視角來觀照中國古代複雜而模糊的範疇，使人明白它為何是模糊的，為何是複雜的，諸範疇之間又是如何抵牾扞格的。

　　中國古代藝術觀念是自然經濟和農業文明的產物，批判地繼承它才是唯一正確的態度。所謂中國特色、中國風格、中國氣派的話語體系應該包括中國藝術話語體系，而中國古代藝術範疇是藝術話語體系的核心。如何繼承並發揚中國古代優秀的藝術傳統，並使其煥發出新的生機和活力，是今後要著力研究的工作。

參考文獻

說明：中國藝術範疇史上的重要典籍，在本書的緒論和註腳中均已標明的不再重複列舉。下面僅列舉 1949 年以後出版的重要古籍、專著和論文（含重印和彙編）。個別彙編中收錄有近現代的文獻。

一、古籍

[01] 二十四史．北京：中華書局，2017.

[02] 永瑢等．四庫全書簡明目錄［M］．上海：上海古籍出版社，1985.

[03] 郭慶藩．莊子集釋［M］．北京：中華書局，1961.

[04] 陳鼓應．莊子今注今譯［M］．北京：商務印書館，2007.

[05] 曹礎基．莊子淺注［M］．北京：中華書局，2007.

[06] 楊伯峻．論語譯注［M］．北京：中華書局，1980.

[07] 程樹德撰．論語集釋［M］．北京：中華書局，1990.

[08] 阮元．十三經注疏［M］．北京：中華書局，1980.

[09] 張松如．老子校讀［M］．長春：吉林人民出版社，1981.

[10] 朱熹．孟子集注［M］．濟南：齊魯書社，1992.

[11] 朱伯崑，李申，王德有．儒澀熳爭［M］．北京：昆侖出版社，2004.

[12] 黃壽祺，張善文．周易譯注［M］．上海：上海古籍出版社，2001.

[13] 金景芳，呂紹綱．周易全解（修訂本）［M］．上海：上海古籍出版社，2017.

[14] 李零．郭店楚簡校讀記［M］．北京：中國人民大學出版社，2007.

[15] 夏明釗．嵇康集譯注［M］．哈爾濱：黑龍江人民出版社，1987.

[16] 郭光校注．阮籍集校注［M］．鄭州：中州古籍出版社，1991.

[17] 戴明揚校注 . 嵇康集校注［M］· 北京：人民文學出版社，1962.

[18] 楊明照 . 文心雕龍校注拾遺［M］· 上海：上海古籍出版社，1982.

[19] 崔朝慶，楊同軍 . 世說新語［M］· 北京：商務印書館，2018.

[20] 蕭統 . 文選［M］· 上海：上海書店，1988.

[21] 歐陽詢 . 藝文類聚［M］· 上海：上海古籍出版社，1985.

[22] 張彥遠 . 歷代名畫記［M］· 鄭州：中州古籍出版社，2016.

[23] 程顥，程頤 . 二程遺書［M］· 上海：上海古籍出版社，2000.

[24] 王陽明 . 王陽明全集［M］· 上海：上海古籍出版社，2012.

[25] 徐渭 . 徐文長文集［M］· 南京：鳳凰出版社，2018.

[26] 戴震 . 孟子字義疏證［M］· 北京：中華書局，1982.

[27] 梁啟超 . 梁啟超全集［M］· 北京：北京出版社，1999.

[28] 劉熙載 . 劉熙載文集［M］· 南京：江蘇古籍出版社，2001.

[29] 章學誠 . 文史通義［M］· 羅炳良譯注，北京：中華書局，2012.

[30] 王先謙 . 荀子集解［M］· 北京：中華書局，2012.

[31] 邵晉涵，李嘉翼，祝鴻傑 . 爾雅正義［M］· 北京：中華書局，2018.

[32] 段玉裁 . 說文解字注［M］· 上海：上海古籍出版社，1988.

[33] 徐中玉等編 . 中國古代文藝理論專題資料叢刊［C］· 北京：中國社會科學出版社，2013.

[34] 傅惜華 . 古典戲曲聲樂論著叢編［C］· 北京：人民音樂出版社，1957.

[35] 郭丹 . 先秦兩漢文論全編［C］· 上海：上海遠東出版社，2012.

[36] 于民，孫通海 . 中國古典美學舉要［C］· 合肥：安徽教育出版社，2000.

[37] 王伯敏，任道斌 . 畫學集成（六朝—元）［C］· 石家莊：河北美術出版社，2002.

[38] 吳釗等．中國古代樂論選輯［C］·北京：人民音樂出版社，2011.

[39] 沈子丞．歷代論畫名著彙編［M］·北京：文物出版社，1984.

[40] 陳高華．宋遼金畫家史料［M］·北京：文物出版社，1984.

[41] 于安瀾．畫史叢書［M］·北京：人民美術出版社，1963.

[42] 俞劍華．中國古代畫論類編［C］·北京：人民美術出版社，2005.

[43] 蔣述卓，洪柏昭等．宋代文藝理論集成［C］·北京：中國社會科學出版社，2000.

[44] 金克木．古代印度文藝理論文選［C］·北京：人民文學出版社，1980.

[45] 汪流．藝術特徵論［C］·北京：文化藝術出版社，1984.

[46] 上海書畫出版社．歷代書法論文選［C］·上海：上海書畫出版社，1979.

[47] 郭店楚墓竹簡．北京：文物出版社，1998.

[48] 上海博物館藏戰國楚竹書．北京：北京大學出版社，2009.

二、專著

[01] 王廷信．藝術學的理論和方法［C］·南京：東南大學出版社，2011.

[02] 湯一介．郭象與魏晉玄學［M］·北京：北京大學出版社，2000.

[03] 孫正聿．哲學通論［M］·上海：復旦大學出版社，2007.

[04] 宗白華．宗白華全集［M］·合肥：安徽教育出版社，2008.

[05] 馬采．藝術學與藝術史文集［M］·廣州：中山大學出版社，1997.

[06] 徐復觀．中國思想史論集［M］·北京：九州出版社，2014.

[07] 李希凡．中華藝術通史［M］·北京：北京師範大學出版社，2006.

[08] 張岱年等．中國觀念史［M］·鄭州：中州古籍出版社，2006.

[09] 彭漪漣．邏輯範疇論［M］·上海：華東師範大學出版社，2000.

[10] 汪湧豪．範疇論［M］·上海：復旦大學出版社，1999.

[11] 董欣賓．中國繪畫對偶範疇論［M］·南京：江蘇美術出版社，1990.

[12] 楊成寅 . 美學範疇概論［M］· 杭州：浙江美術學院出版社，1991.

[13] 劉剛紀 . 藝術哲學［M］· 武漢：湖北人民出版社，1986.

[14] 王伯敏 . 中國繪畫通史［M］· 北京：生活 · 讀書 · 新知三聯書店，2000.

[15] 周錫保 . 中國古代服飾史［M］· 北京：中央編譯出版社，2010.

[16] 吳長庚 . 朱熹文學思想論［M］· 合肥：黃山書社，1994.

[17] 黃海澄 . 藝術價值論［M］· 北京：人民文學出版社，1993.

[18] 李澤厚 . 中國古代思想史論［M］· 北京：人民文學出版社，1986.

[19] 余敦康 . 魏晉玄學史［M］· 北京：北京大學出版社，2004.

[20] 徐梵澄 . 老子臆解［M］· 北京：中華書局，1988.

[21] 熊秉明 . 中國書法理論體系［M］· 北京：人民美術出版社，2011.

[22] 張岱年 . 中國哲學大綱［M］· 南京：江蘇教育出版社，2005.

[23] 蔡仲德 . 中國音樂美學史［M］· 北京：人民音樂出版社，2003.

[24] 朱自清 . 詩言志辨［M］· 北京：北京古籍出版社，1956.

[25] 蔣孔陽 . 先秦音樂美學思想論稿［M］· 北京：人民文學出版社，1986.

[26] 錢鍾書 . 管錐編［M］· 北京：生活 · 讀書 · 新知三聯書店，2007.

[27] 張立文 . 中國哲學邏輯結構論［M］· 北京：中國社會科學出版社，2002.

[28] 許建良 . 魏晉玄學倫理思想研究［M］· 北京：人民出版社，2003.

[29] 張法 . 中國美學史［M］· 成都：四川人民出版社，2006.

[30] 敏澤 . 中國美學思想史［M］· 長沙：湖南教育出版社，2004.

[31] 胡適 . 中國哲學史大綱［M］· 重慶：重慶出版社，2013.

[32] 季羨林 . 東方文化研究［C］· 北京：北京大學出版社，1994.

[33] 夏甄陶 . 中國認識論思想史稿〔M〕·北京：中國人民大學出版社，
　　 2011.

[34] 呂振羽 . 中國政治思想史〔M〕·北京：人民出版社，1955.

[35] 唐君毅 . 中國哲學原論〔M〕·臺北：學生書局，1986.

[36] 張岱年 . 中國古代哲學概念範疇要論〔M〕·北京：中國社會科學出
　　 版社，1989.

[37] 張建軍 . 中國畫論史〔M〕·濟南：山東人民出版社，2008.

[38] 徐復觀 . 中國藝術精神〔M〕·桂林：廣西師範大學出版社，2007.

[39] 曾振宇 . 中國氣論哲學研究〔M〕·濟南：山東大學出版社，2001.

[40] 李存山 . 中國氣論探源與發微〔M〕·北京：中國社會科學出版社，
　　 1990.

[41] 葉朗 . 中國美學史大綱〔M〕·上海：上海人民出版社，1985.

[42] 陳竹，曾祖蔭 . 中國古代藝術範疇體系〔M〕·武漢：華中師範大學
　　 出版社，2003.

[43] 張岱年 . 中國哲學史方法論發凡〔M〕·北京：中華書局，2005.

[44] 王岳川 . 藝術本體論〔M〕·北京：中國社會科學出版社，2004.

[45] 金觀濤，劉青峰 . 中國現代思想的起源〔M〕·北京：法律出版社，
　　 2011.

[46] 馮友蘭 . 中國哲學史〔M〕·上海：華東師範大學出版社，2000.

[47] 朱自清 . 朱自清古典文學論文集〔M〕·上海：上海古籍出版社，1981.

[48] 李孝弟 . 儒家美學思想研究〔C〕·北京：中華書局，2003.

[49] 張政烺 . 張政烺論易叢稿〔M〕·北京：中華書局，2011.

[50] 方東美 . 中國人生哲學〔M〕·北京：中華書局，2012.

[51] 朱光潛 . 西方美術史〔M〕·北京：商務印書館，2011.

參考文獻

[52] 余開亮 . 六朝園林美學［M］· 重慶：重慶出版社，2007.

[53] 劉敦楨 . 中國古代建築史［M］· 北京：中國建築工業出版社，1984.

[54] 陳植 . 造園學概論［M］· 北京：中國建築工業出版社，2009.

[55] 袁行霈 .《陶淵明集》淺注［M］· 北京：中華書局，2003.

[56] 嵇文甫 . 晚明思想史論［M］· 開封：河南大學出版社，2008.

[57] 陳鼓應 . 莊子新論［M］· 北京：商務印書館，2008.

[58] 張世英 . 哲學導論［M］· 北京：北京大學出版社，2002.

[59] 楊蔭瀏 . 中國古代音樂史稿［M］· 北京：人民音樂出版社，1980.

[60] 蔡仲德 . 中國音樂美學史［M］· 北京：人民音樂出版社，2003.

[61] 王元化 . 思辨隨筆［M］· 上海：上海文藝出版社，1994.

[62] 柳詒徵 . 中國文化史［M］· 北京：中國大百科全書出版社，1988.

[63] 張東蓀 . 價值哲學［M］· 上海：上海世界書局，1934.

[64] 方光華 . 中國古代本體思想史稿［M］· 北京：中國社會科學出版社，
 2005.

[65] 李澤厚，劉綱紀 . 中國美學史［M］· 北京：中國社會科學出版社，1984.

[66] 劉笑敢 . 老子古今 . 五種對勘與析評引論［M］· 北京：中國社會科學
 出版社，2006.

[67] 張建軍 . 中國畫論史［M］· 濟南：山東人民出版社，2008.

[68] 曾祖蔭 . 中國古代美學範疇［M］· 武漢：華中理工大學出版社，1986.

[69] 王振復，陳立群，張豔豔 . 中國美學範疇史［M］· 太原：山西教育
 出版社，2009.

[70] 張岱年等 . 中國觀念史［C］· 鄭州：中州古籍出版社，2006.

[71] 葛兆光 . 思想史的寫法：中國思想史導論［M］· 上海：復旦大學出
 版社，2004.

[72] 郭紹虞 . 照隅室雜著［M］· 上海：上海古籍出版社，2009.

[73] 楊曾憲 . 審美價值系統［M］· 北京：人民文學出版社，1998.

[74] 崔樹強 . 氣的思想與中國書法［M］· 北京：人民出版社，2010.

[75] 馮達文 . 中國古典哲學略述［M］· 廣州：廣東人民出版社，2009.

[76] 蒙培元 . 情感與理性［M］· 北京：中國社會科學出版社，2002.

[77] 何善蒙 . 魏晉情論［M］· 北京：光明日報出版社，2007.

[78] 程宜山 . 中國古代元氣學說［M］· 武漢：湖北人民出版社，1986.

[79] 郭因 . 中國古典繪畫美學中的形神論［M］· 合肥：安徽人民出版社，1982.

[80] 陳華昌 . 唐代詩與畫的相關性研究［M］· 西安：陝西人民美術出版社，1993.

[81] 章學誠 . 校讎通義［M］· 北京：中華書局，1985.

[82] 姜澄清 . 中國繪畫精神體系［M］· 貴陽：貴州大學出版社，2013.

[83] 朱良志 . 中國藝術的生命精神［M］· 合肥：安徽教育出版社，2006.

三、論文

[01] 王廷信 . 從「衝突論」到「情境論」（略）［J］· 東南大學學報（哲學社會科學版），2014（06）.

[02] 王廷信 . 昆曲的雅俗與保護傳承［J］· 民族藝術，2009（04）.

[03] 湯一介 . 再論創建中國解釋學問題［J］· 中國社會科學，2000（01）.

[04] 王齊洲 . 玃喫密巴杲璺糖傻胮叕叕審杲漸榮［J］· 中國社會科學，2005（03）.

[05]［美］方聞 . 為什麼中國繪畫是歷史［J］· 清華大學學報（哲學社會科學版），2005（04）.

[06] 李韜 . 先秦器物的裝飾藝術特徵［J］· 民族藝術研究，2014（06）.

參考文獻

[07] 李韜 . 跨文化視域下的藝術的「形式」和意味（略）[J] · 文藝評論，2014（01）.

[08] 陳鼓應 .《莊子》內篇的心學（下）—— 開放的心靈與審美的心境 [J] · 哲學研究，2009（03）.

[09] 陳鼓應 . 莊子論人性的真與美 [J] · 哲學研究，2010（12）.

[10] 陳鼓應 . 莊子論情：無情、任情和安情 [J] · 哲學研究，2014（04）.

[11] 龐樸 . 孔孟之間的驛站 [J] · 新華文摘，2000（02）.

[12] 郭沂 .《性自命出》校釋 [J] · 管子學刊，2014（04）.

[13] 丁四新 . 論郭店楚簡「情」的內涵 [J] · 現代哲學，2003（04）.

[14] 李天紅 .《性自命出》與傳世先秦文獻「情」字解詁 [J] · 中國哲學史，2001（03）.

[15] 謝文郁 . 善的問題：柏拉圖和孟子 [J] · 哲學研究，2012（11）.

[16] 梁濤 . 郭店竹簡「悬」字與孔子仁學 [J] · 哲學研究，2005（05）.

[17] 李潤洲 .「具體人」及其教育意蘊 [J] · 清華大學教育研究，2013（01）.

[18] 朱立元 . 當代文學、美學研究中對「本體論」的誤釋 [J] · 文學評論，1996（06）.

[19] 徐山 . 釋「藝」[J] · 藝術百家，2010（01）.

[20] 文韜 . 雅俗與正變之間的「藝術」範疇（略）[J] · 文藝研究，2014（01）.

[21] ［美］巫鴻 . 九鼎傳說與中國古代的「紀念碑性」[J] · 美術研究，2002（01）.

[22] 劉偉冬 .「繪事後素」新釋 [J] · 美術研究，2013（03）.

[23] 孫崇濤，葉長海 . 王驥德的戲曲創作論 —— 評《曲律》[J] · 中國社會科學，1983（03）.

[24] 王鴻生．中國的王官文化與儒學的起源［J］．文史哲，2008（05）．

[25] 江暢．論本體的實質［J］．江海學刊，2008（01）．

[26] 周憲．藝術史與藝術理論的緊張［J］．文藝研究，2014（05）．

四、譯著

[01] ［匈］阿諾德‧豪澤爾．藝術社會學［M］．居延安譯編，北京：學林
　　 出版社，1987．

[02] ［美］余英時．士與中國文化［M］．上海：上海人民出版社，2013．

[03] ［美］夏含夷．興與象 —— 中國古代文化史論集［M］．上海：上海
　　 古籍出版社，2012．

[04] ［波］瓦迪斯瓦夫‧塔塔爾凱維奇．西方六大美學觀念史［M］．上海：
　　 上海譯文出版社，2006．

[05] ［美］張光直．商文明［M］．北京：生活‧讀書‧新知三聯書店，
　　 2013．

[06] ［法］杜夫海納．美學與哲學［M］．孫非譯，北京：中國社會科學出
　　 版社，1985．

[07] ［日］小野澤精一，福永光司，山井湧．氣的思想（略）［M］．上海：
　　 上海人民出版社，2014．

[08] ［美］本傑明‧史華茲．古代中國的思想世界［M］．程剛譯，南京：
　　 江蘇人民出版社，2008．

[09] ［美］費正清．中國的思想與制度［C］．郭曉兵等譯，北京：世界知
　　 識出版社，2008．

[10] ［美］亞瑟‧丹托．藝術的終結［M］．歐陽英譯，南京：江蘇人民出
　　 版社，2001．

[11] ［美］羅伯特‧威廉姆斯．藝術理論 —— 從荷馬到鮑德里亞［M］．北

京：北京大學出版社，2009.

[12]〔美〕倪德衛．儒家之道：中國哲學之探討〔M〕·〔美〕萬白安編，
南京：江蘇人民出版社，2006.

[13]〔德〕恩斯特·凱西爾．人論〔M〕·甘陽譯，上海：上海譯文出版社，
2004.

[14]〔美〕張光直．李濟文集（2）〔M〕·上海：上海人民出版社，2006.

[15]〔德〕雅斯貝爾斯．歷史的起源與目標〔M〕·北京：華夏出版社，
1989.

[16]〔美〕張光直．商文明〔M〕·瀋陽：遼寧教育出版社，2002.

[17]〔美〕潘諾夫斯基．視覺藝術的含義〔M〕·傅志強譯，瀋陽：遼寧人
民出版社，1987.

[18]〔英〕R.A. 赫德森．社會語言學〔M〕·北京：中國社會科學出版社，
1990.

[19]〔德〕黑格爾．精神現象學〔M〕·北京：商務印書館，1981.

[20]〔德〕黑格爾．美學（第1卷）〔M〕·朱光潛譯，北京：商務印書館，
1979.

[21]〔古希臘〕亞里斯多德．詩學〔M〕·陳中梅譯，北京：商務印書館，
1999.

[22]〔美〕杜威．藝術即經驗〔M〕·北京：商務印書館，2005.

[23]〔德〕康得．純粹理性批判〔M〕·北京：人民出版社，2004.

[24]〔美〕塞爾登 Selden. 文學批評理論：從柏拉圖到現在〔M〕·北京：
北京大學出版社，2000.

[25]〔美〕杜威．確定性的尋求〔M〕·上海：上海人民出版社，1966.

[26]〔美〕培里．新實在論〔M〕·北京：商務印書館，1980.

[27] ［犧㕥嚶］亞里斯多德 . 修辭術 · 亞歷山大修辭學 · 論詩［M］· 顏一、催延強譯，北京：中國人民大學出版社，2003.

[28] ［古羅馬］奧古斯丁 . 我的靈魂啊，不要移情於浮華［A］· 呂陳君 . 智慧簡史：對世界奧祕的終極探索［C］· 北京：中國言實出版社，2008.

[29] ［德］馬丁 · 海德格爾 . 存在的意義問題：遮蔽與澄明［A］· 呂陳君 . 智慧簡史：對世界奧祕的終極探索［C］· 北京：中國言實出版社，2008.

[30] ［美］巫鴻 . 美術史十議［M］· 北京：生活 · 讀書 · 新知三聯書店，2008.

[31] ［美］成中英 . 世紀之交的抉擇 —— 論中西哲學的會通與融合［M］· 北京：知識出版社，1991.

[32] ［德］黑格爾 . 精神現象學［M］· 賀麟、王玖興譯 . 上海：上海人民出版社，2013.

[33] ［美］蒯因（Quine，W.）. 從邏輯的觀點看［M］· 江天驥等譯，上海：上海譯文出版社，1987.

[34] ［日］岡村繁 . 周漢文學史考［M］· 上海：上海古籍出版社，2002.

[35] ［希臘］柏拉圖 . 文藝對話集［M］· 朱光潛譯，合肥：安徽教育出版社，2007.

[36] ［希臘］柏拉圖 . 文藝對話集［M］· 北京，人民文學出版社，1962.

[37] ［法］布林迪厄 . 科學的社會用途（略）［M］· 劉成富、張豔譯，南京：南京大學出版社，2005.

[38] ［美］諾夫喬伊 . 存在巨鏈（略）［M］· 張傳有、高秉江譯，南昌：江西教育出版社，2002.

[39] ［俄］列夫 · 托爾斯泰 . 藝術論［M］· 豐陳寶譯，北京：人民文學出版社，1958.

參考文獻

[40]〔德〕萊因哈德·梅依.海德格爾與東亞思想〔M〕·北京：中國社會
科學出版社，2003.

[41]〔德〕叔本華.作為意志和表像的世界〔M〕·石沖白譯，北京：商務
印書館，1982.

[42]〔美〕巫鴻.禮儀中的美術（略）（上冊）〔M〕·北京：生活·讀書·
新知三聯書店，2005.

[43]〔英〕羅賓·喬治·科林伍德.藝術原理〔M〕·北京：中國社會科學
出版社，1985.

[44]〔德〕恩斯特·凱西勒.語言與神話〔M〕·于曉等譯，臺北：久大文
化股份有限公司，1990.

[45]〔德〕黑格爾.哲學史講演錄（第 1 卷）〔M〕·賀麟、王太慶譯，北
京：商務印書館，1997.

後記

　　謹以此書獻給我的父親李福岑和母親吳維賢。

　　感謝王廷信師對本書的詳細指導。正是先生耐心、仔細和專業的指導才使我得以快速地進入藝術理論的專業領域。先生的人格誠如宋代大儒程頤所言「純粹如精金，溫潤如良玉。寬而有制，和而不流。忠誠貫於金石，孝悌通於神明。視其色，其接物也如春陽之溫。聽其言，其入人也如時雨之潤。胸懷洞然，徹視無間。測其蘊，則浩乎若滄溟之無際。極其德，美言蓋不足以形容」。先生的道德文章吾輩也只能是高山仰止，景行行止，雖不能至，心嚮往之。三生有幸，忝列王門。先生教誨，沒齒不忘！

　　感謝東南大學張道一教授、凌繼堯教授、陶思炎教授、徐子方教授、李倍雷教授、汪小洋教授、沈亞丹教授等的建議、指導和鼓勵。感謝南京藝術學院的周積寅教授、夏燕靖教授對本書的認真審核、認可和幫助。感謝河南大學歷史文化學院的李振宏教授和趙廣軍博士對本書的指導和建議。

　　本書得到河南大學美術學院張自然教授的仔細審閱，極大地減少了訛誤，在此致以誠摯的謝意。本書還得到了河南大學文學院李華珍編審的修改潤色，使本書增色不少，在此一併致謝！2016 年入職河南大學藝術學院，得到了蔡玉碩、陳旭、成文光、程燦、程敏、董睿、范曉利、郭善濤、黃彥偉、何中生、賈濤、李凱書、李廣勝、李坤、李晗、馬利霞、彭西春、史正浩、蘇梅、王聖松、王豔明、席衛權、邢涵、許書華、楊宏鵬、楊江濤、尤汪洋、翟東偉、張靜、趙振乾、周青等領導、師友和同事的熱情幫助，在此一併致謝。

　　感謝我的妻子王丹、兒子李良藻和李澤遠給我的生活增添了無限樂

後記

趣。感謝舅胡德嶺和哥王林的指導和關愛。感謝大姐李華珍、大哥李華璽、二哥李華琳、二姐李華玥不盡的呵護和無私的幫助。

作者的才力、膽識有限，書中的論點、材料必定有許多錯誤和疏漏，希望國內同行專家不吝賜教。本書吸收了不少學者的研究成果，大多已經注明，有些未及作注，不管是否留名，筆者均向他們致以謝意。中國藝術範疇是一個宏大的論題，我願一生為之修改和完善。

誠摯地感謝副總編輯薛海斌先生、編輯楊文女士和海曉麗女士的辛勤勞動。

<div align="right">2021 年年底於河南大學</div>

中國古代藝術範疇論（從認識論、價值論至藝術範疇的特性）：
由情感、審美、倫理探討藝術品評的基本標準與價值

作　　者：李韜

發 行 人：黃振庭

出 版 者：崧燁文化事業有限公司

發 行 者：崧燁文化事業有限公司

E-mail：sonbookservice@gmail.com

粉 絲 頁：https://www.facebook.com/sonbookss/

網　　址：https://sonbook.net/

地　　址：台北市中正區重慶南路一段六十一號八樓 815 室

Rm. 815, 8F., No.61, Sec. 1, Chongqing S. Rd., Zhongzheng Dist., Taipei City 100, Taiwan

電　　話：(02)2370-3310

傳　　真：(02)2388-1990

印　　刷：京峯數位服務有限公司

律師顧問：廣華律師事務所 張珮琦律師

-版權聲明-

定　　價：550 元

發行日期：2024 年 03 月第一版

◎本書以 POD 印製

Design Assets from Freepik.com

國家圖書館出版品預行編目資料

中國古代藝術範疇論（從認識論、價值論至藝術範疇的特性）：由情感、審美、倫理探討藝術品評的基本標準與價值 / 李韜 著 . -- 第一版 . -- 臺北市：崧燁文化事業有限公司，2024.03

面；　公分

POD 版

ISBN 978-626-394-093-2(平裝)

1.CST: 藝術史 2.CST: 藝術評論 3.CST: 中國

909.2　　113002661

電子書購買

臉書

爽讀 APP